2015 年湖南省哲学社会科学基金重点项目（15ZDB035）成果

湖南音乐史

杨和平 著

南京

内 容 提 要

本书以马克思主义唯物史观为指导,坚持以"人"的发展为音乐史演化的基本线索,坚持以史料挖掘为基础、史论结合、论从史出的研究方法,把湖南音乐史主要内容赖以呈现的音乐形式,即湖南古代音乐形式、音乐考古发现、湖南音乐的近代转型以及与此相关的音乐理论、创作、表演、音乐教育、传统音乐与少数民族音乐的样式、形态、现状等,通过对一系列代表性音乐家、音乐作品、音乐诸事项的新的解读和若干长期被忽视的重要问题的探索和发现,探寻和发掘湖南音乐的渊源、传承和流变,从而揭示出湖南音乐史乃至中国音乐史合乎逻辑的发展脉络。

图书在版编目(CIP)数据

湖南音乐史 / 杨和平著. —南京：东南大学出版社，2020.10 (2022.1重印)
 ISBN 978-7-5641-8707-1

Ⅰ.①湖⋯ Ⅱ.①杨⋯ Ⅲ.①音乐史－湖南 Ⅳ.①J609.2

中国版本图书馆 CIP 数据核字(2019)第 282410 号

湖南音乐史
HUNAN YINYUESHI

著　　者：杨和平
出版发行：东南大学出版社
社　　址：南京市四牌楼2号　　邮编：210096
出 版 人：江建中
网　　址：http://www.seupress.com
电子邮箱：press@seupress.com
经　　销：全国各地新华书店
印　　刷：江苏凤凰数码印务有限公司
开　　本：787 mm×1092 mm　1/16
印　　张：22
字　　数：500 千字
版　　次：2020 年 10 月第 1 版
印　　次：2022 年 1 月第 2 次印刷
书　　号：ISBN 978-7-5641-8707-1
定　　价：110.00 元

本社图书若有印装质量问题,请直接与营销部联系。电话：025-83791830

前　言

在中国历史的舞台上,湖南文化的"横空出世"显得有点突然。漫漫几千年来,湖南人一直平平淡淡,无所轻重于天下,但斗转星移,到19世纪中叶,却一反故常,及锋而试。湖南是我国少数民族聚居较多的省份之一,土家、侗、苗、瑶等族人民,创造了本民族丰富多彩的民族文化。说湖南,如品茶,如饮酒。大湖以南,其星翼轸,其山雄险秀野,其湖洞庭泽国,水木清华,物产丰富,人杰地灵。风光多旖旎,千古人物皆风流;风物说不尽,美食天下闻。自20世纪50年代开始,在湖南境内已发掘春秋战国古墓3 000余座,汉墓1万余座,保护完好的出土文物近10万件。其中,马王堆、咸嘉湖等地出土的西汉文物,以及走马楼出土的三国孙吴纪年简牍闻名中外。长沙的旧城区是主要历史文化遗存所在,郊县还有星罗棋布的近代历史遗迹。长沙出土的商周青铜器,其数量之多,器形之美,纹饰之精,居我国南方之首,其中四羊方尊和人面方鼎堪称国宝。宁乡出土的商代乐器大铜铙比湖北出土的曾侯乙编钟还要早1 000余年,11件铜铙组合起来,至今还能演奏出清脆的乐曲。

湖南,是一个内涵丰富的所指。它既是一个静态的地理概念,也是一个不断变化的历史范畴;它既是一种地理意义上的现实区域,也是精神意识层面的一种文化符号,内蕴涉及社会学、历史学、政治学、经济学等领域,包含了多重的语义空间——湖湘文化。重要的是,它还是一个充满了野性、神秘和想象的文化(艺术)资源。张光直曾说:"如果要研究古史、古代美术、考古学的话,我认为要时常想想下面几个单词:What,Where,When,How,Why,即什么、什么地方、什么时候、怎样和为什么。"①当我们试图对湖湘文化进行知识考古与审美阐释时,同样要先行解决这几个问题。即必须首先弄清楚在中国究竟有没有湖湘文化,如果有,它是从什么时候开始的,它在什么地方,它是怎样的以及为什么会是这样子。若进一步扩展,还应该问问我们关注它有何意义。从这个意义上说,"湖南"不再是一个普通的名词,而成了新的"想象的共同体",成了文化资源的符号,成为连接传统与现代、思想与物质以及真善美的视界。"湖南"区别于其他地域,主要体现在:古代的湖南,是在历史夹缝中顽强生长。这里的"古代",是指先秦至汉唐时期。这个时期的湖南,历经新石器时代、青铜器时代,到春秋晚期已进入铁器时代。但当时的湖南地广人稀,少数民族较多,生产力虽然有了一定的发展,但并不发达。据司马迁《史记·货殖列传》记载,在西汉中期,湖南农业还是"火耕而水耨",农产品并不丰富,商品交换也不发达,但由于自然条件较好,所以人民仍能"饭稻羹鱼",无冻饿之人,然亦无千金之家。这个时期,湖南可以说是"蛮荒"之地,被视为畏途。因

① 转引自:刘士林,洪亮,姜晓云.江南文化读本[M].沈阳:辽宁人民出版社,2008:10.

此,在唐代以前湖南出现的著名人物不多,倒是有不少其他地方的著名人物因政治原因而被放逐到湖南。宋代以后直至近现代的湖南,书院教育、现代教育兴盛,立足经世,崇尚变革,相继涌现出众多的著名人物,对中国的历史进程产生了巨大影响。

　　文化是灵魂,历史是载体。湖南,在艺术方面,先秦时期,屈原就采集汲取沅湘一带"歌乐鼓舞"创作了《九歌》。唐代,流行傀儡戏和歌舞戏。宋代,"俗尚弦歌",湖南地区流行歌舞百戏,有俳优表演的大型"傩歌傩舞"。元代,小调、小曲流行,已有专门的杂剧艺人,是湖南戏曲的萌芽时期。明清时期,时令小曲、歌舞、说唱广泛流行,并有湘剧、祁剧、辰河戏、花鼓戏等剧种,并出现了许多戏曲作家。明代许潮创作的《泰和记》杂剧合集有17本单折杂剧流传于世;龙膺、李九标等人的戏曲作品和戏曲理论,在中国戏曲史上有一定影响。清代剧作家有曾传钧、杨恩寿、黄其恕、陈时泌等,其中,杨恩寿的曲论《词余丛话》《续词余丛话》和剧作《坦园六种曲》在中国戏曲史上有重要影响。晚清以后,杂剧、传奇逐渐解体,却涌现了大量的湖南地方戏剧本。据赵少和、胡绳荪的《湖南戏考》,仅长沙湘剧高腔和弹腔剧目就有四五百种之多。地方戏曲的发展,为现代戏曲奠定了坚实基础。现代湘籍戏曲家田汉、欧阳予倩的戏剧创作,现代湖湘音乐家吕骥、向隅、宋扬、贺绿汀、谢成功、黎锦晖,以及湖湘舞蹈家欧阳雅、高地安、黎明晖等,都离不开湖湘地方戏剧的哺育。另外,湖南素有"屈贾之乡,潇湘洙泗"之称。屈原、贾谊、李邕、李白、杜甫、韩愈、柳宗元、刘长卿、杜牧、李商隐、杜荀鹤、欧阳修、姜夔、范成大、杨万里、袁枚等文人都曾"一为迁客去长沙",留下了千古绝唱和传世碑刻。据资料统计,"鸦片战争之前,二十四史及其他重要的人物志书、辞典所载,湖南的人物占全国总数在百分之一以内。此时期之内,湖南能够称为人才群体的只有三个:唐代以佛教僧侣为中心的人才群体,南宋时期以湖湘学派为代表的人才群体,明末清初以王夫之及其师友为代表的人才。"①在哲学思想方面,既有湖湘学派"知行并发"的重实践之风,又有阳明学派在长沙鼓吹"知行合一"的唯心主义知行观。从历史文化中折射出一种"心忧天下,敢为人先"的人文精神,集中体现了湖南先贤对于忧乐和生死这两个问题的态度。忧国、忧君、忧民、先忧后乐的忧患意识在湖南历史文化中反映相当突出。湖南作为屈原、贾谊的"伤心"之地,湘楚文化从一初始就带有一种悲壮、忧郁的色彩,也透露出中国最早的知识分子骨子里的参政意识和修身、齐家、治国、平天下的远大抱负。

　　承上所言,由于地理、政治、经济等因素的影响,湖南地区形成了一种具有鲜明特征、相对稳定并有着传承关系的历史文化形态,即湖湘文化。湖南古代音乐的发展深受湖湘文化的影响。先秦时期的湖南音乐便和湖湘文化源流上游的楚文化中的巫术、祭祀紧密结合,直至魏晋时期玄学的发展以及隋唐佛教的繁荣,湖南音乐文化都在意识形态上展现了独有的特色,带有神秘的色彩。宋元时期,湖南开理学、经学之先河,湖南音乐也随着书院教育蓬勃发展,并展现出讲求心性培养、重视经世务实、崇尚民族气节、关心社会现实等特点。源于楚文化的湖南音乐虽然与中国古代中原一样都具有崇祖、忠君、爱国的特质,但由于楚地南蛮在政治斗争中往往处于弱势的一方,因此楚文化表现出的爱国情感更加深沉与感性,屈原的《离骚》与《楚辞》更是开拓了楚文化(音乐)浪漫、爱国的特征。由于湖南地区的地理因素与

① 王兴国.湖湘文化通史:近代卷[M].长沙:岳麓书社,2015:90.

多民族聚居的特征,不同于其他文化区域以汉民族为主体的音乐系统,湖南音乐表现出的多民族特征也使得湖湘文化独具魅力。

近代湖南音乐发展与整个中国近代音乐史保持的一致的关系,体现出传统与西方的碰撞与融合。值得一提的是在传统戏曲方面,近代湖南发展出了湘昆等具有地域性特征的戏曲唱腔风格。而湖南的多民族音乐由于其地理上的特殊因素,少受战乱影响,因此在代代相传中还依然保留着原始风貌。但是在社会日益发展的今天,人们对湖南少数民族音乐的忽视与研究的缺乏使得一些少数民族音乐逐渐在人们的视野中淡化。在新音乐方面,近代湖南在学校音乐教育发展上走在全国前列,同时也涌现了大量的音乐人才。大部分湖南音乐人才都或多或少地受到湖湘文化的影响,在近代中国动荡飘摇的年代中,他们心系天下、敢为人先、致力实事、坚忍不拔,怀着对祖国的热爱与一腔热血,活跃于音乐创作、交流、表演等各个领域,对推动整个近代中国音乐的发展起到了不可替代的作用。纵观学术界对湖南近代音乐的研究,对于湖南学校音乐教育以及代表人物的研究依旧欠缺且缺少史料的挖掘。同时,对于近代音乐史上与湖南有关的音乐家的研究尚显不足,特别是对于湖南红色音乐的史料收集、整理与研究上还缺少足够的关注。

本书以"整理、传承、研究、创新"为基本思路,钩沉史海,研古梳今,积沙成塔,金石铸墨,是湖南地方史研究上具有开创性意义的基本理论建设,具有史料性、信息总汇性,对于今后研究湖南音乐相关问题将起到一定的推进作用。它有两个较为明显的价值:其一,史料性;其二,适用性。从"史"的方面论,无论是总结过去,探析现今,还是筹划未来,或留以备考,都具有一定的参考和史证作用。从"用"的角度说,本书较为系统地详述了湖南音乐的发展历程,是一部珍贵的史料著作。

目　　录

第一章　远古时期的音乐文化 …………………………………………… 001
 第一节　神话与传说 ………………………………………………… 001
 第二节　音乐发生因子 ……………………………………………… 002
 一、节奏要素认知 ………………………………………………… 002
 二、情感表达心声 ………………………………………………… 003
 三、声音模拟自然 ………………………………………………… 003
 四、劳动创造音乐 ………………………………………………… 004
 五、语言表达思想 ………………………………………………… 004
 第三节　远古音乐的萌生 …………………………………………… 005
 一、旧石器时代的造型艺术 ……………………………………… 005
 二、新石器时代的考古发现 ……………………………………… 006

第二章　先楚时期的音乐文化 …………………………………………… 008
 第一节　文化遗址与出土青铜乐器 ………………………………… 008
 一、商周时期的文化遗址 ………………………………………… 008
 二、精美的青铜乐器 ……………………………………………… 009
 第二节　礼俗传承 …………………………………………………… 018
 一、商周宗教礼俗与艺术 ………………………………………… 018
 二、音乐教育的萌芽 ……………………………………………… 019
 三、鬻熊的教育思想实践 ………………………………………… 020

第三章　楚国时期的音乐文化 …………………………………………… 021
 第一节　文化遗址与出土乐器 ……………………………………… 022
 一、主要文化遗址 ………………………………………………… 022
 二、代表出土乐器 ………………………………………………… 022
 第二节　屈原与《楚辞》 …………………………………………… 030
 一、生平事迹 ……………………………………………………… 030
 二、《楚辞》的诠释 ……………………………………………… 031
 第三节　文化与教育 ………………………………………………… 035

一、文学艺术 ………………………………………………………………… 035
　　二、文化教育制度 …………………………………………………………… 036
　　三、教育家：申叔时、屈固与屈宜臼 ……………………………………… 038

第四章　汉魏时期的音乐文化 ……………………………………………… 040
第一节　文化遗址与出土乐器 …………………………………………… 040
　　一、主要文化遗址 …………………………………………………………… 041
　　二、出土乐器 ………………………………………………………………… 042
第二节　诗歌辞赋与音乐的关系 ………………………………………… 050
　　一、诗人阴铿 ………………………………………………………………… 051
　　二、贾谊的辞赋 ……………………………………………………………… 055
第三节　音乐教育 ………………………………………………………… 055
　　一、教育概说 ………………………………………………………………… 055
　　二、贾谊的教育思想及对后世的影响 ……………………………………… 057

第五章　隋唐时期的音乐文化 ……………………………………………… 059
第一节　文化遗址与出土文物 …………………………………………… 059
　　一、湘阴窑与长沙窑 ………………………………………………………… 059
　　二、出土乐器 ………………………………………………………………… 060
第二节　诗词乐舞 ………………………………………………………… 064
　　一、湖湘籍著名诗人 ………………………………………………………… 065
　　二、外籍湖湘诗人 …………………………………………………………… 069
　　三、宗教体裁的诗歌 ………………………………………………………… 079
第三节　隋唐书院与教育 ………………………………………………… 081
　　一、书院与音乐教育 ………………………………………………………… 081
　　二、唐代地方教坊 …………………………………………………………… 083

第六章　宋元时期的音乐文化 ……………………………………………… 086
第一节　宋代的音乐 ……………………………………………………… 087
　　一、出土乐器 ………………………………………………………………… 087
　　二、词调音乐 ………………………………………………………………… 090
　　三、市民音乐的兴起与发展 ………………………………………………… 098
第二节　元代的音乐 ……………………………………………………… 099
　　一、元代出土乐器 …………………………………………………………… 100
　　二、元代杂剧 ………………………………………………………………… 102
　　三、元代散曲 ………………………………………………………………… 103
第三节　宋元时期的音乐教育 …………………………………………… 105

一、教育概况 ··· 105
　　二、周敦颐及其思想 ·· 106

第七章　明清时期的音乐文化 ·· 110
第一节　民间器乐 ·· 110
　　一、民间乐器 ··· 110
　　二、民族器乐形式 ·· 120
　　三、代表音乐家 ·· 124
第二节　民间歌舞 ·· 125
　　一、仪式乐舞 ··· 126
　　二、民间舞蹈 ··· 128
第三节　民间戏曲 ·· 130
　　一、代表戏种 ··· 130
　　二、戏曲代表声腔 ·· 143
　　三、戏曲理论家 ·· 147
　　四、戏曲表演艺术家 ·· 150
　　五、戏曲社团 ··· 153
第四节　民间曲艺 ·· 160
　　一、民间歌曲 ··· 160
　　二、曲艺品种 ··· 166
　　三、曲艺名家 ··· 183
第五节　明清时期的音乐教育 ·· 186
　　一、教育概况 ··· 186
　　二、王夫之及其思想 ·· 187

第八章　近现代时期的音乐文化 ·· 189
第一节　西方音乐的近代传播 ·· 189
　　一、传统音乐的近代转型 ··· 189
　　二、西方音乐的近代传播途径 ·· 192
第二节　新音乐的启蒙 ·· 193
　　一、新式音乐教育机构 ··· 194
　　二、新音乐社团 ·· 197
第三节　音乐创作素描 ·· 200
　　一、声乐创作 ··· 201
　　二、器乐创作 ··· 212
　　三、戏剧创作 ··· 219
　　四、电影音乐创作 ·· 225

五、其他音乐创作 ··· 229
　第四节　音乐演出与理论研究 ··· 232
　　一、音乐演出活动 ··· 232
　　二、音乐理论著述 ··· 236
　　三、音乐传播媒介 ··· 240
　　四、近现代音乐家 ··· 241

第九章　湖南少数民族的音乐文化 ··· 259
　第一节　侗族音乐 ·· 259
　　一、唐代以前的侗族音乐 ··· 259
　　二、唐宋元时期的侗族音乐 ·· 262
　　三、明清时期的侗族音乐 ··· 272
　第二节　土家族音乐 ··· 282
　　一、史前的土家族音乐 ·· 282
　　二、土司制度的土家族音乐 ·· 288
　第三节　苗族音乐 ·· 295
　　一、原始社会的苗族音乐 ··· 296
　　二、唐代以来的苗族音乐 ··· 297
　第四节　其他少数民族音乐 ·· 306
　　一、瑶族音乐 ·· 306
　　二、白族音乐 ·· 310
　　三、壮族音乐 ·· 311
　第五节　少数民族乐器 ·· 313
　　一、侗族乐器 ·· 313
　　二、瑶族乐器 ·· 315
　　三、其他少数民族乐器 ·· 315

参考文献 ·· 320

附录一　明清戏曲表演艺术家一览表 ·· 328

附录二　明清戏剧（曲）机构一览表 ·· 333

后记 ·· 339

第一章 远古时期的音乐文化

在中国,夏以前称为远古时代,离今天有4 000年以上的时间。那时的生产力较低下,人们的生存只有依靠集体力量才有保障。人尽其能、食物平均、共同劳动、抵御外侵等,是远古时代人们生存的共同特征。从考古学的角度看,它包括旧石器文化与新石器文化两个阶段。早在地质时代,三叠纪末的印支运动以前,湖南的地势北高南低,海水从南部或西南部浸入,地壳印支运动使湖南逐渐摆脱了原有的海浸环境而变为陆地。中生代末期的燕山运动,使湖南北部的"江南古陆"出现断裂下陷,形成洞庭湖地洼区,南部的古南岭则断裂上升,逐渐形成全境三面环山、朝北开口的马蹄形盆地雏形。第三纪末期,湘、资、沅、澧四水在喜马拉雅运动中逐渐成形,汇流后注入盆地,并在常德、澧县、桃源一带及沅、湘下游区域形成众多湖泊群。第四纪下更新世时期,盆区地壳的持续下沉而形成的洞庭湖,使其洞庭湖面积在不断扩大后,又分成东洞庭、西洞庭、南洞庭。受洞庭湖区呈西北向东南方向倾斜的影响,东洞庭湖的深陷与拓展程度加剧。据《战国策》记载,至战国末期,东洞庭湖已"湖水广圆五百余里"。[①] 湖南的先民历经漫长的原始社会后,在创造与进步过程中迈进了"文明史"。从考古遗址中发现,自远古时代起,湖南境内就已经生活着许多古老族群,他们在繁衍、生息与发展的进程中,逐渐形成了以古苗族和古越族为主体的氏族部落集团。例如,由于在与华夏部落集团的长期争战中失利以及部族内部分崩离析等而被迫从黄河流域迁徙至南方偏远山区的"三苗国",酃县(今株洲炎陵)炎帝陵、宁远舜帝陵等出土文物,以及"韶乐"等远古传说,都与此相关。

第一节 神话与传说

神话,被认为是一种神化了的故事,是"古代人民对自然现象和社会生活的一种天真的解释和美丽的向往"。[②] 传说,被理解为"辗转述说或群众口头上流传的关于某人某事的叙述或某种说法"。[③] 神话与传说所陈述内容有着待考证的不确定性。进行科学研究时,不能直

① 王传中. 卅载风雨 华彩文章:《武汉大学研究生学报》创刊三十周年论文精选集[M]. 武汉:武汉大学出版社,2014:23.
② 赵友斌 主编. 中西文化比较[M]. 长春:吉林人民出版社,2017:271.
③ 中国社会科学院语言研究所词典编辑室. 现代汉语词典[Z]. 7版. 北京:商务印书馆,2016:201.

接把它作为第一手资料来进行引证。尽管如此,自《史记》始,二十四史的编写,几乎都包含前代或当代的"传闻"。神话作为民间文艺学的分支学科内容,是重要的客观存在。如在无文字可考的远古时代,我们正是以尧舜禹的传说为媒介来了解远古音乐的发生以及形态。

《吕氏春秋·古乐篇》载:"音乐之所由来者远矣。"①具体远至何时,现史无确载,古文献一般追溯至黄帝时期。据传,黄帝曾得到一种长得像牛、名字叫夔的动物,用它的皮蒙鼓,用雷兽的骨头做鼓槌敲打起来能产生"声闻五百里"的效果,黄帝得以扬威天下就与此鼓有关。夔和雷兽都是想象中的动物。后来,夔转化成了主管音乐的"人"。另外,《吕氏春秋·古乐篇》中与远古葛天氏之乐有关的内容,同样反映出当时的生产劳动与原始宗教信仰、原始歌舞与音乐活动,从侧面反映了原始艺术活动与生产劳动之间有着密切的关联。

湖南作为多民族地区,各民族都留存有丰富的、与音乐相关的神话与传说内容。以有关蚩尤的古歌与传说和湘西地区流传的剖尤神话为例。"剖尤",传说是远古苗族一位骁勇善战的首领。按苗族东部方言,"剖"是公公的意思,"尤"为名字,"剖尤"即"尤公",就是"蚩尤"。《山海经·大荒南经》载:"有宋山者……有木生山上,名曰枫木。枫木,蚩尤所弃其桎梏,是为枫木。"②联系湖南及贵州等地的苗族有祭"枫神"、拜枫木树的风俗,再结合苗民祭祖时,必须杀猪供奉"剖尤"的习俗分析,苗族与蚩尤、民俗与其神话之间具有密切关系。

"三苗",在各种典籍中已多有记载,始见于《战国策·魏策》:"昔者三苗之居,左彭蠡之波,右有洞庭之水,汶山在其南,而衡山在其北。"③现一般都把它与传说中的蚩尤、"九黎"联系起来。据文献材料推测,其活动区域大致在江淮、江汉平原和长江中游及洞庭、鄱阳两湖间,即河南省南部、安徽省西南部和湖北、湖南、江西三省一带。"三苗国"很可能逐渐以长沙为中心发展起来。上述各传说故事,都从不同层面反映出古代湖湘地域就是多民族聚居区的推论。湖南少数民族分布之多也是对这一历史文化演进内容的有力回应。

第二节 音乐发生因子

不论音乐源于何种目的,我们从音乐的基本要素(音高、音长、音强、音色)和组织样式(节奏、旋律、和声、曲式、调性调式等)这些音乐的物理特性方面进行追寻后发现,原始人类音乐产生的因子至少有如下几种:

一、节奏要素认知

音乐的基本要素是节奏。节奏作为组织者与驱动者在音乐整体中起着重要的作用。毫不夸张地说,没有节奏就没有音乐的产生。生理学家认为人的心脏跳动代表了音乐中的节

① [汉]高诱,注.吕氏春秋[M].上海:上海书店出版社,1986:46.
② [晋]郭璞,注;[清]毕沅,校.山海经[M].上海:上海古籍出版社,1989:109.
③ [西汉]刘向,编订;宋韬,译注.战国策[M].太原:山西古籍出版社,2003:207.

奏和速度,这一观点从侧面反映了人类对音乐中的节奏认知与人类的生理现象是息息相关的。当然,这并不是说在人类对节奏和速度有认知时就产生了音乐。事实上,它是在人类对节奏和速度有认知后,经过人脑不断进化和完善,在情感上为表达喜、怒、哀、乐的情绪并进行了丰富与发展,进而建立起音乐的审美心理,同时能发出人为的声音。但值得注意的是,这是为了人类能协调动作和模仿自然界而产生的。当这些声音和节奏速度相结合时,就产生了人类的原始音乐。因而可以证明,人类的音乐起源和生理现象与节奏的认知有着一定的联系。

二、情感表达心声

人的情感是一种心理活动,它具有时间性的运动过程特性,在运动形态上表现出力度的强弱与节奏的张弛的特点。而音乐是一种以声音为媒介,通过时间中的力度和节奏的变化来表现相应情感的运动。音乐与情感间运动的相似性,表明两者之间存在密切的联系。在这一方面,《乐记》曾有过精辟的阐释:"凡音之起,由人心生也。人心之动,物使之然也。感于物而动,故形于声……是故哀心感者,其声噍以杀,乐心感者,其声啴以缓;喜心感者,其声发以散……六者非性也,感于物而后动。"[①]人类在从猿进化为人后,已经有了感知、想象、联想和思维等认知能力,因而能产生喜、怒、哀、乐等情感。情感是人类与其他动物相比能表现出有本质性差异的复杂心理现象。它通常是人在受到外界事物的刺激并产生情感反应的前提下,有意识把情感体验表现出来的一种生理性反射行为。其形式可以是动作上的手舞足蹈,也可以是声音上的吟诵歌唱。比如,当原始时期的先民遇到高兴开心的事情时,他们可能就会以兴奋的叫吼声,或者是以手舞足蹈的肢体动作来表达自己的情绪。这种叫吼声在经历无数次类似体验,特别是在审美心理建立以后,逐渐成为原始人类听觉能接受的、有着较固定音高的声音。这些声音的组合就构成了人类社会最早期音乐的旋律。在此基础上与已有的手舞足蹈内容结合,就产生了具有早期人类社会中审美体验的原始歌舞。如再设想骨笛、骨哨恰巧也在现场进行吹奏,生动形象的原始"歌""舞""乐"结合的艺术表演形态也就出现了。

三、声音模拟自然

人类在社会、历史、文化发展过程中形成的审美心理,对音乐的产生和发展有直接影响。对大自然声音的模仿行为是人类的天性,也是人类审美心理的最低标准。音乐和绘画在艺术的特定的表现手法上就是一种模仿行为。绘画——用外形的描绘和色彩,音乐——用声音和运动[②],两者的差别就在于模仿手段的不同。人类最原始的审美心理是对大自然美好事物的留恋。譬如为了重现听到的小鸟美妙的声音,原始人类就会利用自己的发音器官或是自制的发声乐器对声音进行模仿,这种模仿正如心理学所提到的"感觉、知觉、记忆、联想、再现"的过程。模仿出的声音能够反映出原始人类的审美心理特征,不仅说明了模仿是人类的有意识行为,也符合"乐音"的形成规律。如湖南地区出土的新石器时期的乐器,如木、骨、竹

① 吉联抗,译注;阴法鲁,校订. 乐记[M]. 北京:音乐出版社,1958:1.
② 莫·卡冈. 艺术形态学[M]. 凌继光,金亚娜,译. 北京:生活·读书·新知三联书店,1986:52.

等,就是原始人类对日常劳动工具的进一步拓展与对大自然声响模仿的产物。因此我们认为,模仿是人类音乐起源的重要影响因素之一。

四、劳动创造音乐

恩格斯在《劳动在从猿到人转变过程中的作用》一文中阐述:"劳动创造了人本身……手不仅是劳动的器官,它还是劳动的产物。语言是从劳动中并和劳动一起产生出来的。首先是劳动,然后是语言和劳动一起,成了两个最主要的推动力。在它们的影响下,猿的脑髓逐渐变成人的脑髓。"①因此,我们认为劳动为音乐的产生提供了必要的前提条件。

劳动对人类语言的产生和人脑的进化也有着重要的影响。远古时期,集体劳动是古代人类赖以生存的基础,同时也是人类最基本的社会实践活动。人类对节奏的认知也体现在集体劳动过程中。在长期的实践过程中,人们逐渐认识到协调一致的肢体动作对群体性劳作实践活动有直接影响,它能更好地发挥出集体的力量从而起到更好的效果。原始人类也因此有了对音乐节奏的认知。也可以说,原始的劳动节奏与音乐节奏在实际生活中是融合在一起的。此外,乐器不仅是探究人类音乐的重要实物,更是人类的劳动产物。因此,我们认为劳动与音乐的起源有着最为密切的联系,它在音乐产生过程中的作用是不可替代的。

五、语言表达思想

语言是人类文明的标志。作为人类借以表达自己情感的媒介,它与音乐的关系密不可分。《乐记·师乙》记载:"故歌之为言也,长言之也。说(悦)之,故言之;言之不足,故长言之;长言之不足,故嗟叹之;嗟叹之不足,故不知手之舞之足之蹈之。"②生动阐释了唱歌是一种被拉长了的语言表达形式,它在不同的情绪下,表现也会有所差异。例如,人在表达高兴情绪的时候,首先是使用语言来进行表述;当语言不能胜任其表达时,就将语调拉长来进行表现;若此方式还不足以表达自己的情感,就要添加上嗟叹的声音;如果这样还不足以表达,就采用手舞足蹈的方式来进行自我表现。

语言通过概念和逻辑关系的展演来表达人类的内心世界。其蕴含的节奏、韵律与音乐中的节奏、韵律是基本相通的。当人们在进行口头陈述时,音调的抑、扬、顿、挫本身就具有音乐中的节奏和表情特点。语言内容的丰富多样使之作为产生音乐的最基本来源与传播音乐的重要途径成为可能。

上述观点从不同角度对音乐的起源问题进行了探讨。综上分析:"模仿说"把人的模仿本能看成是一种机械的模拟行为,忽略了模仿只有在人的心理与情感上迫于表现这一前提下才有意义的特征;从语言与音乐的关系上看,由于存在着"前语言"与"后语言"之分,即在概念语言产生之前,人类早已存在着非概念性质的有声语言,因而音乐有可能早已在"前语言"现象产生时就已产生,故音乐源于语言的观点有颠倒关系之嫌;音乐起源于劳动的观点见解独到,最有说服力,可以说是在认识论领域的一大贡献。然而近年来针对"劳动"概念的

① 恩格斯.自然辩证法[M].中共中央马克思恩格斯列宁斯大林著作编译局,译.北京:人民出版社,1957:140.
② 吉联抗,译注.阴法鲁,校订.乐记[M].北京:音乐出版社,1958:54.

两重性与模糊性问题,使之对其提出了质疑。从马克思的观点来看,劳动的概念包含"人的自觉劳动""动物本能的劳动"两方面含义。马克思曾用最蹩脚的建筑师和最灵巧的蜜蜂对比说明这两者间的不同,并指出,前者才是建立在文化意义上的劳动,并且只有它才能转化为人的心理快感而成为艺术的源流……①

总之,原始音乐的产生是有待深入探讨的话题。上述各结论或观点存在不足的根本原因在于他们是从不同层面对原始音乐现象进行罗列后得出的。这对我们考究湖南的远古音乐源流有一定的警示与借鉴意义。从历史文化的积淀中去爬梳,坚持文献材料与田野调查的接通与多学科方法的整合是开展湖南音乐史研究的基本立足点。

第三节 远古音乐的萌生

国内史学界以人类社会的形成和发展过程中,各民族所受地理环境、气候条件、自然资源等地域因素影响,不同生产方式、生活方式、种族心理作用下宗教信仰、风尚习俗等因素的合力而形成的不同文化模式为依据,把我国古代文化划分为了中原文化、齐鲁文化、荆楚文化、巴蜀文化、吴越文化等几个相对独立的文化圈。湖南是荆楚文化的发祥地之一,其文化源头可以追溯至距今约10万年以前的旧石器时期。

一、旧石器时代的造型艺术

旧石器时代是指由人类最初出现到逐步发展为现代人的阶段,时间约从300万年前开始到1.2万年前。据最新考古成果表明,在沅水、澧水、资水、湘水流域地区湖南先民已率先进入了旧石器时代。如1992年12月,在澧水流域的石门县燕儿洞遗址,被称为"石门人"的"智人"化石是目前发现中最早的湖南境内先民。自1986年开始,湖南文物普查队与工作队在澧水流域、新晃自治县这两地已先后发现了70余处旧石器地点并发掘出了1000余件石制品。出土石制品如砾石砍砸器、石片砍砸器、石核尖状器、石片尖状器、石片刮削器、盘状器及大石片、小石片、石核等,出土地点多位于河流两岸一、二、三级阶地上,埋藏在亚黏土和网纹红土层中,其地层年代大体应在1万至30万年之间,相当于旧石器时代的中晚期。庞大石制品数量的存在,说明古代先民在该区域可能有过较长的活动时间。

制造和使用工具是人类进化的飞跃。根据已出土的旧石器时代石器反观当时的生产流程我们可以看到,一部分石器经过初级选料后就直接使用,另一部分则有被加工后再使用的印迹。这些石器上反复打磨的痕迹展现了远古时代原始人类对工具加工和与自然环境不断抗争的过程。因此,石器不仅具有实用功能,也展现了湖南先民由驾驭自然获得原始心理快感转向探索朦胧艺术美感这一过程,凝聚了物质与精神、功能与审美的文化内涵。从这个意义上分析,这些出土的石器工具都是原始先民们具有创造性的艺术作品。

① 林济庄.齐鲁音乐文化源流[M].济南:齐鲁书社,1995:9.

二、新石器时代的考古发现

（一）出土乐器

旧石器时代的石器已能窥探到最原始的造型美感因素，而湖南出土的陶响球证明了最晚在新石器时代，湖南地区已经出现了音乐的萌芽。1967 年在澧县梦溪三元宫遗址出土的澧县三元宫陶响球，①应属大溪文化时期遗存。1982 年出土于华容县车轱山新石器时代遗址的华容车轱山陶响球，②则是屈家岭文化时代作品。

图 1-1　澧县三元宫陶响球③

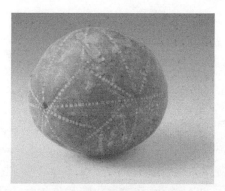
图 1-2　华容车轱山陶响球④

出现于距今 5 000 多年前的大溪文化中的陶响球，在其后的屈家岭文化及后来的湖北龙山文化中均有大量出土。这种陶响球，球面多有镂孔且饰有纹饰，大小不等，内部贮有弹丸或砂粒，摇动时能发出声响。学术界对陶响球的用途有不同的观点，有人认为是纺线工具——纺砖，有人则认为是玩具。关于前者，由于考古资料中出现的纺砖多是扁平圆盘形，且这种陶响球上面没有安纺杆的部位，孔眼也极小，因而其作为纺线工具的观点是站不住脚的。因此它极有可能是一种玩具，一种原始的球类玩具。综合其结构特征考量，陶响球与汉族的土响当相似。如皆为球形、中空，且贮有砂粒和弹丸、摇之有声，球表面皆有镂孔，刻画有图案，甚至有彩绘等特征表明土响当就应是陶响球，后者为源，前者为流。陶响球作为一种娱乐性的工具，或如汉族的土响当一样，是儿童手中摇晃着玩的音响玩具，也可认作是舞蹈时的一种伴奏乐器。长期从事民族考古学研究的宋兆麟先生就指出，南方地区发现的这些陶响球，除了具有上述用途外，根据民族学相关资料分析，也可能是男女青少年在游戏和恋爱过程中的娱乐项目，将其放在网兜里，上拴彩绳，投掷娱乐。因球是置于兜中进行投掷，因而也减少了陶球的碰撞和破损，使得出土的陶响球保存都相对完好。

①　澧县三元宫陶响球：三器均为泥质红陶，球形但有的不甚圆，有的带有小孔。球面上有用篦点纹组成的双线，将球面划分为许多等腰三角形。孔最多的是中号陶响球，有 6 孔且没有完全封闭，而大号和小号的球内是装有颗粒或是泥丸，摇时"沙沙"作响。

②　华容车轱山陶响球：圆球形，直径 3.4 厘米。内装有砂粒，摇时有"沙沙"的声响。其出土遗址位于华容县城东 15 千米，一高出周围农田 3～5 米的台地。

③　图片来源：高至喜，熊传薪.中国音乐文物大系Ⅱ:湖南卷[M].郑州：大象出版社，2006:232.

④　图片来源：高至喜，熊传薪.中国音乐文物大系Ⅱ:湖南卷[M].郑州：大象出版社，2006:232.

(二) 关于音乐的记录

远古时期的音乐,具体是怎样的,我们今人已无从知晓,只能通过神话和一些考古发掘的材料去推测。史载:"炎帝始作耒耜,教民耕种;遍尝百草,发明医药;治麻为布,制作衣裳;日中为市,首倡交易;削桐为琴,结丝为弦,作五弦琴;弦木为弧,剡木为矢,制造弓箭。"①其中"削桐为琴,结丝为弦,作五弦琴"表明当时已有了较高的审美意识和艺术鉴赏能力。在《太平御览》引《周书佚文》中就有载:"神农耕而作陶。"②这说明在神农时代,湖湘先民就已掌握制陶、麻纺等技术,而且在生产与生活中代代相传。这其实已完成了原始的科技、生活教育过程。原始的审美意识也应归之于当时的教育内容。

历代思想家都称颂舜帝是"以君子之大德,为帝王之称首"③,对他推行"选贤任能"的"公天下"、将帝位禅让于禹的开明、"讲信修睦"的处世之道、"重德治尚教化"和"舞干戚怀四彝""以和为贵"等④治略都十分推崇。传说舜帝很重视音乐、诗歌等艺术教育。《尚书·皋陶谟》说到湘君舜帝安排"戛击鸣球、搏拊、琴、瑟以咏","笙镛以间,鸟兽跄跄,《箫韶》九成,凤凰来仪。"⑤这里的"鸣球""搏拊""琴""瑟""笙""镛""箫"都是乐器,《韶》为乐曲名。记载的是舜帝等人一边演奏乐器,一边吟咏歌颂祖先或赞美劳动的诗歌,如《南风歌》⑥《卿云歌》⑦。可以说,艺术就是人们在生产活动中有感而发的产物,且在弹琴、唱歌、跳舞的背后,还有着"图腾活动的表现,具有巫术作用或祈祷功能",即原始宗教信仰教育的功能。⑧ 如《卿云歌》中"卿云烂兮,纠缦缦兮;日月光华,旦复旦兮"⑨;屈原《涉江》言"与大地兮同寿,与日月兮齐光"⑩,以及长沙楚墓出土《帛书》称"帝舜乃为日月之行"⑪等,都是对舜帝事迹的歌颂。无论是神话传说还是20世纪70年代以来的诸多考古发掘,都从不同层面对远古时期湖南先民已具备的学习能力、已萌生的教育理念和艺术审美经验等进行了印证。

① 引自湖南省炎陵县炎帝陵《炎帝陵特种邮票发行纪念碑文》。
② 邵万宽.中国面点文化[M].南京:东南大学出版社,2014:32.
③ 冯象钦,刘欣森,孟湘砥.湖南教育简史[M].长沙:岳麓书社,2004:3.
④ 据学者考证,历史典籍(如屈原的《九歌·湘君》)中的"湘君"应是指舜帝重华。见黄露生《舜帝与楚文化》。
⑤ 姜建设,注说.尚书[M].开封:河南大学出版社,2008:145.
⑥ 冯象钦,刘欣森,孟湘砥.湖南教育简史[M].长沙:岳麓书社,2004:3.
⑦ 《尚书·大传》载舜帝作有《卿云歌》。
⑧ 李泽厚.美的历程[M].北京:中国社会科学出版社,1984:18-19.
⑨ 郁知.名诗妙词精选999[M].济南:山东人民出版社,1998:1.
⑩ 张楚廷,张传燧.湖南教育史:第一卷(远古—1840)[M].长沙:岳麓书社,2002:8.
⑪ 张楚廷,张传燧.湖南教育史:第一卷(远古—1840)[M].长沙:岳麓书社,2002:8.

第二章 先楚时期的音乐文化

公元前21世纪，禹传位于启，由此开始建立起了中国历史上第一个世袭制王朝并从原始社会过渡到了阶级社会，即奴隶制社会。夏、商、西周三代的先楚时代，湖南依旧属于"蛮夷"之地。同时，因为这时期各代都没有在湖南建立自己的统治，导致湖南在先楚时代的发展与中原地区产生了明显的差异。商与西周时期，湖南被称为"荆蛮"和"夷越"，故《诗经》中有"荆蛮来威""蠢尔蛮荆，大邦为仇"等句。这一时期的湖南在文化方面逐步进入了青铜器时代，不同地区，因地理与族群等方面的差异呈现出各异特征。有学者根据考古资料将当时湖南地区的文化分为四个区域进行考量。澧水流域和沅水下游地域受商文化影响最明显，地域内已产生自成系统的商周古文化，是中原商周文化和本地土著文化融合的产物，大体可以归之于楚文化的范围。沅水中下游，在楚文化进入以前，古文化的创造者是濮族，在楚武王开拓濮地之后，虽然濮的一部分同化于楚族人和巴族人，另一部分成为楚的臣民，但在相当长时期内仍然保存着自己的传统文化。

第一节 文化遗址与出土青铜乐器

一、商周时期的文化遗址

在湖南境内，近代考古发现的商代遗址主要有石门县的皂市遗址、宝塔遗址，澧县的斑竹遗址，岳阳的费家河遗址、对门山遗址，汨罗的狮子山遗址，益阳的羊角遗址，宁乡的黄材炭河里遗址，衡阳的金山岭遗址上层，安仁县的何古山遗址上层，辰溪县的潭湾和张家溜遗址，以及泸溪浦市、麻阳兰里、龙山里耶遗址等。除常见的石制工具和陶器外，商代文化遗址中还出土了大量的青铜器与铜铙，且这些青铜器大多是出于窖藏。所谓"窖藏"，是与墓葬相对而言的，多出于山顶、山腰、河岸、湖边，很可能是当时的奴隶主贵族祭祀江湖山川的遗物。虽然有明显的人工挖坑掩埋深藏的痕迹，但多是一坑一器。商周铜铙在湖南、湖北、江西、安徽、浙江、广东、广西、福建等省、区均有出土。这些出土文物中有明确出土地点的共43件，其中湖南有23件，出土地点有宁乡、益阳、安仁等地。其中，20件铜铙出土于宁乡。

近代发现的周代遗址主要有澧县斑竹中上层、文家山、宝宁桥、黄泥岗、周家湾、周家坟山，汨罗的江南堤和湘阴县晒网厂遗址，长沙杨家山和接驾岭遗址，湘潭花石洪家峭，湘乡新

坳和狗头坝,衡阳周子头,零陵菱角塘以及辰溪下湾遗址等。

二、精美的青铜乐器

考古发现证明,大约在晚商到周初(公元前11世纪左右)时期,中原地区以"弋"和"鸟"为族徽的几个部族就有部分已南迁到了以湖南宁乡黄材一带为中心的湘江中下游地区。他们带来了中原先进的青铜器冶铸技术,在吸收当地土著文化的基础上铸造了大批的青铜器,给湖南青铜文化带来了空前的繁荣。湖南目前已出土的晚商和周初青铜器有300余件,除少量由中原输入外,其余皆为本地制造。其中,部分是在采用中原冶铸技术与常见造型的基础上,结合湖南土著文化的特点制成的;部分则从器形到纹饰都为湖南所特有,且不乏以动物为造型的诸多铜器,其铸造技术甚至超过了中原。有的铜器造型气势雄伟、奇特,还有重达222.5千克的铜铙乐器,这在中原是没有的。

湖南出土的商代青铜器不但数量多,而且技术含量也高。考古专家对商王朝制造的"司母戊方鼎"进行分析,发现其含铜量为84.77%;对"四羊方尊""人面方鼎"和铜斧等礼器、兵器进行的金相分析,发现也含有较多的锡和铅的成分。而对宁乡出土的象纹大铙金相分析显示其含铜量占98.22%,锡为0.002%,铅仅0.058%,可以说由纯铜铸成。由于青铜器的制作包含选矿、熔炼、制模、浇铸等环节,其工艺复杂,对技术要求较高。因此,培养具有青铜器制作专门知识和熟练浇铸技能的社会群体应是这一时期教育的重要目标。传递、学习、掌握青铜器制作技术和训练设计与浇铸技能成为此时教育的主要任务。通过教育,这些原始科技知识与技术得以广泛传播并世代传承。

(一)铙

湖南出土的青铜器中最具本土铸造意义的是铙。铙是乐器中的一种,常作为礼器来使用。湖南出土的铙数量多、体型大。宁乡、耒阳、浏阳、湘乡、益阳、汉寿、株洲均出土过铙。其中最重者达到154千克,高度接近1米。与湖南出土的数量多、体型大的铙相比,北方出土的铙却是数量少、体型小,近于掌中玩物。因此专家们推论:铙的形制与数量的差异性,说明湖南本土的礼乐制度应不同于北方。也就是说,湖南当时很可能已形成了颇具地方风格的文明。这一点可以从铙的制作和工艺不亚于北方并出现了人面方鼎、四羊方尊等精美的青铜重器能够证实。

《说文解字》中有云:"铙,小钲也,军法卒长执铙"①"钲,铙也,似铃,柄中上下通"②。《周礼·鼓人》注曰:"铙如铃,无舌,有柄,执而鸣之。"③有人认为按照《说文解字》中"大钟谓之镛"的说法,湖南出土的乐器应该称为"镛"。但学者们约定俗成以"铙"来称谓,为与北方中原的小铙相区别,把湖南出土的大型青铜铙称为"大铙"。

北方中原已出土的青铜器,无论从数量上还是质量上来说,礼器中的乐器远不及鼎、尊等饮食器。因此,一般史书认为在礼器的序列中,鼎最重要,尊次之,铙、钟等则显得不是很

① 李振中.《说文解字》研究[M].长沙:湖南师范大学出版社,2014:92.
② 李振中.《说文解字》研究[M].长沙:湖南师范大学出版社,2014:92.
③ 罗振玉.贞松老人遗稿(甲集)[M].上海:上海书店,1989.

重要。其实在南方,铙是被诸多学者作为钟的前身来看待的,是它促成了钟乐在周代的完善。它作为商代的主要乐器,体量之巨、铸造之美,都说明了乐是"礼"文明的重要组成部分,它在商周时期的湖湘文化中已经具有了重要的地位。

近年,湖南已发现商代铜铙 11 件,重量一般在 70~80 千克,最重达 222.5 千克。湖南发现的"虎纹铜镈",是一种类似于后来的"钟"的乐器。还有 1993 年湖南宁乡出土一套商代青铜编铙,共有 9 件,通高 36.5~53.5 厘米,每件都能发出一个或两个不同的乐音,组合起来可演奏乐曲。这是我国目前发现的商代最完整的具有演奏作用的青铜编铙。它们在商代一般用于军旅,还可用于宴享祭祀。令人吃惊的是,经测试,每个铜铙有现代音阶 1 至 3 声,组合起来,竟能演奏现代音乐。它们铸造的年代比著名的湖北曾侯乙编钟还要早 1 000 余年,所以一出土就震动了文物界和考古界。迄今为止,北方中原地区还没有发现铜铙、铜镈等乐器,因此可以肯定,铜铙、铜镈是当时湖南人民的创造发明。

湖南发现或出土的商代青铜器中,少数的有文字,如宁乡出土的"人面方鼎"内壁有铭文"大禾",石门出土的"父乙簋"上铭有"父乙",衡阳发现的"子荷贝"爵上铭有"子荷贝",邵阳出土的"❋❋❋❋"爵上有铭文,宁乡出土的青铜兽面纹"提梁卣"的盖底有"父冈""亚冈"铭文,还有"壴戈父鼎"、"皿天全(金)"等。由湖南文物部门先后收集到的商代青铜器也较多,例如,82千克重的大铜铙、双耳羊头纹鬲、鸟纹鸭卣、"衡戈父"鼎、百乳簋、兽面纹分档鼎、虎纹钺以及一些斧、戈、矛等。尊、罍、卣、铙、镈等青铜器则都是祭祀用的礼乐器。湖南出土的这类青铜器的地点,多在山顶、山坡、山麓以及河岸、湖边。如出土的 11 件兽面大铜铙,其中 2 件是在山麓,5 件在山顶,2 件在河岸,并且这些铜铙出土时,几乎都是口朝上,甬在下,距地表在 1 米之内,没有其他物件伴随出土。其他青铜器如醴陵象尊、宁乡四羊方尊、湘潭豕尊等,出土的情形也都相同。商族人和南方的"三苗""荆蛮"都迷信鬼神,注重对祖先和山川风雨、星辰土神等各种自然神的崇拜,且祭祀繁多。凡重大祭祀活动,都会用大量礼乐器。湖南出土的青铜礼乐器,很可能是当地土著的民族,即"三苗"的后裔"荆蛮"集团,以及南下的中原商族人,用于祭祀活动的,在祭祀之后将它们就地掩埋起来。

已出土的商周时期的铜铙有:宁乡县三亩地商代云纹铜铙①、宁乡县北峰滩商代兽面纹铜铙②、宁乡县月山铺商代象纹大铜铙③、浏阳县柏嘉村商代兽面纹铜④、株洲县新龙村商代

① 1973 年 9 月,宁乡县黄材三亩地农民郭福达因改建房屋,在房基下发现部分玉器。除玉器外还出土铜铙,铜铙与玉器出土时是置于一椭圆形土坑(坑长 1.5 米、宽 1 米。坑底中间高,两侧低)内。铜铙颜色呈绿色,由云雷纹组成变形兽面,通高 66.3 厘米,重达 79 千克。

② 1978 年 1 月 1 日,在宁乡县老粮仓北峰滩修筑公路时发现。铙出土时颜色呈黄褐色,柄部稍残缺,通高 84 厘米、栾长 53 厘米、铣间宽 63.5 厘米、鼓间宽 44.5 厘米、口厚 3.5 厘米。甬呈圆管状,近舞部有旋,舞部较口为小,长 49 厘米、宽 30 厘米。甬长 31 厘米,重达 154 千克。铙身饰满花纹,以兽面纹为主,四周和柄部侧饰云雷纹和 S 形纹。

③ 1983 年 6 月,月山铺龙泉村农民在挖地时发现,这是我国目前所见最重的青铜乐器,铙的年代在商代晚期。该铙呈灰褐色,无光泽。甬口破损处现出紫铜。通高 103.5 厘米、甬长 36.3 厘米、铣间宽 69.5 厘米、于间宽 48 厘米、壁厚 2.9 厘米,重 221.5 千克。下有圆管状甬,与内腔相通,甬上有旋,旋上的兽面由双身龙组成。钲的四周和甬上都饰有云雷纹,主纹是以粗线条组成的兽面纹,隧部浮雕是一对卷鼻立象,象的身上也饰有云雷纹。

④ 1985 年于柏嘉村出土,其铸造年代属商末,但入土年代可能在春秋战国时期。该铙颜色淡绿,通高 44.5 厘米、甬长 16 厘米,重 20.7 千克。器身作合瓦形,下有圆管状甬,甬上有旋,甬与内腔相通。铙的四周饰云雷纹,主纹是以粗线条组成的兽面,兽面的两眼是由昂首踞蹲的蟾蜍饰之。

齿纹铜铙①、湘潭市福建会馆商代兽面纹铜铙②、岳阳县费家河商代兽面纹铜铙③等。

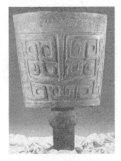

图 2-1　宁乡月山铺大铙　　　　图 2-2　宁乡月山铺大铙细部④

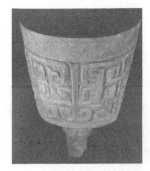 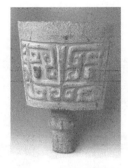

图 2-3　宁乡北峰滩兽面纹大铙⑤　图 2-4　浏阳柏嘉铙　　图 2-5　浏阳柏嘉铙细部⑥

已出土的西周时期的铜铙主要有长沙县望新西周乳钉纹铜铙⑦、株洲县头坝西周有枚铜铙⑧、衡阳县泉口西周龙纹铜铙⑨、耒阳市夏家山西周雷纹铜铙⑩、湘乡县金石乡西周云纹

① 1988年出土于株洲县朱亭黄龙乡新龙村。颜色呈浅绿。通高41.5厘米，重11.05千克。形体上属较为轻薄型的。钲部兽面已经简化，钲中部和鼓左侧饰有锯齿纹。兽面的眼睛是小龟。鼓部两侧各饰有一条头呈尖角形有足有毛的龙纹，后来铙、镈上的眉状线条装饰，即由此简化而来。甬中空，中部有旋，并饰云纹。

② 该铙是清朝末年湘潭市福建会馆建馆时发现的，原由湘潭福建会馆保存，新中国成立后移交至湘潭市人民政府，1954年由湖南省文管会接受保管，现藏于湖南省博物馆。铙的形制较小，通高57.5厘米，重约30千克。两面正中饰有雄伟的兽面纹，四周的边沿和甬的中段为云霞纹，光绿翠碧且美观。

③ 1971年12月于岳阳县黄秀桥修筑黄家河大堤时发现的。铙通高74厘米，铣间宽55厘米，鼓间宽37.2厘米，边厚1.6厘米，重32千克。颜色呈褐中间蓝，两侧有合模痕迹。钲部主纹是由粗线条组成的兽面，钲的四周和甬、舞部则布满云雷纹。

④ 图片来源：高至喜，熊传薪．中国音乐文物大系Ⅱ：湖南卷[M]．郑州：大象出版社，2006：11．

⑤ 图片来源：高至喜，熊传薪．中国音乐文物大系Ⅱ：湖南卷[M]．郑州：大象出版社，2006：16．

⑥ 图片来源：高至喜，熊传薪．中国音乐文物大系Ⅱ：湖南卷[M]．郑州：大象出版社，2006：10，8．

⑦ 1979年于长沙县望新乡板桥出土，原属于窖藏。通高43.5厘米、铣间宽25.7厘米，重10.5千克。该铙呈绿色。甬中空。篆间为云雷纹，甬的旋上饰有"C"形纹。

⑧ 1972年9月，出土于株洲县太湖乡头坝村的一个山坡上，系窖藏。通高34.5厘米，桨长24.5厘米，铣间宽22厘米，重达14.65千克。铙部篆间饰雷纹，两篆之间有枚六组，每组三枚，全器共有36枚。

⑨ 1979年4月，衡阳县栏坢乡泉口村农民朱远成在挖菜地时发现，后送交衡阳县文化馆收藏。此铙呈绿色。通高44厘米，重14千克。甬部有旋，无旋虫。钲部饰有2厘米高锥形乳钉36个，腹部饰有龙纹。根据龙纹、乳钉较矮和尚无旋虫等特征看，其年代约在西周早期，应是当时湖南境内的土著民族铸制的。

⑩ 1980年4月，出土于东湖乡小山村夏家山山腰。此铙通高32厘米，甬长9厘米，桨长24厘米，铣间宽12厘米，重达5千克。甬部有旋无旋虫。篆间饰雷纹，有36个锥状乳钉。此铙已与西周中期有枚铜铙比较接近，但尚无旋虫，钲身较短，故可追溯至西周早期。此类铜铙在北方尚未见出土，而南方出土则较多，可能系江南本地铸造。

铜铙①等。

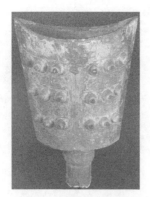
图 2-6　株洲头坝铙②

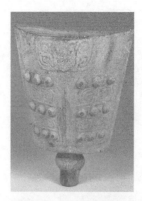
图 2-7　醴陵有枚铙③

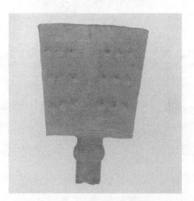
图 2-8　耒阳夏家山铙④

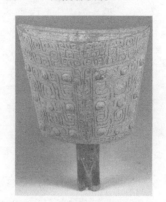
图 2-9　湘乡黄马塞铙⑤

表 2-1　商周时期铙出土一览表

时期	出土乐器	出土地点	出土时间	备注
商代晚期	望城高冲铙	望城高塘岭高冲村	1997年	湖南省博物馆（殷[八]2:14）
商代晚期	浏阳柏嘉铙	浏阳县柏嘉村	1985年	长沙市博物馆（钢343）
商代晚期	宁乡陈家湾大铙	宁乡县唐市陈家湾	1974年	湖南省博物馆（39207）
商代晚期	宁乡月山铺大铙	宁乡县月山铺转耳仑	1983年	长沙市博物馆（1001）
商代晚期	宁乡三亩地大铙	宁乡县黄材三亩地	1973年	湖南省博物馆（39208）
商代晚期	宁乡北峰滩四虎大铙	宁乡县老粮仓北峰滩	1978年	湖南省博物馆（39201）

① 1975年出土于金石乡黄马塞。铙呈浅绿色,甬呈圆管状,无旋,钲体扁而宽,通高39厘米、銮长25厘米、铣间宽29厘米,重14.65千克。两面钲部饰满云纹,且每面钲部各有三排乳钉,每排有三枚,计18枚,两面合计有36枚。乳钉较矮呈螺旋状,甬部、舞部均饰有三角形云雷纹。
② 图片来源:高至喜,熊传薪.中国音乐文物大系Ⅱ:湖南卷[M].郑州:大象出版社,2006:37.
③ 图片来源:高至喜,熊传薪.中国音乐文物大系Ⅱ:湖南卷[M].郑州:大象出版社,2006:38.
④ 图片来源:高至喜,熊传薪.中国音乐文物大系Ⅱ:湖南卷[M].郑州:大象出版社,2006:49.
⑤ 图片来源:高至喜,熊传薪.中国音乐文物大系Ⅱ:湖南卷[M].郑州:大象出版社,2006:53.

续 表

时期	出土乐器	出土地点	出土时间	备注
商代晚期	宁乡北峰滩兽面纹大铙	宁乡县老粮仓北峰滩	1978 年	湖南省博物馆(39200)
商代晚期	宁乡师古寨大铙(5 件)	宁乡县老粮仓师古寨	1959 年	湖南省博物馆（虎纹大铙 39206,象纹大铙之一 39202,象纹大铙之二 39204）
商代晚期	宁乡师古寨大铙(2 件)	宁乡县老粮仓师古寨	1993 年 8 月 14 日	宁乡文管所(总 0667、0769)
商代晚期	宁乡师古寨兽面纹大铙	宁乡县老粮仓师古寨	1993 年 6 月 7 日	长沙市博物馆(1633)
商代晚期	宁乡师古寨编铙(9 件)	宁乡县老粮仓师古寨	1993 年 6 月 7 日	长沙市博物馆(1632)
商代晚期	岳阳费家河铙	岳阳县黄秀桥费家河	1971 年	湖南省博物馆(39205)
商代晚期	株洲兽面纹铙			征集于株洲,湖南省博物馆(22225)
商代晚期	兽面纹铙			征集品,湖南省博物馆(22224)
商代晚期	小型虎纹铙			征集品,湖南省博物馆(22226)
商代晚期	兽面纹铙			1964 年征集,湖南省博物馆(22227)
商代晚期	赫山三亩土大铙	益阳市赫山村千家洲乡新民村三亩土	2000 年 8 月 28 日	益阳市文物管理所
商代末期	株洲兴隆铙	株洲县朱亭区黄龙乡兴隆村	1988 年	湖南省博物馆(20828)
商末周初	株洲伞铺铙	株洲县伞铺		湖南省博物馆(21919)
西周早期	长沙板桥铙	长沙县望新乡板桥	1979 年	湖南省博物馆(22230)
西周早期	株洲黄竹铙	株洲昭陵乡黄竹	1981 年	湖南省博物馆(20242)
西周早期	株洲头坝铙	株洲县太湖乡头坝	1972 年	湖南省博物馆(21915)
西周早期	醴陵有枚铙	醴陵县境内		湖南省博物馆(22231)
西周早期	湘乡黄马塞铙	湘乡县黄马塞	1975 年	湖南省博物馆(39217)
西周早期	资兴兰市铙	资兴兰市山坡	1980 年	湖南省博物馆(20572)
西周早期	资兴天鹅山铙	资兴天鹅山林场	1983 年	湖南省博物馆(20414)
西周早期	安仁荷树铙	安仁县豪山乡荷树后山	1991 年	湖南省博物馆(31012)
西周早期	云纹铙			收集品,湖南省博物馆(25060)

续　表

时期	出土乐器	出土地点	出土时间	备注
西周早期	龙纹铙			收集品,湖南省博物馆(25052)
西周早期	云纹铙			收集品,湖南省博物馆(22234)
西周早期	龙纹铙			收集品,湖南省博物馆(25059)
西周早期	云雷纹铙			收集品,湖南省博物馆(22233)
西周早期	云雷纹铙			收集品,湖南省博物馆(21917)
西周早期	云雷纹铙			收集品,湖南省博物馆(25048)
西周早期	异形铙			收集品,湖南省博物馆(25066)
西周早期	岳阳邹家山铙	岳阳县荆州邹家山	1990年11月	岳阳市文物管理处(YB763)
西周早期	株洲江家铙	株洲县漂沙井乡	1985年9月	株洲市博物馆(00003)
西周早期	衡阳岳屏铙	衡阳市岳屏乡	1978年	衡阳市博物馆(1:2000)
西周早期	衡阳云雷纹铙			征集品,衡阳市博物馆(1:2002)
西周早期	衡南梨头铙	衡南县江口镇梨头村	1989年5月	衡南县文管所(30号)
西周早期	衡阳泉口铙	衡阳县栏垅乡泉口村	1979年	衡阳县文管所(2号)
西周早期	衡阳贺家牌铙	衡阳县木口村建楼组贺家牌	1989年6月17日	衡阳县文管所(3)
西周早期	耒阳夏家山铙	耒阳市东湖乡夏家山山腰	1980年	耒阳市蔡伦纪念馆
西周早期	云雷纹铙			征集品,衡阳市博物馆(1:3054)
西周早期	桃江石牛铙	桃江县石牛乡彩色水泥厂工地	1995年	桃江县文管所
西周早期	云雷纹铙			收集品,湖南省博物馆(25049)
西周早期	云雷纹铙			收集品,湖南省博物馆(22235)
西周早期	云雷纹铙			收集品,湖南省博物馆(25051)
西周早期	云雷纹铙			收集品,湖南省博物馆(30892)
西周早期	云雷纹铙			收集品,湖南省博物馆(25056)
西周中期	云雷纹铙			收集品,湖南省博物馆(25067)

(二)铜镈

铜镈在湖南的大量出土,印证了它在商周时期是一种最常见的青铜乐器。铜镈主要分为"北系""南系"两类。"北系"铜镈体较矮、无扉棱、有钲间和篆间及36乳,且一般饰有蟠螭纹。湖南湘江流域出土的铜镈,体较瘦高,有两条或四条扉棱,无钲间或篆间,一般饰有兽面纹,被称为是"南系镈"或"越系镈"。"南系镈"是学术界公认的年代最早的铜镈。如邵东县

民安村出土的商代虎饰铜镈①,资兴地区出土的云纹镈,浏阳淳口乡黄荆村出土的西周中期镈。1976年衡阳市博物馆从废品收购站拣出西周鸟纹铜镈②,宁远九嶷山村供销社有征集到西周中期波浪纹鸟饰镈等。

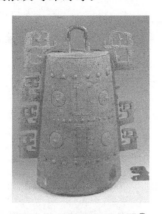 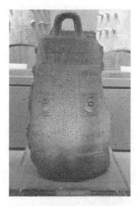

图 2-10 衡阳金兰市镈③　　　图 2-11 商末周初兽面纹铜镈④

表 2-2　商周时期铜镈出土一览表

时期	出土乐器	出土地点	出土时间	备注
西周早期	衡阳金兰市镈		1976年	衡阳市废品收购站征集,衡阳市博物馆(1:2001)
西周早期	资兴云纹镈	资兴		湖南省博物馆(21916)
西周中期	浏阳黄荆村镈	浏阳县淳口乡黄荆村		湖南省博物馆(20219)
西周中期	波浪纹鸟饰镈			系从宁远县九嶷山村供销社征集
西周中期	鸟饰镈			收集品,湖南省博物馆(25094)

（三）钟

我国古代文献中有诸多关于钟的起源的传说,如:《山海经·海内经》中记载:"炎帝之孙伯陵,伯陵同吴权之妻阿女缘妇,缘妇孕三年,是生鼓、延、殳,始为侯,鼓、延是始为钟,为乐风。"⑤《吕氏春秋·仲夏纪》:"昔黄帝令伶伦作为律……黄帝又命伶伦与荣将铸十二钟,以和五音,以施《英韶》。"⑥《吕氏春秋·古乐》:"帝喾命……有倕作为鼙、鼓、钟、磬、笙、管、埙、篪……"⑦《世

① 时代应处商代末期,商周时期的铜镈主要出于湘水流域及其附近地区,应是古代越族的乐器。该镈通高42厘米、銧长32.4厘米、铣间宽26.5厘米、于间宽19.8厘米。銧两侧棱脊各有两只倒立的扁身老虎,上虎尾卷曲与环纽相连,钲中脊上为高冠凤鸟,下有四个钩形饰,钲部主纹为倒立的夔龙纹组成的兽面,上有乳钉,隧、鼓部无纹。

② 通高39厘米,铣间宽22厘米。上有环纽,两侧的扉棱由八只凤鸟组成,且最上面的一只鸟与环纽等高,长95厘米、宽5.5厘米。

③ 图片来源:高至喜,熊传薪.中国音乐文物大系Ⅱ:湖南卷[M].郑州:大象出版社,2006:55.

④ 笔者2019年8月24日拍摄于湖南省博物馆。

⑤ 王红旗.山海经鉴赏辞典[M].上海:上海辞书出版社,2012:256.

⑥ [战国]吕不韦,等编著.吕氏春秋[M].沈阳:万卷出版公司,2017:52.

⑦ [战国]吕不韦,等编著.吕氏春秋[M].沈阳:万卷出版公司,2017:52.

本》清张澍稡集补注本:"颛顼命飞龙氏铸洪钟,声振而远。"①据此,钟的创始可追溯到三皇五帝时代,虽不可视为信史来进行引证,但它在上古时期已被大众关切是可以确定的。

钟是统治阶级王权的象征,"钟鸣鼎食"是权势地位的标志。商周时期出现的青铜钟主要用于古代仪礼,它既可在欢娱喜庆的场合内宴飨父兄、愉悦亲朋,又可在庄严肃穆的宗庙里祭祀祖先、告慰神灵,同时也是统治阶级等级、地位、身份、财富的象征。如,1965年4月,在湘潭县花石坳金桥洪家峭发现的西周墓中出土的铜钟②;1975年3月在宁乡县五里堆乡戴家的桥挡出土的铜钟③;1977年5月长安乡农民发现的现藏于衡阳县文化馆的甬钟④等。

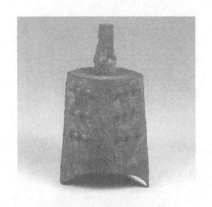

图 2-12　衡阳长安钟⑤

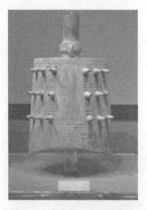

图 2-13　西周乳钉纹铜钟 1

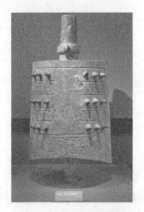

图 2-14　西周乳钉纹铜钟 2

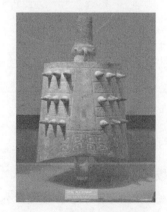

图 2-15　西周乳钉纹铜钟 3⑥

① [汉]宋衷,注.[清]张澍,稡集补注.世本[M].北京:商务印书馆,1936.
② 该遗址出土的2件铜钟造型与纹饰大致相同,大小上略有差异。大的通高48厘米,铣间宽30厘米,重21.5千克;小的通高45.4厘米,铣间宽28厘米,重20千克。钟的甬部有旋,旋上有旋虫,铣间饰枚6组,每组各3枚,舞与篆间饰卷草状云纹,隧部饰云凤纹。
③ 该钟呈浅绿色,属窖藏。钟形体较小,通高38.5厘米,栾长29厘米,重6.25千克。甬呈圆管状,上有旋,旋一侧有旋虫(纽)。钲面有乳钉,每排三个,一面计18枚,两面计36枚。
④ 该甬钟因表面铜质氧化而呈绿色,通高44厘米,栾长29.5厘米,铣间宽23厘米,重达10千克。钲部有3厘米高尖柱形枚36个,甬部有旋,旋上有旋虫。隧部和篆间饰细线云纹,云纹周围饰细线圆圈纹。从形制和纹饰特点看,其时代可能在西周中期,应是在湖南本地铸造的。
⑤ 图片来源:高至喜,熊传薪.中国音乐文物大系Ⅱ:湖南卷[M].郑州:大象出版社,2006:93.
⑥ 笔者2019年8月24日拍摄于湖南省博物馆。

表 2-3 商周时期钟出土一览表

时期	出土乐器	出土地点	出土时间	备注
西周早期	宁乡回龙铺钟	宁乡县回龙铺村	1994年9月24日	宁乡县文管所(0792)
西周早期	浏阳澄潭钟	浏阳县澄潭	1979年	湖南省博物馆(22229)
西周早期	湘乡马龙钟	湘乡市马龙	1968年	湖南省博物馆(22228)
西周早中期	衡山钟			1985年12月从衡山县物资回收利用公司征收
西周中期偏早	湘潭钟			征集于湘潭市,湖南省博物馆(22232)
西周中期偏早	云雷纹钟			拣选于长沙废铜仓库,湖南省博物馆(22236)
西周中期	湘潭洪家峭钟	湘潭县花石洪家峭西周墓	1965年	湖南省博物馆(26770)
西周中期	湘潭小坨钟	湘潭县青山桥高屯大队老屋生产队小坨	1976年	湖南省博物馆(28902)
西周中期	湘乡坪如钟	湘乡金石乡坪如	1982年	湖南省博物馆(20301)
西周中期	云雷纹铙			收集品,湖南省博物馆(25067)
西周历王时期	士父钟			1956年湖南省文物管理委员会从株洲收集
西周	岳阳西塘钟			1982年从岳阳西塘乡征集,岳阳市文物管理处(W605)
西周晚期	临武钟	临武县	1962年	湖南省博物馆(21920)
西周晚期	双峰大街钟			1982年11月12日由双峰县镇石公社大街大队红旗生产队王义上交
西周晚期	长枚钟			收集品,湖南省博物馆(25054)
西周晚期	云纹钟			收集品,湖南省博物馆(22238)
西周中期	衡阳长安钟	衡阳县长安乡	1977年5月	衡阳文管所(1号)
西周中期	云纹钟			1960年从长沙收集,湖南省博物馆(25057)
西周中期	云纹钟			收集品,湖南省博物馆(26244)
西周中期	云雷纹钟			收集品,湖南省博物馆(26243)
西周晚期	长枚钟			收集品,湖南省博物馆(25055)
西周晚期	云雷纹钟			收集品,湖南省博物馆(22239)
西周晚期	素面钟			收集品,湖南省博物馆(25353)
西周早期	特钟			清道光九年(1829年),浏阳孔庙首席教习邱之穮研制

第二节 礼俗传承

一、商周宗教礼俗与艺术

　　远古社会的宗教信仰、艺术和习俗是紧密相连的。习俗和艺术是宗教的形式,宗教信仰是习俗和艺术的内容。在原始宗教、习俗和艺术活动中以及在日常生活中包含着丰富的教育因素。祭祀,就是融合了这三者内容的综合形式。祭祀是先民们重要的日常生活活动,而宗教信仰、祖先崇拜、自然崇拜、动植物崇拜等多方面的教育贯穿其中。年轻一代通过这些活动,学习到相应的知识经验与技能技巧,并且将这些信仰、习俗、观念、道德、行为世代相传。因此,祭祀可以说是最早也是最重要的教育活动形式和途径。

　　商周时代的湖南先民们信仰多神崇拜,崇拜对象包括与他们生产生活以及民族(氏族、部落等)起源和发展有关的事物、祖先(如神农氏炎帝、有虞氏舜帝等)、自然神(如日月、星辰、风雨、雷电等)、动物(如虎、象、夔龙、饕餮等)、植物(如禾、稻谷等)等。从传说和近代出土的各类陶器、青铜器的用途及其纹饰可以看出,出土的湖南商周时代青铜器大多数都用于祭祀。凡重大祭祀活动都要用到大量青铜礼乐器具。

　　这些青铜器上有各种动物饰纹,有些还铭刻有文字。如宁乡人面方鼎,四面篆刻相同的浮雕人面,内壁铸有"大禾"或"禾大"二字铭文。人面近方形,鼻梁尖削,硕大的耳朵张于两侧,突出的唇,扁大的嘴,高凸的颧骨,庄严肃穆的表情中透出帝王之气,这种以人面作主要装饰的青铜器仅见于湖南。而铭文"禾"字,可能表达的是人们对"禾"("粟",俗称"小米")这种植物的崇敬,也可能表达人们对教会他们种植"禾"的人即炎帝的纪念。① 其他如鼎、尊、戈等青铜器上的铭文"父乙""父甲""戈父""祖丁""楚公"等更应是祖先崇拜的标志。举行祭祀活动纪念祖先,从而就对年轻一代进行了有关民族起源、发展历史和祖先功绩的传统教育。

　　宁乡四羊方尊,其腹部四角以羊的前半身为造型,羊头上双角盘曲,双耳斜竖,颔下有须,神态安详,形象逼真。以羊作装饰的盛行,说明当时湖南地区羊与人们的日常生活密切相关,羊便成为人们崇拜的对象。随着其他动物如猪、牛、马的畜牧业发展,这些动物的形象也用于装饰在湖南商周时代青铜器具上,如衡阳牛尊、桃江的马形簋等。青铜器借助这些动物饰纹显得奇特威严,表现出一种超越世人的权威观念,象征着统治者凌驾于世人之上的权势和威力,使人感受到权威的崇高和神圣,从而产生出强烈的原始宗教情感、观念和理想。

　　商周时代湖南先民在创造物质生活的同时也创造了原始艺术。各类青铜器皿精美的外形、精致的纹饰以及精湛的制作工艺正是精美艺术的体现。在生产加工这些青铜器的过程中也自然而然地伴随着艺术鉴赏、艺术创造方面的意识、经验、知识、能力和技能教育。但实

① 有一种说法是:"天降嘉粟,神农拾之以教耕作",即最初教民播种禾谷的神农氏炎帝,亦即后来屈原《九歌》中的"东皇太一"。

际上,艺术只是一种形式,其实质是先人们的生活及其渗透在生活中的深层的思想、情感和意识。青铜器、陶器及刻铸在其上的各种动物饰纹以及陶器上的各种饰纹如方格纹、同心圆纹、S纹、绳纹、三角纹等,它们不单是装饰艺术,也是先民们的信仰、思想、理想、观念在物质文化上的一种表现和标志。它们在绝大多数场合下是作为民族图腾或其他崇拜的标志而存在,蕴含表现和寄托着古人复杂而深刻的观念、信仰,也是他们向后代传递着远古历史与生活的真实记录的信息载体。换句话说,这些纹饰艺术仅仅是"有意味的形式"[①],它所反映的真实内容是商周时期湖南先人的宗教信仰、图腾崇拜和生活理想。

在艺术创造及其教育中,特别值得一提的是铜铙、铜编铙和铜镈等青铜乐器的创造。铜铙具有多种用途,在平时用作重大祭祀活动的乐器,在战时用作指挥作战、激励将士士气的器具。上文提到的1993年在宁乡出土的一套商代青铜编铙表明了商代湖南先民已经懂得了音阶的知识,掌握了利用青铜来制造乐器的技术,也从侧面反映了当时湖湘地区音乐教育的发展状况。

二、音乐教育的萌芽

据近年的考古发掘证明,湖南在中更新世后期就已有人类的活动存在。在沅水、澧水、资水、湘水流域地区,湖湘先民们同全国各地各民族初民一样,经历了漫长的原始时代和悠久的史前时代,先后创造了旧石器文化和新石器文化,至青铜时代和铁器时代逐步跨进"文明史"的门槛。他们在生存、繁衍、与自然做斗争的漫长过程中,逐步学会了使用和制造石器等工具的技术。在茹毛饮血、穴居野外的群居生活中,萌生了原始的社会习俗观念。在这种社会性的生产劳动和生活活动中,使用、加工劳动工具技术和原始的团结合作、互相帮助、共同对敌等观念得以世代相传。这样,原始的广义的教育诞生了。可以说,教育是因原始人群生产劳动和生活的需要并在这一过程中产生的。

但远古至春秋战国时期,湖南教育都处于原始状态,发展水平十分低下,尚未从劳动和生活的实际过程中分化出来单独进行,也没有专门的机构、施教人员和固定的施教场所。教育内容以原始的生产和生活经验、知识、能力、技艺、品德、习俗、信仰为主并要求全体氏族成员掌握。教育手段与方法主要是口耳相传和行为模仿,具有全民性和平等性。

商周时期,湖南先民已开始使用文字。进入春秋战国时代,文字的使用就普遍起来。相应地作为文字书写主要工具的毛笔也应运而生,在长沙发现的"天下第一笔"足以证明。文字的发展和普遍使用、书写工具的变革,促使楚国帛书即书籍的产生,从而推动了文化教育的发展。到春秋战国时期,湖南文化艺术教育更加丰富。无论是诗歌、散文,还是音乐、绘画、雕塑、工艺美术,都有明显发展。《楚辞》、帛书、帛画,代表了当时高超的艺术成就,反映出了艺术教育的水平。

先楚时期也同样涌现出一些有重要影响的教育人物,并衍生出很多重要的教育思想。以鬻熊为代表的"闻义""行善""敬士""尚贤""爱民"等教育思想至今仍具有借鉴价值。

[①] 李泽厚. 美的历程[M]. 北京:中国社会科学出版社,1984:19-37.

三、鬻熊的教育思想实践

鬻熊,又称鬻子,商末周初楚人。鬻熊曾担任周文王的国师,因辅佐周文王、周武王灭商有功而被封为楚祖。据《汉书·艺文志》记载,鬻熊著有《鬻子》20篇,早已佚失。《新书·修政语下》收录有7篇,分别记载鬻熊教导周文王"任贤之道"[①],教导周武王"严不若和之胜"[②]的"守""攻""战"之道,教导周成王"君闻善则行之,君知善则行之"[③]的"兴国之道","上忠于主,而中敬其士,而下爱其民"[④]的"治国之道","智愚之人有其辞矣,贤不肖之人别其行矣,上下之人等其志"[⑤]的"辨人之道"的教育实践活动及其思想。这些言论尽管是针对君王而言,但具有一定普遍意义,蕴含着深刻的教育思想,闪烁着智慧火花。例如"行善""敬士""爱民"就具有启迪价值。

联系当时周文王采取"招贤纳才"、发展生产的政策,周武王灭商后采取"息兵"举措以及周公制作礼乐等史实来看,鬻子对西周君王的教育是成功的,起到了显著的效果。他的思想对西周初期各位君王的思想及当时的政治、经济、军事、文化等方面都产生了巨大而深远的影响。从教育上看,鬻子重视对君王进行道德、仁爱、和顺等伦理道德教育,这也深深影响了中国古代教育的发展,形成了中国教育的一大特色。鬻子"罢兵""非攻""无为""德治""仁政""尚贤""富民"等思想对后来儒家、墨家、道家的思想都产生了不同程度的影响。贾谊作为汉初由道家"无为而治"过渡到儒家"积极有为"的重要人物,他在《新书》中收录鬻子的论文,证明他的思想亦在一定程度上受到鬻子的影响。

① 陈国勇.新书[M].广州:广州出版社,2003:94-95.
② 陈国勇.新书[M].广州:广州出版社,2003:95.
③ 陈国勇.新书[M].广州:广州出版社,2003:96.
④ 陈国勇.新书[M].广州:广州出版社,2003:96.
⑤ 陈国勇.新书[M].广州:广州出版社,2003:97.

第三章　楚国时期的音乐文化

　　公元前770年至公元前221年的春秋战国时期是我国历史上一个动荡、变革的时代。楚国是周天子分封的一个诸侯国,自其势力进入湖南境内以来,随着原始氏族部落开始解体与其国力的日趋强盛而使得湖南最终完全归于其版图,成为楚国最重要的南疆,史称南楚或楚南。

　　楚国在湖南地域的征伐可分为两个时期:春秋时的蚕食浸透时期,战国时的全面征服和确立统治时期。春秋早期,楚国由西路进入湘西北地区,历经近40年的征伐后占领了原"蛮濮"的部分领地;春秋中晚期,以澧水、沅水的下游地域以及岳阳地区为据点,分东、西两路对湖南的征伐进行了拓展与深入。在稳固湘东北、湘西北局势的基础上,浸透并吞并了湘西与湘中地区,但楚国当时在这里的势力还并不牢固;至战国时期,约公元前385年,楚悼王采纳了令尹吴起在军事方面的战略举措,成功拿下了南方湘、粤、桂等地的越族土著民族,基本实现了楚国对湖南的全面征服。

　　先秦时期湖南的经济、文化、教育等各方面的发展都受到了楚国的影响,最终形成了融北方华夏文化与南方蛮夷文化于一体的楚文化。近年来湖南地区出土的文物中就有明显印记,如青铜器上的铭文,大批的楚简、楚帛书,出土的錞于、镈、钟、钲、铎等乐器,屈原的《楚辞》中对当时湖南居民日常生活以及信仰祭祀、婚丧嫁娶、节日节庆等民俗的反映,《九歌》中有关楚人的乐器以鼓为主,另有钟、磬、瑟、竽、篪、排箫等的记载等,共同印证了当时湖南地域音乐文化事业的发展盛况。

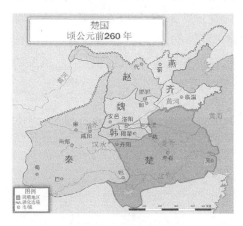

图 3-1　楚国地形图

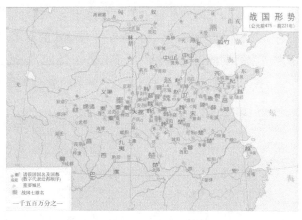

图 3-2　战国地形图

第一节 文化遗址与出土乐器

一、主要文化遗址

近代考古发现的楚国时期遗址主要有临澧县九里楚墓群、澧县皇山岗楚墓遗存、澧县黄泥岗、周家湾、周家坟山遗址,津市金鱼岭楚墓,慈利官地战国墓,长沙浏城桥1号墓,长沙市五里牌战国木椁墓,长沙杨家湾6号墓,岳阳铜鼓山东周遗址和墓葬,汨罗山东周墓群,桃源三元村一号楚墓,益阳栗山园和佘家湖遗址,益阳羊舞岭战国楚墓,资兴旧市战国楚墓,永州市鹞子岭战国墓,衡阳市湘江东岸蒋家山、铁路公山、公行山和沅陵县木形山战国墓和窑头遗址,古丈白鹤湾楚墓,保靖四方城战国墓,溆浦县马田坪战国墓,溆浦江口战国墓,溆浦县高低村春秋战国墓,辰溪米家滩战国楚墓,黔阳县黔城战国墓,麻阳九曲湾铜矿遗址等。

这一时期大部分文化遗址呈现出以墓葬为主的特点。通过墓葬遗址的发掘,可以看到当时的楚文化与越民族文化之间的交融现象十分明显。春秋早期,古越人的墓葬在湘北、湘中和湘南各地均有发现,尤以湘南的资兴旧市等地最为集中。春秋中期,典型的越人墓在湘北地区未有发现,但在湘中和湘南地区,越人墓葬依然很多,同时还留存有越人生活遗址。在湘中及湘东北发掘的部分春秋晚期墓葬和遗址中,常有楚文化遗物与越文化遗物共存的现象,说明这一时期的楚人,在湘东北和湘中一带已经确立了自己的统治地位,但依然有越人在其间居住。这些越人或许已归附于楚,与楚人共同生活,因而出现了二者不同文化的交流与融合。至战国时代,伴随楚国对湖南全境的征服,湘北、湘东北,甚至湘中地区越人的大举南迁,当地土著越人的墓葬逐年减少,楚墓则大量出现,当然越人墓葬也并非完全绝迹。与湘北、湘中地区比较,战国时代的湘南地区仍留存有大批的越人墓葬,且在已定性为楚墓的墓葬中也常能见到越文化的因素。此外,溆浦县马田坪古墓区所发掘的67座战国墓中,发现有与58座楚墓相邻共处的8座巴人墓。从巴人墓的随葬品分析,出土的陶器、兵器等都为战国中期和偏晚期楚墓中的常见器形,战国中后期楚墓中常见的鼎、敦、壶的陶器组合却没有。随葬品以兵器为主,其青铜剑与楚式剑有着明显不同。据此,这8座墓被认定是战国中期或偏晚期的巴人墓葬。由于其葬于楚地,这批巴墓在形制和随葬器物的特征上也反映出这一时期巴人的生活应是受到了楚人文化习俗的影响。

二、代表出土乐器

(一)錞于

据考古界的初步统计,全国公开报道的出土錞于共计71件。其中,出土于湖南西部沅水、澧水流域的龙山、保靖、花垣、泸溪、吉首、溆浦、石门、慈利、靖州、会同等地的约有40件,占出土总量的一半多。最早的錞于出自长江下游的安徽、江苏,年代为春秋中期和晚期,而

出土数量最多、最集中的则是在湘西及黔东,即史称的"五溪"地区。

1982年,在溆浦大江口镇清理了战国巴人墓葬1座,出土有錞于、铜钟、铜盆和陶器多件,在武陵地区也发现了战国时的巴人墓葬。

考古发掘中凡能确证为巴人的墓葬的,其出土的部分铜兵器上就刻有巴人的特有图纹,如虎形、心形、手形、鱼形、鸟形和船形等。这对鉴别湖南出土的錞于是否为巴人的遗物有重要参照价值。

战国虎纹铜錞于由株洲交接站废铜中选出,光绿深碧,形如碓头,制作精细,纽为立虎形,器身两面亦刻虎纹,虎头上刻太阳纹,足沿铸有云纹图案一周。其通高为35厘米、肩为29厘米。它属于军乐器且应是巴人的遗物。①

1983年6月,在石门县新关镇安乐村的熊家岗溇水右岸一窖穴中出土了战国錞于15件,铜铣1件。器物出土时距地表0.6米,分四层放置,1至3层每层4件,第4层3件,头尾穿插放置。錞于形体厚重,状如碓头,肩部隆起,器身中空,腹部横截面呈椭圆形,顶端有椭圆形平盘,盘边有一道凸弦纹,中立一虎纽便于悬挂。通高50~55.4厘米,重9~14.25千克。这批錞于均已锈蚀呈浅绿色,高大厚重,素面无纹,或下半部铸空,或铸斑纹,与四川小田溪出土的战国錞于相似,其时代应属战国。

图3-3 石门太子坡錞于② 　　　　图3-4 慈利长建錞于③

表3-1 錞于出土一览表

时期	出土乐器	出土地点	出土时间	备注
战国	桃江杨家湾錞于	桃江县大栗港乡旋溪坝村杨家湾组的稻田中	1986年4月	桃江县文物管理所(00117)
战国	泸溪大陂錞于(2件)	泸溪县潭溪镇大陂流村大吉坳山坡上的水井边	1956年7月	湘西土家族苗族自治州博物馆(史140);湖南省博物馆(22027)

① 转引自:湖南百科全书编辑委员会.湖南百科全书[M].长沙:岳麓书社,1999:44.
② 图片来源:高至喜,熊传薪.中国音乐文物大系Ⅱ·湖南卷[M].郑州:大象出版社,2006:159.
③ 图片来源:高至喜,熊传薪.中国音乐文物大系Ⅱ·湖南卷[M].郑州:大象出版社,2006:179.

续 表

时期	出土乐器	出土地点	出土时间	备注
战国	石门太子坡錞于	石门县易家渡太子坡村	1986年	石门县博物馆(总号100)
战国晚期	永定青天街錞于	原大庸县兴隆公社熊家岗大队(今张家界永定区兴隆乡熊家岗村)	1981年10月中旬	张家界市永定区文管所(211)
战国	溆浦大江口錞于	溆浦县大江口镇的一座战国墓中	1980年	湖南省博物馆(20154)
战国	常德虎纽錞于			1958年从株洲废铜厂拣选而来,传为常德出土,湖南省博物馆(39221)
战国	靖州桥纽錞于			从原靖县(今靖州苗族侗族自治县)征集,湖南省博物馆(26212)
战国	石门金盆錞于	石门县雁池乡金盆村	1989年10月5日	石门县文管所(总号438)
战国晚期	慈利长建錞于	慈利蒋家坪长建村	1979年2月4日	慈利县文管所(015)

(二)其他乐器

这一时期还出土了镈、钟、钲、铎、瑟、十弦琴、鼓、乐伎俑等。如杨家湾6号墓、常德市德山楚墓、慈利县城西2公里的黄牛岗一带的战国墓群等。

杨家湾6号墓:位于长沙市北郊,出土有成套的庖厨俑、鼓瑟木俑,制作精致的凤纹漆盒、尊、耳杯,拟人化的木镇墓神俑。重要器物的组合如鼎、盒、方壶、盘、匜、薰炉等,是战国晚期具有代表性的楚墓之一。

图3-5 长沙杨家湾6号墓乐伎俑(共4件)[①]

图3-6 桃江杨家湾錞于

常德市德山楚墓:该地区出土的战国晚期随葬品较早、中期丰富。陶器多绘有云纹和红色叶状纹。陶器除鼎、敦、壶、盘、豆、勺之外,又新出现了匜、盒、钫、纺轮等。铜、漆、木和玻

① 图片来源:高至喜,熊传薪.中国音乐文物大系Ⅱ:湖南卷[M].郑州:大象出版社,2006:179.

璃器的种类除与中期的相同外,又有铜弩机、箭、镞、镜、铃、蚁鼻钱、壶、匜、漆盒、奁、矢箙以及各种姿态的木俑、鼓和竹管等。

慈利县城西 2 公里的黄牛岗一带有战国墓群,此地北临澧水,南傍枝柳线。在慈利县木材公司与船厂范围内,曾挖出两座土坑墓,出土有鼎、剑、戈、矛、勺、铎等青铜器和一些陶器。

图 3-7　桃江杨家湾錞于纽部①

图 3-8　溆浦大江口錞于②

1980 年,在溆浦大江口曾发掘了 1 座巴人墓。随葬器物有绳纹圜底罐、短柄豆和铜虎纽錞于、铜铎、铜钟、铜盆等。其中的虎纽錞于、铜铎,与四川涪陵小田溪巴人墓中出土的相同,故推论其可能为巴人墓葬。

曾侯乙墓是这一时期的代表性文化遗址。出土的曾侯乙墓编钟等一系列乐器,足以让世界为之惊叹。虽地理位置上并不属楚国管辖范畴,但毋庸置疑的是当时的曾国与楚国之间是有着密切联系的,这一点可以从出土的 65 枚编钟的推论得知。因为完整成套的编钟是 64 枚,而多出来的那枚是楚惠王特别赠送的,反映出了当时两国间文化的交流,可见楚文化影响的范围之广。

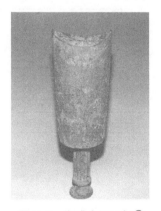

图 3-9　溆浦大江口钲③

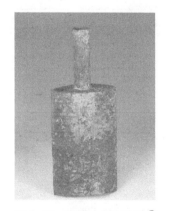

图 3-10　溆浦大江口扁钟④

① 图片来源:高至喜,熊传薪.中国音乐文物大系Ⅱ:湖南卷[M].郑州:大象出版社,2006:157.
② 图片来源:高至喜,熊传薪.中国音乐文物大系Ⅱ:湖南卷[M].郑州:大象出版社,2006:160.
③ 图片来源:高至喜,熊传薪.中国音乐文物大系Ⅱ:湖南卷[M].郑州:大象出版社,2006:138.
④ 图片来源:高至喜,熊传薪.中国音乐文物大系Ⅱ:湖南卷[M].郑州:大象出版社,2006:119.

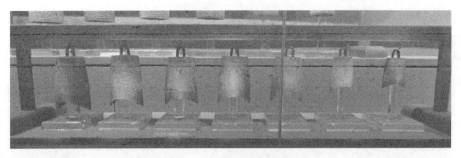

图 3-11 蟠虺纹编钟①

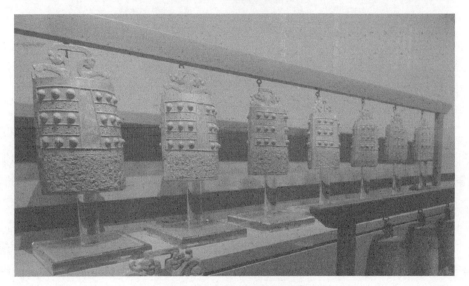

图 3-12 龙纽乳钉纹编镈②

表 3-2 其他出土乐器一览表

时期	出土乐器	出土地点	出土时间	备注
春秋	虎纽镈			收集品,湖南省博物馆(30891)
春秋	兽纹镈			1980年从长沙市废铜仓库收集,湖南省博物馆(20190)
春秋	云纹镈			收集品,湖南省博物馆(25079)
春秋晚期	衡南对江镈(2件)	衡南县鸡笼镇对江组	1979年9月	衡南县文管所(31、32号)
战国早期	龙纽编镈(5件)			收集品,湖南省博物馆(由小至大分别为:22016,22017,22018,22019,22020)
战国早期	蟠螭纹编镈(7件)			收集品,湖南省博物馆(25340,25338,25339,25341,25343,25345,25344)

① 笔者2019年8月24日拍摄于湖南省博物馆。
② 笔者2019年8月24日拍摄于湖南省博物馆。

续 表

时期	出土乐器	出土地点	出土时间	备注
战国	蟠螭纹镈			收集于20世纪50年代,湖南省博物馆(25093)
战国	龙纽蟠螭纹镈			收集品,湖南省博物馆(25342)
战国	龙纽蟠螭纹镈			收集品,湖南省博物馆(25081)
春秋早期	平江钟洞钟	平江县钟洞乡	1982年	平江县文管所(16)
春秋	道县钟			1986年从道县日杂公司废品收购门市部拣选而来
春秋	夔龙纹钟			1982年1月13日从湖南省日杂废旧物资公司拣选而得
春秋	八棱甬钟			收集品,湖南省博物馆(25064)
春秋	复线S形纹钟			收集品,湖南省博物馆(22237)
春秋	单面纹钟			收集品,湖南省博物馆(25355)
春秋	横8字纹编钟(3件)			收集品,湖南省博物馆(由大至小依次为21918,21914,21913)
战国	细虺纹甬钟			收集品,湖南省博物馆(25349)
春秋初期	蟠螭纹编钟(7件)			收集品,湖南省博物馆(从大到小为:25331、25333、25357、25330、25332、25334、2335)
春秋	岳阳烂泥港钟			1986年征集,岳阳县文管所(86-1)
春秋	蟠螭纹编钟			1960年从长沙市废铜仓库征集而来,湖南省博物馆(30743)
春秋	蟠螭纹钟(2件)			收集品,湖南省博物馆(25085、25084)
春秋	蟠螭纹钟(2件)			收集品,湖南省博物馆(30790、20192)
春秋	蟠螭纹钟(2件)			收集品,湖南省博物馆(30747)
春秋	蟠螭纹编钟(5件)			收集品,湖南省博物馆(25074、25072、25075、25073、25089)
战国早期	浏阳纸背村编钟(9件)	浏阳县北星纸背村山脚边	1978年	湖南省博物馆(22022 1/9—9/9)
战国	S形云纹钟			收集品,湖南省博物馆(25086)
战国	云纹钟(2件)			收集品,湖南省博物馆(25082、25090)
战国	蟠螭纹钟			收集品,湖南省博物馆(25071)
战国	蟠螭纹钟			收集品,湖南省博物馆(25352)
战国至西汉	锯齿纹钟			收集品,湖南省博物馆(26752)
战国至西汉	羊角钟			收集品,湖南省博物馆(25521)

续 表

时期	出土乐器	出土地点	出土时间	备注
春秋	衡阳毛家钟			1988年8月8日,衡阳县贺市毛家村周连利上交
战国	菱格纹钟			收集品,湖南省博物馆(20191)
战国	变形兽面纹钟			收集品,湖南省博物馆(25092)
战国	泸溪大陂流编钟(5件)	泸溪县潭溪镇大陂流大吉坳山坡上的水井边	1956年7月	湘西土家族苗族自治州博物馆(史56-60)
战国	溆浦大江口扁钟	溆浦县大江口维尼纶厂战国土坑墓	1980年	湖南省博物馆(20149)
战国	素面扁钟			1960年于长沙市废铜仓库拣选出来,湖南省博物馆(25350)
战国	有杠扁钟			1960年从长沙市废铜仓库征集而来,湖南省博物馆(25348)
战国	四乳扁钟			1980年8月1日从湖南日杂废旧公司拣选而来,湖南省博物馆(20193)
战国	编辫纹扁钟			1984年1月27日从长沙市废铜仓库拣选而来,湖南省博物馆(20421)
战国	四列枚扁钟			由湖南省文管会移交,湖南省博物馆(30746)
战国	散虺纹编钟			收集品,湖南省博物馆(25069)
战国	四列枚扁钟			收集品,湖南省博物馆(22026)
战国	编辫纹扁钟			收集品,湖南省博物馆(25078)
战国	四乳扁钟			收集品,湖南省博物馆(25070)
战国	四列枚扁钟			收集品,湖南省博物馆(26163)
战国	四列枚扁钟			收集品,湖南省博物馆(26164)
战国	四乳扁钟			收集品,湖南省博物馆(25354)
战国	素面扁钟			长沙市废铜仓库拣选文物,湖南省博物馆(30782)
战国	编辫纹扁钟			长沙市废铜仓库拣选文物,湖南省博物馆(30783)
战国	编辫纹扁钟			长沙市废铜仓库拣选文物,湖南省博物馆(30741)
战国	四乳扁钟			收集品,湖南省博物馆(26166)
战国	绳索纹扁钟			收集品,湖南省博物馆(30742)
春秋	新化钟形钲	新化出土		湖南省博物馆(25063)
春秋	二列枚钲			1962年收集,湖南省博物馆(25077)

续 表

时期	出土乐器	出土地点	出土时间	备注
春秋	24枚钲			收集品,湖南省博物馆(25076)
战国早期	新化龙凤纹钲	新化境内出土		湖南省博物馆(25492)
战国中期	慈利石板村钲	慈利县城关镇石板村36号墓	1987年	慈利县文管所(080)
战国中期	慈利官地钲	慈利县城关镇官地	1969年11月	慈利县文管所(008)
战国	长沙黄泥坑钲	长沙黄泥坑6号墓	1953年	湖南省博物馆(10126)
战国	平江翁江钲	平江县翁江文化遗址	1956年	湖南省博物馆(39232)
战国	泸溪大陂流钲(10件)	泸溪县潭西镇大陂流村大吉坳山坡上的水井边	1956年7月	湘西土家族苗族自治州博物馆(史46-55号)
战国	溆浦大江口钲	溆浦县大江口维尼纶厂战国土坑墓	1980年	湖南省博物馆(20153)
战国	云纹钲			收集品,湖南省博物馆(25356)
战国	云纹钲			收集品,湖南省博物馆(22021)
战国	环纽钲			收集品,湖南省博物馆(25490)
战国	六棱甬钲			收集品,湖南省博物馆(25488)
战国	十二棱甬钲			收集品,湖南省博物馆(25068)
战国	龙纹甬钲(2件)			收集品,湖南省博物馆(25491、30786)
战国	八棱甬钲			收集品,湖南省博物馆(25489)
战国	壶首甬钟			原藏于湖南省博物馆,后送南岳风景名胜区举办历史文物陈列,现藏于南岳文管处(070)
战国晚期	长沙甘塘坡钲(2件)	长沙甘塘坡农业银行工地	1965年	湖南省博物馆(368、370)
战国中期	长沙张公岭铎	张公岭8号墓	1983年	长沙市博物馆(1299)
战国中期	长沙白泥塘铎	长沙市五一路白泥塘5号墓,系湖南省人民政府所在地	1993年	长沙市文物工作队
战国	三角形纹铎			收集品,湖南省博物馆(25351)
战国	网格纹铎			收集品,湖南省博物馆(25539)
战国	网格纹铎			收集品,湖南省博物馆(25358)
战国	素面铎			收集品,湖南省博物馆(25538)
战国	环纽铜铃			系由陕西宝鸡市博物馆交换而来,衡阳市博物馆(1:623)
战国早期	长沙浏城桥扁鼓	长沙市浏城桥1号墓	1971年	湖南省博物馆

续 表

时期	出土乐器	出土地点	出土时间	备注
战国中期	长沙子弹库大鼓	长沙东南部子弹库17号墓	1957年	湖南省博物馆
战国中期	长沙荷花池1号墓小鼓	长沙市荷花池1号墓	1986年	长沙市博物馆
战国中期	长沙马益顺巷虎座凤架鼓	长沙市马益顺巷1号墓	1992年	长沙市文物工作队
战国中期	临澧九里虎座凤鸟架鼓	临澧九里1号墓	1980年	湖南省博物馆
战国晚期	长沙五里牌十弦琴	长沙市东郊五里牌3号战国楚墓	1980年	长沙市博物馆
战国早期	长沙浏城瑟	长沙市浏城桥1号墓	1971年	湖南省博物馆
战国早期	长沙杨家湾6号墓乐伎俑(4件)	长沙市北郊杨家湾6号墓	1954年	湖南省博物馆

第二节 屈原与《楚辞》

一、生平事迹

图3-13 屈原像①

屈原,芈姓,屈氏,名平,战国时期楚国诗人。原籍秭归(今属湖北),生于楚郢(今湖北江陵)。屈原本是楚国的同姓贵族,曾任左徒和三闾大夫,早年深得楚怀王信任,常参与国家内政外交大事的决策。他怀着满腔爱国热情和对君王的无限忠心,希望通过对内修政,振兴楚国,对外联齐,抗御强秦。但由于当时楚国统治集团内部矛盾、斗争尖锐复杂,上官大夫靳尚之流妒贤害能,怀王轻信谗言,不能明察是非"怒而疏屈平",致使屈原曾一度被流放至汉北。仅就湖湘文化而言,屈原既是湖湘文化的开创者、奠基者,又是一座令人敬仰的丰碑,他奠定了湖湘文化的基本精神。屈原留下的作品有《离骚》《天问》《九歌》(11篇)、《九章》(9篇)、《招魂》等23篇。《天问》是古今罕见的奇特诗篇,它以问语的方式一连向苍天提出了172个问题,涉及了天文、地理、

① 图片出自[清]顾沅辑,道光十年刻本《古圣贤像传略》。

文学、哲学等许多领域,表现了诗人对传统观念的大胆质疑和追求真理的科学精神。

二、《楚辞》的诠释

《楚辞》是最早的浪漫主义诗歌总集,本义是泛指楚地的歌辞,也专指以战国时期诗人屈原为代表所创作的新诗体。作为文学家,他在继承《诗经》的优良传统和采用当时民歌的基础上,创造了"楚辞"这一新的文学体裁。楚辞也称"骚体诗",打破了《诗经》原有的四言体为主的格式,句法错落、形式自由,大大增强了诗歌的表现力,在文学领域开辟了新的天地。运用"楚辞"这种形式,屈原创作了奇丽壮美的鸿篇巨制《离骚》《九歌》《九章》等具有永恒生命力的作品,为推进中国古代文学的发展做出了巨大贡献,反映了春秋战国时期湖南地区的风土人情。特别是《九歌》,是屈原流放沅湘时在当地祭歌的基础上进行的创作。楚人历来把死亡看成是顺其自然的归途,屈原的诗词反映了楚人视死如归的理念。时至今日,湖南部分地区仍保留着悼念亡者"鼓盆而歌"、寓教于乐、寓悼念于艺术的"超亡"形式,并留存着湘楚祭祀文化中"乐天"的精神内涵。

总之,楚辞的产生离不开楚国的思想文化传统,同时也是楚国的思想、文化、艺术、风习等与中原文化交融的产物。正如鲁迅在《汉文学史纲要》中所说:"楚虽蛮夷,久为大国,春秋之世,已能赋诗,风雅之教,宁所未习,幸其固有文化,尚未沦亡,交错为文,遂生壮采。"①鲁迅先生用"壮采"二字来形容、指代楚辞一体,是十分恰当的。②

(一)荆楚音乐的恢宏体制

《楚辞·招魂》载:"肴羞未通,女乐罗些。陈钟按鼓,造新歌些。涉江采菱,发阳荷些……二八齐容,起郑舞些。衽若交竿,抚案下些。竽瑟狂会,搷鸣鼓些。宫庭震惊,发激楚些。吴歈蔡讴,奏大吕些……激楚之结,独秀先些。"③"铿钟摇簴,揳梓瑟些。"④《大招》载:"代秦郑卫,鸣竽张只。伏戏驾辨,楚劳商只。讴和扬阿,赵箫倡只。魂乎归来,定空桑只。"⑤如此狂歌劲舞,场面之大,体制之恢宏可想而知。人是音乐表演的主体,乐器则是音乐表演的物质基础。乐器类别的全缺、品种的多寡、演奏方式的丰贫、组合形式的同异,都会给音乐形态带来影响。《九歌》所述涉及荆楚地域的乐器钟、鼓、竽、瑟、排箫(参差)、篪等。《大招》所述也涉及荆楚地域乐器磬。其他典籍文献如《左传》《荀子·劝学》《吕氏春秋·孝行览·本味》等,记载了楚人所操之乐器琴,以及《吕氏春秋·慎大览·贵因》《七国考·楚音乐》记载楚国乐器笙,可见先秦时期荆楚地域拥有和运用的乐器之多、之全。从迄今已知的自荆楚故地出土的 120 批 680 多件乐器来看,除上述乐器品种外,还有镈、钲、铎、铙、句鑃、錞于、陶釜、筝(筑)等乐器。

屈原在《楚辞》中对荆楚音乐表演的描绘和荆楚地域出土的数百计的乐器,虚实呼应地

① 鲁迅.汉文学史纲要[M].北京:北京联合出版公司,2014:19.
② 刘宕,马跃,程荣进.中国古代文学史与作品精要[M].沈阳:辽宁大学出版社,2007:9.
③ [战国]屈原,[战国]宋玉,等著;吴广平,注译.楚辞[M].长沙:岳麓书社,2001:285.
④ [战国]屈原,[战国]宋玉,等著;吴广平,注译.楚辞[M].长沙:岳麓书社,2001:286.
⑤ [战国]屈原,[战国]宋玉,等著;吴广平,注译.楚辞[M].长沙:岳麓书社,2001:241.

证实了荆楚音乐钟磬交响、丝竹合鸣、高歌唱和、倩女群舞的壮观场面和恢宏气势。齐备的乐器及其多样的组合,使八音合鸣的音乐表演形态得以产生五音繁复的音响效果。

(二)荆楚音乐的曲体结构

古代音乐的具体旋律虽早已逝于历史长河之中,然而,我们依然可以通过《楚辞》窥览当时楚国音乐的曲库结构形式。

第一,《楚辞》言体所蕴含的荆楚音乐节奏因素和基本曲体结构形式。《楚辞》的言体形式(句法结构)所含节奏形态,具有与当时音乐韵律相一致的特点。《楚辞》(如《天问》《招魂》《橘颂》等)承接了《诗经》四言一句的基本句法结构形式,在音乐上表现为"二二"节奏类型,即四字均半、二字相连构成节奏律动。这种节奏律动表明,《楚辞》所展现的先秦时期的荆楚音乐是以平分型、逆分型节奏作为自己的基本节奏形态,这是对以《诗经》为代表的二字四言偶声节拍为主的节奏形态特征的承接。然而,《楚辞》最具特点的言体形式是句中带有"兮"字等助词的五言体、六言体等句法结构(如《九歌》中的《山鬼》《国殇》《湘君》《湘夫人》等)。这类基本句法结构形式,在音乐上往往表现为"三三"节奏类型,即三字相连中间穿插"兮"等助词而构成节奏律动。这种节奏律动表明,先秦时期的荆楚音乐把四言词处理为奇数三拍子(奇声节拍),以顺分型、切分型节奏作为自己的特色节奏已为常态。这是因为荆楚先民或使"兮"等语气助词在长音、实词却在短音的位置上,从而产生了唱叹相间、婉转委迤的艺术表现效果;或使"兮"等语助词置于切分音的长音位置上,从而使音调旋律具有独特的节奏韵律风格。透过《楚辞》基本的节奏律动和具有特色的节奏形态,可以从中探寻具有曲体结构意义的古代荆楚音迹。《楚辞》中的"兮"是虚词,具有作为语气助词的意义。"兮"在《楚辞》中出现的位置很耐人寻味,不是出现在句中,就是出现在句尾。如《九歌·少司命》节选:

入不言兮出不辞,
乘回风兮载云旗。
悲莫悲兮生别离,
乐莫乐兮新相知。①

又如《九章·涉江》节选:

与前世而皆然兮,
吾又何怨乎今之人!
余将董道而不豫兮,
固将重昏而终身!②

"兮"在《楚辞》中这种比较固定出现的模式,给人增添了韵律感、节奏感,也孕育了一种体式意味,即一般虚词、语助词,由于其出现的位置固定而可以形成某种曲体模式。这从音乐节奏方面而言,就会形成某种节奏律动;从曲体结构方面来说,就会形成某种相对固定的句法、段落。

① [战国]屈原,[战国]宋玉,等著;吴广平,注译.楚辞[M].长沙:岳麓书社,2001:70.
② [战国]屈原,[战国]宋玉,等著;吴广平,注译.楚辞[M].长沙:岳麓书社,2001:148.

第二，《楚辞》中的"乱"所蕴含的荆楚音乐曲体结构形式及艺术表现意义。《楚辞》中，明确标有具有言(曲)体结构意义的术语还有"乱""倡"等。其中，《离骚》《招魂》以及《九章》中的《涉江》《哀郢》《抽思》《怀沙》采用了"乱"。《楚辞》中注明"乱"的章节，往往词格形式较前都有一些变化。如《离骚》：

陟陞皇之赫戏兮，
忽临睨夫旧乡。
仆夫悲余马怀兮，
蜷局顾而不行。
（乱曰）
已矣哉！
国无人莫我知兮，
又何怀乎故都？
既莫足与为美政兮，
吾将从彭咸之所居。①

又如《九章·怀沙》：

进路北次兮，
日昧昧其将暮。
舒忧娱哀兮，
限之以大故。
（乱曰）
浩浩沅湘，分流汨兮。
修路幽蔽，道远忽兮。
……
怀质抱情，独无匹兮。
伯乐既没，骥焉程兮。
民生禀命，各有所错兮。
定心广志，余何所畏惧兮。
曾伤爰哀，永叹喟兮。
世溷浊莫吾知，人心不可谓兮。
知死不可让，愿无爱兮。
明告君子，吾将以为类兮。②

上引"乱曰"后的"已矣哉"给节奏变化注入的活力非常明显。而《九章·怀沙》中一气呵成的长段"乱曰"所带来的激越前冲力，也要求在艺术表现的速度、节奏方面，较前文有新的变化。

汉王逸《离骚注》称："乱，理也。所以发理词旨，总撮其要也。屈原舒肆愤懑、极意陈词；

① ［战国］屈原，［战国］宋玉，等著；吴广平，注译.楚辞[M].长沙：岳麓书社，2001：47-48.
② ［战国］屈原，［战国］宋玉，等著；吴广平，注译.楚辞[M].长沙：岳麓书社，2001：175-176.

或去或留,文采纷华。然后结括一言,以明所趣之意也。"①王逸所言,虽从诗人情感表达需要的角度说明了"乱"所具有的点题明志的功能,但未论及"乱"所蕴含的对艺术表现形式的其他多种要求。

《楚辞》中大凡用了"乱"的章节,无不具有突出主题思想、指出最后倾向的意义。且"乱"多用于情感抒发的高潮部分,用于文后,形成了独具表现力的一个段落。这也启示我们:"乱"作为《楚辞》中一个具有变换、转折意义的曲体,为了情感抒发的需要,亦必然要求多种音乐表现形式的配合,要求在曲体结构"乱"的部分,在音调的发展、旋律的润色、速度的处理、节奏的变化、音色的安排、表达手法的运用等方面显现出独创、突出之处。

第三,《楚辞》中的"少歌""倡""乱"所蕴含的荆楚音乐曲体结构形式。《楚辞》中具有体式因素的"少歌""倡""乱"同时出现在《九章·抽思》里,使《九章·抽思》成为具有丰富曲体结构样式的作品。作者把这篇由八十六句诗文构成的作品,分成了四个段落:长段叙述部分,达四十句之多;"少歌"部分,仅有四句;"倡"部分,则有二十二句;"乱"部分,共二十句。

《九章·抽思》前四十句主要是以追叙过去的事君不和,申诉作者忠贞的情操和谏劝楚怀王为主要内容。词格形式没有大的改变且叙述平稳,在整部作品中,属一较长的段落。值得思考的是"少歌"部分,这四句与前文在词格上并无变化,如:

> 善不由外来兮,
> 名不可以虚作。
> 孰无施而有报兮,
> 孰不实而有获?
> (少歌曰)
> 与美人之抽思兮,
> 并日夜而无正。
> 憍吾以其美好兮,
> 敖朕辞而不听。②

词格未变但注明用"少歌",而这四句又涵盖前文词意,表明作者以此为动因而对艺术表现形式(主要是对音乐甚或歌舞表现形式)提出来的特殊要求,从而使这四句"少歌曰"成为具有曲体结构意义的段落。紧接"少歌"部分的"倡",则是在简短的转折之后对文思乐意进一步的发展。"倡曰"部分前两句:"有鸟自南兮,来集汉北。"③具有鲜明的承上启下作用,形成整个作品中的又一大的段落。第四部分"乱"总括全文,掀起了全文的最高潮,其艺术表现形式,犹如前文所述。

《九章·抽思》这样的结构样式,表明先秦时期的荆楚音乐,已经具有了对音乐形式美的不懈追求。在曲体结构方面,也已经有了以情感表现为中心而创造出来的多种文学体式,以及在此基础上创新的多种(包括大型)音乐曲体结构形式。

① 殷光熹.殷光熹文集:第3卷:楚辞思想艺术研究[M].昆明:云南大学出版社,2015:85.
② [战国]屈原,[战国]宋玉,等著;吴广平,注译.楚辞[M].长沙:岳麓书社,2001:164-165.
③ [战国]屈原,[战国]宋玉,等著;吴广平,注译.楚辞[M].长沙:岳麓书社,2001:165.

(三)荆楚音乐的混生性特色

前文在论及《楚辞》,所引《招魂》和《大招》所载之词,还记录了先秦时期荆楚音乐具有的混融特征。前文所引文字表明,春秋战国时期,源于荆楚地域的楚国,收吴越,霸南土,流行于楚之都城。楚国广泛吸收各地的音乐风格特色,除了响彻于楚宫内外的《楚商》《阳荷》等荆楚音乐,还"造新歌",包含传承有地方特色突出的"吴歈""蔡讴""郑舞"等"南土乡音",甚至于"代秦郑卫",广泛吸收各地的音乐风格特色。这种多种风格并存、多元文化的混融,使荆楚音乐成为集多民族、多地域音乐风格特征于一体的历史产物。荆楚音乐正是以其开放性、共融性的混融机制,奠定了自己在中华音乐史上的地位。

第三节 文化与教育

一、文学艺术

春秋时楚国势力首先是向北扩张,在灭亡陈、蔡、申、息等几十个小国后,形成楚文化与中原文化的融合。然后向东扩张,通过与徐、吴、越的战争,使中原的文化对中国东南地区的影响不断加强,同时也形成了楚文化自己的特色。

吴、越文化是南方文化的另一支,楚国与吴、越进行了多年的战争。公元前473年越灭吴,楚成王时,越国又被楚国吞灭,长江下游广大地区纳入楚文化的范围。楚悼王时,吴起"南平百越",楚国的势力扩展到了岭南地区。楚文化是华夏文化融合东南吴越文化的中介与桥梁,地处南楚的湖南又是楚文化与吴越文化及岭南百越文化交接的要道,从这里往西,与川、滇、黔的巴蜀文化也有联系。楚文化是以中原文化为基础,融合吴越文化、百越文化及其地域文化形成的极具地域特色的湖湘文化。

楚国也是道家老、庄思想的发源地。老子是楚国苦县人,庄子是宋国蒙县(后来也属于楚国)人。道家思想在中国文化中可以与儒家分庭抗礼,儒道互补,他们是中国文化的两翼。老子"柔弱胜刚强""反者道之动""无为而无不为"的策略与方法与庄子返璞归真、淡泊名利的人生哲学,都在中国文化中产生了巨大的影响。

春秋战国时期,湖南文学艺术无论是诗歌、散文,还是音乐、绘画、雕塑、工艺美术,都随着楚人的开拓、经营而有明显发展。诗歌和散文的状况,从帛书和《楚辞》中可见一斑。《楚辞》是屈原根据他所见所闻的湖湘居民神话传说、民间山歌、祭祀唱词加工润饰而成,不仅反映了当时不同于中原地区诗歌的湖南地区民间诗歌内容、精神及其风格,而且还代表了湖南诗歌创作的水平。千百年来,楚辞瑰丽浪漫与灵动激越的艺术风格、现实主义和浪漫主义结合的表现手法成为湖湘地区艺术特征之一,对后世文学艺术的发展产生了极大的影响。不仅如此,屈原诗歌中迸发出来的融爱国主义、现实主义、浪漫主义为一体的思想精神也成为激励和教育湖湘儿女奋发向上的精神力量。

楚国时期湖南地区的音乐演奏艺术已达到相当高的水平,不仅出现了专业的乐师,还有乐队伴奏。成套吹笙俑的出土以及编钟说明这一时期群体合奏音乐的技巧水平已经很高。湖南各地楚墓中也出土了大量雕刻木舞俑、诗俑。如仰天湖25号墓出土的舞俑,用整木圆雕,修眉、杏眼、小口、细颈、束腰、长服披地,垂袖过膝,高50厘米;同墓出土的诗俑,脸形与舞俑相似,唯手足别削木片斗合,双手拱于胸前作持物状。透过历史的尘埃,仿佛能看见当时大型祭祀活动中音乐演奏、朗诵诗歌和跳舞浑然一体的热烈隆重的场景。

音乐教育在楚国极受重视,朝廷设有乐尹,专门负责"教之乐,以疏其秽而镇其浮。"①楚国的音乐教育也相当普遍,如《左传·成公九年》载:"晋侯观于军府,见钟仪,问之曰:'南冠而絷者,谁也?'有司对曰:'郑人所献楚囚也。'使税之,召而吊之。再拜稽首。问其族,对曰:'泠人也。'公曰:'能乐乎?'对曰:'先人之职官也,敢有二事?'使与之琴,操南音……公语范文子,文子曰:'楚囚,君子也。言称先职,不背本也。乐操土风,不忘旧也。'"②又《左传·定公五年》载:楚昭王命钟建"以为乐尹"。③根据先秦姓氏特点,钟建应是钟仪的后裔,钟氏是"泠人"之族,"先人之职官"就是乐尹,说明楚国钟氏就是以音乐演奏、创作和教育为业的家族。宋玉所作的《对楚王问》载:"客有歌于郢中者,其始曰《下里》《巴人》,国中属而和者数千人……其为《阳春》《白雪》,国中属而和者不过数十人。"④所谓《下里》《巴人》是指通俗音乐,《阳春》《白雪》是指高雅音乐。这两种音乐并存的现象充分反映了当时音乐教育的盛况。据专家考证,《下里》《巴人》是指生活在湖南澧水一带人民所创作的音乐,这又从侧面反映了当时湖南地区音乐普及的情形。

二、文化教育制度

远古至春秋战国时期,湖南教育一直处于原始的状态。春秋初期,湖南青铜器的制造和使用已广泛普及,铜矿采炼和铜器铸造业已成楚国重要基地。漆木器、竹木器、丝绸和琉璃的生产也相当发达,制作工艺也已达到相当高的水平。"尹氏、召伯、毛伯以王子朝奔楚"⑤记录了公元前519年,周室王子与周敬王争夺王位失败,于是携带王室所藏文物典籍,逃奔楚国,从而使东周文化下移到了楚地,在同当地的巫文化相结合基础上,产生了独具特色的楚国文化教育。

春秋战国时期,楚国继承西周的教育传统并加以改良,建立了比较完善的王室教育和贵族教育制度,庶民的"分业而教"也比较兴盛,并出现了申叔时、屈宜臼、屈固、屈原等杰出的教育家。"楚国之教,巧文以利"⑥充分论述了春秋各国教育的特点战国晚期屈原作《楚辞》,文采绚丽,并讲究功利,既体现了楚国教育的特点,也反映了当时楚国文化教育的较高水平。

① 张华清,译注.国语[M].济南:山东画报出版社,2014:392.
② [春秋]左丘明,撰.舒胜利,陈霞村,译注.左传[M].太原:山西古籍出版社,2003:227.
③ 张楚廷,张传燧.湖南教育史:第一卷(远古—1840)[M].长沙:岳麓书社,2002:43.
④ [梁]萧统,选;[唐]李善,注.文选:下[M].上海:商务印书馆,1936:981.
⑤ [战国]公羊高,撰;顾馨,徐明,校点.春秋公羊传[M].沈阳:辽宁教育出版社,1997:127.
⑥ [唐]房玄龄,注;[明]刘绩,补注.刘晓艺,校点.管子[M].上海:上海古籍出版社,2015:128.

据清末学者黄绍箕、柳诒徵所著的《中国教育史》引用《国语》《吕氏春秋》《说苑》《大戴礼记》等古籍论述:"楚庄王方弱,王子燮为傅;及即位,又使士亹傅太子葴,是楚有傅也。师傅之外,又有保,荆楚文王之保名申。所谓保,保其身体;傅,傅其德义;师,导之教训者,春秋诸国,无不有之。"①由此可见,楚国王室设有太师、太傅、太保掌管对王子的教育,其中太师可能还兼有对国王"导之教训"之责。

清末学者黄绍箕在其所著的《中国教育史》中引古文献说:"晋于师傅之外,又有公族大夫,专司教育。《左传》曰:'荀家、荀会、栾黡、韩无忌为公族大夫,使训卿之子弟恭俭孝弟。'疏谓公族大夫,职掌教诲。"②以此推之,屈原所任的三闾大夫,掌管的便是屈、昭、景三王族的教育。

春秋诸国为了稳定社会和经济发展,实行分业施教的庶民教育制度。教育的目的是为了使庶民"不败其业""不迁其业"。教育的内容以职业技术为主,也包括专业思想和职业道德教育。当时楚国的农业生产、铜铁冶铸制造、漆木和竹木制造、琉璃制造等均已相当发达,其有关的技术、规程必然纳入了教育。史料表明,这种分业而教的庶民业务教育在楚国比较兴盛。如《孟子·滕文公上》载战国著名农学家许行,"其徒数十人,皆衣褐;捆屦、织席以为食"。③曾嘲笑过孔子的楚狂人接舆、屈原遇到的渔父和楚国贤人老莱子、北郭先生等,可能就是劳动与授徒兼顾的代表。

从西周时期开始,楚国上下的国家观念越来越明确,甚至将国家摆在最高统治者之上。楚民族这种爱国思想,必然反映到他们的教育之中。楚国教育家申叔时在《申叔时论傅太子之道》中所强调的"教之春秋""教之世""教之语""教之故志""教之训典",就是以楚国历史和当时令训为教,以激发民众的爱国精神。楚国的爱国教育是通过各种形式进行的,如祭祀活动,往往与歌颂祖先功业结合起来。《国语·楚语》载,楚国祭祀是"道其顺辞,以昭祀其先祖,肃肃济济,如或临之"。④ 屈原创作的《九歌》,就是楚国"奉先功以照下"⑤的郊祀祭歌,其内容实际上是一部楚国"昭祭其先祖"的史诗。近人还发现《九歌》是我国最早的一部集人物表演、音乐、美术、舞蹈、武术等综合艺术于一体的歌剧。其中的神祇由"尸"扮演,具有"羌声色兮娱人,观者憺兮忘归"⑥的艺术魅力,通过寓祭于乐的形式达到寓教于乐的目的。这无疑是我国教育史上一项伟大的创造。这种教育,年年"春兰兮秋菊,长无绝兮终古"⑦,常抓不懈,代代相传。又如《左传·宣公十二年》载:"楚自克庸以来,其君无日不讨国人而训之:于民生之不易,祸至之无日,戒惧之不可怠。在军,无日不讨军实而申儆之:于胜之不可保,纣之百克而卒无后。训以若敖、蚡冒,筚路蓝缕,以启山林。箴之曰:民生在勤,勤则不匮。"⑧说明楚国的爱国主义教育由楚王亲自带头抓,且无日不抓。在《招魂》中,屈原采取"旧瓶装新

① 黄绍箕,柳诒徵.中国教育史[M].福州:福建教育出版社,2011:153-154.
② 张学军,湖南省教育科学研究院.湖南教育大事记(远古—2000年)[M].长沙:岳麓书社,2002:2.
③ [战国]孟子,著;万丽华,蓝旭,译注.孟子[M].北京:中华书局,2006:109.
④ [吴]韦昭,注.国语[M].商务印书馆,1935:206.
⑤ [战国]屈原,[战国]宋玉,等著;吴广平,注译.楚辞[M].长沙:岳麓书社,2001:185.
⑥ [战国]屈原,[战国]宋玉,等著;吴广平,注译.楚辞[M].长沙:岳麓书社,2001:72.
⑦ [战国]屈原,[战国]宋玉,等著;吴广平,注译.楚辞[M].长沙:岳麓书社,2001:86.
⑧ [春秋]左丘明,撰;舒胜利,陈霞村,译注.左传[M].太原:山西古籍出版社,2003:167.

酒"的方式借巫咸之口"外除四方之恶,内崇楚国之美",①进行爱国主义教育。特别是诗的末尾:"湛湛江水兮,上有枫,目极千里兮,伤春心,魂兮归来,哀江南!"②其忧国忧民的爱国情怀,更是感人肺腑,催人奋进。

《申叔时论傅太子之道》中说的"十艺"中的"教之春秋""教之诗""教之礼""教之令""教之故志""教之训典"等,都属于文化知识教育的内容。

楚国教育家在文化知识教育方面,创作文学作品并以之教人,既重视传授历史文献更重视立足当前。在诗歌创作和教育方面,产生于"昔楚国南郢之邑、沅湘之间"③的楚辞,成为屹立于我国文学史乃至世界文学史上的丰碑。

楚国重视音乐教育,朝廷设立乐尹,《申叔时论傅太子之道》中明确提出:"教之乐,以疏其秽而镇其浮。"④楚国还有以音乐为业的族群,这些族群以音乐创作和教育为业,专门培养音乐人才。这是楚国音乐专业教育的一种体制,这种体制促使和保证音乐在民众中的普及。如上文提到的《下里》《巴人》与《阳春》《白雪》这两种音乐并存,充分反映当时音乐的提高与普及结合的现象,特别是其中描写"国中属而和者数千人"⑤的盛况,更反映了当时音乐教育的广泛性。

楚民自古以来,就是一个能歌善舞的民族。楚人不分男女,都喜爱舞蹈。屈原《九歌·东皇太一》中"抚长剑兮玉珥,璆锵鸣兮琳琅"⑥,《九歌·云中君》中"灵连蜷兮既留,烂昭昭兮未央"⑦等都是对人物舞蹈的描写。包括前文提到近年出土的长沙仰天湖25号墓舞俑也充分反映了当时湖南舞蹈教育的成就。

三、教育家:申叔时、屈固与屈宜臼

申叔时、屈固与屈宜臼是楚国著名教育家。申叔时,春秋早期楚庄王、楚共王的大臣,是申公巫臣(屈巫)之弟。他的事迹在《左传》中多有记载,在当时被称为楚国的"智囊星"。有关他的教育思想,《国语·楚语》中记载有《申叔时论傅太子之道》的专论。该文产生于公元前600年左右,比我国老子、孔子、屈原,古希腊的苏格拉底、柏拉图、亚里士多德等中外著名教育家的论述早了一到三个世纪,是我国乃至世界历史上最早全面系统论述教育的专论。文中申叔时明确提出了"教备而不从者,非人也"的理论,⑧全面论述了教育目标、教育内容及其教育计划、教育原则、教育方法和教师素质等各个方面,其内容的深度和广度堪称我国最早的一部教育大纲,具有深远的理论意义和重要的实践价值。

屈固,字子谷,又称王孙圉,楚昭王、楚惠王时期人,是屈氏家族的代表人物,屈原的先祖。屈固长期任楚国朝廷箴尹和楚王太师,其教育思想是当时楚国教育的指导思想。有关

① 张学军 主编;湖南省教育科学研究院 编.湖南教育大事记 远古—2000年[M].长沙:岳麓书社,2002:5.
② [战国]屈原,[战国]宋玉,等著;吴广平,注译.楚辞[M].长沙:岳麓书社,2001:290.
③ [清]王闿运.楚辞释[M].长沙:岳麓书社,2013:35.
④ [战国]左丘明.国语[M].上海:上海古籍出版社,2015:355.
⑤ [梁]萧统,选;[唐]李善,注.文选:下[M].上海:商务印书馆,1936:981.
⑥ [战国]屈原,[战国]宋玉,等著;吴广平,注译.楚辞[M].长沙:岳麓书社,2001:51.
⑦ [战国]屈原,[战国]宋玉,等著;吴广平,注译.楚辞[M].长沙:岳麓书社,2001:54.
⑧ [战国]左丘明.国语[M].上海:上海古籍出版社,2015:356.

他的教育思想,《国语·楚语》中有《王孙圉论楚宝》的专题记载。

这篇文献产生的年代,比孔子在《论语》中谈教育的时间还早。文中提出的尊重知识、尊重人才、兴教治国等思想是我国特别是湖湘学派"经世致用"的先声。

屈宜臼,名屈章,字宜臼,号子华,又称子发,战国中期楚宣王、楚威王时大臣,屈原的祖父,曾任楚威王"学书"之师。有关他的思想和事迹,《战国策》《庄子》《吕氏春秋》《淮南子》《史记》等著作都有记载。他是战国时期著名的思想家、政治家、军事家,同时又是一位很有建树的教育家。他的教育思想主要表现在两个方面:

其一是忧国爱民的思想教育方面。屈宜臼是我国历史上第一个明确肯定和赞扬"庶民之力"和"民之功劳"的思想家,他把爱民思想从情感层面提升到理性高度,极大地丰富了爱国主义的教育理论。

其二是强调技能培养。屈宜臼肯定"技道"在教育中的作用和意义,从而将能力培养和技能训练作为教育的培养目标和内容,极大地开拓了教育内容的空间,发挥了教育推动社会发展的功能。

第四章　汉魏时期的音乐文化

秦汉统治的440年(公元前221年—公元220年),是我国封建社会第一次实现大一统和国力强盛、建树良多的时期。政治上开创和发展了统一的局面,确立和初步完善了以郡县为基础的专制主义中央集权制度,并形成了以汉族为主体的多民族统一国家。经济、文化和科技等方面也都有了长足的进步。在音乐方面,咸阳宫内集中了"六国之乐",并设立专门的机构"乐府",大力提倡和发展百戏与传统巫乐。汉武帝时代(公元前140年—前87年),以乐府机构为代表的汉代音乐在湖南孕育成长。乐府包含了以郊祀乐、房中乐为主的传统巫乐,各地采风而来的相和歌、鼓吹、百戏以及各地各族的民间音乐等,乐府里的这些音乐在相和歌的基础上进一步发展,相继产生了相和大曲、但曲等艺术性很高的大型乐曲。

在科技、文化等方面,马王堆出土的文物展现了秦汉时期湖南在这些领域所取得的光彩夺目的成就。出土的完好女尸,体现了当时防腐技术的成就;出土的帛书、帛画等既是杰出的艺术作品,也是汉代思想文化的宝库。另外,马王堆三号汉墓出土了两部我国迄今为止最早的天文学专著;出土的医书和医简是世界上最早的医学文献。

魏晋南北朝时期(220年—589年)是一个分裂动荡的时代,政权不断更迭。但由于湖南地处江南,受战祸兵燹相对来说较小,社会较稳定,因此湖南地区能够得到进一步开发,尤其在文学艺术上有着特殊成就。诗文、辞赋,以及佛教的兴起,在当时都是别具一格、盛极一时的。同时在文学艺术方面也培育了一批人才,反映出这一时期教育在湖南地区所得到的长足发展。

第一节　文化遗址与出土乐器

由于秦王朝统治的时间短,秦代在湖南留下的文化遗存不多。而西汉的遗址和墓葬数量则相当多,遍布湖南各地,以长沙地区最为集中。自20世纪50年代起,湖南境内经调查和发掘的西汉墓葬已达数千座,仅长沙地区就有2 000座以上。这些墓葬分属于西汉早、中、后期,绝大多数为中小型墓,其中也有一批王侯级的大型墓葬,如已经发掘的有长沙市湘江西岸象鼻山、陡壁山、望城坡一带的吴氏长沙王和王后墓,长沙市杨家山、柳家大山、汤家岭一带刘氏长沙王室墓,长沙马王堆吴氏长沙国丞相轪侯家族墓,永州市鹞子岭泉陵侯家族墓等;尚未发掘的有宁远县柏家坪舂陵侯墓、衡阳市东郊天子坟等。中小型西汉墓,在长沙

地区主要集中于河西桐梓坡、茶子山,东区的袁家岭、二里牌、杨家山、杜家坡、柳家大山,还有窑岭、识字岭一带。除长沙市之外,在湖南境内还有不少地区也较集中地发掘出了中小型西汉墓,如:溆浦县马田坪发掘51座;汨罗县北郊汨罗山永青村一带发掘31座;桃源县狮子山发掘17座;张家界市永定区三角坪一带发掘49座;常德市德山区莲花村一带发掘56座(包括部分战国墓)。在随葬器物方面,西汉墓也发生了很大变化。总的趋势是中原华夏族和汉民族所共有的文化习俗日趋增多,而原来楚人的文化因素则日益减退和消失。

一、主要文化遗址

长沙象鼻嘴、陡壁山和砂子塘等处西汉前期墓,随葬有大批漆器。象鼻嘴1号墓出土漆器数百件,但多已被压毁,器形难辨。陡壁山曹㜮墓,出土漆器150余件,器物造型纹样与马王堆漆器相类似。砂子塘1号墓出土漆木器100余件,包括一些银扣漆器,其中彩绘舞女漆匜和车马人物纹漆奁是同类漆绘题材中年代最早的制品。墓中的漆棺上彩绘云气璧磬图像,系兼用漆绘油彩和堆漆绘制,色彩鲜明。

长沙地区西汉后期墓中,也多有漆器出土。如长沙汤家岭张端君墓出土的一批漆器,上有金箔贴花,用纯金锤成的薄金片剪成各种纹样贴在漆器表面,使漆器装饰更加美观。

(一) 象鼻嘴1号西汉墓

象鼻嘴位于长沙市湘江西岸,与西北的陡壁山曹㜮墓相距约250米。墓为一带墓道的长方形竖穴岩坑。墓室处有"偶人"两个,仅存遗迹。三层棺均用梓木制成,髹深褐色漆,已朽塌。出土有鼎、盒、壶、钫、罐、瓮、盂、杯、匕、勺、薰炉、编钟、"半两"等陶器,有盘、耳杯等漆器残片,还有璧、佩饰等玉器。根据墓中所出土文物等来看,墓的年代约在汉文帝时期或稍早,且葬具属于诸侯王高级贵族,墓主人当属某一代吴氏长沙王。

(二) 咸嘉湖西汉曹㜮墓

咸嘉湖西汉曹㜮墓棺内出土有头发一束、牙齿7颗、玉印一方及璧、璜、贝等玉器40余件。墓虽早年被盗,仍出土随葬品300余件,计有铜镜3件、铁剑1件、环首铁刀11件及系金丝的鸟篆白文"曹㜮"玉印、小篆白文"妾㜮"玛瑙印、鸟篆白文"曹婿"玛瑙印各一方。还有盘、耳杯、奁盒、枕、案、几、匜、杖等漆木器以及陶编磬、陶编钟、陶罐、封泥、角笄、种子、果核、花椒、药材等物。在封泥中有一件是印的"长沙后丞",又有"黄肠题凑"葬具,说明墓主人应是长沙王后。从所出云纹地蟠螭纹铜镜及草叶纹镜、云纹漆器等来看,墓的年代约在汉文帝晚期或景帝初年。

(三) 长沙马王堆墓

马王堆3号墓出土的一幅彩绘帛画长212厘米、宽94厘米,所画为车马、仪仗场面,故称之为"仪仗图"。画面的左上方有人物两行。上面一行,为首一人头戴刘氏冠,身穿长袍,腰佩宝剑,后有侍者执伞盖,显然为墓主;其后是他的属吏,一行20人,穿着红、白、黄、黑等色袍服,手执长戈。下面一行,约30人,手执彩色盾牌,为墓主侍从武士。这两排人物,均面

向右方,作向前行进状。前面绘着一个土筑的五层高台,应为古代检阅或举行祭祀活动的"坛"。画面的左下方,由100余人组成的方阵。上面一方40人,其余三方均为24人,上下两方,垂手肃立,左右两方,手执长矛,面部全向着墓主人及其侍从的行列。方阵中间,绘着鸣金击鼓的乐队。

二、出土乐器

在上述诸多处遗址中,长沙马王堆墓出土了大批品种丰富的西汉古乐器,品种丰富,包括琴、竽、笛、瑟、竽律五种乐器,另外还有和木俑附在一起的模型乐器,即钟、磬和筑。出土的竹简"遣策"上还明确记载着长沙王国丞相有"楚竽、瑟各一人,吹鼓者二人""楚歌者四人"[①],说明汉初长沙地区的音乐已发展到了较高的水平。3号墓出土的"遣策"中,还记载了不少歌舞、乐器的名称。如"楚歌者""河间舞者""郑舞者""建鼓""大鼓""錞于铙铎""钟磬""郑竽瑟""楚竽瑟""河间瑟"[②]等等。从这些记载可以看出,源于不同地区、风格各异的歌舞乐器当时已在长沙汇集一堂。这也反映了秦汉统一帝国建立后,湖南地区同全国各地文化交流的加强和汉初文化艺术的繁荣发展。

汉承秦之后是大一统的局面,各地方民族独特的音乐文化相互交流融合。通过出土文物和历史文献我们可以从多方面了解当时的音乐盛况。

(一)七弦琴

七弦琴,是一种古老的、最有代表性的中国民族乐器。马王堆3号墓出土的一具琴是西汉初年甚至更早一些时候的实物。这具琴全长82.4厘米,由面与底两部分组成。面板木质松软,似为桐木;底板木质坚硬。通体涂有很薄的黑色靠木漆。面、底之间刻有"T"形槽。在"T"形槽内相当于轸沟的部位,安置有7个旋弦的轸子,可惜琴弦已完全腐朽。在琴的腹面下有弹奏时摩擦留下的痕迹,说明它是久经使用的实物。这具琴有龙龈、雁足等部件,但还没有设"徽"的形迹。据《西京杂记》《淮南子·修务》等文献记载,秦汉时的琴已有徽。3号墓出土的琴没有琴徽,可能是汉初古琴的另一种类型,或为先秦的遗物。

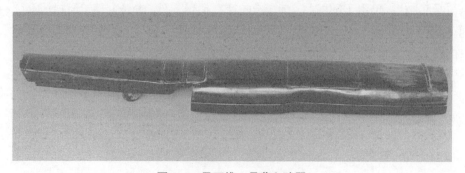

图4-1 马王堆3号墓七弦琴

① 谭仲池.长沙通史:古代卷[M].长沙:湖南教育出版社,2013:152.
② 伍新福.湖南通史:古代卷[M].长沙:湖南出版社,1994:213.

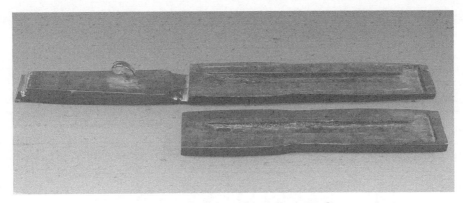

图 4-2　马王堆 3 号墓七弦琴拆开状①

（二）竽

竽是我国古代的一种管乐器。马王堆 1 号墓出土了一具保存完好的竽,竹简"遣策"上还清楚记载有它的名称。这具竽有 22 根竹质竽管,前后两排,插在一个木制的带有吹口的竽斗上。竽管最长的 76 厘米,最短的 14 厘米,上端无气孔,斗内无气槽,也没有簧片的痕迹,是一具制作十分逼真的乐器模型。马王堆 3 号墓有一具实用的竽,虽已残损,但从中发现了 23 个簧片和 4 组折叠管,个别竽管上还看得见出气眼和按孔。这具竽的簧片,是用薄竹片削制而成,最小的长 1.18 厘米,宽 0.4 厘米,最大的长 2.35 厘米,宽 0.75 厘米。有几个簧片上还发现有银白色的小珠,这是现今演奏时还在继续沿用的"点簧"。竽管是用细竹管制作而成,分单管和折叠管两种。单管侧边有气孔,下端有按孔,插入竽斗的部分开着插口,用以安置簧片。竽斗是用匏做成的。折叠管有 4 组,每组由长短不一的 3 根管并列黏合而成,最短的第三管,上端开口有气眼,最长的一管下端插入竽斗,有簧片。3 根管中间有孔相通,相

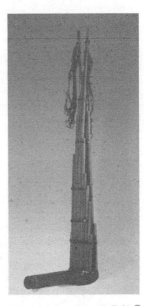

图 4-3　马王堆 1 号墓竽②

当于把一个长管折叠起来。这种结构类似现代乐器圆号弯曲的号筒,可以避免管筒过长,不便持拿和使用的弊病,又可延长管内有效气柱,能吹奏出较低的音。

（三）竽律管

竽律管于 1972 年 4 月 28 日出土于湖南长沙市东郊马王堆 1 号汉墓,时代为西汉早期。除太簇管口部微有破损,夹钟管下部有裂痕外,其余各管均保存完好。竽律管是用刮去表皮的竹管制成。竹管均中空无底,制作较为粗糙,壁厚约 1.2 毫米,下部分别墨书 12 律吕名称。据研究,律管有误装,律名有误标。因此,这套竽律应当是专为随葬而制作的明器。12

① 图片来源:高至喜,熊传薪.中国音乐文物大系Ⅱ:湖南卷[M].郑州:大象出版社,2006:211.
② 图片来源:高至喜,熊传薪.中国音乐文物大系Ⅱ:湖南卷[M].郑州:大象出版社,2006:227.

支笙律管的下部分别墨书"黄钟""大吕""太笑(簇)""诀(夹)钟""姑洗""仲吕""嬲(蕤)宾""林钟""夷威(则)""南吕""无射""应钟"。各支律管的形制数据参见下表:

表 4-1 十二支笙律管数据图①

律名	长度(cm)	内径(cm)	频率(Hz)	音分	音高	备注
黄钟	17.65	0.60	455.78	5761	$^\sharp a^1-39$	
大吕	17.10	0.80	491.89	5893	b^1-7	
太簇	16.50	0.75				破损为测音
夹钟	16.75	0.75	459.22	5774	$^\sharp a^1-26$	管有裂痕
姑洗	15.55	0.70	540.77	6057	$^\sharp c^2-43$	
仲吕	14.90	0.65	563.40	6128	$^\sharp c^2+28$	
蕤宾	14.00	0.60	591.76	6213	d^2+13	
林钟	13.30	0.70	616.89	6285	$^\sharp d^2-15$	
夷则	11.50	0.60	655.08	6389	e^2-11	
南吕	12.60	0.70	659.64	6401	e^2+1	
无射	10.80	0.70	744.71	6611	$^\sharp f^2+11$	
应钟	10.10	0.65	782.63	6697	g^2-3	

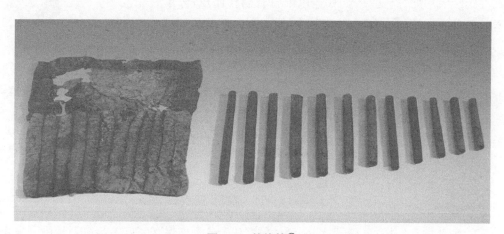

图 4-4 笙律管②

① 该律管入葬时的装袋排列顺序有误,可见其是随葬的明器。该表格按照律名顺序排列,从长度、内径、频率、音分及音高等方面,对出土律管进行数据罗列。
② 图片来源:高至喜,熊传薪.中国音乐文物大系Ⅱ:湖南卷[M].郑州:大象出版社,2006:228.

图 4-5　马王堆 1 号墓竽律实物①

图 4-6　马王堆 1 号墓竽线图②

(四) 瑟

瑟,是我国古老的弦乐器。马王堆 1 号墓出土的瑟是我国现存最早的一具完整弦乐器。马王堆 3 号墓也出土了一具瑟,可惜已残缺不全。1 号墓出土的瑟其主体用木制成,长 116 厘米,宽 39.5 厘米。瑟面略作拱形。瑟体下面,嵌有底板,底板两端,有两个共鸣窗,专名叫首岳和尾岳。瑟面头端横亘一条岳,尾端有外、中、内三条尾岳,用以绷弦。共有 25 根用四股素丝搓成的瑟弦,被外、中、内岳分成 3 组。中间一组 7 弦,径较粗;内、外两组各 9 弦,径较细。每根弦下面都支着一个桥形目柱,即码子,用以调节弦长确定音高。内外两组弦的尾部,各有一条绛色的罗绮带穿插于弦间,将弦隔开,可能是为了保持弦距和柱的稳定,并消除弹奏时引起共鸣所产生的干扰。

这具瑟,由某些低音弦数起,按顺序推到其后的第六弦,该弦的弦长与起数的第一低音弦的半长最为接近。适合发出高 8 度音。而第四弦的弦长往往接近于第一弦弦长的三分之二,适合发出高 5 度音,因此,它极可能是按《后汉书·礼仪志》中所说的五声音阶调弦。这五声音阶大致相当于现代音乐简谱上的 1(do)、2(re)、3(mi)、5(sol)、6(la)。

图 4-7　马王堆 1 号墓瑟

① 笔者 2019 年 8 月 24 日拍摄于湖南省博物馆。
② 图片来源:高至喜,熊传薪.中国音乐文物大系Ⅱ:湖南卷[M].郑州:大象出版社,2006:228.

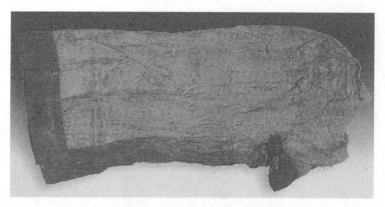

图 4-8　马王堆 1 号墓瑟衣①

（五）笛与筑

笛，相传由羌人发明。马王堆 3 号墓"遣策"中关于"羌苟二"的记载，很可能就是指出土的两支竹笛，但这两支竹笛不是出于 3 号墓，而是出于 1 号墓。

图 4-9　笛②

筑，系秦、汉时还很流行的一种擎弦槃器，形似筝，头细而肩圆，有 13 弦，弦下设柱。马王堆汉墓的黑地彩绘棺上画有怪神擎筑的图像。相传汉高祖管以筑伴奏，演唱著名的《大风歌》，抒发其踌躇满志的心情。但这种乐器当时并未纳入宫廷乐队，后逐渐失传。3 号墓所出土的筑，虽是一个模型，但属首次发现，有助于我们了解筑的大体样式。

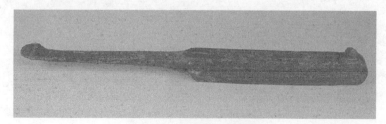

图 4-10　马王堆 3 号墓筑

① 图片来源：高至喜,熊传薪.中国音乐文物大系Ⅱ:湖南卷[M].郑州:大象出版社,2006:211.
② 图片来源：高至喜,熊传薪.中国音乐文物大系Ⅱ:湖南卷[M].郑州:大象出版社,2006:230.

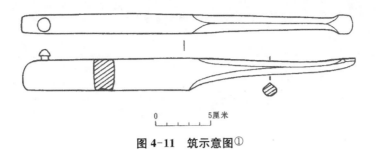

图 4-11　筑示意图①

（六）铜钟

西汉闵翁主家铜钟，新中国成立前长沙砖厂取土烧砖时出土。高 16.7 厘米，口径 14 厘米，腹径 23.5 厘米，底径 15.8 厘米。双耳作兽面衔环，颈部以下有凸弦纹三道，既美观，又具有加强器身硬度的作用。器肩有篆隶体铭文一引："闵翁主家铜钟，容五斗"。② 翁主，系汉代诸侯王之女。《汉书·高帝纪》注："天子不亲主婚，故谓之公主。诸王即自主婚，故其女曰翁主。翁者父也，言父主其婚也。"③可证。

（七）錞于

东汉双虎纽錞于，收藏于湖南省博物馆。出土地点不详，于 1980 年 8 月 1 日从湖南日杂废旧公司征集而来，据说是来自湘西地区。原器残，现大部分修复。铜质，器身修长，横断面呈椭圆形，肩部圆鼓，腹部斜直且中空。铜錞于是一种军乐器，汉代虎纽錞于出土较多，但双虎纽者目前仅此一件。

图 4-12　湘西双虎纽錞于

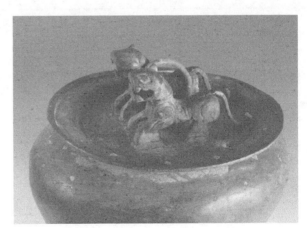

图 4-13　湘西双虎纽錞于左视图④

① 图片来源：高至喜，熊传薪. 中国音乐文物大系Ⅱ：湖南卷[M]. 郑州：大象出版社，2006：224.
② 禹舜. 湖南百科全书[M]. 长沙：岳麓书社，1999：44.
③ [汉]班固，撰. [唐]颜师古，著. 简体字本二十六史 汉书 1 卷 1～19 下[M]. 长春：吉林人民出版社，1995：100.
④ 图片来源：高至喜，熊传薪. 中国音乐文物大系Ⅱ：湖南卷[M]. 郑州：大象出版社，2006：176.

表 4-2　主要出土乐器附表

时期	出土乐器	出土地点	出土时间	备注
西汉	株洲蟠螭纹钟			1956年8月从株洲征集而来,湖南省博物馆(25336)
西汉	蟠螭纹钟			20世纪50年代收集,湖南省博物馆(30785)
东汉	吉首香儿坡钟	吉首市万溶江乡潊潭村香儿坡	1986年5月1日	湘西土家族苗族自治州博物馆(总26号)
东汉	凤凰牯牛坪钲	凤凰县竿子坪村	1976年9月	湘西土家族苗族自治州博物馆(总848号)
西汉	乳钉纹铃			从长沙市废铜仓库征集而来
东汉	桃源竹湾扁钟	桃源县大水田公社大池塘	1975年4月	湖南省博物馆(26165)
西汉	虎纽錞于			收集品,湖南省博物馆(30919)
西汉	虎纽錞于			收集品,湖南省博物馆(26210)
西汉	鱼纹錞于			收集品,湖南省博物馆(26217)
西汉	虎纽錞于			收集品,湖南省博物馆(26215)
西汉	石门虎纽錞于			征集于石门县,湖南省博物馆(26219)
西汉	常德錞于			1956年由湖南省文管会从常德征集而来,湖南省博物馆(39239)
东汉	石门俄公山錞于	石门县磨市乡	1976年4月	石门县博物馆(总号103)
东汉	龙山向家坡錞于	龙山县向家坡	1975年4月19日	1975年5月7日,由湘西土家族苗族自治州博物馆征收入藏
东汉	马纽船鱼纹錞于			1953年从长沙市第九中学征集而来,湖南省博物馆(39240)
东汉	长平宜年錞于			收集品,湖南省博物馆(28978)
东汉	湘西双虎纽錞于			1980年8月1日从湖南日杂废旧公司征集而来,湖南省博物馆(20220)
东汉	虎纽船鱼纹錞于			征集品,湖南省博物馆(28977)
西汉	龙山花桥錞于			1997年11月21日从龙山县农车乡花桥村征集而来,湖南省博物馆(31104)
西汉	五铢钱纹錞于			收集品,湖南省博物馆(26213)
东汉	凤凰岩六屯錞于	凤凰县千工坪乡岩六屯村	1991年3月	凤凰县文管所(T02)
东汉	凤凰化眉錞于	凤凰县黄合乡化眉村	1994年3月	凤凰县文管所(T04)

续　表

时期	出土乐器	出土地点	出土时间	备注
西汉	马王堆3号墓木编磬(10件，附磬架)	长沙市东郊马王堆3号汉墓	1973年12月13日	湖南省博物馆(6214)
西汉文帝十二年(前168)	马王堆3号墓七弦琴	长沙市东郊马王堆3号汉墓	1973年12月13日	湖南省博物馆(6112)
西汉早期	马王堆1号墓瑟	长沙市东郊马王堆1号汉墓	1972年4月28日	湖南省博物馆(6113)
西汉文帝十二年(前168)	马王堆3号墓瑟	长沙市东郊马王堆3号汉墓	1973年12月13日	湖南省博物馆(出土号:西32)
西汉早期	长沙古坟垸五弦筑	长沙市河西望城坡古坟垸西汉长沙王室墓	1993年6月	长沙市文物工作队
西汉文帝十二年(前168)	马王堆3号墓筑	长沙市东郊马王堆3号汉墓	1973年12月13日	湖南省博物馆(5877)
西汉早期	马王堆1号墓竽	长沙市东郊马王堆1号汉墓	1972年4月28日	湖南省博物馆(6114)
西汉早期	马王堆3号墓竽律	长沙市东郊马王堆3号汉墓	1973年12月13日	湖南省博物馆(6115)
西汉文帝十二年(前168)	马王堆3号墓竽	长沙市东郊马王堆3号汉墓	1973年12月13日	湖南省博物馆(出土号:西15)
西汉文帝十二年(前168)	马王堆3号墓竹笛(2件)	长沙市东郊马王堆3号汉墓	1973年12月13日	湖南省博物馆
西汉早期	马王堆1号墓乐舞俑(13件)	长沙市东郊马王堆1号汉墓	1972年4月28日	湖南省博物馆(6098,6102,6097)
三国吴	长沙金盆岭吴墓说唱俑	长沙市金盆岭6号吴墓	1958年4月24日	湖南省博物馆(8831)
西汉早期	马王堆1号墓T形帛画	长沙市东郊马王堆1号汉墓	1972年4月28日	湖南省博物馆(6532)

续 表

时期	出土乐器	出土地点	出土时间	备注
西汉文帝十二年（前168）	马王堆3号墓T形帛画	长沙市东郊马王堆3号汉墓	1973年12月13日	湖南省博物馆(6763)
西汉文帝十二年（前168）	马王堆3号墓奏乐仪仗图	长沙市东郊马王堆3号汉墓	1973年12月13日	湖南省博物馆(6764)
西汉早期	马王堆1号墓乐舞图漆棺	长沙市东郊马王堆1号汉墓	1972年4月28日	湖南省博物馆(6106)
西汉早期	长沙砂子塘钟磬图漆棺	长沙市南郊砂子塘1号西汉墓	1961年6月	湖南省博物馆
西汉	吹竽击筑人纹印			1985年11月26日征集于中南矿冶学院（今中南大学）李纯静家,湖南省博物馆(20783)
东汉	长沙五一路乐舞人铜灯	长沙五一路1号汉墓	1965年4月18日	湖南省博物馆(4838)
西汉文帝十二年（前168）	马王堆3号墓乐简(18枚)	长沙市东郊马王堆3号汉墓	1973年12月13日	湖南省博物馆
西汉早期	马王堆1号墓乐简(3枚)	长沙市东郊马王堆1号汉墓	1972年4月28日	湖南省博物馆
西汉文帝十二年（前168）	马王堆3号墓乐牍	长沙市东郊马王堆3号汉墓	1973年12月13日	湖南省博物馆(6174)
西晋永宁二年（302）	长沙金盆岭晋墓乐俑(3件)	长沙市金盆岭9号西晋墓	1958年6月19日	湖南省博物馆(4811,4814)

第二节 诗歌辞赋与音乐的关系

古代的诗、乐、舞三位一体,统称为乐。两汉诗歌就思想性、艺术性而言,成就最高的是汉乐府和东汉文人五言诗。乐府本是音乐机构的名称,始于秦,西汉哀帝之前常设这一音乐

管理部门。西汉的乐府机关既组织文人创作歌诗以供朝廷享宴、祭天时演唱,又在民间广泛搜集各地的歌谣。东汉的乐府诗则主要由另一个类似于乐府的音乐机构——黄门鼓吹署负责搜集、演唱。这些经过汉代乐府机构或职能相当于乐府的音乐机构搜集、保存、组织文人创作的诗歌就是两汉乐府诗,简称乐府,它是汉代诗歌的精华。魏晋时期还有人沿用一些旧的乐府歌辞,六朝时还有人专门收集两汉乐府诗。

赋是汉代文学的代表,是在楚辞基础上发展而成的一种非常特殊文学体裁,它介乎诗歌与散文之间,但又不同于诗和文。始于汉代的辞赋与乐府也有直接关系,乐府采楚地民间歌谣及文人作品在朝廷配乐演唱,作为音乐的底本,同时也可以诵读。《汉书·礼乐志》便记载:"至武帝定郊祀之礼,乃立乐府,采诗夜诵。有赵代秦楚之讴。以李延年为协律都尉。多举司马相如等数十人造为诗赋,略论律吕,以合八章之调,作十九章之歌。"①可见当时很多的文人诗赋已被采入乐府并配曲演奏。

汉赋大致分两种。一种是直接模仿屈原《离骚》体的骚体赋。一种是汉代新创的散体大赋,它日益发展,成为汉赋的主体。而在中国辞赋发展的历史中,贾谊具有不可忽视的地位。即使是在汉代后,辞赋也为历代文人所看重,成为他们抒发情感、展示才华的重要载体。

一、诗人阴铿

阴铿,字子坚。先世本居武威姑臧(今甘肃武威),他的高祖阴袭在东晋义熙末年随刘裕南迁,定居南平郡(郡治在今湖南安乡县北)。他的祖父阴知伯、父亲阴子春曾官梁、秦二州刺史,死在湖北江陵。传至阴铿时阴家已五代家居南方,所住地点在石门县附近(今湖南北部,澧水中游),因此可以说阴铿是一个地地道道的湖南人。阴铿早慧,五岁即能诵诗,强于记忆。及长,博涉史传,学识富赡。初仕梁,为湘东王法曹参军。梁亡入陈,为始兴王录事参军,累迁晋陵太守、员外散骑常侍。

阴铿是南朝梁、陈时代的著名诗人,也是湖南出现的第一个真正称得上有成就的诗人。他与何逊齐名,并称"阴何"。他的五言诗风格清丽、造语精警、俊逸高亮、自成妙境,可与当时最负盛名的作家徐陵、庾信一争雄长。陈祚明《采菽堂古诗选》评他的诗"如春风披扇,时花弄色,好鸟斗声;娟秀鲜柔,一景百媚"。②李白、杜甫也皆得益于阴铿的作品,特别是杜甫,对阴铿的诗更是备极推崇。杜甫在《与李十二白同寻范十隐居》诗中说:"李侯有佳句,往往似阴铿。"又曾在《解闷》诗中自谓"颇学阴何苦用心"。由此可以看出阴铿作品对后世的影响。

阴铿的诗现存三十余首,数量虽不算多,但其中不乏名篇佳作。如《渡青草湖》《晚出新亭》《和侯司空登楼望乡》《广陵岸送北使》《江津送刘光禄不及》《和傅郎岁暮还湘州》《开善寺》《晚泊五洲》《五洲夜发》等篇,都是情味隽永,具有很高艺术欣赏价值的作品。

① [汉]班固.汉书:卷二十二[M].清乾隆武英殿刻本:221.
② 葛晓音.八代诗史[M].西安:陕西人民出版社,1989:276.

其描写江上景色的作品有：

《渡青草湖》①：

洞庭春溜满，
平湖锦帆张。
沅水桃花色，
湘流杜若香。
穴去茅山近，
江连巫峡长。
带天澄迥碧，
映日动浮光。
行舟逗远树，
度鸟息危樯。
滔滔不可测，
一苇讵能航？

《晚出新亭》②：

大江一浩荡，
离悲足几重。
潮落犹如盖，
云昏不作峰。
远戍唯闻鼓，
寒山但见松。
九十方称半，
归途讵有踪。

他的行旅诗《晚泊五洲》和《五洲夜发》也是描摹景物非常出色的作品。

《晚泊五洲》③：

客行逢日暮，
结缆晚洲中。
戍楼因岩险，
村路入江穷。
水随云度黑，
山带日归红。
遥怜一柱观，
欲轻千里风。

① 郭超.四库全书精华·集部：第1卷[M].北京：中国文史出版社，1998：420.
② 郑春山.中国古典文学赏析：卷2[M].北京：中国言实出版社，1999：1391.
③ 程章灿，编注.魏晋南北朝诗[M].成都：天地出版社，1997：191.

《五洲夜发》①：

夜江雾里阔，
新月迥中明。
溜船惟识火，
惊凫但听声。
劳者时歌榜，
愁人数问更。

其送别诗也很有特色，包含更多写景的成分。如他的名篇《江津送刘光禄不及》与《和傅郎岁暮还湘州》。

《江津送刘光禄不及》②：

依然临江渚，
长望倚河津。
鼓声随听绝，
帆势与云邻。
泊处空余鸟，
离亭已散人。
林寒正下叶，
钓晚欲收纶。
如何相背远，
江汉与城闉。

《和傅郎岁暮还湘州》③：

苍茫岁欲晚，
辛苦客方行。
大江静犹浪，
扁舟独且征。
棠枯绛叶尽，
芦冻白花轻。
戍人寒不望，
沙禽迥未惊。
湘波各深浅，
空轸念归情。

此外，还有一些表达怀念乡土之情和感叹身世、时局的作品，也都显得情致深婉、悲戚动人。这类作品有《和侯司空登楼望乡》及《和登百花亭怀荆楚》。

① 《魏晋南北朝诗观止》编委会. 魏晋南北朝诗观止[M]. 上海：学林出版社，2015：222.
② 郭超. 四库全书精华·集部：第1卷[M]. 北京：中国文史出版社，1998：420.
③ 上海古籍出版社编委会. 先秦汉魏六朝诗鉴赏[M]. 上海：上海古籍出版社，1998：385.

《和侯司空登楼望乡》①：

> 怀土临霞观，
> 思归想石门。
> 瞻云望鸟道，
> 对柳忆家园。
> 寒田获里静，
> 野日烧中昏。
> 信美今何益，
> 伤心自有源。

《和登百花亭怀荆楚》②：

> 江陵一柱观，
> 浔阳千里潮。
> 风烟望似接，
> 川路恨成遥。
> 落花轻未下，
> 飞丝断易飘。
> 藤长还依格，
> 荷生不避桥。
> 阳台可忆处，
> 惟有暮将朝。

游览诗《开善寺》③也是一首写景名作，全诗色彩明丽，情绪愉悦，表现了诗人对自然风景的喜爱：

> 鹫岭春光遍，
> 王城野望通。
> 登临情不极，
> 萧散趣无穷。
> 莺随入户树，
> 花逐下山风。
> 栋里归云白，
> 窗外落晖红。
> 古石何年卧，
> 枯树几春空？
> 淹留惜未及，
> 幽桂在芳丛。

① 齐豫生,夏于全.中国古典文学宝库:第3辑:中华千年名赋 两汉魏晋南北朝诗[M].延吉:延边人民出版社,1999:301-302.
② [清]廖元度,选编;湖北省社会科学院研究所,校注.楚风补校注:上[M].武汉:湖北人民出版社,1998:250.
③ [清]沈德潜,选编.古诗源[M].哈尔滨:哈尔滨出版社,2011:317.

二、贾谊的辞赋

贾谊是西汉前期的著名政治家和文学家。22 岁担任太中大夫,受到汉文帝的赏识。他好论天下事,屡向朝廷谏言,招致部分大臣不满和嫉恨,于是汉文帝便派遣他到远离京城的南方任长沙王太傅。《吊屈原赋》和《鹏鸟赋》两篇重要作品便是贾谊在被贬长沙期间创作的。

《吊屈原赋》是贾谊离开京城长安赴长沙途经湘水时所作,在写法上继承了《离骚》的风格,是现存汉代表现"士不遇"主题的重要作品。据班固《汉书·贾谊传》说:"谊既以谪去,意不自得。及渡湘水,为赋以吊屈原。屈原者,楚贤臣也,被谗放逐,作《离骚赋》,其终篇曰:'已矣!国无人,莫我知也。'遂自投江而死。谊追伤之,因以自喻。"①这里的"因以自喻"是他将自己与屈原相联系,悲悼屈原的同时也悲悼自己。《吊屈原赋》开篇的"恭承嘉惠兮,俟罪长沙。侧闻屈原兮,自沉汨罗。造托湘流兮,敬吊先生",寥寥数语道出作赋缘由。而对于屈原的死,他在深表惊愤的同时联想到自己的遭遇,便抒发了内心的感慨。他在赋的尾声说:"所贵圣人之神德兮,远浊世而自藏。使骐骥可得系而羁兮,岂云异夫犬羊?"又说:"彼寻常之污渎兮,岂能容夫吞舟之巨鱼?横江湖之鳣鲸兮,固将制于蝼蚁。"②从理想转到现实,表达了对现状的不满。通篇运用大量类比、比喻,以"鸾凤""麒麟""神龙""鳣鲸"等比喻贤者,以"蝲獭""鸱枭""蹇驴""蛭螾"等比喻小人,表达了对屈原的同情和自身遭遇不公的愤慨。以古事抒今情,达到极高的艺术成就。

《鹏鸟赋》是一篇托物咏志的小赋。据《史记·屈原贾生列传》载:"贾生为长沙王太傅三年,有鸮飞入贾生舍,止于坐隅。楚人命鸮曰'服'。贾生既以适居长沙,长沙卑湿,自以寿不得长,伤悼之,乃为赋以自广。"③意思是说,猫头鹰进入家中,预示主人将不久于人世。当时贾谊谪宦长沙,心情低落,看到猫头鹰这种古人认为的不祥之鸟飞入家中便更加黯然神伤,写下了这篇赋。《鹏鸟赋》通篇大旨,在以道家齐物之理,自慰远谪之情,其中用"齐生死,等荣辱"以对抗人生之牵累与忧患的思想尤为突出。最后以"乐天知命故不忧"④加以排解,表达了贾谊志在高远、淡泊生死的思想。

第三节 音乐教育

一、教育概说

马王堆汉初墓葬,出土了 28 件共 12 万多字的帛书,包括《老子》甲乙本(以及乙本前面

① [宋]司马光. 司马温公集编年笺注(1)[M]. 成都:巴蜀书社,2009:69.
② [清]曾国藩,编;熊宪光,蓝锡麟,等注. 经史百家杂钞今注:中[M]. 上海:上海书店出版,2015:924,925.
③ [西汉]司马迁. 古典名著白文本·史记:下[M]. 长沙:岳麓书社,2016:596.
④ 姬长明. 楚石甲骨文书法集[M]. 苏州:古吴轩出版社,2008:43.

的四种道家古佚书,这可能就是《汉书·艺文志》道家类著录中的《黄帝四经》,其中《十六经》是假托黄帝及其大臣们言行的所谓"黄帝书")、《易经》《书经》《春秋事语》《战国纵横家书》《经脉》《五十二病方》《五星占》《相马经》《刑德》《阴阳五行》《天文气象杂占》《十问》《杂禁方》等古籍,此外还有导引图、地图、驻军图、街坊图各一幅。这些书籍包括道家、儒家、法家、阴阳家、史家、医家、墨家(科技)、兵家的著作,涵盖哲学、历史、科技、医学、天文、地理、军事等方面的知识内容。反映了汉初长沙地区的科技、文化、教育发展达到相当繁荣的程度。上述典籍,大多是王侯教育所用的教材或讲义。

三国两晋南北朝时期战乱频仍、社会动荡,教育发展缺乏相对稳定的社会环境。而随着晋室南渡,曹魏后期兴盛的玄学风气南移,儒家独尊的地位受到进一步冲击。我国古代教育失去了往日兴旺的景象,进入一个沉寂、衰落的时期。湖南的文化教育也长期处于低谷状态,几度兴衰,但仍有所发展。

东晋时期,办学最负盛名的为穆帝永和年间征西将军庾亮。他不仅在武昌开设学官,而且还允许所辖地区开办学校。据《宋书·礼志一》记载:

> 征西将军庾亮在武昌开设学官。教曰:"……今使三时既务,五教并修,军旅已整,俎豆无废,岂非兼善者哉!便处分安学校处所,筹量起立讲舍。参佐大将子弟,悉令入学,吾家子弟,亦令受业。四府博学识义通涉文学经纶者,建儒林祭酒,使班同三署,厚其供给,皆妙选邦彦,必有其宜者,以充此举。近临川、临贺二郡,并求修复学校,可下听之。若非束脩之流,礼教所不及,而欲阶缘免役者,不得为生。明为条例,令法清而人贵。"①

可见,他主张"文武兼善",重视教育。

南朝齐梁时期,文献王萧嶷立学校、设学官、置生员,大力开展教育。他于南蛮园东南开馆立学,置生员40人,取旧族父祖位正佐台郎,年25以下15以上补之,置儒林参军1人、文学祭酒1人、劝学从事2人,行释菜大礼。梁朝开国皇帝萧衍格外重视文化教育。天监四年(公元505年),他在京师建康"修饰国学,增广生员,立五馆,置五经博士。"②(《梁书·武帝纪下》)"馆有数百生,给其饩廪,其射策通明者,即除为吏,十数年间,怀经负笈者云会京师"。③ 他亲自给学生讲课,"往后朝臣皆奉表置疑,高祖皆为解释"。④

秦汉魏晋南北朝期间,官学时兴时废,得不到正常发展。但乡里私学却始终存在,文人学者随间讲学授徒,青年学子励志苦习成才者,更是不乏其人。在这一时期,亦有不少外地文人学者来到湖南,在从事军事政治活动的同时,也进行文化教育活动。如东晋史学家孙盛、刘宋著名学者颜延之、齐梁著名史学家裴松之等。他们在湖南,或凭吊先贤,吟诗作赋,或会见高朋,研讨儒义,或潜心治学,埋头著述,对湖南文化教育的发展和士林风气的形成,无疑也起到了一定积极的作用。

① [梁]沈约.宋书(1~2册)[M].北京:中华书局,1974:364.
② 吴圣苓 主编.师典[M].上海:上海人民出版社,2004:1360.
③ 龚延明 著.诗说两晋南北朝史[M].杭州:浙江古籍出版社,2015:221.
④ 李利安,崔峰 著.南北朝佛教编年[M].西安:三秦出版社,2018:737.

二、贾谊的教育思想及对后世的影响

贾谊的政治思想、社会思想和教育思想对后世产生了很大影响。他的教育思想都保留在现存的《贾谊集》中。他的思想成为道家消极的"无为"思想向儒家积极"有为"思想过渡的桥梁。他的教育思想对后来董仲舒教育思想的形成和发展有很大的影响。此外,贾谊教育思想的突出特色就是他的太子教育。

(一)"礼治德教"的社会作用

贾谊的《过秦论》总结了秦朝灭亡的教训,认为秦朝的"仁义不施"是其灭亡的根本原因。贾谊基本上继承了先秦儒家的民本和礼治思想。"夫民者,万世之本也""国以民为本,君以民为本,吏以民为本"(《贾谊集·大政》)是他以民为本的政治思想的体现。

他的礼治主张是基于民本主义的。《新书·礼》中说:"道德仁义,非礼不成;教训正俗,非礼不备;分争辨讼,非礼不决;君臣、上下、父子、兄弟,非礼不定;宦学事师,非礼不亲;班朝、治军,莅官、行法,非礼威严不行;祷祠祭祀、供给鬼神,非礼不诚不庄。是以君子恭敬撙节退让以明礼。礼者,所以固国家、定社稷,使君无失其民者也。"①他把礼说成是一切社会制度和行为规范的准则,这显然是继承了荀子的思想。针对当时的状况,他主张定制度、兴礼乐,"夫立君臣,等上下,使纲纪有序,六亲和睦"②从而"移风易俗,使天下回心而向道"。③

(二)"选左右、早谕教、开智谊"的君主教育

贾谊认为,在礼义德教方面君主应当成为臣民们的榜样。"君能为善,则吏必能为善矣;吏能为善,则民必能为善矣。"(贾谊《新书·大政》)"贤主者,好学不倦,好道不厌,锐然独先,达乎道理矣。"(贾谊《新书·先醒》)君主只有力学达道,才可以掌握国家治乱安危存亡的实际才能和理论知识。

由于在封建时代,君主的继承人往往是太子,所以作为君主教育核心的太子教育显得非常重要。并且他将太子教育分为胎儿、赤子、少儿、成人等几个不同的阶段。

(三)"品德教育"的学习与修身

在个体教育以及道德教育上,贾谊认为人的天赋在本质上是一样的,人人都有"品善之体",每个人在基本认知和行为能力方面和圣贤并没有先天的不同,他们之间的区别是后天所受教育和主观努力的不同造成的。所以,他强调,个体首先必须"僶俛而加志"。④ 品行修养,积善成德,防微杜渐。道德修养必须确立明确远大的理想,勤勉努力,从日常细微之处做起。

道德教育的内容,他概括为"六法"即道、德、性、神、明、命和"六行"即仁、义、礼、智、信、

① [汉]贾谊. 新书·礼:卷六[M]. 上海:商务印书馆,1937:30.
② [汉]贾谊. 贾谊集[M]. 上海:上海人民出版社,1976:200.
③ 白寿彝. 中国通史:第4卷:中古时代秦汉时期:下[M]. 上海:上海人民出版社,2013:900.
④ [汉]贾谊. 新书·礼:卷八[M]. 上海:商务印书馆,1937:41.

乐,具体包含在"六艺"之术中。这些道德品行只有通过接受教育才能形成。

(四)"圣人之化"的教学追求

贾谊从事了长达八年的太子教育,积累了丰富的教学经验,形成了比较系统的教学思想。他关于"师傅之道"的教学原则方法有一段论述:

> 人主太浅则知暗,太博则业厌;二者异失同败,其伤必至。故师傅之道:既美其施,又慎其齐;适疾徐,任多少;造而勿趣,稽而勿苦;省其所省,而堪其所堪。故力不劳而身大盛。此圣人之化也。①

就是说,教学要根据学生的发展水平和接受能力来进行,教学内容应最大限度地发展学生的智慧能力,不应过多也不宜过少,否则都会妨碍甚至伤害学生身心的发展。如果在教学过程中做到了合理发展学生的指挥能力就可以"力不劳而身大盛",教学过程轻松且效果会非常显著。这样一种最大限度地发挥学生潜能的教学状态,即所谓"圣人之化"。

① [汉]贾谊.新书·礼:卷六[M].上海:商务印书馆,1937:34.

第五章 隋唐时期的音乐文化

公元581年,隋文帝杨坚废北周建立隋朝,并在其基础上加强中央集权、增强国力。公元618年李渊以长安为都,称帝建唐。唐朝前期,政治统一,国家强盛,经济、文化等各方面都得到了空前的发展。随着统治阶级的剥削与腐败日益显露,社会矛盾也随之增加,终在公元755年爆发了"安史之乱"。从此中央权力被削弱,藩镇割据、宦官擅权使社会矛盾日益激化。至公元907年,唐朝统治终被摧毁,取而代之的是五代十国的割据政权。

隋唐五代时期,湖南除汉族居民外,仍有大量少数民族。这些民族主要分布在澧、朗、辰、溪、晃、潭、永、道等州,即湖南湘西北、湘西、湘南山区和湘中部分地区。从史料记载来看,仍以"蛮""僚""傜"等对这些民族进行区分,并且按其聚居与活动的区域冠以地名,例如"武陵蛮""辰州蛮""叙州蛮""飞山蛮""桂阳监傜"等。

这一时期文化、教育、艺术等都呈现出空前繁荣景象。例如州学、县学、书院的创建,使湖南地区的学校教育有了初步发展,人才培养得到重视。从近代考古发掘的文物来看,本土的窑址在当时有着高超的技艺,从出土乐器、乐俑更看出当时音乐的精细与繁盛。

唐时,长沙称潭州,设潭州府,是整个湖南地区的政治、经济、文化中心。但与北方的长安、洛阳相比,潭州还是地处中央权力边陲,比较偏远。但也因为意外的机会,使很多重臣陆续流放到湖南,推动了湖南文学艺术的发展。唐代的长沙虽然已在经济、文化等方面有了很大发展,但与中原地区相比还落后一步。在人们的心目中,这里还是偏远之地,因此在吟咏长沙的唐诗中出现了"地湿愁飞鹏,天炎畏踏鸢"[1]"七泽云梦林,三湘洞庭水。自古传剽俗,有时遘恶子"[2]的诗句。所以一批批贬谪、流徙到长沙的官员和文人(如李白、杜甫、王昌龄等)常常在诗中流露出无穷的离愁别绪。

第一节 文化遗址与出土文物

一、湘阴窑与长沙窑

近代考古出土的文物主要以湘阴窑地区为主。湘阴窑的窑址位于湘阴县城关镇堤垸一

[1] [唐]杜甫,著.[清]仇兆鳌,注.杜甫全集(3)[M].珠海:珠海出版社,1996:1635.
[2] [唐]卢照邻,王勃,杨炯等.初唐四杰诗全集[M].海口:海南出版社,1992:123-124.

带,北起水门,中经西外河街、许家坟山、马王坳、上烟园、湘阴轮渡,直至洞庭庙旧址,面积约2.5万平方米。从出土实物分析,湘阴窑最早出现于两晋时期(最底层堆积因积水难以发掘而不知其详,有专家判断可能上溯至汉代)。据地方志记载,湘阴乃南朝刘宋王朝时划罗县的一部分设立为县,隋朝初年并入岳阳,不久改为湘阴,唐武德初年(公元618年)改郡为州,湘阴隶属岳州。据此可以推断,湘阴窑实际就是唐朝所称的"岳州窑"。

长沙晋墓出土的文物中也发现有瓷器,瓷器制作方法具有湘阴窑的特征。在这些出土晋瓷中,特别引人注目且独具特色的是人物瓷俑,有对坐俑、踞坐俑、持刀俑、持盾俑、骑马吏俑、骑马乐俑等。人物形体夸张、动态鲜活、颇有趣味。其中青瓷对坐俑通高17.2厘米,两人之间设置书案,案上有笔、砚与简册,两人其中之一手捧板状物,另一人持板书写。瓷俑胎色灰白、青釉开片、附着性弱且釉多剥落。青瓷踞坐俑同样是两人相对,头上均带尖项高帽,一人手捧棒状乐器做吹奏状,另一人膝盖上置琴状物,一手拨弦,另一手压按,自弹自唱。两人之间有一圆盘,盘内有饼状食物。人物瓷俑除了具有瓷器史上的意义外,更具有雕塑史上的意义。特别是对人物及其生活内容的描绘,具有真实的生活气息,对于了解当时的生活习俗具有独特的价值。其夸张的造型虽然富有民间美术朴素的特点,但因为其反映生活的真实性和神态的生动性,所以仍具有较好的艺术感染力。

长沙窑不仅是唐代,而且是整个中国陶瓷史上存有瓷器数量最多的瓷窑。长沙窑的研究也就成了中国陶瓷研究的热门。

二、出土乐器

(一)长沙子弹库铃

1953年3月26日,出土于长沙子弹库6号唐墓。铜质,颜色呈深绿色,保存完好。甬作柱形,首端有半环纽,甬的根部有倒置的莲瓣。铃体正视作头盔状,横断面为圆形、内空。腔内的顶部吊有活动的铃舌伸出铃口外,摇时叮当作响。

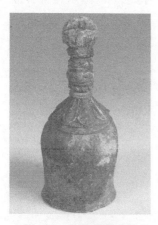

图 5-1 长沙子弹库铃

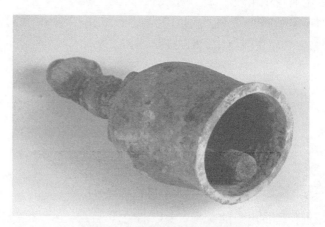

图 5-2 长沙子弹库铃右视图[①]

① 图片来源:高至喜,熊传薪.中国音乐文物大系Ⅱ:湖南卷[M].郑州:大象出版社,2006:55.

（二）长沙烈士公园琵琶俑

1956年4月6日，出土于长沙市烈士公园4号唐墓。该琵琶俑为女性的造型，青瓷质，釉剥落，且琵琶的首端有残缺。甬头饰有双髻，上穿圆领露胸紧衫，下身着长裙，跪坐于地。左手怀抱琵琶，右手拨弦。琵琶正面阴刻4根弦线，从其宽体和圆弦的特征判断，应是横抱演奏的曲项琵琶。

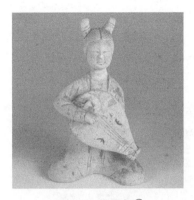

图 5-3　琵琶俑①

图 5-4　舞人瓷壶前面

（三）衡阳司前街舞人瓷壶

1973年衡阳司前街水井出土，系长沙窑的产品，保存完好，瓷质，胎色灰白，釉色青黄有光，器型本身小巧，颈细而短，腹深而圆，平底，腹部前有短流，后有弓状把手，两侧有两系，其中双系及流下均堆贴花纹，施褐釉斑。左侧贴有单层的方形宝塔，右侧贴立狮，前面贴一戴冠、披巾缠身的人物，人物左手持法器，右手上翻伸2指，左腿提起，右足独立于蒲团，作舞蹈状。

图 5-5　舞人瓷壶局部

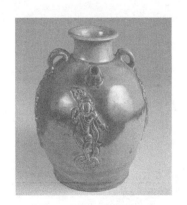

图 5-6　舞人瓷壶侧面②

① 图片来源：高至喜，熊传薪.中国音乐文物大系Ⅱ·湖南卷[M].郑州：大象出版社，2006：268.
② 图片来源：高至喜，熊传薪.中国音乐文物大系Ⅱ·湖南卷[M].郑州：大象出版社，2006：289.

（四）独幽琴

此琴为明清之际的大思想家王夫之所收藏，后辗转为近代古琴家杨宗稷弟子李静（号伯仁）所得。1963年由湖南省文管会征集，后移交至湖南省博物馆。该琴保存完好，桐木胎，首作弧形，项斜收，近肩处内收成小弧。通体原为栗壳色漆，以朱漆修补后方露黑色鹿角灰胎处。琴面呈现蛇腹间牛毛断纹，底为细蛇腹间冰纹断。琴背部中央刻有狂草"独幽"，龙池下方刻方印"玉振"。龙池下周围刻隶书腹款"太和丁未"4字。琴尾右刻杨宗稷的题诗："一声长啸四山青，独坐幽篁万籁沉。不是船山留守泽，谁待玉振太和琴。"[①]"独幽"七弦琴为"灵机式"，又称"凤嗉式"，是古琴界鉴定唐琴的三大标准器之一，乃传世不多的唐琴之一。唐代是古琴文化的黄金时代，唐琴无论在音质、形制还是历史价值上，都堪称古琴中的至宝。

图 5-7　独幽琴正面

图 5-8　独幽琴背面

图 5-9　琴铭

图 5-10　琴腹铭文[②]

① 郑珉中.蠡测偶录集：古琴研究及其他[M].北京：紫禁城出版社，2010：91-92.
② 图片来源：高至喜，熊传薪.中国音乐文物大系Ⅱ：湖南卷[M].郑州：大象出版社，2006：212-213.

(五)五代南汉崇福寺铜钟

南汉大宝四年(公元961年)铜钟,原在桂阳州城隍庙中,形制重大,龙纽(或叫匍牢),中央有凸形弦纹一道,上铸圆形花朵四朵,其余用单线条组分若干行格,铭即铸在行格中,共分六行。一面为"大汉桂阳监鼓铸造钟壹口,重二百十斤谨舍于(为一行),崇福寺充供养,特□□(此处字迹不清)因上资(为一行),国祚,次及坑铲民庶,普获利饶(为一行)";另一面为"大宝四年太岁辛酉十一月二十四日(为一行),设斋庆铲讫谨记(为一行)"。桂阳郡为汉置,隋唐改名郴州,唐于郴州地置桂阳监,《唐书·食货志》说:"自武德四年诸州始置监铸钱,天宝中役用减而鼓铸多,天下护九十九而郴有五。"①又《元和郡县志》记载:"郴州桂阳监,在城内,每年铸钱五百万贯。"②"会昌中敕铸钱之所,各以州郡名为背文,桂阳监钱用桂字,在穿右。"③唐高祖武德四年(公元621年),改桂阳郡为郴州,唐玄宗天宝元年(公元742年)改州为郡。因其地产铜甚饶,故置监鼓铸,至唐昭宗乾宁时马殷为潭州刺史,遣其将秦彦晖等,攻下连、邵、郴、衡、道、永六州,郴始属楚,传至废王马希广,马希广后被其兄希萼所杀,其兄自立。先是南汉刘晟,遣使聘楚求婚不许,至乾和九年遣内侍潘崇彻乘敌取郴州,自此郴州隶属南汉,当时南汉仍沿唐旧制设铲鼓铸,故铭文中不称郴州桂阳郡,而称桂阳监,并有"次及坑铲民庶,普获利饶"之词是其证,大保四年为南汉刘蝶即位改元之四年,其实距攻取郴州已达十年之久。此钟原悬挂在桂阳能仁寺,1957年,由湖南省文管会运回。能仁寺是否即为五代南汉崇福寺遗址,尚待考证。

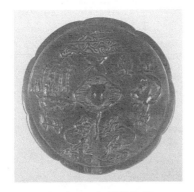
图5-11 抚琴纹铜镜

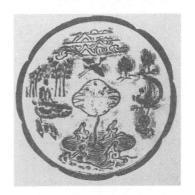
图5-12 抚琴纹铜镜拓片④

表5-1 出土乐器附表

时期	出土乐器	出土地点	出土时间	备注
唐	长沙子弹库铃	长沙子弹库6号唐墓	1953年3月26日	湖南省博物馆(7413)
隋唐	六蛙大铜鼓			20世纪50年代从株洲冶炼厂拣选而来,湖南省博物馆(26792)

① 湖南省地方志编纂委员会编;郭平,陈炎责任编辑.湖南省志28 文物志[M].长沙:湖南出版社,1995:326.
② 湖南省地方志编纂委员会编;郭平,陈炎责任编辑.湖南省志28 文物志[M].长沙:湖南出版社,1995:326.
③ 湖南省地方志编纂委员会编;郭平,陈炎责任编辑.湖南省志28 文物志[M].长沙:湖南出版社,1995:326.
④ 图片来源:高至喜,熊传薪.中国音乐文物大系Ⅱ湖南卷[M].郑州:大象出版社,2006:290.

续　表

时期	出土乐器	出土地点	出土时间	备注
隋唐	四蛙大铜鼓			20世纪50年代从株洲冶炼厂拣选而来,湖南省博物馆(26793)
唐	长沙陆家冲锣	长沙市陆家冲8号唐墓	1958年5月20日	湖南省博物馆(7411)
唐	独幽琴			1963年由湖南省文管会征集,后移交湖南省博物馆。湖南省博物馆(57785)
唐	彩釉动物埙(3件)			征集而来,湖南省博物馆(22076、22048、22072)
唐代早期	岳阳桃花山乐舞俑	岳阳市桃花山唐墓	1992年6月	岳阳市文物管理处(YB944-952)
唐	长沙烈士公园琵琶俑	长沙市烈士公园4号唐墓	1956年4月6日	湖南省博物馆(2758)
唐	长沙咸嘉湖小学乐俑(5件)	长沙市溁湾镇西北的咸嘉湖小学1号唐墓	1976年5月6日	湖南省博物馆(10313-10317)
唐	衡阳司前街舞人瓷壶	衡阳市司前街水井,系长沙窑的产品	1973年	湖南省博物馆(4086)
唐	抚琴纹铜镜			1969年征集于长沙废铜仓库

第二节　诗词乐舞

　　从远古时期起,诗、乐、舞就是三位一体、不可分割的。可以说诗歌和音乐自诞生之初,便结下了不解之缘,音乐是诗歌的灵魂,诗歌的发展、更迭与音乐存在着密切的关系,它们在艺术殿堂中相辅相成。至隋唐时期,人们根据旧有的古代曲调填写新词,或根据流行的新曲填写歌词,或歌词写成之后,由民间艺人歌唱并逐渐产生新的曲调,再在社会中流行起来。只是曲调因时代久远多已失传,但诗词基本都源远流长、流传至今。

　　隋唐五代时期,活动于湖南的诗人,部分在中国历史上都享有盛名,而尤以唐代前、中期最为集中。湖湘大地各族居民的生产生活实践和山川风物,自然为这些外籍文人提供了创作的土壤和条件,同时他们的创作活动无疑又促进了湖南诗歌的兴盛和文学的发展。外籍诗人来湖南,有种种不同的原因。首先有被贬谪而来的,如王昌龄、柳宗元、刘禹锡等人;其次为途经湖南或在一段时间内漂泊于衡湘洞庭之间的,如李白、杜甫、韩愈等人;第三类是来湖南做官的,其中以元结最有影响。

一、湖湘籍著名诗人

（一）李群玉与他的诗作

唐代澧州人李群玉以诗闻名于世，通过投诗于裴休、令狐绹等名贵，经引荐，受到唐宣宗的赏识而获得官职，正所谓"群玉诗名冠李唐，投诗换得校书郎"。① 在唐代湖南诗人中，也以李群玉最为著名。实际上李群玉一生不得志，科举落第，多年奔波和失意，直至晚年才获得弘文馆校书郎这一冷官，任职三年就"衔冤抱恨"请告南归，不久即没于人世。他怀有强烈美好的希望和追求，而现实则往往给他以失望，致使他难以排遣内心的忧郁和苦闷。因此其大部分诗歌表现出的是沉郁哀怨的感情。

李群玉的诗歌现存267首，另断句2联，以岳麓书社出版羊春秋先生辑注的《李群玉诗集》收集最全。《全唐诗》收其诗258首，所收数量在唐代湘籍诗人中仅次于齐己，占第二位。他的诗在艺术风格上可分为两类，一类明显地表现沉郁哀怨；一类则表现清越、妍丽。

表现沉郁哀怨特色的代表作是《黄陵庙》（之一）：

小姑洲北浦云边，二女容妆自俨然。
野庙向江春寂寂，古碑无字草芊芊。
风回日暮吹芳芷，月落山深啼杜鹃。
犹似含颦望巡狩，九疑愁绝隔湘川。②

此诗的妙处在于诗人将神话、古人、环境和自己有机地结合在一起，既凭吊黄陵庙，又融进自己不幸际遇的感慨（不能否认其中还蕴含有对晚唐王朝衰落的悲哀），颇具沉郁哀怨的特色。全诗不着一"悲"字而悲景全出。此外，还有《乌夜啼》《秋怨》《湖中古愁三首》《自澧浦东游江表，途出巴丘，投员外从公虞》《登章华楼》《客愁二首》《哭郴州王使君》《伤小女凝儿》《哭小女凝儿》《九子坡闻鹧鸪》《失鹤》《题竹》《山驿梅花》等不少作品表现了沉郁哀怨的诗风。

李群玉诗歌的另一类风格表现出的是一种清越、妍丽的风格或者说给人以轻松、愉悦之感，如《引水行》：

一条寒玉走秋泉，引出深萝洞口烟。
千里暗流声不断，行人头上过潺湲。③

此诗内容简单，风格清新，给人欣喜可爱之感。一、二句写清澈的山泉引出的状态；三、四句写秋泉的暗流声，听了令人欣喜，尤其是末句，诗人的那种愉悦、钦佩之情跃然纸上。

另外，他还写有二十多首寻仙访道时赠和尚、方士、道士的诗篇，他与佛门中人初公、微上人、规公等均有往来。他讴歌佛寺和佛门中人，宣扬佛教的"空""寂"等观念（如《湘西寺霁夜》："境寂凉夜深，神思空飞越。"④），尤其是他以佛理入诗（如《湘中别成威阇黎》《规公》等），

① 王启兴.校编全唐诗：下[M].武汉：湖北人民出版社，2001：3508.
② 王佩良.湖南乡土丛谈[M].长沙：湖南大学出版社，2013：164.
③ 《唐诗观止》编委会.唐诗观止：下[M].上海：学林出版社，2015：30.
④ 肖献军.唐代两湖流域诗歌比较研究[M].长沙：中南大学出版社，2013：117.

对开启宋代苏轼、黄庭坚将佛理与情景结合的诗风（或称"口头禅"）有一定影响。不过深究起来，他这也只是与多数中国封建士大夫怀才不遇，或身处逆境，难以入世而以释道相补一样，是为了获得某种心理上的平衡而已。

李群玉的诗歌在艺术创作上虽有很深的锤炼工夫，佳句迭出，但由于诗人自身的思想局限，生活圈子较为狭窄，较多的关注点在自我的不幸际遇和描写自己内心的痛苦感受，故其思想深度不足。虽然他自称"居住沅湘，宗师屈宋"①，却没有继承屈原追求真理九死不悔的执著精神，也没有继承屈原那种关心国家前途和人民命运的品格，继承的仅是屈原"发愤以抒情"②的手法，以及"怨气成微波"③"凄凉吟九歌"④的哀怨诗风。同时也没有杜甫那种"安得广厦千万间，大庇天下寒士俱欢颜"⑤"吾庐独破受冻死亦足"⑥的博大胸怀，因此很少有反映当时动荡的社会现实、人民的痛苦生活和国家大事等重大题材，只是在《感兴四首》（之四）隐约有反对河北藩镇割据的忧时倾向；《穆天子》中似有对唐文宗迷信神仙的讽刺，因此乐雷发在《读李群玉集》中说"如何才子无骚思，只咏蔷薇与石榴"⑦，指出了李群玉诗歌的不足。

李群玉诗歌的不足还表现在诗歌、情感消极空虚、悲观失望，缺乏一种积极向上的力量。李群玉因人生遭遇的不幸和思想的局限，在诗中常常表现出哀愁和悲观的情绪，哀叹自己怀才不遇，如"可惜出群蹄，毛焦久卧泥"⑧（《役从叔》），为自己久居江湖而垂头丧气，如"十年侣龟鱼，垂头在沅湘"⑨（《自澧浦东游江表，途出巴丘，投员外从公虞》），万般无奈，他只好从酒中寻找解脱，如"若无时复酒，宁遣镇长愁"⑩（《半醉》）"无因一酩酊，高枕万情休"⑪（《雨夜呈长官》）。晚年更是向往老庄仙境、山林隐逸，甚至用道家方术来寻求解脱，如"事须凭仗小还丹"⑫（《将游荆州投魏中丞》）。缺乏像屈原"乘骐骥以驰骋兮，来吾导夫先路""路漫漫其修远兮，吾将上下而求索"⑬（《离骚》）那种勇于开路和求索的精神；缺乏像李白"长风破浪会有时，直挂云帆济沧海"⑭（《行路难》），"俱怀逸兴壮思飞，欲上青天揽明月"⑮（《宣州谢朓楼饯别校书叔云》）那种积极向上令人鼓舞的豪迈气概和"安能摧眉折腰事权贵，使我不得开心颜"⑯（《梦游天姥吟留别》）那种貌视权、贵勇于反抗的精神；缺乏像杜甫"穷年忧黎元，叹息肠内热"⑰

① [唐]李群玉，等撰；黄仁生，陈圣争，校点. 唐代湘人诗文集[M]. 长沙：岳麓书社，2013：2.
② 郭杰，李炳海，张庆利. 先秦诗歌史论[M]. 长春：吉林教育出版社，1995：283.
③ 陈建华. 唐代咏史怀古诗论稿[M]. 武汉：华中科技大学出版社，2008：151.
④ 李贺，著；沈亚之，李群玉，等编. 李贺诗全集[M]. 海口：海南出版社，1992：129.
⑤ 杨为珍，等编. 古句新用[M]. 长春：吉林人民出版社，1978：2.
⑥ 王治理，选编. 中国古代文学作品选[M]. 厦门：厦门大学出版社，2004：79.
⑦ 乐雷发，撰. 萧文，注. 雪矶丛稿[M]. 长沙：岳麓书社，1986：90.
⑧ 李贺，著；沈亚之，李群玉，等编. 李贺诗全集[M]. 海口：海南出版社，1992：98.
⑨ 林德保，等注. 详注全唐诗：第3卷[M]. 大连：大连出版社，1998：2226.
⑩ 李贺，著；沈亚之，李群玉，等编. 李贺诗全集[M]. 海口：海南出版社，1992：102.
⑪ 周振甫. 唐诗宋词元曲全集·全唐诗：第11册[M]. 合肥：黄山书社，1999：4272.
⑫ 羊春秋. 增订注释全唐诗：第4册[M]. 北京：文化艺术出版社，2001：106.
⑬ 于海洲，于雪棠. 古典诗词 名句今用1400例[M]. 北京：中国纺织出版社，2016：282.
⑭ [清]彭定求，等校点. 全唐诗：卷162[M]. 北京：中华书局，1960：999.
⑮ [清]彭定求，等校点. 全唐诗：卷177[M]. 北京：中华书局，1960：1079.
⑯ [清]彭定求，等校点. 全唐诗：卷174[M]. 北京：中华书局，1960：1062.
⑰ [清]彭定求，等校点. 全唐诗：卷216[M]. 北京：中华书局，1960：1345.

(《自京赴奉先县咏怀》)"济时敢爱死,寂寞壮心惊"①(《岁暮》)那种念念不忘普通老百姓和强烈的爱国主义精神。因此大大降低了他诗歌的思想和艺术感染力,使他最终未能登上唐代一流诗人的台阶。

(二) 胡曾及其诗歌

胡曾,又称秋田先生,唐邵阳县(今属湖南)秋田乡人,约生于唐文宗开成四年(839年),卒年待考。胡曾早年刻苦求学,少负才名,诗文为乡里所称许,是我国文学史上第一位以"咏史"名集的诗人。中国人传统思维历来有重经验、重实证的特征。人们常以"前事不忘,后事之师"的思维方式对现实进行观照和类比,因此历史上一些被人们熟知的著名人物、事物的生平事迹与成败得失便成为观照类比的对象。历史又是人类知识的渊源,是人类认识现实的重要依据。胡曾的咏史诗从晚唐政治腐败、生灵涂炭的黑暗现实出发,回顾无数可歌可泣的历史事实,咏叹封建王朝治乱兴衰,文官武将穷达荣辱,忠臣义士品德气节,平民百姓苦难辛酸,为我们展现出一幅起自远古止于隋代的波澜壮阔的历史画卷。咏史诗的思想价值主要表现在三方面:一是关心民生疾苦,讽刺批判暴君奸臣;二是歌颂历史上的理想人物,渴望用贤德治国;三是咏叹历史人物,抒发自己感时忧国和怀才不遇的情怀。

1. 关心民生疾苦,讽刺批判暴君奸臣

诗人在平易的文字中寓含了对当时唐王朝统治者的劝诫。《昆明池》中诗人尖锐地批判了汉武帝连年征战、涂炭生灵的罪恶行径:"欲出昆明万里师,汉皇习战此穿池。如何一面图攻取,不念生灵气力疲!"②《阿房宫》中同样表达了这样的思想:"新建阿房壁未干,沛公兵已入长安。帝王苦竭生灵力,大业沙崩固难!"③对于那些残害忠良的奸臣,诗人是深恶痛绝的,如《杀子谷》:

举国贤良尽泪垂,扶苏屈死树边时。
至今谷口泉呜咽,犹似秦人恨李斯。④

写秦代扶苏蒙冤的故事,"至今"二字则使讽刺和批判具有了强烈的现实性。

2. 歌颂历史上的理想人物,渴望用贤德治国

胡曾在他的咏史诗中讴歌了历史上的理想人物,其中包括圣主贤臣、英雄豪杰、侠士能人,对他们表示出钦佩赞美和同情悼念之情。如对汉高祖的知人善任,励精图治,在夺得天下后又广招人才,表示钦佩:"汉高辛苦事干戈,帝业兴隆俊杰多。犹恨四方无壮士,还乡悲唱大风歌。"⑤(《沛宫》)。在《苍梧》《湘川》中歌颂了古代圣主虞舜,饱含了诗人的怀念之情。他对诸葛亮十分敬仰,更是一咏再咏,从"三顾茅庐"到"六出祁山""陨落九垓",以至"鞠躬尽瘁,死而后已",将《南阳》《泸水》《赤壁》《五丈原》等组成一套完整体系的史诗组歌,以表达诗人由衷的敬佩、赞美、同情、悼念之情。如《易水》:

① [清]彭定求,等校点. 全唐诗:卷226[M]. 北京:中华书局,1960:1466.
② 辛夷. 中国典故精华[M]. 太原:山西教育出版社,1990:426.
③ [清]彭定求,等校点. 全唐诗:卷365[M]. 北京:中华书局,1960:4436.
④ [清]彭定求,等校点. 全唐诗:卷365[M]. 北京:中华书局,1960:4429.
⑤ [清]彭定求,等校点. 全唐诗:卷647[M]. 北京:中华书局,1960:4425.

一旦秦皇马角生,燕丹归北送荆卿。

行人欲识无穷恨,听取东流易水声。①

通过"燕丹归北送荆卿"的易水,诗人联想起荆轲刺秦王的悲壮举动,感到无限的叹息。

胡曾的这些咏史诗,不只是为了歌颂历史上的英雄人物,更重要的是借古喻今,希望晚唐统治者励精图治、选贤任能,治理好国家,这其中也寄托了诗人渴望"中兴"的理想,通过这些诗歌,胡曾将贤臣和英雄志士作为自己的榜样和精神力量。

3. 咏叹历史人物,抒发自己感时忧国和怀才不遇的情怀

元辛文房在《唐才子传》中称胡曾"天分高爽,意度不凡""上交不谄,下交不渎,奇士也"。②像这样一位才子,多年失意,直到中年好不容易才成为藩镇幕府从事,其苦楚是不言而喻的,但他没有只诉苦楚,而是感时忧国。胡曾所处的时代正是唐王朝没落衰亡的多事之秋,朝廷腐败、民不聊生、藩镇割据、一片混乱。胡曾作为一个封建社会的知识分子,表现出了相当的责任感,他在自序其诗中说:"虽则讥讽古人,实欲裨补当代,庶几与大雅相近者也。"③他写咏史诗,其目的就是通过咏叹历史人物,给统治者以警诫和规劝,便于治乱治国,同时希望统治者能赏识和重用自己。

胡曾的咏史诗数量多、内容广、不虚美、不隐恶、忠于史实、立论公允,语言浅显通俗,风格质朴平易。但其诗过于平直,寄兴浅,韵味不足,常以议代咏,史多情少,且存在句式呆板、语词雷同的缺陷,不能给人较多的美的艺术享受,因此历来褒贬不一。

表5-2 湖南本土诗人诗作一览表

诗人	年代	祖籍	诗作名称
欧阳询	唐	潭州临湘(今湖南长沙)	《与欧阳询互嘲(询嘲无忌)》《道失》《嘲萧瑀射》
史青	唐	零陵	《应诏赋得除夜》(一作王諲诗)
李宣远	唐	澧州慈利县	《并州路》《近无西耗》
段弘古	唐	山南东道澧州安乡(今属湖南)	《奉陪吕使君楼上夜看花》
李宣古	唐	澧阳(今湖南澧县)	《听蜀道士琴歌》《赋寒食日亥时》《和主司王起》《咏崔云娘》《杜司空席上赋》《句》
李群玉	唐	澧州(今属湖南)	《黄陵庙》《自澧浦东游江表,途出巴丘,投员外从公虞》《洞庭风雨二首》《湘西寺霁夜》《哭郴州王使君》《长沙陪裴大夫夜宴》《洞庭入澧江寄巴丘故人》《寄长沙许侍御》《长沙紫极宫雨夜愁坐》《长沙开元寺昔与故长林许侍御题松竹联句》《湘阴县送迁客北归》《送客》《奉赠前湘州张员外》《洞庭遇秋》《湘阴江亭却寄友人》《洞庭干二首》《长沙元门寺张璪员外壁画》《读贾谊传》《湘中别成威阁黎》《沅江渔者》《醴陵道中》《湘妃庙》《岳阳春晚》《闻湘南从叔朝觐》

① [清]彭定求,等校点.全唐诗:卷647[M].北京:中华书局,1960:4426.
② 张萍,陆三强译注;黄永年审阅.唐才子传选译[M].南京:凤凰出版社,2017:234.
③ 傅璇琮 总主编.中国古代诗文名著提要·汉唐五代卷[M].石家庄:河北教育出版社,2009:519.

续　表

诗人	年代	祖籍	诗作名称
胡曾	唐	绍州邵阳（今属湖南）	《咏史诗·汴水》《咏史诗·长城》《题周瑜将军庙》《咏史诗·乌江》《咏史诗·黄河》《咏史诗·赤壁》《咏史诗·博浪沙》《咏史诗·阿房宫》《咏史诗·褒城》
徐仲雅	唐	先秦中人，徙居长沙	《赠齐己》《耕》《句》《宫词》《咏棕树》《东华观偃松》《赠江处士》《耕夫谣》
何仲举	唐	营道（今湖南道县）	《句》《李皋试诗》
刘昭禹	唐	桂阳（今湖南桂阳）	《赠惠律大师》《晚霁望岳麓》《仙都山留题》《括苍山》《怀华山隐者》《送人红花栽》《伤雨后牡丹》《石笋》《送休公归衡》《闻蝉》《经费冠卿旧隐》《灵溪观》《冬日暮国清寺留题》《忆天台山》
怀素	唐	永州零陵（今湖南零陵）	《寄衡岳僧》
齐己	唐（晚期）	湖南长沙宁乡县塔祖乡	《送人游衡岳》《潇湘二十韵》《湘中春兴》《怀武陵因寄幕中韩先辈何从事》《送友人游湘中》《寄澧阳吴使君》《寄武陵道友》《怀巴陵旧游》《送人游湘湖》《酬洞庭陈秀才》《送中观进公归巴陵》《游橘洲》《送僧归南岳》《岳阳道中作》《寄武陵贯微上人二首》《酬岳阳李主簿卷》《怀洞庭》《湘中送翁员外归闽》《暮游岳麓寺》《行次宜春寄湘西诸友》《寓居岳麓，谢进士沈彬再访》《寄湘幕王重书记》《答长沙丁秀才书》《湘江渔父》《寄南岳诸道友》《送人游武陵湘中》《湘江送客》《送李秀才归湘中》《怀巴陵》《寄答武陵幕中何支使二首》《送略禅者归南岳》《怀潇湘即事寄友人》《潇湘》《拟嵇康绝交寄湘中贯微》《韶阳微公》《题南岳般若寺》《寄南岳白莲道士能于长啸》《寄南岳泰禅师》《自湘中将入蜀留别诸友》《送谢尊师自南岳出入京》《湘中感怀》《寄湘中诸友》《夜次湘阴》《过湘江唐弘书斋》《道林寺居寄岳麓禅师二首》《谢橘洲人寄橘》《戊辰岁湘中寄郑谷郎中》《湘妃庙》《谢王先辈昆弟游湘中回各见示新诗》《送休师归长沙宁觐》《送泰禅师归南岳》《谢王先辈湘中回惠示卷轴》《渔父》《送楚云上人往南岳刺血写〈法华经〉》

二、外籍湖湘诗人

（一）贬谪入湘的刘禹锡

刘禹锡（772—842年），字梦得，河南洛阳人，唐代的文学家、哲学家，有"诗豪"之称。永

贞元年(805年)顺宗即位,任用王叔文改革朝政,刘禹锡也参加了这场革新运动,但因革新运动失败被贬。

永贞元年(805年),刘禹锡被贬为连州刺史,行至江陵,再贬为朗州司马。一度奉诏还京后,他又因《游玄都观》触怒当朝权贵而被贬为连州刺史,后调任和州刺史。他没有沉沦,而是以积极乐观的态度面对世事的变迁。《浪淘沙·九曲黄河万里沙》这首诗正是表达了他这种情感,具体创作时间不详。

<center>浪淘沙·九曲黄河万里沙</center>

<center>九曲黄河万里沙,浪淘风簸自天涯。</center>
<center>如今直上银河去,同到牵牛织女家。①</center>

刘禹锡三十四岁时被贬至朗州(今湖南常德)。正值春风得意时却被赶出了京城,其苦闷是可想而知的。《秋词二首》就是被贬至朗州时处于这种心情下写的。

<center>秋词二首</center>

<center>其一</center>
<center>自古逢秋悲寂寥,我言秋日胜春朝。</center>
<center>晴空一鹤排云上,便引诗情到碧霄。</center>

<center>其二</center>
<center>山明水净夜来霜,数树深红出浅黄。</center>
<center>试上高楼清入骨,岂如春色嗾人狂。②</center>

<center>送曹璩归越中旧隐诗</center>
<center>行尽潇湘万里余,少逢知己忆吾庐。</center>
<center>数间茅屋闲临水,一盏秋灯夜读书。</center>
<center>地远何当随计吏,策成终自诣公车。</center>
<center>剡中若问连州事,唯有千山画不如。③</center>

《送曹璩归越中旧隐诗》的首联"行尽潇湘万里余,少逢知己忆吾庐"是说自己被贬至潇湘一带,到过很多地方。永贞革新失败后,刘禹锡于永贞元年(805年)九月由屯田员外郎贬为连州刺史,还未到任,途中就改贬为朗州(今湖南常德)司马,从此开始了他在潇湘一带漫长的贬谪生活。

<center>表 5-3 任职、贬官至湖南诗人诗作一览表</center>

诗人	年代	祖籍	任职或贬官地	诗作名称
李敬玄	唐	亳州谯县(今安徽亳州市谯城区)	贬衡州刺史	《奉和别越王》《奉和别鲁王》

① [清]彭定求,等校点.全唐诗:卷365[M].北京:中华书局,1960:2458.
② [清]彭定求,等校点.全唐诗:卷365[M].北京:中华书局,1960:2456.
③ [清]彭定求,等校点.全唐诗:卷361[M].北京:中华书局,1960:2440.

续 表

诗人	年代	祖籍	任职或贬官地	诗作名称
张说	唐	河南洛阳	贬岳州刺史	《送梁六自洞庭山作》《和尹从事懋泛洞庭》《杂曲歌辞·踏歌词》《游洞庭湖湘》《端午三殿侍宴应制探得鱼字》《岳阳石门墨山二山相连,有禅堂观天下绝境》《岳州作》《杂曲歌辞·舞马千秋万岁乐府词》《杂曲歌辞·苏摩遮》《杂曲歌辞其一舞马词》《杂曲歌辞其三舞马词》《湘州北亭》《岳州行郡竹篱》《岳阳早霁南楼》《岳州守岁》《湘州九日城北亭子》《岳州观竞渡》《岳州夜坐》《岳州别子均》《岳州山城》
岑羲	唐	南阳棘阳(今河南新野)	任郴州司法参军	《奉和九月九日登慈恩寺浮屠应制》《奉和幸安乐公主山庄应制》《九月九日幸临渭亭登高应制得浛字》《饯唐州高使君》《奉和春日幸望春宫应制》《夜宴安乐公主新宅》
戎昱	唐	荆州(今湖北江陵)	潭州刺史崔瓘、桂州刺史李昌巙幕僚	《旅次寄湖南张郎中》《衡阳春日游僧院》《湖南雪中留别》《相和歌辞·采莲曲二首》《宿湘江》《送张秀才之长沙》《上湖南崔中丞》《湘南曲》《湖南春日二首》
窦常	唐	平陵(今陕西咸阳西北)	任朗州(今湖南常德)刺史	《先寄刘员外禹》《谒三闾庙》
窦群	唐		任湖南观察使	《假日寻花》《赠刘大兄院长》
李端	唐		隐居湖南衡山	《横吹曲辞·折杨柳》《杂曲歌辞·古别离二首》《乐府杂曲·鼓吹曲辞·巫山高》《杂曲歌辞·春游乐二首》《相和歌辞·度关山》《赠衡岳隐禅师》《相和歌辞·乌栖曲》《宿洞庭》《横吹曲辞·雨雪曲》《琴曲歌辞·王敬伯歌》《横吹曲辞·关山月》《相和歌辞·襄阳曲》《杂曲歌辞·荆州泊》《送客往湘江》《杂曲歌辞·千里思》《送友人宰湘阴》《杂曲歌辞·妾薄命三首》
郑余庆	唐	郑州荥阳(今河南荥阳)		《和黄门相公诏还题石门洞》
令狐楚	唐	宜州华原(今陕西铜川市耀州区)	贬衡州刺史	《宫中乐五首》《杂曲歌辞·宫中乐》《塞下曲二首》《杂曲歌辞·少年行四首》《琴曲歌辞·蔡氏五弄·游春辞三首》《杂曲歌辞·远别离二首》《圣明乐》《杂曲歌辞·长相思二首》
刘禹锡	唐	河南洛阳人	贬朗州司马	《望洞庭》《秋词二首》《秋风引》《再游玄都观》《八月十五夜桃源玩月》《汉寿城春望》《聚蚊谣》《元日感怀》《送曹璩归越中旧隐诗》《白鹭儿》

续 表

诗人	年代	祖籍	任职或贬官地	诗作名称
张浑	唐	清河人	任永州刺史	《七老会诗》
杨嗣复	唐	虢州弘农(今河南灵宝)	被黜为湖南观察使	《赠毛仙翁》《仪凤》《丁巳岁八月祭武侯祠堂,因题临淮公旧碑》《题李处士山居》《谢寄新茶》
沈传师	唐	吴县(今江苏苏州)	任湖南观察使	《次潭州,酬唐侍御、姚员外游道林岳麓寺题示》《赠毛仙翁》《寄大府兄侍史》《和李德裕观玉蕊花见怀之作》《蒙泉》
韩琮	唐		任湖南观察使	《咏马》《霞》《晚春江晴寄友人(一作晚春别)》《牡丹(一作咏牡丹未开者)》《杂曲歌辞·杨柳枝》《题圭峰下长孙家林亭》《二月二日游洛源》《题商山店》《暮春浐水送别》《骆谷晚望》《秋晚信州推院亲友或责无书,即事寄答》
伊梦昌	唐		曾至两浙、江西、湖南等地	《句》《凤》

(二)流寓入湘的李白与杜甫

中国历史与文学史上几位著名文学家先后流寓活动于湖南,以唐代安史之乱前后较为集中,特别是李白、杜甫两位文学巨星进入湖南,为湖湘山河增辉、文坛添彩。

1. 李白

李白(701—762年),字太白,原籍陇西成纪(今甘肃秦安),出生于中亚西城的碎叶城(今吉尔吉斯斯坦境内),约五岁时随其家迁居绵州昌隆(今四川江油),故其常称四川为故乡。少时博览群书,好吟诗剑术,求仙问道。25岁起仗剑远游。天宝元年(742年)召为翰林供奉,因权贵谗毁,天宝三年(744年)被"赐金放还"。安史乱起,被流放夜郎(今贵州铜梓一带),途中遇赦。乾元二年(759年),李白沿长江东还,经江夏(今武汉)等地到达岳阳,旋赴零陵,第二年春归至岳阳、江夏。上元二年(761年)闻讯太尉李光弼率军讨伐安史叛军,不顾61岁的高龄仍前往请缨参军,为国出力,因病而返。宝应元年(762年)病卒于当涂(今安徽省内)其族叔李阳冰处。

李白在湘的经历主要是乾元二年(759年)秋到上元元年(760年)春,路线是从江夏至岳阳至零陵,再由零陵返岳阳至江夏。在湖南历时约半年,作诗31首。

应裴侍御(一说为裴隐,但安旗等人予以否定)之邀李白来湖南泛洞庭游巴陵。其入湘第一诗为《答裴侍御先行至石头驿以书见招期月满泛洞庭》,在离岳州不远的石头驿,李白写诗给裴侍御,表示他已在路上,即将到达。诗中对裴侍御邀他在月中到达,而因湍波等原因延误期限做了说明,诗最后说此次到巴陵,当与裴遍游各处而无论远近。此诗为报信,随即到达岳阳,与裴泛洞庭赠答诗又有四首,但无甚特色。

李白湖南诗中写得好的有两类,一是描写洞庭湖、岳阳楼等自然景色,二是关心时事、忧国忧民的作品(这些作品大多在岳阳写成)。

一类如《与夏十二登岳阳楼》：

楼观岳阳尽，川迥洞庭开。

雁引愁心去，山衔好月来。

云间连下榻，天上接行杯。

醉后凉风起，吹人舞袖回。①

作者以轻快的笔调描绘了洞庭湖和岳阳楼附近的大好风光，在登临游览中表达了自己流放获释后的喜悦心情。"云间连下榻，天上接行杯"意境优美，使人流连忘返：在高入云间的岳阳楼上下榻设席，仿佛是在天上传杯饮酒。将岳阳楼的高耸景象别致新奇地刻画出来了。

又如《陪族叔刑部侍郎晔及中书贾舍人至游洞庭五首》，其中三首云：

洞庭西望楚江分，水尽南天不见云。

日落长沙秋色远，不知何处吊湘君。

南湖秋水夜无烟，耐可乘流直上天。

且就洞庭赊月色，将船买酒白云边。

帝子潇湘去不还，空余秋草洞庭间。

淡扫明湖开玉镜，丹青画出是君山。②

李白的山水诗，善于将自己的个性或感受与自然景物相结合，形成他独特的艺术氛围和意境。他的作品往往别出心裁，不同凡响。他看"南湖秋水"，就想到"乘流直上天"，将"洞庭赊月色"，最后"买酒白云边"，把明净的洞庭湖比作一面拂去灰尘的玉镜，而君山耸立在湖中宛如一幅美丽的图画。

又如《陪侍郎叔游洞庭醉后三首（其三）》：

划却君山好，平铺湘水流。

巴陵无限酒，醉杀洞庭秋。③

诗人醉后竟发出奇想，把君山削去，好让湘水一无阻拦地流泻。这种奇特的想象和奔放的豪情非李白难以道出，这自然使我们联想到"飞流直下三千尺，疑是银河落九天"（《望庐山瀑布》）的奇特壮观景象。因为二诗在意象上有异曲同工之妙。

乾元二年（759 年）八月，襄州守将康楚元、张嘉延据州叛唐作乱，康楚元自称南楚霸王。九月，张嘉延攻破荆州，有众万余人。李白这时正在岳阳，面临战乱纷扰的局面，诗人愤慨地谴责了其罪行，抒发了忧国忧民的深沉感慨，并渴望迅速平定这场叛乱。《荆州贼乱临洞庭言怀作》就是这类作品：

修蛇横洞庭，吞象临江岛。

积骨成巴陵，遗言闻楚老。

① ［清］彭定求，等校点.全唐诗：卷 180［M］.北京：中华书局，1960：1098.
② ［清］彭定求，等校点.全唐诗：卷 179［M］.北京：中华书局，1960：1092.
③ ［清］彭定求，等校点.全唐诗：卷 179［M］.北京：中华书局，1960：1092.

> 水穷三苗国,地窄三湘道。
> 岁晏天峥嵘,时危人枯槁。
> 思归阻丧乱,去国伤怀抱。
> 郢路方丘墟,章华亦倾倒。
> 风悲猿啸苦,木落鸿飞早。
> 日隐西赤沙,月明东城草。
> 关河望已绝,氛雾行当扫。
> 长叫天可闻,吾将问苍昊!①

首先诗人以巴蛇吞象、羿斩巴蛇于洞庭的传说比喻荆州叛乱,接着描写了战乱给人民和国家带来的困苦和山河破坏,谴责了叛将的罪行,最后诗人怅望破碎的山河感到愁绝,向天呼喊,祈求叛乱早日平息。

与此同时,他又写了《司马将军歌》,歌颂南征将士的威武气概和严明纪律,表达了诗人对平定康、张叛乱的必胜信念。

诗人不仅歌颂鼓励将士,而且希望亲自上战场,报效国家。

如《临江王节士歌》:

> 洞庭白波木叶稀,
> 燕鸿始入吴云飞。
> 吴云寒,燕鸿苦,
> 风号沙宿潇湘浦。
> 节士悲秋泪如雨。
> 白日当天心,
> 照之可以事明主。
> 壮士愤,雄风生,
> 安得倚天剑,跨海斩长鲸!②

诗人以洞庭叶落、鸿雁飘零比喻自己四处漂泊的不幸遭遇。然而在叛军猖獗、国家危亡之际,仍壮志满怀,希望为国立功。"安得倚长剑,跨海斩长鲸",这是何等气魄!

李白在岳阳度过了一段难忘的日子,乾元二年(759年)秋旋即赴零陵(即永州)。上元元年(760年)春,李白自零陵归巴陵,又作有《春滞沅湘有怀山中》《登巴陵开元寺西阁,赠衡岳僧方外》两首诗,其中第一首的"所愿归东山,寸心于此足"③,第二首的"明湖落天镜,香阁凌银阙。登眺餐惠风,新花期启发"④都表明诗人有归隐和游仙之意。李白在岳阳稍有停留,然后即离湘前往江夏。

李白在湘经历较为简单,作诗也不多,但给湖南人民留下了宝贵的文学遗产。他对洞庭湖、岳阳楼等风光的描绘,表达了诗人对祖国大好河山的热爱,他那想象丰富、感情奔放,富

① [清]彭定求,等校点.全唐诗:卷183[M].北京:中华书局,1960:1115.
② [清]彭定求,等校点.全唐诗:卷163[M].北京:中华书局,1960:1006.
③ [清]彭定求,等校点.全唐诗:卷182[M].北京:中华书局,1960:1110.
④ [清]彭定求,等校点.全唐诗:卷180[M].北京:中华书局,1960:1098.

有强烈的浪漫主义色彩和自然清新的语言风格熔铸成独特而传诵千古的湖湘写景名篇名句,给人以美的艺术享受;他那满怀激情,立志报国,对国家和人民命运的深沉忧患意识谱写出的一首首正气之歌,给人以鼓舞和奋发向上的精神力量。

2. 杜甫

杜甫(712—770年),字子美,唐河南巩县(今河南省巩义市)人。杜甫自幼好学,20岁后漫游吴越,24岁到洛阳,举进士落第,遂游齐赵。天宝三年(744年)结识李白,同游梁宋(今河南开封、商丘一带)。35岁入长安应试落第,困居,44岁始任右卫率府胄曹参军。安史之乱爆发,长安沦陷被困,后逃至凤翔(今陕西宝鸡),唐肃宗任其为左拾遗,不久贬其为华州司功参军。乾元二年(759年)弃官经秦州、同谷入成都,筑草堂定居,任四川节度使严武幕僚参谋,并荐为检校工部员外郎。晚年他来湖南是因战乱投奔他的好友衡州刺史韦之晋和舅父摄郴州刺史崔伟,想待北方安定后再归秦。可诗人再没有走出去,在湖南度过了他一生中的最后两年,把足迹永远地留在这块土地上。

杜甫大历三年(768年)由川东出三峡,经荆州(今湖北江陵)公安县进入洞庭湖,年底到达岳阳。首进湖南,写诗数篇,其中有两篇重要作品。一为《岁晏行》:

岁云暮矣多北风,潇湘洞庭白雪中。
渔父天寒网罟冻,莫徭射雁鸣桑弓。
去年米贵阙军食,今年米贱大伤农。
高马达官厌酒肉,此辈杼轴茅茨空。
楚人重鱼不重鸟,汝休枉杀南飞鸿。
况闻处处鬻男女,割慈忍爱还租庸。
往日用钱捉私铸,今许铅锡和青铜。
刻泥为之最易得,好恶不合长相蒙。
万国城头吹画角,此曲哀怨何时终。①

此诗为杜甫晚年最富现实意义的力作,他通过描写岁暮严寒民不聊生的生活,深刻地揭露了当时社会的黑暗,反映了人民生活的痛苦,表达了诗人忧国忧民的思想感情。诗中描写天寒地冻渔猎者谋生不易,无论收获丰歉受害者都是贫民。为缴租庸百姓忍痛卖儿卖女;乱铸钱币官府却不加禁止等事例颇具典型性。"高马达官厌酒肉,此辈杼轴茅茨空"与其"朱门酒肉臭,路有冻死骨"②有异曲同工之妙,末尾借城头画角之声抒发忧时哀怨之情,使人感愤不已。

另一篇是传诵千古的佳作《登岳阳楼》:

昔闻洞庭水,今上岳阳楼。
吴楚东南坼,乾坤日夜浮。
亲朋无一字,老病有孤舟。
戎马关山北,凭轩涕泗流。③

① [清]彭定求,等校点.全唐诗:卷223[M].北京:中华书局,1960:1431.
② [清]彭定求,等校点.全唐诗:卷216[M].北京:中华书局,1960:1346.
③ [清]彭定求,等校点.全唐诗:卷233[M].北京:中华书局,1960:1545.

诗人写洞庭只有两句,却是雄跨今古,一"浮"字更是贴切、传神,不仅写出了洞庭湖水的波动,还暗寓了社会和人生的漂浮不定。其写景之阔大,联想自己之孤寂,国事之可忧,使后人读着也随之百感交集,怆然泪下。

杜甫到达岳阳后,继续南行,一路上写有《祠南夕望》《野望》《入乔口》《铜官渚守风》等纪行诗。

大历四年(769年)清明节前,诗人进入潭州(今湖南长沙)。在潭州,杜甫兴致勃勃地游览了岳麓山,写了一首艺术造诣很高的长诗《岳麓山道林二寺行》,诗中"暮年且喜经行近,春日兼蒙暄暖扶。飘然斑白身奚适,傍此烟霞茅可诛。桃源人家易制度,橘洲田土仍膏腴。潭府邑中甚淳古,太守庭内不喧呼"表露了诗人首次到此的喜悦心境和称颂长沙风土人情及治安的良好状况。

杜甫在清明时节乘舟从潭州前往衡阳,有《宿凿石浦》《过津口》《次空灵岸》《宿花石戍》《次晚洲》记述一路行程。其中《宿花石戍》记录了上岸所见"柴扉芜没"等凄凉景象,最后发出了"谁能叩君门,下令减征赋"①的呐喊,颇有现实意义。

此后,因投奔衡州刺史韦之晋不遇,杜甫往来衡阳、潭州,写下了《望岳》《白凫行》《蚕谷行》等诗篇,在《蚕谷行》中抒写了自己的理想:

天下郡国向万城,无有一城无甲兵。

焉得铸甲作农器,一时荒田牛得耕?

牛尽耕,蚕亦成。

不劳烈士泪滂沱,男谷女丝行复歌。②

从对"男谷女丝"理想的向往,反衬出对战乱现状的极端失望。此诗语言质朴而赤忱可感。

大历五年(770年)春,杜甫在长沙还意外地遇见了大音乐家李龟年,并作《江南逢李龟年》:

岐王宅里寻常见,崔九堂前几度闻。

正是江南好光景,落花时节又逢君。③

昔日的歌舞升平,今日的衰败零落,抚今追昔,使诗人感慨不已,但诗人仅用这短短的四句来表达,以少胜多,尤见功力。"落花时节"既写景点时,又隐喻了国家的衰败和自己的落魄伤感。

大历五年(770年)四月,湖南兵马使臧玠杀死潭州刺史、湖南都团练观察使崔瓘,据潭为乱,史称臧玠之乱。诗人当时正好在长沙,目睹了这一惨象。逃难至衡州,并用他那如椽巨笔生动地记录下来,为我们提供了不可多得的真实史料。其中《入衡州》《逃难》等诗都是具有诗史意义的名篇。

大历五年(770年)夏至秋末,杜甫按计划从长沙北归。这时诗人已身患风疾重病在身,在至岳阳的途中他写下了《风疾舟中伏枕书怀三十六韵奉呈湖南亲友》。此诗首叙风疾和江湖中行舟所见所感,次写时往事的回顾,再写对留寓湖南时受到的幕府亲友的关照表示感

① [清]彭定求,等校点. 全唐诗:卷223[M]. 北京:中华书局,1960:1427.
② [清]彭定求,等校点. 全唐诗:卷221[M]. 北京:中华书局,1960:1395.
③ [清]彭定求,等校点. 全唐诗:卷232[M]. 北京:中华书局,1960:1542.

谢,最后哀叹战乱不息并悲伤自己将死于路途之中。据考证,此诗是杜甫的绝笔之作,不久,他就病死于湘江的一叶孤舟之中。

杜甫怀着忧国忧民的悲痛心情走完了他的人生历程,他在生命最后一息还关心着人民的生活("战血流依旧,军声动至今"①),把自己的命运与国家、人民的命运紧紧相连。杜甫诗歌是当时湖南社会生活的一面镜子,真实地反映了当时社会的黑暗(如《岁晏行》等)和人民的痛苦(如《宿花石戍》等),表达了诗人的美好理想("男谷女丝行复歌"②)和政治主张("下令减征赋"③、铸兵器作农具),为实现这个理想,希望他的友人"据要路""思捐躯",这些思想建议具有不可忽视的思想政治意义。

在艺术特色上,杜甫在湖南所作诗歌,用平言淡语纪行和感时抚事相结合,咏怀抒情,思想奔放,但诗人往往尽量用平淡语写出,使人感到诚挚浑厚,词浅意浓,淡而有味。在描写景物上简要清新在体格声韵、用字造句和章法结构上用心细密,无雕琢痕迹,出手纯熟,挥洒自如。当然杜甫晚年入湘诗较之以前的诗作,在反映国家大事方面略有逊色(如贬至华州时有《三吏》《三别》等),较多地描写个人行踪和注重艺术形式的表现,强调对字句的锤炼,因此在思路上较以前狭隘。

表5-4 流寓入湘诗人诗作一览表

诗人	年代	祖籍	流寓	诗作名称
司空曙	唐	广平府(今河北省永年县)	曾流寓长沙	《送曲山人之衡州》《琴曲歌辞·蔡氏五弄·秋思》《送魏季羔游长沙觐兄》《送史泽之长沙》
李商隐	唐	怀州河内(今河南焦作沁阳)	流寓入湘	《岳阳楼》《杂歌谣辞·李夫人歌》《杂曲歌辞·杨柳枝》《相和歌辞·江南曲》《楚泽》《杂曲歌辞·无愁果有愁曲》《楚宫二首》《洞庭鱼》《射鱼曲》
元稹	唐	河南洛阳	流寓入湘	《岳阳楼》《乐府杂曲·鼓吹曲辞·芳树》《乐府杂曲·鼓吹曲辞·将进酒》《杂曲歌辞·出门行》《相和歌辞·估客乐》《杂曲歌辞·侠客行》《杂曲歌辞·筑城曲五解》《相和歌辞·当来日大难》《哭吕衡州六首》《和李校书新题乐府十二首·西凉伎》《相和歌辞·董逃行》《和李校书新题乐府十二首·立部伎》《洞庭湖》《小胡笳引》《楚歌十首》《苦乐相倚曲》
杜牧	唐	京兆万年(今陕西西安)	流寓入湘	《寄湘中友人》《长安送友人游湖南》《春申君》《送薛种游湖南》《宫词二首》
李贺	唐	河南福昌(今河南洛阳)	流寓入湘	《李凭箜篌引》《开愁歌》《野歌》《莫愁曲》《李夫人歌》《龙夜吟》《春坊正字剑子歌》《湖中曲》《河阳歌》《夜来乐》《静女春曙曲》《宫娃歌》《江南弄》《江楼曲》《帝子歌》《乐府杂曲·鼓吹曲辞·艾如张》《舞曲歌辞·公莫舞歌》《杂曲歌辞·十二月乐辞·二月》《相和歌辞·江南曲》《拂舞歌辞》《箜篌引(又名公无渡河)》

① [清]彭定求,等校点.全唐诗:卷232[M].北京:中华书局,1960:1550.
② [清]彭定求,等校点.全唐诗:卷221[M].北京:中华书局,1960:1395.
③ [清]彭定求,等校点.全唐诗:卷223[M].北京:中华书局,1960:1427.

续 表

诗人	年代	祖籍	流寓	诗作名称
柳宗元	唐	京城长安	流寓入湘	《自衡阳移桂十余本植零陵所住精舍》《同刘二十八哭吕衡州,兼寄江陵李元二侍御》《湘岸移木芙蓉植龙兴精舍》《段九秀才处见亡友吕衡州书迹》《奉和周二十二丈,酬郴州侍郎衡江夜泊得韶州》《再上湘江》《过衡山见新花开却寄弟》《朗州窦常员外寄刘二十八诗,见促行骑走笔酬》《湘口馆潇湘二水所会》《得卢衡州书因以诗寄》《奉和杨尚书郴州追和故李中书夏日登北楼十》《同刘二十八院长述旧言怀感时书事,奉寄澧州》《衡阳与梦得分路赠别》《南涧中题》《秋晓行南谷经荒村》
韩愈	唐	河南河阳(今河南省孟州市)	流寓入湘	《郴口又赠二首》《湘中酬张十一功曹》《潭州泊船呈诸公》《送湖南李正字归》《郴州祈雨》《洞庭湖阻风赠张十一署》《陪杜侍御游湘西两寺独宿有题一首,因献杨常》《湘中》《八月十五夜赠张功曹》《谒衡岳庙遂宿岳寺题门楼》
孟浩然	唐	襄州襄阳(今湖北襄阳)	流寓入湘	《夜渡湘水》《洞庭湖寄阎九》《武陵泛舟》《湘中旅泊寄阎九司户防》《送王昌龄之岭南》《临洞庭上张丞相》
钱起	唐	吴兴(今浙江湖州市)	流寓入湘	《送费秀才归衡州》《送张员外出牧岳州》《送李评事赴潭州使幕》《送衡阳归客》《湘灵鼓瑟》《归雁》
李白	唐	陇西成纪(今甘肃秦安,此说存在争议)	流寓入湘	《送袁明府任长沙》《送长沙陈太守其二》《巴陵赠贾舍人》《洞庭醉后送绛州吕使君果流澧州》《九日登巴陵置酒望洞庭水军》《夜泛洞庭寻裴侍御清酌》《登巴陵开元寺西阁,赠衡岳僧方外》《答裴侍御先行至石头驿以书见招,期月满泛洞庭》《将游衡岳过汉阳双松亭留别族弟浮屠谈皓》《秋登巴陵望洞庭》《草书歌行》《与夏十二登岳阳楼》《菩萨蛮·举头忽见衡阳雁》
杜甫	唐	河南巩县(今河南巩义)	流寓入湘	《别苏溪(赴湖南幕)》《别崔潩因寄薛据、孟云卿(内弟潩赴湖南幕职)》《寄岳州贾司马六丈、巴州严八使君两阁老五十韵》《宿凿石浦(浦在湘潭县西)》《发潭州(时自潭之衡)》《长沙送李十一(衔)》《潭州送韦员外牧韶州(迢)》《入乔口(长沙北界)》《宿白沙驿(初过湖南五里)》《湘夫人祠(即黄陵庙)》《题衡山县文宣王庙新学堂,呈陆宰》《奉送二十三舅录事之摄郴州》《入衡州》《湘江宴饯裴二端公赴道州》《过南岳入洞庭湖》《衡州送李大夫七丈勉赴广州》《暮秋将归秦,留别湖南幕府亲友》《泊岳阳城下》《奉送韦中丞之晋赴湖南》《岳麓山道林二寺行》《归雁二首》《陪裴使君登岳阳楼》《戏题王宰画山水图歌》《燕子来舟中作》《寄韩谏议》《登岳阳楼》《望岳》
白居易	唐	河南新郑	流寓入湘	《寄通州元侍御、果州崔员外、澧州李舍人、凤》《和李澧州题韦开州经藏诗》《南岳横龙寺》《早发赴洞庭舟中作》《听弹湘妃怨》《寄湘灵》《夜闻筝中弹潇湘送神曲感旧》《竞渡》《秋日怀杓直(时杓直出牧澧州)》

续　表

诗人	年代	祖籍	流寓	诗作名称
王昌龄	唐	河东晋阳（今山西方原）	流寓入湘	《芙蓉楼送辛渐》《送柴侍御》《送魏二》《听流人水调子》《出郴山口至叠石湾野人室中寄张十一》《卢溪别人》《岳阳别李十七越宾》《龙标野宴》《别刘谞》《答武陵太守》《武陵开元观黄炼师院三首》《留别武陵袁丞》《武陵田太守席送司马卢溪》《武陵龙兴观黄道士房问易因题》《留别司马太守》《送万大归长沙》《送吴十九往沅陵》《送崔参军往龙溪》《何九于客舍集》《别皇甫五》《巴陵别刘处士》《巴陵送李十二》《送程六》
元结	唐	原籍河南洛阳,后迁鲁山（今河南鲁山县）	流寓入湘	《春陵行》《贼退示官吏》《石鱼湖上醉歌》《欸乃曲五首》《夜宴石鱼湖作》《宿无为观》《朝阳岩下歌》《石鱼湖上作》《登九疑第二峰》《宿尊诗（在道州）》《说洄溪招退者（在州南江华县）》
刘长卿	唐	宣城（今属安徽）	流寓入湘	《长沙过贾谊宅》《新年作》《长沙早春雪后临湘水,呈同游诸子》《岳阳馆中望洞庭湖》《送郭六侍从之武陵郡》《赠湘南渔父》《湘中纪行十首·斑竹岩》《逢郴州使,因寄郑协律》《巡去岳阳却归鄂州使院,留别郑洵侍御,侍御曾谪居此州》《送道标上人归南岳》《听笛歌留别郑协律》《送李侍御贬郴州》《过湖南羊处士别业》《酬李侍御登岳阳见寄》《送梁侍御巡永州》《湘中纪行十首·秋云岭》《自道林寺西入石路至麓山寺,过法崇禅师故居》《长沙馆中与郭夏对雨》《湘中纪行十首·湘妃庙》《湘中纪行十首·赤沙湖》《桂阳西晚泊古桥村住人》《初至洞庭,怀瀍陵别业》《湖南使还,留辞辛大夫》《酬郭夏人日长沙感怀见赠》《琴曲歌辞·湘妃》《洞庭驿逢郴州使还,寄李汤司马》《湘中纪行十首·浮石濑》《湘中忆归》《晚泊湘江怀故人》《湘中纪行十首·横龙渡》《寄龙山道士许法棱》《青溪口送人归岳州》《长沙赠衡岳祝融峰般若禅师》《湘中纪行十首·洞山阳（一作阳山）》《湘中纪行十首·云母溪》《湘中纪行十首·花石潭》《湘中纪行十首·石围峰（一作石菌山）》《岳阳楼》《送邵州判官往南》《九日岳阳待黄遂张涣》《夏口送屈突司直使湖南》《长沙桓王墓下别李纾、张南史》

三、宗教体裁的诗歌

唐代繁荣的社会经济和稳定的政治环境为诗歌的发展奠定了良好的社会基础,同时宗教的传播也给诗歌的发展注入了新的活力。这一时期的湖南在宗教诗歌领域出现了大量的著名诗人与优秀作品。宗教诗歌的显著特点是,将宗教思想融入诗歌的同时流露出一种强烈的爱国主义、民族主义情感,或赞扬宗教,或对宗教尽其所能地进行讽刺和挖苦,嬉笑怒骂。宗教诗歌主要包括信仰佛教或者道教等宗教僧人或者道士所写诗歌以及文人墨客笔下内容与宗教有关的诗歌这两类。

(一)宗教人士的诗歌

唐代著名的诗僧主要有懒残和尚、灵澈、齐己等。懒残所作《辞召诗》：

三十年来独掩关,使符那得到青山。
休将琐末人间事,换我一生林下闲。①

短短四句透露了懒残和尚的佛教思想,即看破红尘,四大皆空,更体现了他超凡脱俗的人生观。其现存的诗歌还有《自题像》和《乐道歌》等。

灵澈(746—816年),字源澄,俗姓杨,越州会稽(今浙江绍兴)人。灵澈现存诗有 17 首,均收录在《全唐诗》中。其所作的《归湖南作》(山边水边待月明,暂向人间借路行。如今还向山边去,只有湖水无行路②)更是让他在长安名誉满载。

唐代湖南诗僧中,最著名的当属著名诗僧齐己。齐己(863—937年),俗名胡得生,潭州(今湖南宁乡)人,一说湖南益阳人。《全唐诗》中收录了齐己的诗作达 800 余首,其数目仅次于白居易、杜甫、李白、元稹,居第五。在《全唐诗》中,载齐己有关宗教的诗作不少,如《上封寺》《题南岳般若寺》《送泰禅师归南岳》《寄南岳泰禅师》《送僧归南岳》《游橘洲》《回雁峰》《送略禅师归南岳》《送谢尊师自南岳入京》《岳中寄殷处士》《观烧》《舟中晚望祝融》等等。

(二)文人墨客的宗教诗歌

文人墨客所写的宗教诗歌,其诗歌内容主要包括吟诵宗教内容、宗教仪式以及各类寺庙等。

吟诵宗教内容主要包括吟诵佛教与道教。前者如李白的《登巴陵开元寺西阁,赠衡岳僧方外》(衡岳有阐士,五峰秀真骨。见君万里心,海水照秋月。大臣南溟去,问道皆请谒。洒以甘露言,清凉润肌发。明湖落天镜,香阁凌银阙。登眺餐惠风,新花期启发③)、杜甫的《巳上人茅斋》(巳公茅屋下,可以赋新诗。枕簟入林僻,菜瓜留客迟。江莲摇白羽,天棘梦青丝。空忝许询辈,难酬支遁词④),叙述了诗人与僧侣之间深厚的友谊。后者如张九龄的《登南岳事毕谒司马道士》(将命祈灵岳,回策诣真士。绝迹寻一径,异香闻数里。分庭八桂树,肃容两童子。入室希把袖,登床愿启齿。诱我弃智诀,迨兹长生理。吸精返自然,炼药求不死。斯言渺霄汉,顾余婴纷滓。相去九牛毛,渐叹如何已⑤)、李白的《江上送女道士褚三清游南岳》(吴江女道士,头戴莲花巾。霓衣不湿雨,特异阳台云。足下远游履,凌波生素尘。寻仙向南岳,应见魏夫人⑥)。

诗歌中展现了宗教祭祀仪式等内容的诗歌有吕温的《奉敕祭·南岳》:

① 转引自:张齐政.湖南地方历史文化与中国历史专题研究[M].长沙:中南大学出版社,2013:127.
② [清]彭定求,等校点.全唐诗.卷810[M].北京:中华书局,1960:5395.
③ [清]彭定求,等校点.全唐诗.卷180[M].北京:中华书局,1960:1098.
④ [清]彭定求,等校点.全唐诗.卷224[M].北京:中华书局,1960:1439.
⑤ [清]彭定求,等校点.全唐诗.卷47[M].北京:中华书局,1960:352.
⑥ [清]彭定求,等校点.全唐诗.卷177[M].北京:中华书局,1960:1076.

> 皇家礼赤帝,谬获司风域。
> 致斋紫盖下,宿设祝融侧。
> 鸣涧惊宵寐,清猿递时刻。
> 澡洁事夙兴,簪佩思尽饰。
> 危坛象岳趾,秘殿翘翚翼。
> 登拜不遑愿,酌献皆累息。
> 赞道仪匪繁,祝史词甚直。
> 忽觉心魂悸,如有精灵逼。
> 漠漠云气生,森森杉柏黑。
> 风吹虚箫韵,露洗寒玉色。
> 寂寞有至公,馨香在明德。
> 礼成谢邑吏,驾言归郡职。
> 憩桑访蚕事,遵畴课农力。
> 所愿风雨时,回首瞻南极。①

关于描写寺庙的诗歌作品则相当多,如李白的《咏方广寺》:

> 圣寺闲栖睡眼醒,此时何处最幽清。
> 满床明月天风静,玉磬时闻一两声。②

又如卢肇的《题云封寺》:

> 朔风振林壑,楼殿虚无间。
> 半夜云开月,流水满空山。③

这一时期湖南宗教诗歌多将禅意入诗,或与山水、玄学等融合,表达诗人自己的人生理想、境界等,体现了诗与宗教性内容的有机结合。

第三节 隋唐书院与教育

隋至初唐,时局动荡不安,而由于湖南地缘、政治都较为偏远,成了许多被贬文人的归身之所。他们的文化教育活动在一定程度上促进了湖南地区文化教育的发展,在湖南文化教育发展史上产生了深远影响。

一、书院与音乐教育

书院最早起源于民间,原为士族文人读书的地方,后逐渐由私人转向大众化,成为一种

① [清]彭定求,等校点. 全唐诗:卷371[M]. 北京:中华书局,1960:2489.
② 谢宏治. 美丽衡阳 千古名山[M]. 长沙:湖南文艺出版社,2014:21.
③ 周寅宾,选注. 南岳诗选[M]. 长沙:湖南人民出版社,1982:42.

新的公众文化教育之所。唐代的书院经历了自下而上到自上而下的发展沿革,唐玄宗时在长安设置乾元院抄写四部书,乾元院此后又先后更名为丽正修书院和集贤殿书院。书院内设学士、直学士、侍讲学士、侍读直学士、修撰官、校理官、知书官等。书院设立以后,当朝君臣除了在学院内梳理学问之外,也经常在此议论朝政。除此之外,由于燕饮和赏乐也成为唐朝君臣书院文化的一道风尚,由此这些书院也成为当时音乐教育活动的主要场所。通过这种自上而下的传播方式,唐朝书院逐步在全国建立起来。据不完全统计,唐代共设有书院37所,其中湖南设有7所,居全国各省之冠。

表 5-5　唐朝湖南书院一览表

名称	概况
光石山书院	在攸县司空山。建于754年前后,且与寺观为邻,是湖南最早的书院。
杜陵书院	在耒阳县北。创建于770年杜甫逝世之后,以供祀纪念诗圣杜甫。①
南岳书院	又称邺侯书院,在衡山县南岳庙左。唐邺侯李泌之子李繁于786年前后创建。
李宽中秀才书院	在衡州(今衡阳)石鼓山。唐元和年间(806—820年),州人李宽中②秀才在寻真观结庐读书,时称"李宽中秀才书院"。有州刺史吕温巡游至此所留《同恭夏日题寻真观李宽中秀才书院》诗为证:"闭(一作闲)院开轩笑语阑,江山并入一壶宽。微风但觉杉香满,烈日方知竹气寒。披卷最宜生白室,吟诗好就步虚坛。愿君此地攻文字,如炼仙家九转丹。"③
韦宙书院	在衡山县南弥勒峰(宋始改称净福山)。唐韦宙建,故又称韦相公书堂。韦宙,万年人,宣宗时曾任永州刺史。在任上,他斥官供以赈灾,罢冗役,载转饷,置牛社,立学官以教仕家子弟,书律律,禁群盗,变婚俗,深得民心。退居,即创书院于弥勒山,以为读书养老之地,并在山下建兜率寺。④
卢藩书院	在衡山县紫盖峰。卢藩(一作瀿),唐代范阳人,事迹无考,可能曾官至舍人,故书院又叫卢舍人书堂。⑤
天宁书院	在桃源县桃川宫东北。相传创建于唐代,其他无考。⑥

湖南书院的出现,与唐代湖南政治的安定、经济的发达和文明的开化有关。这些书院或处山林之地,或依山傍水,环境幽旷秀丽,宜于陶情养性、修炼身心。创建者多为民间士人或退职的官僚。他们或受权贵排挤,或离职闲暇,或以读书为业。他们虽曾有济世安民的抱负,却无施展才华的机缘。对唐代后期政治的失望,使得知识分子想脱身自洁,逃心其外,寄情山水,陶冶身心与自然。唐代湖南书院的主要活动内容除读书外,还有南岳书院的藏书,杜陵书院的供祀,李宽中秀才书院的"披卷""吟诗",以及沈杉进士与齐己和尚的"相期"会讲等,后世书院的雏形基本形成。

① 光绪《湖南通志》卷六九载:"杜陵书院在耒阳县北,祀唐杜甫,唐建。"
② 李宽中,自宋人文献起作李宽,光绪《湖南通志》卷一六一,曾作质疑性考证,但未定论,今从《全唐诗》。
③ [清]彭定求,等校点. 全唐诗:卷371[M]. 北京:中华书局,1960:2486.
④ 见光绪《湖南通志》卷三三、六八、九九、一一〇、一三九。
⑤ 见光绪《湖南通志》卷三三、二一〇;《古今图书集成》卷一二四五。
⑥ 见光绪《桃源县志》卷四。

隋唐五代时期,宗教教育也迅速发展起来,成为这一时期湖南教育的发展特色之一。早在西晋时期,僧人就开始在湖南设寺讲学弘法。隋唐五代时期湖南佛教寺院发展非常繁荣,计有数十所之多。每一所寺庙僧徒少则几十,多则成百上千。湖南长沙岳麓山下的道林寺已成为僧俗弟子习业的重要场所,曾有"道林三百众"之说。(据明嘉靖《长沙府志》和明崇祯《长沙府志》)五代长沙开福寺僧徒多达千人。可以说,每一所寺庙就是一所传教弘法的学校,在一定程度上推动了湖南文化教育的发展。除了僧人禅师的讲学活动外,还得力于地方官吏的大力提倡和积极参与,对湖南文化教育的发展也起到了推动作用。如曾任宰相的裴休在大中年间(847—858年)被贬为湖南观察使,他不仅十分重视兴办传统教育,而且大力提倡弘扬佛法并亲捐田千余亩重建宁乡沩山密印寺,并亲自到密印寺和益阳白鹿寺讲授禅学。五代时,马楚王朝于927年建开福寺,该寺僧徒曾多达千人。于此,学宫与寺院、儒士与僧徒、儒学与禅学融会一体,这样一种儒佛相互渗透融合的学风,孕育出一种新的教育形式——书院教育的萌芽。五代末年,智璇等两位僧人来到岳麓寺下,"念唐末五季湖南偏僻,风化陵夷,习俗暴恶,思见儒者之道"①,萌发了教化思想,于是购地建屋,置书办学,使士人"得屋以居,得书以读"②。后世书院教育就综合反映了儒家私学和佛教禅林讲学的特点。据南宋书院教育家、岳麓书院副山长欧阳守道考证,智璇等人创办的学校就是后来岳麓书院的萌芽和雏形。(欧阳守道:《巽斋文集》卷七《赠了敬序》)当时湖南的主要寺庙如长沙岳麓山的道林寺、宁乡沩山的密印寺、南岳衡山的祝圣寺,都是名重一时的宗教教育场所。

二、唐代地方教坊

隋唐之时,湖南因地处偏僻,文献资料中关于澧、朗、辰、溪、晃、潭、永、道等州的记载相对较少,但隋唐作为大一统的集权王朝,其自上而下所实行的地方教育体制也同样适用于湖南。而在音乐教育的类目中,地方教坊便是其重要的组成部分。

地方教坊便是指地方官属的音乐机构,也常称为"散乐"。

> 贞观二十三年十二月,诏诸州散乐,太常上者留二百人,余并放还。③

> 初年望夜,又御勤政楼,观灯作乐……太常乐、府县散乐毕,即遣宫女于楼前缚架出眺歌舞以娱之。若绳戏竿木,诡异巧妙,固无其比④

"诸州"二字表明教坊并非只设东西二都,而是各地方府县兼有。从《新唐书》所载的"河内郡守令乐工数百人",可见当时地方教坊乐人之众⑤。《明皇杂录》中记录酺宴中所载的"山车旱船、寻橦走索、丸剑角抵、戏马斗鸡""大象、犀牛入场,或拜舞,动中音律"⑥,描写的正是散乐。这说明府县教坊在供应皇家用乐时,常以散乐形式出现。"府县散乐""诸州散乐"当是基于地方官府所呈音声技艺角度的一种称谓。

① 朱汉民,邓洪波著.岳麓书院史[M].长沙:湖南教育出版社,2013:10.
② 刘丽珍,陈胸怀等 主编.岳麓山寻古探微[M].长沙:湖南大学出版社,2015:10.
③ [宋]王溥.唐会要:卷33 散乐[M].北京:中华书局,1955:612.
④ 刘蓝.二十五史音乐志:第2卷[M].昆明:云南大学出版社,2015:200-201.
⑤ [宋]欧阳修,[宋]宋祁.新唐书:卷134[M].北京:中华书局,1975:4560-4561.
⑥ [宋]司马光.资治通鉴:卷211[M].北京:中华书局,1956:6694.

《旧唐书·音乐志》称："散乐者,历代有之,非部伍之声,俳优歌舞杂奏……如是杂变,总名百戏。"又称"其于杂戏,变态多端,皆不足称"。①《资治通鉴》载："旧制,雅俗之乐,皆隶太常。上精晓音律,以太常礼乐之司,不应典倡优杂伎;乃更置左右教坊以教俗乐,命右骁卫将军范及为之使。"②《新唐书·礼乐志》载："置内教坊于蓬莱宫侧,居新声、散乐、倡优之伎。"③《新唐书·百官志》载："京都置左右教坊,掌俳优杂技。"④这些记载证明散乐、百戏、新声、倡优杂伎、倡优之伎、俳优杂技等实为同指,皆为俗乐。到唐代,散乐已经成为俗乐音声技艺形式的代名词。隋代音乐机构中未分出专门的俗乐管理部门,因而散乐杂戏"自是皆于太常教习"。⑤唐玄宗时期,俗乐则统归教坊直接管理。府县教坊作为地方一级的音乐机构设置,在音声技艺的管理上自然与宫廷是保持相通的,只有这样统一管理、统一教习,才能满足随时支持供应皇宫经常性饮宴活动的人才需求。

乐营,也是文献中用于表示地方官属音乐机构及相关内容的一种常见称谓。相应地,地方官属乐人也常被称为"乐营子女""营妓"等。清人俞正燮曾指出的"唐伎尽属乐营,其籍则属太常。故堂牒可追之"⑥实非虚言。

 及至汴州,欲以峻法绳骄兵……加以叔度苛刻,多纵声色,数至乐营与诸妇人嬉戏,自称孟郎,众皆薄之。⑦

 池州杜少府慥、亳州韦中丞仕符二君,皆以长年精求释道,乐营子女厚给衣粮任其外住。若有宴饮方一召来柳际花间任为娱乐。⑧

因此"乐营"不仅与"府县教坊"一样指称地方官属音乐机构,还包含了乐人演艺场合和固定居住场所等多方面的含义。除了受地方长官管理之外,乐营中还有负责调派、监督等具体事务的人员,称为"乐(营)将""乐营使"等,如《演繁露》专有"乐营将弟子"一则,载:

 开元二年……又选乐工数百人,自教法曲于梨园,谓之"皇帝梨园弟子"。至今谓优女为"弟子",命伶魁为"乐营将"者,此其始也。⑨

 乐营子女席上戏宾客,量情三木,乃书牓子示诸妓云,岭南掌书记张保胤："绿罗裙上标三棒,红粉腮边泪两行。叉手向前咨大使,遮回不敢恼儿郎。"⑩

府县教坊、府县散乐、乐营,是史载较早且相对明确的地方官属音乐机构称谓,它们均表明唐代已经明确设立地方官属音乐机构,并且音乐机构体系已经全面构建。"府县散乐"反映出地方官属音乐机构在供应宫廷时的音声技艺特征;"乐营"包含有地方官属音乐机构、乐人演艺区域、居住场所等多层含义,相比此二者,"府县教坊"则直接与宫廷音乐机构称谓相

① [后晋]刘昫,等.旧唐书[M].北京:中华书局,1975:1072.
② [宋]司马光.资治通鉴 全二十册[M].北京:中华书局,1956:6694.
③ [宋]欧阳修,[宋]宋祁.新唐书[M].北京:中华书局,1975:475.
④ [宋]欧阳修,[宋]宋祁.新唐书[M].北京:中华书局,1975:1244.
⑤ [唐]魏征,等.隋书:第2册[M].北京:中华书局,1973:381.
⑥ [清]俞正燮.癸巳类稿[M].上海:商务印书馆,1957:483.
⑦ [后晋]刘昫,等.旧唐书[M].北京:中华书局,1975:3937-3938.
⑧ [清]彭定求,等校点.全唐诗[M].北京:中华书局,1960:9876.
⑨ 程大昌,撰;张海鹏,订.演繁露:第2卷 演繁露续集[M].北京:中华书局,1991:65.
⑩ 范摅.云溪友议[M].北京:中华书局,170.

对应，使得教坊机构的全国化尤为明显，在分类上也具有同一性。当然，从音乐机构体系的历史发展来看，府县一级的地方教坊在职能上并不完全等同于宫廷教坊，它是兼有礼、俗两种用乐的机构设置。毕竟按官方机构级别配置，地方一级不可能比照宫廷设立多个用乐机构。史料只见地方官属音乐机构有称"府县教坊""府县散乐""乐营"等，而未见有称"太常"者，就是这个道理。并且，教坊从太常独立出来之前，原就具有"管理教习音乐、领导艺人"之职能。因此，地方一级的教坊应是多种功能、多种形式的综合性乐籍机构，其与宫廷的太常、教坊乃是"一对多"的隶属关系。因此，为便于论述，笔者认为，可将"地方教坊"一词，作为唐以降地方官属音乐机构的通称。

第六章 宋元时期的音乐文化

公元960年,赵匡胤发动陈桥兵变,取代后周,建立宋王朝,史称"北宋"。后又进军南方,先后收复了荆南、马楚、后蜀等割据政权,结束混战局面,实现了大部分疆域的统一。公元1126年,金兵攻占汴京,北宋王朝倒台。公元1127年,赵构即位,迁都临安(今杭州),建立南宋王朝。公元1276年,元军攻陷南宋都城临安后建立元王朝,定都大都(今北京)。为便于统治管理,设立行省制,全国共有10个行省。元代,湖南境域分属于湖广行省和四川行省,前者占大部分。湖广行省下设江南湖北道、岭北湖南道、岭南广西道、海北海南道,湖南大部分地区则分属江南湖北道和岭北湖南道,其下又设有14路和3直隶州。土司改制后,所谓的"远服"和"诸溪洞"行省以下设安抚司、宣抚司等。元统治者在湖南西部"蛮夷"各族聚居地设置了一批土司,分属于湖广行省和四川行省管辖。

宋元两代的湖南文化,在政治、经济的发展转变中,呈现出了与时代契合的发展态势。谈到两宋期间湖南文化的情况,必提理学的产生与发展。在周敦颐、张载、程颢、程颐等人的努力下,产生了理学。后在朱熹、张栻的作用下,理学得到了进一步的发展,并在全国文化思想中占有统治地位。文学艺术方面,散文、宋词、宋诗都有着不同程度的发展。北宋,并未出现湘籍著名词家、诗人,只是在学术气息浓厚的氛围中,产生了一批脍炙人口的作品,如有周敦颐的《拙赋》《任所寄乡关故旧》《题春晚》《爱莲说》,路振的词赋《祭战马文》、七言古诗《伐棘篇》,刘次庄的《敷浅原见桃花》,陶弼的《碧湘门》,朱昂的《广闲情赋》等。同时,外籍文学名人如欧阳修、秦观(诗词)、黄庭坚(诗)、欧阳守道(辞赋)等都曾于北宋时到过湖南,并对湖南文坛有着至深的影响,留有不少传世名作,如秦观的《淮海词》《祭洞庭湖神文》《阮郎归》《临江仙》《踏莎行》,黄庭坚的《雨中登岳阳楼望君山二首》等。南宋,在政治、经济重心南移的情况下,文学艺术的发展势头十分强劲。此时,涌现了一大批湘籍名家,如王以宁(词)、乐雷发(诗歌)、钟将之、廖行之、侯延庆、谢英、彭宗茂、易祓(散文、诗词)、刘翰(诗歌)、尹谷(赋)、邢天荣(赋)等,尤以王以宁的词、刘翰的诗歌、易祓的散文、乐雷发的诗歌最为著名。另据记载,向子湮、张孝祥、文天祥、真德秀、辛弃疾、魏了翁、周必大等人也曾于南宋时在湘为官,留有名作传世。

元代,伴随着市民经济的不断发展,湖南市民阶级不断壮大。市民们在劳动之余,追求精神层面的享受。因此,观赏性和娱乐性兼备的杂剧和散曲应运而生,与诗歌和散文并行发展。在散曲方面,湘籍散曲作家有湘乡冯子振、嘉禾陆进之、长沙赵岩。在诗歌和散文方面,作家层出不穷,既有隶属于"元四大家"主流派以欧阳玄为代表的士大夫们,也有新兴作家胡天游、李祁、陈泰等。至于论及宋元两代湖南音乐文化的总体情况,可概括为市民音乐的蓬勃发展,主要表现在宋代词调音乐的兴盛和元代散曲活动的繁荣。

第一节 宋代的音乐

宋代,市民阶级对于文化娱乐的需求大幅上升,雅俗共赏的词调音乐成为市民们首选的欣赏对象。正是在市民阶级的文化娱乐需求及政治经济发展的双重驱动下,词调音乐得到了前所未有的发展。另外,湖南各地戏曲、曲艺演出活动也于此时开始盛行并一度出现俳优共度元夕的盛况,为后世湖南戏曲艺术的形成奠定了基础。

一、出土乐器

在考古发现中,湖南境内出土的两宋遗址有常德黄土山宋墓、岳阳县南津港宋墓、长沙东郊杨家山南宋墓、常德北宋张顒墓、南宋经略安抚墓葬、湖南师范学院1号墓、长沙金盆岭石棺墓、耒阳火力发电厂工地南宋墓、长沙市宋墓、长沙南宋王超墓、衡阳县何家皂山北宋墓、临湘县陆城1号南宋墓、永顺县柏杨宋代岩墓等,其中在湖南师范学院1号墓、长沙金盆岭石棺墓、耒阳火力发电厂工地南宋墓等遗址中出土了乐器。就目前可见的宋代出土乐器而言,相较于先前各个时期要少一些。依据乐器文物"种类法"分类标准,主要分为镈、铜鼓、锣三类。其中镈类有大晟黄钟清钟,鼓类有斿旗纹铜鼓,锣类则有湖南师范学院1号墓锣。宋代陶瓷业在唐代的基础上又跃进了一步,南方地区陶瓷场地扩充,不论是技术上还是规模上均有所发展。且湖南境内出现了大批制作陶瓷的民间窑,艺人技艺娴熟,制作出了不少精良的器物,如长沙金盆岭乐俑魂瓶、耒阳火力发电厂乐俑魂瓶等。这些器物中有不少饰有乐俑及特定场景,如哭丧、做法事等,从中我们可一窥当时民间音乐的基本状况。

(一) 大晟黄钟清钟

大晟黄钟清钟,现藏于湖南省博物馆。此钟为宋徽宗时大晟府乐器大晟编钟之一,整套大晟编钟共计28件,正声12件,中声12件,清声4件(黄钟、大吕、太簇、夹钟各一)。此钟名为"黄钟清",应是清声之一。

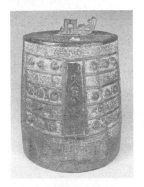

图6-1 大晟黄钟清钟①(正面)

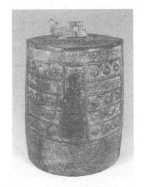

图6-2 大晟黄钟清钟(背面)

① 图片来源:高至喜,熊传薪.中国音乐文物大系Ⅱ:湖南卷[M].郑州:大象出版社,2006:67.

大晟黄钟清钟仿先秦宋公成器采用铜制作而成,身裂纽残,现已修复。此钟腔体呈合瓦形,残纽为双龙形。鼓部、钲部、篆间等处以蟠螭纹装饰,钲部的正面和背面分别用篆书刻有"大晟"和"黄钟清"字样。

表 6-1 大晟黄钟清钟数据信息表①

残高 25.0 厘米	中长 21.8 厘米	鼓间 15.0 厘米	壁厚 1.0 厘米
舞修 16.5 厘米	铣长 21.8 厘米	铣间 14.5 厘米	重量 6.5 千克
舞广 14.5 厘米	枚高 0.5 厘米		

图 6-3 斿旗纹铜鼓Ⅰ②

(二) 斿旗纹铜鼓Ⅰ

斿旗纹铜鼓Ⅰ,现藏于湖南省博物馆。此铜鼓鼓面略小于鼓胸,表面呈灰绿色。胸腰处原有两对扁耳朵,器残,修复后两侧仍缺一耳。鼓面中心饰有太阳纹,兼有斿旗纹(主纹)、简体翎眼纹、变形翔鹭纹、栉纹、同心圆纹等。胸、腰、足部隐约可见同心圆纹、复线角形纹、栉纹等。

表 6-2 斿旗纹铜鼓Ⅰ数据信息表

通高 28.6 厘米	面径 42.6 厘米	胸径 44.5 厘米	腰径 40.0 厘米
足径 44 厘米	壁厚 0.3 厘米	残重 7.9 千克	

(三) 斿旗纹铜鼓Ⅱ

斿旗纹铜鼓Ⅱ,铜质,器体呈扁矮状,应为湘南或湘西一带古代少数民族的遗物,现藏于湖南省博物馆。鼓面小于鼓胸,鼓胸、腰、足三者间无明显分界,鼓腰略有凸起,胸部有 2 对扁耳。鼓面中心饰有太阳纹,兼有坠纹、栉纹、云纹、乳钉纹、斿旗纹(主纹)等。鼓身饰有雷纹、云纹等。

图 6-4 斿旗纹铜鼓Ⅱ③

表 6-3 斿旗纹铜鼓Ⅱ数据信息表

通高 27.4 厘米	面径 50.0 厘米	胸径 52.0 厘米
腰径 45.0 厘米	足径 50.0 厘米	

① 图片来源:于高至喜,熊传薪.中国音乐文物大系Ⅱ:湖南卷[M].郑州:大象出版社,2006:67.
② 图片来源:于高至喜,熊传薪.中国音乐文物大系Ⅱ:湖南卷[M].郑州:大象出版社,2006:192.
③ 图片来源:于高至喜,熊传薪.中国音乐文物大系Ⅱ:湖南卷[M].郑州:大象出版社,2006:193.

(四)湖南师范学院 1 号墓锣

湖南师范学院 1 号墓锣,铜质,器体呈圆盘状。1958 年出土于长沙湖南师范学院(现今的湖南师范大学)1 号墓,现藏于湖南省博物馆。

图 6-5　湖南师范学院 1 号墓锣①(锣面)　　图 6-6　湖南师范学院 1 号墓锣(锣底)

表 6-4　湖南师范学院 1 号墓锣数据信息表

面径 13.0 厘米	鼓厚 0.2 厘米	边宽 2.8 厘米	锣重 0.18 千克

(五)金盆岭乐俑魂瓶

金盆岭乐俑魂瓶,宋代器物,硬陶质,通体施袖,器体呈楼阁状。1984 年出土于长沙金盆岭石棺墓,现藏于湖南省博物馆。瓶身周围饰有乐俑人物,分立于瓶肩的滴水上下层。滴水上层有 1 个祭台和 8 个乐俑,乐俑身着宽袍大袖。自祭台左侧起,前 2 人为手执法器的和尚,第 4 人左手执哭丧棒,其余 4 人头戴两边伸出角翅的平顶冠,双手持钹,作打击状。滴水下层有 6 个乐俑,乐俑头戴幞头,身穿长裙。其中弹琵琶者 1 人,击腰鼓者 2 人,双手执槌敲鼓者 1 人,吹笛者 2 人。从整体来看,俨然呈现出了一幅宋时民间祭祀、举行法事,抑或是超度亡灵的场景。

图 6-7　金盆岭乐俑魂瓶②

表 6-5　金盆岭乐俑魂瓶数据信息表

通高 43.6 厘米	口径 7.9 厘米	底径 9.8 厘米	瓶上乐俑高 7.8~8.4 厘米

① 图片来源:高至喜,熊传薪.中国音乐文物大系Ⅱ:湖南卷[M].郑州:大象出版社,2006:208.
② 图片来源:高至喜,熊传薪.中国音乐文物大系Ⅱ:湖南卷[M].郑州:大象出版社,2006:291.

表 6-6　金盆岭乐俑魂瓶瓶上乐俑所持乐器数据信息表

钹	琵琶	笛	腰鼓	鼓
径 1.7 厘米	长 3.2 厘米	长 4.8 厘米	长约 2.6 厘米	面径 2.2 厘米
	宽 1.6 厘米		面径约 1.1 厘米	腰径 2.6 厘米
				长 3.2 厘米

图 6-8　耒阳火力发电厂南宋墓乐俑魂瓶(局部)①

(六) 耒阳火力发电厂南宋墓乐俑魂瓶

耒阳火力发电厂南宋墓乐俑魂瓶,南宋器物,陶质,表面呈土黄色。1984 年出土于耒阳火力发电厂工地的南宋墓,现藏于衡阳市博物馆。魂瓶原有盖,现已缺失,瓶口呈蒜头状。瓶腹分三层,以仰莲纹为各层分界标志。上层饰有两条蟠龙,龙首尾处均饰有人物。中层有一长方形祭坛,祭坛左边立有 5 人,前 2 人双手持棒状物件,后 3 人双手持两端尖圆物件。祭坛右边立有 6 人,前 2 人面对祭坛,后各有 2 人分别敲锣和击鼓。下层有乐俑 9 人,1 人弹琵琶,1 人吹笛,1 人击圆鼓,1 人唱歌,3 人击腰鼓,2 人手持圆形或椭圆形乐器。

二、词调音乐

词,是我国古代诗歌的一种体裁,也称"长短句""乐府""诗余""乐章"等。唐代,词称为"曲子词",是一种民间广泛流传的歌唱形式。"曲子"意为曲调,"词"即为歌词,合起来就是各地传唱的民间歌曲。唐代"曲子词"脱胎于民间歌曲,至宋代得到了进一步发展,系当时传唱度极高的艺术歌曲,有"宋词"或"小唱"等称谓。宋人称这种歌曲为"词调",歌词部分称为"曲子词"或"词",音乐部分称为"曲子"。词调音乐的繁荣发展意味着宋代音乐文化中心由宫廷转向民间,并成为民间文化发展的一大高峰。

宋代词调音乐来源有三:一为有调之曲,即采用"依声填词"的方式,将新创作的诗歌配以现有的曲调进行演唱。这是词调音乐早期的创作方式。在曲调的选用上以前代流传下来的古乐、兄弟民族的乐曲以及地方民歌为主。二为创作新曲。发展手法有两种:1. 采用旧曲调通过不同的创作手法进行创作,即"依声填词";2. 谱写新曲调,又称"自度曲"。此处所说的"依声填词"相较于前者有了新的发展,为了更好地表达词句内容和满足人们的审美需求,在原诗词和词牌的基础上,运用艺术手段进行新的突破。在歌词方面常常采用"泛声""虚声""和声"的手法;在曲调创作上则有"减字""偷声"的手法,使规整的齐言诗变成长短句形式;在曲牌创新方面以"摊破"和"犯调"的手法,将原有曲牌变为一个新曲牌;此外,还有"叠韵""联章"等手法。三为词的吟诵调。

宋代词人中,湖南籍留有词作传世者有王以宁、苏庠、廖行之、王梦应、陈诜、赵葵、易祓、

① 图片来源:高至喜,熊传薪. 中国音乐文物大系Ⅱ:湖南卷[M]. 郑州:大象出版社,2006:294.

刘翰、侯彭老、李琳、乐雷发、丁开、狄遵度、姚宋佐、邢天荣、胡景裕、义太初等人。祖籍山东的侯寘后居长沙，也曾留有词作。同时，著名词人如张孝祥、辛弃疾等人在旅居湘湖期间也创作有不少的词作，或为描绘湘湖景色，或为抒发个人情怀，如有张孝祥的《念奴娇·过洞庭》、辛弃疾的《摸鱼儿·淳熙己亥，自湖北漕移湖南，同官王正之置酒小山亭，为赋》等。更令人欣慰的是这一时期湖南还出现了女性词人——徐君宝妻，宋朝末年岳州（今湖南岳阳）人氏，留有词作《霜天晓角·娥眉亭》《满庭芳》。

（一）王以宁

王以宁（约1090—约1146年），字周士，湖南湘潭人，宋代著名词人。王以宁的一生极富传奇色彩，为人有勇有谋、狂豪英壮，曾多次驰骋疆场同金兵浴血奋战。他不仅是一位精忠报国的爱国战士，也是一位笔锋潇洒的词人，其诗词佳作折射出了他不平凡的人生经历。王以宁出生于仕宦家庭，生活在北宋、南宋之际的大动乱时代。初入太学，不畏强权为父亲鸣冤曾轰动一时。后投笔从戎，佐鼎澧帅幕。宋徽宗宣和三年（1121年），王以宁由武官转为文官，任从事郎，后为奉议郎。宣和五年（1123年），发运司管勾文字，前往真州任所赴任时，友人陈与义曾赋《送王周士赴发运司属官》一诗。靖康元年（1126年），京畿提刑招王以宁为参谋官，负责制置军马，以解救太原城。在救援太原的战役当中，他虽曾取得小胜利，但后来由于各路兵马不服从统一指挥等因素，最终以失败结束。王以宁也因此遭到贬谪，落职后退居故乡湖南湘潭。靖康二年（1127年），曾与李纲合计招兵起义，援救京师，但未实现。同年，任南宋第一任宰相的李纲，随即命王以宁为枢密院编修官知鼎州。建炎三年（1129年），任宣抚司参议官。建炎四年（1130年），任京西制置使，辗转襄、邓、两湖之间。同年八月，王以宁率兵抵抗攻打潭州城（今湖南长沙）的"游寇"孔彦舟，以失败告终。次年，王以宁被弹劾落职。自此，他的军旅生涯也正式结束。绍兴二年（1132年），他再次被贬谪置潮州贬所。绍兴十年（1140年），王以宁复右朝奉郎，任职于全州，后行踪不明。纵观其为官一生，仕途坎坷，旅途奔波，这势必会让其有怀才不遇之感。

王以宁有词集《王周士词》传世，现存32首，最早关注其词作的是阮元，他对王以宁的词评价是"句法精壮"。虽然他的词在当时的词坛上算不上是一流的，但是在湖南籍词人中，不论是词的质量还是数量都属于上乘。他的词作，以气势见长，以豪情取胜，不论是赠别行役，还是写景抒情，总是豪气激扬，全面地反映了其内心复杂的思想感情。

表6-7 《王周士词》目录

1	《水调歌头·裴公亭怀古》	8	《蓦山溪·游南山》
2	《水调歌头·呈汉阳使君》	9	《念奴娇·淮上雪》
3	《满庭芳》	10	《念奴娇（一）》
4	《满庭芳·邓州席上》	11	《念奴娇（二）》
5	《满庭芳·陈觉叟雪中见过》	12	《鹧鸪天·寿刘方明》
6	《满庭芳·重午登霞楼》	13	《鹧鸪天·寿杜士美》
7	《蓦山溪·和虞彦恭寄钱逊叔》	14	《鹧鸪天·寿张徽猷》

续 表

15	《鹧鸪天·刘运判生日》	24	《踏莎行(二)》
16	《临江仙·和子安》	25	《踏莎行(三)》
17	《临江仙》	26	《感皇恩·和才仲西山子》
18	《临江仙·与刘拐》	27	《庆双椿·汪周佐夫妇五月六日同生》
19	《浣溪沙·舣舟洪江步下》	28	《渔家傲》
20	《浣溪沙·寿赵倅》	29	《好事近(一)》
21	《浣溪沙·张金志洗儿》	30	《好事近(二)》
22	《浣溪沙·张国泰生日》	31	《虞美人·宿龟山 夜登秋汉亭》
23	《踏沙行(一)》	32	《南歌子·李左司生日》

在格律派词风盛行的北宋,王以宁的词是词坛的一股清流,尽显其豪放气概。以其本人退居故里来划分界限,王以宁的词可分为前后两期。前期的词,多为积极入世之作,有抒发对自然风光和对家乡生活的迷恋,如《浣溪沙·舣舟洪江步下》《满庭芳》;有记述生活经历的,如《满庭芳·邓州席上》;有表现其渴望天下太平的,如《好事近》;还有表现其理想抱负的,如《蓦山溪·游南山》。

　　山耸方壶,潮通碧海,江东自昔名家。玉真仙子,珰佩粲朝霞。一种天香胜味,笑杨梅、不数枇杷。难模写,牟尼妙质,光透紫丹砂。

　　咨嗟。如此辈,不知何为,留滞天涯。料甘心远引,无意纷华。一任姚黄魏紫,供吟赏,银烛笼纱。南游士,日餐千颗,不愿九霞车。①

——《满庭芳》

这首词为一首咏荔枝的词作,上阕富有想象力地说明了荔枝的形神丽质,下阕则抒发了作者愤怨的心情。与其说作者是在咏荔枝,还不如说是作者在叙述自己的近况,借用荔枝入手,抒发内心的沉闷。

　　千古洞庭湖,百川争注。雪浪银涛正如许。骑鲸诗客,浩气决云飞雾。背人歌欸乃,凌空去。

　　我欲从公,翩然鹄举。未愿人间相君雨。苓箸短棹,是我平生真语。个中烟景好,烦公句。②

——《感皇恩·和才仲西山子》

这首词写的是洞庭湖的美景。作者将历史传说与神话故事相结合,用虚实、动静的写作手法,描绘了洞庭湖美不胜收的景色。这首词开篇开门见山,直接描写洞庭湖的水势,雪浪银涛,继而想起了唐代诗人李白为洞庭湖谱写的壮美诗篇。下阕转为抒情,抒发了王以宁想要为国效力却无能为力的无奈和苦闷之情。作者多希望自己能够如同才仲一样,怀才有遇。然而现实却是残酷的,与仕途顺利的朋友相比较,王以宁的仕途无疑是不幸的,空有满腔热

① 唐圭璋.全宋词:第2册[M].北京:中华书局,1965:1062.
② 唐圭璋.全宋词:第2册[M].北京:中华书局,1965:1066.

血,却只能垂钓江中借以消磨时间。

雕弓绣帽,戏马秦淮道。风入马蹄轻,曾踏遍、淮堤芳草。飞英点点,春事已阑珊,风雨横,别离多,断送英雄老。

功名终在,休惜芳尊倒。谈笑下燕云,看千里、风驱电扫。男儿此事,莫待鬓丝芬,汉都护,万年觞,玉殿春风早。①

——《蓦山溪·游南山》

这首词写于作者初入仕途还未得到重用之前,塑造了一个渴望建功立业的壮士形象,将自己的理想抱负寄于其中,字里行间充盈着积极向上的激情和青春的活力。

千古黄州,雪堂奇胜,名与赤壁齐高。竹楼千字,笔势压江涛。笑问江头皓月,应曾照、今古英豪。菖蒲酒,宽尊无恙,聊共访临皋。

陶陶。谁晤对,梁花吐论,宫锦纫袍。借银涛雪浪,一洗尘劳。好在江山如画,人易老,双鬓难休。升平代,凭高望远,当赋《反离骚》。②

——《满庭芳·重午登霞楼》

这首词的上阕为追忆往事,对前贤往事进行缅怀。下阕为抒情,作者借李白的不幸遭遇来抒发自己怀才不遇的苦闷心情。身处动乱时代,面对千疮百孔的朝廷,有心报国的作者,却无施展的机会。不想苟且偷生,却又无力挽回现有的局面,作者的内心五味杂陈。

千古南阳,刘郎乡国,依约楚俗秦风。英姿豪气,著旧笑谈中。珥佩来从帝所,许洲花、潭菊从容。霜秋晓,凉生日观,极目送飞鸿。

主公。天下士,挥毫万字,一饮千钟。醉高歌起舞,唤醒人龙。我自人间漫浪,平生事、南北西东。辞公去,寒眸激电,曾识小安丰。③

——《满庭芳·邓州席上》

这首词与《满庭芳·重午登霞楼》作于同一时期,作者借追慕东汉的刘秀来传达自己对统治者的期望,希望南宋王朝的统治者能够像东汉的刘秀一样,振兴南宋王朝,收复中原失地。

总的来看,王以宁前期的词充满着乐观向上、积极进取的态度,词作豪放,情致深婉。

王以宁前期的个别篇章以及后期的大部分词,表现出了其自相矛盾的心理,是建功立业还是及时行乐,是出世还是归隐,是积极乐观还是消极厌倦通常会混杂在一块。由此一来,他的词也具有了豪放中略带伤感的特点。

岁晚橘洲上,老叶舞愁红。西山光翠,依旧影落酒杯中。人在子亭高处,下望长沙城郭,猎猎酒帘风。远水湛寒碧,独钓绿蓑翁。

怀往事,追昨梦,转头空。孙郎前日,豪健颐指五都雄。起拥奇才剑客,十万银戈赤帻,歌鼓壮军容。何似裴相国,谈道老圭峰。④

——《水调歌头·裴公亭怀古》

① 唐圭璋. 全宋词:第2册[M]. 北京:中华书局,1965:1063-1064.
② 唐圭璋. 全宋词:第2册[M]. 北京:中华书局,1965:1063.
③ 唐圭璋. 全宋词:第2册[M]. 北京:中华书局,1965:1063.
④ 唐圭璋. 全宋词:第2册[M]. 北京:中华书局,1965:1062.

这首词的上阕描写了登高远眺长沙城郭美景,下阕回忆了追随李纲参加保卫太原和汴京的事迹,在抒发因失利回归故里被迫隐居的孤愁感的同时,也从侧面表达了作者渴望再度赴战保卫国家的豪迈情怀。

往事闲思人共怕。十年塞上烟尘亚。百万铁衣驰铁马。都弄罢。八风断送归莲社。

卖药得钱休教化。归来醉卧蜗牛舍。一颗明珠元不夜。非待借。神光穿透诸天下。①

——《渔家傲》

这首词是王以宁自从军失利之后退出朝堂的记述。离开了硝烟弥漫的战场,脱离了金戈铁马的生活,过上了卖药吟诗的闲适生活,从一名战士变成了一名隐士,对于王以宁来说,这样的转变是极为巨大的,离开实现理想抱负的场域,王以宁的内心无疑是失落的,这也是其后期的词多带消极情绪的原因。

(二)苏庠

苏庠(1065—1147年),字养直,自号"眚翁",后改号"后湖病民",澧州(今湖南澧县)人,后居丹阳(今属江苏),苏坚之子。学识渊博,善工词,南宋词人。高宗绍兴年间,居于庐山,朝廷曾有征召,不赴,隐逸以终。留有《后湖词》一卷传世。代表词作有《临江仙》(2 首)、《如梦令》、《诉衷情》(2 首)、《阮郎归》、《点绛唇》、《鹧鸪天》(3 首)、《虞美人》、《浣溪沙》、《菩萨蛮》(7 首)、《木兰花》、《清平乐》、《谒金门》(2 首)、《清江曲》、《后清江曲》等。

苏庠一生淡泊名利,这种处世态度表现在他的词中,如《清江曲》《菩萨蛮·宜兴作》等。

北风振野云平屋。寒溪渐渐流冰谷。落日送归鸿。夕岚千万重。

荒陂垂斗柄。直北乡山近。何必苦言归。石亭春满枝。②

——《菩萨蛮·宜兴作》

这是一首记游词,作者在游览宜兴的途中作成,主要描写了寒冬时分日落黄昏之际的景色。上阕写景,"北风""寒溪""落日""归鸿",是寒冬的象征,作者借寒流来隐喻仕途的险恶,同时又借归鸿来暗示自己的归隐之心。下阕描绘的是宜兴的夜景,透露出了作者对家乡的思念之情。全词最后两句笔锋突转"何必苦言归,石亭春满枝",是为作者的内心独白,他真正想要表达的是仕途险恶,淡泊功名利禄,归隐山林,潇洒度过余生为最佳的心思。这整首词尽显作者淡泊名利、随遇而安的阔达胸襟。

属玉双飞水满塘。菰蒲深处浴鸳鸯。

白苹满棹归来晚,秋著芦花一岸霜。

扁舟系岸依林樾。萧萧两鬓吹华发。

万事不理醉复醒,长占烟波弄明月。③

——《清江曲》

《清江曲》一开始以写景切入,第一句细致地描写了水乡的野禽,甚为传神。第二句描写

① 唐圭璋. 全宋词:第 2 册[M]. 北京:中华书局,1965:1066.
② 唐圭璋. 全宋词:第 2 册[M]. 北京:中华书局,1965:658.
③ 唐圭璋. 全宋词:第 2 册[M]. 北京:中华书局,1965:659.

的是隐士乘船归来的情景。第三句和第四句重在写隐士在如画的环境中自如地停船,那样地不紧不慢,可见隐士过着自由自在的日子。"万事不理醉复醒,长占烟波弄明月"是隐士的自述。脱离人间的世俗,过着自由潇洒的生活是隐士的向往,从侧面反映出了作者不谙世俗,隐退山林、淡泊名利的心态。

苏庠的词作中,还有不少是借景抒发离别之情的,如《木兰花》《鹧鸪天》。

> 江云叠叠遮鸳浦。江水无情流薄暮。
> 归帆初张苇边风,客梦不禁篷背雨。
> 渚花不解留人住。只作深愁无尽处。
> 白沙烟树有无中,雁落沧洲何处所。①

——《木兰花》

这首词上阕描写的离别的情景,"江云叠叠遮鸳浦,江水无情流薄暮"描写离别之地的景色借此来奠定全词的伤感气氛。将离别之地叫作"鸳浦"意蕴深刻,鸳鸯常被用来指代相爱的恋人,作者在此处借"鸳浦"正是暗指自己将要与心上人分离。"鸳浦"、江云层层遮蔽,暗指两人不得不分离。"归帆初张苇边风,客梦不禁篷背雨"描写的是船行途中的情景,揭示作者悲凉心境。下阕则更加深入渲染作者漂泊的情绪,"渚花不解留人住,只作深愁无尽处"借景抒情,表达作者对故乡的不舍之情,心中念归但无奈船仍在前行。"白沙烟树有无中,雁落沧洲何处所"先是描绘了一幅白沙烟树图,印证了作者漂泊无依的迷茫心境,后通过作者对大雁的栖息何处的关心,表达出了作者对自己前途的担忧。

> 枫落河染野水秋。澹烟衰草接郊丘。醉眠小坞黄茅店,梦倚高城赤叶楼。天杳杳,路悠悠。钿筝歌扇等闲休。灞桥杨柳年年恨,鸳浦芙蓉叶叶愁。②

——《鹧鸪天》

这首词通过对秋景的描写,表达了作者不愿离别,却又无可奈何的心情,是作者离愁别恨的寄托。

此外,在苏庠的词中还有一首相当精彩的题画小词,即《浣溪沙·书虞元翁画》。

> 水榭风微玉枕凉。牙床角簟藕花香。野塘烟雨罩鸳鸯。红蓼渡头青嶂远,绿萍波上白鸥双。淋浪淡墨水云乡。③

——《浣溪沙·书虞元翁画》

全词采用实词(水榭、藕花等)与虚词(凉、香等)巧妙结合的方式,勾勒了一幅甚美的秋景画面,秋风送凉,烟雨蒙蒙,芙蓉野塘风景如画。作者由近及远将景物呈现在读者的面前,给读者以美好的视觉感受,使读者在阅读时似有一种身临其境之感。

(三)廖行之

廖行之(1137—1189年),字天民,号省斋,衡州衡阳县(今湖南衡阳)人,南宋词人。南

① 唐圭璋.全宋词:第2册[M].北京:中华书局,1965:659.
② 唐圭璋.全宋词:第2册[M].北京:中华书局,1965:657.
③ 唐圭璋.全宋词:第2册[M].北京:中华书局,1965:656-657.

宋淳熙十一年(1184年)进士,官岳州巴陵尉。廖行之大胆引用白话入词,为当时词人中特有,也是所作之词特色所在。正因如此,他的词活泼有力,自然浑成。有《省斋集》一卷,录有《洞仙歌·寿老人》《贺新郎·和狄志父秋日述怀》《贺新郎·赋木犀》《沁园春·和苏宣教韵》《青玉案·书七里桥店》《青玉案·重九忆罗舜举》《凤栖梧·寿长嫂》《凤栖梧·寿外舅》《西江月·舟中作》《西江月·寿友人》《卜算子·元夜观灯》《丑奴儿·庆邓彦鳞生子》《鹧鸪天·寿四十舅》《鹧鸪天·寿外舅》《鹧鸪天·寿外姑》《鹧鸪天·寿欧阳景明》《鹧鸪天·寿叔祖母》《鹧鸪天·寿邓孺人》《念奴娇·寿四十叔》《水调歌头·寿外舅》《水调歌头·寿长兄》《水调歌头·寿汪监》《水调歌头·寿邓彦鳞》《水调歌头·寿欧阳景明》《水调歌头·寿武公望》《千秋岁·寿外姑》《满庭芳·丁未生朝和韵酬表弟武公望》《临江仙·元宵作》《点绛唇·和梁从善》《点绛唇·赠别李唐卿》《点绛唇·送人归新城》《点绛唇·贺四十五舅授室四阕》《如梦令·记梦》《如梦令·咏梅》《减字木兰花·送别》《鹧鸪天·咏梅菊呈抚州葛守》等词作。现列入其几首代表作如下:

 音信西来,匆匆思作东归计。别怀萦系。为个人留滞。尊酒团栾,莫惜通宵醉。还来未。满期君至,只在初三四。①

——《点绛唇·送人归新城》

 家山此去无多路。久没个、音书去。一别而今佳节度,黄花开未,白衣到否,篱落荒凉处。峥嵘岁月还秋暮。空腹便便无好句。菊意怨期浑未许。那堪惹恨,年来此日,长是潇潇雨。②

——《青玉案·重九忆罗舜举》

 相从归去。行尽江吴到湘楚。欲话离怀。万事须凭酒一杯。临歧握手。赠子一言君听否。舌在何忧。莫作人间儿女愁。③

——《减字木兰花·送别》

(四)侯寘

 侯寘(生卒年不详),宋代词人,字彦周,祖籍东武(今山东诸城),晁谦之之甥。南渡之后居于长沙,曾经在耒阳任县令一职,宋乾道、淳熙年间还在世。擅作词,词风婉约娴雅,留有词集《懒窟词》传世。代表作有《水调歌头·题岳麓法华台》《瑞鹤仙·送张丞罢官归柯山》《满江红·中秋上刘恭甫舍人》《念奴娇·探梅》《风入松》《秦楼月·与杨君孜月夜泛舟》《菩萨蛮·湖上即事》《西江月·赠蔡仲常侍儿初娇》《青玉案·戏用贺方回韵饯别朱少章》《四犯令》《朝中措》《浪淘沙》《眼儿媚·效易安体》《渔家傲·小舟发临安》《临江仙·约同官出郊》《江城子·萍乡王圣俞席上作》《瑞鹧鸪·送晁伯如舅席上作》《醉落魄·夜静闻琴》《减字花木兰》等。

(五)李琳

 李琳(生卒年不详),号梅溪,长沙(今属湖南)人。咸淳十年(1274年)进士,现存词三

① 唐圭璋.全宋词:第3册[M].北京:中华书局,1965:1839.
② 唐圭璋.全宋词:第3册[M].北京:中华书局,1965:1837.
③ 唐圭璋.全宋词:第3册[M].北京:中华书局,1965:1840.

首,见于《全宋词》,分别为《刘幺令·京中清明》(又称《绿腰》)、《满江红·题宜春台》《木兰花慢·汴京》。

(六)侯彭老

侯彭老(生卒年不详),字思孺,号醒翁,衡山(今属湖南)人。大观年间考取进士,政和年间,曾任司门员外郎,后被贬谪到永新县。因政绩突出,又复召为刑部郎中。绍兴初年,任左朝奉大夫,主管滕州。绍兴三年(1133年),因故降官。今存词《踏莎行》一首。

(七)刘翰

刘翰(生卒年不详),字武子,一字修武,自号小山,长沙(今湖南长沙)人,宋代词人。生活在绍兴年间,词作具有晚唐诗风,讲究锻字炼句,深受"永嘉四灵"(徐灵晖、徐灵渊、赵灵秀、翁灵舒)的影响,所作之词婉转清丽。留有《小山集》传世。《全宋词》中收有《蝶恋花》、《好事近》、《菩萨蛮》、《清平乐》(2首)、《桂殿秋·寿于湖先生》(2首)等7首。

(八)易袚

易袚(1156—1240年),字彦祥,又字彦章,自号山斋居士,长沙(今湖南长沙)人。宋孝宗淳熙十二年(1185年)考中状元,官拜翰林直学士。庆元六年(1200年),官拜礼部尚书,后因主战出师不利而被贬谪,宁宗嘉定九年(1216年)辞官回乡。理宗即位之后,他被重召入京,官至朝仪大夫,嘉熙二年(1238年)告老还乡。留有词作3首,即为《水调歌头》《喜迁莺·春感》《蓦山溪·春情》,均见于《全宋词》。

(九)赵葵

赵葵(1186—1266年),字南仲,衡山(今湖南衡阳)人。抗金名将赵方之子,年少从军。宋理宗年间,官至淮东提点刑狱,兼管滁州。绍定六年(1233年),任淮东制置使,兼管扬州。还曾任兵部侍郎、右丞相兼枢密使等。留有词作《南乡子》一首,见《全宋词》,词风豪放。长子赵潜,字元晋,号冰壶,长沙(今湖南长沙)人,作有《临江仙·西湖春泛》《吴山青·金璞明》二首词,见《全宋词》。次子赵淇,字元建,号平远,作有《谒金门》一首,见《全宋词》。

(十)陈诜

陈诜(生卒年不详),宋代人氏,湖南人,参加科举曾入一甲,即前三名,授岳阳教官,留有词作《眼儿媚·饯别》。

(十一)王梦应

王梦应(生卒年不详),南宋人氏,字圣与,又字静得,湖南攸县人。宋咸淳十年(1274年)中进士,官拜庐陵尉。留词5首,即为《念奴娇》《醉太平·送人入湘》《疏影》《摸鱼儿·寿王尉》《锦堂春·寿李仁山》,见《全宋词》。

三、市民音乐的兴起与发展

市民音乐的蓬勃发展是宋代音乐文化的一大特征。宋王朝统一全国后,加强了中央集权,农业、商业有了较大发展,城市经济呈现出一片繁荣景象。全国艺术文化全面发展,说唱普及,百戏杂呈。歌舞、说话、杂剧空前繁盛,直接影响到了湖南的民间音乐艺术,歌舞演出、戏曲说唱遍布各地。当时湖南民间盛行演唱小调和小曲,张孝祥在《致语》中记述:"十眉就列,争敷要眇之容;三穴既空,绰有回旋之地。宜呈楚舞,再鼓湘弦,上悦台颜,后部献曲。"① 说明了"楚舞""湘弦"的盛况。

宋时,湖南说唱艺术遍及城乡各地,曲种丰富。南宋年间,由于邵州是宋理宗登基发祥的有福之地,故被升为宝庆府,众多商贾及文人墨客慕名而来,邵阳一带的寺庙时常上演各种百戏杂技。"凡太守岁时宴集,倡优鼓吹出入拥导,四方奇技,幻怪百变"② 是宝庆府民间说唱艺术风行的真实写照。当时,在宝庆府大街小巷常见的说唱形式有讲唱小曲、杂技、小说、打渔鼓、滑稽表演、说笑话、打竹板等。

在戏剧方面,随着经济的繁荣发展及人民群众的娱乐需求,湖南民间已可见俳优戏剧活动。北宋初期,陶谷在《清异录》中曾言:"长沙狱掾任兴相,拥驺吏出行,有卖药道人行吟曰:'无字歌,呵呵亦呵呵,哀哀亦呵呵,不似荷叶参军子,人人与个拜,木大作厅上假阎罗。'"③ 文中提及的"木大"是宋杂剧角色的名称。《浏阳县志》载杨时于绍圣元年(1094年)在浏阳为官时曾下令禁止俳优戏剧的史实:"散青苗钱,凡酒肆食店与俳优戏剧之罔民财者,悉禁之。"④ 浏阳的俳优表演已经能够"罔"民财,甚至还遭到了禁止,由此可见浏阳民间俳优戏剧演出的盛行程度。

南宋乾道八年(1172年),范成大在出任广西静江府时途径醴陵、南岳等地,并将所见所闻均记述在了《骖鸾录》中。其中,记他在醴陵见到敲击乐器方响"县出方响,铁工家比屋琅然",⑤ 及他在南岳庙见到戏剧壁画的情况:"乾道九年二月,上谒南岳庙""殿后东、西、南、北三廊壁画,后宫武洞清所作""自宴乐、优戏、琴弈、图书、弋钓、纫织,下至捣练、汲井,凡宫中四时行乐作务,粲然毕成"。⑥ 范成大的自述从侧面说明了宋代长沙地区已经有了俳优戏剧演出活动。

宋末,湖南民间俳优戏剧与歌舞百戏并行。文天祥曾作有《衡州上元记》:

> 岁正月十五,衡州张灯火、合乐。宴宪若仓于庭。州之士女,倾城来观,或累数舍,竭蹶而至。凡公府供张所在,听其往来,一无所禁,盖习俗然也。咸淳十年,吏部宋侯主是州。予适承陈臬事常平,以王事请长沙,会改除,于是侯与予为客主礼。

① 中国曲艺家协会湖南分会湖南省曲艺理论研究会.湖湘曲论[M].长沙:茶馆文艺杂志社:8.
② 中国人民政治协商会议邵阳市委员会学习文史委员会编.邵阳文史:第29辑[M].邵阳:[出版者不详],2001:325.
③ 湖南省戏曲研究所.湖南地方剧种志丛书5:湘剧志 长沙花鼓戏志[M].长沙:湖南文艺出版社,1992:3.
④ 湖南省戏曲研究所.湖南地方剧种志丛书5:湘剧志 长沙花鼓戏志[M].长沙:湖南文艺出版社,1992:3.
⑤ [宋]范成大.骖鸾录[M].北京:中华书局,1985:11.
⑥ 《中国戏曲音乐集成》编辑委员会,《中国戏曲音乐集成·湖南卷》编辑委员会.中国戏曲音乐集成:湖南卷:上[M].北京:文化艺术出版社,1992:5.

是晚,予从城南竟城东,夹道观者如堵。入州,从者殆不得行。既就席,左右楹及阶,阶及门,骈肩累足,臧臧如鱼头,其声如风雨潮汐,咫尺音吐不相辨。侑者集,三面之人趋而前,执事几不可曲折。酒五行,升车诣东厅,厅之后稍偏为燕坐,俎豆设焉。主人既肃宾,车不得御,乃步入燕坐之次。至,儿童妇女杂袭而争先,男子冠以上,往往引去。及献酬,州民为百戏之舞,击鼓吹笛,斓斑而前,或蒙倛俱焉,极其俚野,以为乐。游者益自固外至,不可复次序……其望于燕坐之门外,趑趄而不及近者,又不知其几千计也。当是时,舞者如傩之奔狂之呼,不知其亵也。观者如立通都大衢,与俳优上下,不知其肆也。予与侯颓然其间,如为家人之长坐于堂,而骄儿骏女充斥其间,不知其逼也。①

文中详细记载了宋咸淳十年(1274年)文天祥在湖南衡州与百姓一同欢度上元佳节,同看歌舞百戏的景况。宋时湖南民间已有职业的俳优演出歌舞,并伴有鼓笛伴奏。文中提及的"百戏"范围甚广,包括歌舞、说唱等艺术。由此说明宋时湖南民间歌舞、说唱艺术、俳优戏剧的兴盛。

宋时期,宗教祭祀舞、武术、傩舞在湖南的农村和边远山区广泛流传。《宋史·郡县志》中记载有:"邵俗信巫鬼,重谣祀。"②这表明邵阳地区盛行巫术,重视祭祀。邓绛(宋武冈州人)作有里巫词:"里门咚咚喧大鼓,诸巫齐作胡旋舞,大巫喃喃如唱歌,小巫屡舞还婆娑,巫歌巫舞令神喜,神君欲来满堂起,主人敬神百不忧。"③由此可见宋代武冈地区巫风之盛。巫师"还傩"活动的傩堂戏遍布湖南全省,在汉、土家、瑶、苗、侗等族均有其演出活动。宋范致明在《岳阳风土记》述:"荆湘民俗,岁时会集或祷祠,多击鼓,男女踏歌,谓之歌场。"④又宋高承《事物纪原》载:"今南方之此戏者,必戴面如胡人状,作勇士之势,谓之嗔拳。则知为荆楚故俗……"⑤这都是宋时湖南傩堂戏活动的证明。

此外,这一时期在湖南邵阳一带,还流行有送春牛、庆土地、打花棍、耍龙灯以及从汴京传入的"车马灯"和"竹马灯"等民间艺术。

第二节 元代的音乐

元代,散曲活动在湖南境内流传开来,出现了代表性的散曲作家和歌唱家。湘籍散曲作家中以冯子振影响最大,作有散曲《鹦鹉曲》(今尚存小令44首)。在此期间,居住在湖南的平阳(山西临汾)人氏张鸣善也曾创有不少散曲。歌唱家有帘前秀、殷殷丑等人。元时大都与湖南间的密切的商业往来为两地艺术的交流带来了可能,北方的北杂剧正是随着商业往来传入湖南的。北杂剧在传入湖南后,迅速在当地广泛盛行。

① [宋]文天祥.文文山全集[M].上海:世界书局,1936:221.
② 中国人民政治协商会议邵阳市委员会学习文史委员会编.邵阳文史:第29辑[M].邵阳:[出版者不详],2001:325.
③ 中国人民政治协商会议武冈市委员会文史资料研究委员会 编.武冈文史·第五、六辑[M].1995:71.
④ 范致明,撰.岳阳风土记[M].台北:成文出版社,1976:30-31.
⑤ [宋]高承,[明]李果,撰;金圆,许沛藻,点校.事物纪原[M].北京:中华书局,1989:495.

一、元代出土乐器

据考古发现,湖南境内出土的元代遗址有保靖县四方城元墓(墓号 M83)、攸县丫江桥元代金银器窖藏、临湘市长塘镇龙泉村窖藏、华容元墓、沅陵县双桥元代黄澄存夫妇合葬墓等。出土的元代乐器主要有十二生肖纹铜鼓、至元己卯钟、天历四年钟、至元六年钹、万壑松风琴等,这些乐器不仅从侧面反映出了元代湖南音乐生活的现实状况,还为后人了解当地少数民族的音乐活动提供了资料。现将湖南境内元代的代表乐器陈述如下:

(一)十二生肖纹铜鼓

十二生肖纹铜鼓,铜质,器体呈扁矮状。据形制与纹饰推测,约为元代或稍后的器物,应是湘南或湘西一带古代少数民族的遗物,20世纪50年代从株洲的废铜仓库征集所得,现藏于湖南省博物馆。鼓面原铸有4只蹲坐青蛙,现残缺1只。胸部铸有2对双扁耳,现残断1耳。鼓面中心饰有太阳纹,兼有坠纹、十二生肖纹、斿旗纹(主纹)、栉纹、云纹及乳钉纹等。鼓身有12道纹带,并饰有云雷纹。

表6-8 十二生肖纹铜鼓数据信息表

通高 33.7 厘米	面径 50.6 厘米	胸径 53.0 厘米
腰径 48.0 厘米	足径 53.0 厘米	

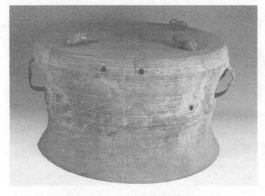

图 6-9 十二生肖纹铜鼓①

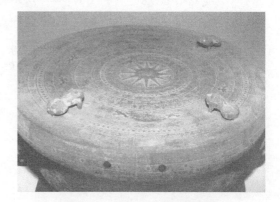

图 6-10 十二生肖铜鼓鼓面②

(二)至元己卯钟

至元己卯钟,制造于元顺帝至元五年(1339年),铜质,表面呈黄绿色,钟体呈合瓦状,腔面有36个螺形枚,现藏于湖南省博物馆。1958年,湖南省文管会正式将1955年从衡阳市文教科接收来的至元己卯钟移交至湖南省博物馆。钟体舞部纽两侧铸有题铭"衡州路入学大成乐典""至元己卯孟夏吉日置",由此推知其为元代衡州路儒学之乐器。

① 图片来源:高至喜,熊传薪.中国音乐文物大系Ⅱ·湖南卷[M].郑州:大象出版社,2006:194.
② 图片来源:高至喜,熊传薪.中国音乐文物大系Ⅱ·湖南卷[M].郑州:大象出版社,2006:194.

表 6-9　至元己卯钟数据信息表①

残高 20.9 厘米	中长 20.9 厘米	铣间 18.6 厘米	枚长 0.28 厘米
舞修 15.1 厘米	铣长 20.9 厘米	鼓间 14.5 厘米	重量 2.8 千克
舞广 12.0 厘米	正鼓厚 0.5 厘米	侧鼓厚 0.7 厘米	

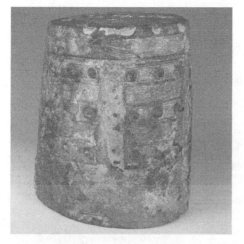

图 6-11　至元己卯钟②

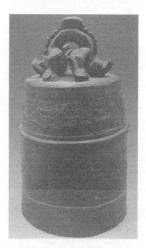

图 6-12　天历四年钟③

（三）天历四年钟

天历四年钟，铜质，石门县征集所得，现藏于石门县博物馆。钟身横断面呈圆形，剖面呈梯形。铣棱上部稍敛，下部稍侈。钟体上部有一凸起的箍，将钟体的纹饰分为上、下两部分。上部饰有雷纹，并铸有"天历""四年"的字样，左右两侧雕有花卉，钲部下方饰有雷纹。"天历"原是元代文宗的年号，仅用了三年不到，天历三年遂改成至顺元年（1333 年）。因此钟铭"天历四年"实应为至顺二年（1334 年），会有此误应是由于石门当时地处偏远，无法及时更新信息而导致的。

表 6-10　天历四年钟数据信息表④

通高 19.0 厘米	中长 14.0 厘米	铣间 11.8 厘米	铣长 14.0 厘米
纽高 5.0 厘米	纽宽 8.0 厘米	鼓间 11.8 厘米	舞广 9.3 厘米
正鼓厚 0.5 厘米	舞修 9.5 厘米		

（四）至元六年钹

至元六年钹，铜质，圆形，中部泡形凸起为脐，现藏于临湘市博物馆。1985 年 2 月，出土

① 图片来源:高至喜,熊传薪. 中国音乐文物大系Ⅱ:湖南卷[M]. 郑州:大象出版社,2006:68.
② 图片来源:高至喜,熊传薪. 中国音乐文物大系Ⅱ:湖南卷[M]. 郑州:大象出版社,2006:68.
③ 图片来源:高至喜,熊传薪. 中国音乐文物大系Ⅱ:湖南卷[M]. 郑州:大象出版社,2006:116.
④ 图片来源:高至喜,熊传薪. 中国音乐文物大系Ⅱ:湖南卷[M]. 郑州:大象出版社,2006:116.

于临湘市长塘镇龙泉村的一窖藏,共计8.5副,17件,此钹制作于元顺帝至元六年(1340年)。至元六年钹20018号为单件,有裂纹者3件,稍残2件,其余钹保存完整,每副2件,有6件刻有文字。20012号钹上刻有"至元六年庚辰岁季秋月福(佛)生日,岳阳湘湄碧云山龙泉寺徒弟僧行昂置"的字样。此外,有3件钹刻有"行昂置"的字样,还有2件则分别刻有"龙泉行昂置""龙泉僧行昂置"的字样。

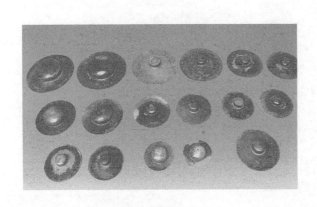

图6-13 至元六年钹①

图6-14 万壑松风琴(琴腹龙池两侧铭文)②

(五)万壑松风琴

万壑松风琴,桐木胎,琴体饰髹朱漆,部分可见黑色旧漆,1954年湖南省文管会将其移交至湖南省博物馆。琴体有断文,缺两根琴弦。琴体背轸、足处皆为玉质,龙池、凤沼呈长方形,龙池左右两侧、下方及凤沼下方均刻有题铭。

表6-11 万壑松风琴数据信息表

通长117.0厘米	额宽17.5厘米	肩宽18.5厘米
尾款13.5厘米	厚10.0厘米	

二、元代杂剧

元代,大都到湖南的水路畅通,北杂剧随之进入湖湘一带,并与歌舞同时在湖南流行。元代,杂剧在湖南极为盛行,演出活动频繁。《青楼集》载:

帘前秀,末泥任国恩之妻也。杂剧甚妙,武昌、湖南等处多敬爱之。

般般丑,姓马,字素卿,善词翰达音律,驰名江湘间。

蛮婆儿之女关关,谓之小婆儿,七八岁已得名湘湖间。

① 图片来源:高至喜,熊传薪.中国音乐文物大系Ⅱ:湖南卷[M].郑州:大象出版社,2006:209.
② 图片来源:高至喜,熊传薪.中国音乐文物大系Ⅱ:湖南卷[M].郑州:大象出版社,2006:216.

刘婆惜,乐人李四之妻也,天性聪慧,善歌舞,驰名湖湘间。①

说明元时湖南境内歌舞、说唱、杂剧广泛流行,著名杂剧艺人频繁在此演出。尤其是帘前秀,其名声响彻湖湘一带,深受湖南群众的喜爱。

北杂剧之所以能在湖南普及,得益于南北的频繁交流,除了湖南本地人外,外来的商贾也是北杂剧重要的群众基础。元代,因交流之需,中原之音成为一种官场用语,四海之内皆通用,直至明清,均称其为"官话"。通用语言为北杂剧传入和流行于湖南创造了有利的条件。另一方面,杂剧在湖南的广泛流布,也有效地推动了北语在当地的普及,并对后世湖南地方大戏剧种舞台语言有着重要影响。

北杂剧流行期间,南戏是否有传入湖南,目前尚未找到相关史料证明。但是在湖南各大戏剧种中均可见南戏重要剧目《荆钗记》《王魁》《白兔记》等,其历史有数百年之久,有的流传至今。同时,分封至湖南的藩王,府中大都有自己的戏班。《琵琶记》的传入说明在北杂剧流行期间,南戏也有传入湖南的可能。

在元末明初时期,南北曲在湖南广为流传,并逐渐衍变成了一种地方声腔。如北杂剧《关大王独赴单刀会》(正末主唱,四折末本),至今在湖南各地方大戏剧种中依旧保留有其中的第四折戏《单刀会》,且仍为生行扮演关羽一人独唱。唱腔虽然随着戏曲的发展有所改变,但还清晰可见北曲遗音。从曲牌连缀次序的情况来看,也还是大致保持一致的。元杂剧第四折曲牌连缀次序为[新水令][驻马听][胡十八][庆东原][沉醉东风][雁儿落][得胜令][搅筝琶][离亭宴带歇指煞];湘剧高腔《单刀会》的曲牌连缀次序为[新水令][北驻马听][胡十八][沽美酒][庆东原][雁儿落][搅筝琶][煞尾]。两者一对照,除了湘剧高腔中缺[沉醉东风]和[得胜令]两个曲牌外,其他的曲牌名称和连缀的次序都基本一致。在弋阳高腔系统中,北曲遗音在唱腔中明显可见,是为北杂剧在湖南逐渐地方化的证明。②

这一时期,演唱北杂剧的优秀艺人不断南来,虽未见有湖南籍杂剧作家,但是有著名的湖湘籍散曲家冯子振和文学家欧阳玄。其中,冯子振以四十二首《正宫·鹦鹉曲》著称,欧阳玄则仿"鼓子词"的说唱形式,作有十二首《渔家傲南词》。另外,杂剧作家李直夫曾任湖南肃政廉访使,他创作的杂剧《虎头牌》独具民族色彩,新颖别致。著名散曲家贯云石也曾在湖南永州待过很长一段时间。张鸣善曾作杂剧《草园阁》《夜月瑶琴怨》《烟花鬼》,均已散佚。这些作家或多或少与当时的杂剧作家或杂剧艺人有过关系并对当时湖南戏曲产生一定的影响。

三、元代散曲

散曲是继唐诗、宋词后,又一新兴的诗歌体裁,承续了宋词可合乐演唱的传统,在吸收其他说唱艺术形式的基础上,成为一种新的说唱艺术。歌词形式活泼自由,音乐优美动听,深受元代人民喜爱。它萌芽、发展于宋金时期,至元代进入兴盛期,故又有"元散曲"之称。在元代,也有称散曲为"词"或"乐府"的,主要有小令和套数两种形式。小令,又称"叶儿",为单

① 肖永明.湖湘文化通史:第3册(近古卷)[M].长沙:岳麓书社,2015:232.
② 金汉川.中国戏曲志:湖南卷[M].北京:文化艺术出版社,1990:7.

曲,是散曲的基本单位;套数,又称"套曲"或"散套",为多支同宫调单曲连缀组成的组曲。

元代湖南散曲深受湖湘文化的影响,具有鲜明的地域特征,是元代湖湘文化的一个重要组成部分。元代湖南散曲的繁荣与发展,不仅得益于湖南本土散曲家,也离不开流寓湖南的外籍散曲家的贡献。本土散曲作家冯子振、赵岩和张鸣善三人,留世曲作有六十首;流寓湖南的散曲家孙周卿、赵善庆、张可久、乔吉、贯云石、徐淡、刘致、马致远、姚燧、白朴、陈草庵、卢挚等十二人曲作有数十首。

（一）冯子振

图 6-15　冯子振

冯子振(1257—1314年),元散曲家,字海粟,自号怪怪道人,又号瀛洲客,攸州(今湖南攸县)人。今存小令44首,多以描写隐世乐趣和悠闲生活为主,风格清丽脱俗。小令《正宫·鹦鹉曲》(42首)、《中吕·红绣鞋一·题小山苏堤渔唱》、《双调·沉醉东风》,均收录在《全元散曲》中。其中,《正宫·鹦鹉曲》是冯子振所作散曲的代表作,语言慷慨大气,辞藻优美。现择其中几首分析如下:

嵯峨峰顶移家住。是个不唧溜樵父。烂柯时树老无花。叶叶枝枝风雨。

[幺]故人曾唤我归来。却道不如休去。指门前万叠云山。是不费青蚨买处。①

——《正宫·鹦鹉曲·山亭逸兴》

这首曲子的主人公是一个"不唧溜"的樵夫,不太精通采樵之事,实际上是一名归隐山林以下棋消磨时间的有识之士。作者借樵夫的口吻来传递自己淡泊名利、归隐避世的思想。

江湖难比山林住。种果父胜刺船父。看春花又看秋花。不管颠风狂雨。

[幺]尽人间白浪滔天。我自醉歌眠去。到中流手脚忙时。则靠着柴扉深处。②

——《正宫·鹦鹉曲·感事》

此曲通篇采用了比喻的手法,将"江湖"喻为险恶的官场,将"山林"喻为悠闲自得的隐居之地,又将"种果父"喻为归隐山林的有识之士,将"刺船父"喻为身处官场的人。紧接着,又将归隐的生活环境和官场的险恶环境作比较,突出了本曲"追求仕途不如隐居山林"的主题,从侧面反映出了作者淡泊名利的处世态度。

（二）赵岩

赵岩(生卒年不详),南宋丞相赵葵的后裔,字鲁瞻,元初长沙(今属湖南)人。他才思敏捷、长于赋诗,曾在太长公主前应旨,立赋七律八首,备受公主赞赏,并得大量赏赐。赵岩将公主赏赐的金银器皿"皆碎而分惠宫中从者及寒士"③,后遭鲁王诬谤而退居溧阳(今属江

① 隋树森. 全元散曲:上[M]. 北京:中华书局,1989:341.
② 隋树森. 全元散曲:上[M]. 北京:中华书局,1989:349.
③ 徐征,张月中,张圣洁,等. 全元曲:第10卷[M]. 石家庄:河北教育出版社,1998:7377.

苏)。赵岩好酒,郁不得志,传说"醉后可顷刻赋诗百篇,时人皆推羡之"①。赵岩一生穷困潦倒,晚年醉酒而死,遗骨运归长沙。所作散曲仅存小令《中吕·喜春来过普天乐》一首,张月中在《全元曲》中对此曲评价道:"此曲笔调活泼,构思颇见新意,在元曲中亦可算作佳作。"②同时,方智范也曾赞赏此曲"活跃生命的写真"③。

(三) 张鸣善

张鸣善(生卒年不详),元代散曲家,名择,号顽老子,祖籍平阳(今山西临汾),曾流寓扬州后迁居湖南。现存散曲小令 13 首,套数 2 套,曲词风格清新,节奏流畅,如《双调·水仙子·讥时》《双调·水仙子·咏雪》《中吕·普天乐·愁怀》《中吕·普天乐·嘲西席》等。《太和正音谱》就其曲评价道:"张鸣善之词,如彩凤刷羽。藻思富赡,烂若春葩,郁郁熠熠,光彩万丈,可以为羽仪词林者也。"④

(四) 贯云石

贯云石(1286—1324 年),元代著名诗歌散曲家。原名小云石海涯,号酸斋、芦花道人,祖籍北庭(今新疆吉木萨尔县),回纥(今维吾尔族)人。在诗词、散曲、声乐等方面均有一定建树,前期创作活动主要集中在湖南永州,之后还曾到过湖南洞庭湖、岳阳楼、武陵源、汨罗等地。现存散曲作品小令 88 首,套曲 10 套。贯云石在永州期间创作的散曲有《正宫·塞鸿秋·代人作》(2 首)、《正宫·醉太平·失题》、《双调·清江引·惜别》(5 首)、《中吕·醉高歌过喜春来·题情》等。元姚桐寿《乐郊私语》载:"云石翩翩公子,无论所制乐府、散套,骏逸为当行之冠,即歌声高引,上彻云汉。"⑤

(五) 卢挚

卢挚(约 1243—1315),字处道,又字莘老,号疏斋,河北涿州人,元成宗大德年间,曾任湖南岭北道肃政廉访使。他在前往湖南赴任途中作有《中吕·普天乐·湘阳道中》,在游览湖南名胜古迹后又作有《双调·折桂令·长沙怀古》。

第三节 宋元时期的音乐教育

一、教育概况

宋时,随着政治、经济、文化中心南移,湖南经济得到了空前的发展,一改汉唐以来"蛮夷

① 徐征,张月中,张圣洁,等. 全元曲:第 10 卷[M]. 石家庄:河北教育出版社,1998:7377.
② 张月中,王钢. 全元曲:上[M]. 郑州:中州古籍出版社,1996:2598.
③ 张月中. 元曲研究资料索引[M]. 保定:河北大学出版社,1992:173.
④ 任中敏,卢前. 元曲三百首注评[M]. 南京:凤凰出版社,2015:197.
⑤ 门岿 著. 门岿文集(卷 1)·曲家论考[M]. 华夏文艺出版社,2014:476.

之地"的状况,文化教育出现了前所未有的发展势头。宋代统治者推行"重文抑武"的文教政策,高度重视兴学育才,地方学校教育得到了发展,同时地方官学也得到了进一步的普及。总体而言,宋代地方官学设置仅有两级,包括州、府、军、监设立的州学、府学、军学、监学和县设立的县学。另外,据相关史料记载,湖南地区还设有乡学、小学、武学、义学,普及程度一般。

宋代湖南地方学校以传授儒家的"六艺"、忠孝、仁爱、礼仪、武备等方面的知识为主,所用教材为经、史、文等各方面的书籍。宋代湖南地方学校教学深受理学的影响,理学家周敦颐、胡安国、朱熹、张栻等人,或为湘籍人氏在湖南办学,或曾任湖南地方官吏兴办教育,均为湖南的教育发展做出了贡献。教育家们在教学过程中,非常讲究教学方法,如因材施教、以身作则、循序渐进、知行结合等,形成了"躬行""严整"的教学风格,教学效果甚好。

书院教育的蓬勃发展是宋代湖南教育的另一大特征,据统计,宋时湖南地区有书院66所,仅次于江西、浙江两省。岳麓书院和石鼓书院位列宋时全国四大书院。书院教育有别于官学教学,摆脱为科举服务的教学宗旨,重视挖掘学生的内在潜质,提升学生的学习能力,培养学生的智能,教学方式灵活多变。据史料记载,北宋湖南地区创建的书院有岳麓、石鼓(巴陵、衡阳各一所)、湘西、汨罗、赵忭、笙竹、台山、顾氏、湖南、观澜、清溪等12所。北宋,湖南书院主要有官办、绅办、民办三种类型,集中分布在文明发展较快的湘江流域。南宋统治者为了稳固统治,加强了对人民群众,尤其是有识之士思想意识形态方面的制约,尤为注重发展学校教育。南宋,湖南地区有近70所书院,确定为南宋创建的有44所,分布地区广泛,湖南教育事业于南宋达到鼎盛期。

元代,随着移民大量迁入,人口增加迅猛,经济、文化、教育等也得到了新的发展。但是由于元代社会不稳定,统治时间短,因此元代湖南的教育总体上不如宋代的发达。元世祖忽必烈深受汉文化的影响,即位后积极推行"汉化"政策,提倡和尊崇理学,推行一系列措施用以恢复和发展地方学校教育,创建了自中央到地方以儒学为主的官学教育体系。元代,湖南各地还设有庙学、社学、义学和医学等。元统治者对私学的发展持开放态度,因此,当时的湖南除了官学外,还存在不少私学。学子跟随师父求学之风气尤甚。著名的私学教育家有宜桂可、曾圭、邓桂贤、欧阳龙生等人。

元代中后期,湖南书院得以恢复和发展,据史载,元时湖南地区修复19所唐宋旧书院,新建22所书院,共计41所,如有沅阳、龙津、车渚、溪东、学殖、道溪、天门、广德、东冈、文靖、台山等书院。书院教育在元代得到了进一步的发展,是元代教育体系中的重要组成部分。

二、周敦颐及其思想

周敦颐(1017—1073年),字茂叔,道州营道县(今湖南道县)人。周敦颐的理学思想、教育思想和音乐美学思想对后世有着深远的影响。

(一)理学思想

周敦颐在继承先秦孔孟正统思想的基础上,兼容佛、道思想,系统阐释心性义理之学,形成了完备的思想体系,开宋代理学之先河,被视为"宋代理学的开山鼻祖"。

1. 宇宙自然观

周敦颐主张"无极而太极"的宇宙自然观,在《太极图说》一书中做了系统阐述。他将《老子》中的"无极"和《易传》中的"太极"相结合,正式提出了"无极而太极""太极本无极"的宇宙本体论,详尽论述了宇宙自然本源、事物的演化、人类社会的善恶等问题。

2. 辩证法

周敦颐在探索事物存在的动静变化规律的过程中,形成了"动静互为其根"的辩证方法论。在他看来,"动""静"两者是事物发展的根本属性,"动""静"两者的周期变化是事物发展永恒不变的规律。动静并不是绝对的,在一定范围内可互相转化,即为"动极而静""静极复动,一动一静,互为其根"。① 从其理论来阐释,周敦颐"动静互为其根"的辩证法思想是科学的唯物辩证法。但是他并没有彻底地贯彻这一辩证法思想,他在尝试运用这种方法解释人类社会伦理道德问题时,偏向了唯心主义和形而上学。

3. 伦理观

周敦颐对《中庸》中的"诚"进行了进一步的发展,将其作为《通书》的核心思想,提出了"以诚为本"的伦理观。他认为,"诚者,圣人之本"②"诚,五常之本,百行之源"③。如此来说,"诚"是一切伦理道德的总根源。同时,他还提出了"主静""无欲"的伦理道德观念。

(二) 教育思想

周敦颐在从政的同时,也从事教育活动。他在长期的教育实践活动中,积累了丰富的教育经验,从而形成了独具个人特色的教育思想。

1. 教育功用

周敦颐从人性论的角度出发,在孟子"存养扩充"和荀子"化善成性"的教育功能基础上,提出了教育具有"继善成性""易恶至中"的作用。他认为,"一阴一阳之谓道,继之者善也,成之者性也"④"故圣人立教,俾人自易其恶,自至其中而止矣"⑤。在"成"的工夫下,"善"才能变成现实的善性,也即只有通过不断的教育学习和锻炼修养,才能养成善良的品性和道德行为。

2. 教育目的

周敦颐将培养目标分为"圣人""贤人""名士"三等。"圣人"是最高理想人格,他认为,"圣人"是"诚"的化身,在社会和人的发展中都发挥着重大的作用。首先,"圣人"制礼作乐,推行仁义之道于天下,能够使社会安定。其次,"圣人"创设教育,可使人从善改过。

3. 教学思想

周敦颐在教学实践过程中,多传授儒家"六经"和孔孟学说。"六经"中尤为偏爱《乐经》《易经》《礼记》中的《中庸》《大学》两篇,另外也重视《论语》《孟子》《礼》《乐》。他认为,"礼,理

① 王晚霞,校注.濂溪志:八种汇编[M].长沙:湖南大学出版社,2013:25.
② 周敦颐.周濂溪集(1~3册)[M].北京:中华书局,1985:74.
③ 周敦颐.周濂溪集(1~3册)[M].北京:中华书局,1985:79.
④ 周敦颐.周濂溪集(1~3册)[M].北京:中华书局,1985:74.
⑤ 周敦颐.周濂溪集(1~3册)[M].北京:中华书局,1985:91.

也;乐,和也。阴阳理而后和。君君、臣臣、父父、子子、兄兄、弟弟、夫夫、妇妇,万物各得其理,然后和,故礼先而乐后"①"古者圣王制礼法,修教化,三纲正,九畴叙,百姓大和,万物咸若……乃作乐以宣八风之气,以平天下之情"②"圣人作乐以宣畅其和心,达于天地,天地之气感而大和焉"③。在他看来,人们只有遵守圣明君王制定的礼法制度并接受礼法教育,才能更好地维护社会秩序的稳定。圣人在"政善民安"的基础上作乐,陶冶情操,促进人们良好品德的形成,转变社会风尚,才可达到天下大治的目的。

4. 教师职责

周敦颐认为,教师的职责是教化民众,使民众向善,从而实现天下大治。他说:"或问曰:曷为天下善?曰:师。"又说:"故先觉觉后觉,暗者求于明,而师道立矣。师道立则善人多,善人多则朝廷正而天下治矣。"④此处所说的"师道",广泛而言,指的是圣人之道。具体来说,指的是教化民众的教育事业。在他看来,人(包含圣贤)都不是天生的,需要接受后天的教育,尤为提倡主动"求学"。因此,他十分注重教师在启发儿童,培养人才等方面所发挥的作用。

(三) 音乐美学思想

周敦颐的音乐美学思想以正统儒家礼乐思想为基础,融入自身的认识和观点,作了新的发展,对礼乐的关系问题、音乐的审美境界和音乐的审美功用等问题作了详尽论述。

1. 礼乐的关系问题

周敦颐对于礼、乐以及礼乐关系问题的界定尚未脱离传统儒家思想。他认为:"乐者,本乎政也。政善民安,则天下之心和……"⑤"乐"是社会政治的产物,并对社会有着一定的影响。同时,"乐"具有协调社会政治秩序和规范人伦关系的作用。"礼"与"乐"两者之间的关系是"礼先乐后"。

2. 音乐的审美境界

周敦颐在继承孔子"乐而不淫,哀而不伤"的论乐思想基础上,提出了"淡而不伤,和而不淫"的音乐审美观念。他认为:"故乐声淡而不伤,和而不淫,入其耳,感其心,莫不淡且和焉。淡则欲心平,和则躁心释。"⑥在他看来,"淡"与"和"两者是相互依存的,前者是前提,后者是结果,最终的目的则是使听者能够平欲心,释躁心。

3. 音乐的审美功用

周敦颐延续了儒家学派从政治教化观念出发评论乐的审美功用的传统,提出了乐具有"平情"和"释心"的审美功用。在他的思想中,乐是从属于政治的,是政治的产物,也是政治的一部分。音乐是政治教化的常用辅助方式,其功用只有通过审美才得以实现。他认为音乐对政治有着重大的影响作用,并从古今政治的异同说明古乐与今乐审美效果的差别,曰:

① 周敦颐.周濂溪集(1~3册)[M].北京:中华书局,1985:99.
② 周敦颐.周濂溪集(1~3册)[M].北京:中华书局,1985:105.
③ 周敦颐.周濂溪集(1~3册)[M].北京:中华书局,1985:106.
④ 周敦颐.周濂溪集(1~3册)[M].北京:中华书局,1985:91.
⑤ 周敦颐.周濂溪集(1~3册)[M].北京:中华书局,1985:106.
⑥ 周敦颐.周濂溪集(1~3册)[M].北京:中华书局,1985:105.

"后世礼法不修,政刑苛紊,纵欲败度,下民困苦,谓古乐不足听也。代变新声,妖淫愁怨,导欲增悲,不能自止,故有贼君弃父,轻生败伦,不可禁者矣。呜呼,乐者,古之平心,今之助欲;古之宣化,今之长怨。不复古礼,不变今乐,而欲至治者,远矣。"[1]由此看出,周敦颐认为古乐是"平心"的、"宣化"的,因此古时的政治是好的。然而今乐却是"助欲"的、"长怨"的,因此今世的政治是败乱的。要想今世的政治达到古时的程度,那么必须改变"今乐",否则是绝无可能的。

此外,宋元两代湖南地区还有一大批理学家,如宋代的杨时、胡安国、胡宏、吕祖谦、张栻、朱熹等,元代的郝经、许衡、吴澄、刘因等。胡安国主张"穷理为要"和"知先行后";胡宏提出了"性为物本,性物不离"的宇宙自然观,"理欲同体,善恶一性"的人性论,"心知天地,学而识之"的认识论,"变法改良,仁为政本"的社会政治思想。

[1] 周敦颐.周濂溪集(1～3册)[M].北京:中华书局,1985:106.

第七章 明清时期的音乐文化

明清两代是古代湖南音乐文化发展的鼎盛时期,民间歌舞、民间器乐、民间戏曲、民间曲艺都有着不同程度的发展。尤其是戏曲、曲艺,在此时期呈现出了一片繁荣景象,响彻湖湘大地。明清两代不仅是全国戏曲艺术发展的鼎盛期,更是湖南戏曲艺术确立和发展的关键期。弋阳诸腔传入湖南后,对当地的戏曲艺术产生了深远的影响,促使民间歌舞向戏曲转型。一时之间,新兴了不少新的戏曲剧种,如湘剧、祁剧、湘昆等。另外,渔鼓道情、长沙弹词等曲种的出现,丰富了湖南的曲艺艺术。明清两代音乐文化之所以有如此迅速的发展,与当地民间艺人、音乐家有着密切的联系。不论是在歌舞、器乐还是戏曲、曲艺,这一时期都涌现出了一大批民间艺人和音乐家,相较于前代少有音乐方面的人才,无疑是一大突破。正是在他们的作用下,湖南音乐文化才有了空前的发展。而戏台林立、茶楼酒肆遍布也为戏曲和曲艺的发展创作了良好的条件。

第一节 民间器乐

明清两代,湖南民间器乐在原来的基础上,向前迈进了一大步。戏曲剧种发展的空前繁盛也对民间器乐产生了较大影响,民间广泛流行的吹打乐、吹奏乐、丝竹乐、锣鼓乐等都有着不同程度的发展,以吹打乐和丝竹乐为最。不少民间艺人身兼两艺,既在器乐班社中活动,又参与到戏曲伴奏当中,促进了民间器乐曲和戏曲器乐曲牌的发展。少数民族歌舞合乐习俗逐渐兴盛,并在当地大范围传播。从目前出土乐器(很大一部分乐器属于浏阳古乐)来看,由邱之稑创制的浏阳古乐是为湖南地方古乐,小有名气。此外,这一时期,还出现了一批音乐家,如汤应曾、邱之稑、刘人熙等人,他们为湖南音乐文化的发展做出了一定的贡献。

一、民间乐器

(一)出土乐器

1. 鹤鸣秋月琴

现藏于湖南省博物馆的明代鹤鸣秋月琴,为湖南省文管会于1954年征集所得。该琴整体保存完整,采用桐木制作而成,以壳色漆饰之。琴首端呈扁圆形,琴面微弧。琴体总长

121.5 厘米,厚 9.5 厘米,额宽 20 厘米,肩宽 22 厘米,尾款 14.5 厘米。

图 7-1　鹤鸣秋月琴①

2. 蕉叶琴

1954 年,湖南省文管会将明代的蕉叶琴移交至湖南省博物馆,琴弦、轸已不存在。琴体采用木质材料制成,以黑漆饰之。琴身似蕉叶,琴的边沿呈波浪状。琴体长 121 厘米,厚 10.5 厘米,额宽 19 厘米,肩宽 15.5 厘米。琴的首端有七个弦孔,身嵌十三蚌徽,肩自三徽开始,到八、十一徽间内收成腰。处于琴背面的龙池、凤沼都是两端稍有弧度的长方形。龙池下方的面底下,刻有"龙丘祝公望斫"六字字样。

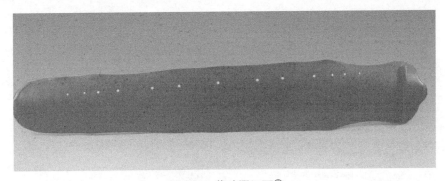

图 7-2　蕉叶琴正面②

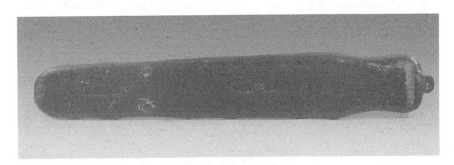

图 7-3　蕉叶琴背面③

① 图片来源:高至喜,熊传薪. 中国音乐文物大系Ⅱ:湖南卷[M]. 郑州:大象出版社,2006.10:218.
② 图片来源:高至喜,熊传薪. 中国音乐文物大系Ⅱ:湖南卷[M]. 郑州:大象出版社,2006.10:220.
③ 图片来源:高至喜,熊传薪. 中国音乐文物大系Ⅱ:湖南卷[M]. 郑州:大象出版社,2006:220.

3. 十六弦筝

十六弦筝,明清两代乐器。1954年,湖南省文管会将其移交至湖南省博物馆。筝体采用木质材料制作而成,张16弦。首端部件松动,并缺少一弦枘。筝体长112.2厘米,厚12厘米,首端宽为18~21厘米,尾端宽为11.2~18.5厘米,颈宽为17.5~18.5厘米。筝首尾两端平直,为圆角,嵌有象牙(枘头处也有)。筝面呈弧形,中部镶嵌着圆形象牙雕花。筝的两侧及首尾两端都饰有不同的图案,制作十分精美。

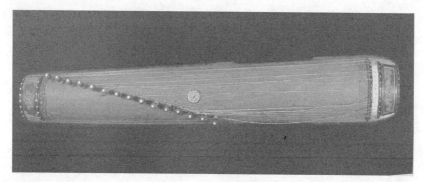

图7-4 十六弦筝正面①

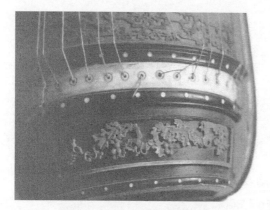

图7-5 十六弦筝首端图案(1)　　图7-6 十六弦筝首端图案(2)②

4. 乾隆贰年钟

乾隆贰年钟,乾隆二年(1737年)铸造,铜质,钟体表面呈铁黑色,1958年由湖南省文管会移交至湖南省博物馆。钟的形状稚陋怪异,钟身横断面为圆形,平舞平于。腔面设有36个圆锥状枚,并以阳线框隔枚部、篆部、钲部和鼓部。钲部一面铸9竖行题款,内容为"总督两广部院鄂弥达、巡抚广西部院杨超曾、提督广西学院潘允敏、布政使司杨锡绂、按察使司黄士杰、分守苍梧道黄岳枚、桂林府杨延璋、临桂县魏莲景""乾隆贰年,岁次丁巳,孟夏吉日"。另一面则竖铸3行铭文,内容为"广州府学典乐生温殿魁博制"。

① 图片来源:高至喜,熊传薪. 中国音乐文物大系Ⅱ:湖南卷[M].郑州:大象出版社,2006:225.
② 图片来源:高至喜,熊传薪. 中国音乐文物大系Ⅱ:湖南卷[M].郑州:大象出版社,2006:226.

表 7-1 乾隆贰年钟数据信息表①

残高 17.2 厘米	铣长 17.2 厘米	壁厚 0.6 厘米	舞径 12.7 厘米
铣间 17.5 厘米	枚长 0.8 厘米	重量 3.2 千克	

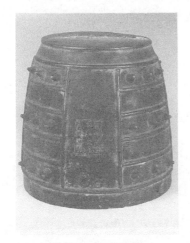

图 7-7 乾隆贰年钟②

图 7-8 编钟③

5. 编钟

编钟(浏阳古乐编钟),道光九年(1829 年)至 1954 年制造,属浏阳古乐④之一,现藏于湖南省博物馆。清浏阳古乐编钟一套为 24 件,律钟和吕钟各有 12 件。因一物多件,或有空缺者,现实存 40 件,律钟、吕钟各 20 件。律钟为倍蕤宾、倍夷则、倍无射、黄钟、太簇、姑洗、蕤宾、夷则、无射、半黄钟、半太簇、半姑洗;吕钟为倍林钟、倍南吕、倍应钟、大吕、夹钟、仲吕、林钟、南吕、应钟、半大吕、半夹钟、半仲吕。在这 40 件编钟中,有 16 件制造于清道光九年(1829 年),有 16 件制造于清光绪二十一年(1895 年),其余 8 件制造于 1954 年。钟体为枣形,平口,腰鼓。

6. 特磬

特磬(浏阳古乐特磬),道光九年(1829 年)制造,属浏阳古乐之一,现藏于湖南省博物馆。磬体为石质,呈曲尺状,磬的正面饰有花草、蝴蝶、龙纹等图案,且有镀金,背面则为素面。

表 7-2 特磬数据信息表⑤

通长 54.6 厘米	通高 35.0 厘米	股上边 28.3 厘米	股下边 17.0 厘米
倨勾 100 厘米	底长 27.0 厘米	孔径 0.6 厘米	厚度 2.9 厘米

① 图片来源:高至喜,熊传薪. 中国音乐文物大系Ⅱ:湖南卷[M].郑州:大象出版社,2006:68.
② 图片来源:高至喜,熊传薪. 中国音乐文物大系Ⅱ:湖南卷[M].郑州:大象出版社,2006:69.
③ 图片来源:高至喜,熊传薪. 中国音乐文物大系Ⅱ:湖南卷[M].郑州:大象出版社,2006:236.
④ 浏阳古乐,简称"浏乐",即为浏阳文庙祭孔音乐,创建者为湘籍古乐家邱之稑。清道光年间(1821—1850 年),邱之稑在古乐的基础上,进行调查和研究,有效复制出了失传已久的匏音乐器,创造出了一套"八音"具备的完整的祭孔音乐,包含乐器、舞具、乐曲等。浏阳古乐融礼、乐、歌、舞于一体,演奏场面宏伟,气势磅礴。
⑤ 图片来源:高至喜,熊传薪. 中国音乐文物大系Ⅱ:湖南卷[M].郑州:大象出版社,2006:238.

续 表

股上边 43.3 厘米	股下边 17.5 厘米	鼓博 15.0 厘米	股博 21.5 厘米
鼓上角 70 度	鼓下角 110 度	股上角 90 度	股下角 90 度

图 7-9 特磬正面①

图 7-10 特磬背面②

7. 编磬

编磬（浏阳古乐编磬），道光九年（1829 年）至民国时期制造，属浏阳古乐之一，现藏于湖南省博物馆。浏阳古乐编磬原一套为 24 件，律磬、吕磬各有 12 件，因一物多件之故，现实存 55 件。律磬为倍蕤宾、倍夷则、倍无射、黄钟、太簇、姑洗、蕤宾、夷则、无射、半黄钟、半太簇、半姑洗；吕磬为倍林钟、倍南吕、倍应钟、大吕、夹钟、仲吕、林钟、南吕、应钟、半大吕、半夹钟、半仲吕。除了律磬中的"夷则"及吕磬中的"倍林钟""仲吕"断裂外，其余各磬均保存完整。编磬为石质材料制作而成，呈曲尺状，磬的背面刻有磬名。55 件磬中，有 16 件制造于清道光九年（1829 年），16 件制造于清光绪二十一年（1895 年），还有 23 件约制造于道光九年（1829 年）后至民国时期（1912—1949 年）。

图 7-11 编磬正面③

图 7-12 编磬背面④

① 图片来源：高至喜，熊传薪. 中国音乐文物大系Ⅱ:湖南卷[M]. 郑州：大象出版社，2006：239.
② 图片来源：高至喜，熊传薪. 中国音乐文物大系Ⅱ:湖南卷[M]. 郑州：大象出版社，2006：239.
③ 图片来源：高至喜，熊传薪. 中国音乐文物大系Ⅱ:湖南卷[M]. 郑州：大象出版社，2006：240.
④ 图片来源：高至喜，熊传薪. 中国音乐文物大系Ⅱ:湖南卷[M]. 郑州：大象出版社，2006：241.

8. 大瑟

大瑟(浏阳古乐大瑟),现存2件,道光十五年(1835年)制造,属浏阳古乐之一,现藏于湖南省博物馆。2件大瑟大小相近,25弦,瑟身所着黑漆均有所剥落,瑟面也都有1条裂纹。大瑟采用木质材料制造而成,中间窄,首尾两端宽。瑟面微弧,首尾为圆角。

图 7-13 大瑟正面①

图 7-14 大瑟背面②

9. 瓷埙

瓷埙(浏阳古乐瓷埙),共2件,光绪七年(1881年)制造,属浏阳古乐之一,现藏于湖南省博物馆。埙体为瓷质,橘黄色,呈鸡卵形,埙顶较尖,有1吹孔,腰鼓,底部平,埙的周身有5个指孔,并饰有双龙戏珠、云纹等图案。吹孔口、指孔口均有金色描边。埙上题有"光绪七年辛巳年,浏阳黎肇羲审定"的字样。

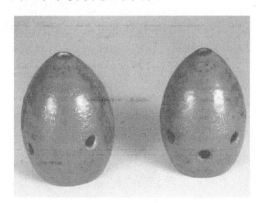

图 7-15 瓷埙③

图 7-16 应鼓④

① 图片来源:高至喜,熊传薪.中国音乐文物大系Ⅱ:湖南卷[M].郑州:大象出版社,2006:242.
② 图片来源:高至喜,熊传薪.中国音乐文物大系Ⅱ:湖南卷[M].郑州:大象出版社,2006:242.
③ 图片来源:高至喜,熊传薪.中国音乐文物大系Ⅱ:湖南卷[M].郑州:大象出版社,2006:243.
④ 图片来源:高至喜,熊传薪.中国音乐文物大系Ⅱ:湖南卷[M].郑州:大象出版社,2006:243.

10. 应鼓

应鼓（浏阳古乐应鼓），制造于清光绪二十七年（1901年），属浏阳古乐之一，现藏于湖南省博物馆。鼓身为木质，呈圆桶状。鼓面为皮质，绘有彩色花卉和凤鸟。表演时，应将鼓横放在木质鼓架之上。

11. 搏拊鼓

搏拊鼓（浏阳古乐搏拊鼓），共2件，制造于光绪二十七年（1901年），现属浏阳古乐之一，藏于湖南省博物馆。鼓身为木质，鼓面为皮质。鼓身呈圆桶状，鼓面绘有彩色狮子滚绣球图。表演时，搏拊鼓横放在木制鼓架之上。

图7-17　搏拊鼓①

图7-18　鼗鼓②

12. 鼗鼓

鼗鼓（浏阳越鼓鼗鼓），光绪二十七年（1901年）制造，属浏阳古乐之一，现藏于湖南省博物馆。鼓身和鼓柄为木质，鼓面为皮质。鼓身呈圆桶形，鼓面略小，鼓腰微鼓，且两侧原系有鼓绳，鼓绳上系有鼓珠。表演时，转动鼓柄，系在鼓绳上的鼓珠就会旋转敲击鼓面。鼓面上绘有太阳、凤鸟、云纹等图案。

13. 七弦琴

七弦琴（浏阳古乐七弦琴），共4件，光绪二十七年（1901年）制造，属浏阳古乐之一，现藏于湖南省博物馆。现存七弦琴除琴身外，琴柄、琴弦均为新中国成立后所加。琴身为木制，焦尾圆角。琴的背面及两雁足之间的漆下刻有"礼乐局"的字样。

① 图片来源：高至喜，熊传薪. 中国音乐文物大系Ⅱ：湖南卷[M]. 郑州：大象出版社，2006：244.
② 图片来源：高至喜，熊传薪. 中国音乐文物大系Ⅱ：湖南卷[M]. 郑州：大象出版社，2006：244.

图 7-19 七弦琴正面①

图 7-20 七弦琴背面②

14. 敔

敔(浏阳古乐敔),光绪二十七年(1901年)制造,属浏阳古乐之一,现藏于湖南省博物馆。器物整体采用整木雕刻而成,长83厘米,宽24～28厘米,呈虎状。虎背上雕有27个龃龉,分三行排列,中间一行有11个,左右两边各有8个。

图 7-21 敔③

① 图片来源:高至喜,熊传薪.中国音乐文物大系Ⅱ:湖南卷[M].郑州:大象出版社,2006:245.
② 图片来源:高至喜,熊传薪.中国音乐文物大系Ⅱ:湖南卷[M].郑州:大象出版社,2006:245.
③ 图片来源:高至喜,熊传薪.中国音乐文物大系Ⅱ:湖南卷[M].郑州:大象出版社,2006:246.

15. 凤箫

凤箫(浏阳古乐凤箫),共 4 件,属浏阳古乐之一,现藏于湖南省博物馆。其中,2 件制造于光绪三十一年(1905 年),2 件制造于光绪三十二年(1906 年)。蝴蝶状木板采用木材制作而成,上面放置有 24 根运用竹材制作而成的竹管,竹管上刻有 24 个音律名称。竹管分左律和右吕两翼,左律竹管从右到左刻有"倍蕤宾""倍夷则""倍无射""黄钟""太簇""姑洗""蕤宾""夷则""无射""半黄钟""半太簇""半姑洗"等"十二律",右翼竹管从左到右刻有"倍林钟""倍南吕""倍应钟""大吕""夹钟""仲吕""林钟""南吕""应钟""半大吕""半夹钟""半仲吕"等"十二吕"。凤箫整体高 35.4 厘米,宽 50.6 厘米,竹管长在 8.6～32.2 厘米之间,竹管内径为 1 厘米,外径为 1.6 厘米。

图 7-22　凤箫正面①　　　　　图 7-23　凤箫反面②

16. 洞箫

洞箫(浏阳古乐洞箫),共 4 件,制造于光绪三十二年(1906 年),属浏阳古乐之一,现藏于湖南省博物馆。4 支洞箫都保存完整,采用圆直的短竹制作而成。洞箫顶端留有一竹节,竹节上开有一缺口作为吹孔,此外其余竹节均凿通。箫身开有 7 个按孔。

图 7-24　洞箫③

① 图片来源:高至喜,熊传薪.中国音乐文物大系Ⅱ:湖南卷[M].郑州:大象出版社,2006:247.
② 图片来源:高至喜,熊传薪.中国音乐文物大系Ⅱ:湖南卷[M].郑州:大象出版社,2006:247.
③ 图片来源:高至喜,熊传薪.中国音乐文物大系Ⅱ:湖南卷[M].郑州:大象出版社,2006:248.

17. 篪

篪(浏阳古乐篪),共6件,属浏阳古乐之一,现藏于湖南省博物馆。其中,2件制造于光绪二十一年(1895年),4件制造于光绪三十二年(1906年)。保存完整者仅有2件,其余4件篪身都有裂纹。它采用圆直的短竹制作而成,篪身饰有龙纹。

图7-25　篪①

18. 龙笛

龙笛(浏阳古乐龙笛),光绪三十二年(1906年)制造,属浏阳古乐之一,现藏于湖南省博物馆,共4件。器具保存完整,笛身饰有龙纹,采用圆直的短竹制作而成。除首端留有竹节外,其余竹节均凿通。上端开有一吹孔,吹孔下有8个按孔,两者位于一线上,尾端按孔左右两侧各有一出气孔。龙笛首端和尾端分别附有木雕龙头和龙尾。

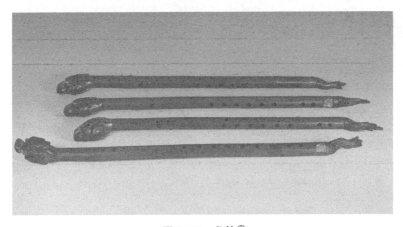

图7-26　龙笛②

① 图片来源:高至喜,熊传薪. 中国音乐文物大系Ⅱ:湖南卷[M].郑州:大象出版社,2006:248.
② 图片来源:高至喜,熊传薪. 中国音乐文物大系Ⅱ:湖南卷[M].郑州:大象出版社,2006:249.

(二)其他代表乐器

1. 怀鼓

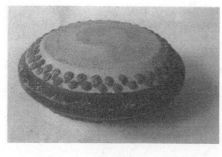

图 7-27

怀鼓,打击乐器,源于明代,本为少数民族乐器,后常用于湘昆伴奏。形状如荸荠,故又有"荸荠"之称。鼓两面蒙以牛皮,中间高、四边低。中间部分开有一个直径 6 厘米的发音孔,每次敲击可发三至四个音,音色清脆。鼓槌为竹制,又称"鼓箭",头部呈橄榄形。演奏时,演奏员将怀鼓置于怀中,右手腕部压住鼓边,用四个指头夹住箭杆,中指用力压弹鼓面,敲击发出"咯咯咯咯"之声,犹如青蛙鸣叫。用于湘昆伴奏时,可根据剧情和节奏需要灵活转变。

2. 号筒管

号筒管,又有"笙筒杆""笙筒管""筒杆"等称谓,唇簧气鸣乐器。《横山县志》(清道光三年)中有关号筒管的描述:"有草高六七尺,本大如杯杓,末如指,叶如掌,其中通洞无少阂,刳其上而吹之,声较喇叭尤尖,名曰'号筒'。牧童骑牛羊上山坡,多吹此以自娱;正月乡民庆新节,舞龙灯,亦吹此以代喇叭。"①由此表明:其一,号筒管的制作材料为产于衡山当地的野生植物;其二,号筒管发出的声音,相较于喇叭要更尖一些,因此每年正月当地百姓在庆祝之时,常用号筒管代替喇叭。在湖南,号筒管主要流布于大庸、新晃、永顺、慈利、通道、宁乡等地区。不同地区的制作方法和制作材料均有所不同,如宁乡的号筒管采用水桐树制作而成,管上开有七孔;道具的号筒管制作材料有木皮筒和五倍子树皮两种,运用五倍子树皮卷成喇叭状。

二、民族器乐形式

(一)吹打乐

吹打乐,俗称"鼓吹"或"锣鼓",是一种以吹管和打击乐器为主的民间器乐合奏形式,在湖南全省各城乡地区均有所分布。湖南吹打乐战国时已有,它的形成与发展同楚巫文化之间有着密切关系。

明代,戏曲的发展对吹打乐产生了较大影响。这一时期的吹打乐由于唢呐的加入,打击乐和吹管乐之间的音量得到了平衡,不仅气氛较之先前也更为热闹欢快,使得吹打乐的乐器配置得以初步定型。明代中叶,传入湖南的粗昆牌子和低牌子(低腔)等,都是以吹奏唢呐为主,伴有打击乐的戏曲伴奏形式,后在艺术实践的过程中,逐渐成为湖南吹打乐的一部分。另外,这一时期湖南民间的巫傩活动仍旧十分注重吹打,《蒔竹志》记录遂宁县还傩酬神时描述道:"刻木为神者……前导大纛,雉尾云罕木枭檠梧泽等旗,曲盖鼓吹,为王公。"②同时,明

① 中国音乐研究所.湖南音乐普查报告[M].北京:音乐出版社,1960:527.
② 胡健国.巫傩与巫术[M].海口:海南出版社,1993:140.

嘉靖年间(1522—1566年)修订的《衡州府志》又载有："丧，古礼，士夫家间行。发引，用僧，用乐。郡城近年用铜鼓响器。自以为荣，不知真非。以吊客之多寡为门户之兴衰。"①由此可见，丧葬时运用吹打已是湖南民间的一种习俗。

清代，吹打乐在湖南民间更为普及。乾隆三十年(1765年)修订的《辰州府志》记有："立春先一日""祀句芒，出土牛，散春花春枝，结绿亭，扮故事，鼓吹喧阗，迎入官署"。② 立春日，"别以小土牛，用鼓吹送绅士，谓之送春"。③ 道光元年(1821年)修订的《辰溪县志》载："凡冠婚丧祭，俱用鼓吹，有大乐、细乐，皆世俗通用乐器。又城乡善奏者，遇邻里喜庆，邀于其家，唱高腔戏。配以鼓乐，不装扮谓之打谓鼓，亦曰唱坐场，士人亦间与焉。"④从上述材料中，可知吹打乐这一器乐演奏形式多用于节日吹灯、红白喜事等场合。

湖南吹打乐又可细分为路鼓牌子、夜鼓牌子和公堂牌子三个乐种。路鼓牌子以唢呐和锣鼓为主奏乐器，多用于婚丧嫁娶、节日嘉庆等场合；夜鼓牌子，民间俗称"闹丧"或"闹夜"，专用于丧葬；公堂牌子，又称"功场牌子""坐堂牌子"，常与民间戏曲通用。

（二）吹奏乐

吹奏乐是湖南民间器乐的重要组成部分，包括各类乐器的乐曲，如唢呐乐曲、芦笙乐曲、笛箫乐曲等。明清两代，芦笙乐曲呈现出了一片繁荣景象。清《靖州志》记载有明代进士侯大错观看芦笙表演的事迹，诗云："僰童一队吹龙竹，侗主三锹骖豹文，山顶踏歌风四合，鸾凰飞入遏行云。"又云："佳日无过春与秋，芦笙堂在四山头。前寨逢迎后寨送，一生不解离别愁。"⑤另外，清乾隆年间(1736—1795年)修订的《城步县志·民俗》也有："苗人喜吹芦笙，略为雅致……且跳且吹，其声呜呜，且状蝶蝶……笙歌如潮，舞姿如浪。"⑥由此可知，明清两代，吹芦笙的习俗已在湖南的靖州、通道、城步等侗族、苗族聚居地普及。

同时，笙也在湖南民间流传甚久，"元宵数日，城乡多剪纸为灯，像鸟兽鱼虾等状，令童子扮演采茶故事，是夜笙歌鼎沸盈街达巷，士女聚观，曰闹元宵。"⑦"元宵前数日，城乡敛钱扮各种花灯……至十五夜，笙歌鼎沸，灯蜡辉煌，谓之闹元宵。"⑧均说明了当地群众在元宵佳节有吹笙的习惯，借此烘托节日气氛。

① 《中国民族民间器乐曲集成》编辑委员会，《中国民族民间器乐曲集成·湖南卷》编辑委员会.中国民族民间器乐曲集成·湖南卷(上)[M].北京：中国ISBN中心，1996：28.
② 丁世良，赵放主编；白玉新，周杰，白玉良等 编.中国地方志民俗资料汇编·中南卷(上)[M].北京：书目文献出版社，1990：632.
③ 《中国民族民间器乐曲集成》编辑委员会，《中国民族民间器乐曲集成·湖南卷》编辑委员会.中国民族民间器乐曲集成·湖南卷(上)[M].北京：中国ISBN中心，1996：28.
④ 《中国民族民间器乐曲集成》编辑委员会，《中国民族民间器乐曲集成·湖南卷》编辑委员会.中国民族民间器乐曲集成·湖南卷(上)[M].北京：中国ISBN中心，1996：28.
⑤ 湖南省文化厅.湖南民族民间乐曲集成(2)[M].长沙：湖南文艺出版社，2010：1177.
⑥ 湖南省文化厅.湖南民族民间乐曲集成(2)[M].长沙：湖南文艺出版社，2010：1177.
⑦ 湘西土家族苗族自治州文化局，湘西土家族苗族自治州文联，湘西土家族苗族自治州新华书店.湘西土家族苗族自治州志丛书·文化志[M].长沙：湖南出版社，1996：53.
⑧ 湘西土家族苗族自治州文化局，湘西土家族苗族自治州文联，湘西土家族苗族自治州新华书店.湘西土家族苗族自治州志丛书·文化志[M].长沙：湖南出版社，1996：53.

(三) 丝竹乐

丝竹乐,是一种以丝弦和竹管乐器为主的传统器乐演奏形式,多流布在我国南方各地,曲调细腻、幽雅,旋律优美动听。这种乐类在湖南全省均有所分布,主要流行于长沙、湘潭、衡阳、娄底、邵阳、常德、株洲、郴州、怀化等地。湖南丝竹乐在不同地区称谓各异,历史上曾出现有"武陵丝弦乐""衡阳文坛乐""湘南小乐""长沙雅乐"等称谓。湖南丝竹乐皆以小唢呐或笛为主奏乐器,伴以二胡、三弦、月琴、云板、木鱼、碰铃、鼓、云锣等。丝竹乐多用于婚丧嫁娶,或是文人商贾自娱。

湖南的丝竹乐,源远流长,其发展历史可追溯到春秋战国以前,有史记载起源于春秋战国时期。《楚辞》中便有"疏缓节兮安歌,陈竽瑟兮浩倡。灵偃蹇兮姣服,芳菲菲兮满堂"[①](《东皇太一》)"竽瑟狂会,搷鸣鼓些"[②](《招魂》)。丝竹乐初期的演奏形式以竽、瑟为主。唐代,丝竹乐主要为唐乐舞伴奏,所用乐器增多,如琵琶、琴、箜篌等弹拨类乐器;箫、笛、笙等吹奏类乐器;方响、拍板、羯鼓等打击类乐器。宋元时期,随着宋词、元曲、民间歌舞百戏及北杂剧的兴盛,丝竹乐获得了进一步发展,成为戏曲伴奏音乐的一部分。明清两代,湖南地方戏曲剧种空前繁盛,作为伴奏音乐的丝竹乐也有了新的进展。清中叶后,湖南各地戏班兴盛。活跃于民间的吹打艺人,除了单独演出外,还经常为戏曲演出伴奏。如此一来,民间器乐曲与戏曲器乐曲牌相互吸收融合,同时丰富和促进了两者的发展。湘潭民间艺人孟玉坤收藏有其父孟厚生流传下来的工尺谱本(抄于清光绪十八年,1892年),抄录乐曲共38首。其中,丝竹乐乐曲有十余首,较为著名的有《梅花三弄》《水红花》《阳周台》《桂枝香》等。

梅花三弄(二)

1=D 2/4
中板　　　　　　　　　　　　　　　　　　　　　　　衡阳县

[简谱乐谱]

① [战国]屈原,等著;刘庆华,译注.楚辞[M].广州:广州出版社,2001:48-49.
② [战国]屈原,等著;刘庆华,译注.楚辞[M].广州:广州出版社,2001:258.

(谱例略)

(伍郁嘉、宋培和、王南山、伍可演奏　何友旭记谱)

该谱例出自《中国民族民间器乐曲集成·湖南卷(下)》①

(四) 锣鼓乐

锣鼓乐是一种表达情绪和制造气氛俱佳的民间器乐演奏形式,主要乐器为锣和鼓,湖南全省各地均有所分布。

湖南锣鼓乐,历史悠久,最早可上溯至春秋战国时期。明清两代,锣鼓乐有了较大发展。《安乡道中观妇人插田》诗云:"南村北村竞栽禾,新妇小姑兼阿婆,青裙束腰白裹头,手掷新秧

① 《中国民族民间器乐曲集成》编辑委员会,《中国民族民间器乐曲集成·湖南卷》编辑委员会. 中国民族民间器乐曲集成·湖南卷 下[M]. 北京:中国ISBN中心,1996:1338-1339.

如掷梭,打鼓不停歌不息,似比男儿更膂力。"①描绘了湘北妇女在插田时打鼓唱歌的热闹场景。明清湖南地方志对于锣鼓乐的记载是颇为详细的,明末崇祯十二年(1639年)修订的《长沙府志》对锣鼓乐的描述:"腊月二十四祀灶神,当暮家人具宴会团年,除夕放炮竹,鸣金击鼓,少者为长者行辞年礼。"又曰:"婚不迎亲……薄丧不加殓棺……或唱戏伴灵,皆用金鼓细乐,则陋俗也。"②以及清嘉庆二十三年(1818年)修订的《桂阳县志》记载:"元宵前数日,剪纸为灯,装扮故事,龙狮金鼓,往来城乡,以乐太平。"③由此表明锣鼓乐在当时的应用极为普遍,在新春歌舞、婚丧嫁娶、节日嘉庆等场合都可见锣鼓乐的踪迹。

锣鼓乐的运用范围十分广泛,涉及人民群众的生产生活、民间艺术、民间习俗等多个方面。湖南历来就有借击鼓唱歌来鼓励劳动的习俗,如杨慎的《沅江曲》:"绿萝山豁午烟开,野贩山樵竞往回。叠浪高潭浑不畏,舸艚船上唱歌来。碧天霜冷月明多,平澧风交湘水波。夜夜枫林惊客棹,村村铜鼓和蛮歌。"④《直隶澧州志》:"咏也呵,咏也呵!楚人竞唱栽秧歌;栽秧歌,时已及,闻得村村鼓声急"(明吴申《栽秧歌》)。⑤ 湖南民间逢年过节都要举行盛大的娱乐活动,歌舞娱人的民间风俗见于地方志中,如明崇祯年间《嘉和县志·艺文志》:"元宵佳节鼓鼕鼕,歌舞台前兴欲腾,正月新春无个事,大家同去看花灯。"《竹枝词》》⑥

根据功能和用途的不同,湖南锣鼓乐可分为闹年锣鼓、锣鼓叮子、开台锣鼓等乐种。闹年锣鼓,多分布在湘南和湘西的部分地区,多为舞龙、跳花灯、玩狮等民间艺术伴奏。

锣鼓叮子,在湘中、湘东、湘北、湘西北等地均有所分布,不同地区称谓各异,如长槌溜子(长沙)、夹叶子(华容)、西边锣鼓(南县)、土锣鼓(桃源)、耍锣鼓(常德、石门等地)、湘西围鼓(湘西北地区)等。锣鼓叮子应用广泛,除了用于婚丧嫁娶、迎宾送客等场合外,还为竹马灯、地花鼓、舞龙等民间歌舞伴奏。

开台锣鼓,又称"打开台"或"闹台锣鼓",是由多种锣鼓曲连缀而成的锣鼓套曲。

三、代表音乐家

(一)汤应曾

汤应曾(生卒年不详),明末清初著名琵琶演奏家,邳州(今江苏邳州市)人。因善弹琵琶,故又有"汤琵琶"之称。他家境贫寒,自幼酷爱音乐,曾师从当时琵琶名手蒋山人,后入王府做乐工。他弹奏的琵琶曲《胡笳十八拍》,哀楚动人,极富艺术表现力。他曾随军到嘉峪、兰州、酒泉、张掖等地,为边疆战士弹奏《塞上曲》,鼓舞士兵士气。同时,还演奏过不少具有边疆风味

① 《中国民族民间器乐曲集成》编辑委员会,《中国民族民间器乐曲集成·湖南卷》编辑委员会.中国民族民间器乐曲集成·湖南卷(下)[M].北京:中国ISBN中心,1996:1342.
② 《中国民族民间器乐曲集成》编辑委员会,《中国民族民间器乐曲集成·湖南卷》编辑委员会.中国民族民间器乐曲集成·湖南卷(下)[M].北京:中国ISBN中心,1996:1342.
③ 《中国民族民间器乐曲集成》编辑委员会,《中国民族民间器乐曲集成·湖南卷》编辑委员会.中国民族民间器乐曲集成·湖南卷(下)[M].北京:中国ISBN中心,1996:1342.
④ [明]杨慎,著;王文才,选注.杨慎诗选[M].成都:四川人民出版社,1981:161.
⑤ 孙景琛.中国乐舞史料大典·杂录编[M].上海:上海音乐出版社,2015:391.
⑥ 尹伯康.湖南戏剧史史纲[M].长沙:湖南文艺出版社,1997:62.

的乐曲。从边关回来之后，汤应曾辗转到了湖南，曾在洞庭湖的船上激情澎湃地弹奏了一曲《洞庭秋思》，以此来表达他内心激动不安的心情。其代表演奏曲目有《楚汉》《洞庭秋思》。①

（二）邱之稑

邱之稑（1781—1849 年），清代乐律学家、作曲家、琴人、浏阳古乐创始人，号穀士，字逢升，湖南浏阳人。邱之稑自幼在父亲言传身教的影响下，对音乐有着极大的兴趣，也正是年幼时的积累，为其日后从事音乐事业奠定了基础。他年轻时弃仕途，潜心研习乐律，曾两次前往曲阜考察孔庙祭祀乐舞，道光九年（1829 年），被浏阳县令杜晓平聘为浏阳县祭孔乐舞总教习，着手"修正"古乐。他制作古乐校音器凤箫，企图解决旋宫转调的历史难题。同时，他还根据设想和计算，创制了敔、钟、琴、磬、埙、匏、鼓等乐器。他的乐律学理论和创制的乐器与我国历代通用的音乐理论和常用乐器有所不同，自成一家，独树一帜。但他在创新的同时也不可避免地出现了些许谬误，如"阴阳不能混淆，律吕不可造次"等。

邱之稑善弹古瑟和古琴，有着较高的演奏造诣。在古瑟方面，他创新发展了左右手双鼓的演奏技法。监制了不少古琴，编写有古琴演奏指法，著有琴学理论《律音汇考》，并教授了不少古琴徒弟，如其子邱庆善、邱庆诰、邱庆龠等。此外，他还组织设立礼乐局，创办礼乐传习所，扩大了浏阳古乐的影响，并编纂有《丁祭礼乐备考》，对浏阳文庙祭孔做了全面介绍。

（三）刘人熙

刘人熙（1844—1919 年），湘籍著名琴家，字艮生，号蔚庐，湖南浏阳人。清光绪三年（1877 年）中进士，之后，曾任工部主事、广西课吏馆副馆长、江西大学总教员等职位。光绪三十三年（1907 年）春，他回到湖南，担任湖南教育总会会长。他曾在中路师范学堂开设有雅乐一科，并提倡修明乐律，提议浏阳畴人子弟赴京师教习乐舞。他约在光绪十二年（1886 年）开始学习古琴，能够演奏《良宵引》、《招隐》、《鱼丽》（黄钟均）、《鱼丽》（蕤宾均）等古琴曲，其中《鱼丽》（黄钟均）、《鱼丽》（蕤宾均）和《阳春》等均由其谱曲。他与不少善琴者交往紧密，如王芝祥、宾楷南等。此外，他还著有《琴旨申邱》一卷（共十三篇）。

图 7-28　刘人熙

第二节　民间歌舞

明清两代，湖南民间流行的歌舞音乐极其丰富，具有鲜明的地方特色，代表着当地人民的欣赏习惯和美学观念。朗朗上口的民歌是当地人民在生产生活实践过程中创造出的艺术

① 何本方.中国古代生活辞典[Z].沈阳：沈阳出版社，2003：433.

珍品。丰富多彩的民间舞蹈多来源当地人民的生产生活,继而为娱乐服务。这一时期的歌舞音乐有着一个共同的特点——歌舞音乐与劳动紧密相关。

一、仪式乐舞

湖南的仪式乐舞有三类,分别为文庙祭祀乐舞、民间祭祀乐舞和宗教祭祀乐舞。文庙祭祀乐舞专用于祭孔;民间祭祀又分巫傩祭祀和文坛祭祀(实为"儒祭")两种;宗教祭祀乐舞主要用于宗教活动。

(一)文庙祭祀乐舞

文庙祭祀是一种祭祀孔子的礼乐仪式,每年两次,一般在春季和秋季举行。祭祀的乐曲、乐器及舞生①服饰、仪仗等均由朝廷颁布,仪式活动由地方官员主持,属于"官祭"。有关文庙祭祀在不少地方志中均有记述。如《芷江县志》载:"八音之气,圣人法八风而为之,其音出于五行之气。其制器之法,则以十有二律为度数,以十有二声为之齐量。有具一声者,有具十二声者,清浊高下,八音克谐,故奏之可以格神祇,和上下,修己治人,变化气质,转移风俗,以至于禽兽皆可以感召,盖天地间皆阴阳二气所为,故其气相感通有如此。"②至今尚存有乐器并留有曲谱和演奏音响的祭孔音乐有浏阳孔庙的"丁祭音乐"。

关于浏阳孔庙"丁祭音乐",同治十二年(1873年)刊行的《浏阳县志》记载:

> 祀典——浏阳旧无乐舞,道光九年(1829年)知县杜聘邑人邱之稑等教习,至今称盛。乐器有:特钟一、编钟十有六,在东;特磬一、编磬十有六,在西;东升龙麾一、应鼓一;西降龙麾一、敔一;东西分列琴六、瑟四、箫六、埙六、篪四、排箫二、遰二、笙六、搏拊二、旌二、羽籥三十有六。
>
> 乐章有:《昭平》《宣平》《秩平》《叙平》《懿平》《德平》等,均注工尺谱;舞谱注步法。③

浏阳孔庙"丁祭音乐"以清康熙年间钦制的"中和韶乐"为标准,所用乐器形制为乾隆十二年(1747年)太常寺所颁发,但其实际使用的乐器、律制和乐曲都经过邱之稑的修订、改革。邱之稑集资创建了"浏阳县礼乐局",设立礼乐教习所,教习乐舞。浏阳孔庙"丁祭音乐"现存的乐章称谓沿用了袁世凯称帝后所颁发的祭孔音乐。

(二)民间祭祀乐舞

湖南民间祭祀主要有巫傩(巫祭)和文坛祭祀(儒祭)两种,多用于还愿酬神、悼念亡灵等。

1. 巫傩祭祀

巫傩祭祀,广布民间,历史久远。湖南民间巫傩活动十分盛行,或蒙俱歌舞,或游傩娱神,或驱疫祈愿。历代古籍方志中常见有民间巫傩活动的记载。乾隆十年(1745年)刊行的

① 舞生:又称"佾舞生""乐舞生",古代孔庙中担任祭祀乐舞的人员。明远主编.教育大辞典(8)[M].上海:上海教育出版社,1991;126.
② 曾岸.历史 芷江.第2卷:芷江县志(上)[M].北京:中国言实出版社,2016;153-154.
③ 杨荫浏.孔庙丁祭音乐的初步研究[J].音乐研究,1958(1);54.

《永顺县志》载:"永俗酬神,必延辰郡师巫唱演傩戏……至晚,演傩戏。敲锣击鼓,人各纸面一:有女装者,曰孟姜女;男扮者,曰范七郎。"①说明湖南当地人民在酬神之时,必演出傩戏,并有锣鼓伴奏。乾隆三十年(1765年)刊行的《辰州府志》有:"辰俗巫作神戏,搬演《孟家女》故事。"②又,嘉庆九年(1804年)刊行的《巴陵县志·风俗》:"元旦后二月,乡人迎傩,歌舞达旦,沿村遍历,弥月乃止。"③目前,湖南民间尚存的傩祭祀形式有唱傩戏、还傩愿、迎傩神等,最为常见的是请巫师驱鬼消灾的"冲傩",有一定的程序和专用的唱调、曲牌。

2. 文坛祭祀

文坛祭祀,当地民间称"儒教祭祀",历史悠久。经朱熹整理后的儒教礼仪有"国礼"和"家礼"两类,现民间仅存"家礼"一类,"国礼"失传已久。"家礼"专用于民间的红白喜事,有冠、婚、丧三种礼仪程序。

(三)宗教祭祀乐舞

古时,湖南为荆楚之地,民间巫风盛行,并产生了形式多样的宗教祭祀歌舞,舞蹈类别大体上有巫舞、傩舞、道教舞三类。

1. 巫舞

巫舞脱胎于原始宗教活动,多在婚丧嫁娶等重大节日或驱病祛灾、求嗣、求雨、求财等仪式中上演。《宝庆府志》中的"楚俗多奉娘娘庙……能凭人言祸福……女布坛,禹步作法,以食指中指遍捻,反复作态,口喃喃念咒……鼓唢喤喤……名曰庆娘娘"④与《辰溪县志》的"如求财、求嗣、求雨、禳灾、禳病,必延巫致祝……择吉酬还……鸣金鼓,作法事,扮演桃源洞神……主人衣冠,随巫跪拜"⑤记录了巫舞上演的时间。巫舞的主要表演手段为手诀,多达200多种,手诀所要表达的内容有"发功曹""造云楼""接兵""立寨""敬牺牲"等,基本手诀有祖师、老君、主本二师、右坛真武祖师、三座高金、四祖先师、七仙祖师、三元将军、四员大将、五营兵马、万本先师、相督篆马将军、五郎、左关、右关、拾兵、排兵、阴统兵、阳统兵、右都司、左雷霆、九东夷、南八蛮、西六戎、北五狄、左龙王树、右真武、铜板铁板、金井、太极图、钩、双金刀、单金刀、左日、右月、日月二光、土地、立殿、金銮宝殿、莲花宝座、银椅玉凳、白鹤神仙、飞仙白鹤、桥、花花仙桥、车、马、伞、长亭短凳、船、双船、单船、大金刀、小金刀、枪、长枪、短枪、剑、降魔杵、六指、阴仙桥、阳仙桥、阴阳二桥、会仙桥、巴公杨柳、阴阳二变、旗、逍遥自在、九牛躁、凤、三梅金火、九子离娘、花、罗维罗网、铜弓铁弩、连天铁障、小七郎、水仙、火仙、金丝猫、压兵、挽九圈、鳌鱼国等。⑥

2. 傩舞

傩舞是在巫舞的基础上发展衍化而成的,主要流布于湖南湘西土家族苗族自治州、衡阳、郴州、永州、常德、怀化等地,称呼因地区而异,永州叫"跳鬼",郴州叫"舞神狮",衡阳叫"半截脸壳

① 孙文辉.蛮野寻根 湖南非物质文化遗产源流[M].长沙:岳麓书社,2015:278.
② 《中国民族民间器乐曲集成》编辑委员会,《中国民族民间器乐曲集成·湖南卷》编辑委员会.中国民族民间器乐曲集成·湖南卷(上)[M].北京:中国ISBN中心,1996:14.
③ 《中国民族民间器乐曲集成》编辑委员会,《中国民族民间器乐曲集成·湖南卷》编辑委员会.中国民族民间器乐曲集成·湖南卷(上)[M].北京:中国ISBN中心,1996:14.
④ 陈建明.湖南省博物馆馆刊:第二辑[M].长沙:岳麓书社,2005:428.
⑤ 陈建明.湖南省博物馆馆刊:第二辑[M].长沙:岳麓书社,2005:428.
⑥ 湖南省文化厅.湖南民族民间舞蹈集成(3)[M].长沙:湖南文艺出版社,2009:1223-1256.

子"或"脸壳子"。康熙五十五年(1716年)修订的《蓝山县图志》记载:"傩祭驱疫,迹遗礼也。"①

3. 道教舞

道教舞是道士为亡人做道场时所跳的祭祀舞蹈,代表节目有《碗灯》《穿道》等。

二、民间舞蹈

(一)伴嫁舞

湖南民间一直流行有姑娘出嫁时举办伴嫁活动的风俗,出嫁时在女方厅堂内举行歌唱活动,借此舒缓姑娘出嫁时的悲切心情,这种歌曲称之为"坐歌堂"。崇祯十一年(1638年)修订的《嘉禾县志》载:"嫁女前夕,女伴相聚守,谓之伴嫁。"②

湖南郴州、永州等地农村举办"坐歌堂"时,除了要唱歌外,还需跳"伴嫁舞"。据郴州嘉禾县老人张爱花回忆:早年间,乡下农村有传授伴嫁舞的风俗。每年的正月,村里的年轻姑娘都要集中在女子房中跟随年长女性学歌习舞。

流行于嘉禾的"坐歌堂"有大小之分。《嘉禾县志·礼俗篇》中详细说道:"凡人家嫁女,吉期先二夕,坐小歌堂。族戚妇女,唱歌几度,夜半即止。先夕坐大歌堂,初则唱歌,至夜深时,以若干妇女,两手执烛,且歌且舞。旋坐新嫁娘于庭中,以哭喜声分向四亲六眷诉别。"③可见,坐小歌堂在婚期前两天举行,坐大歌堂则在婚期前一天举行。"坐歌堂"的基本流程为:先由"伴头"(本地经验丰富的妇女)唱"安席歌";后唱"耍歌";再唱"长歌";紧接着唱"哭嫁歌";"哭嫁歌"唱完后为"伴嫁舞"(蓝山县称"喜烛舞")准备阶段,中年妇女摆好碟盏,点燃蜡烛;准备完毕后,当经验丰富的老妇轻呼一声"来啦",正式开跳伴嫁舞,边唱边舞,直到拂晓前。天亮花轿送走后,整场坐歌堂才算真正结束。

跳伴嫁舞时,多以歌伴舞,无器乐伴奏,歌唱形式有独唱、伴唱、对唱等,音乐节奏变化较多。常用的表演道具均为农村日常家用之物,有蜡烛、酒杯、碟子等。伴嫁舞的舞步简单,具有浓厚的生活气息。

嘉禾伴嫁舞由四人把盏舞、六人把盏舞、八人把盏舞、十六人把盏舞、娘喊女回、卖酒酒舞、挑水舞、走马舞、推磨舞、走火舞、换篆香舞、根子流星、纺棉花舞、会歌舞等十四段组成,其中包括十五首歌曲。每个片段含义不同,如《把盏舞》主要是为了表达年轻姑娘们之间的友谊。

蓝山喜烛舞流传于湖南永州蓝山一带,全舞由一树红花、一个蜡烛、围猪楼歌、捡田螺、针插针、插红花、正月红绣花、一个奶奶、正月推车、正月石头抖墙、扯明明歌等十一段构成。其中包括十一首歌曲,且歌曲名与每段舞蹈的名称相同。

(二)龙舞

龙舞,在湖南全省广泛分布,历史悠久,种类繁多。清代,龙舞在湖南呈现出一片繁荣景象。"又以竹笼罩布,联络丈余。肖龙形,燃灯其中,数人擎龙,曰龙灯"④说明了龙

① 陈建明.湖南省博物馆馆刊:第二辑[M].长沙:岳麓书社,2005:429.
② 湖南省文化厅.湖南民族民间舞蹈集成(2)[M].长沙:湖南文艺出版社,2009:543.
③ 孟繁树.中华艺术通史:清代卷(上编)[M].北京:北京师范大学出版社,2006:462.
④ 金秋.湖南地区少数民族民间舞 湖南地区汉族民间舞[M].北京:蓝天出版社,2015:95.

舞道具——"龙"的制作方式,也从侧面反映出了龙舞在当时的流行程度。道光五年(1825年)修订的《晃州厅志》中再一次印证了龙舞在当时的广泛流行:"舞龙灯沿街盘绕,箫鼓喧闹以为乐。"①此外,相关的记载还有:"十五日元宵,晚间,各家必灯烛辉煌,好事者扎龙灯(于)街市,或到亲族戚友家舞弄,名曰闹元宵。"②(《宁远岁时记》):"纸扎龙灯奉作神,香花处处表欢迎。堂前一度兜圈子,步步龙行百草生。"③(《长沙新年纪俗诗》)上述这些史料直观地证明了清代湖南龙舞的繁盛。这一时期,龙舞这一舞蹈形式是当地百姓最喜闻乐见的民间艺术。

龙舞演出有庙会发起、群众自愿参加的,也有群众自发组织的,主要在春节期间走村串寨表演,以示祝贺新春。龙舞的伴奏音乐,有只用打击乐的,也有除了打击乐之外,还兼吹常用民间曲牌的。这一时期,七巧龙、疙瘩龙、滚地龙、板凳龙、双珠戏龙等龙舞种类争相绽放,多姿多彩,其中较有影响的是疙瘩龙。

疙瘩龙,又称"九节龙"或"故事龙",主要流布于衡阳市衡阳县的石市、甲满、醒狮、金屏、富田、官埠等地。通常是在新春佳节,与狮、灯、武术队一同表演,也可单独表演。据民间艺人胡德智、胡才堂两人回忆,疙瘩龙是由胡氏远祖——清末民初人氏元隆太公流传下来的。据传元隆太公酷爱习武耍龙,是当地著名的耍龙好手。他率先运用文字的形式记录下了疙瘩龙的套路,并规定后人在每隔四十年翻修胡氏宗谱的同时,须重新抄录疙瘩龙的记录本,以便代代相传。胡家疙瘩龙是当地耍得最好的,动作完整,套路齐全。

(三)狮舞

狮舞是湖南民间极为盛行的传统汉族舞蹈,全省各地均有分布,亦受少数民族的喜爱。湖南民间历来就有以舞狮为乐,庆祝佳节,祈求吉祥平安的习俗。

湖南狮舞,历史久远。《汉书·礼乐志》载:"若今戏鱼、虾、狮子者也。"④又据北魏杨衒之在《洛阳珈蓝记》中言:"四月四日此象常出,辟邪狮子导引其前。"⑤说明狮舞至少在北魏时期已形成。唐代,狮舞发展得相当完整,表演也有一定的规模。宋代,不仅"百戏"中有狮舞表演,禅寺中也设有"狮子会"。发展至明清,狮舞达到了鼎盛期。明张禄在《庆元宵》中写道:"滚球狮子卧倒。"⑥关于狮舞的情况在清代的地方志中记载颇丰。乾隆五十四年(1789年)修订的《黔阳县志》:"……又为百戏,若耍狮、走马、打花鼓、唱四大景曲,扮采茶妇,带假面哑舞诸色,人人家演之。"⑦嘉庆年间(1796—1820年)修订的《常宁县志》:"以布做狮形,宛转跳舞,仿古傩礼。"⑧道光二十六年(1846年)编纂的《浏阳县志》:"上元内……或制狮首缀布,令童子披之,曰狮子灯……晴日缘村喧舞,杂以金鼓,主人燃爆竹,剪红帛迎之为乐。"⑨从上述史

① 中国民族民间舞蹈集成编辑部. 中国民族民间舞蹈集成:湖南卷(上)[M]. 中国舞蹈出版社,1991:530.
② 中国民族民间舞蹈集成编辑部. 中国民族民间舞蹈集成:湖南卷(上)[M]. 中国舞蹈出版社,1991:530.
③ 湖南省文化厅. 湖南民族民间舞蹈集成(2)[M]. 长沙:湖南文艺出版社,2009:581.
④ 湖南省文化厅. 湖南民族民间舞蹈集成(2)[M]. 长沙:湖南文艺出版社,2009:839.
⑤ 湖南省文化厅. 湖南民族民间舞蹈集成(2)[M]. 长沙:湖南文艺出版社,2009:839.
⑥ 湖南省文化厅. 湖南民族民间舞蹈集成(2)[M]. 长沙:湖南文艺出版社,2009:839.
⑦ 孙景琛. 中国乐舞史料大典:杂录编[M]. 上海:上海音乐出版社,2015:403.
⑧ 孙景琛. 中国乐舞史料大典:杂录编[M]. 上海:上海音乐出版社,2015:337.
⑨ 孙景琛. 中国乐舞史料大典:杂录编[M]. 上海:上海音乐出版社,2015:389.

料中,可以看出清时狮舞这一舞蹈形式在湖南城乡各地极为盛行,深受人民群众的喜爱。

湖南狮舞种类繁多,有着不同的划分标准:以狮子体形大小来看,可分为"大狮"和"小狮";以狮子数量来看,可分为"单狮""单狮生双仔""双狮灯";以表演风格来看,可分为"文狮"和"武狮";以表演者来看,可分为"单人狮舞""双人狮舞""三人狮舞";等等。

(四)斗牛舞

斗牛舞,俗称"牛斗角"或"牛打架",主要流行于怀化市会同县连山、团河、高椅等地的边远山区。当地人民会在每年的春节和丰收时节跳"斗牛舞"。

明朝时会同县的部分山区便有斗牛的习俗。早先,斗牛是村民的娱乐形式。后随着农业的发展,耕牛不再是供村民娱乐的对象,成为农作的至宝,遂有人采用木材雕刻成牛头以此来代替真牛表演,由此逐渐形成了"斗牛舞"。

斗牛舞的表演形式主要有两种:一为一人扮一牛;二为两人扮一牛,后增加有两名11至12岁的男女牧童参与表演。表演时,扮演牛者头戴镶有牛角的牛头,身穿便衣;男牧童头戴罗汉面具,身着长衫;女牧童上身着绸料大襟短衫,下身穿中式裤,颜色鲜艳。舞者们在锣鼓伴奏中起舞。

斗牛舞的舞蹈动作多为模仿牛的生活习性和斗殴的动作衍化而来,如"对角""凹角""碰角""斗角""擦痒""吃草"等。

第三节 民间戏曲

湖南地方戏曲,经宋元的沉淀至明清两代形成鼎盛期,出现了一个崭新的局面。集中表现为:戏曲声腔日趋丰富,多声腔地方剧种逐渐形成,出现诸腔杂陈的繁荣景象;戏曲班社层出不穷,科班教学普及为戏曲艺术培养了一大批人才;湖南戏班的演出活动范围日渐拓宽,由最初仅在湖南境内演出发展到在邻近各省开展演出活动;以民间花鼓戏为代表的民间小戏戏曲兴起;出现了一批有影响的戏曲作家和戏曲理论家,如明代的许潮、李九标、龙膺,清代的黄周星(传奇)、张九钺(传奇)、王夫之(杂剧)、张声玠(杂剧)等人。

一、代表戏种

(一)花鼓戏

湖南花鼓戏是湖南各地方小戏花鼓、花灯的总称,根据流行地区的不同,有长沙花鼓戏、邵阳花鼓戏、衡州花鼓戏、常德花鼓戏、岳阳花鼓戏、零陵花鼓戏等流派,除零陵花鼓戏外,其他皆形成于清代。

清初,花鼓戏在湖南广大农村地区兴起。它的兴起并不是突如其来的,而是在长久的文化艺术积淀中孕育而生的,是湖南民间艺术发展的产物。"以童子装丑旦剧唱,金鼓喧阗,自初旬起至是夜止"[①]的记载,说明清嘉庆年间,一丑一旦演唱的花鼓戏雏形——地花鼓已开始

① 胡红,康瑞军.中国民族民间音乐简编[M].成都:西南交通大学出版社,2009:60.

流行。《坦园日记》对"花鼓词"进行了详细的描述,说明了永兴县的"花鼓词"表演已有了角色划分,如有书生、书童、柳莺、柳莺婢等角色,同时,还有了较为完整的故事情节,演出形式也具有了一定规模。

从康熙至乾隆年间(1662—1795年),湖南花鼓戏在地花鼓、花灯等民间歌舞的基础上发展而成,并出现了花鼓戏"草台班"。嘉庆十一年(1806年)修订的《巴陵县志》载:"唯近岁竞演小戏,农月不止,村儿教习成班,宛同优子。荒弃作业,导引浮浪,实为地方大患,则士绅与官府所宜急急禁绝之也。"①表明花鼓戏的表演已经突破了传统节日的演出习俗。此时,各地涌现花鼓戏班社,如鲁文智建立"怀德堂班""德胜班"等。花鼓戏演员们不仅积极从事花鼓戏舞台演出活动,还开始开班授徒,培养了一大批花鼓戏人才,为花鼓戏艺术的发展奠定了基础。光绪初年,湖南各地陆续出现了花鼓戏班,涌现了一大批著名艺人,如名丑胡石,名旦兰桂、罗来燕等。不少班社还制定了一套严格的管理制度,清末宁乡花鼓戏的"土坝班"就制定有十条班规。

(二) 湘剧

湘剧,湖南地方大戏剧种,历史上曾称"长沙班子""湘潭班子"或"大戏班子"。因演唱时用中州韵结合长沙官话,故又称"长沙湘剧"。流行于长沙、善化、湘阴、浏阳、醴陵、湘潭、湘乡、宁乡、益阳、攸县、安化、茶陵等地。此外,在华容、沅江、桂东、酃县、南县、耒阳、衡阳等地也有流动演出。

湘剧是多声腔剧种,所用声腔有高腔、低牌子、昆腔、乱弹(又称弹腔)以及一些杂曲小调。正因声腔的多样,其发展融合需要较长时间,故而湘剧的形成与发展也经历了一段较长的过程。明初,弋阳腔传入湖南,与长沙一带的地方方言、民间音乐及宗教音乐相结合,逐渐形成了流行于湘东北和湘中一带具有地方特色的高腔。高腔盛行之际,古老声腔低牌子也齐头并进。后高腔在发展的过程中,还受到了青阳腔的影响。湘剧高腔吸收了青阳腔当中的"滚调""滚白""畅滚",形成了湘剧高腔中的"放流",进一步丰富了高腔的演唱艺术。湘剧高腔是在弋阳腔和青阳腔的基础上,由湘东北、湘中地方音乐相结合形成的,形成时间约在万历年间(1573—1619年)。

明末清初,昆腔传入湘剧。如清康熙六年(1667年)于长沙成立的老仁和班,即是高、昆两腔兼唱的戏班。又如清乾隆年间(1736—1795年),长沙的大普庆班是一个专唱昆腔的戏班,常演出《宫娥刺虎》《游园惊梦》《盗草》《剑阁闻铃》等昆腔剧目。后因弹腔的兴起,演唱昆腔逐渐减少。至清末民初,仅能在湘剧中见到少数的昆腔折子戏。

湘剧弹腔,又称"乱弹",有南、北路,反南、北路,吹腔,卫腔,平板等。这一系列的声腔都是在清代陆续传入的。其中,四平、吹腔传入较早;南路受徽班影响较大,北路则深受汉剧、巴陵戏的影响。

在历代艺人的努力之下,自明初弋阳腔传入开始,至清乾隆年间南、北两路的传入,高腔、低牌子、昆腔、乱弹等四大声腔相互融合,从而发展形成了湘剧。

① 朱咏北.非遗保护与湖南花鼓戏研究[M].苏州:苏州大学出版社,2014:24.

清乾隆年间(1736—1795年),湘剧班社增多,长沙、湘潭等地建有"老郎庙",负责管理当地的戏班和演员。道光年间(1821—1850年),出现了任和班,此班以唱弹腔为主。发展至同治、光绪年间(1862—1908),戏曲班社遍布,兴办科班之风盛行。当时著名班社有普庆班、泰益班、太和班、大庆班等。著名科班则有五云科班、福临科班、三元科班等。此时期,湘剧剧目也十分丰富,多达千余个。湘剧风格有的委婉、流丽,有的粗犷、奔放,地方特色浓郁,角色行当有生、旦、净、丑四大行。

(三)衡阳湘剧

衡阳湘剧,旧称"衡州大戏班子"或"衡州班子",是湖南地方大戏中保留昆腔剧目最多的传统剧种,早期以班社命名,如"老吉祥班""老天源班"等。其主要在衡阳、郴州、耒阳、衡南、衡山、衡东、汝城、桂阳、资兴、永兴、常宁、安仁、郴县、宜章、桂东、酃县、攸县、茶陵等县市流传,江西和广东部分地区也有涉及。

衡阳湘剧起源于明代,有关其源流民间流传有两种说法:其一,源于苏籍冯姓官员带来的戏班;其二,源于江西客商邀请的戏班。衡阳湘剧是一种多声腔剧种,兼唱昆腔、高腔、弹腔。

昆腔的传入源于桂端王府的昆腔班。当时王府中,"笙歌之盛,不减京畿"。[①] 明末,王府伶人散落民间,搭班民间戏班演出。昆曲与当地民间艺术、地方方言相结合,逐渐向地方化发展。康熙年间(1662—1722年),极具衡阳地方特色的声腔既已形成。康熙三十一年(1692年),刘献廷曾在衡州观看戏班演唱昆腔戏《玉连环》,并将这段见闻记录在《广阳杂记》中:"亦舟以优觞款了,剧演《玉连环》,楚人强作吴歙。丑拙至不可忍。如唱'红'为'横'、'公'为'庚'、'东'为'登'、'通'为'疼'之类……使非余久滞衡阳,几乎不辨一字。"[②]由此可见,衡阳地方化的昆腔早在三百余年前既已存在。

康熙、乾隆年间(1622—1795年),衡阳当地戏曲演出活动频繁,且具有一定的周期性,演唱剧目除了高腔剧目外,还有高、昆两腔兼唱的剧目。乾隆年间《清泉县志》载:"其夜又特设馔水祭,祭毕,焚冥于门。又或用浮屠设盂兰会,放焰口,点河灯。市人演目连、观音、岳王诸剧。"[③]其中提及的"岳阳",即指高、昆两腔兼唱剧目《岳飞传》。

衡阳湘剧弹腔(南、北路)何时传入衡阳,现尚未有确凿史料记载。南、北两路不是同一时间传入的。咸丰年间(1851—1861年),一些湖北汉班艺人曾到衡阳搭班或组班演出。同治、光绪年间(1862—1908年),衡阳民间有将衡阳湘剧弹腔称为"衡阳汉调"。再者,历史上也曾出现过湘剧艺人与祁剧艺人在衡阳搭班或组班演出的现象。这说明衡阳湘剧在发展的过程中,曾受汉剧、湘剧和祁剧等戏曲艺术的影响。

衡阳湘剧的角色行当有生、旦、花三大行,生行又分老生、正生、小生,旦行又分正旦、小旦、老旦,花行又分大花、二花、三花,共九个行当,故称"九人头"。衡阳湘剧传统曲目丰富,现存大小剧目 500 余个,著名的是五大本高昆两腔混合演唱的剧目,称"青红绿白黄",即《青

① 湖南省文化厅.湖南戏曲志(简编)[M].长沙:湖南文艺出版社,2013:55.
② 尹伯康.湖南戏剧史纲[M].长沙:湖南文艺出版社,1997:21.
③ 吴新苗.戏曲文化[M].北京:中国经济出版社,2014:111.

梅会》《红梅阁》《绿袍相》《白兔记》《黄金印》。

（四）巴陵戏

巴陵戏，原名"巴湘戏"，因其形成和活动中心在岳阳（旧为岳州府），故又有"岳州班"之称。在湖南，巴陵戏主要流布于湘北一带的华容、临湘、平江、汨罗、湘阴、岳阳等地，在湖北和江西部分地区也有分布。

崇祯十六年（1643年），巴陵人氏杨翔凤作有《岳阳楼观马元戎家乐》一诗，诗曰："岳阳城下锦如簇，历落风尘破聋鼓，秦筑楚语越箜篌，种种伤心何足数。"①这首诗讲的是马元戎的家乐随军活动，运用楚语演唱各种伤心事。另外，关于巴陵戏始祖，历代艺人之间流传有这样一种说法：明末，岳阳有洪胜班，此班的洪玉良（生角）即巴陵戏的始祖。

万历年间（1573—1619年），昆山腔在全国各地盛行，岳阳地区亦有昆腔表演。杨懋建（清道光人）在《梦华琐簿》中说道："戊戌夏（道光十八年），余到岳阳，小住十八日，得识徐三稚青（庶咸），佳士也……复工度曲，与余交莫逆。"②周贻白解释："至于徐三稚青居岳阳而'工度曲'，是岳阳亦有昆曲之证。"③巴陵戏的昆腔，自明万历起至清中叶，一直在岳阳流传。巴陵戏中现尚存有昆腔剧目《天官赐福》，在舞台演出中也运用有大量昆腔曲牌。乾隆年间（1736—1795年），岳阳地区出现了诸腔杂呈的现象，推动了巴陵戏的发展。"很多大工业城市便往往成为各种声腔的汇集点，出现了昆腔、'乱弹'诸腔并奏，彼此竞争的局面……成都、长沙、岳州等大、中城市也是如此。"④

巴陵戏的弹腔（南、北路）是在微调和襄阳腔的影响下形成的，最迟在清乾隆中期便已流行。道光二年（1822年）刊行的《汉口丛谈》记述："李翠官幼习时曲于岳郡，居楚玉部，名噪湖之南者数年，赴汉口后，与荣庆部艺人同台演出。每妆饰登台，观众咸啧啧称赏。"⑤此外叶调元在汉口观看人和班艺人高秀芝演出后，赋诗《汉皋竹枝词》，诗中称赞道："曲中反调最凄凉，急是西皮缓二黄。"⑥可见汉剧与岳阳戏有所交流应在二黄之前。足可见巴陵戏弹腔形成时间之早。

清末，巴陵戏达到了发展的鼎盛期，主要表现在：出现了众多著名的戏曲班社和专业科班，如"巴湘十八班""巴陵十三块牌"等；从艺人员增多，这一时期从事巴陵戏表演艺术的艺人达800余人；演出遍及城乡各地，在茶楼酒肆等场合随处可见巴陵戏的表演。

巴陵戏传统剧目丰富，据不完全统计约有423个，可分为整本、半本、折子、小戏四类，以半本戏居多。其代表剧目有整本戏《伍子胥》《二度梅》《闹花灯》，半本戏《上天台》《清河桥》《烧绵山》，折子戏《麒麟阁》中的《打擂》、《西厢记》中的《跳墙围棋》、《幽闺记》中的《抢伞》，小戏《万病一针》《皮庆滚打》《胡文叫差》等。

① 张翅翔,归秀文.湖南风物志[M].长沙:湖南人民出版社,1985:160.
② 湖南省戏曲研究所.湖南地方剧种志丛书(3)[M].长沙:湖南文艺出版社,1989:175.
③ 周贻白.周贻白戏剧论文选[M].长沙:湖南人民出版社,1982:381.
④ 岳阳市地方志办公室.岳阳市志(11)[M].北京:中央文献出版社,2002:59.
⑤ 岳阳市地方志办公室.岳阳市志(11)[M].北京:中央文献出版社,2002:59.
⑥ 朱伟明.汉剧研究资料汇编(1822—1949)[M].武汉:武汉出版社,2012:3.

巴陵戏的行当又称"网子",清道光前有"十顶网子",即一末、二净、三生、四旦、五五、六外、七小、八贴、九夫、十杂。道光后发展成"十五顶网子",有生、旦、净三行。生行有老生、小生、三生、靠把、贴补;旦行有老旦、正旦、闺门、跻子、二小姐;净行有大花脸、二净、二目头、三花脸、四七郎。① 巴陵戏以唱弹腔为主,兼唱昆腔、小调、杂腔。

（五）祁剧

祁剧,旧有"祁阳班子"之称。清末,福建、江西等地称祁阳戏为"楚南戏"。祁剧在发展过程中逐渐衍化出永河和宝河两大艺术流派,均统一使用祁阳官话演唱。唱腔高亢粗犷,地方色彩浓厚。

明清两代,祁阳当地的政治、经济、文化、民俗等都得到了较好的发展,这为祁剧的形成创造了有利的条件。明初,弋阳诸腔传入湖南,并在当地迅速传播开来。关于弋阳腔传入祁阳的时间,民间流传有永乐年间(1403—1424年)和明嘉靖前后两种说法。前者有明魏良辅《南词引正》中的记录作为佐证:"自徽州、江西、福建俱作弋阳腔,永乐间,云、贵二省皆作之,会唱者颇入耳。"② 后者则有明徐渭《南词叙录》的记载为之证明:"今唱家称弋阳腔,则出于江西,两京、湖南、闽、广用之。"③《南词叙录》一书成书于嘉靖三十八年(1559年),因此弋阳腔传入祁阳应早于此书成书之前,即弋阳腔应是在嘉靖三十八年前传入祁阳的。弋阳腔传入祁阳后与当地盛行的民间艺术相结合,形成了祁阳地方高腔。万历年间(1573—1619年),祁阳一带的戏曲吸收了当时广泛流行的昆腔和昆腔剧目。清康熙后,祁剧声腔又有了进一步发展,在吸收融合徽调、汉调和秦腔的基础上,形成了弹腔(南、北路)。随着声腔的发展,祁剧的表演艺术和剧目也在日益丰富。

清康熙至乾隆年间(1662—1795年),祁剧从艺者日渐增多,艺人的表演技艺也有了很大的提高。同时,祁剧江湖班也开启了外出表演之路,足迹遍布广西、广东、江西、福建、云南、贵州诸地,出现了"祁阳子弟遍天下"繁盛景象。道光年间(1821—1850年),祁剧传承方式发生了改变,不再囿于传统的收徒传艺,发展了科班教学模式。

祁剧是一种多声腔剧种,所用声腔有高腔、昆腔、弹腔和杂腔小调等,现以高腔和弹腔为主;伴奏有文、武场之分,文场采用管弦乐器,武场采用打击乐器,所用乐器有噪鼓、祁胡、月琴、唢呐、大锣、小锣、横笛等。祁剧艺人奉祀的戏神有唐明皇(尊为老郎皇)、雷海青(尊为戏神)、焦德侯爷(祁剧专祀戏神)。祁剧传统剧目丰富,据不完全统计有941个,其中整本有272个,散折有669个,多为弹腔剧目。代表剧目有高腔类《琵琶记》《荆钗记》《白兔记》《拜月亭》,弹腔类《八义图》《鸿门宴》《吴汉杀妻》《斩单雄信》《寒江关》等。

（六）辰河戏

辰河戏,旧称"高腔班""辰河班"。在湖南,辰河戏主要流行于怀化和湘西土家族苗族自

① 金汉川.中国戏曲志:湖南卷[M].北京:文化艺术出版社,1990:94.
② 苏子裕.弋阳腔发展史稿[M].北京:中国戏剧出版社,2006:46.
③ 黄天骥,康保成.中国古代戏剧形态研究[M].郑州:河南人民出版社,2009:598.

治州一带,1955年,正式定名为"辰河戏"。

从声腔的衍变来看,辰河戏的形成与发展经历了一段漫长的过程。辰河戏的声腔有高腔、昆腔、低腔和弹腔,高腔为早期主要声腔,后由弹腔代之。辰河戏高腔脱胎于弋阳腔,明初弋阳腔传入辰河一带,与当地民歌、傩腔、号子、宗教音乐及方言等相结合,形成了辰河高腔。在形成过程中,辰河高腔还受到了青阳腔的影响。康熙年间(1662—1722年),辰河一带兴建了大量配有戏楼的庙宇、会馆、祠堂,为辰河高腔的发展创造了有利的条件。至乾隆、嘉庆年间(1736—1820年),当地祀神活动广为盛行,乾隆三十年(1765年)修订的《辰州府志》载:"岁时祀赛,惟僧道意旨是从。有上元醮、中元醮、土地寿、梓潼寿、城隍寿、伏波寿、傩神寿、佛祖寿、火官寿、五通寿、傩神会、龙船会、圣母会、降香会、阳尘会。"①由此说明当时当地祀赛活动昌盛,而演唱高腔戏是祀赛活动中不可缺少的一项。这一时期,高腔戏除了在城镇中流行外,还渗透到了少数民族聚居的边远山区。

辰河昆腔,来源于明中叶传入辰河地域的昆山腔。嘉靖三十八年(1559年),倭平班师回朝后,时任浙直总督的胡宗宪宴请田九霄(容美宣抚)、彭冀南(水顺宜慰)、向鹤峰(桑植安抚)等人,宴会上胡宗宪说道:"酒酣,命席间讴唱为乐……向歌《楚江秋》、彭歌《大江东》各一厥。胡公笑曰:'我固谓彭宣慰面似桃花,果然矣。'益彭在家常演戏为乐"。② 胡宗宪的这段话,说明了至少在明嘉靖三十八年(1559年)之前,昆山腔既已传入辰河地域。明末清初,谈迁在《北游录·纪闻(上)》中写道:"保靖长官彭朝柱,(逢)汉宫至,例公宴,酒九行,优唱九出……土宫延客,备南北调……其礼大抵拟于王公。"③这进一步说明了明中叶至清初,昆山腔演唱活动在保靖、永顺一带的兴盛。道光年间(1821—1850年),洪江一带多昆腔演唱,在杨懋建的《梦华琐簿》中就记有曾超在洪江演唱昆腔的情况:曾超"为长沙普庆部之佳伶,学南北曲最多,长沙诸郎中,殆无其耦"④"昔在洪江,桐城朱啸崖在摄会同令,朱抱荷幕中,颇眷之后,乃随星桥来长沙"。⑤

辰河戏弹腔源于荆河弹戏,光绪二十一年(1895年)起,周双福、周松贵两兄弟在洪江、靖县等地搭辰河班唱戏并教科,后又邀请常德弹腔戏艺人到科班任教。同时,大批常德弹腔艺人常到洪江、铜仁等地与高腔戏艺人同台演出,并传授弹腔演唱技艺,辰河戏弹腔自此开始。

辰河戏的伴奏乐队有文、武场之分,文场常用曲牌有《节节高》《万年欢》《大开门》《小开门》《哭皇天》等。武场锣鼓有大班锣、小锣、堂锣、晕轮、碰铃、大桶鼓、堂鼓等。辰河戏现存高腔剧目112个,包括连台本大戏(6个)、整本戏(47个)、单折戏(59个),代表剧目有《琵琶记》《黄金印》《一品忠》《大红袍》《九里山》等。

《琵琶记》(节选):

① 湖南省怀化地区艺术馆.目连戏论文集[M].湖南省怀化地区艺术馆,1989:83.
② 湘西土家族苗族自治州文化局,湘西土家族苗族自治州文联,湘西土家族苗族自治州新华书店.湘西土家族苗族自治州志丛书·文化志[M].长沙:湖南出版社,1996:76.
③ 湘西土家族苗族自治州文化局,湘西土家族苗族自治州文联,湘西土家族苗族自治州新华书店.湘西土家族苗族自治州志丛书·文化志[M].长沙:湖南出版社,1996:76.
④ 金汉川.中国戏曲志:湖南卷[M].北京:文化艺术出版社,1990:573.
⑤ 湖南省文化厅.湖南戏曲音乐集成(2)[M].长沙:湖南文艺出版社,2009:954.

春梦断[1]
《琵琶记·大别》赵五娘【旦】唱

1=C
慢速

陈依白 演唱
吴宗泽 记谱

（七）湘昆

湖南昆剧,简称"湘昆",流行于湖南桂阳、新田、嘉禾、临武、常宁、宁远、永兴、郴县、宜章、蓝山等地。其中,桂阳为湘昆发展和活动的中心,故"湘昆"又有"桂阳昆曲"之称。

湘昆何时在桂阳形成,现尚无史料记载。清末湘昆演出活动颇为盛行,萧剑昆(清末民初昆班创始人)曾说:"桂阳最早有集秀班,到过广东演出。"[2]他的这一说法正好与乾隆五十六年(1791年)广州所立《梨园会馆上会碑记》相印证,当中记有湖南集秀班。再者,桂阳地区的昆腔班多以"秀"字命名,因此萧剑昆的说法还是较为接近事实本身的。萧剑昆是桂阳四里镇长冲村人,萧家祠堂于嘉庆五年(1800年)建成,祖庙两旁绘有昆曲《渔家乐·藏舟》《荆钗记·舟会》《单刀会》等的壁画。综上所论,可知湘昆最迟在乾隆年间已在桂阳形成。

关于湘昆的来源,民间流传有三种说法:其一,苏州昆曲艺人为躲避清兵,来到桂阳,并在当地授艺谋生,昆曲自此留存桂阳;其二,清乾隆年间(1736—1795年),苏州人氏李四仔(又名李昆山),在从广东返家的途中,经过湘南,前往当地的弹腔班借路费,在戏班艺人的邀请下留班三月,传授了昆腔戏《昭君出塞》《梳妆掷戟》《藏舟刺梁》《琴挑偷诗》等。昆曲的演

[1] 《中国戏曲音乐集成》编辑委员会,《中国戏曲音乐集成·湖南卷》编辑委员会.中国戏曲音乐集成·湖南卷(上)[M].北京:文化艺术出版社,1992:771.

[2] 湖南省戏曲研究所.湖南地方剧种志丛书4:常德花鼓戏志、湖南花灯戏志、湘昆戏志、荆河戏志、武陵戏志[M].长沙:湖南文艺出版社,1990:420.

唱深受当地豪商巨富、文人学士的喜爱,随即桂阳地区相继出现了不少昆腔班社;其三,清咸丰年间(1851—1861),桂阳在外为官者,甚好昆曲,任江苏按察使的陈士杰,聘请苏州昆曲艺人到桂阳传授昆曲技艺。

清末民初,各地昆曲都走向衰落,唯独桂阳地区例外。这一时期,虽然弹腔兴起,但昆文秀班凭借着雄厚的家底、艺人精湛的技艺以及丰富的剧目,活跃在弹腔遍布的时期,演出依旧十分昌盛。然而不幸的是,光绪三十四年(1908年)国丧禁戏,昆文秀班被勒令解散。

湘昆剧目丰富,多为明清传奇,故事情节完整,如大戏《荆钗记》《十五贯》《连环记》《浣纱记》《渔家乐》《风筝误》《蝴蝶梦》,小戏《嫁妹》《醉打》《思凡》《出塞》等。湘昆曲调朴实、装饰较少、音调高亢、吐字有力。角色行当有生、外、末、小生、正旦、花旦、老旦、净、副、丑,称为"十角头"。

(八)荆河戏

荆河戏,旧称"上河戏",又称"高台班""大台班""汉班子"。在湖南,荆河戏流行于大庸、桑植、永顺、龙山、澧县、南县、临澧、沅江、石门、华容、慈利、岳阳、津市、安乡等地区。荆河戏约形成于明末清初,距今已有三百余年的发展历史。

已故艺人黄乐元、许宏梅、蔺同荣曾于民国初年前往沙市演出荆河戏时说:在当地老郎庙中见到了记载有明永乐二年(1404年)戏班在沙市活动情况的石碑,此碑于顺治八年(1651年)年重修。另外,《中国文学珍本·袁小修日记》记载:袁小修于万历四十三年(1615年)在沙市见到戏曲演出的情况,"时优伶二部间作,一为吴歈,一为楚调,吴演《幽闺》,楚演《金钗》"①中提及的"楚调"虽不知是何种声腔,但可确认是本地声腔。所以,沙市演唱本地声腔的情况和兴建老郎庙最迟出现在明代后期。后清人刘献廷在《广阳杂记》中的记载进一步证实了明末沙市戏曲兴盛、诸腔杂呈的现象,"沙市明末极盛……列巷九十九条……舟车辐辏,繁荣甲宇内,即今之京师、姑苏,皆不及也"。②

荆河戏早先多唱高、昆两腔。弹腔传入后,高、昆两腔使用逐渐减少。弹腔有南、北两路,现无从考证其具体的来历和形成时间。民间流传有这样的说法:关于弹腔北路,认为是李自成军中的秦陇子弟带来了秦腔,澧州、荆州、襄阳等地纷纷效仿,并与当地民间音乐相融合,形成了一种新的声腔,后被荆河戏艺人吸收使用,成为弹腔北路。关于弹腔南路,认为是荆河戏艺人在清时吸收徽调后发展形成的。清人王昶曾于乾隆五十六年(1791年)到过湖南澧州,在其《使楚丛谭》中有这样的记载:"以安庆优伶抵应,呕呕唧唧,亦颇怡然。"③这有力证明了徽调曾在澧州演出。

清代,湖南境内戏台遍布,荆河戏班主要唱"庙台""会台"和"草台",每日都有演出。咸丰、同治以来,荆河戏有了进一步发展。当时的沙市、澧州等地专业演出的戏班层出不穷,有文化、同乐、三元、长寿、泰寿、同福等戏班。

① 湖南省戏剧工作室.湖南地方戏曲资料(2)[M].[出版者不详],1980:63.
② [清]刘献廷.广阳杂记[M].北京:商务印书馆,1957.07:122.
③ 金汉川.中国戏曲志:湖南卷[M].北京:文化艺术出版社.1990:14.

荆河戏的角色行当有生、旦、花脸、小花脸四大行,各行当发音用嗓有着较大区别,小生和旦角用假嗓,须生用"沙嗓"和"边嗓",小花脸和老旦用本嗓,花脸则用"本带边"。伴奏有文、武场之分。文场用胡琴、三弦、月琴、笛子、唢呐等乐器伴奏;武场用堂鼓、大锣、小锣、马锣、云锣、头钹、二钹、铰子等乐器伴奏。荆河戏的传统剧目丰富,现存有542出。其中,弹腔类500出,杂腔小调类16出,昆腔类15出,高腔类11出。常演剧目的有80出,代表剧目有《寒江关》《反武科》《火烧绵山》《打跛骡》等。

(九)阳戏

阳戏,湖南地方小戏,主要分布在湘西土家族苗族自治州和怀化市。在阳戏历史上,常以县名来命名,有"吉首阳戏""凤凰阳戏""怀化阳戏""大庸阳戏"等称谓。

阳戏是在湘西民间歌舞的基础上发展形成的,经历了"二小"(一丑一旦)、"三小"(一丑一旦一生)及"多行当戏"等发展阶段。清乾隆二十三年(1758年)刊行的《凤凰厅志》载:"元宵前数日,城乡敛钱,扮各样花灯,为龙马、禽兽、鱼虾各状。十岁以上童子扮演采茶、插秧诸故事,至十五夜,笙歌鼎沸,灯烛辉煌,谓之闹元宵。"①这里提到的民间采茶歌舞,至今还存在于阳戏当中,《滔菜薹》中保留的唱段"十二月采茶"便是其一。由此,证明了阳戏脱胎于民间歌舞。道光元年(1821年)刊行的《辰溪县志》载:"灯节后,聚钱演戏,名曰灯戏。"②历史上,"灯戏"意指的是春节时演唱的花灯歌舞或小型阳戏。

阳戏具体何年形成,现无精准定论,但可从当地阳戏艺人的从艺及师承情况来进行大概的推测。凤凰著名老艺人刘长寿(1882—1985年)的曾祖父刘老富是清嘉庆年间有名的阳戏生行艺人。向寿卿(沅陵辰河戏艺人)的曾祖父向光前(1803—1850年)戏艺卓越,能唱高腔和阳戏。著名老艺人覃保元、杨思梅均为祖传唱阳戏的,传至他们这一代,已有四代之久,其曾祖父的演唱阳戏距今至少已有两百年的历史,说明阳戏至少已有二百年的发展历史。

阳戏形成与发展同傩堂戏有着紧密的联系。历史上,阳戏曾与傩堂戏在酬神还愿时同台演出。黔阳老艺人钦光年也曾说过,黔阳阳戏在历史上曾有不开脸而戴脸子壳演出的现象,这说明早期的阳戏深受傩戏的影响。"还傩愿"有"单""双"之分。还"双傩愿",多由阳戏艺人代替巫师演"二十四戏",阳戏艺人吴庆忠、刘一龙、韩元生等,虽不是巫师,但都曾演过二十四戏,可见早期阳戏与傩堂戏之间的关联之深。正是由于阳戏与傩堂戏有长久同台演出的现象,故而两者之间相互影响颇深。阳戏不仅扮演了傩戏的剧目,还吸收借鉴了傩戏的唱腔。而傩戏则借鉴了阳戏的脸谱化妆,不再戴脸子壳。此外,阳戏在发展的过程中还受到了辰河戏的影响。阳戏艺人在演出中,不仅采用了辰河戏的音乐牌子,还移植了部分传统曲目。再者,由于历代阳戏艺人中不乏少数民族者,如有覃保元(土家族)、龙祥云(苗族)、向本家(侗族)、谷志壮(白族)等,他们将民族艺术融入了阳戏表演中,促进了阳戏的发展,使其更具地方特色和民族风味。

阳戏有南路阳戏和北路阳戏两个流派。南路阳戏流传于湖南的凤凰、吉首、麻阳、泸溪、

① 湖南省戏曲研究所.湖南地方剧种志丛书2:辰河戏志 阳戏志 苗剧志 侗戏志[M].长沙:湖南文艺出版社,1989:259.
② 湖南省戏曲研究所.湖南地方剧种志丛书2:辰河戏志 阳戏志 苗剧志 侗戏志[M].长沙:湖南文艺出版社,1989:259.

徽浦、新晃、怀化、会同、黔阳、芷江及贵州的黎平、锦屏、铜仁等地；北路阳戏流传于湖南的花垣、保靖、龙山、桑植、永顺、大庸、古丈、沅陵及四川的秀山、酉阳，湖北的来凤、鹤峰等地。北路阳戏唱腔以［正宫调］为主，兼有［阴调］［三花调］［悦调］［蛤蟆赶调］等。南路阳戏曲调有［正宫调］［七句半］［赶板］［一字调］［后山腔］［腾云调］［翻云腔］等。阳戏唱腔有男、女腔之分，为同宫异腔。通常情况下，女腔音域要高出男腔四度，用共同的过门相互连接。

（十）傩堂戏

傩堂戏，又称"傩愿戏"，脱胎于巫师还傩愿酬神的歌舞，宗教色彩浓郁，湖南全省均有所分布。汉族、土家族、苗族、侗族、瑶族都有演出傩堂戏的习俗。不同地区称谓各异，湘西叫"傩戏""傩堂戏""傩神戏"；湘南叫"师道戏""狮子戏""脸子戏"；湘北叫"师道欢""傩愿戏""姜女儿戏"；湘中叫"老君戏"。

明代，湖南傩戏在湘南、湘西、湘北等地区呈现出了不同的发展态势。湘南地区承续了南朝傩舞的风格；湘北地区沿袭了古傩形式："岁将尽数日，乡村多用巫师，朱裳鬼面，锣鼓喧舞竟夜，名曰还傩。"①一时之间，湖南各地还傩愿酬神活动广泛盛行，并与民间流传的巫术、杂技、傩舞等相互交融。刘献廷在《广阳杂记》中记述道："予在郴州时，有巫登刀梯作法为人禳解者⋯⋯久之，梯上之巫，探怀中出笺连掷于地，众合声招其兆焉。巫乃历梯而下，置赤足于霜刃之上而莫之伤也。乃与下巫舞蹈番掷，更倡迭和。行则屈其膝，如妇人之拜，行绕于梯之下，久之而归。旁人曰：'此王母教也'。"②这是傩戏与巫术、杂技、傩舞相互交融、融合表演的有力佐证。此时，鄢县也有举行还傩愿活动时带有杂技表演的现象。这一现象在明嘉靖年间（1522—1566年）修订的《衡州府志》中有着详细描述："岁晚，用巫者鸣锣鼓吹角，男作女妆，始则两人执手而舞，终则数人牵手而舞，从中翻身，轮作筋斗，或一人仰卧，众人筋斗从腹而过，亦随口歌唱，黎明起竟日通宵乃散。"③

明代，弋阳、昆山、青阳诸腔传入湖南，并在当地广泛流传，对当地戏曲产生了较大影响，出现了傩、戏交叉的现象。在某些地区，傩堂戏艺人遂已将戏神"唐明皇"移入傩坛，这一现象在以下两则史料中得到证实。

风俗事女神，每家画一轴，神分班而坐，多不可数。中标题云："家居侍奉李家天子，三楼贤圣神仙"；两旁题云"三千美女，八百姣娥。"岁晚，用巫者鸣锣鼓吹角⋯⋯

春社作巳毕，土风尚驱傩⋯⋯中坐天宝帝，左右双明姝⋯⋯④

——明·顾景星《白茅堂集》之《乡傩诗》

傩堂戏形成并发展于清代。清初，傩舞开始向傩戏过渡。康熙八年（1669年）刊行的《湘阴县志》载："元宵，城市剪纸为花灯，居民奔走以乐。少季，朱衣鬼面，或步或骑，相聚数十为戏。"⑤又据康熙二十八年（1689年）刊行的《凤凰厅志》载："岁时，祈赛不一，其名宰牲，

① 李跃龙，湖南省地方志编纂委员会.湖南省志第26卷·民俗志[M].北京：五洲传播出版社，2005：661.
② 湖南省戏曲研究所.湖南地方剧种志丛书2：辰河戏志 阳戏志 苗剧志 侗戏志[M].长沙：湖南文艺出版社，1989：469.
③ 湖南省戏曲研究所.湖南地方剧种志丛书2：辰河戏志 阳戏志 苗剧志 侗戏志[M].长沙：湖南文艺出版社，1989：470.
④ 湖南省戏曲研究所.湖南地方剧种志丛书2：辰河戏志 阳戏志 苗剧志 侗戏志[M].长沙：湖南文艺出版社，1989：470.
⑤ 胡健国.巫滩与巫术[M].海口：海南出版社，1993：155-156：.

延巫为诸戏舞,名曰还傩愿。"①从康熙早年间的史料来看,巫傩法事表演的"傩戏",主要是说唱、杂耍、歌舞等形式。但这种情况,到康熙中期却发生了改变。

　　康熙中期,傩戏已形成,并在社会上产生了一定的影响。康熙四十年(1701年),向兆鳞(时任沅陵教谕)作有《神巫行》一诗,诗中讲道:"汝有病,何须药,神君能令百病却。汝祈福,有嘉告,神君福汝万事足。走迎神,巫吹角,呜呜巫来降神。牲醴具陈,牵羊执豕神具至。只杀豕烹羊,神保是康。坎坎击鼓,备极媚妩。神凭巫语,汝翁病行愈,赐汝以纯嘏。拜送神巫刚出门,阿郎哭爷己声吞。走过东邻还歌舞,今年高廪富禾黍,明年多财复善贾。事事称意惟凭汝,愿唱一部《孟姜女》。"②又据康熙四十四年(1705年)刊行的《沅陵县志》载:"辰俗巫作神戏,搬演孟姜女故事。以酬金多寡为全部半部之分,全者演至数日,荒诞不经,里中习以为常。"③由此可知《孟姜女》为傩堂戏的常演剧目,并深受当地百姓的喜爱。清乾隆年间(1736—1795年),各地傩堂戏都有所发展,如辰州府傩堂戏的演出形式即有所革新。

　　清嘉庆、道光年间(1796—1850年),随着傩堂戏演出的增多,其剧目有所增加,除《孟姜女》外,新增有《梁山土地》《桃源洞神》等。关于其剧目道光元年(1821年)刊行的《辰溪县志》有记载:"至期奋牲牢,延巫至家,具疏代祝。鸣金鼓,作法事,扮演《桃源洞神》《梁山土地》及《孟姜女》等剧。"④同时,傩堂戏的演出场合也有所转变,脱离了傩坛,开始登台表演。这一转变在同治十年(1871年)修撰的《保靖县志》中有相关记载:"凡酬愿追魂,不论四季,择日延巫祭赛傩神。祭时必设傩王男女像于庭中,旁列满堂画轴神像。愿大者搭台演傩神戏。"⑤

　　傩堂戏戏服以生活服装为主,略有简单装饰,色彩鲜艳,并保留有五佛冠、道袍、法衣等具有宗教色彩的服装。傩堂戏常用面具有傩公、傩娘、土地佬、土地婆、开山、判官、和合二仙、四元帅、鲁班、算匠、安童、琴童、张郎等。傩堂戏剧目有三类:其一为正本戏,如《仙姑送子》《蛮八郎》《梁山土地》《降杨公》等;其二为傩堂小戏,如《采香》《打求财》《造云楼》等;其三为具有较高戏曲化程度的剧目,如有《龙王女》《孟姜女》《大盘洞》等。

(十一) 花灯戏

　　花灯戏,湖南民间小戏剧种,是在当地民间歌舞(茶灯、调子、花灯、地花鼓等)的基础上发展形成的,代表性的有湘西花灯戏、平江花灯戏和嘉禾花灯戏。

　　湘西花灯戏,俗称"桑植花灯""麻阳花灯""保靖花灯",流布于凤凰、大庸、麻阳、吉首、古丈、桑植、保靖、沅陵、辰溪、泸溪等地。清代,出现了"半台班"的形式。咸丰、同治年间(1851—1874年),凤凰和大庸出现了"半阳半花"的班社。湘西花灯戏的演出最初为"对子

① 湘西土家族苗族自治州文化局,湘西土家族苗族自治州文联,湘西土家族苗族自治州新华书店. 湘西土家族苗族自治州志丛书·文化志[M]. 长沙:湖南出版社,1996:85.
② 朱恒夫,聂圣哲. 中华艺术论丛第9辑:中国少数民族戏剧研究专辑[M]. 上海:同济大学出版社,2009:381.
③ 周和平. 第一批国家级非物质文化遗产名录图典:上[M]. 北京:文化艺术出版社,2007:518-519.
④ 湖南省戏曲研究所. 湖南地方剧种志丛书2:辰河戏志 阳戏志 苗剧志 侗戏志[M]. 长沙:湖南文艺出版社,1989:472.
⑤ 湖南省戏曲研究所. 湖南地方剧种志丛书2:辰河戏志 阳戏志 苗剧志 侗戏志[M]. 长沙:湖南文艺出版社,1989:472.

花灯"(一旦一丑),多扮演《牧童盘花》《捡菌子》等歌舞两小戏,后表演形式有所发展,出现了二旦一丑、两旦两丑或多旦多丑的表演形式,演出剧目有《双采茶》《姐妹观花》《双盗花》等。湘西花灯戏的唱腔有灯调和民间小调,灯调为主要唱腔,活泼、轻快。

湘西花灯戏唱腔——灯调:

<center>灯调
(《上茶山》【小生】唱腔)</center>

1=C 2/4

稍快,欢乐

贾绍正演唱
歌徒记谱

（乐谱）

平江花灯戏,多流布于平江、浏阳一带。其演出形式经历了对子花灯(一旦一丑、两旦两丑)、"二小戏"、"三小戏"等阶段,形成了自己的正调,即川调和打锣鼓。演唱兼用长沙官话和平江方言,演出剧目有一百余个,代表剧目有《蓝桥挑水》《蔡坤山犁田》《贫富拜寿》《梁祝姻缘》等。

嘉禾花灯戏,又称"湘南花灯戏",多在嘉禾、宁远、新田、蓝山、郴州、临武、桂阳等地流行。唱腔分正调和小调,正调曲调有[四川板][反四川板][哭板][凉伞调][劝调][刘海砍樵调]等。小调则有本地小调[对子调][看相调][十月花][走调];丝弦小调[虞美人][九连环][探妹][到春来][小冤家][西宫词]等。常演剧目有《看花》《苦茶记》《打鸟》《刘海戏蟾》等。

(十二) 木偶戏

木偶戏又称"矮台戏""棒棒戏""低台戏""木脑壳戏"等,是一种以唱湖南地方戏曲为主的木偶艺术。木偶戏深受湖南地方戏曲的影响,逐渐转至演唱地方戏曲剧目,发展至清代达到兴盛期。湖南当地流行的木偶戏有布袋木偶、提线木偶和杖头木偶。

杖头木偶是湖南木偶戏的主要种类,大体上可分为四大流派:一是以唱祁剧为主的祁阳举偶;二是以唱长沙弹词为主的衡山举偶;三是以唱辰河戏和常德汉剧为主的龙山举偶;四是以唱常德汉剧为主的常德举偶。

万历年间(1573—1619年),杖头木偶已遍及湖南全省。明袁宏道曾作诗描述常德木偶戏:"造物聊凭意匠成,纵无筋骨有神情,木人自觉机关少,粉本输他笑语生。世界总依阳焰海,邻封如近阆婆城,南询童子参何晚,烟水风光第一程。"[①]王夫之也留有咏木偶戏的诗作,

① 张翅翔,归秀文.湖南风物志[M].长沙:湖南人民出版社,1985:168.

曰:"也似带春愁,却倩何人说,更无半字与关心,吐出丁香舌。红烛影摇风,斜映朦胧月。铅华谁辨假中真,皮下无些血。"①可见湖南各地木偶戏发展之迅速。木偶不仅设有机关,可供人操纵表演,而且演出技艺精湛,获当时文人肯定。清代,杖头木偶甚为兴盛,已有木偶戏班社出现,如辰河戏中的矮台班社。同治八年(1869年)《溆浦县志》载有嘉庆六年(1801年)科举人邓大猷的《竹枝词》②:

梨园子弟不知耕,
一担傀儡随处行,
但过重阳风雨后,
村村演剧赛秋成。

提线木偶戏何时传入湖南,可从平江长寿刘氏族谱的记载中窥探一二:

十八世,复隆之子士骏,字嵩生,清顺治十年癸巳正月十五日戌时生,雍正八年庚戌六月初一日寅时殁,葬东坑老屋左畔架上金盆形,辛乙兼酉卯周围抵盆边有碑,康熙五十年间,公父子自福建汀州府上杭县来苏田背村中都下房乡,移住江西义宁崇乡自土,旅徙湖南平江上东乡长寿街邵阳永安团龚家洞东坑卜宅置产而家焉,是公为迁平世祖,又清明会田在邵阳东坑老屋前面并大岩里共田五号,税壹亩,永为赏田,由文达二房轮管,不准分卖,清康熙二十八年上杭县鳌头祠公手修一次,又建造上屋和祠立有合同拨帖。二十世,恭久乾隆十五年迁黄金洞。③

虽然这段记载看似与湖南提线木偶的来源毫无关系,但是结合民间艺人刘湘江、李厚生两人的说辞,大意为:湖南原没有提线戏,康熙年间(1662—1722年),一张姓提线戏艺人跟随同乡刘嵩生逃荒到湖南平江长寿。之后,张在刘的帮助下成家,为谋生计,重操提线木偶,以唱歌腔为主,自此湖南有了提线戏。后改唱巴陵戏。张为了感谢刘家,同刘家约定每年五月十八、十九、二十三日前往刘家唱戏。这一例规保留到新中国成立前。④ 当中谈及的"例规"一事,确实存在,由此说明张、刘两家确实有关系。因而,刘氏族谱中记载的来湖南的时间,很有可能也是张姓提线艺人来湖南的时间。而且刘、李两名艺人所说张姓提线戏艺人演出初期是唱歌腔的,该腔的旋律与福建定州地区的歌腔相仿。综上所述,湖南提线木偶大致于清康熙年间(1662—1722年)由福建传入。⑤

湖南木偶戏常演传统剧目有大本头戏《三国演义》《封神榜》《西游记》等;折子戏《水漫金山》《小放牛》《九龙山》等。此外,还有《定军山》《火焰山》《草船借箭》《哪吒闹海》等。

(十三)皮影戏

皮影戏,旧时有"灯影戏""影子戏"或"灯戏"等称谓,湖南全省均有流布,至今在长沙、宁乡、汉寿、常德、益阳、常宁、浏阳、望城、平江、岳阳、株洲、衡东、衡山、衡阳、湘潭、攸县等地区

① 南开大学中文系《法家诗选》编注组.法家诗选[M].北京:北京教育出版社,1975:168-169.
② 湖南省地方志编纂委员会编.湖南省志第19卷:文化志 文化事业[M].长沙:湖南出版社,1991:53.
③ 李昌敏.湖南木偶戏[M].长沙:湖南人民出版社,1984:16.
④ 李昌敏.湖南木偶戏[M].长沙:湖南人民出版社,1984:17.
⑤ 李昌敏.湖南木偶戏[M].长沙:湖南人民出版社,1984:16.

依旧存在皮影戏班。

湖南皮影戏,历史悠久,宋代已相当发达。明末文学家袁宏道(1568—1610年)曾在常德龙膺的家中与其一同观看皮影戏,并赋诗三首,题为《龙堂招提观影戏,精致妙解,前此未有,汪师中、龙君超皆有作》。明末清初,衡阳思想家王夫之(1619—1692年)作有《卜算子·咏傀儡示从游诸子》:"也似带春愁,却倩何人说。更无半字与关心,吐与丁香舌。红烛影摇风,斜映朦胧月。铅华谁辨假中真,皮下无些血。"①《卜算子·咏傀儡示从游诸子》为王夫之晚年的作品,从词句来看,写的应是皮影戏。②

清末,全国皮影戏分南影、北影,湖南皮影戏为"南影"分支之一。光绪二十年(1894年),长沙、常德、湘潭等地皮影戏极为盛行。湖南皮影戏有长沙皮影戏、衡阳皮影戏、平江皮影戏等流派。皮影戏的剧目和唱腔,多以当地民间戏曲为主。所用影人,初为羊皮制成,后改用纸衬。

二、戏曲代表声腔

湖南地方各戏曲剧种在发展过程中,都综合运用了各种声腔,形成多种声腔混合的综合体制。其中,大戏剧种所用声腔有高腔、昆腔、弹腔、杂腔和小调等,以高腔、昆腔、弹腔和杂腔为主;小戏剧种所用声腔有打锣腔、川调、走场牌子、锣鼓牌子和小调等,以打锣腔、川调和小调为主。

表7-3 湖南各剧种声腔一览表③

类型	剧种	声腔
地方大戏	湘剧	高腔、低牌子、昆腔、弹腔、杂腔
	祁剧	高腔、昆腔、弹腔、杂腔
	辰河戏	高腔、低腔、昆腔、杂腔、弹腔
	衡阳湘剧	昆腔、高腔、弹腔、杂腔
	常德汉剧	高腔、昆腔、弹腔、杂腔
	荆河戏	高腔、昆腔、弹腔、杂腔
	巴陵戏	昆腔、弹腔、杂腔
	湘昆	昆腔
民间小戏	长沙花鼓戏	打锣腔、川调、小调
	邵阳花鼓戏	锣鼓牌子、走场牌子、川调、小调
	衡州花鼓戏	锣鼓牌子、川调、小调
	常德花鼓戏	打锣腔、川调(正宫调)、小调
	岳阳花鼓戏	打锣腔、川调(琴腔)、小调

① 南开大学中文系《法家诗选》编注组.法家诗选[M].北京:北京教育出版社,1975:168-169.
② 尹伯康.湖南戏剧史纲[M].长沙:湖南文艺出版社,1997:86.
③ 金汉川.中国戏曲志·湖南卷[M].北京:文化艺术出版社,1990:185-186.

续 表

类型	剧种	声腔
民间小戏	零陵花鼓戏	走场牌子、川调、小调
	阳戏	正调、花灯调
	花灯戏	灯调、民歌小调
	傩堂戏	傩堂戏腔
	苗剧	松唔(高腔)、送沙(平腔)
	侗剧	戏腔、歌腔

（一）高腔

高腔，曲牌联套体，脱胎于江西弋阳腔，明初已在湖南普遍流行。弋阳腔于明代传入湖南，已无异议，但是具体为何时，说法不一。

弋阳腔传入湖南之后，深受青阳腔①的影响。武陵人龙膺在《诗谑》中曾说："何物最娱庸俗耳，敲锣打鼓闹青阳。""弥空冰霰似筛糠，杂剧尊前笑满堂。梁泊旋风涂脸汉，沙陀腊雪咬脐郎。断机节烈情无赖，投笔英雄意可伤。"②虽然龙膺对青阳腔持贬斥的态度，但却从侧面说明了明万历年间青阳腔在湖南地区产生了相当大的影响。

更为重要的是弋阳腔在湖南的地方化。随着弋阳腔在湖南的广泛传播，与当地的民歌、佛曲、俗曲等相结合，融合楚巫傩文化，成为许多剧种的声腔，衍变成湖南高腔腔系。其途径有四：其一，参与宗教祭祀活动。起初，弋阳诸腔以搬演"目连戏"为主，湖南诸高腔则多演出"四十八本目连"。同时，还与各种宗教祭祀活动相结合，"十五日'中元节'……其夜又特设馔以祭。祭毕，焚冥衣冠，楮钱于门。又或用浮屠设'孟兰会'，放焰口，点河灯。市人演目连、观音、岳王诸剧"③；其二，商贾邀请戏班演戏。明永乐至嘉靖年间(1403—1566年)，江西商帮活跃于湖南湘潭、常德、宝庆、衡阳一带，常邀请弋阳梨园至"万寿官"演出。其三，王府戏曲与民间戏曲间的频繁交流。明李开先在《张小山小令后序》中言："洪武初年亲王之国，必以词曲一千七百本赐之。"④明朝时分封到湖南的藩王均建有王府，府内有戏楼，养有戏班，还常唤民间戏班进府演唱高腔土调。其四，江西"移民"的传播。

湖南现有长沙高腔、祁阳高腔、衡阳高腔、辰河高腔和常德高腔五种，曲牌有南、北曲之分。高腔的基本特征为"其节以鼓，其调喧""不叶宫调，不托管弦""错用乡语，只沿土俗""一人唱而众人和"。⑤ 演唱有起腔、梢腔和帮腔三种。伴奏时，乐器配备有大小之分，演出连台大本戏如岳传、目连、三国、封神等，用大锣和大鼓；演出传奇本戏如《琵琶记》《白兔记》等，则

① 青阳腔：明嘉靖末年，弋阳腔传入安徽，并与当地的俚歌俗曲、土语音调相结合形成了两种新的声腔，一为青阳腔，一为徽州腔，两大声腔在明清两代极为盛行。青阳腔因形成于青阳县而得名。
② [明]龙膺.龙膺集[M].长沙：岳麓书社，2011：401.
③ 丁世良，赵放.中国地方志民俗资料汇编：中南卷（上）[M].北京：书目文献出版社，1990：548.
④ 傅增湘.藏园群书经眼录[M].北京：中华书局，1983：1614.
⑤ 金汉川.中国戏曲志：湖南卷[M].北京：文化艺术出版社，1990：186.

用小锣、小鼓。

（二）昆腔

昆腔是湖南地方大戏剧种常用声腔之一，曾在当地盛行一时，常演出昆腔剧目的既有王府家班，又有民间昆班。在其发展演进的过程中，还形成了湖南特色昆腔，主要流行于湘南地区，被称为"湘昆"，系独立的剧种，有专业的剧团——湖南昆剧团。

昆腔最迟在万历三十二年（1604年）传入湖南，传入渠道有二：一是文人学士家班演出的盛行。细腻婉转的昆腔多为文人学士所好，不少人备有家乐，以唱昆腔为主，如龙膺、袁宏道、江盈科等人。龙膺曾于万历二十七年（1599年）作有《金门记》，该剧为湖南地区最早使用昆腔的剧目。公安人袁宏道在《答君御诸作》一诗中记述了在龙膺家中观看《金门记》的情况："打叠歌鬟与舞裙，九芝堂上气如云。无缘得见金门叟，齿落唇枯嚼细君。"诗后原注："时君御演出《金门记》。"① 二是王府戏曲的繁荣。明朝时，分封至湖南的藩王都在当地建有王府，府中有专供娱乐的戏班。万历年间（1573—1619年）广泛流行的昆腔自然会被王府戏班所采用和吸收。

清初，昆曲演出活动遍布湖南各地。昆腔在与传统声腔、地方语言、民间音乐的结合下，开始走向地方化。康熙二十九年（1690年）刘献廷在衡阳观演昆剧《玉连环》，后在《广阳杂记》中进行了详细描述，表明当时衡阳民间艺人在演唱昆腔剧目时已带有地方语音，后逐渐形成了湖南的地方昆腔，并为各大戏剧种所采用。以桂阳为中心的昆腔，经过发展衍化，蜕变成了独立的剧种，即现今的"湘昆"，与南昆、北昆并立。

昆腔的结构体制为曲牌联套，有"南曲联套""北曲联套""南北合套"等组合类型。常演出的昆腔剧目有《思凡》《武松杀嫂》《闹学》《八仙上寿》《天官赐福》《醉打山门》《六国封相》《刺虎》等。

（三）低牌子

低牌子，湘剧固有声腔，属曲牌连缀体，至今尚存350余支曲牌，有南曲、北曲、古曲和民间小调等。关于低牌子的来源有两种说法：一种认为低牌子是宋元时期南北曲在湖南的遗存。《青楼集》中记载有昆曲产生前湖南即有南曲及北杂剧（北曲）的演唱者及其演唱活动。成化八年（1472年），茶陵人李东阳作有《燕长沙府席上作》，诗中云："南曲声低屡变腔。"② 《衡州府志》记载有嘉靖三十五年（1556年）俚人醉唱《单刀会》北曲。另一种认为低牌子是昆山腔早期曲牌，即"粗昆"。

低牌子多数为正格曲牌，常见板式有三眼板、一眼板、无眼板和散板。低牌子存在于以下三类剧目中：一为吉庆戏，如《天官赐福》《普天同庆》《八仙庆寿》；二为传奇剧，如《寿袍记·五福团圆》《金印记·六国封相》；三为兼有低牌子和高腔的大本戏，如《目连传》《岳飞传》《封神榜》。

① [明]袁宏道.袁中郎全集:袁中朗诗集[M].北京:世界书局,1935:207.
② [明]李东阳.李东阳集:第1卷[M].长沙:岳麓书社,1984:634.

(四)弹腔

弹腔,俗称"南北路",是湖南地方大戏的常用声腔之一。"弹腔"一词初见于清郑延桂《陶阳竹枝词》,诗中云:"酬神包日唱弹腔。"① 湖南弹腔的形成经历了很长一段时间,它不是西皮、二黄合成皮黄后传入湖南继而地方化形成的,而是在南、北路声腔传入湖南之后合流而成的。

湖南弹腔中的北路相当于皮黄系统中的西皮。北路源于陕西秦腔,秦腔则在明末清初传入荆澧、襄阳一带。康熙年间(1662—1722年),顾彩在《容美纪游》中明确记载道:"男优皆秦腔,反可听,所谓梆子腔是也。"② 民间还流传有陕西秦腔到湖南北路中间有襄阳腔过渡的说法,即为秦腔在衍变成襄阳腔之后,分成两路,其中一路传到了荆、澧、常一带成为武陵戏和荆河戏的北路,继而与南路相结合传入辰河戏。

湖南弹腔中的南路相当于皮黄系统中的二黄,其来源有二:一为由安徽商帮经湖北从湘北传入。王昶在《使楚丛谈》中描绘了乾隆五十六年(1791年)在湖南澧州观看戏剧的情况,曰:"又六十里抵澧州道,臧里谷招同庆参将、方刺史小饮,以安庆优伶祇应,呕呕唧唧,亦颇怡然。"③ 由此证明了在乾隆年间就有安徽艺人在湘演出。此时的徽班已有二黄腔,因此文中提及的"呕呕唧唧"之腔调,与李斗《扬州画舫录》所记"安庆有以'二簧调'来者"④相印证,是唱二簧调。二为从湘南传入。从江西经湘南传入湖南的祁阳戏很有可能源于江西的宜黄腔。

从以上论述中,可大致推断出湖南弹腔大约形成于乾隆年间(1736—1795年)。乾隆十四年(1749年),原属安庆花部大戏《肉龙头》中的《困曹府》《闹街盘殿》已成为湘剧常演老戏。乾隆四十五年(1780年)广州所立的《外江梨园会馆碑记》中载有徽班九个、江西班两个、湖南班两个;乾隆五十六年(1791年)立的《梨园会馆上会碑记》中记载湖南有十七八班,安徽仅有七班。除集秀班外,其他多为乱弹班。⑤ 由此可见,此时湖南境内已有乱弹班的演出。从现存剧目来考究,《偷鸡》《大长生乐》早期为安庆调;《龙虎斗》《水淹七军》为唢呐二簧;《探亲家》《王祥吊孝》《李大打更》《打花鼓》等的唱腔均为乱弹诸腔,在乾隆年间(1736—1795年)广为流传,至今依旧为弹腔的重要组成部分,仍在沿用。

嘉庆、道光年间(1796—1850年),弹腔在湖南广为盛行。道光二年(1822年),范偕在《汉口丛谈》中记载有李翠官"幼习时曲于岳郡,居楚玉部"⑥,常演出的剧目有《杨妃醉酒》《玉堂春》《潘尼追舟》等。咸丰、同治年间(1851—1874年),湖南弹腔得到了更为广泛的普及,发展迅速。杨恩寿在《坦园日记》中记述了同治初年他在长沙、郴州、衡阳、湘潭等地观看戏剧的情况,所观剧目169出,其中弹腔所占比重最大,计有140出。

① 李国强,傅伯言.赣文化通志[M].南昌:江西教育出版社,2004:513.
② 尹伯康.湖南戏剧史纲[M].长沙:湖南文艺出版社,1997:25.
③ 尹伯康.湖南戏剧史纲[M].长沙:湖南文艺出版社,1997:26.
④ 《戏曲研究》编辑部.戏曲研究:第72辑[M].北京:文化艺术出版社,2007:291.
⑤ 欧阳予倩.中国戏曲研究资料初辑[M].北京:艺术出版社,1956:111-112.
⑥ 朱伟明.汉剧研究资料汇编(1822—1949)[M].武汉:武汉出版社,2012:1.

三、戏曲理论家

明清两代,随着戏曲艺术的发展,湖南地区陆续出现了一批较有影响力的戏曲作家和戏曲理论家。他们在戏曲创作和理论著述上取得的成果不仅是湖南地方戏曲发展史的重要组成部分,也是中国戏曲发展史中不可或缺的内容,有效地推动了湖南乃至全国戏曲的发展。代表人物有明代的许潮、李九标、龙膺,清代的黄周星、陶之采、王夫之、王维新、熊超、朱景英、张九钺、张声玠、毛国翰、夏大观等。

(一)许潮(明)及其杂剧合集《泰和记》

许潮,字时泉,湖南靖州人,明代著名杂剧作家,著有《泰和记》。大致生于明正德年间,万历初卒。他于嘉靖十三年(1534年)中举,嘉靖二十年(1541年)任河南新安县知县。许潮的人生经历主要是在明嘉靖年间(1522—1566年),他所创作的作品反映出了动荡社会的某些特征。

《泰和记》,又作《太和记》,是一部杂剧合集,原有二十四种杂剧,每本杂剧仅有一折。沈德符在《顾曲杂言》中讲述了曾见《太和记》刻本的情况:"向年曾见刻本《太和记》,按二十四气,每季填词六折,用六古人故事,每事必具始终,每人必有本末。"[①]有关《泰和记》剧本题材选择的问题在吕天成《曲品》中得到进一步证实:"许时泉所著传奇一本,《泰和》每出一事,似剧体,按岁月,选佳事,裁制新异,词调充雅,可谓满志。"[②]沈士俊曾对《武陵春》评价道:"今特进遴数剧,以商之知音者。"[③]虽然沈士俊在此并没有提到《泰和记》,但是却对其中的剧本《武陵春》做出了评价,认为这是他审慎选择出来的剧本,为"每出一人一事"的说法增添可信度。以上记述明确说明了许潮所作的《泰和记》是一部由二十四种剧本组成的杂剧合集。二十四种杂剧剧本,分别见于《群音类选》(十种)、《阳春奏》(六种)、《玉米新簧》(一种)、《盛明杂剧》二集(八种)。其中,现仅存十七种,曲白俱全者十三种,曲目不全者四种,散佚七种。现存十七种杂剧剧本分别为《公孙丑东郭息忿争》(有曲有白)、《王羲之兰亭显才艺》(有曲有白)、《刘苏州席上写风情》(有曲有白)、《东方朔割肉遗细君》(有曲有白)、《张季鹰因风忆故乡》(有曲有白)、《苏子瞻泛月游赤壁》(有曲有白)、《晋庚亮月夜登南楼》(有曲有白)、《陶处士栗里致交游》(有曲有白)、《桓元帅龙山会僚友》(有曲有白)、《谢东山雪朝试儿女》(有曲无白)、《汉相如昼锦归西蜀》(有曲有白)、《卫将军元宵会僚友》(有曲有白)、《元微之重访蒲东寺》(有曲有白)、《绿野堂祝裴公寿》(有曲有白)、《武陵春》(有曲有白)、《午日吟》(有曲有白)、《同甲会》(有曲有白)。从杂剧体制来看,许潮的杂剧作品较之元人的杂剧作品有所突破,不再囿于楔子加四折的固定模式,而采用一折一故事的形式,多折合成一集,创造了新的杂剧体制。从数量上来看,许潮留下的杂剧作品多于元人留存的杂剧作品,为后人解读明代杂剧提供了资料。

① 王萍.中国古代小说戏剧研究:第11辑(2015)[M].兰州:甘肃人民出版社,2016:173.
② 肖永明.湖湘文化通史:第3册(近古卷)[M].长沙:岳麓书社,2015:233.
③ 俞为民,孙蓉蓉.历代曲话汇编新编中国古典戏曲论著集成:清代编(第4集)[M].合肥:黄山书社,2008:257.

(二)黄周星(明末清初)及其传奇《人天乐》

黄周星(1611—1680年),字景虞,号圃庵、而庵,别号笑仓道人,一说本姓周,著名戏曲作家、戏曲理论家,湖南湘潭人。传世作品有传奇《人天乐》、戏曲论著《制曲枝语》和部分诗文,这些作品都显示出了他的创作个性和理论思想。

黄周星生活在明清王朝交替的社会背景中,他始终心怀明王朝,反对清人侵略,他效仿屈原投江,沉江前以"谢叠山宋室忠臣,止欠一死,吾今不死复何待"①表明自己以死明志的决心,死前还赋有《绝命词》一首:"成仁取义本寻常,婴杵何分早晚亡。三十七年惭后死,今朝始得殉先皇。"②可见他对清人的侵略是极为反对的,他宁愿为明皇殉难,也不愿同清人同流。黄周星于晚年转向戏曲创作,借这一艺术形式来表明他愤懑的态度,同时也表达出了他对理想社会的追求和期望。找不到社会出路的黄周星,只能将精神寄托于宗教的神秘世界。残酷的现实令其身心俱惫,只有以死殉节方得解脱。

康熙九年(1670年),黄周星开始酝酿戏曲创作,历时六年,至康熙十五年(1676年)完成传奇《人天乐》。作者在《自序》中明确表明了创作意图:"兹仆所作《人天乐》,盖一为吾生哀穷悼屈,一为世人劝善醒迷。事理本自显浅,不烦诠译。"③作者以自己一生的经历为原型,塑造了剧中主人公轩辕载,表达了其修善得道的思想。

《人天乐》(两卷),共计三十六折,全剧剧情由主、次两条线索展开。主线索为讲述轩辕载在瞻部州戒恶修善的故事,为现实世界;次线索为描述郁单越的美好生活,为理想世界。作者对《人天乐》内容的构架与其文学作品《将就园记》《郁单越颂》有着密切关系。他幻想建立将就两园,虽然仅限于文字,但是字里行间却显实境。作者在《仙乩记略》中说:"余之将就两园,经始于庚戌之冬,落成于甲寅之春。"④表明《将就园记》于康熙十三年(1674年)创作而成。光绪年间(1875—1908年)修订的《湘潭县志》中也有相关言论:"文词沈博绝丽,而语言若狂。易以无家,辄自诧有名园,东西分建,曰将就二园。自为记,言天仙取其图本为营作矣。"⑤这里只形容了将就二园的表面现象,未触及实质性问题。距《将就园记》创作完成两年后,黄周星着手创作的传奇《人天乐》不仅再现了《将就园记》中的思想,甚至连文字也有部分再现。虽说将就园只是构思,但却是作者理想的寄托。

黄周星的戏曲观点主要表现在《制曲枝语》一书中,归纳起来有以下几点:第一,结合创作经验总结出了戏曲创作"三难""三易"的特点。"三难"是指叶律、合调、字句天然;"三易"是指可用衬字衬语、韵可重押、可驱使方言俚语。第二,肯定了戏曲的教育功能。他认为戏曲"感人者,喜则欲歌、欲舞,悲则欲泣、欲诉,怒则欲杀、欲割。生趣勃勃,生气凛凛之谓也。噫,兴观群怨,尽在于斯,岂独词曲为然耶!"⑥第三,对于作曲,他反对杂调换韵,讲究曲律规

① 政协湘潭市委员会.湖湘学派与湘潭[M].长沙:湖南大学出版社,2006:103.
② 邵钰.湖州历史文化:西吴墨韵[M].合肥:黄山书社,2001:84.
③ 程华平.明清传奇编年史稿[M].济南:齐鲁书社,2008:320.
④ 柯愈春.说海(4)[M].北京:人民日报出版社,1997:1292.
⑤ 龙华.湖南戏曲史稿[M].长沙:湖南大学出版社,1988:62.
⑥ 谢柏梁.中国悲剧美学史[M].上海:上海古籍出版社,2014:134.

律。他强烈反对"每折之中,一调或杂数调,一韵或杂数韵"①,禁绝"次曲换头,无端增减数字"②。深恶"今之割凑曲名以求新异者"③,主张"于规矩准绳之中,未始不可见长,何必以跳越穿凿为奇"④。第四,主张作曲应注重天然,反对滥用典故,堆积材料。

(三)王夫之(明清之际)及其杂剧《龙舟会》

王夫之(1619—1692年),字而农,号姜斋,自称"船山老农"或"船山老人",世称"船山先生",湖南衡阳人,明清之际著名思想家。王夫之的著述颇丰,辑有《船山遗书》三百五十八卷。谭嗣同对王夫之为文评价道:"文至唐已少替,宋后几绝。国朝衡阳王子,膺五百之运,发斯道之光,出其绪余,犹当空绝千古。"⑤王夫之一生仅作有一部杂剧,即《龙舟会》,该剧目强烈地表达了明王朝遗民的民族意识和爱国情感。

《龙舟会》取材于唐代李公佐传奇小说《谢小娥传》,作者在国家、民族大动荡的社会背景下对主人公谢小娥的形象作了提升和再创造,赋予其深刻的社会意义,旨在通过谢小娥的行事来表现时代主题。整出剧目由楔子加四折戏组成,结构紧凑,条理清晰,故事情节发展曲折,有层次性。曲词奔放,宾白自然、流畅,情感激越,抒情色彩浓厚。傅惜华曾称赞道:"以儒硕工曲,慷慨激昂,笔酣意足,实属仅见。盖其人气节学问,照耀当时,仅此一剧,足光艺林,不必以多为贵也。"⑥

(四)张九钺(清代中叶)及其传奇《六如亭》

张九钺(1721—1803年),字度西,号陶园、紫岘,别号梅花梦叟、罗浮花农、拾翠阁主人,清代著名戏曲作家,湖南湘潭人。作有杂剧《竹枝缘》和《四弦词》,传奇《六如亭》《红渠记》《双虹碧》,仅有杂剧《四弦词》和传奇《六如亭》传世。

《六如亭》(上、下两卷),作于乾隆四十九年(1784年),有"奇龙"之誉,是湖南传奇创作中颇具影响力的戏曲作品。该剧共三十六出,以苏轼和王朝云的感情故事为蓝本。《六如亭》一剧中渗透着张九钺的戏曲思想,该剧的成功之处主要表现在两方面:其一,作者真实地写出了苏轼的气节,表达了其宽广的胸怀、豁达的思想,以及对人民群众的爱。如《偕迁》《岭遇》《听吟》《负瓢》《赋鸿》等都将诗人在逆境中的真实情感突显了出来。其二,戏曲构思精巧,作者仅选取诗人晚年贬谪惠州、儋州的经历,以此唤起人们的同情和怜悯之情。悲惨的遭遇与苏轼乐观的精神形成鲜明的对比,如此一来更能激励人心。但此剧尚存在些许不足,他所主张的戏曲创作观点(即戏曲创作旨在宣扬封建伦理和宗教思想)渗透在该剧中,因此该剧并不是真实的描写,存在不少虚幻和宗教的成分,浓重的宗教思想遮盖了剧中人物的形象,使其感人的艺术魅力不复存在。

① 秦学人,侯作卿.中国古典编剧理论资料汇辑[M].北京:中国戏剧出版社,1984:268.
② 秦学人,侯作卿.中国古典编剧理论资料汇辑[M].北京:中国戏剧出版社,1984:268.
③ [清]黄周星,[清]王岱,撰.黄周星集 王岱集[M].长沙:岳麓书社,2013:162.
④ [清]黄周星,[清]王岱,撰.黄周星集 王岱集[M].长沙:岳麓书社,2013:162.
⑤ [清]谭嗣同.刘玉来,注析.谭嗣同诗选注[M].北京:经济日报出版社,1998:99.
⑥ 肖永明.湖湘文化通史.第3册(近古卷)[M].长沙:岳麓书社,2015:243.

（五）张声玠和《玉田春水轩杂出》

张声玠（1803—1848年），字奉兹，又字玉夫、润卿，号衡芷庄人，湖南湘潭人，清代杂剧作家。他诗文皆工，尤其擅长创作戏剧。他劳碌半生，怀才不遇，常常借戏曲来抒发心中抱负。他所创作的戏曲作品多为有感而发，表现出了他愤懑的思想情绪。著有《衡芷庄诗文集》和《玉田春水轩杂出》。

《玉田春水轩杂出》有九种杂剧，每一种为一出，剧名分别为《讯呅》《琴别》《题肆》《画隐》《安市》《游山》《看真》《寿甫》《碎胡琴》，每一出的内容皆取材于历史故事和传说。从题材和剧目内容来看，大致可分为以下四类：第一类，表现爱国意识和民族气节，如《画隐》和《琴别》；第二类，揭露和讽刺封建统治者的专横愚昧，如《游山》和《看真》；第三类，歌颂历史人物的高尚品德，如《寿甫》和《讯呅》；第四类，抒发文人怀才不遇及对科举制度的不满情绪，如《题肆》和《碎胡琴》。①

（六）杨恩寿（清）的戏曲理论与戏曲创作

杨恩寿（1835—1891年），字鹤俦，号蓬海，别署蓬道人，湖南长沙人，著名戏曲理论家、戏曲作家。多才多艺，既能作诗赋，还能创词曲，常自谓"半生所造，以曲子为最，诗次之，古赋、四六又次之。"②他一生著有：传奇八种，其中《麻滩驿》《再来人》《姽婳封》《桃花源》《理灵坡》《桂枝香》等六种合刊为《坦园六种曲》，《双清影》收录《杨氏三种曲》，《鸳鸯带》因故焚毁。传世戏曲论著两部，《词余丛话》和《续词余丛话》，小说集一部，《兰芷零香录》，还有《坦园丛书》和十册《坦园日记》。

杨恩寿的《词余丛话》一书是清末影响较大的戏曲理论著作，本书既继承了前人的成就，也有不少新的拓展。书中集中讨论了戏曲的本源、戏曲创作的目的和功能等问题，此外还对许多剧目进行了评论。杨恩寿的戏曲理论概括起来主要有以下几点：第一，关于戏曲的本源及其与诗、词的关系，他认为诗、词、曲三者"异流同源"，没有高卑之分；第二，关于戏曲创作的目的和功效，他认为应服务于传统纲常礼数；第三，对待各地方剧种持有兼容并蓄的态度；第四，客观评价前代戏曲作家及其作品。③

四、戏曲表演艺术家

清代以来，戏曲艺术绚丽多彩，戏曲社团林立，科班教学普遍盛行，为戏曲人才的培养创造了有利条件。其间产生了一大批戏曲表演艺术家，他们的戏曲功底深厚，表演细腻，为观众献上了一出出经典剧目。同时，他们也在表演实践中对戏曲进行了创新和改革，使戏曲艺术得到了进一步的发展和完善。此外，他们还在人才培养方面做出了较大贡献。可以说，戏曲表演艺术家在传承和发展戏曲方面所起的作用是不容小觑的。现选取具有代表性的湖南

① 肖永明.湖湘文化通史：第3册（近古卷）[M].长沙：岳麓书社，2015：216-221.
② 谭仲池.长沙通史：近代卷[M].长沙：湖南教育出版社，2013：250.
③ 谭仲池.长沙通史：近代卷[M].长沙：湖南教育出版社，2013：253-255.

戏曲表演艺术家对其生平事迹进行简单介绍。

(一) 胡德孝

胡德孝(约1826—1908年),祁剧生行演员,人称"胡孝官"。祁东县紫冲人,卒于清光绪末年。他是清光绪以来的祁剧名生,盛名远扬,光绪年间(1875—1908年)各县赴永州府参考的考生,都渴望一睹他的风采。有一次,身患寒疾的胡德孝被观众挟持上台演出《武昭关》,仅唱一句"伍员马上怒气冲,跳出龙潭虎穴中",戏迷们既已满足,对其说:"已饱耳福,请善自养病。"①其代表剧目有《杨滚教枪》(饰杨滚老)、《盘河桥》、《大审柏文连》、《空城计》(饰孔明)等。他所扮演的《空城计》中孔明一角,朝向司马懿的右脸右眼,略带微笑,表现出了一副泰然的神色,而面向观众的左脸左眼,隐约可见其焦急不安。如此细腻的演技,为观众所赞叹。

(二) 萧盛保

萧盛保(约1826—1905年),常德汉剧演员,曾担任常德老郎庙总管。据传是道光年间(1821—1850年)文华班名生,身材魁梧,气宇不凡,人称"阴沙帽"②。演戏嗓音欠佳,工于做派,颇有独创。除擅长演出《水浒》《岳传》诸剧外,还改花脸戏《五岳图》中的张奎、《黄河》中的金兀术、《探阳三打》中的王英等由生行扮演,并增加了不少高难度工夫,如翎子功、拗马军等,同时配以特有的锣鼓点,使之成为文华班的"一家戏"。萧盛保善于编剧,编有大《黄河》、小《黄河》。此外,他也为传承和发展常德汉剧培养了一批优秀人才,如王金奎、王文松(生)、李宝臣(生)、粟金福(生)等。

(三) 文天送

文天送(1837—1897年),阳戏丑行演员,凤凰县靖疆营人,清道光二十九年(1849年)在覃家堂子从艺,咸丰元年(1851年)正式拜入花沟田刘世发门下,习小丑。他的矮桩功底深厚、表演朴实,拿手戏有《三宝舞龙》(饰三宝)、《勾头催粮》、《白望送娘》、《盘花》、《唱百鸟》、《雷交锤》等。文天送曾经开设有阳戏堂子,培养了一批阳戏人才,如谭文才(凤凰县)、侯乔保(泸溪县)、张情巨(吉首)等。

(四) 王春生

王春生(1838—?),邵阳花鼓戏丑行演员,邵阳县东田冲人,精于武术,师承关系不详。其妻陈氏,人称"元姑娘",主工旦行。夫妻二人同台演出的《桂枝写状》、《大脑壳赌钱》(又名《妹劝兄》),唱做俱佳,深受观众喜爱。咸丰十年(1860年)前后,率先创办了邵阳南路花鼓一家班——王家班,传艺于其女一妹子(小生,从艺终身未嫁)和戴妹子(旦),由此二人演出的《送表妹》《卖杂货》《打对子》等戏在当地掀起了一阵热潮,为邵阳花鼓戏培养了一代坤伶。

① 湖南省文化厅.湖南戏曲志(简编)[M].长沙:湖南文艺出版社,2013:465.
② "阴沙帽":指有贵官架势,实非贵官的人。

(五)胡春阳

胡春阳,常德汉剧丑行演员,出身老春字科班,演出集中在清咸丰、同治年间(1851—1874年),文武场面样样皆能,代表剧目有《写状》(饰何乙保)、《盗书》(饰蒋干)、《献图》(饰张松)、高腔《刘二扣当》《祭头巾》、杂调《李大打更》、昆曲《花子拾金》等。他在《金凤寨》一剧中扮演了臬台幕宾李凤仪和衙门师爷,将衙门师爷演得活灵活现,故有"活师爷"之誉。胡春阳在当时与名生茶盖子(童其山)齐名,后辈艺人尊他为"丑角楷模"。①

(六)柳介吾

柳介吾(约1851—?),浏阳人,湘剧生行演员,艺名郑云,人称"介麻子"。柳介吾自幼家境贫寒,上过两年私塾,五云科班头科学徒。入同春班后,师从何文清(名丑)习文化,在每日为何文清念《申报》的过程中学识进步显著,能随口编撰戏文,故被誉为"秀才"或"戏状元"。工大靠,擅介口戏,口齿清晰,字正腔圆,抑扬有致,尤以扮演诸葛亮见长,其拿手戏有《空城计》《舌战群儒》《骂王朗》《借箭打盖》《七星灯》《当华山》《打痞公堂》等,每场戏都为观众所称道。当时,民间流传有这样两则谚语:"看了介麻子唱打痞,等于到玉楼东(酒家)吃酒席""去看介麻子唱当华山,宁可早点把铺门板子关"。② 后来,他一直是高升街湘春园的台柱。

(七)安启家

安启家(1848—1920年),男,字瑞成,辰河戏净行演员,泸溪县浦市人,人称"花脸王",家境良好,自幼深受辰河戏的熏陶,12岁参加围鼓堂唱戏,得杜凤林赏识收入门下,习花脸。经名师悉心教导及其自身的刻苦磨炼,安启家很快便在浦市的辰河戏班中小有名气。光绪二十年(1894年),安启家开办了清和科班。他戏路宽广,功底扎实,主工净行的同时,兼能演唱弹腔、高腔戏。他所扮演的《搜宫逼诏》《专诸刺僚》《海瑞打朝》《红梅阁》中的花脸角色,深受观众的喜爱和好评。《火烧于吉观》(弹腔戏)是安启家的拿手戏,在这部戏中,他精准地抓住了人物的性格特征,将孙策年少气盛的形象表现得淋漓尽致。

(八)王金奎

王金奎(约1849—1917年),常德汉剧花脸演员,绰号"王瘌瘌"。王金奎自幼流落街头,以乞讨为生,得萧盛保赏识收入戏班,后送其入天福班金字科习花脸,擅唱功,声音洪亮,丹田气足,吐字清晰。他所扮演的吴汉、尉迟敬德、包拯、单雄信等人物角色可谓经典,受到观众一致好评。他不但擅长净行唱功,还精通生、旦、丑各行唱功,曾演出生角戏《斩黄袍》《沙陀搬兵》,丑角戏《十八扯》,旦角戏《断桥》《雪梅教子》《思凡》等。天福班解散后,他长期在瑞凝班演出。

① 湖南省文化厅.湖南戏曲志(简编)[M].长沙:湖南文艺出版社,2013:462-468.
② 湖南省戏曲研究所.湖南地方剧种志丛书5:湘剧志 长沙花鼓戏志[M].长沙:湖南文艺出版社,1992:233.

（九）小癞子

小癞子(1850—1930年)，原名张玉庆，清末民初常德高腔旦行演员，师从咸丰、同治年间(1851—1874年)高腔名旦黎小秋。小癞子以饰演《拜月记》《百花赠剑》《破窑记》《思凡》《金精戏仪》《花田错》等剧目中活泼开朗的女性角色闻名。常德曾一度盛行"看小癞子的丫头戏"[①]。

（十）杜从善

杜从善(1853—1931年)，阳戏演员，大庸县覃家堂子第四代艺徒，大庸县杜家岗人，人称"杜大婆"。精通阳戏生、旦、净、丑各行，吹、打、弹、唱样样精通。青年时主工小旦和花旦，代表戏有《阴阳扇》(饰柳赛英)、《刘海砍樵》(饰胡秀英)等。中年时主工老旦和正旦，拿手戏有《打婆变牛》《打芦花》《陈光前试妻》《芦林会》等。他曾在大庸县芳溪、教字垭等地区开设堂子带徒授艺，徒弟有万小洲、陈云洲、彭银洲等。

另外，明清时期还有众多的戏曲表演艺术家，如向子泮等，详见附录一。

五、戏曲社团

湖南戏曲社团历来发达，其遗迹见诸史料，清乾隆以后尤为兴盛。清中叶，弹腔传入湖南后，各大戏曲科班陆续成立，科班教学极为盛行，戏曲人才辈出，继而促进了当地戏班的快速发展，同时也为湖南地方戏曲艺术的繁荣发展创造了良好的环境。

戏曲科班大体有四类：一为名老艺人个人出资或集资创办的科班。创办者多为退出舞台表演且经验丰富的有名老艺人，旨在传承技艺，同时也为谋求生计。此类科班为戏曲科班的主体。二为戏班出资聘请有名老艺人经办的科班。科班班名多沿用戏班名称，意在培养戏班的后备人才，延续戏班发展。三为豪门显宦出资雇请老艺人兴办的科班。此类科班主要服务于家庭喜庆宴会，如清末东安县大官僚席宝田曾连续创办有7个祈剧科班。四为地主富商为了谋求利益而雇请艺人创办的科班。虽然四类科班的创办目的有所不同，但是在科班管理、教学等方面都是相同的。科班的主办者通称为"本家"，即科班班主，主要负责管理科班的经费和设备等。科班人员编配为掌正先生1名，分行教师3至4名，还有协助教学的师兄数名。其中，掌正先生主要负责管理科班内部的教学和生活，另外还有炊事人员、理发人员和事务人员。科班每科招收学徒在30至50名左右，10至14岁青少年均有资格入科。不同剧种，学艺期限不定，一般为二、三、四年不等。科班负责学徒伙食，学徒学艺期满需帮师。每位学徒帮师期满才算正式出科，方可搭班唱戏。

在大戏科班的影响下，清同治后湖南地区兴起了不少小戏科班。这类科班出现在乡村集镇，多用科班、馆、堂等称谓。学徒主要为农民和手工业者，学艺年龄要求相对宽松，10至20岁有意学艺者均可入班学艺，学艺期限较短，一般为2到3个月，一期学徒人数多在10名左右，有时七八人也可开班。开班时间为秋后农闲时分，主要在晚间授艺。科班设备简陋，

[①] 湖南省文化厅.湖南戏曲志(简编)[M].长沙：湖南文艺出版社，2013：469.

只有简单的行头、道具和几件乐器。主办老师担任教学,另外雇请 1 至 2 名担任场面并协助教学。教学方法灵活,入学后经过 10 天左右的基本训练,便根据学徒的实际情况进行分行教学。教学进度层层递进,先学对子戏"开荒",再学三小戏。学徒在学会几出小折子戏后,便在班师的带领下外出表演,俗称"踩毛台"或"拆草台"。小戏科班一般以边学边演为主,三月学艺期满后,有的班、馆会以学徒为班底创办新的戏班,而有些学徒则会另谋出路,不是所有的学徒都会从事戏曲演出工作。

历史上,湖南地方大戏戏班有"内行起班"和"外行起班"两种。内行起班,是指戏曲艺人自费或集资创办戏班,旨在维持生计。外行起班,是指富绅、地主等出资创办戏班,多为盈利。戏班人数在 40 人左右,戏班内部除本家外,有管班 1 人,管账 1 人,排笔 1 人,管箱 5 人,场面 6 人,演员 20 余人,还有伙房和杂工。大戏戏班有成套的班规和制度,分工明确。清乾隆、嘉庆后,湖南民间小戏戏班随着地方大戏戏班的兴盛开始陆续出现,多在新春、秋收等农闲时节,或是伴随着游傩还愿等宗教活动演出。小戏戏班的演员为巫师、农民和手工业者。戏班人员构成为演员 3~4 人,场面 2~3 人,演唱曲目多为"二小戏"和"三小戏"。此外,在湖南农村早年间还有一种随迎傩习俗兴起的戏班,称"案堂班"。这些戏曲社团在湖南戏曲艺术事业中占有重要地位,为传承和发展湖南戏曲艺术做出了巨大贡献。

(一)小春和—老春和科班

小春和—老春和科班是艺人余洪在咸丰中期(1855 年左右)创办的巴陵戏科班,班址位于汨罗大湾杨家。创办者余洪出身于巴陵戏余科班,主工三花。除自任教师外,还聘请了熊斋公、余升、"平辽王"(绰号)、李余意等名艺人担任科班教师。该科班自咸丰年间创办到清末解散,其间办有三科,培养巴陵戏演员 140 余名,名角辈出,如头科"春字科"的吴赞春、吴云春(正旦)、缪纳春(三花,人称"自来像")、熊同春(二净)、戴正春(靠把);二科"和字科"的杨和凤(小生)、彭和远(小生)、张和秀(正旦)、钟和宝(闺门)、刘和舜(靠把)、钟和清(人称"少先生")等,其中钟和清出科后留下任教;三科沿用"春字科",成名者有何春茂(三生)、李春仲(老旦)等,其中何春茂对唱腔进行了改革,并自创流派。春和班台风纯正,带徒授艺严苛,艺徒严于律己,勤学苦练各项技艺。出身于春和班的艺人,多为巴陵戏鼎盛时期"巴湘十八班"的台柱。春和班初创时,班名为"小春和"。后来由于二科艺徒张和秀自组班社,并定班名为"大春和",余洪遂更班名为"老春和"。

(二)五云科班

五云科班,湘剧科班。据出身于该科班的姜钟云及其徒弟李顺云的年龄推算,该科班最迟成立于道光后期(1841—1850 年)。姜钟云为五云科班的著名大靠,其徒弟李顺云出生于道光二十二年(1842 年),咸丰初期入五云科班师从姜钟云学戏。同治初年,杨巩(湘军将领杨岳斌之弟)出资接办该科班,班址为长沙城内化龙池康庄,由此五云科班成为杨氏家班,人称"新五云"。五云科班条件优越,学习年限比一般科班长,为 5 年。入班学徒无科次前后之分,统一在姓名最末一字改用"云"字作为艺名。班规严苛,学徒外出需数人同行,非婚丧大事者,不允准回家。科班教师均为湘班名角,教学严格。光绪二十四年(1898 年)前后,科班

掌堂名师姜钟云逝世后,姚春芳接办该科班(原福临科班掌堂教师,丑)。当时,也有人称姚春芳接办后的五云科班为"新五云",将前者统称为"老五云"。光绪二十七年(1901年),姚春芳所办最后一科结业,该科班自此画上句号。五云科班自创建到停办,历时五六十年,其间办科十数期,培养了数百名湘剧演员,著名者众多,为湖南湘剧艺术的发展贡献巨大。出身于该科班的著名演员有老生李桂云、柳佩云(介吾)、言桂云、师青云、陈励云(汉章)、庄赓云、罗世云、欧汉云、周正云(圣溪),小生李芝云、张红云、聂梅云、吴南云、谢晋云、李宝云、周卜云,净角张谷云、徐初云、瞿胜云、罗德云、罗世云、方庆云、龚湘云、姚秋云,旦角高飞云、毛巧云、许升云、吴绍云、吴巧云、王爱云、励达云(老旦),丑角何稚云、田太云、张秀云,场面师葆云、唐秋云、邹连云、张树云,教师生角冷兴云、李顺云,净角章太云、贺瑞云等。①

（三）案堂班

案堂班是湖南农村早年随迎祀傩神习俗兴起的本地戏班。湘东北、长沙一带,祀奉傩神的庙宇称"案堂",傩神称"案神",迎祀傩神称"接案",跟随迎傩演出的戏班称"案堂班"。岳阳境内流传有"四十八案,案案有戏"②的说法。案堂班的组合形式与其他戏班相同,一般兼演傩戏、花鼓和大戏。但浏阳农村存在一种特殊的案堂班,以演湘戏为主,人员编制和行当分工异于地方湘戏班。戏班总人数不超过18人,演员9人,场面5人,衣箱把子3人,伙杂1人,9名演员又称"九老图",生行2人,旦行2人,花脸2人,小生1人,老旦1人,丑1人,戏班演员根据剧情需要须一人兼演数角。

清末至民国,金刚头的老案堂班是浏阳当地最为著名的案堂班。该班成立于清道光年间(1821—1850年),为三元福主庙(即指傩神庙)迎祀"福主"的专门戏班,庙会承担戏班的经费开支。该班常年随同"福主"外出演戏,当"福主"回庙后,则在庙前戏台演出。戏班艺人世代相传,皆精通各行当。

（四）华胜班

华胜班,常德高腔最古老的戏班,与华升班、华庆班并称"常德高腔三大名班"。何时起班,无从考查,班名现最早见于明代。常德老郎庙存放着一口有"大明永乐二年(1404年)置华胜班"字样的太平缸,1919年被毁。明万历年间(1573—1619年),袁中道的《游居柿录》载有桃源人张阿蒙"携得村伶一部"③在桃花源(又称"弋阳梨园")演出的事迹,证明了明代有本地高腔班,证实华胜班起班于明代的可能性。清代以来,有关华胜班的记载增多,如桃源汤家湾古戏台格扇有"老华胜班,光绪四年(1878年)5月16日,上本《文武升》""常德华胜班,壬寅年(光绪二十八年,1902年)五月十四日鸿发,又来了"④等题记。汤家湾《易公真人戏会簿》详细记载了该班从光绪八年(1882年)至民国七年(1918年)专为易公真人戏会演出的次数,总计9次。该班名艺人有:黎小秋(旦),擅长演出《双灵牌》《槐荫》《白兔》《破窑》《拜月》

① 金汉川.中国戏曲志:湖南卷[M].北京:文化艺术出版社,1990:396.
② 金汉川.中国戏曲志:湖南卷[M].北京:文化艺术出版社,1990:411.
③ 金汉川.中国戏曲志:湖南卷[M].北京:文化艺术出版社,1990:413.
④ 金汉川.中国戏曲志:湖南卷[M].北京:文化艺术出版社,1990:413-414.

等戏;王保荣(生),尤擅关羽、岳飞戏;黎旺生(小生),代表作有《逼潼关》《拷打吉平》等;小癞子(花旦,本名张玉庆),以演《思凡》《花田错》《泼粥》《赠剑》《戏仪》等剧著称;大癞子(正旦,本名叶双秀),惟妙惟肖地诠释了谢天香、赵五娘、秦雪梅、李三娘等人物;此外还有乐师郑发、莫正清、唐盛相等。1920年戏班解散后,艺人周进生(生)、余菊生(小生)、左金凤(旦)、小癞子、许长生(丑)等人入驻鸿胜班,组成了高、弹混合班。新中国成立初期,华胜班老艺人萧福生、曾华春二人曾在常德教授高腔戏。

（五）普庆班

普庆班,湘剧昆腔班,外来戏班。该班于乾隆初期从北京来到长沙,戏班"官店"前挂有红黑帽和乌梢鞭,甚是气派。该班于乾隆后期在广州以湖南戏班名义进行演出。历史上,不少史实记述了普庆班的相关情况,如清杨懋建在《梦华琐簿》中记录了该班艺人曾漪兰的情况;杨恩寿在《坦园日记》中有其观看该班演出《打番》《扫花》等昆曲剧目的记载;郭松焘在日记中详细地描述了戏班艺人熊庆麟演出的情景;陶兰荪则在《梨花片片》中回忆了光绪初年普庆班演出《牡丹亭》一剧的盛况。这一系列的记载,表明了普庆班自乾隆初年到长沙后,即在当地扎下了根。潜移默化之下,开始逐渐运用长沙语音演唱昆曲。光绪十年(1884年)后,长沙境内昆曲衰落,普庆班受众群体锐减,最终解散。戏班艺人进入以高弹为主的清华、仁和等戏班演唱昆曲。普庆班名艺人先后有王碧麟、叶金麟、朱德麟、田桂麟、熊庆麟等人,均出身于九麟科班。

（六）人和班

人和班为清乾隆年间(1736—1795年)创建的巴陵戏班,以唱做兼佳而闻名湘鄂两省。嘉庆、道光年间(1796—1850年)人氏叶调元在《汉皋竹枝词》中赞誉道:"风流蕴藉谁称最?唯有湖南高十官。"[①]同治、光绪年间(1862—1908年),该班在倪春美(旦)的带领下,在湖北沙市、宜昌一带演出,同时开设科班,带徒授艺,戏班的发展态势一片大好。光绪二十六年(1900年)前后,倪春美逝于荆州,戏班由盛转衰,开始走下坡路,最终解体。戏班部分艺人返回岳阳后,依旧以人和班为名开展演出,但还是未能重建戏班。该班名艺人有周玉龙(小生)、杨飞龙(三生)、贺四(老生)、易尧和(老旦)、丁元兴(大花)、唐其盛(三花)、梁善林(三花)等。代表剧目则有《上天台》《凤鸣山》《玉堂春》《醉杨妃》等。

（七）胡氏坛门

胡氏坛门,沅陵县巫坛戏班,主唱傩堂戏,多在张家坪的乐司溪、腊塘等地区活动。源于何时,无从查证,相传该坛世袭十余代。20世纪30年代,胡世金(丑)为掌坛师。20世纪40年代,坛内有王祖烈(生、旦)、王宏兴(小生)、张大娘(旦、丑)、谢兴福(场面)等十余名艺人。常演剧目有傩堂正本戏《孟姜女》《搬土地》《龙王女》等,有时也唱辰河高腔《槐荫送子》等。该坛伴奏继承了傩戏传统,巧用唢呐帮腔,借鉴吸收了辰河高腔,唱腔风味浓厚。

① 金汉川.中国戏曲志:湖南卷[M].北京:文化艺术出版社,1990:414.

（八）楚南楚胜班

楚南楚胜班为巴陵戏班，清嘉庆二十四年（1819年）起班，班址为汨罗大湾杨家，杨吉林任首任班主。道光年间（1821—1850年），戏班台柱有马胜贤（老生）、戴胜凤（三生兼老生）、喻胜清（靠把）、童胜春（三生）、陈胜美（大花）等五人。道光、咸丰年间（1821—1861年），戴胜凤、杨秋保（三生）二人带领戏班前往长沙、南昌等地演出巴陵戏，两人还创新和发展了巴陵戏生行唱腔。咸丰后，杨敬之（大花脸）接任班主，多在湘、鄂、赣交界处各县城演出，远近闻名。杨春保（花脸）结合实践经验，深入研究净行唱腔用嗓和表演艺术，有效地调整了大花脸与二净的戏路。1912年，楚南楚胜班解体。

（九）仁和班

仁和班是起班于清道光年间的湘剧名班，为弹腔班（另有老仁和班，为高腔班）。同治、光绪年间（1862—1908年），湘剧著名花脸法丙和广老都曾任该班台柱，民间流传有"法丙一声喊，铜锣烂只眼"①的赞誉之言。光绪三十年（1904年），盛楚英出任仁和班班主。在该班演出过的湘剧大师有柳介吾、钟林瑞、李保云（小生）、周文湘（小生）、郭少连（净）、张谷云（净）、彭凤姣（旦）、彭子林（旦）、邓美田（旦）等。常演出剧目有《拾镯》《拷寇》《南阳关》《黑松林》《坐楼》等，弹腔剧目居多。光绪三十四年（1908年），该班合并于春台班。

（十）覃家堂子

覃家堂子，北路阳戏家班，起班于道光年间（1821—1850年），弟子众多，前三代为家族传承模式，全家12口人都会唱阳戏。传至第四代，传人覃保元开始招收外姓徒弟，开启带徒授艺的传承模式，杜从善便是他招收的外姓徒弟之一。1912年，大庸一带动荡不安，戏班生活难以为继，覃保元的父亲带领覃家堂子辗转至龙山、桑植以及湖北鹤峰、咸丰、来凤等交界地区开展演出活动长达四五年之久。该堂名艺人有覃保元（丑）、杜从善（旦）、覃德之（旦）、刘思之（生）、覃发之（生）、覃兴皆（生）、覃华堂（花脸）等。

（十一）陈兴泰班

陈兴泰班是岳阳花鼓戏班，陈兴泰家世袭班子，班址设于湖南岳阳新墙河，多在岳阳的长湖、白羊、步仙、黄沙、新墙等地演出。第一任班主为陈兴泰（生，清道光人氏），第二任班主为陈言则（琴师，陈兴泰之子），后由陈景权、陈礼权（均为陈言则之子）继承，延续戏班经营。该班著名艺人有涂四斌（小生）、蒋春奎（正旦）、杨连成（婆旦）、杨伯成（丑）、蒋河清（丑）等。常演剧目有《张广达上寿》《青龙桥》《赶春桃》等。戏班解散于1940年。

（十二）土坝班

土坝班，为宁乡流沙河、花园一带极具影响力的长沙花鼓戏班。究竟何时起班，无确凿

① 金汉川.中国戏曲志:湖南卷[M].北京:文化艺术出版社,1990:415.

史料记述。从其创始人之一黄道开(旦,其师为清道光年间名旦左二)的师承关系推断,该班最早起于道光年间(1821—1850年)。该班著名艺人有刘学廷(丑)、黄五(旦)、唐四九、陈作章、喻明亮(旦,黄道开之徒)、石章和(丑,黄道开之徒)等,他们都为戏班的发展做出了一定贡献。土坝班尤为擅演出风流戏《调叔》《反情》等,同时对于武戏《赶桌》等的演绎也很到位。清末民初,湘剧迅速发展,花鼓戏深受其影响,继而出现了兼演花鼓戏和湘剧的半台班,由此土坝班名存实亡。同时,土坝班的重要艺人多脱离戏班自立门户,王仙林集合廖石珍(生)、胡寿颐(小生)、文济慈(旦)、喻吉香等艺人组建了楚华班,后改名为"楚林班"。唐少全(小生)、王命生(旦)、陈作章等人共同组建了春萱班,后改名为"楚云班",多在沅江、安乡、华容等地演出。

(十三) 天元班

天元班与瑞凝班、文华班、同乐班并称为常德汉剧"四大名班"。相传明代起班,然班史难以考证。清末以来,该班在常德五官街(今和平西街)设有长期"官店"。该班在表演唱念方面十分讲究字眼,着重刻画剧中人物的心理活动,尤为擅长演出"三国"戏,如《打督邮》《骂朗破羌》《战渭河》《华容挡曹》《张松献图》《群英会》《舌战群儒》等,都独具特色,在演技和锣鼓方面都有着特殊处理。念白清晰,唱腔不带闲字。张飞脸谱、白口别具一格。此外,还有《紫金鱼》《百花诗》等戏,皆为天元班"一家戏"。清末民初,大批高腔艺人入天元班,多上演《思凡》《祭头巾》《花子拾金》等高腔昆戏,丰富了该班的演出。该班著名艺人有:咸丰、同治年间的茶盖子(本名童其山,生)、潘玉茂(花脸)、陈福兴(花脸)、胡春阳(丑)、刘玉美(旦)等;清末民初的彭桂禄(生)、李宝恒(生)、龚大全(生)、谢福元(生)、赵玉刚(花脸)、马文泰(旦)、何玉彩(丑)、杨金亮(丑)、黄文堂(丑)、王鸣凤(老旦)等;稍后还有小生戴华美、王元禄,老生向洪泰、燕加刚、张荣福、艾元松、冷太春、万千元,花脸吴盛保、张太文、钟宝昌、童茂太、高长奎、毛太满,丑角邱吉彩、江文炳,旦角贾天花,乐师水鱼(姚桂庭)、大婆娘(陈春甫)、牛儿(贾云丰)、小婆娘(赵湘成)、刘炎卿等。1935年,戏班管事张云福邀请林学贵前来教授京剧武功,继而改革和丰富了常德汉剧的武戏。1939年,该班参与了抗日宣传和募捐劳军的演出活动。1946年,在行帮和商界的支持下,天声戏院得以修建,自此该班有了固定演出场所。20世纪50年代初期,天元班入驻湖北,并更名为湖北公安县汉剧团。

(十四) 瑞凝班

瑞凝班是常德府城、常德汉剧四大名班之一。何时起班,难以考证。相传于明代起班,清末在常德四眼井巷设有长期"官店"。桃源汤家湾《易公真人戏会簿》记载有该班为易公真人戏会的演出情况。清光绪十九年至三十一年(1893—1905年),瑞凝班为易公真人戏会演出了四次。戏班除演常德汉剧外,还兼营旅店,旅客多为湘西、黔阳上河一带人氏,故而瑞凝班上演的剧目深受上河观众的喜爱。清同治、光绪之交,田兴恕曾邀请瑞凝班到凤凰演出。湖南提督马如龙尤为赏识名丑曾彩宝,每逢朔望都要召瑞凝班于军门演出。

该班《水浒》前十回剧目之《七星会》《乌龙院》《闹江州》《清风寨》《浔阳楼》等,被称为"背

时的宋江戏",此外经常上演的剧目还有《五花洞》《御果园》《龙门阵》《尉迟装疯》《斩雄信》《高唐草》《黑白斗》等。生、旦、净、丑四大行当中,净、丑位列前茅,唱词特色鲜明,常用吾五、勒贴、薄荷等较窄的韵辙。丑角的台词多趣语警句,诙谐却不庸俗。著名艺人先后有:丑角曾彩宝,花脸王金奎、何光晓,老生王黑儿(春福)、曹长林,旦角顾霞宝,丑角王玉彩、陈祥元、罗天泰,花脸陈祥金、覉元生,旦角文祥翠、文太芝,老生荣楚宝、顾太典等,净角王清松、罗武刚,生角王明寿、邹清福、文绍禄,乐师王明卿、谭兴皆等。新中国成立后,戏班移居慈利,1955年改名慈利县汉剧团。

(十五)老郎庙

旧时湖南戏曲艺人祀奉祖师爷的庙宇称"老郎庙",庙内供奉着白面无须(亦有有须者)、身着王者冠服的老郎神。关于老郎神的身份历来说法不一,有的说是唐明皇,有的说是后唐庄宗,还有的说是翼宿星君者(二十八宿之翼星)。湖南境内各地称老郎庙者居多,仅有湘西辰河戏地区称翼宿宫。老郎庙不仅是戏班艺人供奉祖师爷的庙宇外,还是戏班艺人的行帮组织机构。新中国成立之前,戏班艺人颇受歧视,为了生存,在戏班和艺人的集中地,艺人们会自动集资修建老郎庙,并以庙会作为行帮组织,旨在对外维护同行权益,抵制外界欺侮;对内维护会章规程,处理戏班与艺人中的内部纠纷。这样的行帮组织及其会章规条,一般而言都是得到了当地官府的批准认可的,因此在当地戏曲界具有权威性。始建于清乾隆十六年(1751年)的长沙老郎庙是湖南最早的一座老郎庙,其次是清乾隆四十八年(1783年)建于湘潭烟柳堤的一座,其他大都为嘉庆(1796—1820年)以后兴建,并以同治、光绪年间(1862—1908年)所建者居多。在湘西辰河戏流行区,还有一县修两三处老郎庙者,由高台班、矮台班与围鼓堂分祀,各立门户。

长沙老郎庙,坐落在长沙三王街三王巷,始建于清乾隆十六年(1751年)六月初十,光绪十八年(1892年)重修,1938年毁于大火中。每年农历三月初一会员都要集会于此为老郎神祝寿,同时公布庙会收支账目,并开展选举下届会首的活动。清光绪十八年(1892年)所订章程规定:设总管庙会事务者一至二人,评议员若干人。其中,评议员旨在调解处理戏班、艺人之间的纠纷。会内设有五柱(后改称"堂"):一为演员组织——潮源柱;二为音乐场面组织——长生柱;三为行箱管理人员组织——余庆柱;四为起班本家组织——源远柱;五为管班人员组织——源裕柱。各柱设有值年者一人,主管各柱工作,三年一选。庙规规定新建戏班要挂牌开业,须向庙会缴纳6万文请牌费,1000文其他杂费。开锣当日,须备酒席宴请庙会管事。班牌的转让需要经过老郎会的准许,接办人需办理过牌手续。外来艺人或新科班出科学徒,在办理入会手续和缴纳2400文入会费后,方可登台表演。未入会的戏班和个人不允许在长沙城内演出,短期演出者,也须向老郎会缴纳一定香资。①

常德老郎庙,坐落在五宫街大梳子巷口,清乾隆、嘉庆年间(1736—1820)常德府城各班集资兴建而成,系常德汉剧艺人奉神议事的场所。整个庙会分三进,一进为客厅,厅堂上方悬挂着乌梢鞭、红黑棒;二进为正殿,殿中供老郎神,殿左为阶梯状神堂,供奉已故艺

① 湖南省文化厅.湖南戏曲志(简编)[M].长沙:湖南文艺出版社,2013:331.

人的名牌。殿右墙上挂有长方形戏班班牌；三进供财神赵公明，财神像与老郎神像背靠而设。靠后墙有三间屋子，中间是香房，右边是守庙人的住所。凡进常德府城演出的戏班都须缴纳银圆20至40元，入会挂牌后，方可在城内演出。1917年，老郎庙为冯玉祥驻军的演讲场所。1939年，在日军的无情轰炸下，整个庙宇遭到严重破坏。1957年翻修，改成了剧团宿舍。

清初至民国，湖南各地只要有戏班和戏曲艺人的地方，普遍都会有老郎会的组织（无庙的亦有会）。民国后期，湖南各地陆续成立了戏剧业同业公会，老郎会逐渐没落，权利范围缩小。1949年新中国成立前夕，湖南各地老郎会组织都自动解散。

另外，明清时期还有众多的戏曲机构，如九麟科班、五云科班、文华班等，详见附录二。

第四节　民间曲艺

明清两代，湖南曲艺空前繁荣。主要表现在：其一，这一时期新兴了不少曲艺曲种，如薅草锣鼓、渔鼓道情、丝弦、围鼓、地花鼓等。其二，这一时期出现了专业的演出艺人，如张跛、昌古头、苏金福、杨其绥等。这些艺人开始了营业性演出，上演了一幕幕精彩的场景。其三，印刷唱本作坊的出现为唱本的广泛流传提供了更多的可能。其四，这一时期形成了不少固定的曲艺演出场所，有书场和茶馆演出点两种。最具代表性的书场当属长沙火宫殿书场。此外，清末有识之士关注到了湖南曲艺的发展，如陈天华、黄兴、杨笃生、蔡锷等。他们之中有不少人，运用曲艺这一形式，填写新词借以宣传革命，唤醒民众。陈天华（1875—1905年）就曾于光绪二十九年（1903年）作有《猛回头》，以长沙弹词这一曲艺形式表现出了强烈的反帝爱国思想。

一、民间歌曲

明清时期，湖南境内民间歌曲常见的有劳动号子、花灯调、风俗歌与山歌等类型，分布广泛，具有良好的群众基础。

（一）劳动号子

劳动号子产生并服务于生产劳动，旨在统一节奏，节省劳力，鼓舞干劲，消除疲劳。关于它的特点，在《慈利县志》说道："其假为娱乐，用以节宣劳力、喝于互奏，前邪后许，一唱遽和。"[①]换言之，劳动号子的基本特点是一领众和的演唱形式。劳作形式的不同，产生的号子各异。湖南境内常见的号子有船工号子、排工号子、搬运号子、装卸号子、踩棉号子、背窑号子、打桩号子、石工号子、林木号子、榨油号子、扯炉号子、抬轿号子、抬丧号子等。

① 丁世良，赵放.中国地方志民俗资料汇编：中南卷（上）[M].北京：北京图书馆出版社，1991：671.

谱例:《船工号子》

澧水船工号子·快板

[乐谱略]

该曲流行于湖南澧水一带,采用领、和一拍对应一拍的方式,使两者之间紧密结合,旋律音型不断反复,旋律进行中的七度跳进(第12小节)将歌曲推向高潮。这首歌曲表现出了人与自然搏斗的大无畏精神。

(二)花灯调

花灯调,在湖南流传已久,为每年春节期间玩灯时演唱的民歌。道光年间(1821—1850年)修订的《辰溪县志》记载了花灯调演出时的场面:"元宵前数日,城乡多剪纸为灯,像鸟兽鱼虾等状,令童子扮演采茶故事。是夜笙歌鼎沸,置街达巷,士女聚观,曰闹元宵。"[1]花灯调

[1] 湖南省文化厅.湖南民族民间器乐曲集成(2)[M].长沙:湖南文艺出版社,2010:1177-1178.

又可进一步细分为地花鼓、茶灯、花灯、竹马灯调、赞狮调和赞龙调等。

"花灯"流行于湘西、湘南和湘北的部分地区,具有质朴、爽朗、幽默、风趣的艺术特色。民间流传这样一首顺口溜:"一套锣鼓一排灯,拿起扇子就出门。千响花炮来迎接,一更唱起道五更。"①描绘了湖南当地花灯演出的情景,从侧面反映出这一民间艺术是为当地百姓所喜闻乐见的。花灯表演的常见形式为一丑一旦搭档表演,故湘南部分地区称其为"打对子""唱对子"。花灯表演过程中所唱的各种曲调,称"对子调"或"花灯调",曲调质朴,旋律优美。湘西花灯主要流行于怀化、大庸一带。乾隆三十年(1765年)修纂的《辰州府志》载:"元宵前数日,城乡多剪纸为灯,或龙或狮,及各鸟兽状。十岁以下童子扮演采茶、秧歌诸故事。"②这种表演形式是由两名十岁左右的男童扮演一丑一旦,在伴奏下进行表演的,扮演者只演不唱,称为"摆灯",后来发展成了载歌载舞的"跳灯",以及风格迥异的文花灯和武花灯。流行于麻阳、桑植、平江、嘉禾等地的花灯,历史上曾有"四大花灯"之誉,如有《太阳出来照梭罗》《张三调》等。

《太阳出来照梭罗》③:

太阳出来照梭罗

1=F 2/4

稍慢

桑植
汉族

| 5 6 5 3 | 5 6 5 3 | 5 3 1 6 6 5 | 3· 2 3 5 6 0 |
| 太 阳 出 来 | | 照 哇 梭 罗 哇 | (转 啦转 转 儿 弯 |

| 6· 5 6 5 3 0 | 5 6 3 5 1 6 5 | 3 3 6 5 3 |
| 弯 啦弯 弯 儿 转 | 梭 儿 郎 当 衣 哟 | 呀 儿 衣 儿 哟), |

| 5 5 1 6 6 5 | 3 5 3 2 1 | 3· 3 3 3 5 3 2 1 |
| 照 哇 见 奴 家 | 梳 油 头 外 | (溜 子 弯 弯 儿 弯 弯 转 啦) |

| 2 1 3 2 1 2 3 3 | 6· 1 2· 3 | 6· 1 6 5 5 3 5 |
| 梳 哇 油 头 哇(呀 衣 儿 哟 安) | | 梳 哇 油 |

| 2 3 2 1 6 ‖ |
| 头 外。 |

① 湖南省文化厅.湖南民族民间舞蹈集成(1)[M].长沙:湖南文艺出版社,2009:238.
② 《中国民间歌曲集成》全国编辑委员会编.中国民间歌曲集成:湖南卷(上)[M].北京:中国ISBN中心,1994:502.
③ 《中国民间歌曲集成》湖南卷编委会.湖南民间歌曲集·湘西土家族苗族自治州分册[M].《中国民间歌曲集成》湖南卷编辑委员会,1980:490.

茶灯和竹马灯调具有显著的歌舞音乐特征,节奏鲜明、热烈欢快。茶灯曲调有《十二月采茶》《采茶调》等。竹马灯流布于浏阳、益阳、宁乡等地,类似的还有彩篷船、车儿灯、蚌壳灯等形式的曲调。

《十二月采茶》[①]:

<center>十二月采茶
(茶灯)曲一</center>

<center>岳阳市</center>

$1=\flat B$ $\frac{2}{4}$

中速稍慢

（此处为简谱，略）

正月（里格）采（呀）茶（乃）（姐里格）是 新
茶 兜（里格）脚（呀）下（乃）（姐里格）初 相
二月（里格）采（呀）茶（乃）（姐里格）茶 花
好 花（里格）摘（呀）来（乃）（姐里格）妹 插
三月（里格）采（呀）茶（乃）（姐里格）茶 发
细 茶（里格）摘（呀）来（乃）（姐里格）街 前
四月（里格）采（呀）茶（乃）（姐里格）茶 叶

年（哪另哪另 梭），同 妹（里 格）牵（呀）手 （来
会（哪另哪另 梭），要 与（里 格）小（呀）妹 （来
开（哪另哪另 梭），同 妹（里 格）牵（呀）手 （来
起（哪另哪另 梭），打 扮（里 格）小（呀）妹 （来
芽（哪另哪另 梭），同 妹（里 格）牵（呀）手 （来
卖（哪另哪另 梭），粗 茶（里 格）摘（呀）来 （来
长（哪另哪另 梭），同 妹（里 格）牵（呀）手 （来
床（哪另哪另 梭），象 牙（里 格）床（呀）上 （来

姐 里 格）进 茶 园（哪另哪另 梭）。
姐 里 格）结 姻 缘（哪另哪另 梭）。
姐 里 格）摘 花 戴（哪另哪另 梭）。
姐 里 格）一 枝 花（哪另哪另 梭）。
姐 里 格）摘 细 茶（哪另哪另 梭）。
姐 里 格）不 值 价（哪另哪另 梭）。
姐 里 格）进 绣 房（哪另哪另 梭）。
姐 里 格）结 成 双（哪另哪另 梭）。

① 《中国民间歌曲集成》全国编辑委员会编.中国民间歌曲集成:湖南卷(上)[M].北京:中国 ISBN 中心,1994：634-635.

赞狮调和赞龙调,湖南全省均有分布,是在舞狮舞龙时演唱的曲调,又称"狮灯歌""龙灯歌"。唱词内容以吉利话为主,也有用古人诗句作唱词的,一般用唢呐伴奏。

(三)风俗歌

风俗歌,湖南民歌中最常见的体裁之一,指的是在各种风俗活动中演唱的民歌,依据演唱场合与时间的不同,可分为季节性风俗民歌和非季节性风俗民歌。非季节性风俗民歌,又可根据使用场合的不同分为丧葬歌曲和婚嫁歌曲。

丧葬歌曲,是指在丧事活动中所演唱的民歌。在湖南,丧事活动演唱民歌之风历史悠久。自隋朝以来,丧葬歌曲历代均有所记载,如"夜聚丧家,更尽时,一人鸣锣挝鼓唱孝歌,号为闹丧"。[①]

婚嫁歌曲,是指在婚嫁喜事活动中所唱的民歌,有"嫁女歌"和"贺郎歌"两种。嫁女歌,又称"伴嫁歌",是青年男女成婚前夕,在女方家中演唱的。婚嫁歌曲湖南全省各地均有分布,不同地区称呼有所不同,有称"坐花园""坐歌堂",也有称"送嫁""伴嫁""陪嫁"等。从全省范围看,当属湘南零陵、郴州等地的"伴嫁歌"最为著名。流行于湘南的伴嫁习俗,有大小之分,"伴小嫁"指的是新娘出嫁的前两晚或前三晚开始伴嫁;"伴大嫁"指的是新娘出嫁前的前一晚坐歌堂伴嫁。参加伴嫁活动的人有"歌头""伴头"和"歌舞手"。歌头,为伴姑中的领头者,通常用嗓音好、会唱歌的人担任;伴头,有三至四人,需边唱歌边接待客人;歌舞手若干人。陪嫁歌的唱腔,是在平腔山歌和低腔山歌的基础上发展形成的,如《初一接姐姐不来》[②]:

初一接姐姐不来

嘉禾
汉族

1= A 2/4

5 3 5 2 | 5 3 5 2 | 5 5 2 5 | 3· 1 2 | 3· 1 2 |
初 一 接 姐 姐 (哆) 不 来, 心 肝

3· 1 2 | 6 6 6 | 3· 1 2 | 2 1 6 2 | 1 5 |
心 肝 姐 姐 (那个) 心 肝 姐 不 来。(呀 哈)

6· 5 | 6 — ‖
(哎)

(四)山歌

山歌在湖南全省各地普遍流行,此类歌曲节奏自由、曲调热情,深受人民群众的喜爱。关于山歌的盛行,零陵县流传着这样一个传说:有位名叫刘三妹的广西人是一名著名的山歌手。一日,罗姓和李姓两名湖南人打算前去找寻刘三妹一比高下,途中向在江边洗衣裳的姑娘问话,姑娘没有直接告知刘三妹的住所,但唱道:

① 陈立中.湖南方言与文化[M].北京:中国国际广播出版社,2014:218.
② 《中国民间歌曲集成》湖南卷编辑委员会.湖南民间歌曲集:郴州地区分册[M].《中国民间歌曲集成》湖南卷编辑委员会,1981:329.

姓罗的就把锣鼓响,姓李的就把李花开,
江边洗衣刘三妹,不怕你船装歌不来。

两人听罢,得知她就是刘三妹本人,未敢开口便返回了。但是,他们两人并未就此作罢,而是下定决心练唱山歌,有朝一日再找刘三妹比试。湖南民间传说这便是当地盛行山歌的缘故。光绪十一年(1885年)刊行的《湖南通志》中,也有关于刘三妹的记载:

妹相思,不作相思到几时?
只见风吹花落地,不见风吹花上枝!
妹相思,妹有真心弟也知。
蜘蛛结网三江口,水推不断是真丝。①

——《相思曲》(溪峒歌谣)

刘三妹此人是否真实存在暂且不论,但是通过这一传说,说明了湖南民间山歌的盛行与人民对山歌手的推崇有关。

湘阴县一直流传着在四月插秧前举行"开秧门"仪式的风俗。"四月分秧,祀田祖,荐以酒脯,曰'开秧门'。始插,击鼓唱歌以齐力,或相嘲谑,听趋秧马者为始声。"②"分秧不用秧马。陇上万夫束秧如韭把,盛以竹器,沿塍散掷,各持以束,排比分栽。人众多,腰鼓一面,一人负之,随众农后,课其艺法,时唱田歌,诸人和答,谓之'开秧门'。"③以上都详细描写了"开秧门"的风俗。举行"开秧门"当天,插秧的人家需要为插秧的人准备好酒饭,同时还需要唱山歌,开始时需放鞭炮。"开秧门"山歌歌词如下:

洋边蒲帽缘筐边,我与姐屋里去插田。
炮一响,烟一冲,姐屋里人多开秧门。

——湘阴歌谣

湖南花鼓戏的声腔——打锣腔,也是山歌。其基本特征是"锣鼓断腔,一唱众帮",这与劳动歌曲极为相似。打锣腔的音乐材料是湘北的民歌,常用调式为徵调式,旋法为 5 6 1 1 2 , 2 1 1 6 5 ,例如:

该谱例出自《湖南民歌的分类原则与民间小戏声腔的音乐构成》④

① [清]褚人获,辑撰;李梦生,校点.历代笔记小说大观:坚瓠集(2)[M].上海:上海古籍出版社,2012:643.
② 白玉新,周杰,白玉良.中国地方志民俗资料汇编:中南卷(上)[M].北京:书目文献出版社,1990:657.
③ 中国音乐研究所.湖南音乐普查报告[M].北京:音乐出版社,1960:108.
④ 贾古.湖南民歌的分类原则与民间小戏声腔的音乐构成[M].长沙:湖南省戏曲研究所,1988.

二、曲艺品种

（一）长沙弹词

长沙弹词，又称"评讲""讲评""唱评""讲评曲"，系湖南地区主要曲种之一。脱胎自渔鼓道情，故有"道情"之称。长沙弹词用长沙方言演唱，主要伴奏乐器为月琴，多流行于长沙、益阳、湘潭、浏阳、安化、桃江、平江、耒阳、常宁、岳阳等地区，尤以长沙、浏阳、益阳等地最为兴盛。长沙弹词原统称为弹词，1953年才正式定名为长沙弹词。

长沙弹词形成于何时，现尚无准确的史料记载。弹词艺人中长期流传着这样一则传说：韩湘子成仙后，为了劝说叔父文公及妻子一同修行进而成为大罗天仙，遂邀请吕洞宾将修行的好处编成唱词，伴以渔鼓筒、筒板、铍、琵琶等说唱修行的好处，文公等人被韩湘子和吕洞宾的说唱给感动了，最终与韩湘子一同修行。这虽是一则传说，但也表明了弹词的形成与发展和唐代道教有着一定的关系。再者，历代弹词艺人均奉韩湘子为祖师爷。由此可见，这则传说虽被神化了，但还是能从中得出一两点有关弹词的信息。根据弹词艺人的师承情况，并结合相关的文字资料可推断出，长沙弹词最晚形成于清康熙年间（1662—1722年）。

清代中叶，长沙弹词传入浏阳、益阳等地，弹词艺人结合当地语言、汲取地方戏曲的养分对弹词进行了改革，使得长沙弹词的唱腔极具地方色彩，同时也积累了部分曲目，故而有"益阳弹词"之称。然而，益阳弹词的音乐结构、伴奏方法、演唱曲目等均沿用长沙弹词，除语言外并未有较大变化，因此它被视为长沙弹词的分支。

清光绪初年，长沙弹词艺人组织成立了"永定八仙会"（又称"湘子会"），会址位于长沙堤下街。每位艺人都要入会，并且还要缴纳一定的会费，在领取小铜牌（刻有编号和"永定八仙"字样）后才能营业。该行会组织在20世纪30年代改称为"渔鼓弹词业职业工会"。同一时期，益阳弹词艺人也组织成立了"湘子会"，并设有记载入会艺人名字的红簿名册。长沙和益阳两地的"湘子会"在每年的年初会聚在一起敬拜湘子菩萨。

长沙弹词的曲调板式最初是"九板八腔"，中华人民共和国成立后，弹词艺人创造了[大悲腔]，由此形成"九板九腔"。九板是[平板][慢板][快板][滚板][散板][摇板][流水板][抢板][消板]。九腔是[平腔][柔腔][欢腔][怒腔][烂腔][快平腔][大悲腔][柔带悲腔][花腔]。

[平板]是长沙弹词的基础板式，系其他板式发展变化的原型，一板一眼，2/4拍。[平板]的腔调有[柔腔][欢腔][花腔][平腔]，其中当属[平腔]应用范围最广。

[平腔]是长沙弹词的基本腔调，唱腔质朴，节奏适中，句末小拖腔音调下行，一般以5音结束，如《赶鸡》中的[平腔]：

$1=\mathrm{C}\ \frac{2}{4}$

$0\ \underline{5\dot{5}}\ |\ \underline{2221}\ \underline{6}\ |\ \underline{5555}\ \underline{3}\ |\ \underline{2222}\ |\ \underline{3332}\ \underline{3}\ |\ \underline{5355}\ \underline{6}\ |\ \underline{1231}\ \underline{21}\dot{6}\ |$

$\underline{5535}\ |\ \underline{2\overset{1}{2}23}\ |\ \underline{\overset{1}{2}352}\ \underline{1}\ |\ 5\ \underline{321}\ |\ \underline{2312}\ |\ \underline{\overset{3}{2}\ \overset{3}{2}\overset{2}{1}}\ |\ \underline{2312}\ \underline{3235}\ |$
　　　　　王 大 妈　 喂 了　 一 群　 鸡,

$\underline{2321}\ |\ \underline{1135}\ |\ \underline{1103}\ |\ \overset{1}{3}\underline{012}\ |\ \underline{12}\ \underline{1}\ \dot{6}\ |\ \underline{1231}\ \underline{6}\ |\ \underline{5555}\ \underline{6}\ |$
时 常 跑 到　 田 里　 去 吃 东　 西　（呀）。

$\underline{153}\ |\ \underline{23}\ |\ \underline{6535}\ |\ 2\cdot\ \underline{5}\ |\ \underline{3235}\ |\ \underline{2523}\ |\ \underline{3223}\ |$
她 看 见　 装 作　 有 看　 见,　　　　 只 因 为 这

$1\ \underline{0\dot{6}\dot{5}}\ |\ \underline{2\ 7\dot{6}\dot{5}}\ |\ \dot{6}\ -\ |\ \dot{5}\ -\ |$
田　 是　 社 里　 的。

该谱例出自龙华的《湖南曲艺初探》①

又如《兰桂打酒》中的[平腔]：

<div align="center">

平板平腔
（选自《兰桂打酒》唱段）

</div>

<div align="right">

李景华演唱
熊戈记谱

</div>

$1=\mathrm{B}\ \frac{2}{4}$

$\dot{5}\cdot\ \underline{\dot{6}}\ |\ 1\ \underline{2\underline{22}}\ |\ \underline{2211}\ \underline{1\dot{6}55}\ |\ \underline{5322}\ |\ \underline{2256}\ |\ \underline{1166}\ |\ 5\cdot\ \underline{6}\ |\ \underline{1166}\ \underline{55}\ |$

$\underline{12\overset{6}{5}}\ |\ \underline{1\cdot 22}\ \underline{2}\ |\ \underline{12}\ \underline{16}\ |\ 6\ 0\ |\ \underline{3616}\ |\ \underline{3\cdot 22}\ \underline{2}\ |\ \underline{216}\ \underline{6\dot{5}}\ |$
太 阳 一　 出（就）一 点　（呐）　 红,　 许 多 好　 汉（呐）访 宾　 朋。

$\underline{5556}\ |\ \underline{5555}\ \underline{6}\ |\ \underline{1221}\ |\ \underline{6211}\ \underline{1}\ |\ \frac{3}{4}\ \underline{165}\ 5\ |\ \frac{2}{4}\ \underline{55}\ 5\ |\ \underline{6632}\ \underline{23}\ 2\ |$
　　　　　　　　　　　 京 陵（呐）访 了　 韩 信（呐）

$5\ 0\ |\ \underline{11\dot{6}\dot{5}6}\ |\ \underline{11}\ 1\dot{6}\ |\ 6\ \underline{066}\ |\ 1\ \underline{22}\ |\ \underline{101\cdot 2}\ |\ \underline{2\ 16}\ \underline{61}\ \underline{6}\ |$
张,　 刘 备 关 张 访 孔（呀）明。　游 览 之 人　（哩 就）访 贤

① 龙华.湖南曲艺初探[M].长沙：湖南人民出版社,1979：41-42.

$\widehat{6\ 5}$ | $\underline{5555}$ | $\underline{5655}$ | $\underline{5561}\underline{22}$ | $\underline{2116}\underline{2}$ | $\underline{1166}$ | $5\ 5$ | $6\cdot\underline{6}\ 5\ \underline{3}\ \underline{55}\ \underline{32}$ |
东,　　　　　　　　　　　　　　　　　　　　　　　　　　　　　　几 句（哎）　诗 文（哎）

$2\ \underline{2}\ 3$ | $5\ 0$ | $\underline{5622}\underline{26}\ \underline{21}\ 6$ | $6\ 0\ \underline{2612}\underline{2}\ \underline{10}\underline{61}\ 2\cdot\underline{1}\ 6$ |
请 安（啰）　静。　言归 正本 讲书 文，　此时不讲别 一 本 （呐），

$2\ \underline{26}\underline{11}$ | $\underline{12}\ 6$ | $6\ 5$ ‖
单 讲 清朝 一段（呐）情 （呐）。

据20世纪80年代汨罗市的采风录音记谱。

该谱例出自《中国曲艺音乐集成·湖南卷(下)》[①]

[欢腔]的曲调近似于[平腔]，不同的是[欢腔]的腔调更欢快些，句末小施腔音调上行，一般以5音结束，如《民兵战士立新功》中的[欢腔]：

长沙弹词《民兵战士立新功》中的[欢腔]

$5\ \underline{6}\ 5$ | $\underline{5656}\ \underline{1}\ \underline{7}\ 6\ -$ | $\underline{3}\ \underline{1}\ 5\ \underline{6543}$ | $2\cdot\underline{3}\ \underline{2321}\ \underline{2325}$ |
毛 泽 东 思　　　想　　　育 新　　　人,

$\underline{6}\underline{12}\ \underline{112}\ \underline{12}\ \underline{65\cdot}$ | $5\ 3\ \underline{216}\ 5$ | $6\ \underline{5}\ -\ \underline{565}\ \underline{5}\underline{1}\ \underline{35}$ |
英雄 的 花开　　　遍地　　　红，　　　千万

$\dot{1}\ 6\ -$ | $\underline{3}\underline{5}\underline{3}\ \underline{2321}\underline{6}\ \underline{56}$ | $\dot{1}\ \underline{65}\ \underline{3532}\ \underline{123}$ | $\dot{1}\ \underline{56}\ \underline{1656}$ |
朵　红花　　数不 尽，　　　　　　　唱 一　唱

$\underline{525}$ | $\underline{55}\underline{11}$ | $\underline{55}\underline{11}\ \underline{315}$ | $\underline{6532}\ 5\ 6\ \underline{5\cdot1}\underline{63}\ \underline{565}$ ‖
唱 一 唱 民兵 战士 英勇机智 立 新　　　　　　功。

该谱例出自龙华的《湖南曲艺初探》[②]

[柔腔]的曲调近似于[平腔]，但却不如[平腔]质朴平直，也不如[欢腔]欢快高昂，音调柔和缓慢下行，如《鲁提辖拳打镇关西》中的[柔腔]：

① 《中国曲艺音乐集成》全国编辑委员会,《中国曲艺音乐集成·湖南卷》编辑委员会. 中国曲艺音乐集成:湖南卷(下)[M]. 北京:中国ISBN中心,2001:634-635.

② 龙华. 湖南曲艺初探[M]. 长沙:湖南人民出版社,1979:42-43.

长沙弹词《鲁提辖拳打镇关西》中的[柔腔]

$1=C \dfrac{2}{4}$

（谱略）

该谱例出自龙华的《湖南曲艺初探》①

（二）湖南丝弦

湖南丝弦，又称"弦索腔""老丝弦""弦子腔"，为湖南各地丝弦的统称，是一种善于演唱大型故事和传说的传统民间曲种。湖南丝弦，辞藻雅致，曲调柔美，主要流行于常德、邵阳、武冈、衡阳、浏阳、辰溪、长沙、大庸、湘潭、零陵、株洲等地区，因用当地方言演唱，故湖南丝弦又可分为常德丝弦、辰溪丝弦、武冈丝弦、长沙丝弦等流派。

一般认为湖南丝弦起源于明清时期流行于长江下游地区的时调小曲。此种说法在不少

① 龙华.湖南曲艺初探[M].长沙:湖南人民出版社,1979:43-45.

文献中得到印证,《宝庆府志》(明隆庆元年,1567 年)载:"有州人谱[杨柳青]。"①袁宏道在《由水溪至水心崖记》(明万历三十二年,1604 年)中记有:"余因命童子,度吴曲。"②龙膺于明万历四十五年(1617 年)所作散曲小令《黄莺儿》说道:"听吴歌细腔,杂湖歌别舫。"③上文中提到的"吴曲"和"吴歌",泛指当时流行于江浙一带的时调小曲,湖歌则是指湘北一带传唱的民歌。当时,江浙一带的时调小曲和湖歌已在湖南境内同时并存。袁宏道曾在《与江进之书》中说:"《毛诗》郑、卫等风,古之淫词媟语也;今之所谓银柳(纽)丝、挂针儿之类,可一字相袭不?世道既变,文亦因之。"④袁宏道与江进之谈论时所提及的时调小曲曲牌,在王夫之所著的《夕堂永日绪论内编》中也载有"[清商曲]起自晋宋,盖里巷淫哇,初非文人所作,犹今之[劈破玉][银纽丝]耳。"⑤又,《黔阳县志》(清乾隆五十四年,1789 版)中载有:"又为百戏,若耍狮,走马,打花鼓,唱[四大景]曲。扮采茶妇。带假面哑舞诸色,入人家演之。"⑥以上提及的[银纽丝][杨柳青][四大景]等都是当时流传甚广的民间曲调,至今依旧是湖南丝弦的常用曲牌。清末,随着丝弦的不断发展,湖南各地陆续出现了以演唱丝弦为主的丝弦班社,如杨家园丝弦班、桃源丝弦逸致社、澧县丝弦馆、长沙清音堂等。

湖南丝弦以唱为主,说辅之,说唱相间。唱词有四字句、五字句、六字句、七字句、八字句、九字句、十字句、长短句等句式,其中基本句式为七字句,常见句式为长短句,十字句运用较多。曲目有短篇、中篇、长篇三类。伴奏乐器有胡琴、扬琴、大筒、琵琶、月琴、三弦、板、鼓板等。丝弦音乐有牌子丝弦和板子丝弦两大类,后者多用于长篇曲目。丝弦唱腔的基本伴奏手法有五种,分别是托腔、衬腔、裹腔、垫腔和加花。

托腔,变化小,伴奏旋律与唱腔相同,以固定的节奏型衬托唱腔,烘托气氛,如《王婆骂鸡》中的唱段:

选自《王婆骂鸡》唱段⑦

1=F $\frac{1}{4}$

李玉成演唱

【渭腔】

唱腔 | 5 1 | 1 1 | 6 5 6 1 | 2 0 | 5 5 | 1 1 1 | 3 3 | 2 | 6 1 | 5 6 |
下棋 的(哎)恕不 熄, 骂声 王婆娘 歪东 西, 我们 在此

伴奏 | 6 5 6 | 1 1 | 6 6 1 | 2 2 | 5 3 | 5 3 3 | 5 1 | 2 2 3 | 6 6 5 | 6 6 1 |

① 《中国曲艺志·湖南卷》编辑委员会. 中国曲艺志·湖南卷 志略曲种[M]. 油印本,1989:2.
② 《中国曲艺志·湖南卷》编辑委员会. 中国曲艺志·湖南卷 志略曲种[M]. 油印本,1989:2.
③ 《中国曲艺志·湖南卷》编辑委员会. 中国曲艺志·湖南卷 志略曲种[M]. 油印本,1989:2.
④ 《中国曲艺音乐集成》全国编辑委员会,《中国曲艺音乐集成·湖南卷》编辑委员会. 中国曲艺音乐集成:湖南卷(上)[M]. 北京:中国ISBN中心,2001:23.
⑤ 《中国曲艺志·湖南卷》编辑委员会. 中国曲艺志:湖南卷 志略曲种[M]. 油印本,1989:3.
⑥ 《中国曲艺志·湖南卷》编辑委员会. 中国曲艺志:湖南卷 志略曲种[M]. 油印本,1989:3.
⑦ 《中国曲艺音乐集成》全国编辑委员会,《中国曲艺音乐集成·湖南卷》编辑委员会. 中国曲艺音乐集成:湖南卷(上)[M]. 北京:中国ISBN中心,2001:33.

第七章 明清时期的音乐文化

```
| 1 6 5 | 6 1 1 | 1 1 | 5 6 | 6· 1 | 2 |
  下 象   棋(哎), 何曾  看见  你 的  鸡!

| 6 6 1 | 2 1 1 | 6 6 5 | 6 1 1 | 6 1 1 | 2 2 1 |
```

衬腔,板子丝弦曲目的常用伴奏手法,要求伴奏突出唱腔的神韵,如《拷红》中的某一唱段:

选自《拷红》唱段①

1=♭A　　　　　　　　　　　　　　　　　　戴望本演唱
【川路三流】

唱腔与伴奏谱例

直 打 得　　　　红娘　　　鲜 血(啊)

垫腔,多在曲调的停顿处或者演唱的气口处使用,具有承上启下,连贯唱腔的作用。此种伴奏手法,在板子丝弦的[一流]中使用较多,如《秦雪梅教子》中的某一唱段:

选自《秦雪梅教子》唱段②

1=B 4/4　　　　　　　　　　　　　　　　李玉成演唱
【川路一流】

儿 读(哎) 书(哎),　好比(也)那,　上游(哎)之舟

篙篙 撑(来)　莫停(来) 留。

① 《中国曲艺音乐集成》全国编辑委员会,《中国曲艺音乐集成·湖南卷》编辑委员会.中国曲艺音乐集成:湖南卷(上)[M].北京:中国ISBN中心,2001:34.
② 《中国曲艺音乐集成》全国编辑委员会,《中国曲艺音乐集成·湖南卷》编辑委员会.中国曲艺音乐集成:湖南卷(上)[M].北京:中国ISBN中心,2001:34.

（三）地花鼓

地花鼓又有"对子调""打对子""对子戏""地故事""花灯"等称谓，为走表耍唱类曲艺形式。地花鼓有曲艺型、歌舞型和戏剧型三种类型，此处专论曲艺型地花鼓。曲艺型地花鼓多流布于汉寿、常德等地，约于明代兴起，又称为"打花鼓"。相传地花鼓是由明末安徽凤阳歌女盛氏传入湖南的。南下寻夫的盛氏，一路靠打花鼓谋生，最后定居在汉寿。她吸收当地民歌曲调，与凤阳花鼓调糅合，形成风格独特的地花鼓调。汉寿古称龙阳，后人为纪念她称汉寿地花鼓为"龙凤花鼓"。清康熙年间（1662—1722年）的《城步县志》记载："元宵，花灯赛会，唱玩薄曙。"①清乾隆年间（1736—1795年）的《黔阳县志》记载："又为百戏，若耍狮、走马、打花鼓，唱[四大景]曲，扮采茶妇，带假面哑舞诸色，入人家演之。"②以上史料记载了清代当地兴盛的地花鼓演出。

地花鼓表演由一人完成，演唱时一边击鼓，一边按情节表演不同的人物角色，以唱为主，道白辅之，多在春节期间上演。伴奏有文、武场之分，"文场"伴奏乐器有三弦、二胡、大唢呐、小唢呐、笛子、大筒等；"武场"伴奏乐器有云锣、小锣、小钞、大钞、大锣、课子、堂鼓、板鼓等。曲目大致可分为两类，一类为送财、送喜的，可即兴编创唱词；另一类为有一定故事情节的，如《白牡丹》《孟姜女》《算命》等70余部，均有手抄底本。清末民初后，戏剧型地花鼓已逐渐走上舞台，成为花鼓戏的一个组成部分，如《讨学钱》《扯萝卜菜》等。曲艺型地花鼓的演出活动逐渐减少。③

<center>一对金狮门前站
（地花鼓）</center>

1=C 2/4　　　　　　　　　　　　　　　　　　　　　　汉寿县
中速稍快

| 1̇ 5 6 1̇ | 6 6 5 | 3̇ 3 1 3 | 2 2 1 6 | 3 5 6 1̇ | 6 6 5 |
进了（呀）　房前（呀）　一（呀）一层门（呀），　一对（呀）　金狮（呀）

| 6 6 1 6 4 | 6 5· | 1̇ 5 6 1̇ | 3̇ 6 6 | 3̇ 3 1 3 1̇ | 2 1 6 |
把守大（呀）门（那），一对（呀）金狮（呀）门（也）门前站（那），

| 3 5 6 1̇· 2̇ | 6 6 6 | 6 6 1 6 4 | 6 5· | 6 6 1 6 4 | 6 5 6 5 | 4 — ‖
千年（呵）的古迹（呵）万（那）万年春（呀）。（禄位高呀升　呀）。

<div align="right">（刘楚珍唱　艺敏记）</div>

① 《中国曲艺音乐集成》全国编辑委员会，《中国曲艺音乐集成·湖南卷》编辑委员会.中国曲艺音乐集成：湖南卷（下）[M].北京：中国ISBN中心，2001：1114.

② 《中国曲艺音乐集成》全国编辑委员会，《中国曲艺音乐集成·湖南卷》编辑委员会.中国曲艺音乐集成：湖南卷（下）[M].北京：中国ISBN中心，2001：1114.

③ 万里.湖湘文化辞典(4)[Z].长沙：湖南人民出版社，2011：452.

(四)渔鼓

渔鼓,脱胎于道情,湖南全省城乡地区均有所分布,现常德、怀化、衡阳、邵阳、长沙等地依然称渔鼓为"道情""渔鼓道情""道情渔鼓"。

明清之际衡阳籍思想家王夫之曾仿民间文艺形式作有《愚鼓词》27 首,"愚鼓"即为"渔鼓"。王夫之曾说"倚愚鼓而和之""一板一槌""拍板摇槌"。① 具体指的是运用渔鼓筒和简板伴奏演唱渔鼓。由此可见,清初渔鼓不仅在湖南全省广泛流传,而且还有文人参与,王夫之的拟作《愚鼓词》,提高了渔鼓的艺术性。清代中叶后,湖南渔鼓获得了较大发展。清杨恩寿在《张跛小传》中记述道:"河以北俗尚说书,若明末季麻子,即《桃花扇》院本诡名之柳敬亭也。声名著甚,吴梅村、钱牧斋至以诗章之。若湖南则无有挟此技者,惟有以鼓板唱道情而已。余所闻莫妙于张跛……操小唱术,晚乃益工。先太夫人庆七十后,尝召跛唱,尤赏其《刘伶醉酒》一折。开场唱伶游春,自述饮中之趣,已尽致矣。杜康化为酒保,招伶入座。伶饮至五十杯,言语未改常度。五十杯后,一杯渐醉于一杯,逮百杯,则呶呶絮语,甚不可支。携童遄返,沿途醉语支离,宛睹欹斜之态,听者亦稍稍厌其烦矣。行至水边,忽大呼:'水中白澄澄者何物乎?'遂欲涉而取之。其童强曳,皆仆于岸。于是伶大骂,童大哭。突来一驰马者,骤如风雨。童恐遭踏,急扶伶,伶固不起。骑者下扶伶,上马而去。听者意气顿舒,欢笑盈座。盖隐括太白捉月,知章乘马故事。意伯偏当日,亦不过尔尔。跛殆心领神会,惟肖惟妙云……今太夫人早见背,跛死亦久,风月良宵,追忆声容,不禁零涕。长沙市中无嗣晌者。"②此则史料详细记载了渔鼓艺人张跛为杨母演唱《刘伶醉酒》的生动场景,由此可见当时湖南渔鼓的演出盛况。此外,有关渔鼓在湖南民间流传的信息,还散见于各地地方志中,如清同治年间(1862—1874)的《安仁县志》载:"县境渔鼓演唱,一曰源于元代鼓板,二曰明代弹唱。"③

湖南渔鼓的曲调简单,唱腔朴素,易于掌握与演唱。基本曲调为[渔鼓腔],具有叙述性,一般四句为一段,每段的最后一句均有一个拖腔,继而是过门加渔鼓点子。[渔鼓腔]是湖南渔鼓曲调中最具代表性的一种唱腔,如:

$1=C \; \frac{2}{4}$

| 唱腔 | 5 3̇5̇2 | 2 3̇3̇5 5̇6 | 1̇ 1̇2̇1̇2̇1̇6 | 5 5̇6̇5 5̇3̇ | 2 — | 5̇ 5̇3̇2̇3̇ 2̇1̇ | 5̇ 7̇6̇ 7̇ 6̇5̇ |

太阳 一 初 照 九 州,

| 渔鼓 | X XXX | X0 X0 | X0 XXXX | X0 XXX | X0 X0 | 0 | 0 0 |

| 简板 | X 0 | X 0 | X 0 | X 0 | X 0 | X 0 | X 0 |

① 龙华. 湖南曲艺初探[M]. 长沙:湖南人民出版社,1979:101.
② 龙华. 湖南曲艺初探[M]. 长沙:湖南人民出版社,1979:101-102.
③ 湖南省文化厅. 湖南曲艺音乐集成(1)[M]. 长沙:湖南文艺出版社,2009:459.

该谱例出自龙华的《湖南曲艺初探》①

上述谱例中的每一句唱词基本上都是运用同一曲调的,根据不同的字音语调稍加变化。全曲结束时,以拖腔告终。

湖南渔鼓以唱为主,说辅之;唱词多为七字句,讲究合辙押韵;曲目丰富,有短篇、中篇、长篇三种类型。

(五)祁阳小调

祁阳小调,又名"小曲子""调子",是在当地山歌、民歌、灯调的基础上发展起来的,主要分布在祁阳、零陵、新宁、祁东、道县、新宁、临武、常宁等地区。清初湖南各地盛唱民歌小调,清同治年间(1862—1874年)的《祁阳县志》曾引述宋代晏殊所说:"湖南祁阳俗尚弦歌。"②清嘉庆十七年(1812年)《祁阳县志》载:"上元,城市自初十起至十五日,每夜张灯大门,有鱼龙、狻猊、采茶诸戏,金鼓、爆竹喧闹,午夜不禁。"③后又有清光绪二年(1876年)《零陵县志》记载:"或冬腊,择其子弟教习俗曲,届期随龙灯远涉,拜亲戚,联家族,演戏留饮多至五六十席,则费颇繁矣。"④文中所提及的"采茶诸戏""俗曲"均是指祁阳小调。从上述几则史料中,不难发现祁阳小调与当地的民间艺术之间有着密切关联。

祁阳小调的表演形式有独唱、对唱、合唱等,伴以二胡、月琴、三弦等乐器的伴奏。唱词通俗易懂,讲究平仄,多为七字句,也有采用长短句的。祁阳小调曲调丰富,有三大类:其一为祁阳民间小调,如有[采花调][三杯酒][阳城调][送金花][探妹调][摘菜薹][十双鞋子][割韭菜][螃蟹调][一匹绸]等;其二为花鼓小调,如有[南数板][回娘家][出门调][上道州][补碗调][补缸调][咕咚调]等;其三为丝弦小调,如有[满江红][三更天][对口淮调][闹五

① 龙华.湖南曲艺初探[M].长沙:湖南人民出版社,1979:118-119.
② 湖南省文化厅.湖南曲艺音乐集成(1)[M].长沙:湖南文艺出版社,2009:373.
③ 《祁阳县志》编纂委员会.祁阳县志[M].北京:社会科学文献出版社,1993.09:459.
④ 湖南省文化厅.湖南曲艺音乐集成(1)[M].长沙:湖南文艺出版社,2009:373.

更][西宫词][摘葡萄]等,其中以祁阳小调为主。

[摘菜薹]:

<center>祁阳小调[摘菜薹]</center>

1= C 2/4

5 6 5 3 2 3 2 1 | 6 5 6 1 2 | 3 2 3 5 2 3 2 1 | 6 5 6 1 2 | 3 2 1 6 2·3 | 5 6 1 5 |
　　　　　　　　　　　　　　　　　　　　　　　　　　　　　　　　　　　　风　和 日 丽

2 3 5 3 2 1 6 | 2 3 5 2 | 5 3 2 5 3 2 | 1 2 3 5 2 1 | 1 2 3 5 2 1 6 | 5 — |
花　盛　开，　春潮 滚滚 动地 来，动　地　来，

6 1 5 6 1 1 | 6 1 5 6 1 1 | 5 5 6 1 1 | 1 2 3 5 2 3 2 1 | 2·1 2 |
同　志　们呀，　　加油　干啰，你追我赶比贡　献　哟,

5 5 6 1 2 3 1 6 | 1/4 5 5 | 2/4 3 5 6 1 6 5 3 2 | 5 — |
歌　声 响彻 云　天　外 呀，　云　　天　　外。

<center>该谱例出自龙华的《湖南曲艺初探》①</center>

[补碗调]:

<center>祁阳小调[补碗调]</center>

1= C 2/4

5 6 5 3 2 1 | 6 5 6 1 2 1 | 6 5 3 5 3 2 | 1 2 6 1 2 | 6 5 3 5 5 1 | 5 6 5 |
　　　　　　　　　　　　　　　　　　　　　　　　　　　　　　　　　　　中华儿女志气　高,

3 5 3 5 6 1 6 3 | 5 5 3 6 5 3 | 2 1 2· | 5 3 5 5 1 5 3 | 2 3 2 3 |
愚公移山看　今　朝 呢　哟,　　　铁肩挑走山千　　座,

2 3 2 3 2 3 2 1 | 1/4 6 6 | 5 6 5 3 2 1 | 6 5 6 1 2 | 5 3 5 5 1 5 3 |
双手开出河　万　道呀，咿呀咿子哟，诶呀嗬嗨，铁　肩 挑走山千

2 3 2 3 | 2 3 2 3 2 1 | 6 6 5 1 | 6 5 6· |
座，　　双手开出河　万　道呀河万　道。

<center>该谱例出自龙华的《湖南曲艺初探》②</center>

① 龙华.湖南曲艺初探[M].长沙:湖南人民出版社,1979:195-196.
② 龙华.湖南曲艺初探[M].长沙:湖南人民出版社,1979:197.

（六）赞土地

赞土地，又有"唱土地""扮土地""土地神""打土地""扮脸子"等称谓，源于巫傩活动，多流布于张家界、湘乡、汨罗、汉寿、衡东、衡山、沅陵、桃源、娄底、零陵、常德、桑植、郧阳等地区。目前发现的清同治八年(1869年)衡山艺人丁皮匠(1852—1916年)编写的《顺治开元创大清》是最早的赞土地手抄唱本。张家界艺人周甲臣(1903—?)家藏的唱土地面具已传七八代。衡山沙东地区(今衡东县)艺人谭庆辉(约1875—约1955年)在民国元年(1912年)编唱有《光绪皇帝崩龙驾》《辛亥九月把乱平》。①

赞土地的表演形式为艺人走村串寨演唱，有"不化装"和"化装"两种类型，前者由一人单独演唱或二人配合演唱，二人配合者，一人唱主词，另外一人则负责帮腔；后者又可分为戴面具和不戴面具两种。

（七）围鼓

围鼓，又有"围鼓堂""围鼓子""坐堂戏""唱堂戏""坐场班""板凳曲子""唱八音"等称谓，清代已在湖南各地广泛流布。清乾隆二十五年(1760年)《芷江县志》载有："丧家每夜群聚而讴，鼓歌弦唱，彻夜不休，谓之'闹丧'。此蛮左之遗。而所讴并非挽歌，大抵皆院本杂剧，施之吉席，其风屡禁之。虽少息，然率未尽革也。"此则信息后又原封不动地出现在乾隆五十三年(1788年)和同治十年(1871年)的《黔阳县志》。由此可见，围鼓这门曲艺在清代深受当地群众喜爱。道光元年(1821年)的《辰溪县志》又记述道："城乡善曲者，遇邻里喜庆，邀至其家唱高腔戏。配以鼓乐，不妆扮。谓之'打围鼓'，亦曰'唱坐场'，士人亦间与焉。"由此说明了"围鼓"在当时极为盛行，遍及城乡各地。② 围鼓表演者四至十人不等，无固定唱腔，演唱者可根据具体情况，选择祁剧、湘剧、傩愿戏、武陵戏等的唱腔进行演唱。

（八）跳三鼓

跳三鼓原称"悲伤鼓"，源于悲丧鼓，形成于清代，多分布在常德、安乡、华容等地区。其名称来源说法有二：其一，因"丧"字不吉利，故谐称"跳三鼓"；其二，据沈国清、宋仁宗等说，因演出由三人完成，故名"跳三鼓"。历代艺人都奉庄子为祖师，在开堂演唱时都会念一段开场白："想我严师庄子，鼓盆为妻吟唱。敲起悲伤鼓，留下醒世文章。"③

跳三鼓多为唱，兼有少量的"念、表、白"。表演形式有坐唱和立唱，常用的唱腔曲牌有[悲腔][大开门][小开门][平调][欢调][大锁尾][小锁尾]等。曲目有正书和散歌两类，正书类有《红石岭》《五娘上京》《山伯访友》《雪梅吊孝》《朱砂印》《杏元和番》等，散歌类则有《下江南》《下五府》《上江景色》《卖麻糖》《王婆骂鸡》等。

① 湖南省文化厅.湖南曲艺音乐集成(2)[M].长沙：湖南文艺出版社，2009：1285.
② 《中国曲艺志·湖南卷》编辑委员会.中国曲艺志：湖南卷 志略曲种[M].油印本，1989：31-32.
③ 湖南省文化厅.湖南曲艺音乐集成(2)[M].长沙：湖南文艺出版社，2009：1255.

（九）说鼓

说鼓又有"说鼓子""唢鼓""旱鼓""说古"等称谓，由澧县、常德丧鼓衍变而来，多流行于常德、石门、临澧、汉寿、津市、安乡、岳阳、华容等地区。关于说鼓形成时期，民间艺人中流传有多种说法：临澧段训友等艺人说它于清顺治年间（1644—1661年）形成；澧县周召学艺人说它于清同治年间（1862—1874年）形成；澧县艺人李经楚回忆其师父李启正（1905—1989年）曾说清顺治年间说鼓已极为盛行。

说鼓的表演形式有独角、二人说鼓、三人说鼓三种。独角，表演者一人击鼓演唱，名为"旱鼓"。道光年间，苏金福（1779—1842年）将其改为双人演唱，定名"说鼓"，一人击鼓说唱，另一人吹唢呐伴奏。后人又在双人演唱的基础上，增加了钹、大筒、胡琴、竹笛等伴奏乐器，并同说唱者插科打诨，称为"三人说鼓"。说鼓以道白为主，道白又有韵白和散白之分，韵白多用在引子部分和定场，散白则常用于叙述故事。常用音乐调式有五声宫调式、羽调式、徵调式等。说鼓的音乐由基本唱腔和器乐曲牌两大部分组成，[正香莲][高腔][数板][大哭][小哭][叹哭][花腔]等为常用唱腔曲牌；[节节高][水波浪][一字调][锣鼓闹台][浪子][水爬浪][风入松][唢呐闹台]等为常用器乐曲牌。演唱曲目多取材于长篇演义小说和传奇故事，如有《三国演义》《七侠五义》《天宝图》《安安送米》等40余部。新中国成立后，出现了《雷锋的故事》《水落石出》《新嫁妆》《书记吹笛》等现代曲目。①

（十）师门傩歌

师门傩歌是巫师们在开展法事活动中上演的一种说唱形式，旨在娱神，多在武冈、靖州、邵阳、黔阳、芷江、会同、绥宁、新晃等地流传。"师门"是原始宗教"巫傩"的代名词，巫师自称为"师门弟子"。

关于傩歌，王逸在《楚辞章句》提道："昔楚国南郢之邑，沅湘之间，其俗信鬼而好祀，其祀必作歌乐鼓舞以乐诸神。"②早在宋代衡阳地区就有巫师傩舞进入世俗"百戏"的相关记载。明嘉靖年间（1522—1566年）《衡州府志》所引文天祥《衡州上元记》载："州民为百戏之舞，击鼓吹笛斓斑而前，或蒙倛焉，极其俚野以为乐……当是时舞者如傩之奔狂之呼，不知其亵也。"③文中提及的"倛"指的是戴着面具进行歌舞表演的傩人。从明嘉靖年间（1522—1566年）的《常德府志》中载有"此亦正俗之一事"④可知，巫傩活动在当时已经得到了官府的认可。除此之外，湘西各地的史志还有不少关于"还傩"歌舞习俗和巫傩"酬神"活动的记载。

傩腔曲牌可依据其特点划分为湘西、湘北、湘南三大片。湘西地区称为"和合腔"，曲调丰富，音乐粗犷豪放，节奏自由且有规律，旋律性强，锣鼓伴唱，如会同傩腔[和神腔][打土地腔][打华山腔]等；湘北地区称"打锣腔"，锣鼓伴唱，腔调恬静柔和，节奏紧凑，拍节多变，字多腔少、字句排列灵活，可塑性较强，如桃源傩腔[三妈土地腔][六七三腔][八五六七三腔]

① 万里.湖湘文化辞典(4)[Z].长沙:湖南人民出版社,2011:456.
② 梅桐生.楚辞入门[M].贵阳:贵州人民出版社,1991:14.
③ 湖南省文化厅.湖南曲艺音乐集成(2)[M].长沙:湖南文艺出版社,2009:1059.
④ 湖南省文化厅.湖南曲艺音乐集成(2)[M].长沙:湖南文艺出版社,2009:1059.

[梁山土地腔]等;湘南地区,衡阳傩腔音乐的代表性曲牌为[洞腔]。①

师门傩歌多在主家堂屋或是门前空地搭台布坛演唱,表演者三到十人不等。演出时身着道服。伴奏乐器有鼓、大锣、小锣、钹等。演唱方式有独唱、领唱、伴唱,前两者均由巫师担任,伴唱则一般由伴奏者担任。演唱曲目有《和神》《傩娘探病》《送下洞》《送子》等。

(十一) 丧鼓

丧鼓,又称"夜歌子""鼓盆歌""坐鼓""丧堂鼓""孝歌""挽歌""九槌鼓""跳鼓"等,在湖南全省各地都有分布。

据艺人相传丧鼓起于庄子。《庄子·至乐》载:"庄子妻死,惠子吊之,庄子则方箕踞鼓盆而歌。"②有关"蛮"区跳丧击鼓的风俗,在隋唐的文献中有这样两则记载:"始死,置尸馆舍,邻里少年,各执弓箭,绕尸而歌,以箭扣弓为节。其歌说平生乐事,以至终卒。武陵、巴陵、沣陵、衡山皆同焉。"③(选自《隋书·地理志》)"初丧击鼓以道哀,其歌必号,其众必跳。"(选自唐樊绰《蛮书》)④发展至清代,演唱丧鼓更为盛行。清嘉庆二十二年(1817年)《慈利县志》中有"唱丧鼓,打围鼓"的描述,且光绪八年(1882年)《华容县志》有"丧家殡夕,通宵围坐,张金击鼓,设饮呼唱,谓之孝歌"的描述。⑤

丧鼓的表演形式有坐唱、站唱、走唱三种,唱腔音乐丰富,多源于当地的民间山歌和小调,有单曲反复体、曲牌连缀体、板腔体三类。唱词以七字句为主,兼有五字句和十字句。演唱程序较为固定,如浏阳丧鼓的演唱程序为:开歌场;请五方;请孝家房东、婆母党(死者母亲家人)、地方人士等三方人进孝堂;叙述死者生平事迹;婆母党赞孝家;收歌堂。又如常德丧鼓的演唱程序为:起鼓;请歌郎;奠酒;劝文;说书;送歌郎。⑥ 丧鼓的演唱曲目有《琵琶记》《二度梅》《怒打马皇亲》《郭子仪上寿》《巧斥张打卦》《三妈自叹》等。

(十二) 圣谕

圣谕,又名"善书",为鼓曲鼓词类曲种,湖南境内各地区均有所流布。其称谓源自清顺治年间(1644—1661年)的"宣讲圣谕"。圣谕有两类,一为"讲圣谕",只讲不唱;二为"唱圣谕",又称"唱善书"。后者主要流行于黔阳、沅陵、常德和吉首等地。圣谕表演由一人完成,道具仅有椅子、桌子和醒木。演出时,表演者身穿长衫,坐在桌子旁边。演唱内容多为圣贤古训,劝人行善等。传统曲目有《二十四孝》《卖花传》《赵琼瑶哭五更》《上坟》等。

《卖花传》唱段之[圣谕调]谱例如下:

① 湖南省文化厅.湖南曲艺音乐集成(2)[M].长沙:湖南文艺出版社,2009:1059—1061.
② [战国]庄周.庄子[M].成都:天地出版社,2017:127.
③ [唐]魏征,等.隋书:第3册[M].北京:中华书局,1973:898.
④ 《中国曲艺志》全国编辑委员会,《中国曲艺志·湖南卷》编辑委员会.中国曲艺志:湖南卷[M].北京:新华出版社,1992:84.
⑤ 丁世良,赵放.中国地方志民俗资料汇编:中南卷(上)[M].北京:北京图书馆出版社,1991:488.
⑥ 《中国曲艺音乐集成》全国编辑委员会,《中国曲艺音乐集成·湖南卷》编辑委员会.中国曲艺音乐集成:湖南卷(下)[M].北京:中国ISBN中心,2001:750-751.

圣谕调（二）
（选自《卖花传》唱段）

孟光华演唱
宣少芝、唐光荣记谱

1=C 4/4
中速 较自由地

[乐谱]

刘百万 卧病床 开言论（啦）， 叫声贤妻（呀） 你
听过细（啦）。 自从夫妻 来配定（啦），
只 想 到老（哇） 白头（哇）， 不幸 为 夫 身 得 病，
不能（的）奉陪（吔） 在家（呀）门。 左右的言语 要记准（来），
（你）牢牢谨记 在你心（啦）。

谱例出自《中国曲艺音乐集成·湖南卷（下）》》①

（十三）莲花闹

莲花闹，传统曲种，为走耍唱类曲种，又称"莲花乐""莲花落"。明末清初衡阳籍思想家王夫之的戏剧作品《龙舟会》中有这样一句唱词："更不消曲按琵琶，陪几曲[歪胯调]哩落莲花。"②句中提及的"哩落莲花"即为莲花闹，这即说明莲花闹于明代时已在湖南一带流传。清代以来，有艺人专门沿门演唱莲花闹。

莲花闹的表演形式有三种：第一种为"只唱不说"，流布于炎陵、茶陵等地的[比比歌]，流布于常德的[打漂]，流布于武冈、永州、邵阳的[零零落]及流布于邵阳、新化、娄底的[兴隆子山]等都属于此类；第二种为"只说不唱"，多流布于湘北和湘中的城镇；第三种为"说唱相间"，多流布于长沙、岳阳、湘潭、衡阳等地区。

演出莲花闹时，表演者右手执一厚竹板，左手执一副竹板，左右手配合为演唱伴奏。表演形式以对唱为主，兼有独唱、齐唱、一领一合及一领众合等。唱词多为七字句，常见的还有

① 《中国曲艺音乐集成》全国编辑委员会，《中国曲艺音乐集成·湖南卷》编辑委员会. 中国曲艺音乐集成：湖南卷（下）[M]. 北京：中国ISBN中心，2001：938.

② 《中国曲艺音乐集成》全国编辑委员会，《中国曲艺音乐集成·湖南卷》编辑委员会. 中国曲艺音乐集成：湖南卷（下）[M]. 北京：中国ISBN中心，2001：941.

五字句、六字句等。演唱曲目有《七子团圆》《二十四孝》《雁蚌相争》《八洞神仙》等。音乐唱腔有[曲头腔][平腔][老莲花闹腔][粒粒弄腔][赞寿星腔][闹花街腔][讨米腔][零零落][梭拉溜子腔][兴隆子山腔][梭拉梅子当腔][客家腔][十月花腔]等。

[曲头腔]谱例如下：

曲头腔（一）

1=C 自由地

王先福演唱
吴利宾记谱

（曲谱略）

山茶打花（咧你在）早逢（呵）春（一枝莲哪花开）闹金阶一朵莲（哪）花开（也）。

1979年2月采录记谱于衡南县花轿乡。

谱例出自《中国曲艺音乐集成·湖南卷(下)》①

[老莲花闹腔]谱例如下：

老莲花闹腔

1=A 2/4

赵世林演唱
尹自红记谱

（曲谱略）

走进门来（咧）喜庆（呀）多，两朵鲜花配（也）嫦娥（嘞呀）。嫦娥本是天生女，早生贵子早登科（嘞呀）。

据1986年在衡山县的采风记谱。

谱例出自《中国曲艺音乐集成·湖南卷(下)》②

① 《中国曲艺音乐集成》全国编辑委员会，《中国曲艺音乐集成·湖南卷》编辑委员会. 中国曲艺音乐集成:湖南卷(下)[M]. 北京:中国ISBN中心,2001:946.

② 《中国曲艺音乐集成》全国编辑委员会，《中国曲艺音乐集成·湖南卷》编辑委员会. 中国曲艺音乐集成:湖南卷(下)[M]. 北京:中国ISBN中心,2001:957.

（十四）三棒鼓

三棒鼓，为走表耍唱类曲种，又称"三槌鼓""三班鼓""三杖鼓""三慢鼓"，在岳阳、临湘、常德、安乡、石门、澧县、桃源、汉寿、娄底、新化、桑植、大庸、溆浦、桃江、邵阳、龙山、水顺等地广为流布。大庸、慈利一带称三棒鼓为"打花鼓"。

三棒鼓于明清时期传入湖南，最早见于明代沈德符的《顾曲杂言》："吴下向来有妇人打三棒鼓乞钱。"①历史上，活跃在安徽、湖北一带的艺人因水荒而逃到湖南，并在当地以打凤阳鼓、三棒鼓等谋生，由此一来三棒鼓便传入了湖南。清乾隆年间（1736—1795年），三棒鼓已在湘西北山区活动开来，《慈利县志》（民国十二年版）引自乾隆本旧志："大庸所，嵩山外屏，少见天日……此外，有弄蛇者，演猴狗剧者，花鼓者，狮子舞者，扮土地神者，莲花闹、三班鼓者，其奏技凡以为乞钱。"②

三棒鼓的表演形式有单人式、双人式、三人式、四人式四种，表演技艺性高，常用特技有螃蟹抱儿、金线吊葫芦、破四门、挽纱、冲天炮、纺棉花、雪花盖顶、弹棉花、麻雀闹窝、织布、白马现蹄、老鼠跳墙、盘龙缠腰、浪里捡柴、姑儿梳头、鸦雀衔柴等。三棒鼓的曲目有短篇、中篇、长篇三类，短篇曲目居多，多为艺人即兴编唱。中篇和长篇则多演唱传说故事，有《陶澍访江南》《韩湘子》《赵五娘》《鸿雁传书》《杨家将》《芦林记》《三打华府》《梁山伯与祝英台》等。三棒鼓均用当地方言演唱，唱词四句为一节，常见的结构形式为"五五七七"和"五五七五"。

三棒鼓的基本唱腔有[三棒鼓调][正调][贺喜腔][随口赞调][平腔][十送调][四季花调][十绣调][欢腔][变调][五更劝夫调][怒腔]等，这些唱腔节奏规整、灵活，具有吟唱调的特点。

[三棒鼓调]谱例如下：

<center>三棒鼓调（三）
（选自《开场鼓》唱段）</center>

<center>刘能文演唱　田莉莎记谱</center>

据20世纪80年代在岳阳市的采风录音记谱。

<center>谱例出自《中国曲艺音乐集成·湖南卷（下）》③</center>

① 《中国曲艺志》全国编辑委员会，《中国曲艺志·湖南卷》编辑委员会. 中国曲艺志：湖南卷[M]. 北京：新华出版社，1992：88.

② 《中国曲艺音乐集成》全国编辑委员会，《中国曲艺音乐集成·湖南卷》编辑委员会. 中国曲艺音乐集成：湖南卷（下）[M]. 北京：中国ISBN中心，2001：1007.

③ 《中国曲艺音乐集成》全国编辑委员会，《中国曲艺音乐集成·湖南卷》编辑委员会. 中国曲艺音乐集成：湖南卷（下）[M]. 北京：中国ISBN中心，2001：1028.

（十五）干龙船

干龙船，汉族传统曲种，又称"搬干龙船""神船""旱龙船"，由巫事活动"还傩愿"衍变而来，流布在衡阳、邵阳、零陵、娄底、怀化、常德、湘潭、益阳、株洲等地的农村中。清雍正年间(1723—1735年)"改土归流"后，逐渐传至永顺、龙山等县的土家族地区。干龙船的表演形式有单人表演和组合表演两种：单人表演，演唱者自扛木雕船形道具，边唱边奏；组合表演，三至五人组合演出，主唱者一人，其余表演者担任伴奏和帮唱。伴奏乐器有小锣、小鼓、钹三种。演唱曲目有两种：一种是根据主家身份，即兴编唱恭维之词；另一种是有固定唱本的曲目，如《搬先锋》《赞百子》等。干龙船的唱腔属单曲反复体，常用的有[绣花调][干龙船腔][旱龙船调][打大卦腔]等。

[绣花调]谱例如下：

绣花调

黄忠演唱
蔡中石记谱

据20世纪80年代在常德市的录音记谱。

该谱例出自《中国曲艺音乐集成·湖南卷(下)》[①]

[①]《中国曲艺音乐集成》全国编辑委员会,《中国曲艺音乐集成·湖南卷》编辑委员会. 中国曲艺音乐集成:湖南卷(下)[M].北京:中国ISBN中心,2001:1054.

[旱龙船调]谱例如下：

旱龙船调

韩晓泉演唱
傅力时记谱

1=D 2/4

× × × × × × | × × × × | 6·１ 5 6 | １ ３ ２ | 6 ２ 6 | 5·3 2 3 | 6 ２ 6 |
打 冬 冬 打 冬 冬　匡 冬 冬 匡

5·3 2 3 | 5 — | 5 5 6 | １ 6 １ ２ | 3 ２ 6 | １·6 | 5 5 6 | ２ ２ 6 |
　　　　　年 年 （哪） 有 个 四 月 八，我 辰 时 下 水

２·6 １ 6 | 5· 0 ２ ２ 3 | １ 16 | 5·6 5 6 | １ 6 １ ２ |
午 （呀） 午 时 划， 四 月 八 日 船 （哪） 下 水 （呀）

１ 6 １ ２ | 3 3 １ 6 | 3 ２ １ 6 １ 6 | 5 — ‖
五 月 （呀） 五 日 （呀） 好 （哇） 行 （哪） 船。

据叶舟于20世纪80年代在湘潭县的采风录音记谱。

谱例出自《中国曲艺音乐集成·湖南卷（下）》[①]

（十六）评书

评书，又有"讲白话""讲评话""评词"等称谓。湖南境内各城市都有分布，说讲语言为当地方言。据民间艺人彭延昆、廖菱、欧德林等人回忆，评书大约于清代中叶传入湖南，当时在长沙、衡阳、湘潭、益阳、宝庆（今邵阳）、常德等城市都有艺人说书的景象。湖南的评书，当属省会长沙为最盛，清道光六年（1826年）火宫殿重建，殿内设有专供艺人说书的书场。同治、光绪年间（1862—1908年），有位名叫楚驼子的评书艺人在此说讲《四艺图》《乾坤十三侠》《飞剑奇侠传》等，深受观众的赞赏和喜爱。由于他尤为擅长刻画各种不同人物的心理状态，故而大家是这样形容他的："样子长得不周全，穷文富武四字全。"[②]此外，当时的曲园等茶楼也设有书场，均有艺人说书。

三、曲艺名家

明清以来，随着湖南曲艺的发展，产生了一批曲艺名家，他们积极从事创作、表演工作，

[①] 《中国曲艺音乐集成》全国编辑委员会，《中国曲艺音乐集成·湖南卷》编辑委员会.中国曲艺音乐集成:湖南卷（下）[M].北京:中国ISBN中心，2001:1056.

[②] 《中国曲艺志》全国编辑委员会，《中国曲艺志·湖南卷》编辑委员会.中国曲艺志:湖南卷[M].北京:新华出版社，1992:104.

为曲艺艺术的发展做出了积极贡献。现将明清时期曲艺名家列表如下,并就代表性曲艺名家的生平成就做简单介绍。

表 7-4　明清时期曲艺名家

姓名	生卒年月	籍贯	民族	曲种	备注
李无名	1731—1829 年	资兴	瑶族	嘎堂套	嘎堂套一代祖师 艺名李通一郎
昌古头	1768—1847 年	嘉禾石羔		地花鼓	原名彭昌
苏金福	1779—1842 年	澧县		丧鼓	
杨其绥	1802—1861 年	武冈		武冈丝弦	曲艺作家、音乐家
李黄妹	1822—1909 年	资兴	瑶族	嘎堂套	嘎堂套二代祖师 艺名李通二郎
盛天保	1835—1911 年			龙凤花鼓	龙凤花鼓 第 18 代传人
张跛	约 1825—约 1875 年	长沙		渔鼓道情	
杨发林	约 1855—约 1915 年	通道陇城	侗族	嘎琵琶	
鞠树林	不详	原籍江西		长沙弹词	活跃在清末民初

(一)昌古头

昌古头(1768—1847 年),地花鼓艺人,原名彭昌,嘉禾县石羔乡人。他自幼酷爱诗书琴画,15 岁时随父亲到过衡州(衡阳)、洛阳等地,观看了戏曲、民间歌舞和秧歌,受到启发。18 岁时,他组织创建了"坐唱班",主要演唱当地民歌和小调。继而又同打花鼓的艺人组织创建了"小调班子"。因吹、拉、弹、唱、演样样精通,尤为擅长演小旦,自称"水牌师傅"。常演出的曲目有《同年歌》《同年妹》《十月花》《四景词》《小冤家》《观看相》《瞎子闹店》等,其中有不少曲目是他自己编创的。昌古头创办的"四季班子",班规极严,经常到广东、广西和临近几县开展演出活动,名气颇盛。此外,昌古头还培养了一大批名徒,为地花鼓及湖南曲艺艺术的发展做出了较大贡献。其传承谱系如下:

表 7-5　昌古头的传承普系

代号	姓名	备注
祖师	昌古头	
第一代徒弟	李光照	艺名照古头
第二代徒弟	三牛仔、石羔头代王	艺名细仔骨突

续 表

代号	姓名	备注
第三代徒弟	李生	别名生生矮子
第四代徒弟	李光杰	
第五代徒弟	李昌翰	
第六代徒弟	赵水源	

（二）苏金福

苏金福（1779—1842年），澧县人，清曲艺家。青年时闭门苦读，中秀才后乡试屡屡不中，愤然抛弃八股，浪迹江湖，沉迷于曲艺、歌曲等民间艺术，同时也结识了不少民间艺人。他对民间渔鼓进行了卓有成效的改革：文学方面，突破呆板的五字句、七字句格式，加用十字句或长短句，并将一韵到底的唱词韵辙改为大段换韵，使鼓书更富表现力；音乐方面，借鉴当地各种戏曲的唱腔，将渔鼓唱腔改造为[一流][二流][三流][哀调][叫板]等，大大丰富了渔鼓的演唱艺术。他曾将流行于澧州民间单人演唱的旱鼓、说鼓改革为两人对唱的形式，定名为对鼓。此外，他还擅长丧鼓，为澧州丧鼓四大流派之一"南板丧鼓"的创始人。后半生专注于鼓词创作，改编、创作有唱本《白蛇传》《半日阁罗》等，约20余部，这些唱本流传至今，被当地艺人奉为范本。

（三）张跛

张跛（约1825—约1875年），人称"张踺子"，湖南长沙人，道情艺人。幼患足疾，生活贫困，行乞于市。咸丰元年（1851年）于长沙南郊偶游方得医治，左足得愈，右足赖高履行走。后习唱渔鼓道情，晚乃益工。常应召入达官显贵乡绅府第为喜庆寿诞演唱。杨恩寿写作的《张跛小传》详细描绘了他演唱《刘伶醉酒》时的精彩场景。杨恩寿将其与明末著名说书艺人柳敬亭相媲美，可见其渔鼓技艺之高超。张跛仗义助人，演唱道情所得钱财，散给贫困中的乞丐，自己不留一钱过夜。

（四）杨其绥

杨其绥（1802—1861年），字存畏，号葆善，贡生出身，原籍江西清江，清道光、咸丰年间（1821—1861年）武冈州曲艺家、音乐家。幼年时跟随父亲杨兆举家到湖南武冈经商，乃定居武冈州。少年时，其父亡故，家道中落。他忧愤时世，无意仕途，不再读八股时文，而钻研医道，以游医为业。业余则抚琴唱曲，饮酒赋诗。他对音乐尤感兴趣，常常自编唱本，演习小调，著有《对子（地花鼓、花灯）谱》《宫尺谱》各一卷传世。①

（五）杨发林

杨发林（约1855—约1915年），侗族，通道县陇城镇中步村人，清末民初嘎琵琶艺人。杨

① 万里.湖湘文化辞典(4)[Z].长沙:湖南人民出版社,2011:473-474.

发林尤擅弹唱嘎琵琶,所编曲目多取材于侗族山寨的人和事,多运用比喻手法说事道理,具有较强感染力,流传至今的演唱曲目有《人情杠》《粉妆楼》《七十二艺》《十劝》《做大米挑脚生意》《夫死留妻》《五子行孝》等。

第五节 明清时期的音乐教育

一、教育概况

明清两代,湖南地区的教育更为繁荣,学校和书院教育更为普及。明代,统治者推行了一系列有关生产发展的政策,促进了经济的发展,为教育的发展提供了厚实的物质基础。同时,还推行了"治国以教化为先,教化以学校为本"[①]"科举必由学校"的文教政策。因此,当时的湖南教育是极为普遍的。另外,少数民族的文化教育也在原有基础上获得了新的发展。

明太祖朱元璋尤为重视教育,他认为教育对于治国安邦起着重要的作用。元末战乱严重毁坏了地方学校,明洪武年间(1368—1398年),中央发布了兴学令,要求全国各地设立学校。一时之间,教育风气大兴,原本衰败的地方官学得到了恢复和发展。明代官学鼎盛,各级官学普遍发展、衔接紧密,由京师到郡县,由国子监到府学、州学、县学再到社学,自上而下组成了一个完整的学校教育体系。此外,湖南各地也存在有私学,但明代的私学相较于官学要弱一些。

当时中央在全国各地皆设有教官,旨在掌管地方教育,推行教化。在湖南任职的教官有王命宣、杜文德、江海、贾焕、田定、田子仁、熊威等人。不少官吏到湖南上任后,立即贯彻落实中央下达的重教兴学的文教政策。经过众多地方官吏的不懈努力,湖南各地各级学校得以振兴和发展,并呈现出一片繁荣景象。各级各类学校的教学内容主要为传统儒家经典和理学,学校的管理制度也得到了进一步的发展和完善。这一时期,与学校教育相媲美的是湖南的书院教育。不同于前代,此时的书院教育不仅有民间力量的支持,还受到了官方的高度重视。书院的分布范围相当广泛,湖南全省56个县中,设有书院的有53个,官办书院占三分之二。

清代,湖南地区的学校教育、学院教育和私学在承续了明代传统的基础上又有了新的发展。统治者为了巩固封建统治、加强中央集权,推崇儒学,强调汉文化教育,使中国的封建教育呈现出了最后一次繁荣鼎盛景象。清代建立之初,统治者立即在明代的基础上恢复了各级地方官学,同时还设立了卫学。在湖南的乡村地区,义学和社学广泛普及,为乡村贫困儿童和少数民族人民提供了学习的机会和条件。湖南地区的官学在清代有两个发展高峰,一是顺治年间(1644—1661年),地方官学的发展由衰败走向兴盛。二是康熙、雍正年间(1662—1735年),地方官学的发展由兴盛走向普及。当时,湖南地区的私学之风鼎盛,门

[①] 陈青之.中国教育史[M].上海:上海书店出版社,2013:299.

馆、村馆、家塾三种私学广泛分布在湖南城乡各地,有甚者仅县治私学就多达十余所。教育在官方和民间双重力量的支持下,不论是书院数量,还是在书院制度、教育功能及社会影响力等方面皆得到了空前的发展。此时的书院已是较为普及的教学机构,数量排在全国第五,影响力超过了一般的义学、社学和私学。

明清两代,与湖南教育事业相照应,涌现出了一大批教育家,如明代的王守仁、罗喻义、王介之、曾朝节,清代的王夫之、李文炤、王文清、罗典、袁名曜、欧阳厚均、王先谦、王元复、孙占鳌等人,其中当属王夫之的影响最大。

二、王夫之及其思想

王夫之(1619—1692),明末清初著名思想家、哲学家、文学家。字而农,号姜斋,人称"船山先生",湖南衡阳人。王夫之在晚年时勤于教学,发奋著述,对湖南的教育事业和文学事业贡献卓著。他的音乐美学思想和教育思想在实践经历的过程中不断发展和完善成为中国传统思想的重要内容之一。

(一)音乐美学思想

王夫之的音乐美学思想在传统儒家礼乐思想基础上进一步发展。对于音乐的论述,集中在《船山遗书》中的《诗广传》《四书训义》《尚书引义》《礼记章句》等篇章当中,回答了音乐的情感表现、音乐的声律音调以及歌诗的创作等基本问题。

1. 歌、咏、声、律的关系问题

针对歌、咏、声、律的关系问题,王夫之在《尚书引义·舜典》中作了详尽论述,并阐释了歌、咏、声、律的审美作用以及其在诗歌中所起的作用,认为:"以诗言志而志不滞,以歌永言而言不郁,以声依永而永不荡,以律和声而声不诐。"[1]肯定了音乐的表现情感作用。"律者哀乐之则也,声者清浊之韵也,永者长短之数也,言则其欲言之志而已。"[2]批判了轻视"声律"作用的音乐观念。

2. 歌诗的创作

王夫之专门论述了歌诗创作中曲调与语言两者之间的关系,提倡"先乐后诗",反对"先诗后乐"。王夫之高度重视音乐的情感表现,认为在音乐的审美中,音乐的情感表现是十分重要的,并提出"言有美刺,而永无舒促",在他看来,"声无哀乐,又何取于乐哉"?[3] 同时,在此基础上,批判了嵇康"声无哀乐"的音乐美学观念。

3. 驳斥了老子"五声令人耳聋"的音乐美学观念

王夫之从儒家的角度出发,驳斥了老子"五声令人耳聋"的音乐美学观念。他在《尚书引义·顾命》中说道:"老式曰'五色令人目盲,五声令人耳聋,五味令人口爽',是其不求诸己而徒归怨于物业,亦愚矣哉!……君子之求己,求诸新也。求诸心者,以其心求其威仪,威仪皆

[1] 文化部文学艺术研究院音乐研究所. 中国古代乐论选辑[M]. 北京:人民音乐出版社,1981:355.
[2] 文化部文学艺术研究院音乐研究所. 中国古代乐论选辑[M]. 北京:人民音乐出版社,1981:355.
[3] 文化部文学艺术研究院音乐研究所. 中国古代乐论选辑[M]. 北京:人民音乐出版社,1981:357.

足以见心矣。君子之自求于威仪,求诸色、声、味也。求诸色、声、味者,审知其品节而慎用之,则色、声、味皆威仪之章矣。目历玄黄,耳历钟鼓,口历肥甘,而道无不行,性无不率。何也?惟以其不盲、不聋、不爽者受天下之色、声、味而正也。"①在他看来,色、声、味是人生来就具有的,并不是追求色、声、味就会丧失人的本性,关键在于节制。

(二) 教育思想

王夫之的教育思想可以从教育功用、教学、道德教育、教师四方面进行阐释。

1. 教学功用观

王夫之的教育功用观包含有两方面内容,即"教本政末"的社会政治作用和"习以性成"的个体作用。前者的论述是从国家兴亡、社会动乱以及其自身反清复明的民族主义角度展开的,在他看来,治理国家主要从政教两方面开展,两者有先后本末之分,曰:"政立而后教可施""谈本末,则'教本也'"。② 王夫之将教育放在了治理国家的根本地位上,认为只有这样才能使国家安定、社会和谐,否则国家就会衰败。后者的论述是从"日生日成"的人性论切入的,表明了后天教育和学习对于个体成长的重要作用。

2. 教学观

王夫之从教学活动的本质与过程、教学的原则与方法阐述了他的教学观。他对教学活动的任务、"教"与"学"两者之间的联系和区别、教学的本质及过程等问题做了深入探究,认为教学活动的本质应是一个"示善自悟、推引思求"的过程。他在教学实践中,主张因材施教、循序渐进、启发教学、学思相合的教学原则和方法。

3. 道德教育观

王夫之十分重视对学生道德品质的培养。在道德教育方面,主张理欲统一,认为"天理"和"人欲"两者之间有着密切关联,强调在"天理"范围中适当调节人们的欲望,达到"节欲"的目的。王夫之提倡"循天下之公",反对以"一己私欲"废"天下之公"。他认为在修养个体道德时,需要以正志为本,自勉自得、力行实践。只有如此,才能达到修养的目的,形成良好的道德品质。

4. 教师观

"恒其教事""以身作则""温故知新""慎选师者"是王夫之所提倡的教师观。教师首先要对其自身所从事的教育事业抱有勤勉持恒、坚持不懈的态度;其次,要注意自身的道德行为和思想言论,为人师表,以身作则,以自身良好的道德、正确的言论来影响和教育学生;最后,要做到"学而不厌""温故知新",不断丰富自身的知识储备。另外,由于教师在教学过程中有着重要作用,因此必须"慎选师者",只有知识渊博、道德高尚、力行务实的人才能担负教书育人的重担。

① 文化部文学艺术研究院音乐研究所. 中国古代乐论选辑[M]. 北京:人民音乐出版社,1981:358-361.
② 转引自:毛礼锐,沈灌群. 中国教育通史:第3卷[M]. 济南:山东教育出版社,1987:556.

第八章　近现代时期的音乐文化

1840年至1949年为我国近现代历史时期,这一时期我国经历了由封建社会至半殖民地半封建社会继而向社会主义社会转变的历史转型。随着1840年鸦片战争的爆发,中华儿女从此踏上了救国存亡、振兴华夏的曲折道路。湖南省地跨长江、珠江两大水系,是我国中部地区的重镇之地,在中国近代史上影响突出,原因就在于湖南多出名人,为近现代中国培养了大量的经纶治世之才。湖南近代文人杨度(1874—1931年,湖南湘潭人)曾写有诗作《湖南少年歌》,其中有言为"中国将为德意志,湖南当作普鲁士。诸君诸君慎如此,莫言事急空流涕。若道中华国果亡,除非湖南人尽死",①可见近代湖南青年才俊所具的"以天下为己任"的品格特质。人们常说"一群湖南人,半部近代史",湖南辈出的优秀人才对于中国近现代历史时期的作用与影响体现在多个方面。在音乐领域,西方音乐在湖南地区的大量传播,带动了湖南近代教会音乐的发展。受当时政治、经济因素影响,湖南地区的传统音乐在近代也开始转型,有些甚至发展成为流传范围广、影响力强的全国性剧种。除此之外,湖南在这一时期还诞生了大批优秀音乐人才。他们有的留学国外,为湖南带来了西方系统的音乐理论,有的则投身于爱国运动中,创作有大量优秀的音乐作品。这些湖南音乐家们的存在,不仅为湖南地区音乐活动的开展提供了帮助,也为湖南近代音乐的发展做出了贡献。

第一节　西方音乐的近代传播

湖南地区西方音乐的传入早在先秦时期便有记载。到了近代,受政治环境影响,西方音乐开始大量地传入湖南,其中尤以教会音乐的发展最为繁盛。在西方宗教中,音乐作为宗教的必修科目往往占据着较为重要的地位,因而这些西方传教士的教义传播活动也在一定程度上推动了湖南近代音乐的发展。

一、传统音乐的近代转型

传统戏曲、传统曲艺与民间歌舞是湖南传统音乐中极为重要的组成部分。从1840年以来,湖南的传统戏曲经历了较长时间的发展变革,其中有些种类已衍生为全国性的大型戏曲

① 李世化.湖南人性格地图[M].北京:企业管理出版社,2015:170.

类型,深受群众喜爱。由于西方音乐文化的冲击,这些大多来自民间、与人民群众关系密切的传统音乐为了寻求自身发展,不得已走向专业化、城市化和与其他艺术形式融合改革的发展道路,由此构成了湖南传统音乐的近代转型。

作为湖南地区较有影响力的地方剧种,湖南湘剧的声腔使用在近代已形成了成熟的系统模式及固定范式,在声腔种类的使用上,湖南湘剧在近代产生了以高腔、乱弹为主,昆腔不再较多使用的发展变化。此外,湖南湘剧服饰道具的规格在近代也有了明显的提升。演出剧目方面,湖南湘剧呈现出了因历史背景不同而具有阶段性差异的特点,辛亥革命之际,湘剧艺人罗玉廷就曾编演过《刺恩铭》《广州血》《袁世凯逼宫》等剧目用以反映历史事件。在湖南湘剧艺术中,衡阳湘剧自成一脉且独具盛名,其在近代因受太平天国运动影响曾与徽剧、汉剧进行过交流并产生了新的声腔种类——弹腔。

与湖南湘剧发展经历较为类似,在湖南传统剧种中拥有广泛流传范围的祁剧在近代也经历了一定程度的转型,主要表现在表演形式上,在20世纪20—40年代与桂剧同台演出的过程中产生的半台班表演形式,创作了反映近代历史事件题材的剧目,包括《活捉鬼子》《朱先生杀敌》《反攻夺枪》等。除以上几种湖南传统戏曲形式之外,辰河戏、荆河戏、巴陵戏、师道戏、侗戏、侗族傩戏等湖南地区戏曲形式在近代都有着自身相应的发展变化。其中,荆河戏在20世纪30年代因政治环境的影响而备受冲击,曾与常德汉剧进行合流;近代巴陵戏除在剧目题材方面增加了揭露清统治者腐败昏庸及抗日救亡等类型外,还于1933年产生了男女艺人同台演出这种新的表演形式;师道戏在近代则与其他剧种进行了交流,产生了半台班的表演形式,其表演逐渐从巫傩活动中脱离而转向城市;至于花鼓戏,近代转型则主要表现在职业化程度的加深。

图8-1 青山唢呐传统曲目《双点鼓》手稿　　图8-2 青山唢呐传统曲牌《印蒙子》手稿(左都华供稿)

近现代湖南地区的传统音乐呈现出的是各具特色的发展趋势变化。除以上传统戏曲类型在这一时期有所发展外,长沙弹词、常德丝弦、湖南渔鼓、武冈丝弦等传统曲艺及号子、山

歌、小调、地花鼓、青山唢呐等民间歌舞和传统器乐形式也在这一阶段得到进一步的发展。长沙弹词在太平天国起义时期已发展至成熟阶段,并与花鼓戏、渔鼓等艺术形式进行过交流,表演形式也发生了由一人弹月琴演唱至由渔鼓伴奏的转变,表演场合也由先前的流动舞台转移至固定场地并产生了以爱国主义思想为题材的剧目,并留有手抄本及坊刻本。此外,常德丝弦因西方音乐的传入而在近代时期产生了新的唱腔类型——老路;武冈丝弦因近代文人群体的加入而发展壮大,在 20 世纪 40 年代进入繁荣期;湖南劳动号子中的澧水、湘江、沅江、洞庭湖等船工号子因机动船只的便利呈现衰退之势;以新化山歌为代表的湖南山歌则在近代融合了革命音乐的元素,产生了《恶人自有恶人收》《清末民谣》等歌谣作品;湖南传统器乐形式青山唢呐也在 19 世纪末至 20 世纪初形成了"西工子"和"闷工子"的新型演奏方法,记谱方式也由旧时工尺谱向简谱转化;湖南小调、地花鼓、湖南渔鼓等传统音乐形式也在这一时期得以进一步发展。

谱例:青山唢呐《大放羊》。

该谱例出自《中国民族民间器乐曲集成·湖南卷(上)》[①]

除了湖南地区的传统音乐产生了转型发展之势外,湖南地区的音乐教育、音乐表演等其他方面的音乐活动也出现新的表现方式。

[①] 《中国民族民间器乐曲集成》编辑委员会,《中国民族民间器乐曲集成·湖南卷》编辑委员会. 中国民族民间器乐曲集成:湖南卷(上)[M]. 北京:中国 ISBN 中心,1996:193.

二、西方音乐的近代传播途径

近代以来,西方音乐伴随着众多的传教士群体传入中国。这些传教士为传播自身所属的宗教思想来到中国,他们为宣传教义,在湖南地区乃至全国兴建大量的教会学校。这些教会学校对于音乐课程尤为重视,因此也将西方的音乐教育模式带到了湖南当地,兴起并影响了湖南新式音乐教育。

西方音乐来华始于公元前964年,它们的来访并不是鸦片战争后的密集涌入,而是长时间的细水长流。在周穆王时期,我国就在今阿富汗境内举办过音乐会。汉唐时期,丝绸之路的开创和玄奘法师的西行都是我国与西方音乐文化交流的例证。明朝万历年间(1573—1619年),欧洲传教士利玛窦游历中国并作有《利玛窦中国札记》。他为中国带来了大量的西方知识与包括天文学、地理等学科在内的学科体系和宗教文化。在清朝统治前期,德籍传教士汤若望等人曾向国人介绍了西方古钢琴的构造原理和演奏方法。康熙年间(1662—1722年)传教士徐日升、德里格传入了一定的欧洲乐谱和乐理知识。甚至在乾隆年间(1736—1795年),宫廷中还上演过意大利歌剧并使用西洋乐器伴奏。

近代西方音乐向中国的传播,根据其传播途径大致可分为三类。

第一类是宗教活动尤其是基督教音乐的引入。基督教的传教活动离不开宗教歌咏音乐,因此,编译赞美诗成为西方传教士来到中国的任务之一。而一些西方传教士早在鸦片战争之前就在中国沿海城市秘密进行传教活动,并开办了不太正规的学校。大量的教会人士在鸦片战争后密集前来中国。因语言不通,编译教义、编印中英文诗集的工作就显得尤为重要,并且越来越多的传教士投入其中,基督教宗教歌曲也普遍得到翻译。于是,中国化的宗教歌咏伴随着基督教的传教活动传播到了中国的大部分省市。

第二类则是出国留学人员对西方音乐的引入。晚清到民国初期,留洋海外的一些中国人,真正地接触到了西方音乐。在整个社会倡导"师夷长技以制夷"的大背景下,包罗万象的西方音乐文化传入中国,包括乐器、乐理、音乐体裁、音乐形式、音乐教育以及音乐思想等各个层面的内容。初次接触西方音乐的中国人最为关注的是其中器物层面的内容。1867年,王韬在去往英国的途中,在船上邂逅了"日耳曼男女乐工",他记述了相似的情况:"所持乐器,形制诡异,不可名状。"①张德彝曾8次赴海外,他所描述的乐器"若勺形,长又五尺,约数弦"即我们今天所说的琉特琴,"置于项上而拽之"的"洋筘"则为小提琴,"圈圆如蛇之盘"的"喇叭"②即我们现在所说的圆号。这些都是中国人较早对西方乐器做出较为全面的直接描述。从以上对西方乐器的种种描述中可以看出国人虽被西方音乐所打动,但并非是由西方音乐存在的内涵所引发。此时的中国人还是常以固有对中国作品的审美观念作为参照,试图以此来理解陌生的西方音乐。张德彝在听日耳曼女乐手弹奏琉特琴时描述道:"轻拨慢抚,声音错杂可听,后则抹而复挑,大弦嘈嘈,小弦切切,雅有浔阳琵琶之趣。"③国人

① 王韬.漫游随录·扶桑游记[M].长沙:湖南人民出版社,1982:74.
② 钟叔河.走向世界丛书:第1辑(1)[M].长沙:岳麓书社,2008:472.
③ 钟叔河.走向世界丛书:第1辑(1)[M].长沙:岳麓书社,2008:472.

似乎总是将陌生的西方音乐纳入原先的审美心理中,用已有的音乐审美来理解对于他们来说全新的音乐。

第三类则是新式军乐的应用。中国西式军乐队的建立是以组建新式军队开始的,采用的是聘用西方人为军事教官、借鉴西方军队训练方法、采用西方军队编制等方式。作为新式军队编制的部分,中国正规的西式军乐队应运而生。

1842年8月29日,清政府签订了第一个不平等条约——《南京条约》,致使中国的大门被打开。咸丰六年(1856年),天主教在湖南省建立了教区并创办了第一所教会学堂,首任主教为外籍神父方来远。光绪五年(1879年),湖南教区分为湘南、湘北两个教区。湘南教区由意大利籍方济各会会士南熙(Ezechias Banci)为首任代牧,湘北教区则由西班牙籍奥斯定会会士罗安熙(S. Torte)代理。光绪十六年(1890年),西班牙籍奥斯定会会士方类(L. P. Perez)任主教。1924年,在全国天主教会议上,湘南、湘北两个教区被分别改名为长沙教区和常德教区,此后长沙教区和常德教区的部分县市还曾于1925、1930、1931年被单列成区。

随着鸦片战争后国门的被迫打开,国外传教士也因受不平等条约中"保教权"的庇护从而在湖南地区大量地建堂并开展传教活动,扩展他们的传教事业。最早进入湖南开始传教事业的便是英国基督教循道会传教士郭修理,他于1863年入湘。1901年至1919年是基督教徒在湖南发展最快速的时期。耶稣教、天主教、大英教会、循道会、圣洁会等教派相继在长沙、衡阳等地设立教堂和神学院。在外来教会的传教活动中,教会学校是基督教社会事业中最广泛、影响最大的组织。辛亥革命后,全国范围内的基督教教堂数量迅猛增长,随之而来的便是大量教会学校的开办。有资料显示,1922年湖南全省教会所办小学数量为279所,学生8026人;中学14所,男生533人,女生126人。此外还有两所大学和两所师范学校。这些教会建立的教堂、神学院和各种学校不仅通过做礼拜、唱圣诗和举办音乐会来传播西方音乐,有些还专门开设了以钢琴为主的课程。而且传教士也会招收学生进行私人教学。黄友葵、成之凡、凌安娜等人都跟随过传教士学习。湖南省最早的教会学校创办于1901年,分别是R. C. in U. S.教会在岳州创办的Lakeside School;循道会在长沙创办的协和神道学校、在浏阳创办的小学。1925年大革命运动的兴起,致使我国人民反帝爱国精神的蓬发。在此影响下湖南地区教会学校的开办也受到了一定的冲击,随着我国无产阶级人民的觉醒以及资产阶级在爱国斗争中的后继无力,湖南教会学校的教育活动也逐渐走向衰落。

第二节 新音乐的启蒙

鸦片战争爆发后,西方势力强势入驻我国,通商口岸被迫开放,西方音乐也随之大规模传入,为中国传统音乐的变革与近代新式音乐的产生积淀了条件。在近现代历史时期,湖南新式音乐的产生时间相对较早,而湖南音乐教育则经历了一个较为复杂的发展过程。鸦片战争以来,全国各地新式学堂林立,湖南因理学文化的盛行和小农经济模式下儒家伦理思想

的制约并未采用新式教育体制。直至中日甲午战争爆发,湖南人民才逐渐从故步自封、忌谈西学的围笼中走出来,开始了湖南新式教育的发展。

以时间为脉络纵观湖南的近代教育发展情况,可大致将其发展历程总结为对传统教育的批判改革和新学制建立后的一系列建设两个阶段。鸦片战争后,魏源、左宗棠、曾国藩、贺长龄等三湘人士在清楚地认知处境局势后开始了对救国图存、批判旧式专业教育的思考。在他们的带动下,部分湖南官绅也开始接受实业救国思想,对湖南当时实行的传统教育模式进行改革并建立了湘水校经堂①和沅水校经堂②。甲午中日战争后,湖南新任学正江标③上任,为湖南近代教育带来了新的转机。1897年,湖南时务学堂成立。1901年,清政府颁布新政,伴随而来的是全国范围内科举制度的废除和新学制的确立。在此期间,湖南也顺应教育发展局势,兴起了一波兴学热潮。到1911年,湖南的中小学教育体系已初步形成,而师范教育、高等教育、幼儿教育等教育种类也已基本具备。中华民国成立后,湖南形成了以省、县为划分的两级教育行政机构,在教育内容上也由"国文课"替换"讲经课"并加入与美育有关的内容。此时的湖南教育,除在幼儿教育无法遍及农村、师资力量薄弱等方面有所欠缺外,在初等教育、中等教育、高等教育、留学教育等其他教育种类上均在全国名列前茅。

由于五四运动时期湖南军阀混战激烈,湘督张敬尧执政时曾对湖南教育的发展予以了严重的打击。但在五四运动后,民主、科学的思想风潮也蔓延到了湖南教育界。湖南省立第一师范成为湖南地区传播新文化思想的重要阵地,这里聚集了杨昌济、徐特立、黎锦熙等众多的民主教育先驱和一批包括毛泽东、陈章甫等人在内的爱国青年学生,他们发起成立的新民学会在五四运动中影响甚大,为湖南近代教育的发展提供了新的局面。大革命时期,湖南地区的小学教育与中等教育虽有曲折但也取得了良好发展,大学教育及工农教育也在此时有了较好的发展趋势。20世纪30年代至新中国成立前,由于政治局势动乱,湖南的教育事业也一直是在夹缝中寻求发展,经历了由危机到恢复的过程。

伴随着湖南近代教育的充分发展,大批的湖南籍音乐人才和新式音乐教育机构、音乐社团也出现并建立起来。在湖南籍留学音乐人才的努力下,大量的新式音乐作品得以产生,丰富了湖南的近代音乐事业。

一、新式音乐教育机构

清代末年,湖南地区的社会矛盾和阶级矛盾激烈、革命与反革命的斗争频繁。戊戌维新运动后,新式学堂在我国建立,由此推动我国学校音乐教育的发展。在这一时期,湖南的时务学堂、长沙光道女子小学、湘潭昭潭中学、长沙县立第一中学、长沙县立第二中学、湖南省立第一女子师范学校、湖南省立第一师范学校等公立学校和私立学校就已经聘有外籍教师

① 湘水校经堂,道光十三年(1833年)创办,培养了大批的实业人才。该校的成立标志着湖南近代教育改革的开端。
② 仿湘水校经堂而设,由沅州知府朱其懿所创。其办学宗旨、教学内容、教学方法与湘水校经堂相仿,其对湖南西路的地方教育有着深远影响。
③ 江标(1860—1899),字建霞,江苏元和人。光绪十五年(1889年)进士,入词馆,散馆后授官翰林院编修。江标此人为新学课士,他也力图打破传统学政的规则,变革湖南的传统举业教育模式。其任职期间更改举业命题方式、整顿校经书院、创办《湘学报》,由此为湖南传统教育的变革提供了良好的社会氛围。

并开设有音乐课和美术课,教授西洋乐器及基本理论知识等内容。五四运动后,湖南人民开始通过不同的途径力图实现中华民族的振兴。1905年,中国近代早期幼儿教育机构的创办标志着湖南省教育的兴起。湖南音乐家也在各地院校发挥自己所长,投入到教育事业中。1907年,湖南顺应清政府所实施的新政,加快了建立新式学堂的步伐,形成了官立学堂、公立学堂、私立学堂共存,高等教育、中等教育、初等教育互相衔接,普通教育、实业教育、女子教育一起发展的勃兴局面。在此期间,以乐歌为主的新型教育体制在这些学校开展实施,学堂乐歌成为当时学校音乐教育的主要教学内容。20世纪后期,出国游学知识分子的回归为学校音乐教育注入了新的思想活力,在蔡元培"美育"思想的倡导下,音乐课开始被列为学校的必修课程。1927年,随着"国立音乐院"的成立,中国的音乐教育进入了一个崭新的历史时期,而在这个时期,一些音乐教育学校的成立为湖南音乐教育的整体发展起到了极大的推动作用。这些湖南新式学校,有些由湖南音乐家所创立,有些则聘请了湖南音乐家担任职务。以下为近代历史时期湖南地区较有影响力的音乐教育机构。

(一) 湖南蒙养院

1905年建立于长沙,以招收幼儿为主,院长为冯开溶。院内开设有谈话、行仪、读方(识字)、数方(记数)、手技、乐歌、游戏共计7门课程,由春山(春山雪子)、佐藤(佐藤操子)两位日本女士照顾幼儿。湖南蒙养院非常重视乐歌的教育,据《湖南蒙养院教课说略》中"乐歌为体育之一端,与体操并重……乐歌以音响节奏发育精神,以歌词令其舞蹈,肖象运动筋脉,以歌意发其一唱三叹之感情,盖关系于国民忠爱思想者,如影随形,此化育之宗也,安可忽之?各歌皆取发育小儿身心;教育机关云唱歌者,培养美感,高洁心情,涵养情性也……幼稚园中惟教单音"[①]等言可知:该院认为学堂内不开设乐歌课程是有教无育,不淑之教;应该将湖南本省著名的山川河流、名胜古迹、名人雅士、动植物等编写成易懂的歌词,令幼儿们学唱等。辛亥革命后,湖南蒙养院被并入湖南省立第一女子师范学校,成为其附属幼稚园。

(二) 周氏家塾

建立于1905年,创办者周剑凡。周氏家塾的老师聘请原则是学问好、思想新。创立之初该校的经费则大多由周剑凡变卖家产所得支付。周氏家塾与湖南蒙养院都属早期幼儿教育机构,辛亥革命后该校规模不断扩大。在五四运动之时周氏家塾作为湖南当地传播新思想、新文化的重要机构,是新思想、新文化的传播中心。1908年,周氏家塾改名为湖南私立周南女学堂。1910年设体操音乐专修科、简易师范科、裁缝专修科等。蔡畅曾毕业于该校体操音乐专修科,并在此任教员四年。此外,黎锦晖曾兼任过该校音乐课的教学,杨开慧、丁玲等人也曾在此就读。1912年该校定名为周南女子师范学校,周剑凡任校长,徐特立任小学部主事兼师范部主任。1919年该校更名为湖南私立周南女子中学。

① 舒新城.中国近代教育史资料[M].北京:人民教育出版社,1981:390.

(三)湖南优级师范学堂

1908年建立于长沙,属官办学校,学校校址设在省城贡院,初任监督(学校领导人)为刘钜。该校设立之初共有教员22名,其中4名为日籍教师。1912年改名为湖南高等师范学校,校址变为岳麓山,同年增设音乐科。1917年停办。湖南优级师范学堂的教学宗旨是造就初级师范和中学堂的教员、管理人员。该校开设有伦理、国文、外文、理化等相应课程,贯彻执行"中学为体,西学为用"的教育方针。1913年优级师范学堂改名为湖南高等师范学校后招收有音乐体操专修科一班,共有81人毕业于该班。

(四)湖南公立第一师范学校

原名为城南师范馆,建于1903年,后改名为湖南全省师范学堂。在1912年改名为湖南公立第一师范学校,1914年更名为湖南省立第一师范学校。因学校重视音乐教育,故乐歌为学生的必修科目。1922年新学制发布,"乐歌"课更名为"音乐"课。该校的音乐课程安排随即更改为前四年为必修,后两年文理分科但音乐课同样重要。湖南省立第一师范学校在20世纪30年代末曾创办过音体班和音乐研究会,陈啸空、邱望湘等均为该校的音乐教师,向隅、萧三等人曾在该校学习。1920年7月,黎锦光在该校补习班学习。1922年,胡然入该校学习。1926年,吕骥入湖南省立第一师范学习。1927年该校停办。1928年得以重建。

(五)湖南南路公学堂

湖南南路公学堂始创于1909年2月,由湖南教育家何炳麟创办。其办学理念为"欲兴邦国,必兴科学,欲兴科学,必先培养人才"。这也是长沙最早实行男女同校的学校。1912年2月,湖南南路公学堂更名为湖南第二公学堂,1914年定名为长沙私立岳云学校。湖南南路公学堂以数理化科目称著,但该校对艺术教育也颇为重视。1923年9月,该校增设有艺术专修科,学制为两年,以培养小学音乐美术老师为宗旨,招收范围限制为中学或师范毕业生,入学后音乐美术两门课程兼修。邱望湘(和声、作曲)、卜超(钢琴)、郑其年(小提琴)等人曾在此校任教。1923年,贺绿汀考入该校学习音乐与绘画;1925年毕业后曾留校担任音乐教师。1923年,刘已明考入特设艺术科;1926年、1933年,回校任教。

(六)华中高级艺术师范学校

由张淑诚于1923年8月创办,为全国较早的专业音乐教育学校。1954年,华中高级艺术师范学校被合并为湖南第一师范学校。

(七)国立师范学院

创办于1938年12月,设立于湖南省安化蓝田镇,这是我国近代最早独立设置的国立师范学院,院长为廖世承。学院在创立之初设有国文、英语、教育、史地、数学、理化、公民训育等7个课系,因需与其他国立师范院校区分因此也被称为湖南蓝田师范学院,后迁入溆浦。1942年该院设音乐专修科,唐学咏为科主任并兼职授课。1942年,刘已明受聘到该校音乐

科任职。1945年,音乐专修科停办。

(八)湖南省立音乐专科学校

湖南省立音乐专科学校由胡然、黄源洛创办于1946年底,该校校址位于长沙。1947年9月15日,该校正式开始上课,胡然担任校长,黄源洛教授理论作曲课程。该校招收的人员限初中及高中毕业生。湖南省立音乐专科学校设有师范科及专科,其中理论作曲、声乐、钢琴、管弦乐及国乐是专科开设的方向,用以培养音乐专才;师范科以声乐主、钢琴为副科,主要用来培养音乐师资。1949年初,胡然辞去校长一职,黄源洛任教务主任。新中国成立后,该校合并至中原大学文艺学院,校址位于武汉。1947年,顾梅羹在该校教授古琴、古代文学、中国音乐史,并编写了古琴教材和音乐史讲义。同年,黄源淮考入该校进行学习。唐璧光也曾在该校学习。

二、新音乐社团

近代湖南音乐的转型与发展离不开湖南音乐家们的积极努力。在他们的支持与活动下,湖南的学校音乐教育产生了一定的成就,大量的乐歌作品在此时被创作出来用以音乐教学,适用的音乐教材也在此时由音乐家们编写创作。除进行学校音乐教育以及音乐创作等活动外,湖南音乐家们还常活跃于各地的音乐表演活动中,在他们的努力下,一些新式的音乐团体、音乐社团和音乐协会得以创建,而这些社团的创办与活动的开展也为湖南近代音乐的发展增添了助力。

(一)湖南音乐家创办的新音乐团体

1. 创造社

中国现代文学社团,1921年在日本东京成立,成仿吾、田汉都是该社团的组织成立者,除此之外还有郭沫若、郁达夫、郑伯奇、张资平等人。创造社自创办之日起创建的刊物有《创造》(季刊)、《创造周报》、《创造日》(《中华新报》副刊)、《洪水》(半月刊)、《创造月刊》、《文化批判》、《流沙》(半月刊)、《思想》(月刊)、《新思潮》(月刊)等。刊物主编多由成仿吾担任,他还在《创造月刊》上发表了名为《从文学革命到革命文学》(1928年)的文章。该社的早期作品带有强烈的主观色彩,具有反帝反封建的思想精神。其主张尊重艺术、表现自我,反对浅薄的功利主义,倡导浪漫主义的情怀在文学中有所体现。1925年后,创造社提出了"革命文学"的口号,出版作品的意象也由表达自我转向了革命斗争与人民大众,其在宣传马克思主义文艺理论方面贡献斐然。

2. 南国社

南国社,于1924年由田汉倡导成立,社团活动以话剧为主。南国社在1926年名为南国电影剧社,1927年冬改组后更名为南国社。周贻白于1927年参加该社,黄芝岗于1929年加入该社,张曙也多次随南国社进行话剧演出。南国社的宗旨是"团结能与时代共痛痒之有为的青年,作艺术上之革命运动",下设有文学、绘画、音乐、戏剧、电影5个部门。1927年至1929年,南国社曾在田汉的带领下前往上海、杭州、南京、广州等地进行演出。1928年田汉、

郭沫若等人还曾以南国社的名义创办了上海南国艺术学院。南国社曾创办了《南国》(半月刊,1924年)、《南国新闻》(1924年)、《南国特刊》(1925年)等刊物,其中田汉曾将自己的《咖啡店之一夜》《午饭之前》和《获虎之夜》在刊物《南国》上发表,他的《从悲哀的国里来》(三篇)、《黄花岗》(一、二集)等作品曾刊登在《南国特刊》上。郭沫若、郁达夫等人也曾在此刊物上发表过文章。

除以上音乐团体,近代湖南音乐家还曾组建创办过不少的音乐社团。例如贺绿汀曾组织创办过国乐研究会(1923年),创建了中央管弦乐团并任团长(1946年4月);吕骥与沙梅等人成立有"业余合唱团"(1935年5月),与孙师毅共同建立"词、曲作者联谊会"(又名歌曲作者协会)(1935年),主持组织了"歌曲研究会"(1936年)与"河防将士慰问团"(1942年);黄源洛组织了"荷花池民乐队"(长沙县立师范)和"大时代音乐社"(1931年8月);欧阳予倩1911年回国后曾与陆镜若先后组织新剧同志会、春柳剧场、社会教育团、文社、民鸣社等新剧团体,并在南通组建伶工学社(自任社长)和更俗剧场(1918年);胡然在重庆创办抗战歌咏团;田汉组织成立了中华全国戏剧界抗敌协会(1937年),与应云卫、马彦祥组织了中国舞台协会(1936年),抗日战争爆发后参加了上海文化界救亡协会、新中国剧社(1941年,桂林)的组织与成立活动及其他的民间抗日演出团体;周贻白与阿英同组了新艺话剧团(1935年);萧三和萧瑜以及毛泽东、蔡和森共同成立了"新民学会"并在法国组织有"公学世界社"(1920年),后于回国时发起了延安诗社的组织活动;张曙组织了"紫东艺社"、"全国歌咏协会"(1937年)的组建活动;欧阳山尊与金山等人组织有剧社;金山组织成立了东方剧社(1935年);杨宗稷在北京创办了"九嶷琴社"(1915年)并成立了"北京琴会"(1920年);舒三和组织了长沙市杂剧抗敌宣传队并在其中担任副总队长,还自设了潇湘书馆;石夫组织了长沙较早的儿童合唱团;等等。

(二)湖南音乐家参与的新音乐团体

1. 上海交响乐团

上海交响乐团,成立于1879年,名为上海公共乐队,曾改名为上海工部局交响乐团、上海音乐协会交响乐团、上海市政府交响乐团。1956年定名为上海交响乐团。上海交响乐团的组建与发展与湖南音乐家的学习与参演行为可谓尤为密切。1932年,向隅向上海工部局乐队首席、国立音专兼职教授法利国学习小提琴;1936年秋开始,黄友葵受梅帕器(上海工部局交响乐队的指挥)的邀请,与乐队合作演出中外名曲,并且多次担任独唱节目和歌剧片段中的主角;1934年,黄源澧曾随俄籍大提琴师乌尔斯坦(上海工部局乐队大提琴师)、俄籍佘甫磋夫大提琴师(上海工部局乐队首席)学习;1935年10月20日,王人艺与上海工部局乐队进行合作,共同演出了《第二小提琴协奏曲》(维尼亚夫斯基);1949年,王人艺正式加入上海市政府交响乐团,并在乐队中担任第一小提琴演奏员。

2. 中华交响乐团

中华交响乐团,1940年5月在重庆成立。黄源洛在曾任该团的中提琴手,黄源澧则于1940年任该团的大提琴师(后任首席)。1940年,中华交响乐团聘请王人艺担任该团乐队首席。1942年,中华交响乐团举办了两次二周年纪念演奏会。其中一次为小范围的招待会,

宋庆龄、孙科、蒋廷黻及英国、苏联等各国大使和军事代表团人员曾前来观看。演奏会上王人艺担任指挥并表演了小提琴独奏,此外,胡然演唱了由田汉作词、范继森谱曲的《安眠吧,勇士》。1943年1月,中华交响乐为湖南李阳水灾举办了一场捐款音乐会,王人艺也参与其中。中华交响乐团除了演奏本国作曲家的作品外,还演奏一些外国名作,例如贝多芬、柴可夫斯基、舒伯特、肖斯塔科维奇等人的作品。

3. 中国民间音乐研究会

中国民间音乐研究会最初成立于1939年3月5日,它由鲁艺音乐系的部分师生发起,起初被命名为民歌研究会。1940年10月改名中国民歌研究会,并于同年冬天在晋西北、陕甘宁边区陇东地区、晋察冀等地区建立了分会。1941年2月中国民间音乐研究会被正式定名。1938年,吕骥任该会主席,由此开始了对民间歌曲的搜集、整理和研究活动。1938—1945年期间,中国民间音乐研究会对《迷胡》《民间器乐曲》和《道情》等民间音乐谱曲进行了油印出版,此外《陕北民歌》也整理有两集之数。

4. 南薰琴社

南薰琴社,中国近代最早的琴社,成立于1912年。南薰琴社以追溯蜀派本源为宗旨,顾卓群是该社的主要组织者。1911年,顾梅羹加入该社,次年周吉荪加入,1930年查镇湖加入该社。此外,顾镜如、陈六奇、何静涵、顾国屏等人也同为该社成员。

5. 愔愔琴社

愔愔琴社由顾敏卿(华阳)与彭子卿(庐陵)创立,成员有顾梅羹、彭庆寿等人。1917年,周吉荪加入愔愔琴社。

6. 五月花剧社

五月花剧社于1932年3月组建于杭州,主要组织者有田洪、舒绣文等人,刘保罗为"剧联"派往五月花剧社的主要成员。黄源洛、欧阳山尊等人都参与过此剧社的演出。1932年,与刘保罗交好的龙擢加入五月花剧社,负责剧社的宣传工作,后担任《五月花周刊》的编辑,负责该刊的编辑、校对以及与报社联系工作。

7. 雅乐社

雅乐社,声乐表演团体,为上海音乐爱好者组织成立。雅乐社的表演形式以合唱为主,黄友葵曾与该社合作演出过清唱剧《创世纪》(海顿)、《四季》(海顿)。1936年,胡然参加了雅乐社的演出,演出节目为清唱剧《创世纪》(海顿)。

8. 上海业余剧人协会

上海业余剧人协会于1935年成立于上海。该协会的成立缘起中国共产党中央文化工作委员会对于中国左翼戏剧家联盟的指示。上海业余剧人协会的主要组织者有张庚、金山、赵丹等人。1937年,上海业余剧人协会改名为上海业余实验剧团,由欧阳予倩担任基本编导,特约编导有田汉等人,贺绿汀担任该团特约音乐顾问。该协会曾演出《钦差大臣》《大雷雨》《罗密欧与朱丽叶》《武则天》等剧目。

9. 左翼文化工作者总同盟

20世纪30年代初,在中国共产党的领导下,上海先后成立了8个左翼革命文化组织,这些组织被统称为左翼文化工作者总同盟。其中包括中国左翼作家联盟(1930年)、中国左翼戏剧

家联盟(1930年)等。1930年,周扬等人领导了中国左翼革命文艺运动,田汉则是中国左翼作家联盟和中国左翼戏剧家联盟的发起者和组织者之一;1931年,欧阳予倩加入了中国左翼戏剧家联盟,参加了左翼的演出活动;1932年,吕骥加入了中国左翼戏剧家联盟,并奔赴武汉从事剧联活动。与此同时,张庚已在中国左翼戏剧家联盟武汉分盟工作;1933年,聂耳、田汉、任光参加了名为"苏联之友社"的音乐小组,同时又组织了"中国新兴音乐研究会";1934年,上海左翼剧联音乐小组正式成立,参与组织的有聂耳、田汉、任光、安娥、吕骥等人。除上述音乐家外、金山等人也加入了中国左翼戏剧家联盟;田汉在1930年前后参加了中国民权保障大同盟;黄芝岗参加并担任了"左翼作家联盟"的执委和"中国自由大同盟"的常委。

除了以上团体,湖南音乐家还参与了许多组织,如黎锦晖曾参加过北京大学音乐团(后为音乐研究会)的活动(1916年)以及北平大学音乐研究会,担任过北平大学音乐研究会"潇湘乐组"的组长(1918年)、上海实验剧社社长(1923年),曾在"中华平民教育促进会"和"江西地方政治研究会"(1936年)、"伤兵教育委员会"和"中国电影制片厂"进行过工作(1940年,重庆);贺绿汀参加了词曲作者联谊会(1935年)、华北人民文工团并任副团长(1948年8月);吕骥加入过中华全国音乐工作者协会并当选主席;黄源洛参加了集美歌舞剧社(1931年);黄源澧参加了励志社乐队(武汉)、广播电台乐队(1939年,后改编为国立音乐院附属管弦乐团);欧阳予倩在日本留学期间参加过春柳社(1907年),回国后加入过南社(1911年)、南国社、戏剧协社(1922年)并与洪深等人主持了上海戏剧界救亡协会(1937年)的活动,担任过广西艺术馆馆长兼桂林剧团团长;田汉在东京时加入了少年中国学会(1919年)、回国后参加过上海组织戏剧家联谊会的活动,主持过"戏剧的民族形式问题座谈会"和"历史剧问题座谈会";易扬曾加入李凌、赵沨等人主持的新音乐社;张庚在上海任剧联常委(1934年)和文工团四团团长;周扬在日本参加了"中国青年艺术联盟"(1928年),回国后任左联党团书记和中共上海局文委书记兼文化总同盟书记(1930年);朱子奇参加过山脉诗歌社、新诗歌社;萧三在法国入蒙达日公学(1920)、参加了国家革命作家联盟(1930年),回国后在延安鲁艺、文协、文化部工作;魏猛克加入中华文艺界抗日协会(1938年,重庆);欧阳山尊加入了上海救亡演剧一队并任战斗剧社社长;金山在香港参加了"旅港剧人协会"的领导工作(1941年),曾任中国艺术剧社演员(1942年,重庆);舒三和曾加入过"永定八仙会"和"长沙市渔鼓弹词业行业公会",并担任值年与总管;王人艺在南昌加入了"怒潮剧社"(1934年2月)、大中华歌舞团(1936年)、"中制乐队"(1938年)、励志社音乐股乐队(1938年7月)等组织,其中实验乐团曾聘任王人艺为乐队总首席(1943年1月1日),后又聘请其为乐团副指挥(1944年);储声虹参与过组织山歌社并在四川泸州加入了演剧六队(1946年);徐叔华在新中国成立前曾参加了中共地下组织的长沙市民歌合唱团、湖南省湘江文工团(1949年);李允恭参加过湖南省文工团(1949年9月)等。

第三节　音乐创作素描

近代以来,随着西方音乐文化的传入,湖南境内新式音乐教育机构纷纷创建,为新音乐

事业的发展培养了一批人才,他们创作出一批影响深远的作品,研究出一批有学术价值的理论成果。这些作曲家和表演艺术家有的出国留学,将西方外来的音乐理论带到湖南,丰富并推动了我国近代音乐的发展;有的则扎根本土,为中国戏剧与小提琴艺术的发展做出了贡献。他们不仅活动于音乐教育事业中,也活跃于音乐表演与音乐创作领域,一些由他们所创作的声乐作品、器乐作品、电影音乐作品乃至其他音乐作品在当时一经表演便流传广泛,甚至对于后世音乐的发展产生了一定的影响。

一、声乐创作

声乐作品是我国近现代新音乐的主要部分,而声乐创作也是近现代历史上湖南地区音乐家十分关注的领域之一。近代以来,新式学堂的建立以及乐歌课的普及不仅为湖南地区音乐人才的培养提供了新的环境,也为儿童歌曲的创作提供了新的需求。1931年"九一八"事变爆发,抗日救亡运动一时间成为我国音乐活动的主题。在如此的时代环境下,湖南属籍的音乐家们纷纷投入到抗战歌曲的创作活动中,为宣传抗战思想、进行抗战斗争做出努力。

(一)独唱作品

独唱,即一个人的演唱形式。在此时期,湖南音乐家创作了许多的独唱歌曲,所列如下:

表 8-1 湖南音乐家创作的独唱作品一览表

湖南音乐家	独唱作品
贺绿汀	《乡愁》(1935)、《摇船歌》(1935)、《嘉陵江上》(1939)、《四季歌》、《春天里》、《天涯歌女》、《新青年》(1940)、《阿侬曲》
刘已明	《长江长》(1933)、《海燕之歌》(1937)
吕骥	《北方有佳人》(1929)、《落梅风》(1929)、《开荒》(1937)、《"五四"纪念歌》、《铁路工人歌》、《自由神》、《挽歌》、《大丹河》(1937)、《示威歌》、《活路歌》
鲁颂	《壮丁苦》(1943)
唐璧光	《浏阳河》(1949)
宋扬	《读书郎》、《南山谣》、《苦命的苗家》、《还乡曲》、《一根竹竿》(1947)、《一根竹竿容易弯》(1948)
胡然	《勇士骨》、《我们是游击队》(1939)、《抗战山歌》(1939)、《应征入伍歌》、《少年先锋》(黄钟琪词,1939)、《啦啦歌》(陈玢词,1939)、《中国父母心》(陈玢词,1939)
黎锦晖	《醉卧沙场》

此外,还有湖南音乐家田汉为《四季歌》《天涯歌女》作词,贺绿汀为其谱曲,两首均为电影《马路天使》中的插曲。除这两首乐曲外,还有一些独唱歌曲是以民歌为基础改编的。歌曲《长江长》在创作时还附有钢琴的伴奏谱。《浏阳河》则是由作曲家唐璧光本人导演的长沙花鼓戏《田寡妇看瓜》中的一首乐曲。

谱例:贺绿汀《嘉陵江上》。

嘉陵江上
独唱

端木蕻良 词
贺绿汀 曲

1=♭D 3/4
中速 悲愤地

那一天,敌人打到了我的村庄,我便失去了我的田舍家人和牛羊。如今我徘徊在嘉陵江上,我仿佛闻到故乡泥土的芳香,一样的流水,一样的月亮,我已失去了一切欢笑和梦想。江水每夜呜咽地流过,都仿佛流在我的心上!我必须回到我的故乡,为了那没有收割的菜花,和那饿瘦了的羔羊。我必须回去,从敌人的枪弹底下回去,我必须回去,从敌人的刺刀丛里回去,把我打胜仗的刀枪,放在我生长的地方。

该谱例出自《美声演唱技巧》。[①]

① 李嘉.美声演唱技巧[M].北京:现代出版社,2015:4.

谱例：吕骥《活路歌》。

活路歌

1=F 2/4

适夷 词
吕骥 曲

进行速度 坚决地

$\underline{5\cdot}\ \underline{1}\ 0\ |\ \underline{1\cdot}\ \underline{2}\ 0\ |\ \underline{3\cdot}\ \underline{2}\ \underline{1\ 2}\ |\ \underline{3\ 2}\ \underline{1}\ |\ \underline{4\ 4}\ 0\ |\ \underline{3\ 2\ 3}\ |\ 5\ 0\ |\ \underline{6\cdot}\ \underline{6}\ |$
起 来！ 起 来！ 殖民 地 的 饥饿 的 奴隶， 向 前 面 去！ 驱 逐

$\dot{1}\cdot\ \underline{6}\ \underline{5\ 5}\ |\ \underline{6\ 3}\ 0\ |\ \underline{1\ 2\ 3}\ |\ 5\ \underline{0\ 5}\ |\ \underline{1}\ \underline{5\cdot}\ \underline{5}\ |\ \underline{1\ 2}\ 0\ |\ \underline{3\ 2\cdot}\ \underline{1}\ |$
帝 国 主 义 的 暴 主， 向 前 面 去！ 拿 自 己 的 武 器， 大 家 的

$\underline{2\ 3}\ 0\ |\ \underline{5\ 3\cdot}\ \underline{1}\ |\ 6\ -\ |\ \underline{6}\ 0\ |\ \dot{1}\cdot\ \underline{\dot{1}}\ 0\ |\ \underline{6\cdot}\ \underline{6}\ 0\ |\ \underline{5\ 3}\ \underline{1\cdot 3}\ |\ \underline{6\ 6}\ \underline{5}\ |$
头 颅， 大 家 的 血 肉。 起 来！ 起 来！ 殖 民 地 的 饥饿 的

$\underline{4\ 4}\ 0\ |\ \underline{3\ 2\ 3}\ |\ 5\ 0\ 5\ 0\ |\ \dot{1}\ 0\ \|$
奴 隶， 向 前 面 去， 去， 去！

该谱例出自《吕骥纪念选集 歌曲卷》[①]

（二）合唱作品

合唱指的就是集体演唱的一种表演形式，演唱声部可分为单声部和多声部。在此时期，创作合唱作品的湖南音乐家并不多，其中以贺绿汀和吕骥为代表。具体合唱作品如下：

表8-2 湖南音乐家创作的合唱作品一览表

湖南音乐家	合唱作品
向隅	《红缨枪》(1938)、《打到东北去》(1938)
贺绿汀	《暴动歌》(1927,齐唱)、《新中华进行曲》(1936,齐唱)、《胜利进行曲》、《新世界的前奏》、《上战场》、《新中国的青年》(1948)、《新民主进行曲》(1948,齐唱)、《垦春泥》(无伴奏合唱)、《游击队歌》(无伴奏合唱)、《1942年前奏曲》(大型合唱)、《东方红》(1944,民歌改编)
黄源洛	《鲁班》
刘已明	《抗战歌》(男女四部合唱)
吕骥	《凤凰涅槃》(1941)、《壮丁上前线》(1937)、《向着列宁斯大林道路前进》(1939)、《华北联大校歌》(1939)、《七月里在边区》(1942)

[①] 中国音乐家协会.吕骥纪念选集：歌曲卷[M].北京：人民音乐出版社，2010：4.

续 表

湖南音乐家	合唱作品
宋扬	《古怪歌》、《破桌子》(1946)、《两口子对唱》(1947)
张昊	《怀仙娜》
易扬	《铁匠歌》《黎明颂》

其中《凤凰涅槃》为郭沫若的同名诗歌谱曲,《壮丁上前线》则是歌剧《农村曲》中最后的合唱曲目。作为衡量一个地区的音乐水平和群众音乐活动成果的标志之一,1948年湖南音乐专科学校的师生演唱《挤购》在当时轰动了整个长沙。

谱例:贺绿汀《游击队歌》。

游击队歌

1=G 4/4

进行速度 坚决地

贺绿汀词曲

第八章 近现代时期的音乐文化

2 2 2 3 #4	5　　　0 5 5	1 1 2 2 3 2 3 4
敌 人 给 我 们	造。　　我 们	生 长 在 这 里，每 一 寸

5 5 5 1 1	7　　　0 5 5	5 5 7 7 1 7 1 2
敌 人 给 我 们	造。　　我 们	生 长 在 这 里，每 一 寸

2 0　　0 6 5 5 5 5 5 3 3 | 3 3 4 4 3 4 5 6 |
炮，　　敌人给我们造。我们 生 长 在 这 里，每 一 寸

7 7 1 2　5　　0 5 5 | 1 1 5 5 1 5 5 5 |
敌 人 给 我 们 造。　我 们 生 长 在 这 里，每 一 寸

3 1 2 1 7 6 7·6 5 5 5 | 1 1 2 3 4 5 2 3 4 |
土地都是我们自己的，无论 谁 要 强 占 去，我 们 就 和

1 6 5 5 5 6 5·#4 5 5 5 | 5 5 7 7　1 6 6 6 |
土地都是我们自己的，无论 谁 要 强 占 去，我 们 就

5 3 2 2 2 3 2·2 2 3 3 | 3 3 4 4　3 4 4 4 |
土地都是我们自己的，无论 谁 要 强 占 去，我 们 就

1 1 7 6 7 1 2·1 7 1 1 | 1 1 7 1 2 3 2 2 2 |
土地都是我们自己的，无论 谁 要 强 占 去，我 们 就和

3 1　2 7 1 0 ‖
他 拼 到 底！

1 6　5 5 5 0 ‖
和他 拼 到 底！

5 4 3 2 4 3 0 ‖
和 他 拼 到 底！

5 5　5 5 1 0 ‖
他 拼 到 底！

该谱例出自《燃烧的旋律：纪念反法西斯战争胜利 70 周年歌曲集》①

① 韩万斋.燃烧的旋律：纪念反法西斯战争胜利 70 周年歌曲集[M].成都：四川文艺出版社，2015：8.

谱例：向隅《红缨枪》。

红缨枪

金浪 词
向隅 曲

1=B 2/4

6 6 1 | 6 0 | 6 3 5 6 | 5 0 | 5 3 5 1 | 6 5 3 | 2 5 5 1 | 2 0 |
红 缨 枪 红 缨 枪， 枪 缨 红 似 火， 枪 头 放 银 光。

2 2 2 3 | 2 5 0 | 2 2 2 3 | 5·6 5 | 1 2 | 2 0 | 1 2 2 3 3 |
拿 起 了 红 缨 枪， 去 打 那 小 东 洋！ 小 东 洋， 小 东 洋 是 个

2 3 2 3 3 | 2 1 2 | 5·6 5 3 | 2 1 2 3 | 2 3 5 | 1 6 5 | 5 6 5 6 |
横 行 霸 道 的 恶 魔 王， 他 有 一 个 大 梦 想， 想 要 把 中 国 来 灭

1 2 3 5 | 1 6 5 6 5 6 | 1 0 0 2 | 5·3 | 2 1 | 3 5 5 6 7 | 6 - |
亡， 想 要 把 中 国 来 灭 亡。 老 乡！ 老 乡！ 你 愿 意 做 牛 马？

3 5 5 6 3 | 2 - | 2 2 2 2 2 2 | 2 2 2 2 3 | 2 5 | 2 2 3 2 3 |
你 愿 意 做 猪 羊？ 不 愿 意！不 愿 意！ 拿 起 了 红 缨 枪， 去 打 那 小 东

5·6 5 | 6 6 1 | 6 - | 6 3 5 6 | 5 - | 5 3 5 6 | 5 3 5 3 | 1 - |
洋， 山 沟 里， 山 顶 上， 游 击 战 争 干 一 场！

3 1 1 1 1 | 1 3 5 | 6 1 6 5 2 2 3 | 5·6 5 | 3 1 1 1 1 | 1 3 5 |
打 东 洋 那 个 保 家 乡， 不 让 那 个 鬼 子 再 猖 狂！ 打 东 洋 那 个 保 家 乡，

6 1 6 5 2 2 3 | 3·2 1 2 | 1 - ‖
不 让 那 个 鬼 子 再 猖 狂！

该谱例出自《燃烧的旋律：纪念反法西斯战争胜利70周年歌曲集》[1]

[1] 韩万斋.燃烧的旋律：纪念反法西斯战争胜利70周年歌曲集[M].成都：四川文艺出版社，2015：8.

（三）群众歌曲

这种歌曲是广泛流传于人民群众中并最能反映群众的现实生活状况的一类歌曲，在群众音乐文化活动中，这是最受欢迎并被演唱的歌曲类型之一。从1840年的鸦片战争开始到八国联军侵华、洋务运动、辛亥革命、"五四"学生爱国运动、"九一八"事变、全国解放战争，直至中华人民共和国正式成立，中国人民长期处于战火硝烟不断的社会生活中，民族意识的觉醒、争取民族独立等思想在广大人民群众中生根发芽。在中国共产党的领导下，亿万人民抱成一团、顽强抵抗、奋力反击，最终取得了伟大的胜利。由于这一时期的特殊性，抗战、爱国及救亡歌曲大量产生并在全国各地广泛流传，作为精神食粮的群众歌曲为抗战的胜利起到了一定的助推作用。在这一时期，湖南音乐家们创作出了不少的群众歌曲，具体如下：

表 8-3　湖南音乐家创作的群众歌曲一览表

湖南音乐家	群众歌曲
黎锦晖	《总理纪念歌》(1935)、《同志革命歌》、《欢迎革命军》、《义勇军进行曲》(1931)、《向前进攻》(1931)、《同胞快醒歌》、《勇健的青年》、《追悼被难同胞》(1931)、《中华民族战歌》(1935)、《抗日三字经》(1935)、《十里送夫》(1935)
向隅	《反投降进行曲》、《黄自先生挽歌》(1938)
贺绿汀	《囚徒的呐喊》(用笔名华生所作，许幸之词)、《心头恨》(1935)、《干一场》(1937)、《保家乡》(1938)、《骑兵歌》(1944)、《自卫军歌》(1944)、《前进，人民的解放军》(1944)、《中华儿女》
刘已明	《大军进行曲》《当兵好》《大刀歌》《从军歌》《抗战歌》
黄源洛	《抗战到底歌》
吕骥	《陕北公学校歌》(1938)、《毕业上前线》(1938)、《西北青年进行曲》(1938)、《攻大城》(1948)、《人民爆破手》(1948)、《聂耳挽歌》(1935)、《鲁迅先生挽歌》(1936，张庚词)、《大路歌》、《新编"九一八"小调》(1935)、《中华民族不会亡》(1936)、《射击手之歌》(1936)、《武装保卫山西》(1937)、《保卫马德里》(1936)、《抗日军政大学校歌》(1937)、《大刀进行曲》《华北联大校歌》(1939)、《救亡进行曲》《参加八路军》(1939)、《祖国进行曲》、《民兵歌》、《鲁艺院歌》、《反对细菌战》
易扬	《凤凰青年战时服务团团歌》《晨呼队队歌》《生命颂》《沅江船夫曲》
张曙	《洪波曲》《中国空军歌》《有钱出钱、有力出力》《日落西山》《节约歌》《抗战周年纪念歌》《我们要报仇》《干！干！干》《丈夫去当兵》《一条心》《抗战到底》《保卫国土》《卢沟桥问答》《壮丁上前线》

谱例：吕骥《新编"九一八"小调》。

新编"九一八"小调
电影《八千里路云和月》插曲

崔嵬 钢鸣 调
向隅 曲

1=♭B 2/4
中板

（乐谱略）

歌词：
高粱叶子青又青，九月十八来了日本兵；先占火药库，后占北大营，杀人放火真是凶，杀人放火真是凶！中国的军队有好几十万，恭恭敬敬让出了沈阳城！

九月十八又来临，东北各地起了义勇军；铲除卖国贼，打倒日本兵，攻城夺路杀敌人，游击抵抗真英勇！日本的军队有好几十万，消灭不了铁的义勇军！

九月十八又来临，不分党派大家一条心；先要复国土，再来讲和平，"亲善合作"不要听，抗日救国要齐心！中国的人民有四万万，快快起来赶走日本兵！

该谱例出自《燃烧的旋律：纪念反法西斯战争胜利70周年歌曲集》[1]

（四）儿童歌曲

儿童歌曲与成人歌曲相比更简单短小、更容易演唱，在音域上具有跨度较小的特点，在节奏方面通常明快跳跃，能表现出儿童天真烂漫的性格。这一时期湖南音乐家创作的儿童歌曲众多，如黎锦晖的儿童歌舞表演曲《老虎叫门》、《可怜的秋香》（1921年）、《努力》（1925年）、《好朋友来了》（1921年）、《三个小宝贝》（1920年）、《谁和我玩》（1924年）、《寒衣曲》（1922年）、《提倡国语》、《因为你》（1921年）、《吹泡泡》（1928年）；刘已明的《穿什么好》（抵制日货）、《中学班会歌》、《燕子》、《摇船歌》以及黄源洛以湖南民歌为基础而创作的《姐姐门前一树桃》（1931年），贺绿汀的《谁说我们年纪小》（1935年）等儿童歌曲。1945年，《可怜的秋香》被选为大型纪录片《中国之抗战》的音乐主题。

[1] 韩万斋.燃烧的旋律：纪念反法西斯战争胜利70周年歌曲集[M].成都：四川文艺出版社，2015：8.

谱例:黎锦晖《可怜的秋香》。

可怜的秋香
活报剧《放下你的鞭子》插曲

1=F 4/4
柔板

黎锦晖 词曲

暖和的太阳,太阳太阳,太阳他记得: 照过金姐的脸,
美丽的月亮,月亮月亮,月亮他记得: 照过金姐的脸,
灿烂的星光,星光星光,星光他记得: 照过金姐的脸,

照过银姐的衣裳,也照过幼年时候的秋香。
照过银姐的衣裳,也照过少年时候的秋香。
照过银姐的衣裳,也照过老年时候的秋香。

金姐 有爸爸爱, 银姐 有妈妈爱, 秋香你的爸爸
金姐 她出嫁了, 银姐 她出嫁了, 秋香有谁爱你
金姐 她儿子好, 银姐 她女儿好, 秋香你的儿子

呢? 你的 妈妈 呢? 她呀,每天只在草场上,牧羊牧羊,
呢? 有谁 娶你 呢?
呢? 你的 女儿 呢?

牧 羊牧 羊。 可怜的秋 香!

可怜的秋 香! 可怜的秋 香!

可怜的秋香!

该谱例出自《难忘的旋律:中国二十世纪三四十年代流行歌曲集》[①]

① 罗洪.难忘的旋律:中国二十世纪三四十年代流行歌曲集[M].广州:花城出版社,2012:7.

谱例:黎锦晖《谁和我玩》(节选)。

谁和我玩

1=F 2/4

中板

【第一转】

5 3 2 5 | 2·3 5 | 3 5 3 5 | 6 1 6 5 | 3 5 3 2 3 | 1 2 3 1 | 5 6 5 4 |

4 2 6 5 | 4 4 | 5 6 5 | 4 6 5 | 4 5 4 2 | 1 6 2 1 | 6 1 2 3 1 | 3 1 2 3 1 |

5·4 5·4 | 6 1 2 3 1 | 5 5 5 5 5 5 5 | 1·6 5 | 3 5 6 1 5 | 2 4 5 6 4 2 |

1·0 | 5 5 | 5 5 1 1 | 2 5 4 2 | 1·0 | 5 3 2 5 | 2·3 5 | 3 5 3 5 |
　　　　　　　　　　　　　　　　　　　　　　　　谁 和 我 玩？滚 铁 环。铁 环 铁 环

6 1 6 5 | 3 5 3 2 3 | 1 2 3 1 | 5 6 5 4 | 4 2 6 5 | 4 4 |
团 团 转， 一 转 转 到 五 台 山。树 枝 儿 弯 弯，小 叶 儿 翻 翻，

5 6 5 | 4 6 5 | 4 5 4 2 | 1 6 2 1 | 1 6 2 3 1 | 3 1 2 3 1 |
睁 开 眼，抬 头 看， 开 了 一 朵 白 牡 丹。 很 好 看！太 好 看！

5·4 5·4 | 6 1 2 3 1 | 5 5 5 5 5 5 5 | 1·6 5 | 3 5 6 1 5 |
摘 下 摘 下 给 我 玩。慢 慢 慢 慢 慢 慢 慢！不 要 摘， 也 不 要 攀，

【第二转】

2 4 5 6 4 2 | 1·0 | 5 5 | 5 5 1 1 | 2 5 4 2 | 1·0 | 5 3 2 5 |
让 它 留 着 大 家 玩。 拦 拦 拦！拦 住 了 小 丫 环！

2·3 5 | 3 5 3 5 | 6 1 6 5 | 3 5 3 2 3 | 1 2 3 1 | 5 6 5 4 | 4 2 6 5 | 4 4 |

5 6 5 | 4 6 5 | 4 5 4 2 | 1 6 2 1 | 6 1 2 3 1 | 3 1 2 3 1 | 5·4 5·4 |

6 1 2 3 1 | 5 5 5 5 5 5 5 | 1·6 5 | 3 5 6 1 5 | 2 4 5 6 4 2 | 1·0 | 5 5 |

该谱例出自《黎锦晖儿童歌舞音乐全集》①

① 黎泽荣.黎锦晖儿童歌舞音乐全集[M].上海:上海辞书出版社,2012:9.

（五）流行歌曲

在中国近现代,以大众传媒形式广泛传播的音乐主要有唱片和电影插曲两种。与独唱歌曲、合唱歌曲等其他类型的声乐作品相比,流行音乐以大众性为社会基础,其独有的时尚性、新奇性和娱乐性,也刚好符合大众的内心需求。此时期,湖南地区流行音乐的创作以黎锦晖、黎锦光两兄弟为代表。由于创作的歌曲较丰富,故列出音乐家创作中较为重要的流行歌曲,所示如下:

表 8-4　黎锦晖、黎锦光创作的流行歌曲一览表

湖南音乐家	流行歌曲
黎锦晖	《毛毛雨》(1927)、《妹妹我爱你》(1927)、《桃花江》(1929)、《特别快车》(1929)、《小小茉莉》(1929)、《夜深沉》、《蔷薇处处开》、《落花流水》(1927)
黎锦光	《香格里拉》(1946)、《拷红》、《采槟榔》、《五月的风》、《叮咛》、《慈母心》、《疯狂世界》、《星心相印》、《相见不恨晚》、《夜来香》、《哪个不多情》(1945)、《少年的我》(1946)、《心灵的窗》(1946)、《黄叶舞秋风》(1947)、《人人都说西湖好》(1947)、《满场飞》、《四季相思》、《假正经》、《白兰香》、《小放牛》、《王昭君》、《春之晨》、《爱神的箭》、《探情》、《襟上一朵花》、《讨厌的早晨》、《葬花》

在上述歌曲中,《采槟榔》《五月的风》是以湖南花鼓戏为素材而创作的;《钟山春》则为《恼人春色》的主题歌。此外,黎锦光所创作的《夜来香》经由李香兰演唱后深受日本作曲家服部郎一的喜爱。此歌词翻译成日语后,歌曲也在日本广泛流行。

谱例:黎锦光《夜来香》。

夜来香

1= D 2/4

黎锦光　词曲

夜来香，　　　我为你歌　唱，　　　夜来香，　　　我为你思

量。　　啊啊啊，我为你歌　唱，　　　我为你思　量。

夜　来　香，　　　夜　来　香，　　　夜　来　香！

<div align="center">该谱例出自《中华流行歌曲精选》①</div>

二、器乐创作

在这一时期,器乐音乐创作的发展速度虽不比声乐创作,但也出现了一定量的器乐作品。作品形式不单有钢琴独奏、大提琴独奏等独奏作品,更有管弦乐合奏、交响乐合作的作品。

（一）乐器独奏曲

独奏,一般指的是一件乐器进行单独的演奏,有些乐器会使用到伴奏,钢琴和其他少数乐器等则不需要伴奏。如贺绿汀的《晚会》(1934年)为钢琴独奏曲,此曲是根据《闹新年》改编的,后也有管弦乐演奏的版本;《摇篮曲》(1934年)也同为钢琴独奏曲,后被改编为大提琴独奏曲;此外,《牧童短笛》(1934年)、《小曲》(1940年)、《怀念》(1934年)、《闹新年》等皆为钢琴独奏曲,还有笛子独奏曲《幽思》(1939年)、贺绿汀所作电影器乐插曲《胜利进行曲》(1944年)、向隅创作的钢琴独奏曲《秋窗》等曲目。

谱例:贺绿汀《幽思》。

<div align="center">

幽思

贺绿汀
</div>

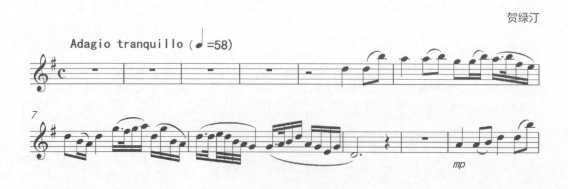

① 杨瑞庆.中华流行歌曲精选[M].重庆:西南师范大学出版社,2016:5.

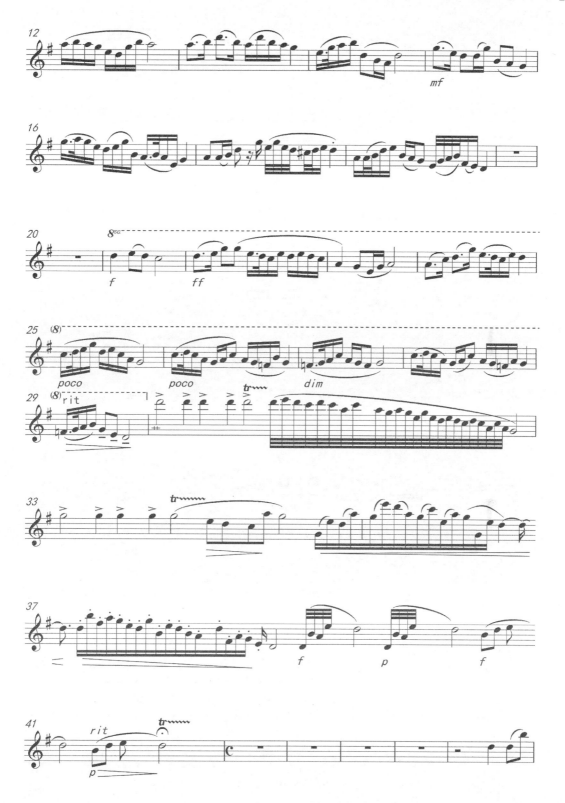

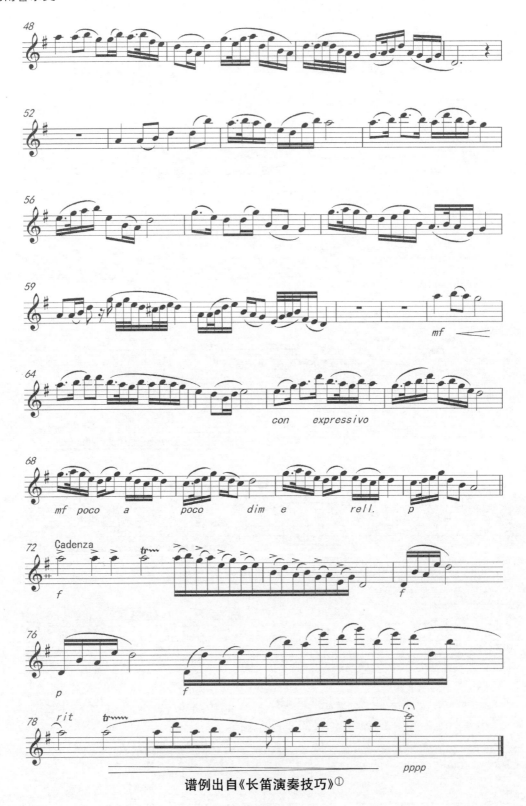

谱例出自《长笛演奏技巧》[1]

[1] 蔡一宁.长笛演奏技巧[M].北京:现代出版社,2015:5.

谱例：贺绿汀《牧童短笛》（节选）。

牧 童 短 笛

贺绿汀

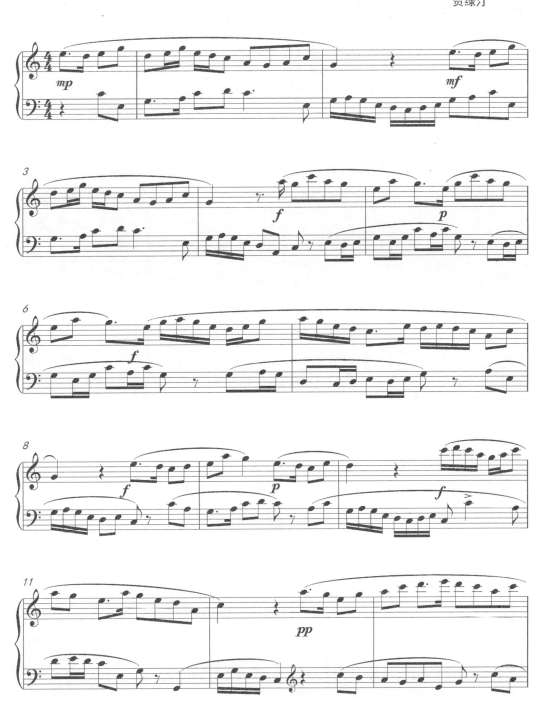

该谱例出自《数码钢琴初级教材:中外乐曲选》①

(二)器乐合奏曲

合奏为器乐演奏形式中的一种,有小合奏、民乐合奏、管弦乐合奏等类别,在这一时期,

① 宝力德.数码钢琴初级教材:中外乐曲选[M].北京:北京交通大学出版社,2014:6.

管弦乐合奏得到了较大程度的发展。管弦乐曲通常是由管弦乐队演奏的,包括弦乐、木管、铜管、打击乐等不同类别的乐器,演奏时可根据作品的需要进行适当的调整,更好、更完美地演绎作品。如贺绿汀的管弦乐《森吉德玛》(1944年)、《山中新生》(1944年)、《晚会》;张昊的《小婿相亲》《雨霖铃》《刘阮入天台》《梦回神州》《月光如水》《冲破惊涛骇浪》等。张昊还创作了交响乐《大理石花》《华冈春晓》《东海渔帆》;铜管五重奏《梅山舞》等。

谱例:贺绿汀《晚会》。

晚　会

贺绿汀　曲

该谱例出自《钢琴教程:乐曲》①

① 闫琛,范丹鹏.钢琴教程:乐曲[M].武汉:武汉大学出版社,2014:8.

三、戏剧创作

戏剧创作在近代湖南地区的音乐创作中也是较为重要的一种类型,戏剧原属于文学类型,是由表演者扮演人物、表现故事情节以反映特定内容的一种艺术形式。戏剧集文学、舞蹈、音乐、美术等多种艺术元素为一体,具有戏曲、话剧、歌剧、舞剧等种类之分。湖南地区的戏剧创作产出了不少的优秀之作,其按照种类可分为话剧作品外、歌剧作品、戏曲作品(如京剧作品、湘剧作品等)、歌舞剧作品、独幕剧作品等。

(一)话剧创作

19世纪末20世纪初,话剧传入中国,是一种区别于我国传统戏剧的、以对话方式为主的戏剧形式。1906年,中国留学生在日本组织了一个名为"春柳社"的艺术团体,欧阳予倩等人加入该社,并于1907年演出《黑奴吁天录》。与此同时,上海的"春阳社"也正上演此剧,中国话剧由此开始发展。在近现代历史时期,湖南音乐家群体所创作的著名话剧作品数量丰富,主要作品如表8-5所示。

表8-5 湖南音乐家创作的话剧作品一览表

湖南音乐家	话剧作品
欧阳予倩	《运动力》(1913)、《屏风后》(1929)、《车夫之家》(1929)、《小英姑娘》(1929)、《买卖》(1929)、《不要忘了》(1932,大型话剧)、《李团长之死》(1932)、《青纱帐里》、《忠王李秀成》(1941,多幕话剧)、《桃花扇》(1947)、《欲魔》(根据俄国托尔斯泰的《黑暗之势力》改编)
田汉	《梵峨璘与蔷薇》(1922,四幕话剧)、《灵光》(1922,三场话剧)、《黄花岗》(1925,二幕话剧)、《名优之死》(1927,三幕话剧)、《古潭的声音》(1928)、《南归》(1929)、《孙中山之死》(1929)、《垃圾桶》(1929)、《一致》(1929)、《火之跳舞》(1929,三幕话剧)、《第五号病室》(1929,三幕话剧)、《卡门》(1930,六幕话剧,根据法国梅里美同名小说改编)、《梅雨》(1931)、《顾正红之死》(1931)、《姊姊》(1931)、《扫射》(1932)、《战友》(1932)、《月光曲》(1932)、《母亲》(1932,根据高尔基同名小说改编)、《暴风雨中的七个女性》(1932,三幕话剧)、《旱灾》(1934)、《水银灯下》(1934)、《回春之曲》(1934,三幕话剧)、《洪水》(1935,一幕两场话剧)、《械斗》(1935,与马彦祥合作,两幕话剧)、《号角》(1935)、《暗转》(1935)、《梦归》(1935)、《复活》(1936,根据托尔斯泰同名小说改编)、《女记者》(1936)、《晚会》(1936,与阳翰笙合作)、《阿Q正传》(1937,五幕话剧,根据鲁迅同名小说改编)、《卢沟桥》(1937,四幕话剧)、《最后的胜利》(1937,四场话剧)、《秋声赋》(1941,五幕话剧)、《黄金时代》(1942,四幕话剧)、《风雨归舟》(1942,与洪深、夏衍合编,四幕话剧,原名《再会吧,香港》)、《丽人行》(1947,二十一场话剧,后改为电影剧本)、《朝鲜风云》(1948,十三场话剧,《甲午海战》三部曲之一)
周贻白	《北地王》、《李香君》、《绿窗红泪》、《花木兰》、《金丝雀》、《阳关三叠》、《连环计》、《天之骄子》(演出并出版)、《苏武牧羊》、《雁门光》、《相思寨》、《李师师》(后改《乱世佳人》)、《卓文君》、《聂隐娘》、《红楼梦》、《李香君》、《家》、《野玫瑰》、《白兰花》、《风流世家》、《逃婚》、《标准夫人》(拍摄为电影故事片)、《天外天》、《春江花月》、《姊妹心》
张庚	《秋阳》
欧阳山尊	《重圆》《警备队长》

除以上话剧作品外,张曙还曾分别于 1935 年、1936 年、1937 年为田汉写有话剧《洪水》《复活》《卢沟桥》《最后的胜利》,创作有《卢沟问答》《征夫别》《日落西山》《赶豺狼》等插曲;同时他还加入了南国社,在上海、南京等地演出过《名优之死》《回春之曲》《洪水》等剧。吕骥也曾于 1937 年后为话剧《大丹河》作有插曲。夏铁肩在 1942 年出版有《皖南风雨》(四幕剧)、《惊马桥》(三幕五场话剧)等戏剧剧本。

谱例:张曙《日落西山》。

日落西山

1=F 2/4

慢 热情地

田汉 作词
张曙 作曲

（乐谱）

日落 西山 满天 霞,　对面山 上来了一个俏冤 家。

眉儿 弯 弯眼 儿 大,　头上 插了 一朵小茶 花。

哪一个 山上 没有树? 哪一个 田里 没有瓜? 哪一个 男子心里

没有 意? 要打 鬼子 可就 顾不了 她!

该谱例出自《歌声书写的历史》[①]

(二)京剧创作

京剧是中国的国粹,位居中国戏曲三鼎甲的"榜首",在其形成和发展的过程中,吸收了多地的腔体、曲调和表演手法,流传地域广、影响深。这一时期,湖南音乐家在京剧的创作方面有着突出的成就,由湖南音乐家所创作的新增京剧剧目如表 8-6 所示。

表 8-6 湖南音乐家创作的新增京剧作品一览表

湖南音乐家	京剧作品
欧阳予倩	《黛玉焚稿》、《宝蟾送酒》、《大闹宁国府》、《摔玉请罪》、《鸳鸯剪发》、《鸳鸯剑》、《馒头庵》、《黛玉葬花》、《晴雯补裘》、《潘金莲》(1927)、《哀鸿泪》、《卧薪尝胆》、《人面桃花》、《百花献寿》、《软玉屏》、《是恩是爱》(又名《韩宝英》、《渔夫恨》(1932)、《桃花扇》、《孔雀东南飞》(1946)

① 姬群.歌声书写的历史[M].开封:河南大学出版社,2015:12.

续表

湖南音乐家	京剧作品
田汉	《新教子》(根据京剧《三娘教子》改编)、《林冲》(1929,二场京剧)、《雪与血》(1929,七幕京剧)、《土桥之战》(1937,京剧《史可法》之一幕)、《明末遗恨》(1937,六场京剧)、《杀宫》(1937)、《新雁门关》(1938,十三场京剧)、《江汉渔歌》(1938,四十四场京剧)、《岳飞》(1939,四十四场京剧)、《新儿女英雄传》(1939,五十二场京剧)、《双忠记》(1941)、《情探》(1944,二十七场京剧,根据《焚香记》改编)、《武松》(1944,十八场京剧)、《金钵记》(1944)、《武则天》(1944,十七场京剧)、《琵琶行》(1947,六十九场京剧)、《武松与潘金莲》、《白蛇传》、《谢瑶环》、《情罩》、《西厢记》
周贻白	《朱仙镇》

其中欧阳予倩的《黛玉焚稿》《宝蟾送酒》《大闹宁国府》《摔玉请罪》《鸳鸯剪发》《鸳鸯剑》《馒头庵》《黛玉葬花》《晴雯补裘》等剧目是在其1916年从事专业京剧表演时期根据《红楼梦》从中选取材料随编随演创作出来的剧目,而《软玉屏》《是恩是爱》(又名《韩宝英》)等作品则是其根据原有剧本改编而成的京剧剧目。

谱例:京剧《西厢记》选段——《斟美酒不由我离情百倍》(节选)。

斟美酒不由我离情百倍
(《西厢记》崔莺莺唱段)

张君秋演唱

1=D 2/4

【二黄原板】

（此处为简谱乐谱，略）

该谱例出自《京剧经典唱段100首(金版)》[1]

(三)歌剧创作

歌剧源自古希腊戏剧的剧场音乐,五四运动时期传入中国,从此在中国生根发芽。这一时期,湖南音乐家的歌剧创作也有所产出,主要作品有欧阳予倩的《梁红玉》,田汉的《扬子江暴风雨》(1934年)、《江汉渔歌》,黄源洛的《秋子》(臧云远作词)、《马尔加周达》、《幼儿之杀戮时代》、《战台风》、《苗家月》(与陈定、臧云远共同创作的一部三幕抒情歌剧)、《牧童村女》(1944年,四幕小歌剧)、《普罗米修斯之被困》(1945年,三场古典歌剧)、《牛郎织女》(1946年,四幕轻歌剧),张庚的《异国之秋》,张昊的《上海之歌》等。

其中,黄源洛创作的《马尔加周达》《幼儿之杀戮时代》为校园歌剧,他的《名利图》(1927年)则是仿照西欧歌剧创作出来的儿童歌剧,至于他所作曲的《秋子》,则是以反对日本军国主义为题材的第一部大型歌剧作品。

谱例:歌剧《扬子江暴风雨》选曲——《码头工人歌》。

[1] 金石生,金庆.京剧经典唱段100首(金版)[M].合肥:安徽文艺出版社,2014:8.

码头工人歌
舞台剧《扬子江暴风雨》插曲

孙石灵 词
聂耳 曲

1=G 2/4
中板 沉重地

3 3 3 2 0 | 2 2 2 1 0 | 1 1 2 3 0 | 2 1 6 1 1 | 1 1·2 | 3 0 3 | 3 2·1 |
　　　　　　　　　　　　　　　　　　　　　　　　　从　朝　搬　到　夜，从　夜　搬　到

2· 0 | 3 3 5 | 5·4 3·2 | 3· 0 | 1·2 3 3 | 2 1 7 | 1 — | 3 3· |
朝，　　眼　睛　都　迷　糊　了，　骨　头　架　子　都　要　散　了。　搬哪！

2 2· | 1 1 2 3 0 | 3 3 3 2 0 | 2 2 2 1 0 | 6 6 6 1 0 | 3 3·2 |
搬哪！唉咿哟嗬！　唉咿哟嗬！　唉咿哟嗬！　唉咿哟嗬！　笨　重　的

1 2 0 | 3 2 0 | 1 1 0 | 3 3 3 0 | 5·4 3 4 | 5· 5 | 4 4 0 |
麻　袋，　钢　条，　铁　板，　木　头　箱！　都　往　我　们，身　上　压　吧。

3 2 1 2 | 3·2 1·2 | 3 0 | 5 5· | 3 3· | 3 3 3 2 1 | 2 2 2 1 0 |
为着 两顿 吃不饱 的　饭。　搬哪！搬哪！唉咿哟嗬！　唉咿哟嗬！

1 1 2 3 0 | 2 1 6 1 0 | 1 1 2 3 0 | 3 3 1 2 0 | 3· 1·2 3·3 |
唉咿哟嗬！　唉咿哟嗬！　成天流汗，　成天流血，　在 血和 汗的

4 3 0 1 3 | 5·3 1 2 | 3 — | 3 3· | 2 2· | 1 1 2 3 0 |
上头，他们 盖起 洋房 来。　搬哪！搬哪！唉咿哟嗬！

3 3 3 2 1 | 2 2 2 1 0 | 6 6 6 1 0 | X X | X X | X X | X X |
唉咿哟嗬！唉咿哟嗬！唉 咿哟嗬！　一辈子这样下去 吗？不！兄 弟们！

唱
X X | 3·2 1 3 | 5· 4 | 3 — | 5 5· | 3 3· | 3 3 3 2 0 |
团结起来 向着 活的 路上 走。　搬哪！搬哪！唉咿哟嗬！

渐慢
2 2 2 1 0 | 1 1 2 3 0 | 2 1 6 1 0 ‖
唉 咿 哟 嗬！　唉 咿 哟 嗬！　唉 咿 哟 嗬！

该谱例出自《声乐实用基础教程续集》①

① 胡钟刚,张友刚,胡雷.声乐实用基础教程续集[M].重庆:西南师范大学出版社,2015:8.

(四)湘剧创作

在中国近现代,一种以长沙、湘潭为主要活动中心的地方性剧种——湘剧在这一时期发展较快。辛亥革命和抗日战争时期,最具代表性的湘剧剧目为《刺恩铭》《广州血》《东北一角》《血溅沈阳城》等,而湘剧的代表名家则有徐绍清等人,他曾编演过《江汉渔歌》《梁红玉》《骂汉奸》《沁园春·雪》等剧目,还对《拜月记》《春雷》《江姐》《山花颂》等数十个传统和现代剧目设计了新的唱腔。1938年,田汉根据湘剧《蒋世隆抢伞》改编后,创作了《旅伴》;《新会缘桥》创作于1941年,为十八场湘剧。

(五)歌舞剧创作

歌舞剧这种艺术形式是于中国近代开始出现的一种区别于以往传统戏曲艺术的新歌剧形式,它与西方歌剧这种带有音乐、戏剧、文学、舞蹈、舞台美术元素的综合性艺术形式不同,是兼有歌舞与表演的新型艺术形式。自宋元以来,我国传统戏曲的表演方式就具有歌剧的性质。在近现代这一历史时期,歌舞剧这种新式艺术的发展也取得了一定的成就,其中湖南音乐家黎锦晖的儿童歌舞剧就是"新歌剧"在探索时期的成果。他的儿童歌舞剧主要有《麻雀与小孩》(又称《觉悟少年》)、《明月之夜》、《小小画家》(1927年)、《葡萄仙子》(1922年)、《神仙妹妹》(1927年)、《小羊救母》(1927年)、《最后的胜利》(1927年)、《三蝴蝶》、《七姊妹游花园》、《春天的快乐》、《长恨歌》(1927年)、《小利达之死》(1927年)、《母亲呢》、《苹果醒了》等。此外,贺绿汀也创作有《烧炭英雄张德胜》(1944年)、《徐海水除奸》(1944年)、《打松沟》(1944年)等部队歌舞剧,而欧阳予倩也曾与刘质平合编了我国第一部歌舞剧《快乐之儿童》。

谱例:黎锦晖《小小画家》。

小小画家

$1=B \quad \frac{4}{4}$
小快板

黎锦晖 作曲

0 2 0 2 1 6 5 | 0 5 0 5 6 1 5 | 0 5 6 1 5 — | 2 3 2 1 6 5 6 | 2 3 2 1 6 5 6 |
　　　　　　　　　　　　　　　　　　　　　　　　　　　　犬 守 夜,　　犬 守 夜,

1 2 3 5 2 1 2 | 1 2 3 5 2 1 2 | 5 3 2 6 1 2 | 5 3 2 6 1 2 | 2 3 2 1 6 5 6 |
鸡 司 晨,　　鸡 司 晨;　　苟不学 曷为人,　苟不学 曷为人,　蚕 吐 丝,

2 3 2 1 6 5 6 | 1 2 3 5 2 1 2 | 1 2 3 5 2 1 2 | 5 3 2 6 1 2 | 5 3 2 6 1 2 |
蚕 吐 丝,　　蜂 酿 蜜,　　蜂 酿 蜜;　　人不学 不如物,　人不学 不如物。

```
3 2 3 2 3 2 3 2 | 6 1 2 1 2 3 2 | 2 1 2 1 2 1 2 1 | 6 5 6 1 6 5 6 |
可以可以可以可 以，人而不如物   乎？ 岂可岂可岂可岂可  人而不如物  乎？

2 2 2 2 1 3 2 | 0 2 0 2 1 6 5 | 0 5 0 5 6 1 5 | 0 5 6  1  5 ||
你你你你你无学     问 你不成人，   想 教你成人，    教你 成  人。
```
(此曲是儿童歌舞剧的中间部分)

该谱例出自《中外儿童歌曲集锦(下)》[①]

（六）独幕剧创作

独幕剧在戏剧艺术中是一种篇幅较短且整部戏剧情节需在一幕内全部完成的戏剧形式。独幕剧有独幕喜剧和独幕悲剧两种类型。中国近现代的话剧在早期就有很多独幕剧，其中由湖南音乐家所创作的作品如表 8-7 所示。

表 8-7 湖南音乐家创作的独幕剧作品一览表

湖南音乐家	独幕剧作品
金山	《爆裂》《流浪者》
欧阳予倩	《同住的三家人》(1932,话剧)、《泼妇》(话剧)、《回家以后》(话剧)、《越打越肥》(讽刺小品)
田汉	《咖啡店之一夜》(1922,话剧)、《薛亚萝之鬼》(1922,话剧)、《午饭之前》(1922,话剧)、《乡愁》(1922,话剧)、《落花时节》(1922,话剧)、《获虎之夜》(1924,独幕悲剧)、《苏州夜话》(1927,话剧)、《生之意志》(1927,话剧)、《江村小景》(1927,话剧)、《湖上的悲剧》(1928,话剧)、《颤栗》(1929,话剧)、《年夜饭》(1931,话剧)、《乱钟》(1932,话剧)、《雪中的行商》(1934,话剧)、《黎明之前》(1935,话剧)、《初雪之夜》(1936,话剧)、《阿必西尼亚母亲》(1936,话剧)、《门》(1945,话剧)
欧阳山尊	《大路》

其中，田汉的《获虎之夜》是其早期话剧创作的优秀代表剧作，也是中国新兴话剧发展初期的重要作品。

除了以上创作的作品类型，1933 年黄源洛将郭沫若所编的《棠棣之花》改编为独幕歌剧出版；1934 年黎锦晖为电影《人间仙子》《梨花夫人》作曲，1940 年为郭沫若历史剧《虎符》配歌作曲；向隅在三幕歌剧《农村曲》中担任主要作曲，新歌剧《白毛女》的作曲也同样有向隅参与制作；"八一三"事变后，贺绿汀创作了秧歌剧《刘德顺归队》，他在解放战争时期曾与李鹰航、张一鸣等为歌剧《军民互助》谱曲；张庚参加了《保卫卢沟桥》等剧本的集体创作，作有秧歌剧《永安屯翻身》，还参与了独幕剧《汉奸的子孙》的讨论编创；欧阳山尊创作有秧歌剧《贺宝元回家》，曾出演、导演过歌剧《王贵与李香香》；吕骥曾在 1937 年后参与《农村曲》的创作以及活报剧《参加八路军》的音乐制作等。

四、电影音乐创作

近代以来，湖南音乐家在学校音乐教育中发挥自身的特长，传教授业，培养了大量的优

[①] 木铎.中外儿童歌曲集锦(下)[M].哈尔滨:黑龙江人民出版社,2000:1.

秀音乐人才。他们有些从事着学校教育的工作,有些活跃在各个音乐社团中。除进行音乐教育活动外,湖南地区的音乐家们在音乐创作和音乐表演领域也十分积极。他们在学校任职的同时也积极参加各类社会活动,利用自身的优势来扩大电影音乐影响,在培养音乐人才的同时也为中国电影创作剧本、编配乐曲以及参与演出贡献着力量。在这些湖南音乐家的积极努力下,大量电影音乐作品继而产生,这其中不乏质量上乘、传唱颇广的优秀之作。以下为近代时期湖南音乐家创作的电影音乐作品,见表8-8。

表8-8 湖南音乐家创作的电影音乐作品一览表

湖南音乐家	活动	电影音乐作品
黎锦晖	电影配乐	《青春之乐》《江南好》《寒夜曲》《舞伴之歌》
贺绿汀	电影配乐	《春天里》《四季歌》《天涯歌女》《西湖春晓》《乡愁》《船家女》
吕骥	电影配乐	《自由神之歌》
田汉	电影配乐	《四季歌》(1937)、《天涯歌女》(1937)、《安眠吧,勇士》、《义勇军进行曲》 创作电影:《湖边春梦》(1927)、《母性之光》(1931)、《三个摩登的女性》(1932)、《民族生存》(1933)、《肉搏》(1933)、《烈焰》(1933)等电影剧本及《翠艳亲王》、《黄金时代》(1934)、《凯哥》(1934)、《风云儿女》(1934)、《青年进行曲》(1936)、《胜利进行曲》(1940)、《忆江南》(1946)、《梨园英烈》(1948)、《丽人行》(1947) 导演电影:《到民间去》、《断笛余音》(1927)
黎锦光	电影配乐	《香格里拉》(1946)、《夜来香》
欧阳予倩	电影导演、剧本编创	创作电影:《玉洁冰清》《三年以后》《天涯歌女》 导演电影:《怒吼吧,中国!》《清明时节》(1935)、《小玲子》(1935)、《海棠红》(1935)、《如此繁华》、《天国春秋》、《长夜行》、《家》、《心防》、《愁城记》、《流寇队长》(1938,话剧)、《钦差大臣》(1938,话剧) 剧本创作:《新桃花扇》《木兰从军》
金山	出演电影、编导电影	出演电影:《昏狂》、《夜半歌声》、《狂欢之夜》、《吕布与貂蝉》、《保卫卢沟桥》(话剧)、《赛金花》(话剧)、《马门教授》(沃尔夫,话剧)、《屈原》(话剧) 编导电影:《松花江上》
王人美	出演电影	《野玫瑰》、《芭蕉叶上诗》(1932)、《共赴国难》(1932)、《都会的早晨》(1933)、《春潮》(1933)、《渔光曲》(1934)、《风云儿女》(1935)、《小天使》(1935)、《壮志凌云》(1936)、《关不住的春光》(1948)
黎明晖	出演电影	《不堪回首》、《战功》、《小厂主》、《花好月圆》、《新人的家庭》、《透明的上海》、《殖边外史》、《探亲家》、《可怜的秋香》、《柳暗花明》、《意中人》、《追求》、《女人》、《新婚的前夜》、《生之哀歌》、《清明时节》(1935)、《压岁钱》(1937)
白杨	出演电影	《故宫新怨》(无声片)、《十字街头》、《中华儿女》、《长空万里》、《青年中国》、《一江春水向东流》、《八千里路云和月》、《新闺怨》、《还乡日记》、《乘龙快婿》、《火葬》、《山河泪》
刘琼	出演电影	《大路》(故事片)、影片《浪淘沙》、《小天使》、《自由天地》、《镀金的城》、《扬子江暴风雨》、《狼山喋血记》、《新女性》、《生死离别》、《岳飞精忠报国》、《离恨天》、《金银世界》、《杜十娘》、《蝴蝶夫人》、《茶花女》、《国魂》

此外,黎锦晖还曾为天一影片公司摄制的中国最早的有声影片《歌场春色》作曲,为扬子饭店舞厅组织了一支爵士乐队(1934年),为电影《人间仙子》《梨花夫人》作曲,为美国影片《大地》《泰山得子》配译;向隅也曾为四幕话剧《血祭上海》配乐并进行手风琴伴奏,为新歌剧《白毛女》配乐;贺绿汀曾为音乐喜剧片《都市风光》(电通影片公司)、电影《风云儿女》《生死同心》(1936年)、《压岁钱》(1937年初)、《十字街头》(1937年4月)、《马路天使》(1937年7月)、《中华儿女》(1939年)、《胜利进行曲》(1940年)、《青年中国》(1940年)以及话剧《复活》(1936年)、《武则天》、《沁源突围》等作品配乐。

谱例:《天涯歌女》。

该谱例出自《老歌精选》①

① 雨萌.老歌精选[M].北京:现代出版社,2014:1.

谱例:《自由神之歌》。

自由神之歌

孙师毅 词
吕骥 曲

1=♭D 2/4 3/4

（此处为简谱，歌词如下：）

工农商学兵，大家一条心，不分男女性，合力奔前程。我们不要忘了救亡的使命，我们是中国的主人！中国的主人！中国的主人！莫依恋你那破碎的家乡，莫珍惜你那空虚的梦想。按住你的创伤！挺起你的胸膛！争回我们民族的自由解放！自由解放！自由解放！穿上一致的武装，踏进人生的战场！擎起自卫的刀枪，制止敌人的猖狂！争回我们民族的自由解放！中国已经突破了他的黑夜茫茫，人们已经锻炼了她的意志成钢，前途已经展现了光明的希望，看！看自救的烽火，燃遍了四方！

该谱例出自《纪念抗日战争胜利 70 周年歌曲集》①

① 杨新宇.纪念抗日战争胜利 70 周年歌曲集[M].郑州:河南文艺出版社,2015:5.

五、其他音乐创作

湖南是一个多民族省份，在众多的民族中，世居的有汉族、苗族、侗族等民族。民族间的文化相交融，这就意味着湖南这个地区民间文化的多样性，在这一时期的其他音乐创作形式有说唱、川调、花鼓戏、打锣腔等。

1907年，浏阳艺人张新裕创作长篇唱本《三荒记》。1914年，黎锦晖在《湖南公报》和长沙《大公报》上发表了多篇莲花闹、渔鼓词；同年，渔鼓艺人谭庆辉以渔鼓、赞土地形式，编唱了《辛亥九月把乱平》；1925年，《湘潭公报》副刊《余兴》刊登了《国耻莲花闹》《感时鼓词》《近事弹词》《湘潭十稀奇》《罢市闹莲花》《仿郑板桥道情》等作品；韶山农民夜校宣传队编唱了《穷人翻身打阳伞》。1926年，陈奇在湘赣毗邻地区发动了学生和教师编唱《赃官丑态》《地方民情》《军阀凶恶》等节目。1929年，民间艺人在旧曲的基础上创作了小调《送郎当红军》《十二月子飘》，在地方流传。1930年，《红军日报》刊登了《共产党员十大政纲》（四川调）、《新四川调》、《革命胜利歌》、《工农兵》（孟姜女哭长城调）、《农民歌》、《妇女革命歌》、《哭五更》（莺花怨）、《十二劝》、《告敌方士兵歌》（月月红）、《反对军阀战争》、《革命伤心记》（四川调）等以曲艺形式编写的作品。1934年，浏阳民间艺人用打春锣形式，编唱了《红军歌》、《暴动歌》、《妇女解放歌》、《文市大捷》（春锣）；永顺渔鼓艺人刘海编唱了《红军大战十万坪》庆祝其经历过的永顺十万坪伏击战的胜利。1937年，春元中学编印了《抗日莲花闹》等宣传资料；《湘乡日报》发表了莲花闹《好汉从军歌》、小调《十杯酒》、快板《亡国恨》《鲜血赞》等抗日作品。1939年，永顺艺人文质健演出了《土肥原义三剖腹》《台儿庄大捷》。1942年，衡山渔鼓艺人武智雄编演了《抗日韵语》《血战胶东》。此外，湖南澧县渔鼓艺人马开地也曾创作出了《澧县大改变》《血泪痕》《马月花学文化》《童养媳》等曲目；长沙明道乡人孔福生创作有《天下农民一家人——庆祝湖南省农代会开幕》《双减歌》《抗美援朝保家乡》《工农联盟一条心》《斗倒地主翻透身》《歌唱国庆节》《歌唱五一节》等快板作品；湖南长沙曲艺表演家舒三和曾在抗日时期编演过《孙方政救国》《骂汉奸》等新词；湖南长沙戏曲作家杨恩寿还曾写有《理灵坡》《再来人》《桃花源》《麻滩驿》《娩姬封》《桂枝香》《鸳鸯带》《双清影》等传奇剧本，其中前六部合称为《坦园六种曲》有所传世，而《鸳鸯带》《双清影》等剧现已失传；而我国近代著名音乐家田汉也曾在解放战争时期书写过揭露南京国民政府阴暗统治的越剧作品《珊瑚引》；湖南长沙舞蹈艺术家高地安也曾在1947年为郭沫若的剧作《棠棣之花》编创过舞蹈；戏剧家欧阳予倩也曾在1919年其创建南通伶工学社后创作有《玉润珠圆》《长夜》《和平的血》《赤子之心》等戏剧作品。

除了以上作品外，这一时期湖南音乐家及民间艺人还创作了花鼓戏《打鸟》《盘花》《送表妹》《看相》；打锣腔《清风亭》《芦林会》《八百里洞庭》《雪梅教子》；川调《刘海戏蟾》《鞭打芦花》《张光达上寿》《赶子上路》；弹词《下元甲子歌》、《猛回头》（1903年）、《拜塔》（1876年）、《食酒糕》（1895年）、《紫玉钗》（1904年）；快板、地花鼓《红军挺进鄂东南》《蒋介石独裁》；渔鼓、赞土地《时政歌》、《饥荒歌》、《顺治开元创大清》、《推翻国民党最后得解放》（渔鼓词·大曲子）、《光绪皇帝崩龙驾》；小调《送军》、《四川调》；莲花闹《诉苦歌》、《反国民党军阀混战》；《血溅沈阳城》、《袁世凯逼宫》、《杨贵妃》、《松花江上》、《刘家村》、《进长安》、《鱼腹山》、《琴房送灯》、《满天飞》、《王昭

君和番》、《卖麻疯》、《打面缸》、《杨雄杀妻》、《安安送米》、《张公百忍》、《秦香莲》、《精卫石》、《如今世事大不同》、《生蒸鸽子》、《学习好》、《工农把命革》、《革命歌》、《不平歌》、《长工歌》、《喷雾器》、《近代狭义英雄传》、《骂洋人》、《红军何日转回程》、《保卫湖南》、《唱新世文》、《打日本》、《圈子会害死人》、《革命打春锣歌》、《六斤炮》(快板)、《工农记》(长篇快板诗,节录)、《告敌方士兵》(南北腔调)、《童谣》、《新四字经》、《新三字经》、《四季怨·反对军阀战争》(孟姜女哭长城调)等。此外,还将《五更劝夫》改编为宣传抗日救国的《劝夫从军》,《胡迪骂阎》改编成《骂汉奸》,《扫松》改编为《新扫梧桐》,《打花鼓》改编成《流浪者之歌》等。

谱例:花鼓戏《送表妹》(打谱)。

送表妹

1=C 2/4

第一曲:三川

2 1 2 | 5·6 2 1 | 6 5 6 1 6 | 5 6 5 | 1 5 6 5 | 5 5 1 1 | 2·6 5·6 |
　　　　　　　　　　　　　　　　　　　　德姑娘你要　玉钏　　戴

2 1 | 2·6 5 1 | 6 5 6 5 6 1 | 2 1 2 5 5 | 2 6 1 | 1 5 5 6 5 | 5 5 5·6 |
　　　　　　　　　　　　　　　　　　　　为何你早不　把口

5·6 2 1 | 6·1 5 | 5 5 1 5 | 2 2 1 1 | 2·6 5·6 | 2 1 | 1 5 5 6 5 5 |
开　　　　这玉钏千　万莫损　坏　　　　　姑妈　嘱咐

5 5 5·6 | 1·3 2 1 | 6 5 | 5 1 1 1 | 2 5 1 | 2 6 5·6 | 2 3 2 1 | 2·3 |
我记心　怀　　　　上前忙把　姑妈　拜　　　　　　　秋

5·6 | 2·1 6 5 | 2·1 2 3 | 5 6 5 | 2 1 2 1 | 5 6 5 | 2 1 | 2 1 2 3 6 |
后　接　你我　家　来

第二曲:走场牌子

5 — ‖: 5 — | 5 1 1 6 5 3 5 | 2 — | 5 1 1 6 5 3 5 | 2 3 2 1 6 5 6 1 |

‖: 2·3 1 2 6 5 3 5 | 2·3 2 1 6 5 6 1 :‖ 2 5 5 6 | 2 3 5 6 3 2 1 6 | 2 3 5 2 |

1 3 5 6·5 | 3 6 5 3 2 | 3 6 5 2 | 3 6 5 3 2 3 5 | 2 1 2 5 5 |
我送　　表　　妹　拉伙一伙嗨　啦呵一呵嗨呵嗨　嗨呵嗨

第八章 近现代时期的音乐文化

3 2 1 6 2 | 5 5 6 1 6 1 | 2 6 1 2 5 3 | 2 1 2 3 3 | 2 3 5 6 3 2 1 6 |
　　　　　　送你回娘　家啦呵嗨一呵　嗨呵嗨

2 3 5 2 | 2·3 6 6 5 | 3 5 2 3 5 | 2·3 6 6 5 | 3 5 2 3 5 | 5 2 5 5 |
鸟语花香　喜煞人　青山绿水　好游春　表哥送我

2 5 3 | 3 3 2 1 6 1 2 1 | 6 5 6· | 5 5 6 1 6 1 | 2 6 1 2 5 3 |
送表妹　畏呀一子呀一　呦　　送你回　娘　家啦呵嗨一呵

第四曲：走场牌子

2 1 2 3 3 | 2 3 5 6 3 2 1 6 | 2 — | 1 3 5 6·5 | 3 6 5 3 2 | 3 6 5 3 2 |
嗨呵嗨　　　　　　　　　　　　　你我一　　周啦呵一呵嗨

3 6 5 3 2 3 5 | 2 1 2 5 5 | 3 2 1 6 2 | 5 3 5 | 1 6 5 | 5 0 5 0 |
啦呵一呵嗨呵嗨　嗨呵嗨　　　　　　　上　山坡　　哎哎

5 5 2 1 2 | 3 5 2 3 2 1 | 6 — | 6 1 3 5 6 6 5 | 5 6 3 2 |
哎哎来呀呵　一嗨啦呵一呵　嗨　　一呵牙子衣我的　表哥也

6 1 3 5 6 6 5 | 5 5 3 2 | 5 2 5 5 | 2 1 2 3 5 | 2 3 2 1 6 |
一呵牙子也我的　表妹妹也　口中焦渴　啦合　一呵　啦合一呵嗨

第五曲：一枝花

5 3 5 | 1/4 5 1 | 2/4 6 5 6 2 2 | 7 6 5 6 7 2 2 | 7 6 5 6 ‖ 3·5 2 3 5 | 5·7 |
要　水　喝

‖: 6 1 5 6 1 6 | 5 5 6 1 2 | 6 1 6 5 3 5 2 3 | 5 — | 1 6 5 1 3 5 | 2·3 2 1 |

7 7 6 5·7 | 6·1 2 3 | 7 6 5 6 7 2 | 6 — | 6 5 6 1 5 | 6 5 6 1 5 5 6 |

1 6 1 2 3 1 7 | 6 6 1 6 5 | 3·2 3 5 | 6 5 6 1 6 | 5 6 1 5 4 | 3 — |

3·6 5 3 5 | 2·3 2 3 1 7 | 6 5 6 5 6 1 | 2 — | 3 3 5 2 | 3·5 6 6 1 |

5 6 1 4 3 | 2·3 | 5 6 | 5 6 5 | 3 5 3 2 1 6 1 | 2·5 3 2 | 1 6 1 3 5 | 2 — |

7 2 7 6 | 5 — :‖

第三曲：曲谱同第二曲。

第六曲：曲谱完全同第四曲。

第七曲：曲谱同第四曲,唯独最后两拍尾声慢一点

第四节 音乐演出与理论研究

国家与民族的政治制度的变革势必会引发社会诸多方面的转型。近代音乐在演出活动和理论研究方面就展现出了区别于封建社会体制下的时代特征。从1840年到1919年"五四"运动再到1931年局部抗日战争的开始,我国近现代的音乐活动中的音乐表演与理论研究活动呈现出了随社会局势而有所变化的阶段性特点。除此之外,由于受到西方列强侵入中国随之传入的外来音乐的影响,这一时期音乐演出与理论活动的开展也呈现出了新的形态。作为我国革命运动的响应地之一,湖南在近现代历史时期开展过众多的音乐演出活动。为宣传爱国思想,许多湖南籍音乐家也纷纷回归故土并积极开展各类的音乐表演活动及理论研究。他们活跃于音乐专业领域与救亡运动的前线,为湖南音乐表演活动和理论研究的丰富做出了努力。

一、音乐演出活动

1840—1949这一百多年的时间,我国从旧民主主义走向新民主主义革命阶段。鸦片战争的爆发、西方列强对我国的强取掠夺等侵犯我国主权的事件接连而起,各地硝烟不断。中国人民开始寻找反抗列强侵略、民族独立、救亡图存、伟大复兴的道路,作为中国亿万人中的一员,湖南音乐家也竭尽所能,救国家危难于水火。

1919年5月4日,一场以青年学生为主,工商人士等共同参与的五四运动在北京爆发了,湖南音乐家田汉等人参与了此次爱国运动。1926年,北伐战争开始后,黄源洛率领"荷花池民乐队"积极参加了长沙各界人士的集会。1922年,黎锦晖开办的"国语专修学校"旗下所属的"上海实验剧社",开始演出排戏,在《幽兰女士》《良心》《新闻记者》等剧目中首次采用了女性演员表演。他还组织了"中华书局同人进德会新剧团"并组织了《五万元》《阴毒报》等新剧目的演出活动。这些在当时引起了极大的社会轰动。1927年,黎锦晖创办的"中华歌舞专门学校"以"中华歌舞会"的名义在上海进行宣传和演出。同年年底,田汉与欧阳予倩、唐槐秋、周信芳、高百岁等人举行了"鱼龙会"演出,影响甚广。1930年,萧三以"左联"代表身份去参加国际革命作家会议。同年4月,"明月歌舞社"应邀参加了清华大学联欢会,并于9月开始了在天津、大连、沈阳、抚顺、长春、哈尔滨等地的巡演。1930年5月,湖南籍音乐家魏素波率领梅花少女歌舞团来长沙演出。1932年,欧阳予倩加入了反蒋抗日的政治运动中。全国人民参与的抗日救亡运动,在中国共产党的领导下如火如荼地进行着。音乐家们以创作爱国歌曲来表达自己的爱国情怀,抗日救亡歌咏运动也随之展开。贺绿汀则是最早用音乐作为自身武器,参加工农群众斗争的音乐家。

1935年,唐荣枚与吕骥、黄源洛、刘已明等人于抗日救亡歌咏运动开展不久就在上海、长沙等地开始演出救亡歌曲。同年的12月9日,数千名北京学生举行了抗日救国示威活动,向隅带领武昌艺术专科学校的学生上街游行,以这样的行动支持北京学生。1936年,田

汉与应云卫、马彦祥成立了中国舞台协会,该协会主要演出抗战戏剧;同时,学生储声虹也参加了进步学生的救亡文化活动。俄国诗人普希金逝世百年祭于1937年秋天在上海举办,唐荣枚受主办方上海中外进步文化界的邀请,演唱了为普希金诗《莫沙》谱写的歌曲。1936年年底,以业余合唱团、各歌咏团为中心的援绥音乐会在吕骥的发起和主持下成功举办,上海国立音乐专科学校的同学们也受吕骥的邀请,积极参加了这次盛大的音乐会。1937年初,吕骥将抗日救亡歌咏运动与北京的学生运动进一步结合的同时,也参加了清华大学举行的校内歌唱游行,除此之外,在1936年至1937年间吕骥带领青年会战区服务团赴绥远抗战前线,举办"军民联合歌咏大会"和"军官歌咏训练班"。1937年淞沪抗战爆发后,贺绿汀与著名戏剧家宋之的、崔嵬、欧阳山尊、王震之等人参加上海文化界抗日救亡演剧队第一队,由此贺绿汀开始了其随队进行抗战演出的生活。同一时段的长沙,唐荣枚参加了中国共产党领导的中华民族解放先锋队。田汉、胡然、王人美、张庚等人也投身于抗日救亡歌咏运动中。七七事变后,田汉创作了话剧《卢沟桥》,王人美也参与了以此次事件为主题的话剧《保卫卢沟桥》的演出。1937年秋,刘已明在湖南的青年会会场举行了一场大规模的抗敌音乐会,胡然夫妇、向隅夫妇、黄源洛夫妇等均为音乐会的参与者。音乐会中的钢琴伴奏由刘已明一个人全部完成。

抗日救亡时期,湖南地区汇集了天南地北全国各地的众多音乐家与文艺界人士,他们为湖南新音乐运动和抗日救亡运动的开展凝聚了血液。在这一时间阶段,由张曙出任主席的湖南省文化界后援联合会(简称文抗会)下属的歌咏协会和由杜矢甲、郭可诹为团长的文抗会下属的歌咏工作团组织活动频繁,它们不仅筹备了基金用以抗日援助,而且还定期举办歌咏戏剧联合大公演。为方便开展抗日歌咏运动,文抗会下属的歌咏协会和歌咏工作团还组建了常务干事会和歌咏干部训练班。1935年,在张曙等人的推动下,湖南地区举办了紫东画展和长沙春季音乐会,创办国防剧社,表演《回春之曲》《汉奸的子孙》等剧目。1936年,湖南文化界救国会在张曙的指导下举行了国防音乐会。1937年6月,长沙市文艺作者协会主办了民族歌曲演奏会。1938年9月,长沙市开展了的轰动一时抗日歌咏游行,参与者达四千余人之多。此外,在1937年至1938年间由刘良模、张曙、胡然、胡投、黄源洛、凌安娜等人组成的长沙市基督教青年会也多次举办过抗敌音乐演出。

这一时期,胡然创作出多首抗日救亡歌曲,组织"抗敌歌咏团"奔赴华南各地进行演出,同时在桂林、重庆等地仍然从事演唱和教学工作。蚁社的流动演剧队在张庚的带领下,有条不紊地进行着抗战宣传活动。在上海,欧阳予倩和洪深等人主持了上海戏剧界救亡协会,并演出了《梁红玉》《渔夫恨》《桃花扇》等京剧。这些剧目和歌曲的演出,在当时都发挥了强烈的战斗作用。1938年2月,田汉受周恩来之邀负责艺术宣传。这一时段,中华全国文艺界、电影界、戏剧界的抗敌协会相继成立,田汉也曾被这些组织多次推选为理事。在此期间,田汉组织了十个抗敌演剧队、四个抗敌宣传队(其中有一个为京剧宣传队)、一个孩子剧团和其他剧团,并举办了两期的戏曲艺人讲习班,团结了广大戏曲艺人进行抗日救国演出。1938年9月29日至11月6日,中共中央在延安桥儿沟召开了六届六中全会,延安鲁迅艺术学院的师生为此次会议举办了一次演出活动。独唱曲《延安颂》、《守望曲》(向隅曲),合唱《打到东北去》中的领唱由唐荣枚一人担任。同年,欧阳予倩奔赴桂林,开始对桂剧进行了改革;储

声虹也加入了抗日民族先锋队中。1939年,王人美参加励志社组织的慰问苏联空军志愿大队,以及由苏联空军培训的中国空军的演出。同年7月,魏猛克在日本因参加抗日活动,被日本警察逮捕并驱逐出境。1940年2月16日举办的音乐会中演唱曲目就有《黄河大合唱》,唐荣枚演唱了《黄河怨》。湖南音乐家黎锦晖此时已赴重庆,加入"伤兵教育委员会";李允恭参加进步音乐活动。1941年1月6日,皖南事变后,田汉在桂林组织建立了新中国剧社、京剧及湘剧等民间抗日的演出团体。同年,话剧导演叶向云随所属的抗敌演剧队会师长沙并在此地进行了戏剧演出。1942年,吕骥组织了"河防将士慰问团"赴各地演出,慰问团在演出的同时,也在积极地收集民间音乐。1942年5月2日,中共中央宣传部在延安召开的文艺座谈会,湖南音乐家欧阳山尊、向隅等人均参加该会。向隅为此次会议创作了《歌颂毛泽东》一曲。由于延安的地理特殊性,经常举办各种群众大会、文艺晚会、宣传活动等,向隅都热情地为群众演奏小提琴、手风琴。

1942年2月22日,中美文化协会联谊大会在嘉陵宾馆举行,王人艺率中华交响乐团献演,在乐团演出中担任指挥;3月27日,在中英文化协会联谊大会中,为欢迎陈策将军,王人艺与中华交响乐团举行了演奏会;3月31日,"重庆音乐月"演奏会在抗建堂举行,王人艺与中华交响乐团演奏了贝多芬《命运交响曲》、莫扎特《第四十交响曲》、柴可夫斯基《第四交响曲》、门德尔松《芬格尔山洞》等曲目;4月2日,王人艺与中华交响乐团受邀于中央大学,赴沙坪坝为该校全体师生举行音乐会。

1943年3月12日,唐荣枚随鲁艺秧歌队去南泥湾劳军演出。同年年底,参加鲁艺工作团去绥德、米脂等县巡回演出,在演出期间,将新创作的歌剧《兄妹开荒》《运盐小调》《跑早船》唱给当地群众听。对于有兴趣的群众,唐荣枚还会教他们唱。1943年3月28日,王人艺为了中国电影制片厂所属的四维小学第三分校筹募基金,举办了独奏音乐会。1943年4月17日,中国音乐学会第一届年会在文化厅召开,于下午三点举办的音乐演奏会邀请了王人艺等人参加。中国共产党为刘志丹举行移灵仪式中奏哀乐的任务,由鲁艺乐队完成,向隅担任乐队队长兼指挥,队员有李焕之等。从陕北绥德地区收集民间的唢呐曲牌是此次演奏乐曲《哀乐》的创作基础,再通过集体创作而完成的。

1944年2月,王人美率实验乐团赴云南举行招待美军的慰问演出,在慰问演出的间隙中,还为云南赈灾募捐义演了两场。1944年春,欧阳予倩、田汉等人在桂林举办了西南第二届戏剧展览会。话剧、戏剧、木偶戏等共演出了60余部。欧阳予倩的《旧家》《同住的三家人》《木兰从军》《人面桃花》分别被广西艺术馆剧团和桂剧团展现在舞台上。田汉的《湖上的悲剧》《名优之死》也由新中国剧社和桂林四维剧社展示。1944年秋,实验乐团赴成都慰问演出,王人艺、黄源澧、刘幼攻举办了室内音乐会。1944年底,唐荣枚再次与孟波、公木、刘炽、于兰去米脂县帮助当地政府与群众开展春节前后的秧歌活动,历时两个多月。主要演唱的是《三十里铺》《歌唱毛泽东》《信天游》《种瓜人李宏泰》等陕北民歌。

1945年4月23日至6月11日,中国共产党第七次全国代表大会在延安召开,在会议期间举办了一台综合性的晚会。唐荣枚在晚会上演唱了陕北民歌《信天游》和《翻身道情》。1945年5月2日,捷克驻中国大使庆祝捷克斯洛伐克共和国从德军手中解放的招待会在胜利大厦举行,王人艺等人专门排演了一场捷克作品的音乐会,王人艺单独演奏了德尔德拉、

富林的小提琴曲。

1946年1月,王人艺重庆个人独奏音乐会如期举行,范继森担任全程音乐会的乐曲伴奏。1947年,储声虹任国立音乐学院学生会主席时,就代表学院参加南京学联,开展反饥饿、反迫害斗争。

1948年11月2日,东北全境解放。总团长吕骥率领音乐工作团和鲁艺文工团去九台、长春慰问起义部队。

1949年4月,黄源澧举办了中国最早的儿童器乐比赛,在旧儿童节上组织了幼年班学生参加上海音乐促进会并举办了一次较大规模的儿童器乐比赛。黄源澧的幼年班学生在此次比赛上获奖颇丰,他们还曾以完整管弦乐队的形式到当地电台演播苏联乐曲《卢斯兰与留德米拉》、上街演活报剧,只为宣传战时政策、传播革命思想。1949年5月,因要向全国展示优秀作品,吕骥主持了评选优秀作品的活动。最终83首歌曲被评为优秀歌曲,并编成了《东北群众歌曲选》。另23部联唱、大合唱、说唱、戏剧音乐,9部大、中型歌剧音乐,23首管弦乐和电影音乐也被评为优秀作品。1949年7月2日至7月19日,中华全国文学艺术工作者代表大会在北京举行。平津代表第一团副团长、团委及代表贺绿汀,代表成仿吾、周扬。华东代表团副团长及团委吕骥,团委张庚。南方代表第一团团长、团委及代表欧阳予倩,副团长、团委及代表田汉。南方代表第二团代表王人美。华北代表团团长、团委及代表萧三,代表向隅、张庚、欧阳山尊、唐荣枚。周扬作了《新的人民的文艺》的报告,总结解放区的文艺工作。吕骥作为东北解放区的代表,针对解放区音乐的特点和成就做了《解放区的音乐》的报告。此外,张庚、欧阳予倩也分别做了《解放区的戏剧》《在新民主主义的旗帜下团结起来》的发言。大会最后任命周扬为中华全国文学艺术界联合会副总主席,成仿吾、萧三、吕骥、欧阳予倩、张庚、周扬、田汉、贺绿汀为大会主席团成员,欧阳予倩和周扬为常务主席团成员。1949年9月,第一届中国人民政治协商会议在北平举行。无党派民主人士正式代表欧阳予倩,东北解放区正式代表吕骥,中国人民解放军总部候补代表贺绿汀,中华全国文学艺术界联合会正式代表周扬、田汉、萧三,中华全国教育工作者代表会议筹备委员会正式代表成仿吾等人皆参与此会。在第一届全国政治协商会议晚会上,贺绿汀指挥演出了自己创作的《晚会》《新民主进行曲》《山中新生》《森吉德玛》《东方红》等管弦乐曲,并且以《新中国的青年》《新民主主义进行曲》等合唱曲目来庆祝中华人民共和国的诞生。

除上述活动外,湖南地区音乐家们还组织有其他的一些音乐表演活动。由于资料未记载活动的详细时间,故在此简略一提。例如刘已明曾组织岳云、衡湘等校的学生在教育会的会场上举行抗日歌曲演唱会、歌咏会;并与张曙、黄源洛等人在青年会会场举行以演奏抗日歌曲为主的音乐会、在大广场举行全市的抗日歌咏会,三人都积极参与演出。刘已明利用长沙市电影院开演前的几分钟时间,带领学生去进行抗日宣传和演出抗日歌曲。黄源洛积极参演《乱钟》《战友》等抗日剧目。欧阳山尊导演并参演了数十部敌后斗争的戏。唐荣枚激情演出多首抗日歌曲;同时,与向隅等人参加街头的宣传、到医院慰问伤兵。湖南省高中以上学生军训团的战歌课也由胡然、唐荣枚等人完成,课上教授的都是抗日救亡歌曲。

此外,1938—1945年在延安期间,群众集会、晚会和大型演出等活动较多,唐荣枚积极参与,演出的曲目大都是抗战歌曲。

二、音乐理论著述

1840—1949年间,湖南音乐家们的理论成果丰硕,音乐教材内容在编写上也在与时俱进。其中影响力较强、具有代表性的理论著述有下列作品:

表8-9　湖南音乐家编写的音乐教材一览表

湖南音乐家	音乐教材
黎锦晖	《新教材教科书国语课本》(1920年)、《乡村小学国语教科书》、《平民音乐新编》(以器乐曲为主)、《民间采风录》(以声乐曲为主)、《家庭爱情歌曲100首》、《爱国歌曲》(第一集)、《中华民族战歌》(第一集)、《小朋友音乐》(1930年)、《小朋友歌剧》(1930年)
贺绿汀	《和声学初步》、《小朋友音乐》(1930年)、《小朋友歌剧》(1930年)等
吕骥	《陕北民歌》(1939年)、《迷胡》、《道情》、《民间器乐曲》、《边区民歌选》(1945年)、《河北民歌选》(1945年)、《东北民歌选》(1948年)、《东北群众歌曲选》(1949年5月)、《陕甘宁边区民歌集》(1945年)、《山西民歌集》
向隅	《作曲法》、《农村曲》(1939年3月,上辰光书店出版)、《简谱读法》
黄特辉	《中学音乐教材》《中学乐理知识》
易扬	《活页歌选》、《儿童歌曲》、《中小学音乐教材》(参与编写)、《群众歌曲集》(参与编写)
萧三	民歌集《中国出了个毛泽东》
邱望湘	《进行曲集》(1928年)、《初中音乐》3册(1934年,与宋鰤曲、吕伯攸、徐小涛合编)、《唱歌》(1935年,与钱君匋合编)、《童谣曲创作集》(1941年)、《摘花》(与钱君匋、陈啸空合作)、《金梦》(与钱君匋、陈啸空合作)
陈啸空	《小学生唱歌集》(1927年,与钱君匋合编)、《豪歌三十三首》、《孩子们的甜歌》(1948年,与钱君劼合编)

湖南音乐家还撰写了论著和集成,一部分书籍也在此时出版,如表8-10所示。

表8-10　湖南音乐家撰写的论著和理论集成一览表

湖南音乐家	理论专著、理论集成
黎锦晖	《抗日三字经》、《麻雀与小孩》(1928年)、《小小画家》(1928年)、《荣誉军人读本》(六册,1940年)
贺绿汀	《音乐历史传记》、《外国音乐家传记丛书》(指导出版)
吕骥	《新音乐运动论文集》(1949年)、《中国民间歌曲集成》(主持整理)、《中国民间音乐研究提纲》(1945年,主持整理)、《琴曲集成》(促成编写)、《中国民族民间器乐曲集成》(促成编写)、《中国曲艺音乐集成》(促成编写)、《中国戏曲音乐集成》(促成编写)
欧阳予倩	《自我演剧以来》、《欧阳予倩剧作选》、《欧阳予倩文集》、《予倩论剧》(1931年)
刘已明	《基础和声学》
向隅	《向隅歌曲集》
易扬	《湖南戏曲乐论》《怎样编写曲艺唱词》

续 表

湖南音乐家	理论专著、理论集成
周贻白	《中国戏剧史略》(1936年,商务印书馆)、《中国剧场史》(1936年,商务印书馆)、《中国戏剧小史》(永祥书局)、《中国戏剧史》、《中国戏剧论丛》、《中国戏曲论纲》、《周贻白戏曲论文集》、《曲海燃藜》、《戏曲演唱论著译释》、《明人杂剧选》
田汉	《咖啡店之夜》(1924年12月,戏剧集,中华书局)、《翠艳亲王》(1925年,中华书局)、《南国的戏剧》(1929年7月,论文集,上海萌芽书店)、《田汉戏剧集》(1934年,现代书局)、《回春之曲》(1935年5月,剧集)、《田汉选集》(1936年,戏剧诗歌集,万象书店)、《田汉剧作选》(1936年10月,上海仿古书店)、《抗战与戏剧》(1937年2月,论文集,长沙商务印书馆)、《黎明之前》(1937年3月,剧集,北新书局)、《岳飞》(1940年)、《田汉代表作》(1941年,三通书局)、《秋声赋》(1944年1月,桂林文人出版社)、《田汉选集》(1947年9月,戏剧诗歌集)
张庚	《戏剧艺术引论》(1948年)、《戏剧概论》(1936年)、《秧歌剧选》、《中国话剧运动史》、《中国话剧运动大事编年》、《中国古典戏曲论著集成》(主持编辑)、《戏曲选》(主持编辑)、《中国戏曲史》(主持编辑)、《中国戏曲概论》(主持编辑)、《中国大百科全书·戏曲卷》(主持编辑)、《当代中国戏曲》(主持编辑)、《中国戏曲志》(主持编辑)、《中国戏曲通史》(与郭汉城共同主编)、《中国戏曲通论》(与郭汉城共同主编)
黄芝岗	《中国的水神》
周扬	《民间艺术和艺人》、《论赵树理的创作》(1948年)、《新的人民的文艺》(1949年7月)、《马克思主义与文艺》(1944年5月)、《周扬文集》、《中国人民文艺丛书》(1949年5月)
成仿吾	《流浪》(1927年)、《新兴文艺论集》(1930年)
萧三	《诗歌》《拥护苏维埃中国》《湘笛集》《萧三诗选》《萧三的诗》《几首诗》《诗》
徐绍清	《湘剧高腔变化初探》(与人合作编写)
周汉平	《怎样编写曲艺唱词》、《旧恨新仇永不忘》(唱本)、《杨玉翠》(长篇弹词)、《太平隐义》(长篇评书)
杨宗稷	《琴学丛书》(共计43卷14册,1911—1931年陆续刻印出版)、《琴镜》、《琴师黄勉之传》、《琴学问答》、《琴谱》(1914年刻)、《琴话》(1913年刻)、《琴粹》(四卷,是《琴学丛书》的第1册,1911年刻)、《琴学随笔》(1919年刻)、《琴镜补》、《琴瑟合谱》、《琴镜续》(1931年)、《琴余漫录》、《古琴考》、《藏琴录》、《琴镜释疑》、《幽兰和声》、《声律通考详节》
顾梅羹	《存见古琴曲谱辑览》(参与编写)、《存见古琴指法谱字辑览》(参与编写)、《历代琴人传》(参与编写)
黄源洛	《民族调式与和声》
黄源淮	《汉剧曲牌》《汉剧志》《汉剧音乐集成》
黄源澧	《大提琴教学浅论》
黄友葵	《论唱歌艺术》
杨恩寿	《词余丛话》《续词余丛话》《坦园日记》

这一时期的湖南音乐家研究范围的广度和深度体现在一些内容涉及美学、音乐教育、美育等各个方面的文章。详见表8-11。

表 8-11　湖南音乐家撰写的文章一览表

湖南音乐家	文章
黎锦晖	《十弟兄》、《十姐妹》、《旧歌新词》、《说平民和平民主义》(1922)
贺绿汀	《音乐艺术的时代性》(1934年《新夜报》音乐周刊第十二期)、《中国音乐界现状及我们对于音乐艺术所应有的认识》(原载《明星》半月刊五、六期合刊本,1936年10月,上海明星影片公司出版)、《抗战中的音乐家》(原载1939年4月武汉《战歌》第二卷第三期)、《抗战音乐的历程及音乐的民族形式》(1940年7月原载重庆《中苏文化》三周年专刊)、《关于"洋嗓子"的问题》(原载1949年6月2日《文艺报》第五期)、《音乐艺术中现存诸问题的商榷》(原载1949年6月22日《光明日报》)、《从"学院派"、古典派、形式主义谈到目前救亡歌曲》、《提高写作技巧,克服歌曲创作一般化》、《关于器乐作品创作问题》、《中国现代文化发展的回顾》、《纪念毛主席对音乐工作者的谈话》、《对目前音乐教育的设想和建议》、《论音乐的理论和实践》、《怎样建设我国现代音乐文化》、《发挥音乐教育在精神文明建设中的作用》、《关于提高和发展普通音乐教育的意见》、《关于演外国歌剧的问题》、《谈音乐创作》、《音乐美学及其他》、《姚文痖与德彪西》、《关于音乐教育的一封信》、《在福建省第二次中小学音乐教育座谈会上的讲话》、《对安徽音乐界的讲话》、《在邵阳文艺工作者集会上的讲话》、《关于发展少数民族音乐教育事业的一封信》
吕骥	《抗战后的音乐运动》、《反对一个唯心论者加于音乐的毒害》(1934年11月发表于《中华日报》)、《从音乐艺术说到中国的实用主义》、《中国新音乐的展望》(1936年8月10日出版的《光明》第1卷第5号上)、《论国防音乐》(1936年4月,在《生活知识》第1卷第12期)、《音乐的国防动员》(1936年9月在《读书生活》)、《伟大而贫弱的歌声》(1936年)、《新音乐的现阶段》(1936年)、《从原始社会到殷商的几种陶埙探索我国五声音阶的形成年代》、《解放区的音乐》(1949年7月2日)、《民歌的节拍形式》(1942年8月)、《谈谈社会主义音乐问题》
胡然	《为响应伤兵之友运动举行七次音乐会的自白》(1939年2月3日,发表于桂林版《扫荡报》)、《唱歌的常识》(1939年4月13日)、《怎样写抗战歌曲》(1939年4月13日)、《评判发声和呼吸的感想》(1939年5月11日)、《音乐从音乐会到广场上去!》(1939年5月11日)
唐荣枚	《致友人的一封信——谈声乐演唱问题》(《东北音乐》1947年第一期)
易扬	《戏曲音乐的继承与革新刍议》
田汉	《我们的自我批评》(1930年4月)
张庚	《生活知识》、《鲁艺工作团对于秧歌剧的一些经验》、《介绍秧歌剧》、《秧歌与新歌剧》、《话剧民族化与旧剧现代化》(《理论与实践》一卷三期,1939年10月)、《剧运的一些成绩》
黄芝岗	《中国工农与娱乐》《论巫舞》《论挽歌与傀儡》《唯物史观的生、旦、净、丑研究》《怎样利用地方戏作抗敌宣传》《论清末程汪诸伶历史戏编演活动》《漫谈花鼓戏》《弋阳腔考》
周扬	《表现新的群众的时代——看了春节秧歌以后》(1942年)、《我们的态度》(《文艺战线》创刊词)、《马克思主义与文艺——〈马克思主义与文艺〉序言》、《唯物主义的美学——介绍车尔尼雪夫斯基的美学》(发表于《解放日报》)、《开展群众新文艺运动》(1944)年、《论秧歌》(1944年)、《郭沫若和他的〈女神〉》、《艺术与人生——车尔尼雪夫斯基的〈艺术与现实之美学的关系〉》
成仿吾	《建设的批判论》(1923年)、《批判与同情》(1923年)、《作家与批评家》(1923年)、《批判与批评家》(1924年)、《批判的建设》(1924年)、《文艺批评杂论》(1926年)、《诗之防御战》、《论译诗》、《打倒低级趣味》、《文艺战的认识》、《全部的批判之必要》、《纪念鲁迅》(1936年)、《使命》(1927年)、《仿吾文存》(1928年)、《中国文学家对于英国知识阶级及一般民众宣言》(1927年)

续 表

湖南音乐家	文章
萧三	《毛泽东同志的初期革命活动》(1939 年)
魏猛克	《打渔杀家》(发表于《申报》)
顾梅羹	《广陵散古指法考释》《古琴古代指法的分析》
黄友葵	《论音乐教育中的洋为中用问题》《音乐发展史简介》

在上述文章中,吕骥的《新音乐的现阶段》一文提出了"新音乐的现阶段应当以国防音乐为中心"①的意见,从而为发展国防音乐进行了理论阐释;而贺绿汀的《谈音乐创作》等文章写有其对中国音乐创作事业的看法和观点,而《音乐美学及其他》《姚文痞与德彪西》等文章则涉及他的音乐美育思想。张庚的《鲁艺工作团对于秧歌剧的一些经验》《介绍秧歌剧》《秧歌与新歌剧》等文章则着眼于秧歌剧与新歌剧的创作,对秧歌剧的产生、发展环境及演进过程进行了分析,并指出"秧歌剧是新歌剧产生发展的一个基础,我们拥有自己的民族歌剧"②。

随着中西文化的交流,西方音乐思想与一些理论著作、歌曲等都传入湖南。一些湖南的音乐家将西方著作进行翻译、出版,这一行为对促进中国音乐理论的研究和中外音乐的交流都起着重要的助推作用。在此期间,由湖南音乐家翻译出版的外文著作如表 8-12 所示。

表 8-12　湖南音乐家翻译出版的外文著作一览表

湖南音乐家	外文著作
贺绿汀	《和声学理论与实用》([英]E. 普劳特,1936 年由商务印书馆出版)、《管弦乐法原理》([俄]里姆斯基·科萨科夫)
吕骥	《音乐史教程》([美]菲尔莫尔)
田汉	《汉姆莱特》([英]莎士比亚,1922 年)、《莎乐美》([英]王尔德,1923 年)、《日本现代剧选第一集》([日]菊池宽,1924 年)、《罗密欧与朱丽叶》([英]莎士比亚,1924 年)、《爱的面目》([比]梅特林克,1926 年)、《日本现代剧三种》([日]山本有三等人合著,1928 年)、《围着棺的人们》([日]秋田雨雀等人合著,1929 年)
张庚	《艺术的起源》([德]格罗塞)
周扬	《生活与美学》([俄]车尔尼雪夫斯基,也称《艺术与现实之美学的关系》,1948 年翻译并出版)
成仿吾	《共产党宣言》([德]马克思、恩格斯合著,1938 与徐冰合译,晚年将此重新翻译)、《德国诗选》([德]歌德、海涅等人合著,1927 与郭沫若合译)、《哥达纲领批判》([德]马克思)、《社会主义从空想到科学》([德]马克思)、《反杜林论》([德]马克思)
朱子奇	《和平歌》《苏联国歌》《莫斯科—北京》《等着我吧,我会回来》《喀秋莎》
萧三	《国际歌》(1922 年同陈乔年一起译成中文)

① 徐美辉.20 世纪湖南音乐人才群体研究[M].长沙:湖南教育出版社,2008:162.
② 徐美辉.20 世纪湖南音乐人才群体研究[M].长沙:湖南教育出版社,2008:176.

湖南音乐家不仅在音乐方面进行了深入研究,在文学上,也有很大的贡献。以下为湖南音乐家在文学理论研究方面所作的成果,如表 8-13 所示。

表 8-13　湖南音乐家创作的文学作品一览表

湖南音乐家	文学作品
胡然	《我摘下一片秋叶》(1938 年秋,以笔名映芬发表在《申报》副刊《自由谈》上)
田汉	《蔷薇之路》(1922 年 5 月,日记,上海泰东图书局)、《银色的梦》(1928,随笔,中华书局)、《续银色的梦》(1928 年,随笔,中华书局)、《爱尔兰近代剧概论》(1929 年 7 月,论著,上海东南书店)、《田汉散文集》(1936 年 8 月,上海今代书店)
周扬	《巴西文学概观》(著作)、《高尔基创作四十年纪念论文集》、《十五年来的苏联文学》、《夏里宾与高尔基》、《高尔基的文学用语》、《高尔基的浪漫主义》、《唯物主义的美学》、《约翰李特俱乐部之组织(美国无产文坛近讯)》(1930 年,发表于《摩登月刊》)、《美国无产作家论》(1930 年,发表于《摩登月刊》)、《关于文学大众化》(1932 年)、《到底是谁不要真理,不要文艺?》、《自由人文学理论检讨》、《文学的真实性》、《关于社会主义的现实主义与革命的浪漫主义》(1933 年 4 月,发表于《现代》杂志)、《现实主义试论》、《典型与个性》、《关于国防文学》、《现阶段的文学》(1936 年)、《与茅盾先生论国防文学的口号》、《文艺界同人为团结御侮与言论自由宣言》(1936 年)、《抗战时期的文学》(1938 年 5 月)、《一个伟大的民主主义现实主义者的路——纪念鲁迅逝世两周年》、《从民族解放运动中来看新文学的成长》、《新文学运动史讲义提纲》、《关于"五四"文学革命的二三零感》、《精神界之战士》、《我们需要新的美学》、《"文学的美"的论辩的一个看法和感想》、《对旧形式的利用在文学上的一个看法》、《文学与生活漫谈》(发表于《解放日报》)
成仿吾	《守岁》(1929 年,小说)
朱子奇	《怒吼吧,醒狮》(1937 年)、《十月》、《我歌唱伟大七月》、《飞蛾》、《延河曲》
周汉平	《燕山喋血》(长篇通俗小说)

除文学作品外,萧三曾在《湘江评论》上发表过小品散文和诗歌,在苏联期间作有《棉花》《南京路上》《三个摇篮歌》《前进曲》《抗日部队进行曲》等诗篇。吕骥在袁世凯复辟称帝时持反对态度,著有《新世说》。周扬于 1933—1936 年翻译了《伟大的恋爱》([苏]柯伦泰、《大学生私生活》([苏]顾米列夫斯基)、《果尔德短篇杰作选》([美]果尔德)、《新俄文学中的男女》([美]库尼兹)、《安娜·卡列尼娜》([俄]列夫·托尔斯泰)、《奥罗夫夫妇》([苏]高尔基)等著作。

三、音乐传播媒介

近代以来,湖南音乐家有的创办理论刊物,有的主编理论刊物,为音乐理论研究成果发表和音乐理论交流提供了良好的平台,在一定程度上促进了湖南音乐理论研究的发展。其中有代表性的音乐理论刊物如下:

(一)创办的理论刊物

1921 年 10 月,成仿吾编辑出版《创造季刊》《创造周刊》《创造日》《洪水》《创造月刊》《文化批判》等多种文学刊物。

1922年4月,黎锦晖创办、主编儿童刊物《小朋友》(周刊)、《国语月刊》。

1924年,田汉创办、主编《南国》(半月刊)、《南国新闻》、《南国特刊》。

1929年,欧阳予倩出版了《戏剧》(大型刊物)、《戏剧周刊》(报纸副刊)。

1938年初,田汉、廖沫沙、马彦祥等人共同编辑出版《抗敌戏剧》(半月刊)。随后在长沙又筹办了《抗战日报》。

1940年,胡然在重庆时出版了《音乐月刊》;同年,田汉与欧阳予倩等人在重庆创办《戏剧春秋》(月刊)并在桂林出版。

1947年,吕骥、向隅等人创办了《人民音乐》(东北版、刊物)。

(二)主编的理论刊物

1912年黎锦晖在北京《大中华民国日报》担任编辑和主笔。1914年左右,在"宏文图书编译社"当编辑,还主编过《平民周报》。

1922年,黄芝冈担任《湖南通俗教育报》编辑、在《湖南民报》任《短棍》副刊编辑。

成仿吾于1928年5月去欧洲,在巴黎期间编辑中共巴黎—柏林支部的《赤光报》;1946年任《北方文化》杂志社社长。

萧三曾参与编辑出版《少年》(刊物);1930年主编《国际文学》(中文版);在苏联期间为《救国时报》撰稿;1939年回国后,编辑《大众文艺》《新诗歌》。

1940年1月,向隅刊《新音乐》创刊号。

1942年2月,黄源洛兼任《音乐月刊》(三青团)编辑。

田汉在抗日战争胜利后,主编《新闻报》、《艺月》(副刊)。

易扬主编并出版了《活页歌选》《儿童歌曲》等书刊。

欧阳予倩编辑中华美育会主办的会刊《美育》,并任文艺部编辑主任。

张庚在20世纪30年代曾编辑《生活知识》《新学识》等刊物,曾任《戏剧报》《文艺研究》等刊物主编。解放战争时期担任《人民戏剧》(月刊)编辑。

周扬曾担任《文学月报》(左联机关刊物)、《文艺战线》主编。

魏猛克曾任《北平新报》(文艺副刊)、《观察日报》(副刊)、《文艺周刊》编辑,在日留学期间任《杂文》编辑,抗日战争时期和张天翼、蒋牧良等人在长沙共同创办了《大众报》。

周汉平担任过长沙《实践晚报》总编辑,《大众晚报》《大众报》编委,《宣传员讲本》主编等。

周贻白曾为湖南《自治新报》撰写小说、杂文。

夏铁肩曾任《扫荡报》主笔、《自立晚报》主笔、《中央日报》撰述等。

四、近现代音乐家

近现代时期,伴随着新音乐的启蒙,湖南涌现出一批卓有成就的音乐家,如中国儿童歌舞剧的创始人黎锦晖、表演艺术家舒三和、作曲家刘已明、戏剧家欧阳予倩以及贺绿汀、吕骥、田汉等,他们都是从湖南走出去的音乐家代表。同时,在湖南音乐发展史上,也有如邱望湘、陈啸空等为代表的音乐家,他们虽不是出身湖南,但他们的活动集中在湖南,也为湖南近现代音乐的发展做出了自己的贡献。

（一）湖南籍音乐家

1. 贺绿汀

贺绿汀(1903—1999年)，作曲家、音乐教育家。原名楷，又名安卿、抱真，笔名罗亭、山谷等，湖南邵阳人。贺绿汀从小就接受民歌与戏曲的熏陶。9岁就读于邵阳循程学校，15岁时考入长沙湖南省立甲种工业学校，后因学校停办转入邵阳县立中学。1921年初中毕业后在东乡仙槎（灵山寺）小学教音乐绘画。1923年考入长沙岳云学校艺术专修科学音乐、绘画。课余和同好共同组织了国乐研究会，经常表演《梅花三弄》《花欢乐》等乐曲。贺绿汀会拉胡琴、弹三弦、月琴、吹笛子等，并经常参加社团活动。1925年毕业于岳云学校，后留校担任音乐教师。1926年回到邵阳，任县立中学、县立师范、循程小学等校音乐教师，同年10月加入中国共产党，随后参加了广州、海丰等地的起义活动，曾被委派担任泥瓦工人党支部书记和邵阳市总工会代理宣传部部长。1927年12月随部队撤到海丰后，在澎湃领导的中共广东省委东江特委宣传部任宣传干事。在此期间，贺绿汀画过宣传画、创作过歌曲，他写下了反映海丰工农群众在党的领导下进行夺取政权斗争的《暴动歌》，可以说是最早用音乐作武器参加工农群众斗争的音乐家。1928年被捕，出狱后任教于上海私立小学，曾为北新书局编辑过儿童音乐丛书。

1930年贺绿汀在上海西门里私立小学任教时期，著有《小朋友音乐》与《小朋友歌剧》两本书。1931年考入上海国立音乐专科学校选修理论与钢琴，同时在一所私立小学任教。1932年"一·二八"事变发生后任教于武昌艺专，1933年9月回上海国立音专继续随黄自攻读作曲。其作品《牧童短笛》《摇篮曲》在1934年的俄国音乐家齐尔品举办的征求有中国风味的钢琴曲活动中分获头等奖和名誉二等奖。1935年春贺绿汀完成了影片《风云儿女》的配乐，同年又与黄自、赵元任合作，为电通影片公司摄制的、袁牧之编导的我国第一部音乐喜剧片《都市风光》配乐作曲，为沈西苓编导的影片《乡愁》和《船家女》作曲配乐，写下了名为《乡愁曲》与《摇船歌》的主题歌。"一二·九"运动后，贺绿汀参加了音乐界的抗日统一战线组织"词曲作者联谊会"，作有《心头恨》《谁说我们年纪小》等抗日救亡歌曲。此时他担任了明星公司的音乐科长，为《生死同心》(1936年秋)、《压岁钱》(1937年初)、《十字街头》(1937年4月)、《马路天使》(1937年7月)等进步影片以及《复活》《武则天》等话剧作品作曲配乐，写有《春天里》《四季歌》和《天涯歌女》(田汉词)等插曲。1937年贺绿汀加入了上海救亡演剧队第一队并赴华北宣传。他在防空洞里写出了《游击队歌》，在刘庄创作了《上战场》(原名《干一场》)，用日文写了《日本的兄弟》。1938年写了抗战歌曲《保家乡》。1939年5月，贺绿汀在陶行知创办的育才学校担任音乐组主任兼中央训练团音干班教员。后为《中华儿女》《胜利进行曲》《青年中国》等电影配乐，作有合唱作品《胜利进行曲》、无伴奏合唱《垦春泥》、宣叙调《嘉陵江上》(1939年4月)、抒情曲《阿侬曲》、笛子独奏曲《幽思》、管弦乐曲《晚会》等音乐作品。1941年到达苏北盐城新四军军部，为新四军培养了众多音乐人才。此时贺绿汀

负责鲁艺工作团音乐组和音乐干部训练班的工作,他编写了音乐教材《和声学初步》,创作了大型合唱曲《1942年前奏曲》。1943年他曾在鲁迅艺术学院任教。1944年9月任陕甘宁边区联防军政治部宣传队的音乐指导。创作有《骑兵歌》《自卫军歌》《前进,人民的解放军》等战士歌曲;《烧炭英雄张德胜》《徐海水除奸》《打松沟》等部队歌舞剧;话剧《沁源突围》中的《山中新生》《胜利进行曲》等器乐插曲以及根据民歌改编的合唱《东方红》和管弦乐《森吉德玛》(1943)等音乐作品。解放战争时期他与李鹰航、张一鸣等人为歌剧《军民互助》谱曲。1946年4月创建了中央管弦乐团并任团长,1948年8月任华北人民文工团副团长。1999年逝世于上海。

2. 吕骥

吕骥(1909—2002年)作曲家、音乐理论家、音乐教育家。原名吕展青,曾用笔名穆华、霍士奇、唯策等,湖南湘潭人。6岁进小学,闲时随姐姐吹奏箫笛。小学四年级时能自弹风琴并学有3种和弦伴奏。1926年入湖南省立师范学习,随后曾在福州、泉州等地从事中小学音乐教师工作。1930年至1934年曾在上海国立音专学习。《北方有佳人》《落梅风》等作品是20世纪20年代末创作的佳品。1922年吕骥离开学校,参加了左翼剧联并赴武汉从事左翼剧联活动。在此阶段吕骥曾与张庚负责成立了左翼剧联武汉分盟。他翻译了西方音乐史中有关歌曲、歌剧的内容并写有小学音乐教育的论文在《武汉日报》文艺副刊发表,并在武昌艺专的音乐会上演唱外国古典歌曲。1933年,吕骥与聂耳成立了左翼剧联音乐小组。1934年秋他在上海女青年会的女工夜校教救亡歌曲。1935

年7月17日聂耳在日本逝世,吕骥为此创作了《聂耳挽歌》。1935年加入电通影片公司工作,其间担任过影片《都市风光》的音乐指挥以及《自由神》的配乐工作,《自由神》主题歌便出于此。1935年他加入中国共产党,同年5月与沙梅等同志组建了"业余合唱团"。1935年底,吕骥与孙师毅研究决定成立"词、曲作者联谊会"(又名歌曲作者协会)。1936年他主持组织了"歌曲研究会",创作有《新编"九一八"小调》(活报剧《放下你的鞭子》插曲)、《中华民族不会亡》、《射击手之歌》等音乐作品。1936年10月22日吕骥、麦新等人组织了挽歌队给鲁迅先生送别,他们在丧仪上高唱了吕骥创作的《鲁迅先生挽歌》(张庚词)并在安葬时指挥演唱了《安息歌》。在吕骥的发起和主持下,1936年底以业余合唱团及各歌咏团为中心,动员上海国立音专同学参加了盛大的援绥音乐会。1937年初,吕骥到达北平(今北京),目的是将救亡歌咏运动与北平的学生运动进一步结合起来。同年2月,他参加了清华大学举行的校内唱歌游行,创作了《武装保卫山西》,由于流传较广,甚至改名为《武装保卫大武汉》《保卫浙江》等。1937年10月,他到抗日军政大学工作。1938年作有《陕北公学校歌》《毕业上前线》《西北青年进行曲》。1938年2月,参加鲁迅艺术学院(以下简称"鲁艺")的筹建工作,学院建成后,吕骥任院务委员兼音乐系主任。这时期他谱写了歌曲《开荒》,同年为歌剧《农村曲》写了最后的合唱曲《壮丁上前线》,为话剧《大丹河》作插曲《大丹河》。1939年7月,他到晋察冀敌后根据地创办华北联合大学,任文艺部副主任兼音乐系主任并写下合唱曲《向着列宁斯大林道路前进》、《华北联大校歌》、《青年歌》、活报剧《参加八路

军》插曲《参加八路军》。1940年4月,吕骥继续任鲁艺教务处处长兼任音乐系主任并主持音乐工作团的工作,同时负责陕甘宁边区音乐协会及中国民歌研究会工作。边区文化协会召开第一次代表大会,吕骥当选为边区文协中心委员。1941年,吕骥在鲁艺如何改进教学这个问题上,与其他人建立了新的音乐教育体系,在理论上,学习马列主义艺术理论、中国文艺运动史、中国近代史、西洋近代史、中国新音乐运动史等。音乐部除音乐系外,还成立了音乐研究室、音乐工作团,将1938年5月成立的民族研究会扩大为"中国民间音乐研究会",吕骥担任了该会主席,开始对民歌进行搜集、研究。到1945年去东北之前,记录、整理了《陕北民歌》两集,《迷胡》《道情》《民间器乐曲》各一集等并油印出版。1941年冬,为了祝贺郭沫若50诞辰,吕骥为郭沫若《凤凰涅槃》谱了曲。1942年组成"河防将士慰问团",在演出过程中,广泛搜集民间音乐,同时集体创作了大型联唱《七月里在边区》。抗日战争胜利后,延安鲁艺由吕骥、张庚率领迁往东北,到佳木斯改名为东北大学鲁迅文艺学院。鲁艺改编为两个文工团一个工作组,吕骥担任总团长,一边工作,一边创作演出,1948年,作曲了《攻大城》《人民爆破手》等。1947年,吕骥等人创办了《人民音乐》(东北版)刊物。1948年11月2日,东北全境解放。吕骥任总团长带领音乐工作团和鲁艺文工团去九台、长春慰问起义部队。1949年5月要评选优秀作品并向全国介绍。在吕骥的主持下评出优秀歌曲83首,辑成《东北群众歌曲选》。其他还有23部联唱、大合唱、说唱、戏剧音乐,9部大、中型歌剧音乐,23首管弦乐和电影音乐。由吕骥领导的东北音乐工作在战争环境下取得了丰硕成果。1949年他作为东北解放区的代表参加大会并做了《解放区的音乐》的报告,总结了解放区音乐的特点和成就。中华全国音乐工作者协会成立,吕骥当选为主席。1949年8月,中共中央决定创办中央音乐学院。周恩来总理任命吕骥为中央音乐学院党总支书记,兼副院长。

3. 黎锦晖

黎锦晖(1891—1967),儿童歌舞音乐作家。其父亲和母亲非常重视对子女的培养教育,特意设立新型家塾——长塘杉溪学校,取中西之长,开设"四书""五经"及算学、格致、博物、音乐、图画等课程。黎锦晖从小学过古琴和吹拉弹打等乐器,哼过昆曲、湘剧,练过汉剧、花

鼓戏,经常参加民间吹鼓手与道场的合奏,10岁起每年参加祀孔的乐舞表演,和大哥黎锦熙参加花鼓戏班的演出。1906年考入湘潭昭潭中学,开始学习西方音乐理论知识和声乐,学会了演奏风琴。1910年考入长沙铁道学堂,不久转入长沙优级师范图工科。1912年,担任长沙优级师范传习所乐歌教员。黎锦晖的第一部音乐作品为《明德校歌》。

1912年,黎锦晖到北京《大中华民国日报》任编辑和主笔。1914年左右回到黎锦熙主持的"宏文图书编译社"当编辑,协助编写小学教科书。在此期间曾以"甚么"为笔名在《湖南公报》和长沙《大公报》上发表了不少湖南快书和渔鼓词用以讥评时政旧俗。他在长沙任学校乐歌教员时编写有音乐教材,他将歌曲内容分为修身、爱国、益智、畅怀四类并对各类民间曲调进行了搜集,以便不同年级的学生使用。1915年,黎锦晖兼任中央女校、孔德、怀幼学校的国文、历史、图画教员。在此期间他在闲暇时还

修习了京剧和国语。1916年后他参加了北京大学音乐团(后为音乐研究会)的活动。1918年以北平大学旁听生、该校音乐研究会会员的身份担任了该会"潇湘乐组"组长。除公开演奏外,黎锦晖还把一些湖南民间乐曲制谱送北大《音乐杂志》发表。1920年冬,黎锦晖应聘到上海,为中华书局编写《新教材教科书国语课本》,同时兼任教育部委托中华书局举办的国语专修学校教务主任,1922年初继任校长。他在"语专"下设立附属小学并组织了三支国语宣传队,为的是实验国语教材和新的教学法。此时写过一首歌叫《提倡国语》。在"语专附小"设立了歌舞部,把自己采集的各地民歌小曲删繁就简,省略花腔,或将主题加工融化,编成近乎曲艺形式的儿童"表演唱",在学校举办的"同乐会""恳亲会"和"纪念会"上演出。此后创作了儿童歌舞表演曲《老虎叫门》、《可怜的秋香》(1921年)、《好朋友来了》、《寒衣曲》等。1945年《可怜的秋香》被一位外籍的作曲家吸收为大型纪录片《中国之抗战》的音乐主题。1922年4月,黎锦晖担任中华书局"国语文学部"部长,创办并主编行销全国的儿童刊物《小朋友》周刊。1923年,担任新成立的上海实验剧社社长。1927年2月他在上海成立了中华歌舞专门学校并担任校长,这也是中国第一所培养歌舞人才的学校。1927年秋,黎锦晖新编了6部歌舞剧——《神仙妹妹》《最后的胜利》《小小画家》《长恨歌》《小利达之死》《小羊救母》,并编写出了《总理纪念歌》《同志革命歌》《欢迎革命军》等爱国歌曲。1927年起他创作迎合市民口味的"家庭爱情歌曲",将大众音乐里的一部分民歌、戏曲和曲艺中不堪入目的辞藻除去,配以外国爱情歌曲的词义和中国古代诗词的造诣,写出《毛毛雨》《妹妹我爱你》等"流行歌曲"。1928年,黎锦晖在"歌专"的基础上,成立了"美美女校",1928年4月组建"中华歌舞团"。此后,他创作了《桃花江》《特别快车》《小小茉莉》等爱情歌曲。1929年冬回到上海。1930年初成立"明月歌舞团",1930年5月到天津、大连、奉天(今沈阳)、长春巡回演出。1930年冬与中华唱片公司签订灌制唱片的合同。1931年底,黎锦晖自作词曲的救亡歌曲——《义勇军进行曲》《向前进攻》《追悼被难同胞》在上海《申报》上发表。1932年"一·二八"战事后,联华影业公司与歌舞班解约。1934年黎锦晖为扬子饭店舞厅组织了一支爵士乐队,还为电影《人间仙子》《梨花夫人》作曲。1935年6月6日回到长沙。1936年他在中华平民教育促进会和江西地方政治研究会工作,写有《中华民族战歌》29首以及《抗日三字经》《十里送夫》等抗战题材的歌曲和唱词。1940年在重庆伤兵教育委员会和中国电影制片厂工作,作有《荣誉军人读本》(六册),通俗剧《送夫当兵》《打谷别村》等,还为郭沫若历史剧《虎符》配歌作曲。抗战胜利后回到上海,为美国影片《大地》《泰山得子》做过配译。他还参加过上海电影制片厂翻译片工作,为上百部外国影片配译音乐。业余时间他创编过通俗唱本,还选辑民间曲调八百余首。新中国成立后,长期在上海电影制片厂工作。

黎锦晖是中国儿童歌舞剧的创始人,也是中国第一个歌舞学校的创办者。他创作的儿童歌舞剧与歌舞音乐,在人民大众中影响相当广泛。在近现代中国的文化界,他是位奇人。在中国的音乐史、戏剧史、电影史、文学史、教育史他都占有重要席位,在有些领域,他更无愧于"奠基者""创始人"之誉,在20世纪20至40年代,他创造了中国文化事业的一个个"里程碑"。黎锦晖是中国流行音乐之父,他将中国流行歌曲推出国门。

4. 田汉

田汉(1898—1968年),中国戏剧家、诗人,湖南长沙人,原名田寿昌,笔名田汉、陈瑜、伯

鸿等。1912年入长沙师范学校学习。1916年毕业于长沙师范学校并考入日本东京高等师范学校。留学日本后曾进行诗歌评论与剧作写作。1919年在东京加入李大钊等组织的少

年中国学会,并开始在该会机关刊物《少年中国》(月刊)上连续发表新诗和文艺理论、翻译作品。1920年创作了剧本《梵峨璘与蔷薇》《咖啡店之一夜》。1921年留学回国,与郭沫若、成仿吾等组织创造社。1922年在上海中华书局任编辑,1924年创办《南国月刊》并任主编,1926年创办南国电影社,办有《南国》《南国周刊》,并对其编导的电影《到民间去》进行了拍摄。1927年任上海艺术大学文学科主任、校长,作有剧本《苏州夜话》《名优之死》。1927年底与欧阳予倩、唐槐秋、周信芳、高百岁等举行"鱼龙会"演出。1928年与徐悲鸿、欧阳予倩组建南国艺术学院,任院长兼文学科主任。1928年秋成立南国社,多次到南京、杭州、广州等地演出。创作演出了《古潭的声音》《颤慄》《南归》《第五号病室》《火之跳舞》《孙中山之死》《一致》等剧作。1929年冬开始参加政治活动,成为1930年中国左翼作家联盟和中国左翼戏剧家联盟的发起人和组织者之一。1930年前后参加中国民权保障大同盟、中国左翼作家联盟。1930年4月发表《我们的自我批评》。这一时期的剧本作品有《乱钟》《暴风雨中的七个女性》《回春之曲》等,并与夏衍、阳翰笙等进入电影界,编写了《三个摩登的女性》《青年进行曲》《风云儿女》。日本侵华战争发生后,他与应云卫、马彦祥组织中国舞台协会,举行抗战戏剧公演。此后创作改编了话剧《阿比西尼亚的母亲》《女记者》《复活》《阿Q正传》和戏曲《土桥之战》。1932年加入中国共产党,任左翼戏剧家联盟党团书记。1936年与应云卫、马彦祥组织中国舞台协会。七七事变后创作话剧《卢沟桥》,并从事抗日救亡活动,曾编辑出版《抗战戏剧》(半月刊)和长沙《抗日战报》。1937年创作了《四季歌》《天涯歌女》的歌词。1937年,田汉组织成立了中华全国戏剧界抗敌协会。抗日战争爆发后参加了组织上海文化界救亡协会。1938年2月受周恩来之邀组织有十个抗敌演剧队、四个抗敌宣传队、一个孩子剧团和其他剧团并谱写《新雁门关》《江汉渔歌》《岳飞》等戏曲。1938年初与马彦祥、廖沫沙等编辑出版了《抗敌戏剧》半月刊。后又筹办了长沙《抗战日报》。1940年赴重庆,与欧阳予倩等创办《戏剧春秋》(月刊)并于桂林出版;曾先后主持了"戏剧的民族形式问题座谈会"和"历史剧问题座谈会",皖南事变后在桂林领导组建新中国剧社和京剧、湘剧等民间抗日演出团体并作有话剧《秋声赋》《黄金时代》等,与洪深、夏衍合编了《再会吧,香港》。1941年在桂林组建新中国剧社。1944年春与欧阳予倩在桂林主持西南第一届戏剧展览会。抗日战争胜利后回归到上海组织戏剧家联谊会,任《新闻报》《艺月》副刊主编,话剧《丽人行》和电影《忆江南》《梨园春秋》等作品作于该阶段。1949年任文化部戏曲改进局、艺术局局长。

5. 黄友葵

黄友葵(1908—1990年),中国女高音歌唱家、声乐教育家。自幼受到家庭及族人熏陶掌握有月琴、扬琴、笛、箫等乐器,会演唱谭腔《四郎探母》。1915年入长沙光道女子小学,其后接触钢琴。1920年秋考入长沙福湘女中,跟从美籍教师学习钢琴。在福湘时已接触了巴

哈、贝多芬、肖邦等人的作品且兼职钢琴课的教学，毕业后留校担任专职钢琴老师。1926年考入南京金陵女子大学，后中途辍学。1927年就读于苏州东吴大学。1928年去南洋爪哇岛布利达中华女子中学教书，1929年回到东吴大学继续就读。1930年留学于美国亚拉巴马州亨廷顿大学，同年11月由陶瓷图案设计转向音乐，专攻声乐，成为阿·波尔斯的学生。1933年毕业获学士学位，获得特立西格荣誉学会会员奖，并开了一场独唱音乐会。曾作为美国亨廷顿大学合唱队成员，代表亚拉巴马州参加芝加哥世界博览会演出并担任合唱的领唱，回国后就任母校东吴大学。1934年春，黄友葵受长沙母校福湘女子中学邀请举办了独唱音乐会。1936年秋她曾多次与上海工部局交响乐队合作演出中外名曲，还曾和当时上海音乐爱好者所组织的、以合唱为主的声乐表演团体雅乐社合作演出了海顿清唱剧《创世纪》及《四季》，并多次在上海工部局交响乐队举办的星期音乐会中表演独唱节目。

1936年底，上海工部局交响乐队指挥梅帕器向黄友葵提出愿资助她去意大利歌剧院深造的意见并提出了在三年学习期满之后要留在意大利演三年歌剧，演出收入得归梅帕器所有的要求被其谢绝。无独有偶，当时有一美国人在听过黄友葵的独唱后产生了聘她去美国好莱坞演唱并许诺以高酬相待的意愿也同被其谢绝。20世纪30年代中期后黄友葵一直从事声乐演唱，曾在歌剧《柳娘》《茶花女》《蝴蝶夫人》中任女主角。1939年夏，黄友葵任国立艺术专科学校音乐系教授。1945年她任国立音乐学院声乐系主任。1949年中华人民共和国成立后她任教于南京大学艺术系及南京师范学院音乐系。

6. 黄源洛

黄源洛(1910—1989年)，湖南长沙人，作曲家，中国音乐家协会会员。因受到父亲的影响和传统音乐的熏陶以及新音乐的启蒙教育掌握了多种民族乐器和风琴、提琴的演奏。

1923年黄源洛考入长沙县立师范学校，在学校组织了"荷花池民乐队"。1927年其从长沙师范学校毕业后曾在长沙的十七高小及隐储女校任音乐教员，同年创作了仿西欧歌剧的儿童歌剧《名利图》。1928年考入上海美术专科学校音乐科，主修提琴，后改理论作曲。同时他还在上海国立音乐专科学校跟从黄自修习理论作曲。1931年毕业于美专，后参加了集美歌舞剧社及左翼剧联的"五月花剧社"。1931年8月回到长沙，曾任明宪、衡粹、长郡等中学的音乐教员并组织成立了"大时代音乐社"，开办小提琴训练班及小提琴讲座，作有儿童歌曲《姐姐门前一树桃》。1936年参加了教育部音乐教育委员会举办的"中英庚款"征求儿童歌曲的比赛并在该赛中获二等奖。后又创作校园歌剧《马尔加周达》《幼儿之杀戮时代》《棠棣之花》等作品。1939年任中华交响乐团中提琴手。后为《秋子》进行音乐创作，并与陈定、臧云远合写了一部三幕抒情歌剧《苗家月》。1941年5月黄源洛任国立音乐院管弦乐团团员兼研究组长，1942年2月兼任三青《音乐月刊》编辑，1943年任国立剧专音乐系副教授。1944年至1946年创作有四幕小歌剧《牧童村女》(1944

年)、三场古典歌剧《普罗米修斯之被困》(1945年)、四幕轻歌剧《牛郎织女》(1946年)。他于1945年1月任音乐院管弦乐团团员兼训练组长,8月任三青团中央干部学校音乐教授。1946年底受湖南籍歌唱家胡然之邀创办了"湖南省立音乐专科学校"并在该校教授理论作曲课程,后任教务主任。自1950年3月始长期任职于海军文工团。

7. 刘已明

刘已明(1905—1996年),湖南耒阳人。他在小学时曾跟农民学习过打锣鼓、吹笛子。1919年7月小学毕业后考入衡阳私立成章中学,曾跟同班同学刘泰学习京剧的西皮、二黄和反二黄的三种调弦法,继而自学过门与唱腔,掌握了为京剧伴奏的技艺。1923年刘已明考入私立岳云中学特设艺术科,毕业后任教于衡阳省第三师范。1926年在长沙岳云中学任教。1930年2月报考了上海国立音乐专科学校。在上海音专主修理论作曲(教师黄自),副修钢琴(教师阿萨科夫)。课余时间随谭抒真、王庆勋学习小提琴和口琴。1932年在武昌艺术专科学校教授和声学与钢琴。1933年春回长沙岳云中学任教,兼任明德中学、衡湘中学、蔚南女校、兑泽中学的教师。此时刘已明作有很多中小学生歌曲,如《穿什么好》《中学班会歌》《大军进行曲》《当兵好》《大刀歌》《从军歌》《抗战歌》《燕子》《摇船歌》等。有的发表在刘雪庵主编的《战歌》上,有的则发表于缪天瑞主编的《音乐教育》和《乐风》。1934年夏张曙任教于长沙明德中学后曾随其学习二胡。曾组织岳云、衡湘等学校的学生在教育会的会场举行中学生抗日歌曲演唱会及歌咏会,曾在青年会会场举行过以抗日歌曲为主的音乐会。1937年其歌曲《海燕之歌》发表于重庆《乐风》期刊。1941年春任教于常宁县省立第二师范与省立第二中学。1942年受聘到湖南省兰田国立师范学院音乐科任教。1944年回乡,在省立第十一师范学校担任艺术教育组主任。1947年任教于国立师范学院。新中国成立后,任湖北教育学院艺术科音乐组组长,后任华中师范学院音乐系主任。

8. 黄源澧

黄源澧(1916—2006年),湖南长沙人,大提琴演奏家,音乐教育家,中国音乐家协会会员。黄源澧出身于音乐世家,接受过系统的西方音乐理论教育。他从湖南优级高等师范学堂毕业后曾被长沙师范、湖南第一师范、长郡中学、周南女中等校聘用,主要从事音乐与美术两门学科的教学工作。1928年黄源澧入长沙县立第一中学读书,他常与同学们在各学校演出《春江花月夜》《梅花三弄》《寄生草》等民乐合奏曲及大提琴独奏作品。1934年他考入上海美专音乐系,修钢琴主科,其后改修大提琴主科。曾随上海工部局乐队俄籍大提琴师乌尔斯坦(后曾向该乐队首席俄籍大提琴师佘甫磋夫)学习大提琴并常参加各种演出。同年任教于常州国立音乐院,后任该院少年班教务主任。1937年黄源澧毕业于上海美专音乐系,后任中央音乐学院管弦系主任。抗日战争全面爆发后在武汉参加了励志社乐队。1939年参加了广播电台乐队(此乐队于1940年移交教育部,改编为国立音乐院附属管弦乐团)。1940年任中华交响乐团大提琴师(后任首席)。1942至1944年间与范继森、王人艺、黎国荃联合赴昆明、成都、贵阳等地举办音乐会。1945年任青木关国立音乐院教授。1947年任青木关国立音乐院幼年班教务主任。

9. 唐荣枚

唐荣枚(1918—2014年),女高音歌唱家、音乐教育家。湖南长沙人。她在父亲的熏陶

下自幼能歌善舞,会演奏胡琴、笛子、风琴等乐器。唐荣枚歌喉嘹亮,她在长沙第一高小读书时就得到了音乐老师胡然的赏识并由此进入了学校合唱队,常担任领唱,还曾有参加长沙音乐会的经历。1930 年唐荣枚升入长沙市立第二女中。初中毕业后在武昌艺专修习音乐。1933 年考入上海国立音专声乐特别选科,经胡然介绍跟随周淑安学习音乐。1934 年考取为声乐选科生。1935 年春考入高中师范科,改从苏联著名男低音歌唱家苏石林教授学习声乐。1936 年春开始随克利洛娃学习,常参加校内外音乐演出。1937 年 2 月申请休学。此后半工半读,在克利洛娃声乐馆继续深造。曾任上海基督教女青年会歌队指挥并担任钢琴伴奏。1935 年抗日救亡歌咏运动勃发,她与冼星海、吕骥、孙慎、张曙、黄源洛、刘已明等人演唱救亡歌曲,并于 1937 年初在长沙参加了共产党领导的中华民族解放先锋队。曾参加湖南省文化界抗敌后援会组织的歌咏演出及街头宣传活动,为湖南省高中学生教唱"战歌"并在蔚南女子中学教唱救亡歌曲和苏联歌曲。1938 年加入共产党。唐荣枚在延安时曾被鲁艺副院长沙可夫任命为音乐系教员兼全院声乐指导,在鲁艺唐荣枚参加了歌剧《农村曲》(向隅曲)与《军民进行曲》(冼星海曲)的声乐辅导工作。作为鲁艺教职员工俱乐部副主任,唐荣枚经常在节假日、重要会议及欢迎国内外来宾举行联欢会时,负责带领著名的鲁艺乐队去演出。1943 年 3 月 12 日,唐荣枚随鲁艺秧歌队去南泥湾劳军演出。1943 年底参加鲁艺工作团去绥德、米脂等县巡回演出,在此期间她还把创作的新歌剧《兄妹开荒》《运盐小调》《跑早船》唱给老乡听,并让大家跟着学。1944 年底,唐荣枚再次与孟波、公木、刘炽去米脂县帮助当地政府与群众开展春节前后的秧歌活动。回到延安后开始主攻陕北民歌如《三十里铺》《歌唱毛泽东》《信天游》《种瓜人李宏泰》等作品的演唱。1945 年她在党的"七大"期间举办的一台综合性的节目上,演唱了陕北民歌《信天游》和《翻身道情》(改编后的,曾是新编小秧歌剧《减租会》中的一个唱段)。1945 年后唐荣枚先后在佳木斯、哈尔滨、沈阳担任东北鲁艺音乐系教员、副系主任、教授。除教学外还从事音乐会的演唱活动。1949 年底任国立音乐院上海分院(即今上海音乐学院)声乐系副教授。

10. 胡然

胡然(1912—1971 年),湖南益阳人,字曼伦,中国男高音歌唱家。1922 年考入湖南第一师范学校。1930 年入国立上海音乐专科学校学习声乐,师从周淑安和俄籍教授苏石林,此外他同时还在上海美术专科学校和其他中学教授唱歌。1937 年毕业。其后在长沙从事抗日救亡歌咏运动。1939 年应聘执教于桂林广西师资训练班。1940 年赴重庆,先后执教于中央训练团党政班、音乐干部训练班。在此期间创作有大量抗日救亡歌曲,曾组织"抗敌歌咏团"赴华南各地演出。1945 年任教于南京中央大学音乐系和国立音乐院,1943—1946 年任重庆青木关国立音乐院教授。在重庆时创办了抗战歌咏团,出版有《音乐月刊》,写有抗战歌曲。1946 年后他在长沙创办了湖南音乐专科学校并任校长,兼任南京国立音乐院、中央大学音乐系教师。1949 年移居香港,执教于香港基督教信义神学院,曾创建香港乐艺合唱团,主编有香港《乐艺音乐杂志》。1958 年定居美国。

11. 易扬

易扬(1918—2008 年),湖南凤凰人,土家族,作曲家,湖南省音乐家协会名誉主席,曾任湖南省音乐家协会副主席、省戏曲音乐学会会长。1939 年起开始参加抗日救亡歌咏运动并

从事歌曲创作,作有《凤凰青年战时服务团团歌》《晨呼队队歌》《生命颂》《沅江船夫曲》(1943)等歌曲。曾加入李凌、赵沨等主持的新音乐社。抗日战争胜利后先后执教于桂林、柳州及香港、台湾等地。在此期间曾主持编辑、出版了《活页歌选》《儿童歌曲》等书刊。新中国成立后,任湖南省工人文工团创作员,与宋扬共同负责湖南省文联音乐组工作。

12. 张庚

张庚(1911—2003年),戏剧理论家,教育家,湖南长沙人,原名姚禹玄。中学就读于长沙著名的楚怡学校。后毕业于上海劳动大学。1934年加入中国共产党。1932年在武汉参加中国左翼戏剧家联盟武汉分盟工作,同年任剧联常委。1934年在上海任剧联常委,抗日战争爆发后曾组织蚁社流动演剧队进行抗战宣传活动。20世纪30年代张庚参加了上海左翼戏剧运动,主要从事戏剧理论批评工作以及《生活知识》《新学识》等刊物的编辑工作。1938年赴延安任鲁迅艺术学院戏剧系主任。抗战胜利后任东北鲁迅文艺学院副院长。解放战争时期任文工团四团团长,担任《人民戏剧》月刊的编辑工作。1942年出版《戏剧艺术引论》。

13. 成仿吾

成仿吾(1897—1984年),教育家、文学家、文艺理论家,原名成昌想、成灏,湖南新化人。成仿吾幼时在私塾读书,1909年因病辍学。1910年留学日本在名古屋第五中学学习,1914年在冈山第六高等学校二部(工科)学习,1917年入东京帝国大学造兵科学习。1919年开始与郭沫若、郁达夫、田汉等在日本从事文学活动。1920年在《时事新报·学灯》上发表有新诗《青年》《狂飙时代》。1921年4月回国,在湖南楚怡工业学校任教,后兼任长沙兵工厂技正(总工程师),并与田汉、郭沫若、郁达夫等人发起成立"创造社"。1921年10月编辑出版了《创造季刊》《创造周刊》《创造日》《洪水》《创造月刊》《文化批判》等多种文学刊物。1922年创作了短篇小说《灰色的鸟》,文学评论《歧路》等。1923年编写《创作社与文学研究会》《海上的悲歌》《雅典主义》《诗之防御战》《新文学之使命》《士气的提倡》《新的修养》《作者与批评家》《国学运动之我见》等文学作品。1924年7月任广东大学理学院物理力学主任教授。1927年出版有文艺论集《使命》、小说诗歌散文集《流浪》。1928年8月在法国巴黎加入中国共产党,在巴黎期间,编辑中共巴黎—柏林支部的《赤光报》。在此期间,第一次把德文《共产党宣言》翻译成中文。1931年秋回到上海,担任鄂豫皖苏区省委宣传部部长兼省苏维埃文化委员会主席和红安中心县委书记,在此期间与楼适夷编辑了《白话小报》。长征胜利到达陕北后任中央党校教务主任、教师及红军大学(后改为抗日军政大学)教师。1937年8月陕北公学成立,成仿吾担任校长,作有《陕北公学校歌》。1939年7月任华北联合大学校长,作有《华北联合大学校歌》。同年12月任文化工作委员会书记。1941年被选为华北联大党委书记。1943年被选为晋察冀边区参议会议长,任中共晋察冀分局委员。1948年8月,

华北联合大学与北方大学合并组建为华北大学,成仿吾担任副校长。1949年12月中央决定成立中国人民大学,成仿吾任副校长。

14. 徐绍清

徐绍清(1907—1969年),湘剧表演艺术家,湖南浏阳人。初小毕业后就读于浏阳澄中高等学校,一年后因经济原因辍学。在长沙妙高峰中学肄业后入浏阳老案堂班学戏。拜湘剧名演员彭申贤为师,学老生。抗日战争时期,参加湘剧抗敌宣传队,任第二队队长。长沙沦陷后在桂林重组了岳云湘剧团,从事抗日演剧活动,编演了《江汉渔歌》《梁红玉》《骂汉奸》等。1949年8月长沙解放后,加入中国人民解放军湖南军区洞庭湘剧团。

15. 欧阳山尊

欧阳山尊(1914—2009年),湖南浏阳人,原名欧阳寿。1927年曾参与了影片《天涯歌女》的拍摄,1931年加入上海戏剧协社。同年考入广州民因大学土木工程系,1935年毕业于大夏大学英语系,1936年发起组建了四十年代剧社。曾演过《咖啡店一夜》《夜未央》《威尼斯商人》《怒吼吧黄河》《赛金花》等话剧,创作有独幕剧《大路》,参加过"五月花"剧社的话剧演出。"九一八"事变后参加了左翼演戏运动。抗战开始后参加了上海救亡演剧一队,1938年到延安,加入中国共产党。曾任陕甘宁边区民众剧团教员、抗日军政大学总校文工团副团长。1940年在晋绥任战斗剧社社长兼导演、鲁艺晋西北分院院长,曾创作了《人约黄昏》《霞园》及《重圆》《警备队长》等话剧作品。1942年参加延安文艺座谈会,后任鲁迅艺术文学院分院院长。1943年调至陕甘宁绥五省联防军政治部宣传队,1944年来到陕甘宁边区从事文教工作,被选为模范工

作者。曾导演10余部反映敌后斗争的戏剧,如《张家店》《红灯》《过关》《黄河三部曲》《旧恨新仇》《贺宝元回家》(秧歌剧)、《治油旱》《第四十一》《弟兄们拉起手来》等。

16. 杨宗稷

杨宗稷(1863—1931年),字时百,自号九嶷山人,湖南宁远清水桥人。清末民初琴学(古琴)大家,被称为"民国古琴第一人"。14岁考入县学,20岁学习古琴。1908年拜黄勉之为师。1915年起,在京开办了"九嶷琴社"并开始办学教琴,此后在琴史上赫赫有名的"九嶷派"因此得名。1917年杨宗稷开始专门从事古琴教学和琴学理论研究,他自号"九嶷山人",并将居所命名为"半百琴斋",举办"九嶷琴社"。1920年他成立了"北京琴会"。1922年春受聘到北京大学教授古琴,1922年冬受阎锡山之聘到太原教授古琴。1928年著有《琴学丛书》。1933年病故。他在1911年到1926年著有众多古琴论

著,其中包括《琴粹》4卷、《琴话》4卷、《琴谱》3卷、《琴学随论》2卷、《琴学漫录》2卷、《琴镜补》3卷、《琴瑟合谱》3卷、《琴学问答》1卷、《藏琴录》1卷。杨宗稷致力于研究古琴谱,他曾将《碣石调幽兰》的原本文字谱重新译为减字谱。

17. 顾梅羹

顾梅羹(1899—1990年),名焘,别号琴禅,生于湖南长沙,祖籍四川华阳。顾梅羹自幼随祖父学习古琴,11岁入"南薰琴社"。1918年任湖南省立通俗教育馆编辑员。1920年在上海申报馆授琴。1921年赴太原山西育才馆、山西国民师范学院雅乐修科授古琴。1927年毕业于湖南大学政法科。顾梅羹的古琴颇得川派张孔山真传,他于1947年在湖南省立音乐专科学校兼职教授古琴、古代文学、中国音乐史,编写了古琴教材和音乐史讲义。

18. 舒三和

舒三和(1900—1975年),长沙弹词艺术家。1918年拜长沙名艺人鞠树林学艺,1927年开始在固定书场"坐棚"说唱《天宝图》《瓦车篷》《粉妆楼》等中篇数目。1932年任渔鼓、弹词艺人的行会组织"永定八仙会"和"长沙市渔鼓弹词业行业公会"总管,曾编唱《孙方政救国》等弹词。抗日战争期间他曾参与组织了"长沙市杂剧抗敌宣传队",并在该团体中任副总队长。1946年后自设潇湘书馆行艺,并以演说《说唐》《封神演义》《岳飞传》《水浒》《杨家将》等书目和舒派唱腔著称于世。

19. 黎锦光

黎锦光(1907—1993年),著名音乐家,曾用名李七牛、金玉谷、金钢、农樵等,湖南湘潭人,作曲家、音响家、录音家。曾任中国唱片总公司上海分公司音响导演。1920年入国语专修学校附小。在第一师范补习班学习后于1920年9月入湖南高等工专附中。1926年入黄埔军校。1927年进中华歌舞团(后即明月歌舞团、联华歌舞班),后随钢琴家兼作曲家辛格学习作曲。1939年任百代唱片公司音乐编辑,为上海各电影公司作曲,作有《满场飞》、《夜来香》、《香格里拉》(1946年电影《莺飞人间》插曲)、《拷红》、《采槟榔》、《五月的风》、《叮咛》、《慈母心》、《疯狂世界》、《星心相印》、《相见不恨晚》等音乐作品。

20. 周吉荪

周吉荪(1901—1969年),名晋禧,号吉荪,为长沙义贾周季衡老先生长子。周吉荪就读私塾时受启蒙老师琴艺熏陶,拜师川派顾哲卿、顾卓群,与顾梅羹为同门。曾参加南薰琴社、愔愔琴社。1929年收陶广为学生,1938年被陶广赠予少校参事军衔。新中国成立后加入了长沙音协,并在长沙市文化馆组建了古琴组。

21. 王人美

王人美(1915—1987年),湖南长沙人,原名庶熙,电影表演艺术家。1926年考入湖南省立第一女子师范学校。1927年入上海美美女校就读。在《野玫瑰》《芭蕉叶上诗》电影中担任主演。1931年,王人美随明月歌舞团加入联华影业公司,1933年主演蔡楚生导演的影片《渔光曲》并演唱了该片的主题曲。1935年其所主演的《渔光曲》在苏联第一届国际电影节

上获荣誉奖。曾出演有《银汉双星》(1931年,处女作)、《共赴国难》(1932年)、《大路》、《都会的早晨》(1933年)、《春潮》、《风云儿女》(1935年)、《壮志凌云》(1935年)、《长恨歌》(1936年)等歌舞片和电影作品。她积极参加抗日活动并参与了以"七七事变"为主题的大型话剧《保卫卢沟桥》的演出。她在上海沦为孤岛之时主要从事话剧工作,曾拍摄影片《离恨天》,后在重庆拍摄了影片《长空万里》。抗战胜利后返回上海,主演了昆仑公司的影片《关不住的春光》(1948年)。解放战争时王人美在中共地下党的保护下避居香港。1950年再次回到上海。

22. 李允恭

李允恭(1917—1974年),湖南平江长庆乡人,湘剧工作者。从小爱好音乐,高中毕业后入重庆国立音专学习,重庆国立音专毕业后任重庆交响乐团大提琴演奏员,后被选入重庆中央训练团音乐干部班学习。1940年在湖南明德、周南等中学任音乐教员,参加进步音乐活动。1949年9月参加湖南省文工团,同时组织明德、周南两校学生成立了长沙市北区合唱团。中华人民共和国成立后,加入湘江文工团,曾任乐队队长。

23. 王人艺

王人艺(1912—1985年),著名音乐家、教育家,湖南长沙人。10岁入长沙第一高小,与向隅成为同学。1928年随"大中华歌舞团"赴南洋演出。在新加坡跟一位菲律宾籍的

小提琴乐手学习了大半年。1929年,王人艺在上海跟普渡世卡学习小提琴演奏。1930,王人艺在北京拜师托诺夫。1932年7月,王人艺重返北京继续跟随托诺夫学习小提琴。和贺绿汀一同考入国立音专的选科班,为小提琴专业,后被勒令退学。1932年1月至1932年8月在联华歌舞班负责音乐组。1934年2月到南昌加入了"怒潮剧社",9月辞职回到上海。1935年10月20日与上海工部局乐队合作演出了维尼亚夫斯基的《第二小提琴协奏曲》。1936年随"大中华歌舞团"赴东南亚巡演,1937年5月回到上海,与妻子一起参加了由上海业余剧人协会改组而成的上海业余实验剧团。1937年9月回到湖南,后被武汉艺术专科学校(曾是武汉美专)聘请教授钢琴。1938年加入"中制乐队"。同年7月加入励志社音乐股乐队。1940年被中华交响乐团聘请担任乐队首席,1943年被实验乐团团长金律声聘请为乐队总首席。1944年实验乐团又聘请其担任副指挥。在实验乐团工作期间,王人艺还兼任了中国电影制片厂的音乐顾问。1943年3月28日,王人艺为了中国电影制片厂所属的四维小学第三分校筹募基金,举办了独奏音乐会。1946年1月举办有重庆个人独奏音乐会。1945年7月任三民主义青年团中央干部学校教授。1945年8月被国立音乐院以王立之名聘请为小提琴教授,1946年9月在赴常州从事国立音乐院少年班的教学。1947年受幼年班的钢琴老师潘美波及其丈

夫陈建华邀请赴台湾开音乐会，1949年加入上海市政府交响乐团（曾名为上海工部局交响乐团）。

24. 唐璧光

唐璧光（1920—2015年）湖南永州人，作曲家，永州市文化馆副研究馆员，系中国音乐家协会会员、湖南省戏曲家协会荣誉理事、省文史研究馆官员，曾任永州市政协副主席。唐璧光出身于书香世家，他自幼酷爱民间艺术。在初中时曾学唱京剧。1942年毕业于湖南省第六师范学校，从事中小学音乐教学工作。1947年考入湖南省音乐专科学校。1949年入长沙市工人文工团。1949年冬为长沙花鼓戏《田寡妇看瓜》作曲，开创了全省戏曲音乐改革的先例。此外，他还作有红色歌曲《浏阳河》。

25. 吴建

吴建（1883—1960年），字兰荪，生于湖南汉寿县。辛亥革命后（1912年）定居苏州，在苏州盘门瑞光塔畔置地筑园并自谓"琴园吴"。1919年参加了仁和叶璋伯主持的苏州怡园琴会，1921年参加了周梦坡主持的上海晨风庐琴会，1935年参加了庄剑丞邀集的苏州怡园琴会并共同发起成立了今虞琴社，而后与周冠九、庄剑丞共同主持琴社日常工作。吴建的古琴艺术琴风中正平和、古朴纯正、清微淡远，收有吴兆基、吴兆奇、吴逸群、吴吉如、周士心、黄耀亮、俞大雄等入室弟子。

26. 李静

李静（1886—1948年），字伯仁，别号玄楼主人，又号香雪康客，湖南桂阳人，民国时期湖南著名琴家。1905年在日本加入同盟会。1911年10月回国参加了阳夏之役，因炮轰冯国璋部而立下战功。辛亥革命后，李静任民国海军海事部编译处主任，1927年调东北海军任职，任东北海军驻京办事处少将处长。九一八事变后，李静先后调天津、青岛海军机关任参谋等职，后又到南京、苏州等地海军部门任职。抗日战争全面爆发后，李静向国防部提交辞呈，并于1938年12月回到湖南出任湖南省政府顾问、省参议员等职。抗战胜利后，李静携带家眷返回苏州，1948年左右患急病去世。李静一生酷爱弹琴和收藏古琴，著有《玄楼日记》《玄楼读书杂抄》《玄楼弦外录》等作品，均为未刊手稿。

27. 陈维斌

陈维斌（1890—1978年），古琴家，号仲巽，又自号精一堂主人，祖籍湖南邵阳，久居长沙。陈维斌12岁考入邵阳县东湖小学，仅读两年即升入宝庆府中学，宣统元年（1909年）考入湖南陆军小学学习，在校期间由同乡谭心休先生介绍加入同盟会。1911年10月22日长沙光复时，陈维斌随新军在长沙小吴门一带荷枪警卫。辛亥革命成功后补习学业，1912年入湖北陆军第二预备学校，三年后升入保定陆军军官学校第三期工科。结业后被分派到湖南陆军见习。大革命时期曾任革命军第八军参谋，后被调至军校三分校（即长沙讲武堂）任筑城教官、工兵学生大队长、学生总队长。抗日战争期间任中央军校二分校筑城教官、主任教官。1946年以高级教官（少将衔）退役。1948年陈维斌先生回到故乡邵阳，被族人推举担任湖南私立泰清中学董事长。一年后该校改组遂回长沙闲居。陈维斌酷爱古琴，他喜爱收藏、演奏古琴。他还将位于长沙市留芳岭46号寓所取名为"百琴园"，并以琴会友。新中国成立后，他将自己所收藏的13张古琴捐献给了国家。

28. 余韶

余韶（1891—1962年），原名斐生，字述虞，湖南平江人。1908年入湖南新军四十九标当兵，参加有辛亥起义及护国、护法诸役。1920年入云南讲武堂韶州分校。1924年任国民革命军攻鄂军（程潜部）团长，东征陈炯明。1926年参加北伐。1929年被保送至陆军大学特别班第一期学习，1931年毕业。1932年任五师参谋长。次年任少将参谋长。1938年任九十六师师长，参加广西昆山及缅甸密支那之战，任陆军少将。1939年参加桂南会战。1942年升任中将副军长，前往印度缅甸进行抗日作战。后担任新兵训练总队长等职，1947年任国防部中将部员，后辞职返乡定居长沙。1949年在长沙参加了和平起义。余韶此人爱好古琴和古筝，曾随九嶷山人杨宗稷学过琴，新中国成立前他曾在重庆聘请过有名的斫琴师傅在家中制作古琴，还曾与音乐家程午加一起研究古琴的制造和改进，其古琴技艺特色鲜明，自成一家。

29. 欧阳予倩

欧阳予倩（1889—1962年），原名欧阳立袁，号南杰，艺名莲笙、兰客，笔名春柳，湖南浏阳人。1903年赴日本就读成就中学、明治大学、早稻田大学。1907年参加春柳社，参加演出《黑奴吁天录》《热血》《汤姆叔叔的小屋》（H. B. 斯托小说改编）等剧。1910年毕业回国后倡导新剧运动，先后组织和参加长沙文社剧团、上海新剧同志会、更俗剧场、南通伶工学社、上海戏剧协社等戏剧团体并创作了大量的剧本。1916年成为京剧演员，开辟了独特的京剧艺术表演风格。1925年底步入影坛，1926年加入南国社，创作剧本《潘金莲》等。1929年创办广东戏剧研究所。1931年参加了中国左翼剧联，1932年去法、英、德、苏等国考察戏剧。抗日战争时期欧阳予倩大力宣传抗日活动，曾于1944年秋与其他文化界名人一起组织了"昭平民众抗日自卫工作委员会"。1947年初率领"新中国剧社"去台湾演出。新中国成立后任中央戏剧学院院长、中国文联副主席、中国戏剧家协会副主席、中国舞蹈工作者协会主席。著有《欧阳予倩文集》《欧阳予倩全集》。

30. 周扬

周扬（1908—1989年），原名周运宜，字起应，笔名绮影、谷扬、周苋等，湖南益阳人。我国文艺界主要领导者之一。早年就读于上海国民大学，1927年加入中国共产党，是国统区左翼文艺运动的主要领导人。1928年周扬毕业于上海大夏大学，同年留学日本。1930年回国。1934年10月和1935年初，周扬、周立波分别发表文章，把苏联"赤卫海陆军文学同盟"于1930年倡导的"保卫文学"译成"国防文学"介绍到中国。1937年赴延安，任陕甘宁边区教育厅厅长、鲁迅艺术文学院院长、延安大学校长、《文艺战线》主编等职。抗战时期曾任鲁迅艺术学院院长、中共华北局宣传部部长，出版有论文集《表现新的群众的时代》《论赵树理的创作》等，其中《论赵树理的创作》是他较早的文艺作品，具有一定的代表性。他在延安时翻译出版了《生活与美学》，该书为俄国作家车尔尼雪夫斯基所著。在新中国成立后曾任中共中央宣传部副部长等职务，1989年逝世于北京。

31. 金山

金山(1911—1982年),湖南沅陵人,原名赵默,字缄可。1927年参加过北伐运动,后加入反帝大同盟。1932年入党,曾主办《远东日报》,后参加左翼戏剧运动。曾出演出话剧《娜拉》《保卫卢沟桥》,电影《昏狂》《夜半歌声》。1935年与章泯等组织东方剧社和上海业余剧人协会,在剧场公演外国古典名剧。1937年任上海救亡演出二队副队长,1941年参与了旅港剧人协会领导工作。1939年受周恩来委派曾率领中国救亡剧团赴南洋群岛、越南、新加坡等地向华侨宣传抗日救国。1942年,在历史剧《屈原》中饰演角色。1947年编导电影《松花江上》。

除上述音乐家,在近现代历史时期活跃于音乐领域、积极从事音乐活动的湖南籍音乐家还有向隅、黎明晖、张昊、黄晓东、黄源洺、鲁颂、周汉平、徐叔华、石夫等人,他们有的从事电影音乐的创作,有的则在流行歌坛上负有盛名。他们不仅在湖南地区开展有一些音乐活动,同时他们也在上海等地进行过音乐演出、创作等活动并具有一定的成就。这些湖南籍音乐家不仅自身音乐成果丰富,他们同时也对湖南近代音乐的发展做出了巨大贡献。

(二)非湖南籍音乐家

在湖南近现代音乐史上做出过杰出贡献的非湖南籍音乐家以邱望湘、陈啸空最具代表性。他们于1923年从上海美专毕业后来到湖南第一师范学校和长沙岳云学校艺术科从教,为湖南近现代音乐人才培养做出了自己的贡献。贺绿汀、吕骥、胡然、刘已明等都是他们教授过的学生。

1. 邱望湘

邱望湘(1900—1977年),浙江吴兴(今湖州)人,原姓章,过继邱家后取名邱文藻,笔名白蕊仙,望湘之名是1927年钱君匋给他取的。邱望湘是吴梦非的学生,李叔同的再传弟子,也是中国近现代音乐史上一位颇有成就的音乐家,近现代音乐社团"春蜂乐会"的骨干成员。他深受"五四"新文化运动的洗礼,在音乐教育、音乐创作等方面取得了斐然的成绩。

邱望湘早年毕业于湖州中学,16岁考入湖州第三师范学校,1921年考入上海专科师范学校图画音乐科。1923年毕业后就任湖南省立第一师范学校音乐理论教师,兼长沙岳云学校艺术专修科和声、作曲等课程教学工作。他曾在湖南省立第一师范学校对吕骥、向隅、胡然等人进行音乐启蒙,此外,贺绿汀、刘已明则是他在长沙岳云学校时教授过的学生。1926年他在浙江艺术专门学校教授音乐、从事音乐理论研究与创作活动。1927年其谱曲的《闲适》(元·关汉卿)、《在这个夜里》(钱君匋词)、《二月之夜》(曼纶词)在《新女性》杂志上发表;其作曲的儿童歌剧《天鹅歌剧》(赵景深作词)则在上海商务印书馆出版。1928年2月至7月邱望湘任上海美专教授。同年《新女性》杂志发表了其作曲的《还是去吧》(惠子词)、《爱的系念》(索非词)、《只饿着你的肉体》(汪静之词)、《我将引长恋爱之丝》(钱君匋词)等艺术歌曲。他曾与钱君匋、陈啸空合著歌集《摘花》。1929年,邱望湘任教于上海爱国女校和两江女校。同年其作曲的《我要唱唱》(索非词)、《凯旋之夜》(沈醉了词)、《呼唤》(钱君匋词)等作品在《新女性》上发表。1930年他以"白蕊先女士"之名编写的《进行曲(上下册)》出版于开明书

店。1931年,上海开明书局出版了他与张守方合编的儿童歌舞剧《傻田鸡》《恶蜜蜂》。儿童书局出版了他与钱君匋合编的儿童歌舞剧《魔笛》。《小学生》杂志则发表了他作曲的《卖花女》(邱望湘词)、《野花》(邱望湘词)、《请问摘花人》(廖亭芬词)等儿童歌曲。1932年,他与沈秉廉合编《北新音乐教本》(四册)在北新书局出版。

1933年,邱望湘从上海国立音专毕业,后执教于浙江上虞春晖中学、杭州市立中学。其间他创作有歌曲《报答》(陈伯吹词)、《小白狼》(邱望湘词)、《玩浪船》(邱望湘词),编写出版了《小学唱歌教材》(四册,开明书店,1934)、《童谣曲创作集》(中华书局,1934)、《抒情歌曲》(中华书局,1936)等教材,与朱稣典、吕伯攸、徐小涛合编了《初中音乐唱歌》(三册,中华书局,1934),并与钱君匋合编了《唱歌》(开明书店,1935)。此外,他还与钱君匋创作了儿童歌舞剧《蝴蝶鞋》(儿童书局,1936)等。

1937年抗日战争全面爆发,邱望湘转移到大后方任教于贵州铜仁国立第三中学、湖南南岳游击干部训练班。1939年任重庆中央训练团音乐干部训练班音乐理论教官。邱望湘在重庆时曾与姚以让共同主编有《歌曲创作月刊》(1941年1月—1942年11月)。1942年邱望湘在重庆青木关国立音乐院、松林岗国立音乐院分院、国立上海音乐专科学校等地任教。1943年,他作曲的《寄影集》在重庆乐艺社出版。抗战期间,邱望湘在完成教学任务的同时,也创作了大量抗战题材的歌曲,如《神鹰远征》(发表于《抗战音乐》)、《我的中华》(发表于《歌曲创作月刊》,吴研因词)、《四万万人的中华》、《爱国歌》等。

2. 陈啸空

陈啸空,1903年生于浙江吴兴,6岁丧父,家境贫寒。陈啸空从小深受湖州秀美的风景和丰富的历史文化感染,早年就读于湖州第三师范学校。1922年考入上海师范专科学校,跟从刘质平学习音乐。1926年陈啸空任教于浙江艺术专门学校,为"春蜂乐会"骨干。1930年任武昌艺术专科学校声乐教师,培养有陆华柏等人。

陈啸空的音乐创作始于1924年,作品为《湘累》(1924)。他在创作歌曲时会从戏曲音乐中汲取素材,因而其旋律民族风格鲜明且具有浪漫主义色彩。陈啸空的音乐作品大多收录在《小学生歌曲选》《摘花》《豪歌三十三曲》等歌集中,其作品种类有艺术歌曲、儿童歌曲和抗战歌曲。1927年陈啸空与钱君匋合编有《小学生唱歌集》(开明书店),1929年他与钱君匋又合著了《小学校音乐集》(开明书店);1930年他与钱君匋合编了《小学生唱歌集》(北新书局);1931年作《我俩犹是昨天之我俩》(刊上海音专《乐艺》一卷四期),同年,与钱君匋编著《小朋友歌曲》(北新书局);1932年与钱君匋合编《小学生唱歌集》(北新书局),与陈伯吹编著《卫生之歌》(儿童书局);1935年著有《钓鱼歌曲集》(商务印书馆)与《儿童甜歌》(商务印书馆);1936年,陈啸空编译了《小夜曲》(开明书店),同年其作曲的《牧歌》被开明书店出版。此外,陈啸空还作有儿童歌剧《三只熊》(开明书店),编著有《豪歌三十三曲》(正中书局出版),他与许静子合著有教育小歌剧《玲儿的生日》(艺术书店);1947年,陈啸空编创了《来哟,朋友们》(中华书局)、《黄棉袄》(中华书局);1948年他与钱君匋合编了《孩子们的甜歌》(儿童书局)。他还曾为郭沫若的诗《密桑索罗普之夜》(开明书店)、田汉译的《沙乐美》(沙乐美)谱曲等。

以上是近现代时期湖南籍音乐家与为湖南音乐发展做出过积极贡献的非湖南籍音乐家

代表,除此之外还有许多音乐家如张曙等人,他们为近现代湖南音乐的发展也同样具有贡献。音乐由人所起发于心声,从总的宏观角度来看,这些湖南音乐家以及其他未能列举的对近现代湖南音乐的发展拥有贡献之人,他们所取得的成就在一定意义上也代表着近现代湖南音乐发展的高度,他们的贡献将永远镌刻在湖南音乐史的丰碑上。

第九章　湖南少数民族的音乐文化

　　湖南世居的少数民族,主要有侗族、土家族、苗族、回族、瑶族、白族、壮族、维吾尔族等。在古代许多官修史志和私家著述中,都有这些少数民族史事简略的记载。从地理区域看,侗族主要分布在怀化市的新晃侗族自治县、通道侗族自治县、芷江侗族自治县、靖州苗族侗族自治县等地。瑶族主要分布在永州市的江华瑶族自治县、道县、江永县、宁远县等地。土家族主要分布在湘西土家族苗族自治州的永顺、吉首、凤凰、古丈、龙山、保靖、泸溪等县市和张家界市的永定、桑植、慈利、武陵源等区县及常德市的石门等地区。苗族主要分布在湘西土家族苗族自治州的花垣、泸溪、保靖、龙山、古丈、凤凰、吉首、永顺等县市和桑植、邵阳的城步苗族自治县、张家界市的永定区、新晃侗族自治县等地,绥宁以及怀化的麻阳苗族自治县、靖州苗族侗族自治县。白族主要分布在桑植境内。回族主要分布在常德的鼎城区、桃源、澧县、汉寿、邵阳市的隆回、邵阳和湘西土家族苗族自治州的龙山、永顺及长沙市等地,维吾尔族主要分布在常德的桃源境内。囿于篇幅有限,本章将在现有研究成果基础上,选取侗族、土家族、苗族、瑶族、白族、壮族等族的音乐进行阐述。

第一节　侗族音乐

　　侗族(侗语称 gaeml),历史悠久,从先秦的"百越""骆越""西瓯",到秦汉时的"黔中蛮""武陵蛮""五溪蛮",再到魏晋隋唐时的"僚""乌浒"等,都能找到侗族文化的遗存和踪迹。唐代以前的侗族处于原始社会时期,这一时期的侗族人民在劳动生活、生产实践中创造了包括民俗音乐在内的侗族文化。依据音乐发展的普遍规律及现存侗族民俗音乐形态、音乐文物与相关研究成果,我们可以窥探到原始社会时期侗族歌舞、古歌、音乐神话、考古乐器以及文献记载中的音乐遗迹。唐代开始,随着封建王朝对侗族区域的统治,中原乐器、佛教、道教等汉族文化传入侗族活动区域,并逐渐融入侗族音乐中。

一、唐代以前的侗族音乐

　　唐代以前的侗族处于原始社会时期,我们可以通过原始歌舞、原始古歌、音乐神话、传说与故事一窥当时的音乐遗迹。

(一)原始歌舞

原始社会时期,侗族人民在劳动生活中创造了一种有人物、有简单情节的原始歌舞,因其唱词中多用固定衬词"yeeh"而被定名为"yeeh",汉译为"耶"。

"耶"的起源,是在侗族人民有目的地支配自然界的生存活动中形成的。为了统一劳动步调、振奋精神、提高劳动效率,侗族原始人民发出"heix yeeh""heix yeeh"(嘿耶)的呼喊声,配合着各种生产动作和劳动工具发出的声响,形成了原始的劳动歌舞。代表作品有《工耶》《萨岁耶》《风公耶》《水火耶》《萨问耶》《萨玛耶》《拉木耶》《嘿呼啦》《快长》《手拉手》《一截亮来一截黑》《风》《鸡叫天》《千山万岭谁人置》等。内容主要包括赞诵祝福的耶、有关于起源的耶、有关萨的身世以及祭萨的耶、以巫书为内容的耶、以汉族历史人物及事件为内容的耶等。

"耶"主要可分为祭祀耶、劳动耶和起源耶三类。祭祀耶,即原始社会时期侗族人民在祭祀仪式活动中形成的歌舞;劳动耶,是原始社会时期侗族人民从事狩猎采集、拉木抬石等集体劳作活动中创造而成的原始歌舞;起源耶,即以神话传说为主要内容的原始歌舞。今湖南会同县地灵乡、靖州县坳上镇等地山区仍然流传着与劳动耶有关的拉木号子。[①]

拉木歌

1=C 2/4
慢速 有力

锦屏县·魁胆村

齐 齐 领 齐
3 1 2 | 2 — | 1 6 5 6 | 1 0 | 6·2 1 6 | 2 6 6 | 1 0 | 5·5 5 6 | 1 0 ‖
大木王(哎 嘿呀 嘿) 加 把 劲(嘛 嘿 嘿哈哈 咔)

今存"耶"的内容涉猎侗族生活的方方面面,其中就有一些反映开天辟地、事物起源、人类来源等内容的起源耶。"耶"之所以能在侗族区域,尤其是南部侗族区域得以存续至今,还与侗族民间仍然盛行的许多群众性仪式活动紧密相关,尤其以"祭萨(jis sax)"和"为也(wecx yeek)"最具代表。"祭萨"是侗族民间盛行的群众性祭祀活动,是形成于对崇拜的"萨"神的祭祀仪式活动中。"为也"是侗族村寨与村寨之间相互访问、集体做客的大型社交活动,一般在农闲季节举行。

(二)原始古歌

原始社会时期,侗族人民不仅创造了歌舞"耶"的形式,而且还创造了原始歌谣演唱形式,也可以说,原始歌谣就是原始歌舞中的歌唱部分。原始社会时期的歌谣主要有儿歌和古歌两种。

儿歌(嘎腊温,gal lagx uns)是儿童歌曲的总称,其内容以反映侗族人民的劳动生活为主,其结构形式简单明了。流传至今的《噢啊噢》[②]等,就保留了原始儿歌的特点。

[①] 《中国民间歌曲集成》全国编辑委员会,《中国民间歌曲集成·贵州卷》编辑委员会.中国民间歌曲集成:贵州卷(下)[M].北京:中国ISBN中心,1995:1328.

[②] 袁炳昌,冯光钰.中国少数民族音乐史:上册[M].北京:中央民族大学出版社,1998:514.

噢啊噢

1=F 2/4
慢

演唱：乃敏
记录、配译：普虹

| 2· 1 2 | 2· 1 2 | 1 2 2 1 | 2· 1 2 | 2· 1 2 |
噢 啊 噢, 噢 啊 噢, 儿 快 睡（啊）, 噢 啊 噢, 莫 醒 来

| 1 1 2 1 | 2· 1 2 | 1 2 1 | 2· 1 2 | 2· 1 2 |
（啊）, 噢 啊 噢, 噢 啊 噢, 娘 寻 果, 噢 啊 噢, 噢 啊 噢,

| 2 1 2 1 | 2· 1 2 | 2· 1 2 ‖
给 儿 吃（啊）, 噢 啊 噢, 噢 啊 噢。

古歌（gal dens），即"古人以自己最熟悉的语言和方式反映当时的社会思想和生产生活的诗歌创作"，[①]主要分为开天辟地歌和万物起源歌。开天辟地歌主要叙说古人创天造地之事。每个民族都有反映万物起源的古歌，所谓万物起源的歌，就是用歌唱来叙说人类祖先及事物起源。

（三）音乐神话、传说与故事

古代侗族人民在直面大自然的过程中，面对生产力低下的现实，他们企图按照自身原始的思维解释自然，幻想一种超然的力量征服自然，于是创造了种种神话、传说和故事。反映在音乐领域，侗族民间流传的音乐神话、传说与故事有《找歌的传说》《相金上天去买"确"》《四也挑歌传侗乡》《侗歌来源》《关于歌的传说》《侗歌的来历》《芦笙的故事》等，体现了侗族人民原始朴素的音乐起源观念。这些神话、传说与故事，都说歌从天上来，只是情节不同而已。其中，《找歌的传说》与《相金上天去买"确"》的情节基本相同，应该是同一作品的不同版本，而《四也挑歌传侗乡》《侗歌来源》《关于歌的传说》《侗歌的来历》的内容基本相同，可能也是同一个作品在流传中产生的不同表述。这些神话、传说和故事语言朴实、情节生动、想象丰富，倾注了侗族人民对音乐的深厚情谊，更表达了侗族人民对音乐的精神追求。

侗族歌舞、芦笙、琵琶的神话、传说与故事，说明侗族是一个有着悠久音乐文化传统的民族，也告诉我们侗族人民为了音乐所付出的沉重代价，从而教育后人传承侗族音乐。特别是歌舞的神话、传说中，都有歌书掉在水中的情节。水是万物生命的源泉，对于侗族而言，水被赋予了神圣的力量。侗族祖先从江西迁到梧州，又从梧州沿河而上，到依山傍水定居，水已成为侗族文化记忆的象征。而音乐神话传说中的"涉水"情节又象征着侗族音乐像一条河流，源远流长、奔流不止。

① 贵州少数民族古歌系列编委会.侗族古歌[M].张民,普虹,卜谦,编译.贵阳:贵州民族出版社,2011:前言2.

此外，从侗族音乐神话、传说与故事中，我们也发现侗族人民与苗族人民，自古以来就有交往，而且关系紧密。不仅有古赛向天上人讨歌、相金去天上买"确"等传说，还有传歌走侗乡到苗寨。而今，聚居在贵州、湖南和广西三省（区）相交地带的侗民和苗民还经常在一起"踩歌堂"芦笙会，甚至有的苗民会唱侗歌，有的侗民会吹苗族芦笙。这说明，侗民和苗民，不仅是这片地域精神财富的共同创承者，而且是这片土地的共同守护者。

（四）文献记载与考古乐器

侗族的渊源可追溯到古越人时期。秦汉时期称为"西瓯""骆越"，魏晋南北朝之后被泛称为"僚"。"僚"和"西瓯""骆越"一样，都是多个部族的称谓，而不是一个单一的民族，并且分布广泛，遍布中国西南各地。在古代文献中能找到许多关于侗族音乐活动的记载。

关于古越人的音乐，汉代刘向（约公元前77—公元前6年）在《说苑·善说》中，记载《越人歌》（也称《越人拥楫》《鄂君子歌》）：

今夕何夕兮？搴洲中流。

今日何日兮？得与王子同舟。

蒙羞被好兮，不訾诟耻。

心几烦而不绝兮，得知王子。

山有木兮木有枝，心悦君兮君不知。①

根据韦庆稳与侗学家邓敏文的考证，《越人歌》的内容、形式及艺术风格都与侗族南部方言区的"河歌"极其相似，并通过侗族河歌《水下榕江》与《越人歌》创作背景、创作手法、情感表现及歌词格律的比对分析，认为"或许，现代的'侗族河歌'直接源于古老的《越人歌》。"②

魏晋至隋代，生活在南方的古越人逐渐被僚人取代。僚人的生活记载陆续出现在典籍中。《魏书》中所载僚人乐舞提到的"鼓角"是铜鼓和牛角号，"用竹为簧"即在竹管中装上簧片制作而成的芦笙，而"以为音节"则指为歌唱（音）和舞蹈（节）伴奏。这是对僚人乐舞生活的形象描述。今侗族、苗族、布依族等都有铜鼓、牛角号等遗存或出土物，芦笙更是在侗乡苗寨鲜活地上演着。

二、唐宋元时期的侗族音乐

唐宋元时期侗族社会的变革与发展，为侗族民俗音乐文化发展提供了赖以生存的土壤；汉族乐器锣、鼓、钹及戏曲、曲艺音乐等流入侗族区域，也对侗族民俗音乐文化发展产生了巨大影响；而汉族文化教育的兴起，使得侗族开始出现汉字记侗音的音乐文化成果。这一时期的侗族民俗音乐不论在体裁形式、表现内容，还是创作手法与社会功能方面，都有了新的突破。从体裁形式的角度说，唐代的侗族民俗音乐中的歌舞、古歌有了进一步发展，还出现了反映社会交往、男女情爱、建设家乡等内容的音乐作品，并且衍化出说唱相间的曲艺音乐表演艺术体裁；从表现内容的视角看，唐代的侗族民俗音乐从歌颂神灵转向颂

① 庄叔炎.中国诗之最[M].北京：中国民主法制出版社，2016：405.
② 贵州省民族古籍整理办公室.侗族河歌[M].贵阳：贵州民族出版社，2012：序2.

扬英雄人物的功德；从创作风格的角度看，唐代的侗族民俗音乐由唐代以前的虚幻、浪漫主义转向实用主义与浪漫主义相结合；从社会功能的视角论，唐代的侗族民俗音乐由祭祀、娱神为主，转向为与娱人、记事并行。这标志着一个具有自身民族风格特色的侗族民俗音乐初步形成。

（一）祖公之歌

"祖公之歌"（gal ongs bux）是"开天辟地"的歌、"万物起源"的歌之续篇，是"追溯侗族祖先的迁徙、定居、婚姻改革等本民族重大历史事件的古歌。它以祖先的迁徙为主要线索，涉及古代社会的许多方面"。① 主要分为"祖公迁徙"的歌和"祖公落寨"的歌。

流传于湖南新晃县的有关祖公迁徙的歌，主要有《我们祖先怎样落在这个寨子上》《茅贡忆祖来源歌》《丈良丈美歌》《祖公落寨歌》《我们的祖先江西来》等。

对于祖公落寨的歌来说，从搜集到的相关资料来看，几乎每个侗寨都有自己的祖公落寨歌。如梓坛、中步一带侗寨：

> 庚辰那年，
> 开辟了梓坛、中步一带村寨。
> 在下游的是厦泽寨，
> 在源头的是路塘寨，
> 在中游的是梓坛、中步寨。
> 都气、国龙、
> 曹洞、金满、
> 乌平、治大、
> 暴禾、寨洞
> 和梓坛、中步合为一款。②

这首古歌主要反映今湖南绥宁县、通道县相交地带梓坛、中步等十余个侗寨建寨的时间、村寨的具体位置及合款情况，是研究侗族村寨及其历史文化发展的重要参考资料。

（二）"款"歌与礼俗歌

大约是在原始氏族部落联盟时期，侗族为了"对外共同御敌，对内保持团结、维持治安和维系社会道德风尚"，③而兴起的一种村寨与村寨之间组成的带有军事联盟性质的民间自治和自卫联防组织，也称"合款""联款""团款"等。这些"款"歌的内容，主要有六类：反映"合款"成因的歌，如《当初无款到处乱》④；描绘"合款"场景的歌，如《订个寨规乡亲听》⑤；记述

① 杨权.侗族民间文学史[M].北京：中央民族学院出版社，1992：88.
② 杨权，郑国乔，整理译注.起源之歌：第3卷[M].沈阳：辽宁人民出版社，1988：75.
③ 杨权，郑国乔，整理译注.起源之歌：第1卷[M].沈阳：辽宁人民出版社，1988：16.
④ 杨权，郑国乔，整理译注.起源之歌：第3卷[M].沈阳：辽宁人民出版社，1988：3-4.
⑤ 《中国民间歌曲集成》湖南卷编委会.中国民间歌曲集成：湖南卷（下）[M].北京：中国ISBN中心，1981：1352-1353.

"合款"场所的歌,如《九款坪款》《咱们祖宗勒石合款》《十二款坪十三款场款》《款坪地址》等;"请神款"歌;"款约"歌。

订个寨规乡亲听
(嘎款)

通道县

1= G 2/4 3/4
中速

领　　　　　　　齐　　　　　　领
X X XX X· | X X· | 0 1 6· 3 3· | 6 2· 2 | 2 1· 6 3· |
大家 都到（啦）！是（啊）！　　 今天，老人　来商　量，　打个　寨规

6 2· 6 6 2 | 2/4 3 6· 3 3· | 2 3· 6 6· | 3 6· 3 3· | 3/4 2 3· 6 6· 0 |
我讲　乡亲听，　　上团　下寨、左右　邻居、姓张　姓杨、　大王　小王、

2/4 1 2· 2 6 3 | 3 6· 2 3· | 6 3· 2 2· | 6 3· 2 3 2 | 6 3· 2 3· |
男女　老幼，团结　一致、以寨　为重、同来　商议，老人　传话，

2 2· 3 2· | 2 2· 3 2· | 2 3· 2 2· | 3 3· 2 2· | 2 2· 3 3· |
为了　大家，四外　往来，好事　坏事，大家　不得　向外　乱议，

3 2· 2 2· | 1 2· 3 3· | 3 2· 2 2· | 3 3· 3 2· | 6 3· 0 |
遵守　寨规，谁人　不听　报该　应得、勾引　外乡　来侵，

3 2· 3 2· | 2 2· 3 3· | 3 2· 2 2· | 3 3· 3 2· | 3 3· 3 2· |
寨法　寨规　讲到　做到，饮血　酒令，矛穿　生肉，以作　为定，

　　　　　　　　　　　　　　　　　　齐
2 2· 3 3· | 3 2· 3 3· | X X X X X | X X· ‖
谁人　犯令，照此　办理，同不同意呀！是啊！

礼俗歌,侗语称为嘎礼乡(gal liix xangh),是侗族民间各种礼俗仪式及社交场合中演唱歌曲的总称。侗族礼俗歌种类繁多,其内容、形式与演唱方式千差万别,应用的场合也十分广泛,反映着侗族特有的民俗风情。唐代侗族民间产生的礼俗歌,主要有拦路歌、酒礼歌和吉利话歌。

拦路歌,侗语叫"嘎啥(沙、撒)困"(gal sagp kuenp),是侗族民间"为也"、"外顶"、迎亲及重要民俗节日期间与集体出访活动中,客人进寨与出寨时的一种"拦路"礼仪歌,可分为"进寨拦路歌"和"出寨拦路歌"。

酒礼歌,湖南侗族叫"嘎考"(gal kuaot),主要指侗族民间集体互访做客社交活动中,主客同桌用餐相互敬酒时演唱的歌曲。

侗族各地酒礼歌,内容不固定,多为即兴创作,有客人敬主人的赞颂歌、答谢歌,有男女青年互敬的情歌,有敬老人的祝福歌,以及主人挽留客人的留客歌等。酒礼歌音乐曲调异常丰富,各地酒礼歌都有自己的地域风格。湖南新晃等地侗族民间流传有敬新郎、新娘的酒歌。其中,《夫妻恩爱幸福长》①就是在结婚酒宴上,客人向新郎敬酒时演唱的代表作品。

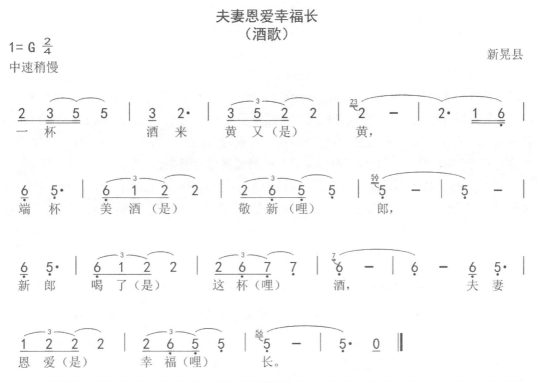

吉利话歌,民间也称吉庆歌、祝福歌,是侗族民众在喜庆民俗活动中相互祝贺的白话歌,具有浓郁的礼俗性特征。侗族民间礼俗活动较多,各类活动都有相应的吉利歌。吉利话歌的演唱,有一领众和、二人互相对唱及一人讲唱、众人呼应等形式,场面热烈、欢乐。

(三)情歌

情歌在侗族民歌发展史上不仅源远流长,而且占有相当大的比重。它们不仅反映着劳动人民的情感世界,而且是劳动人民日常生活中必不可少的组成部分。唐宋元时期的侗族情歌主要有白话情歌、玩山歌、坐夜歌等。

白话情歌,是侗族青年男女在社交活动中互相表达爱慕的情话歌的总称。白话情歌为吟诵体,歌词讲究韵律和对仗、朗朗上口;节奏跳跃,旋律跌宕起伏、抑扬顿挫。白话情歌的内容丰富,包括初恋、约会、借带、惜别、相思、托媒、情变、失恋、重逢、倾诉、成双等。在众多

① 中国民间歌曲集成编委会. 中国民间歌曲集成:湖南卷(下)[M]. 北京:中国ISBN中心,1981:1386.

的白话情歌中,相思歌占有较大比重,恋爱的色彩较浓,深受青年男女喜爱。相思歌在表达相思苦的同时,又反映了青年男女对爱情生活的追求。湖南新晃境内流传的一首白话《相思歌》中叙说:

> 抬头望天,白云茫茫;
> 低头望地,泪水汪汪。
> 当年同倚的树下,花又开放;
> 你我同坐的溪旁,却是只影孤单!
> 想随风来探望,长不出翅膀;
> 想修书去问候,又难寻鸿雁。
> 伴兮,伴! 你何时偿还?①

玩山歌,侗语称为嘎外炎(gal weex yans),是侗族北部方言区青年男女玩山赶坳活动中演唱的情歌。流传于湖南新晃、芷江、绥宁和靖州等侗族区域。侗族玩山歌多为独唱、对唱,旋律委婉抒情,内容丰富,并在流传的过程中形成了具有自身特色而又完整的一套程式。尽管各地玩山歌内容不一,但"民间约定俗成为三个阶段,即初会、深恋、成双。每个阶段又可细分为若干步骤"。② 这一套程式与男女青年的恋爱进程紧密关联。

坐夜歌,侗语称为嘎鸟翁(gal nyaoh wungh),是侗族南部方言区男女青年行歌坐夜、谈情说爱时演唱的情歌的总称,主要流传于湖南通道县等地。坐夜歌曲调柔美、抒情,主要以对唱为主,也可齐唱或独唱。坐夜歌在传承的过程中形成了自身的一套相对固定的程序及相应的内容,包括开门歌、尚咐歌、询问歌、惜别歌。

(四)祭祀与娱乐并存的歌舞

唐宋元时期的侗族歌舞,在唐代以前祭祀歌舞的基础上有了进一步的发展,出现了"确耶"(qop yeeh)和"确伦"(qop lenc)两种形式。所谓"确"就是"跳"的意思,"确耶"就是"唱耶跳耶",即"多耶";而"确伦"则指跳芦笙舞。③

这一阶段,由于侗族民间村寨之间"为也""外顶"等社交活动的兴起,侗族传统民间歌舞"多耶"由祭祀性转向祭祀性与娱乐性共存,发展成"确耶",并催生出用于不同场合、演唱不同内容的"耶布"和"耶堂"两种歌腔。

"耶布"(yeeh bus)主要指赞颂耶,是赞颂萨岁之歌及侗族村寨"耶队"互访做客时相互赞颂的耶,如赞村寨、赞鼓楼、赞花桥、赞老人、赞父母、赞青年等歌舞的总称。耶布的歌词、曲调简单,易学易唱;参与人数较多,为一领众和的演唱形式、声势浩大;"耶布"赞颂对象十分宽泛,依据这些礼俗赞颂耶耶词表现内容与功能作用的不同,分为赞美侗族神话中的历史人物萨岁的赞萨岁耶和其他赞美耶两类。如《赞儿童》④是这样唱的:

① 《侗族文学史》编写组.侗族文学史[M].贵阳:贵州民族出版社,1988:102.
② 《中国民间歌曲集成》编委会.中国民间歌曲集成:贵州卷(下)[M].北京:中国 ISBN 中心,1995:1338.
③ 冯光钰,袁炳昌.中国少数民族音乐史:第3卷[M].北京:京华出版社,2007:1224.
④ 中国民间歌曲集成编委会.中国民间歌曲集成:湖南卷(下)[M].北京:中国 ISBN 中心,1981:1301.

赞儿童
（耶卜）

1=C 2/4　　　　　　　　　　　　　　　　　　　通道县
中速

（乐谱略）

耶堂（yeeh dangc），也称踩堂耶，是侗族传统"为也"活动中的集体歌舞形式，通常为春节或重大节日期间由两寨青年在鼓楼坪进行。"为也"习俗，体现了侗族人民热情好客、热爱生活的民族性格，又增进了村寨之间的友谊、促进了文化的交流。至今流传于湖南境内的耶堂歌有《正月初一是新年》①和《完年了》②等。

① 《中国民间歌曲集成》全国编辑委员会.中国民间歌曲集成：湖南卷（下）[M].北京：中国ISBN中心，1994：1308-1310.

② 《中国民间歌曲集成》全国编辑委员会.中国民间歌曲集成：湖南卷（上）[M].北京：中国ISBN中心，1994：1307.

正月初一是新年
（耶堂·男腔）

1= F 2/4

中速

通道县

X· XX X | X· XX | X X X 0 | 1 6 1 6 6 | 6 — |
（哟 啦 哟 啦 奔 情 脚 哈 啦 咳　修 啊 能 啊 呀

1 — | 1 1 1· 6 | 2 6 2 2 | 1 6 2 2 | 1 6 0 |
啊　　哎 欧 呀　正 月 初 一 是 新 年（哎 呀 咳），

0　0 | 2 6 2 2 | 1 6 2 6 | 1 — | 1 — |
　　正 月 初 一 是 新 年 （呀

6 0　0 | 2· 1 2 2 1 | 2 2 6 | 6 1 | 2 6 1 |
咳），　　十 八 郎 妹 正 爱 玩，（咿 罗 呀 啊 呀

1 — | 6 0 0 | 2 1 2 2 1 | 2 2 6 | 6· 1 2 6 |
咳）　　十 八 郎 妹 正 爱 玩，龙 爱 凤 来

6 1 1 2 | 1 6 0 | 6· 1 6· 1 | 2 6 | 6 1 | 1 6 1 |
凤 爱 龙,（呀 咳 咿） 龙 爱　凤 来 凤 爱 龙（呀

1 — | 6 0 0 | 1 6 6 1 2 | 2· 1 6 1 | 2 2 1 2 |
咳）。 情 哥 连 妹 正 当 年，确 实 情 哥

6 5 6 1 | 2 6 0 | 6 1 | 2 6 1 | 1 — |
连 妹 正 当 年。 （咿 罗 呀 啊 呀

第九章 湖南少数民族的音乐文化

6 0 | 1 6 6 1 2 | 2 1 6 1 | 2 2 1 1 2 | 6 5 6 1 |
咳) 盛花时节爱花 鲜（哟），盛花时节爱花

2 6 0 | 1 2 2 1 | 2 2 3 2 | 1 6 0 | 6 1 1 2 |
鲜， 花落时节各自散，（呀咳 咿咿）花落

2 1 2 2 | $\overset{3}{26}$ 1 | 1 — | 6 0 0 | 6 6 1 6 |
时节各自散（呀　　　咳）。　可怜我郎

2 3 6 | 2 6 6 1 | $\overset{23}{6}$ 0 | 6 1 | 2 6 1 |
身　孤单身孤单，（咿 罗 呀啊呀

1 — | 6 0 0 | 6 6 1 6 | 2 3 6 | 2 6 6 1 |
唉） 等妹一年又一年，一年又一

$\overset{23}{6}$ 0 | 6· 1 2 6 | 6 2 1 2 | 1 6 0 | 6 1 6 1 |
年。 蝌 蚪脱尾变青蛙，（呀咳 咿）蝌蚪

2 6 6 2 | 1 6 1 | 1 — | 6 0 0 | 1 6 2 1 |
脱尾变青蛙（呀　　　咳），　我郎还是

1· 2 2 6 | 1 2 1 6 | 2 1 2 2 | 2 $\overset{6}{1}$ 2 2 1 |$\frac{3}{4}$ 1 5 6 — ‖
单身汉，我郎（呀）还是(咿呀)单身汉(呀　森存咧)。

完年了
（耶堂·女腔）

1= G 2/4
慢速

通道县

（乐谱略）

确伦，指跳芦笙舞、踩芦笙等，是侗族民间一种古老的只跳不唱的传统舞蹈形式，最初用于民间祭祀萨神及祖先的仪式活动，并作为多耶活动的引导。每当春节至春耕农忙之前，侗族人民都要身着盛装，齐聚在鼓楼、款坪等地，举行祭神活动。祭祀时，摆上香烛，供奉猪、牛、羊三牲，然后就开始跳芦笙舞。自唐代始，跳芦笙舞已不完全用于祭祀活动，而发展成为社交活动的一部分，具有了娱乐的成分和社交的功能。每逢祭祀结束，就开始踩芦笙。村寨之间会相互邀请芦笙队进行芦笙舞表演，既能相互切磋技艺，又能增进彼此的友谊。

（五）曲艺"君"的雏形

君(jenh)，也称"锦"，是侗族民间曲艺的侗语称谓。这是一种说唱结合、散韵相间的表演艺术形式，约产生于元代。它以叙述为主，代言为辅，通过有表演动作的说唱来叙述故事、塑造人物、表达思想情感和反映社会生活。张勇在《侗族曲艺概说》①中指出，侗族曲艺的形成有一个漫长的过程，可分为只说不唱的说类曲种和说唱结合的唱类曲种，其中说类曲种可追溯到唐代以前的说故事，而唱类曲种则源于唐宋时期的说古歌，大约在元代才发展成为说唱结合、散韵相间的曲艺表演形式。

宋元时期的"君"主要分为两类：其一是把故事编成歌来唱，即唱叙事歌，侗语称为"嘎君"（gal jenh）、"多君"（dos jenh）；其二是把道理编成歌来唱，即唱劝世说理歌，侗语称为"嘎想""嘎祥瓦"（gal xangc）。尽管前者以人物故事为主，后者以说理为中心，但它们都是由能说会唱的艺人表演，唱词中夹有说白，"以唱词为主，说白部分只是作为说白的补充，起到讲解补充的作用"。② 并且说白没有固定韵律要求，由说唱者即兴编创，出现于唱词之前、唱词中间和唱词之后，与唱词形成说唱相间的表达方式，成为侗族曲艺"君"的雏形。这一时期的侗族"君"多借用礼俗歌和情歌的曲调，没有乐器伴奏。今存元代侗族"君"的作品为数不多，即便存留下来的作品，也多经过后人的加工处理。这一时期的代表作品，如《妹道》《美道之歌》等也是这样。

《妹道》是广泛流传于湖南通道等地侗族民间的一部以反映侗族婚姻制度改革为题材的长篇叙事歌。

《美道之歌》是流传于通道地区侗族民间的长篇叙事歌。与《妹道》相比，"《美道之歌》既无前面海宽求妻、货郎撮合、妹道远嫁等情节，又无后面九十九位老人聚会议事、商定破姓结亲等情节。"③其故事梗概：美道远嫁给英朗，英朗忙于生产劳动没有陪美道回娘家，美道只身一人在回娘家的路上，被老蛇精劫进洞穴，五年后回到丈夫家解除误会，与丈夫重归于好后一同前去杀死老蛇精，并把自己的遭遇告诉乡亲，劝告大家"远路结亲多麻烦""破条乡规来开亲，破个姓氏来结婚"。

《美道之歌》也通过说唱相间的表达方式，揭露了"有女远嫁"的弊端，反映了"破姓开亲"的基本情节和爱情主题。其中，"说"，即说白，采用日常叙说的形式，用来叙述人物对话之外的故事情节；"唱"，即歌唱，采用有韵的歌辞形式，用以表现人物对话及内心情感。

（六）宗教仪式剧的滥觞

这一时期，侗族民间祭祀耶、歌舞水平的提高，铜鼓、芦笙等乐器在民间仪式活动中的运用，以及中原文化、周边民族（荆楚）文化的渗透，为侗族宗教仪式剧的孕育奠定了基础。

① 转引自：吴远华.侗族民俗音乐文化史研究[D].长沙：湖南师范大学，2019：215.
② 杨权.侗族民间文学史[M].北京：中央民族学院出版社，1992：111.
③ 杨权.侗族民间文学史[M].北京：中央民族学院出版社，1992：121.

侗族宗教仪式剧的形成,除了上述渊源关系外,还与民间祭祀仪式中的巫傩有着紧密关联。

傩祭是侗族人民驱鬼除魔、祈福降灾的原始宗教祭祀活动,是侗族傩文化的早期形态。它源于古代社会侗族人民的原始宗教崇拜,是带有神秘宗教色彩的巫文化。唐代以来,社会的相对稳定、经济的发展,致使戴面具表演的古老"傩祭活动"的内涵与外延、内容与形式都发生了较大变化。这一时期的"傩仪"表演,不仅继承、延留了原始祭祀仪式活动"求愿酬神""驱魔逐疫""消灾纳吉"等社会功能,而且将民间神话、传说、故事及生动具体的社会现实生活等内容融入其中,使得"傩祭活动"逐渐发展成为一种既娱神又娱人的演出形式,形成了"傩戏"的雏形。

1980年,侗族区域芷江县公坪一墓葬中发掘的陶罍坛,为五代时期的器物。器物表面有六层,其中第四层为乐舞场面,记录了当时巫傩歌舞的生动景象。

唐宋元时期是侗族民俗音乐的形成阶段。这一阶段,随着封建王朝对侗族区域的深入统治,中原戏曲、曲艺、乐器及佛教、道教等汉族文化传入侗族区域,并逐渐融入侗族民间民俗活动之中,致使这一时期的侗族民俗音乐在延续唐代以前古歌、歌舞及音乐生活的基础上,得以进一步丰富。这一阶段的侗族民俗音乐由虚幻转向写实,由娱神转向娱人,古歌领域出现了记载"祖公迁徙""祖公落寨"的"祖公之歌",歌舞领域出现了反映侗族民众生活"确耶""确伦"两种形式,产生了"款"歌、礼俗歌、情歌等歌种,以及在汉族音乐文化影响下发展起来的曲艺和宗教仪式剧等表演形式,初步建构起一个具有自身民族品格的侗族民俗音乐体系。

图 9-1　五代时期陶罍坛

三、明清时期的侗族音乐

明清两代,湖南侗族音乐进入繁盛发展阶段,主要表现在歌舞、民歌、戏曲、说唱、民族器乐、宗教仪式音乐等方面。

(一)多样并存的歌舞

明清时期的侗族民间歌舞主要有多耶舞、芦笙舞、花灯舞、薅秧鼓舞、龙舞、鏊锣和耍锣钹等。

1. 多耶舞

多耶是侗族村寨与村寨之间增进友谊、表示团结友好的一种集体歌舞形式。明清以来,侗族多耶通常在每年正月初一至十五、各种节日,以及村寨之间的"为也"活动期间表演。多耶的演唱形式为无伴奏清唱,其歌唱内容包括歌颂赞扬祖先丰功伟绩、讽世劝喻、描绘生活知识、传唱神话故事、祝贺吉祥、表达男女爱情等。

2. 芦笙舞

芦笙舞,明清以来已非常流行,主要有芦笙踩堂舞①、普通芦笙舞②和表演芦笙舞③等。芦笙表演"斗鸡":

斗鸡

$1=\flat A \dfrac{2}{4}$

稍快

$\underline{2\ 1}\ 6\ |\ \underline{2\ 3}\ 0\ |\ \underline{\dot{1}\ \dot{2}}\ \dot{1}\cdot\ |\ \underline{2\ 3}\ 0\ |\ \underline{2\ 3}\ 0\ |\ \underline{2\ 1}\ 6\ |$

$\underline{2\ 3}\ 0\ |\ \underline{\dot{1}\ 2}\ 6\ |\ \underline{2\ 3}\ 0\ |\ \underline{2\ 3}\ 0\ |\ \underline{6\ 2}\ 0\ |\ \underline{6\ 2}\ 0\ |$

$0\ 0\ |\ \underline{6\ 2}\ 0\ |\ \underline{6\ 2}\ 0\ |\ \dot{2}\ 0\ |\ 0\ 0\ |\ \dfrac{3}{4}\ \underline{\dot{2}\ 6}\ 0\ |$

$\dfrac{2}{4}\ \underline{2\ \dot{1}}\ |\ \underline{\dot{1}\ \dot{2}}\ 0\ |\ 7\ \dot{2}\ |\ \underline{\dot{2}\ \dot{1}}\ 7\ |\ 6\ \dot{2}\ |\ \underline{\dot{1}\ \dot{2}}\ -\ |$

$\underline{\widehat{6}\ \dot{2}}\ 6\ |\ 6\ -\ |\ \dot{2}\ -\ |\ \dot{2}\ -\ |\ \dot{1}\ -\ |\ 6\ -\ |$

$\dot{2}\ 6\cdot\ |\ 6\ \dot{2}\cdot\ |\ \dot{1}\ 0\ |\ \dot{2}\ 6\cdot\ |\ 6\ \dot{2}\cdot\ |\ \dot{1}\ 0\ |$

3. 花灯舞

花灯,又称"地故事""玩调子",约于元末明初开始由汉族地区传入湖南黔阳、会同、芷江等地,并逐步发展成具有地方特色的歌舞形式——花灯舞,后来又逐渐发展成有故事、有人物情节的小戏曲,即花灯戏。

明末至清代,花灯舞表演达到全盛时期,春节及重大民俗活动中,均有丰富多彩的花灯舞表演,常演节目有《拜新年》《闹花灯》等。花灯舞音乐多为当地山歌、小调、傩腔,也有吸收外来音调的作品。音乐节奏明快、旋律优美,作品结构短小精悍。

4. 龙舞

龙舞,又称"舞龙""耍龙"。明清时期,通道、芷江、新晃等地的侗族区域均有龙舞流传,

① 芦笙踩堂舞是侗族村寨群众之间带有社交性质的集体舞蹈,通过"踩芦笙堂"活动,以增进村寨间友谊,加强民族团结。芦笙踩堂通常在春节、秋收后的农闲时间举行,活动开始都要先进行祭祀活动,其演奏的乐曲为《进堂曲》《转堂曲》和《散堂曲》。

② 普通芦笙舞也称芦笙集体舞或赛芦笙,是侗族民间群众手捧芦笙、自吹自跳、自我娱乐,或是侗族村寨之间进行芦笙比赛时的一种集体舞蹈,但与唐宋元代的赛芦笙一致,但不需有祭祀环节。

③ 表演芦笙舞主要为双人芦笙表演,技巧性动作较多,"有表现生产的,如种瓜、点豆、舂米等,有表演生活的,如喂鸡、纺纱、织布等,有表现动物的,如鸡打架、斑鸠拣谷、赶虎、天鹅飞等,共十二套"。(湖南民族民间舞蹈集成·怀化地区卷[M].资料本,1984:576.)

并有吊龙①、草龙、节龙、绸龙灯、辇龙②、文武龙③等样式。

5. 薅秧鼓舞

薅秧鼓舞，又称"薅田鼓舞""薅草锣鼓"，是在田间地头薅草时边击鼓边唱民歌的传统歌

① 吊龙也称断头龙、断颈龙，是流传于湖南通道双江、溪口、马龙、杉木桥、青芜州等侗族乡镇的一种自娱性舞蹈。吊龙有"盘龙""盘山""绞尾""出洞""莲花盛开"等动作，并用大鼓、大锣、大镲等打击乐伴奏，渲染气氛。

② 辇龙是芷江侗族自治县富家团侗寨的民族民间舞蹈形式。辇龙主要在春早、秋后和正月三个时间段进行。辇龙表演多以蹉步、垫步、小跳步、箭步、马步等穿插进行，主要技法有青山牛摆尾、黄龙缠腰、鹞子翻身、雪花盖顶等。辇龙舞表演的伴奏乐器通常由桶鼓、大锣、班锣、包包锣和铙钹组成，演奏的曲牌主要为《闹年锣》《龙摆尾》《懒龙过江》《喜鹊串梅》等，曲调节奏多来自民间小调。辇龙舞的伴奏乐器除锣鼓外，也有用唢呐、牛角号、土号等乐器伴奏，这一伴奏形式与新晃侗族民间龙舞的伴奏完全一致，并且都形成了一套唢呐曲牌。

③ 文武龙是流传于天柱县境内(包含侗族)普遍流行的民间舞蹈，起源于明末清初。文武龙队配备武术表演及大鼓、大号、锣、钹等乐器伴奏。

舞形式,它由先秦"祭祀田祖"①仪式活动演变而来。薅秧鼓舞的音乐曲调多采用当地田歌、山歌、小调、号子等,代表作品有《插田歌》《薅秧歌》《溜溜歌》《翻山歌》等。

6. 鼟锣

鼟锣,又称"闹年锣""锣鼟",是侗族民间舞蹈,流传于新晃、芷江、绥宁等地。明清时期,汉族锣鼓乐同侗族各地民间音乐相融合,从而形成了"鼟锣"。不同地区,鼟锣的称谓不同,如新晃、芷江叫"锣鼟",绥宁叫"耍锣钹"等。

此外,明清时期侗族民间还有新晃的龙舞与巫师舞,芷江的扦担舞与板凳舞,通道的竹筒舞,绥宁的打金钱棍舞等。

(二) 体裁丰富的侗歌

侗族民歌,概称侗歌(嘎更,gal kem),可分为古歌、乐歌、礼俗仪式歌、山歌、劳动歌、劝世歌和儿歌等类型。

1. 古歌

明代以来,汉语文化教育在侗族区域开始推行。受此影响,侗族民间产生了一些"汉字记侗音"方式流传下来的祭词、款词等古歌抄本。这一时期的古歌主要有《嘎茫莽道时嘉》②《东书少鬼》③《从前我们做大款》④《洪武年间进靖州》《讲到天下大乱》《立屯、立堡、立县、立州收钱粮》《户洞不宁》《古州地方不宁》⑤《林王古歌》《勉王歌》⑥等。

2. 乐歌

代表性乐歌有琵琶歌、木叶歌、侗笛歌等,以琵琶歌影响最大。琵琶歌(嘎比巴、嘎背八,gal bic bac)是琵琶与人声合一的主要歌种,广泛流传于侗族南部方言区。各地琵琶歌演唱形式不一,有的用真嗓唱,有的用假嗓唱,有的是自弹自唱,有的是男弹女唱。

银情歌(gal senc nyic,抒情琵琶歌)的主要作品有《好心的情人》《本寨的情人》《旧情人》《聪明的情人》《十四岁情人》《逃脱的情人》《离散的情人》等。此外,还有叙事琵琶歌,其代表作品有《秀银与吉妹》《勉王起兵又重来》《放排歌》《李源发带兵歌》《龙银团妹》等。

侗笛歌(嘎滴,gal jigc),因用侗笛伴奏而得名。广泛分布于通道地区,多用于青年男女行歌坐夜时一人伴奏二人演唱。侗笛歌内容丰富,有起头歌、试探歌、赞颂歌、结情歌、相恋歌、谜语歌、散堂歌等,曲调悠扬、徐缓舒畅。

木叶歌(嘎罢每,gal bav meix),因用木叶伴唱而得名,多见于青年男女玩山活动中或村

① 《周礼·春官》载:"凡国祈年于田祖,吹豳雅,击土鼓以乐田畯。国祭腊,则吹豳颂,击土鼓,以息老物。"

② 《嘎茫莽道时嘉》是《侗族远祖歌》的侗语称谓,这是"一部叙唱创世女神萨天巴及其神女神子神孙们的业绩"的长篇祭祀古歌,在明代已经形成。

③ 《东书少鬼》,汉译为《卜鬼通书》,是侗族学者向零于1985年随贵州省民族研究所调查组到从江县九洞地区进行社会调查时收集到的一本用汉字记录侗音的抄本古籍。《东书少鬼》分颂词和颂歌两大部分。

④ 《从前我们做大款》是保存较为完整的一部款歌,其内容主要唱述清乾隆十八年(1753年)侗族民间"合款"之事,整部作品由《开篇》《头在古州、尾在柳州》《十二条款》和《尾声》四部分组成。

⑤ 这几首古歌收录于杨权、郑国乔,整理记译的《侗族史诗——起源之歌》第4卷。

⑥ 《侗族文学史》广西编写组编.侗族文学史[M].桂林:漓江出版社,1991:86-90.

民自娱自乐。

3. 礼俗仪式歌

侗族礼俗仪式歌根据使用场合可分为以下几类：婚礼场合唱"哭嫁歌""伴嫁歌"；儿女出生的"三朝""满月""周岁"及民间宴席上唱"酒歌"；老人仙逝的丧葬仪式中唱"丧堂歌""哭丧歌"；新房落成有"贺新房歌"；房屋上梁有"上梁歌"；唱述"合款"仪式的"款歌"；佛教、道教仪式活动中的宗教仪式歌等。

陪嫁歌或伴嫁歌《今日姊妹同凳坐》[①]：

今日姊妹同凳坐
（伴嫁歌）

$1=\flat B$ $\frac{5}{8}$

天柱县·润松村

中速

（乐谱）

柑子好吃 要剥（的）皮（呦），姐妹好好 要分离（呦），

今日（的）姊妹 同凳坐（呦），明日姊妹 出门去（呦）。

（三）独具特色的曲艺"君"

明清时期，侗族曲艺"君"有君上腊、嘎琵琶和君果吉等曲种，可分为无伴奏曲种和有伴奏曲种两大类。其中，无伴奏曲种指不用乐器伴奏的曲艺形式，如君上腊（jenh sangp lav，汉译为腊洞说唱），其代表曲目有《嘎盘古》《孝顺公婆》《酒色财气》《李旦凤娇》《梅良玉》等。有伴奏曲种，如嘎琵琶和君果吉。

嘎琵琶，又称"嘎经""嘎常理""噶唱"，侗语中"嘎"有"歌"的意思，故"嘎琵琶"又可译为"琵琶歌"，流布于通道、靖州及广西、贵州毗邻的侗族地区。演出时，演唱者一边弹奏自制的侗族琵琶，一边唱歌。嘎琵琶源于何时，现无从考证。嘎琵琶运用侗语演唱，依据演唱内容的不同，可分为以下两类：其一为"嘎劝"，又名"嘎常""嘎常理"，演唱内容多以劝戒为主，有劝孝敬父母的，有劝夫妻和睦的，也有劝戒烟酒嫖赌的。此类曲目篇幅较短，只唱不说。其二为"嘎经"，演唱内容多为历代经典故事，如有《开天辟地》《祖先落寨》《迁徙歌》《祖公上河》《孔雀东南飞》《梁山伯与祝英台》《吴勉王》《人类祖源歌》《秦香莲》《二梅度》《三百斤》《秀娘吉妹》《珠郎娘美》等，此类曲目篇幅较长，有说有唱，以唱为主。嘎琵琶的唱腔音乐有过门、歌头、歌腔三部分。过门，多用在引子、间奏和尾声部分，旋律变化性大。

① 《中国民间歌曲集成》编辑委员会.中国民间歌曲集成：贵州卷（下）[M].北京：中国ISBN中心，1995：1426.

《嘎琵琶》短过门

$\underline{2\cdot\ 2}\ 2\ 3\ |\ 1\ \underline{6\ 6}\ \underline{5}\ |\ \underline{5\ 5}\ \underline{6\ 6}\ 1\ |\ 2\ 1\ 2\ |$ （接唱腔）

该谱例出自《中国曲艺音乐集成·湖南卷(下)》①

《嘎琵琶》长过门

$5\ 5\ 3\ 5\ |\ 3\ 2\ 1\ 1\ |\ \underset{.}{6}\ 1\ 2\ 3\ |\ 2\ 1\ \underset{.}{6}\ |$

$\underline{\underset{.}{6}\cdot\ 1}\ 5\ 6\ |\ 1\ 2\ \underset{.}{6}\ 1\ |\ 3\ 5\ 2\ 1\ |\ 2\ 5\ 5\ |$

$3\ 5\ 5\ 5\ |\ 5\ 5\ 5\ 5\ |\ 3\ 5\ 3\ 2\ |\ 1\ \underset{.}{6}\ 1\ |$

$2\ 3\ 2\ 1\ |\ \underset{.}{6}\ \underset{.}{6}\ 1\ |\ 2\ 1\ \underset{.}{6}\ 1\ |\ \underset{.}{5}\ \underset{.}{6}\ 1\ |$

$2\ 3\ 2\ 1\ |\ 2\ 3\ 2\ |\ \underset{.}{6}\ 1\ 3\ |\ 2\ 0\ |$ （接唱腔）

该谱例出自《中国曲艺音乐集成·湖南卷(下)》②

君果吉(jenh oh is)，汉译为果吉拉唱或牛腿琴拉唱，因用果吉伴奏而得名。在湖南平江等地的侗族村寨有所分布，均为男性自拉自唱。清代代表曲目有《珠郎娘美》《金汉列美》等。

（四）戏曲音乐的兴起

明末清初，汉族地区流行的辰河戏、阳戏、汉剧等戏曲剧种传入侗族区域，侗族人民称之为"汉戏"，侗语称"戏客"(yik gax)。同时，侗族传统戏剧傩戏在湖南境内的侗族分布区域广泛流传。

1. 辰河戏

辰河戏，于明初随江西移民传入沅水中上游芷江、新晃等地的侗族区域，与当地语言、音乐结合，深受当地民众喜爱。辰河戏唱腔以高腔为主，兼有昆腔、低腔和弹腔，演出形式有高台和矮台(演木偶戏)两种。演出剧目有神戏《目连》(48部)，大戏《百花亭》《玉麒麟》《棋盘山》《龙凤钗》《寒江关》《青龙关》等。光绪二十八年(1902年)，芷江民间艺人汪德德

① 《中国曲艺音乐集成》全国编辑委员会，《中国曲艺音乐集成·湖南卷》编辑委员会. 中国曲艺音乐集成：湖南卷(下)[M]. 北京：中国ISBN中心，2001：1184.
② 《中国曲艺音乐集成》全国编辑委员会，《中国曲艺音乐集成·湖南卷》编辑委员会. 中国曲艺音乐集成：湖南卷(下)[M]. 北京：中国ISBN中心，2001：1183-1184.

（旦）组织创办了辰河戏高台班"福寿班"，并任班主一职。该班主要演员有尹汉清、陈老七、周占奎等人。

辰河戏于清光绪年间（1875—1908年）传入靖州，流行于渠阳、甘棠、飞山、江东、防江等地，主演高腔，兼演木偶戏，并于道光年间（1821—1850年）创立了以田竹青为班主的"和顺班"。光绪二十五年（1899年），荆河戏弹腔艺人周双福、王永福来靖州搭班唱戏，并创立"五云班"，收徒传艺，艺徒主要有宋巧云、向风云、蒋松云、李报云等。荆河戏弹腔随之传入，并不断取代高腔的地位，发展成为县内流传的主要戏曲声腔。

2. 阳戏

阳戏是在汉族花灯的基础上演变而来的，形成于明末清初，流传于芷江、黔阳、绥宁、会同、靖州等地的侗族区域。阳戏早期以"二小戏"（生、旦）为主，后受辰河戏的影响，逐渐发展成生、旦、净、丑多行当。阳戏表演多为业余人士组班，其唱腔分正调和小调，声调粗犷、语言粗俗。伴奏乐器以大筒为主，并有锣、鼓、钹等，表演剧目多反映男女私情或家庭风波，有《梅龙戏凤》《白猿戏梅》《姊妹玩龙》《南庄耕耘》等十余个传统剧目。

清初，阳戏传入绥宁黄土矿、瓦屋塘等地，常演《三毛箭打鸟》《西湖借伞》《赶子牧羊》等剧目[①]，深受当地群众喜爱，影响范围遍及绥宁北部区域，开始出现农忙务农、农闲从艺的业余戏班。

3. 汉剧

明末清初，汉剧由湖南常德传入芷江，与辰河戏同台演出。汉剧演出剧目、行当角色均与辰河戏相近，只是唱腔不同，以西皮、二黄为主。西皮有散板、倒板、慢板、快板等板式，活泼愉快，适宜表现雄壮激昂的剧情；二黄有散板、导板、原板、慢板、剁板等，低沉、忧郁，适用于表演凄惨的剧情。

4. 侗族傩戏的样态

傩戏，侗语称"嘎傩"（gal nuox），脱胎于古老的傩祭活动。明清时期，湖南新晃、芷江、怀化、黔阳、绥宁、靖州、会同、城步等地侗族民间普遍流行傩戏，类型以"跳戏"和杠菩萨为主。

（1）"跳戏"

"跳戏"是流行于新晃县贡溪乡四路村天井寨的傩戏称谓，因其表演时在鼓声（冬冬）和小锣声（推）伴奏中踩着节奏跳跃表演而得名，也称"冬冬推"。

"跳戏"的剧目主要取材于神话传说、历史故事以及现实生活。依据题材来源及表现内容的差异，其剧目主要分为四大类：其一是反映本民族历史故事的剧目，如《姜郎姜妹》[②]（今已失传）、《盘古会》[③]等；其二是反映汉族历史故事的剧目，如《桃园结义》《云长养伤》等；其三是惩恶扬善的教育类剧目，如《癞子偷牛》《天府掳瘟，华佗救民》等；其四是反映侗族民间生活的独有剧目，如《铜锣不响》等。

"跳戏"的最大特点是佩戴面具并使用侗语演唱。音乐曲调大多取自当地山歌、小调、劳

① 为绥宁县侗族主要分布区域，见绥宁县志编纂委员会编. 绥宁县志[M]. 北京：方志出版社，1997：649.
② 《姜郎姜妹》：取材于姜良姜妹两兄妹在漫天洪水之时喜结良缘、创造人类的传说。
③ 《盘古会》：取材于盘古开会排定人类工作与寿命的历史故事。

第九章 湖南少数民族的音乐文化

图 9-2 中国侗族傩戏历史渊源碑志

动号子以及宗教祭祀歌曲，常用曲牌有［垒歌］［山歌腔］［土地腔］［溜溜腔］［化财腔］［花腔］［石垠腔］［吟诵腔］［嘀嘀腔］等，旋律由五声音阶构成，常用五声徵调式、羽调式，其他调式较为少见，如《跳土地》剧目中农夫唱段《土地老者在哪里》①（五声 F 徵调式）：

土地老者在哪里
《跳土地》农夫唱

龙开春 演唱
杨来宝 记录

① 江月卫,杨世英,杨丽荣.中国侗族傩戏——咚咚推[M].成都:四川人民出版社,2008:151.

"跳戏"在念白、演唱时不用伴奏。伴奏主要用在上场,下场,舞台调度,唱腔的前奏、间奏、尾奏,台词的段落处,起着召唤观众、渲染气氛、补充剧情、升华情感等作用。

"跳戏"只用锣鼓伴奏。其演奏方法简单,两声鼓、一声锣,以"冬冬 推"为一个基本结构单元,变化重复以配合"跳三角"的基本舞步。

"跳戏"常见锣鼓经:

2/4 冬冬 推 | 冬冬 推 | 冬冬 推推 | 冬冬 推 ‖

"跳戏"乐队主要由鼓、包锣(推推锣)、大锣和钹两副构成,乐队伴奏总谱如下:

跳戏

$1=C\ \dfrac{2}{4}$

锣鼓字谱	X X X X 冬 冬 冬 推	X X X X 冬 冬 冬 推	X X X XX 冬 冬 冬 推推	X X X X 冬 冬 冬 推 ‖
鼓	X X X X	X X X X	X X X X	X X X X ‖
大锣	0 X	0 X	0 XX	0 X ‖
大钹	X X	X X	X XX	X X ‖
包锣	0 0	0 0	0 X	0 X ‖
小钹	0XXX 0XXX	0XXX 0XXX	0XXX 0XXX	0XXX 0XXX ‖

(2)"傩堂戏"

"傩堂戏"是为酬神还愿、驱邪纳吉或为人治病冲傩而进行的宗教仪式剧。傩堂戏表演,置冲傩、还愿的法事于仪式活动之中,由掌坛师戴面具主持,通常可分为"请神""正戏"和"送神"三个阶段。"请神"阶段设坛祭祀、敬奉神灵;"正戏"阶段演傩堂戏剧目,伴随法事,达到钩愿的目的;"送神"阶段将请来降妖除病的神灵送回神宫。

傩堂戏唱腔多取自当地民歌,各具特色。在湖南新晃、芷江等地常用的傩堂戏唱腔有[嘀嘀腔][请娘腔][送神腔][地神腔][喜腔][苦腔][怀南调][师娘腔][梅香调][送寿曲]以及各种傩堂腔等。[①] 曲调旋法多样,板式不一,调式多见为五声徵调式、羽调式、宫调式、角调

① 湖南怀化地区民族事务委员会.中国侗族戏曲音乐[M].北京:文化艺术出版社,1997:368.

式,少见商调式。

例如[傩堂腔]《上坛七千祖师主》①:

<p align="center">上坛七千祖师主
《装联圣尊·开坛叩师》巫师唱</p>

1=C 2/4

【傩堂腔】

唐琪明 演唱
唐先智 记录

(乐谱略)

（3）"杠菩萨"

"杠菩萨",又称"搬演菩萨""降菩萨",流行于湖南会同、靖州、绥宁、黔阳等地。各地"杠菩萨"活动,载歌载舞、有祭有戏,通常由巫师主持,戴面具进行,并与巫傩法事活动相伴,白天"杠菩萨"、夜间行巫事。"杠菩萨"名目繁多,有因病冲傩、酬神还愿、集体敬神、集体庆庙等;活动时间有长有短,短则一天一晚,长则十天半月。

"杠菩萨"表演若为个人敬神、冲傩还愿作法,则在主人家堂屋进行;若为集体敬神、集体庆庙作法则在庙堂进行。不论在主人家堂屋还是在庙堂进行,"杠菩萨"均需在神坛前设置傩坛作为巫师作法的场所,并搭建戏台,供"杠菩萨"用。

"杠菩萨"演唱剧目情节较为简单,如《郎君杀猪》《和神》《杠杨公》《杠华山》《送下洞》《杠禾利》《杠梅山》等。常用唱腔则有[下马腔][立寨腔][和神腔][傩歌腔][划船腔][菩萨腔][送神腔]及各种巫师腔、冲傩腔等,如[划船腔]《不知哪岔下渠阳》②:

① 湖南怀化地区民族事务委员会.中国侗族戏曲音乐[M].北京:文化艺术出版社,1997:376.
② 湖南怀化地区民族事务委员会.中国侗族戏曲音乐[M].北京:文化艺术出版社,1997:413.

不知哪岔下渠阳

《划乾龙船》李法兴（丑）唱

杨国枕 演唱
张光召 记录

1= C 2/4
【划船腔】

(乐谱)

上（啊）界长（哦 我又）上（啊）界长（啊，我又）上（啊）到 （的）
半界（呀）土地（呀 啊） 堂，土（啊）地 堂前（这）
两（啊）岔， 路（啊，我又）不（啊）知（的）哪岔（呀）下渠（呀
啊） 阳？

第二节　土家族音乐

土家族，自称"毕兹卡"或"毕际卡"（pi^{35} tsl^{55} kha^{21} Bifzivsar）。关于湖南土家族的来源，因其历史悠久，史料缺乏且记载不一，故众说纷纭，迄今仍尚难定论。但目前多数学者认为，土家族是以史前湘西土著为主体，吸收融合了历代各部族在唐宋年间以湘西为地域，以土家语为共同语言，并有着共同经济和风俗习惯的民族共同体。

一、史前的土家族音乐

远古时期，原始人对社会和自然观点的反映，来自对宇宙万物和日常生活各种事物的解释，土家先民亦是如此。土家先民借助想象，对自然和社会进行不自觉的艺术加工，体现了他们的原始生活方式和宗教信仰，同时也蕴含着朴素的心理结构和思维方式，包括土家族神话、原始戏剧"茅古斯"、民歌等。然而，流传至今的土家族神话并不多。

（一）原始古歌

原始古歌由"梯玛"①代代相传，其风格古朴自然，均用土家语演唱如《梯玛神歌》《摆手歌》《渔歌》《打猎歌》等。

① "梯玛"：土家族最为神秘的职业，传说是人神之间的沟通使者，能祭祖求子，驱瘟辟邪。

《梯玛神歌》主要内容有招魂、为人消灾、赶鬼驱邪时唱"解邪歌",求子时唱"还愿歌"等。其唱词相对固定,即兴演唱部分较少。

还愿一连三天三晚,一套还愿歌,按祭祀程序分为四十九节,有敬祖、安正堂、请诸神、备马、起兵、渡河、架桥、捉魂、喊魂、求子、渡关、交天钱、送神等。如《请神捉魂》,是这样唱的:

悬崖陡,刺丛深;水流急,路难行。

尊敬的大神们啊,没有好路,让你行啊。

泥滑路烂,岩步子都没有一墩。

一路野刺挂人啊,一路荒山荒岭。①

这里表现了梯玛与大神之间的对话:请大神赶鬼捉鬼并提醒大神要注意安全。歌词具体生动,具有浓烈的生活气息。

解邪歌中的一首《长刀砍邪》,唱词如下:

有啊,哥兄啊,日梦不祥啊;

我要砍了它,你夜梦惊吓砍了它;

死人头上砍了它,死鬼头上砍了它;

滚岩翻坎砍了它;

投河跳水砍了它;

麻索吊颈砍了它;

刀劈斧剁砍了它;

毒蛇挡道砍了它;

恶虎拦路砍了它;

见钱起心、谋财害命的砍了它;

五谷不得收砍了它;

当面说好、背后说歹的砍了它;

砍、砍、砍、砍、砍!

不好不利的,统统砍了它。②

这首神歌表现的是梯玛与邪恶的斗争,在一定程度上表达了人们要主宰自己命运、驱逐邪恶的愿望。在梯玛看来,万物有灵,一切坏的恶的都是因邪在作祟。但他决不向邪乞求,而是要用"长刀砍了它"。

从形式上看,梯玛神歌有双句押尾韵的自由体;也有两句一节、四句一节,句尾押韵的格律体。唱腔亦有高腔与平腔之分。高腔高昂,感情激越,平腔舒缓,感情深沉。韵律铿锵,优美动听。

摆手活动土家语叫"舍巴日",③进行摆手活动时所唱的歌叫《摆手歌》,主要有行堂歌与

① 彭继宽,姚纪彭.土家族文学史[M].长沙:湖南文艺出版社,1989:33.
② 田发刚,谭笑.鄂西土家族传统文化概观[M].武汉:长江文艺出版社,1998:274.
③ 摆手活动,历史悠久,从其活动内容来看,早在渔猎时代即已开始并沿袭至今。它一般在农历元宵节前举行,个别地方在农历三月或五月举行,时间三五七天不等,规模亦有大小之别。大摆手是数村、数十村多族人联合举行,人数多规模大,往往有数千数万人参加。小摆手则是一村或一族人的摆手活动。但大小摆手之祭祀祖先、祈求丰年的目的,以及摆手之内容均基本相同。

坐堂歌两种。从形式上看,行堂歌是伴随摆手舞内容编唱的歌,而坐堂歌则是歌手们坐下来唱的。行堂歌的歌曲内容取决于摆手舞的舞蹈内容,舞蹈跳什么歌唱便唱什么,在演唱方式上行堂歌是伴随舞蹈演唱的,属于唱跳的形式。坐堂歌的演唱形式则有一人领唱众人吆喝、单唱、对唱、轮唱等。摆手活动中的歌手包括掌坛师、摆手活动的主持人"梯玛"以及其他善歌者。摆手歌有即兴而歌的内容,但更多的是"梯玛"世代传承、内容浩繁、唱词固定并用土语演唱的古歌。《摆手歌》内容的广泛足以称得上是一部土家族的史诗,包括人类的起源、民族的迁徙、生产劳动、民族英雄人物、故事传说等。

另外,土家族的渔歌、猎歌不仅可以单独存在,也可以放在摆手活动中演唱,成为摆手歌的一部分,如摆手活动中的《打猎歌》记述了土家先祖猎猴的情景。

<blockquote>
背铳就往树林走,走进树林去赶猴。

赶猴赶了三天整,猴子屁股冒红烟。①
</blockquote>

从中可看到土家先民谋取生活资料的艰难,以及他们在狩猎时的耐心与机智。另外,《打猎歌》还叙述了先民打虎的事迹。先是山茶姑娘向猎人讲述老虎的踪迹:

<blockquote>
打猎哥哥听我说,我们这里老虎多,

虎头就保牛头罐,身重也有三百三。

昨天早上见过它,它在山上吃了牛。②
</blockquote>

接着出现猎人与老虎搏斗的场景:

<blockquote>
老虎见我心害怕,用尽力气来挣扎。

老虎凶恶发了狂,忙请徒弟来帮忙。

这个老虎果真恶,抬起脑壳来看我。

我拿虎叉叉过去,徒弟赶快补一叉。

老虎终于打死了,大大小小都欢笑。③
</blockquote>

渔歌多用间接方式形象地描绘鱼虾的生活习性,联想丰富,有传授知识、教育后代的作

① 冯光钰.中国少数民族音乐史:第3卷[M].北京:京华出版社,2007:1438.
② 彭继宽.湖南少数民族文学史[M].长沙:湖南教育出版社,2001:39.
③ 彭继宽.湖南少数民族文学史[M].长沙:湖南教育出版社,2001:39.

用。如《捉鱼捕蟹歌》是这样唱的:

> 那是什么哟? 背起簸箩下水了,
> 那是什么哟? 搬起火钳钻岩了。
> 那是团鱼①哟。背起簸箩下水了。
> 那是螃蟹哟,搬起火钳钻岩了。
> 什么出来一把刀? 什么跳起三丈高?
> 什么吓得打倒退? 什么吓得吐涎膏?
> 鳜鱼出来一把刀,鲤鱼跳起三丈高,
> 虾米吓得打倒退,鲇鱼吓得吐涎膏。②

渔歌有自由体形式,也有一问一答的盘歌形式,为以后盘歌的形成发展起了先导作用。

(二)原始戏剧

原始戏剧"茅古斯"是在摆手活动中伴随摆手舞出现的。它作为一种戏剧雏形,朴素形象地反映了土家先民的原始生活风貌,如永顺双凤村的"茅古斯"有"扫堂""挖土""打猎""钓鱼""学读书""接新娘""接老爷"七个节目,每晚只演一场。③ 在茅古斯剧目"做阳春"(又称"烧山")的节目表演中,先是众"毛人"蜂拥入场,摆手舞立刻停止,堂前有一公案,上有笔架、算盘等物,桌后坐一老人,据说是土王手下的管家,用土家语与"毛人"对话:

> 问:你们从哪里来的?
> 答:我们从比那枯来的。
> 问:你们昨夜睡哪里?
> 答:我们昨夜在棕树脚下睡的。
> 问:你们吃的是什么?
> 答:我们吃的是棕树籽。
> 问:你们喝的是什么?
> 答:我们喝的是凉水。
> 问:你们穿的是什么?
> 答:我们穿的是棕树叶。
> 问:年也过了,要做阳春了,你们来做什么?
> 答:我们到土王这里来,想要点土种棉花。
> 问:你们来了多少人? 谁是老爷?④

这时"毛人"都争说自己才是老爷,直到最后一个老"毛人"走出来骂众"毛人",并召集众"毛人",按土王管家的吩咐,做扫地动作,把一切"财气"扫进来,把一切"瘟气"扫出去。然后众"毛人"做砍山、烧山、挖土等劳动,挖土时,老"毛人"唱挖土歌,众"毛人"休息时吹木叶,唱

① 土家族称"鳖"为团鱼。
② 彭继宽.湖南少数民族文学史[M].长沙:湖南教育出版社,2001:40.
③ 其他地区还有"过年""起屋""打粑粑"等内容,表演较为简单。
④ 彭继宽.湖南少数民族文学史[M].长沙:湖南教育出版社,2001:41.

山歌,并与山下挑葱的姑娘对唱情歌。不久,土王管家出场,见毛人唱歌,就用竹鞭抽打"毛人","毛人"一阵反抗,一阵吆喝,蜂拥下场。

整个表演有人物,有情节,还有戏剧冲突,已经具备了戏剧的雏形。从这场表演中我们看到了土家先民生活的困苦和生产力的低下,也客观反映了土司制度在发展生产中的积极作用。

"打猎"一场,又有新意。开场时,"老毛人"背猎枪引猎狗上场,其后跟着众"毛人"和咕噜子。①土王管家与茅古斯对话:

问:老公公,老公公,你们来这里干什么?

答:一年过去,我们没有肉吃,来这里赶肉(即打猎)的。

问:你们有多少人?

答:我们有这么多人。(指着众"毛人"说)

问:你们赶肉,要先敬"梅嫦"②咧。③

"老毛人"引众"毛人"烧香纸、念口诀、吹口哨、做敬神动作。然后放猎狗出场,野兽("毛人"扮演)出场,被狗追赶。"毛人"烧响鞭炮,表示已经开枪,打中猎物。众"毛人"剥下兽皮,拿到集市出卖时,被咕噜子骗走,众"毛人"追赶不上,互相埋怨,在打闹中退场。

茅古斯舞在早期无伴奏音乐,其以吆喝声、拍手声、撞石声、敲击竹筒声烘托气氛、指挥节拍,后配有专门伴奏,伴奏音乐为鼓吹乐。其表演语言为土家语,音乐由土家族的祭祀歌、劳动号子、山歌等民间音乐组成,伴奏乐器有锣、鼓、笛、土家族唢呐、土家族喇叭、土家族长号、牛角号等。以下为茅古斯舞的常用锣鼓曲调④:

谱例一:

茅古斯舞的常用锣鼓曲调(一)

① 咕噜子,又称拐子,盗贼。
② 梅嫦,土家族的女猎神。
③ 彭继宽.湖南少数民族文学史[M].长沙:湖南教育出版社,2001:42.
④ 中国民族民间舞蹈集成编辑部.中国民族民间舞蹈集成:湖南卷(下)[M].北京:中国舞蹈出版社,1991:1419-1420.

谱例二：

茅古斯舞的常用锣鼓曲调（二）

锣鼓字谱	X　X ｜ X　X　X　X ｜ X　0 ｜ X　X　X　X　X ｜
	崩　崩　　崩　可　乙　可　　崩　　　　崩　崩　崩　乙　崩

竹简鼓	X　X ｜ X　0　X　0 ｜ X　0 ｜ X　X　X　X　X ｜

小竹竿	0　0 ｜ 0　X　0　X ｜ X　X ｜ 0　　　　0　　｜

X　X　X　X ｜ X　0 ‖
崩　可　乙　可　崩

X　0　X　0 ｜ X　0 ‖

0　X　0　X ｜ 0　0 ‖

谱例三：

茅古斯舞的常用锣鼓曲调（三）

锣鼓字谱	XXXXXXXX ｜ X·　X X X ｜ X　X X X ｜ X　X　X　X ｜ X　　0 ｜
	崩可崩可崩可崩可　　可　乙　崩　　崩　可可崩　　崩　可　乙　崩　崩

竹简鼓	XOXOXOXO ｜ X·　0 X X ｜ X　0 0 X ｜ X　0　X　0 ｜ X　　0 ｜

小竹竿	0X0X0X0X ｜ 0·　X　0 ｜ 0　X X 0 ｜ 0　X　0　X ｜ 0　　0 ｜

X　X　0　X ‖
崩　可　　可

X　0　0　0 ‖

0　X　0　0 ‖

二、土司制度的土家族音乐

土司统治时期,湖南土家族音乐有了新的发展。

(一) 民歌

土司制度下的土家族民歌可分为创世古歌、劳动歌曲、情歌以及丧鼓歌四大类。

1. 创世古歌

创世古歌,大部分用土家语传唱,也有受汉文化影响而用汉语编唱的。其内容以民间神话、传话和汉族历史为主,并用七言体或七言"连八句"①形式改编成民歌。流传的创世古歌主要有《红尘歌》《葫芦歌》《鸿钧老祖歌》等,名称虽有不同,但内容大同小异,都是反映宇宙开辟、人类来源、洪水泛滥、万物生长、祖先创业等内容,篇幅有长有短,短的几首十几首,长的达几千行,如《鸿钧老祖歌》唱天地起源:

鸿钧老祖歌

鸿钧老祖传三教,顿时一气化三清。
盘古至今不记年,鸿均老祖还在先。
后出盘古分天地,才有天地人三皇。
出神农,尝百草,出轩辕,制衣裳。②

唱人类起源:

天地相合生佛祖,
日月相合生老君,
龟蛇相台生金龙,
兄妹相会生后人。③

① 连八句,不分段落的七言民歌,俗称连八句。
② 彭继宽. 湖南少数民族文学史[M]. 长沙:湖南教育出版社,2001:51.
③ 石柱土家族自治县文化馆. 石柱民间歌谣[M]. [出版者不详]. 2007:189.

这与摆手歌中的兄妹成亲如出一辙。流传于湘西保靖、龙山等县的《葫芦歌》从不同角度反映了兄妹成亲的故事。传说古时有兄妹六人,大哥叫张长脚,二哥叫李长手,三哥叫千里眼,四哥叫顺风耳,老五和六妹未取名,他们六人都孝顺母亲,为母亲捉住了雷公。后来雷公得救,发齐天大水,人类毁灭,而救雷公的兄妹坐葫芦逃过劫难,后成亲生下肉球,从此人类再度繁衍。能歌者将这个神话编成数百行,甚至几千行传唱。20世纪50年代有的地方偶尔还能找到这类古歌的手抄本,现已基本失传。

2. 劳动歌

劳动歌,包括各种劳动号子和薅草锣鼓。土家族在劳动时,通常集百十人进行集体劳动,采用换工的形式,并选两名歌手敲锣击鼓,对歌助兴。内容上主要包括历史故事、民间传说、生产生活及对当时劳动场面的描写。歌词形式上一韵到底,用一问一答的盘歌形式。早期的劳动歌多用土家语创作,且大多为短歌,后期的劳动歌仍多为短歌,但也产生了长篇古歌,且多用汉语创作和流传,如《薅草锣鼓歌》《插秧歌》《采茶歌》以及各种劳动号子歌等,大多用汉语表达,其中《薅草锣鼓歌》是一长篇古歌。

劳动号子因不同的劳动种类,可分为岩工号子、放排号子、船工号子、拖木号子等。歌曲视劳动内容进行即兴创作,其歌词简短,一般为七言四句,也有少量固定词句。音乐节奏强烈,歌曲气氛浓烈、声音激昂、急促粗犷、顿挫有力。演唱时通常一领众和,相互交替进行,领者的演唱多为有内容的歌词,而和者的众和多为劳动呼声。

《酉水船工号子·上船》:

该谱例出自《湘西土家族苗族民间歌曲乐曲选》①

劳动歌谣,包括《栽秧歌》《挖土歌》《五月采茶》《栽麻歌》《收谷歌》《放牛哥》《轿夫歌》《卖

① 湘西土家族苗族自治州党委宣传部.湘西土家族苗族民间歌曲乐曲选[M].上海:上海文艺出版社,1983:34.

花歌》《纺织歌》《十月采茶》《十二月匠人歌》等,每种劳动歌谣都以固定形式流传后人,记录着各种生产劳动知识,反映着社情民意,如《挖土锣鼓》:[1]

挖土锣鼓

1=A 3/4

中速、自由

土家族挖土锣鼓歌调
保靖

清早起吔 雾沉沉呃,雾沉沉呃,手提铜锣 啊哎
玉皇坐在吔 天门内呃,天门 内呃,面红耳热 啊哎

上高 岭呃,打一锤来哎 喊一声来 哎,喊一声来
不安 宁呃,急忙打发哎 神两个来 哎,神两个来

哎, 震动玉皇 啊哎 大帝神哪, 大帝神哪。
哎, 南天门外 啊哎 看分明哪, 看分明哪。

男胜啊打虎啊
银锄啊飞舞啊

猛武啊 松, 女的那个赛过 穆桂啊 英。
泥土啊 翻, 南山那个挖过 北山啊 岭。

原来不为 吔 别的事哪,

土家的儿女 闹春啊 耕。

注:这是挖土锣鼓曲牌联唱的一段曲调。

演唱:黄长贵
记录:吴荣发

[1] 湘西土家族苗族自治州党委宣传部. 湘西土家族苗族民间歌曲乐曲选[M]. 上海:上海文艺出版社,1983:29-30.

薅草锣鼓歌,又称挖土歌、挖土锣鼓歌,演唱于众人劳动工地上,其演唱形式为一人击鼓,一人打锣,锣鼓间歇,歌声即起,轮流对唱。唱词幽默风趣、通俗生动。歌曲句式采用五言、七言、五五七、三三七等,句数、段落较为灵活,可长可短,并运用夸张、拟人、比喻,以及民间谚语、典故、多种民歌体等手法。薅草锣鼓歌由歌头、请神歌、扬歌、送神歌四个部分组成。

(1)歌头,又称"引子",是起始部分,起组织和引路作用。分量较少,唱词较为固定。如:

早晨起来雾沉沉,雾雾沉沉不见人。

东边一朵祥云起,西边一朵紫云腾。

祥云起,紫云腾,红旗绕绕下天庭。

红旗插在田坎上,来了你我唱歌人。①

以上唱词渲染了良好的天气条件和便于劳动的气氛。

(2)请神歌,是歌头之后必唱的歌。演唱时有烧香、奠酒的形式,目的是祈求来年风调雨顺,唱词上较为固定。但所请之神,视主人愿望和歌手情绪而定,可多可少,一般为知晓的天上诸神、五方五位之神等,而土家族祖先神,如八部大神、氏族祖先、家先神、彭土司、向宅官人、田好汉等,皆必请之。其次是与土家族生产生活有关的自然神,如雨神、风神、太阳神、地脉龙神、土地神、四宫神、灶神、五谷神、火烟神、毛娘神、井水神等。凡唱到一神时,不仅穿插其故事情节,还尽力歌颂该神的功绩,如唱太阳神:

太阳神啊太阳神,日日夜夜不留停。

太阳神啊太阳神,它为凡人苦尽心。

农夫他把太阳敬,保佑禾苗好收成。

老年之人把它敬,白发转青牙生根。②

(3)扬歌,也称主歌,是薅草锣鼓歌的主体部分。唱词是有固定的传统段子,但大部分是即兴编唱,随唱随丢。内容包括民间传说、历史故事、现场劳动、现实生活等,如唱人类来源的有《洪荒古歌》《兄妹成亲》等;演唱地方传说的有《土王战吴王》《嘉庆十八年》《土王无道》《庚子灾年歌》等。还有许多民间叙事诗也拿来演唱,如《李云高打虎》《东山郎西山妹》《恶鸡婆》等。在平常其他地方也能唱的《穷人苦》《长工苦》《媳妇苦》《单身苦》《苦竹娘》等诉苦民歌也能搬来演唱。歌手需要有极强的编唱能力,能将汉族民间故事和古典小说改编成七言民歌在此演唱,如《孟姜女》《白蛇娘子》《七姐下凡》《桃园结义》《三顾茅庐》《薛仁贵征东》《武松打虎》《梁山伯与祝英台》等。歌手还要善于结合现场劳动的实际和劳动者思想感情,编出许多表扬与批评的山歌。这样在谈笑风生间,也能大大鼓舞劳动热情,使劳动者能取得良好的劳动效果。如:

今天挖土都发狠,锄头落地像雨淋。

摆的一个长蛇阵,好像天门大交兵。

男的赛过小罗成,女的赛过穆桂英。

一锤锣鼓一股劲,是座泰山也挖平。③

(4)送神歌,是薅草锣鼓歌的结尾部分,在劳动的最后一歇时演唱,具有程序性、礼仪性的特点,如:

① 毛建华,杨燕,等.中国民俗知识 四川民俗[M].兰州:甘肃人民出版社,2008:95.
② 李虹."非遗"视野下的湖南地方传统音乐文化研究[M].长沙:湖南师范大学出版社,2014:76.
③ 李虹."非遗"视野下的湖南地方传统音乐文化研究[M].长沙:湖南师范大学出版社,2014:76.

> 看到太阳快落山,今天锣鼓要收场。
> 东方斟下三杯酒,上头烧下三炷香。
> 弟子今天遇圣驾,恭请圣驾转回乡。①

然后送诸神回山,哪里请来即送回哪里去,但对山神土地都留着不送,"只有五弟我不送,留在山里管阳春"。并向土地神许愿说:"等到一年丰收了,敬你敬到土地堂。给你杀个肥鸡婆,一壶好酒摆中间。"歌曲人神一体、感情交融,表达了人们祈求丰年的良好愿望。

3. 情歌

情歌包括《接郎歌》《望郎歌》《初恋歌》《热恋歌》《相思歌》《反抗歌》《送郎歌》《离别歌》等。有四句的短歌,也有四百余行的长歌如《一根藤》。主要表现男女青年对爱情的真挚态度和勇敢追求,且音乐风格大多都含蓄、情真、意切。

4. 丧鼓歌

丧鼓歌,击鼓而歌,以欢快的歌舞操办丧事。分坐丧和跳丧,是土家人悼念死者的一种祭祀性歌舞活动。坐丧只歌不舞,也叫闹丧歌、闹丧鼓。跳丧亦歌亦舞,歌中衬词多用"撒尔嗬",故又称"跳撒尔嗬"。如:

> 师傅掌鼓(跳撒尔嗬咧)我来接(撒尔嗬)
> 不知接得(跳撒尔嗬咧)接不得(撒尔嗬)
> 双手接过(跳撒尔嗬咧)鼓槌打(撒尔嗬)
> 心中抖得(跳撒尔嗬咧)乱如麻(撒尔嗬)②

曲调有《吆合合吔》《吆娘吔哈》《幺姑姐》《螃蟹歌》《吆吔哈》《洛阳桥》《打哑谜》《扯白歌》《老鼠告状》《武松打虎》《武松打店》《桃园三结义》《姜子牙》《雷保记》等。

(二)舞蹈

土家族铜铃舞,又称"八宝铜铃舞",是"梯玛"举行驱鬼除邪法事时跳的一种独舞形式的仪式舞蹈。跳舞时,舞者(即"梯玛")头戴凤冠、身穿法衣、腰间围八幅罗裙,手执摇八宝铜铃,一边摇铃一边跳舞。八宝铜铃既是道具,也是伴奏乐器。

关于铜铃舞起源,清乾隆十年(1745年)刊行的《永顺县志·风俗志》中有这样一段记载:"土人喜渔猎,信鬼巫,病则无医,惟推牛羊,巫师击鼓摇铃,卜竹等以祀鬼。"③文中提及的"击鼓摇铃"指的就是土家族的铜铃舞。铜铃舞由历代"梯玛"以口传身授的方式代代相传。

铜铃舞的舞蹈动作丰富、技巧性强。铜铃的握法有单手握铃和双手握单铃两种。单铃动作有扫堂摇铃、左右摇铃、八字步摇铃、十字步摇铃、踩五方、打八铃、跳火坑、跑马摇铃、马步摇铃、上下摇铃、过门坎、拜菩萨等;双铃动作有踩四方、横步双铃打肩胯、双铃逗打、抖肩打铃、金鸡独立等。

(三)民间器乐

1. 薅草锣鼓

薅草锣鼓,为鼓曲鼓词类曲种,又有"薅草鼓""日鼓""开山锣鼓""开荒鼓""挖山鼓""挖

① 彭继宽.湖南少数民族文学史[M].长沙:湖南教育出版社,2001:56.
② 田从海.巴东民间歌谣[M].北京:民族出版社,2007:241.
③ 金秋主.湖南地区少数民族民间舞　湖南地区汉族民间舞[M].北京:蓝天出版社,2015:5.

土锣鼓"等称谓,土家族地区称其为"锣鼓哈",主要流传于湘西、湘西北和湘中的广大山区。"山妞挞败鼓"推测薅草锣鼓约形成于明代。薅草锣鼓与当地人民的生产劳动之间有着密切联系,清同治年间(1862—1874年)的《龙山县志》载有:"夏日耕苗数家人各在一起,彼此轮转,以次而周,往往数日为曹,中以二人击鼓鸣金,迭相歌唱,其余耕者进退作息,皆视二者为节,闻歌欢跃,劳而忘疲,其功较倍。"①

薅草锣鼓的演唱有较为固定的程序:锣鼓开台—[扬歌]或[引子]—歌腔曲牌—锣鼓间奏—[幺板];演唱方式以一领众和为主,运用当地方言演唱;伴奏乐器有钹、大锣、堂鼓。演唱曲目有唱本和艺人口头传唱两种,各有20余部,前者有《二度梅》《孟姜女》《梁山伯与祝英台》等。薅草锣鼓曲目著名"八大部"为《封神榜》《粉妆楼》《三国演义》《薛家将》《西游记》《水浒》《杨家将》《隋唐演义》。

薅草锣鼓的唱腔音乐属曲牌体,主要来源于当地的山歌和劳动号子。[引子][扬歌]等曲牌节奏较为自由,[唢呐腔][平腔][正板][送土地腔][数板][翻山歌][滚六锤调]等曲牌节奏较为规整。唱词多为五字句和七字句,也有垛子句、长短句等。

[唢呐腔]谱例如下:

唢呐腔

胡朝定 演唱
白诚仁 记谱

$1=^bE$ $\frac{2}{4}$

| 1 6 1 3 | 2 2· | 3·3 1 3 2 | 3·3 1 3 2 | 5 6 1 2 | 2 6 2 |
吃了二杯 茶(呀) (利利那利那 的 的打的打) 扬 歌歌儿 不扬

| 2 1 6 | 5 5 5 | 5 0 | 5·6 1 2 | 2 1 6 2 | 2 1 6·5 |
他 (哟), (呃呃呃呃) 扬 歌歌儿 压在 鼓 脚 下

| 5 5 5 | 5 0 | 1 6 1 6 | 3 3· | 3·3 1 3 2 | 3·3 1 3 2 |
(啾啾啾), 扬 歌不催工 (哪)。 (利利那利那 的 的打的打)

| 5·6 1 2 | 2 1 6 2 | 2 1 6 | 5 5 5 | 5 0 | 5·6 1 2 | 2 1 6 2 |
扬 这 有何 用 (啾) (呃呃呃呃), 眼 前的 耽 搁

| 2 1 6 5 | 5 5 5 | 5 0 ‖
两 个 工(啾啾啾)。

据20世纪60年代在桑植县的采风录音记谱。

该谱例出自《中国曲艺音乐集成·湖南卷(下)》②

① 《中国曲艺志》全国编辑委员会,《中国曲艺志·湖南卷》编辑委员会 编.中国曲艺志·湖南卷[M].北京:新华出版社,1992:81-82.
② 《中国曲艺音乐集成》全国编辑委员会,《中国曲艺音乐集成·湖南卷》编辑委员会.中国曲艺音乐集成:湖南卷(下)[M].北京:中国ISBN中心,2001:924.

2. 湘西打溜子

打溜子,土家语称"家伙哈"或"打挤钹",是土家人长年在狩猎、伐木等劳动中形成的一种吹打乐。湘西土家族的溜子分为"三人溜子""四人溜子""五人家伙"三类,其中三人溜子由头钹、二钹、大锣组成;四人溜子就是在三人溜子的基础上加入马锣;五人家伙则是在四人溜子的基础上加入唢呐。湘西打溜子在表演时主奏乐器由二钹担任,与马锣同时发声但其重音在后拍或弱拍,故与其他乐器配合得起落有致,呈现诙谐欢快之感。

土家族打溜子具有丰富的曲牌曲目,其表达的题材类型也较为多样,可分为咏梅出行类曲牌、动物情趣类曲牌、生活习俗类曲牌、绘意庆贺类曲牌、吉祥祝福类曲牌等类型。其中咏梅出行类曲牌主要有《闹梅》《大梅条》《小梅条》《大梅花》《小梅花》《小落梅》《一落梅》《二落梅》《三落梅》等;动物情趣类曲牌主要有《狗吠》《狗子哐》《燕摆姿》《燕拍翅》《马过桥》《狮子头》《鸭咋口》《八哥洗澡》《恩哥洗澡》《画眉跳杆》《野鸡拍翅》《寒鸡拍翅》《锦鸡拍翅》《锦鸡拖尾》《单燕拍翅》《山鹰展翅》《鸡婆抱蛋》《鸭子下田》《鸭子扑水》《蚂蚁上树》《蜜蜂采花》《鲤鱼赛花》《鲤鱼飙滩》《小牛擦痒》《大牛擦痒》《猛虎下山》《打马过桥》等;生活习俗类曲牌有《小纺车》《大纺车》《花枕头》《夹沙糕》《一封书》《一罡风》《庆丰收》《闹年关》《铁匠打铁》《文王访贤》《小弹棉花》《大弹棉花》等;绘意庆贺类曲牌有《四进门》《双喜头》《单击头》《冒尖儿》《光光铃》《抢拍拍》《倒五槌》《小一字清》《大一字清》《坦坦拍拍》《幺二三·三二一》等;吉祥祝福类曲牌有《凤点头》《龙摆尾》《四季发财》《观音坐莲》《野鹿衔花》《双龙出洞》《狮子出洞》《龙王下海》《喜鹊闹梅》《老龙困潭》《顽龙缠腰》《小四季发财》等。

湘西土家族的打溜子通常会在节日庆典、婚俗嫁娶或乔迁生贺等庆祝活动中出现,且有较为固定的表演流程。湘西土家族打溜子的曲目通常由引子、头子、溜子和尾子四部分组成。头子为乐曲的主题呈示之处,溜子和尾子一般都有固定呈示,而引子相比于其他三部分而言较为简单,篇幅大致在一到两句左右。湘西土家族打溜子的曲式结构有一段式、二段式、三段式及多段式结构。

土家族打溜子《猛虎下山》(三人溜子):

猛虎下山

1= C 2/4
快板
保靖县
土家族

（龙二华、李清林、陈清云演奏 龙泽端记谱）

该谱例出自《中国民族民间器乐曲集成·湖南卷（下）》[①]

第三节 苗族音乐

苗族，自称"果雄"或"缩"，历史悠久，其族源一般认为与尧舜时期的"三苗"密切相关。长期以来，苗族社会发展缓慢且不平衡，原始社会的状态一直持续到隋朝。苗族有本民族语言但无文字。与音乐相关的主要有史诗、民歌、儿歌、童谣、民谣、谚语、谜歌、理（礼）词等。

① 《中国民族民间器乐曲集成》编辑委员会，《中国民族民间器乐曲集成·湖南卷》编辑委员会.中国民族民间器乐曲集成：湖南卷（下）[M].北京：中国 ISBN 中心，1996：1548-1549.

一、原始社会的苗族音乐

（一）古歌

苗族古歌,亦称"史诗"。每逢盛大祭祀或庆典活动,苗老司们必临场作诵。古歌的整体特点是神奇、奥秘且古朴;音乐分章分节分段,采用长短不一的句式,通篇押调不押韵,节奏铿锵优美;内容上主要是描述苗族先民的创世纪、迁徙历程、婚姻伊始以及氏族繁衍等。代表作品有《俐巴俐玛》《苗族婚姻礼词》等。古歌一般分为四大部分,每一部分再分为若干小节,如《俐巴俐玛》：

（1）《创天立地》。含有《创天》《立地》《定时辰》《龙人》四节,是远古的苗族祖先力图探求自然的奥秘,对天地日月与山川河流的形成、人类始祖的诞生所作的臆测和遐想,同时解释了苗族的来历。

宇宙之初是个什么样子？《创天》是这样描述的：

要诉说远古的时候,天与地相连；
要传诉远古的年代,天和地相混。
那时候天黑沉沉,那时候地暗昏昏,
果楼生冷才来造十二个太阳,
果楼生冷才来造十二个月亮；
造十二个太阳照天宇,造十二个月亮照大地。①

（2）《种植歌》。含有《种谷》《植棉》《砍梭罗树》三节,反映远古人类生产生活情景和发明创造的经过。

（3）《在中球水乡》。主要有《奶略》《役牛》《斛船》《跳鼓舞》四节,叙说苗族的来历、迁徙的历程以及椎牛祭祖的缘故。

（4）《部族变迁》。分为《迁徙》《十二个部落宗支》两节,叙述了苗族迁徙的原因和历程。

（二）祭祀歌

祭祀歌,指在酬神祭祖庆典活动中所唱的歌,包括开场歌和娱神祭祖时所吟诵的辞,如《椎牛巫辞》,一般分为两个部分:第一部分《史诗》,含《引子》《混沌初开》《造日造月》《万物滋生》《划定时辰》《玛古出世》《部落迁徙》《家族谱系》《尾声》9节,其主体部分的内容与《苗族古歌》大同小异；第二部分《祭词》,含《椎牛古根》《买牛》《除怪》《祝愿》《敬家仙》《接客》《赎利赎名》《喂牛水》《送牛》《散客》10节。说明主人椎牛的原因,为主人消灾祈福。

接龙歌,在巫师的带领下,一路走一路歌、一路舞,接龙神,求落雨。内容可分为《对唱》《龙公龙娘赞》《秋雨歌》《耍龙谣》《敬龙神》等部分。

（三）傩愿戏

傩愿戏,也称土地戏、神戏、傩堂戏、狮子戏、姜女儿戏等。即还傩愿时,需宴请巫师在中

① 彭继宽.湖南少数民族文学史[M].长沙:湖南教育出版社,2001:147.

堂唱戏以娱神,贫者希望得到神灵恩典,消灾免难。富者为求神灵护佑可以确保或稳定政治经济地位以及继续上升,或因求嗣、病痛而还傩愿。演出时间少则两天一夜,多则几天几夜。无论时间长短,其基本程序是"布置摊坛—开坛(请神)—开洞(酬神祈福)—闭坛(送神)"。其中,首尾由掌坛老司表演;第二程序为巫之傩舞和傩戏;第三程序集中为傩戏。代表剧目有《孟姜女》《庞氏女》《龙王女》,俗称"三女戏"。

二、唐代以来的苗族音乐

(一) 民歌

1. 苗歌

苗歌,用词精炼、通俗易懂,但其内容丰富,有着深刻寓意。其曲调明快,调式多样,有强烈的感染力。内容上有讲述苗族历史和古代苗族人民与自然界的斗争情景的古歌,有控诉旧社会的苦情歌,有歌颂新生活的新民歌,有赞扬起义军的反抗歌,有诉说爱情的情歌和节庆风俗习惯歌和民族色彩浓厚的儿歌等。如儿歌调《捉蜻蜓》:[1]

捉蜻蜓
(声萨楼占)

1=F 2/4　　　　　　　　　　　　　　　苗族捉蜻蜓歌调
稍快、活泼　　　　　　　　　　　　　　　　花垣

[乐谱]

2. 节日歌

节日歌,是指唱民族节日的起源或节日活动过程的歌,有《调年歌》《三月三歌》《四月八歌》《六月六歌》《赶秋歌》《跳香歌》等。每类节日歌,都有其成套的唱词。如《赶秋歌·盘秋千》:

　　　　拉我上秋我就上,毫不推辞把歌盘。
　　　　秋千是谁开始扎?哪个提倡扎秋千?
　　　　秋千旋转像水车,八人坐秋为哪般?
　　　　请你从头说根源。[2]

[1] 湘西土家族苗族自治州党委宣传部.湘西土家族苗族民间歌曲乐曲选[M].上海:上海文艺出版社,1983:93-94.
[2] 彭继宽.湖南少数民族文学史[M].长沙:湖南教育出版社,2001:153.

3. 山歌

苗族山歌,曲调质朴爽朗、形式短小、节奏灵活自由,有劳动歌、生活歌、时政歌等种类。

劳动歌,反映苗族的农耕生活,是山民们在生产劳动时用以解除疲劳的醇醴,体现苗族人民勤劳俭朴的品格和同大自然顽强抗争的精神,如《油匠打油跑锤歌》《拗岩歌》《抬轿歌》《棉根歌》《十二月歌》《下种歌》《栽秧歌》《采茶歌》《纺线歌》《推豆腐》《打糍粑》《床机》《黄牛下田把田耙》《黄牛冤枉挨几鞭》等。

生活歌,以家庭社会生活为主题,反映苗族人的生活信念、知识、状况和情趣。如《莫让歌路长青苔》:

歌妹共把歌路开,山歌越唱越开怀,
求妹快把山歌唱,莫让歌路长青苔。①

情歌,内容可分为试探歌、挑逗歌、初恋歌、赞美歌、分离歌、相思歌、迷恋歌、盟誓歌、团圆歌及抗婚歌。这些歌既有即兴编唱的作品,也有成套的传世精品。苗族青年男女通常会通过山歌来了解彼此,传递情感。如《旁人闲话别理他》②(凤凰县):

苗语汉音:
满歪及卦必既大,满且就靠木裏丢。
久贵沙立门心奔,昆多转点哑最来。
立很记善裏哑丢,当康叭旗记逐行。
卡才禾长既保才,两果俊善良多秀。
译意:
爱妹是真或是假,衷心盼郎把话答。
纸鹤系好凌云线,愿随东风到天涯。
郎呃婚姻由人莫由命,旁人闲话别理他。

另外,还有在婚丧喜礼或节庆中使用的套语,即苗族理(礼)词,一般不唱,但都有一定的韵脚,朗诵时抑扬顿挫,铿锵有力。苗族说唱多在婚、丧、祭中使用,主要代表作有《吃牛歌话》《接亲嫁女歌话》等。

(二)苗族舞蹈

苗族舞蹈种类繁多,常见的有花鼓舞、团圆鼓舞、童子鼓舞、跳香舞、接龙舞、庆鼓堂等,其中最盛行的是鼓舞。舞者婀娜多姿、矫健优美,音乐情绪高昂、富有节奏感,具有自己独特的民族风格。乐器有芦笙、木叶、唢呐、牛角、竹笛等。

1. 苗族花鼓舞

苗族花鼓舞,流行于湘西土家族苗族自治州的花垣、保靖、凤凰、古丈、吉首等县的苗族聚居地,娱乐性强。苗语称"花鼓舞"为"了娜"。不同地区又有不同称谓,凤凰称"花鼓",吉首、花垣、保靖一带称"打鼓"。

① 彭继宽.湖南少数民族文学史[M].长沙:湖南教育出版社,2001:154.
② 中国音乐研究所.湖南音乐普查报告[M].北京:音乐出版社,1960:129.

苗族无文字,现如今只能从汉文史籍中零星见到有关花鼓舞的记载,且以清代为盛。清嘉庆年间(1796—1820年)的《苗防备览·风俗考》中描写了花鼓舞道具——鼓的制作方法:"刳长木空其中,冒皮其端为鼓,使妇人之美者跳而击之。"①即将木材的中间挖空,两面蒙上皮。清代《凤凰厅志》记述:"苗婆苗女相连缀,天性雅与吾民同,装束何妨闺里别,赤脚不裹鞋不弓,蔽膝红裙绣花缅,头上发辫青巾缠,从来未解鬓发结,项圈洛索耳垂环,白金之钏光鲜洁,甘蔗之槌打春鼓,右手疾徐左周折,冬冬坎坎声不断,回身反击尤巧绝。"②此外,在《辰州府志》《永绥厅志》《乾州厅志》等地方志中也有相类似的记载,在此不再赘述。

《花鼓舞》的动作大致有四类:其一,模拟劳动生产动作,如挖地、犁田、插秧、推磨、织布等;其二,模拟生活动作,如洗脸、梳头、挑花等;其三,模仿动物的动作,如大鹏展翅、狮子滚球、猫儿洗脸等;其四,模拟武术或军事动作,如猛虎下山、背剑、雪花盖顶等。表演时,男舞者头戴花格布头巾或以黑丝绒布包头,身着白色或带格子的对襟便衣,下身穿青色便裤,脚着布便鞋;女舞者头戴黑白格布头巾,上身穿镶花大襟便衣,下身穿镶花便裤,脚着花便鞋,同时还佩戴有银质耳环、项圈等饰物。

花鼓舞是在鼓棒敲击鼓边的伴奏中进行的,常见的鼓点有一般常用鼓点、凤凰(县)鼓点、古丈(县)鼓点、吉首(县)鼓点、花垣(县)鼓点、男子单人舞鼓点、男子双人舞鼓点、四人鼓舞鼓点等。

一般常用鼓点:

花鼓舞常用鼓点

×××｜×××｜×××××｜×××××｜×××××｜×××｜×××××｜×××‖:× ×｜× ××｜

× ０ :‖××××｜××××｜× ０ ‖:０×０×××× :‖×０× ０‖

该谱例出自《中国民族民间舞蹈集成·湖南卷(下)》③

2. 苗族团圆鼓舞

团圆鼓舞流行于湖南湘西土家族苗族自治州古丈县、吉首市等地,苗语称"督陇"。有关团圆鼓舞的情况,在清代地方志中有不少记载。《辰州府志·风俗考》中有这样一段描述:"择男女善歌者,皆衣优伶五彩衣或披红毡,戴折角巾,剪五色纸条垂于背,男左女右旋绕而歌,迭相唱和,举手顿足疾徐应节,名曰跳鼓藏。"④还有《永绥厅志·苗峒》载:"一木中空,二面蒙生牛皮,一人衣彩挝之。其余男子各服伶人五色衣或披红毡。男外旋,女内旋,皆举手顿足,其身摇动,舞袖相联,左右顾盼,不徐不疾,亦觉可观。而芦笙之音与歌声相应,悠扬高

① 中国民族民间舞蹈集成编辑部.中国民族民间舞蹈集成:湖南卷(下)[M].北京:中国舞蹈出版社,1991:1466.
② 金秋.中国少数民族民间舞蹈赏析[M].郑州:郑州大学出版社,2013:84.
③ 中国民族民间舞蹈集成编辑部.中国民族民间舞蹈集成:湖南卷(下)[M].北京:中国舞蹈出版社,1991:1468.
④ 金秋.湖南地区少数民族民间舞 湖南地区汉族民间舞[M].北京:蓝天出版社,2015:23.

下,并堪入耳。谓之跳鼓脏。跳至戌时乃罢……"①史料记录了团圆鼓舞舞蹈道具——鼓的制作、男女舞者的装扮以及演出景象等。

团圆鼓舞是一种大型的集体鼓舞,最初只在椎牛和调年等盛大祭祀活动中才会跳,后逐渐用于庆丰收等喜庆节目中,意在庆祝人寿家旺、五谷丰登、六畜兴旺,歌颂美好生活。表演时,中央置一大鼓,一人持鼓槌敲击演奏,舞者面朝大鼓围着圆圈,翩翩起舞。舞蹈动作有小摆、大摆、细摆、摆肩、转摆等。

3. 苗族童子鼓舞

童子鼓舞,原称"筒子鼓",又称"打筒子",是苗族的一种集体舞,多在每年丰收时节上演,苗族人民借此抒发丰收的喜悦心情。童子鼓舞流行于湘西土家族苗族自治州古丈县苗族聚居地。

清光绪年间(1875—1908年)修订的《古丈厅志》记载:"如遇年岁丰登,则于十月十五日请神出銮,装列童男童女数十人成对,头包花帕,腰系苗裙,手舞竹竿五色纸花。又装列士兵百十人,头戴凉帽,身披红毡,手舞蛮刀在神前跳舞,名曰迎鬼赛会。"②说明童子鼓舞为祭祀舞蹈,多在"迎菩萨"的过程中上演,参赛者需装扮成金童玉女,表示对菩萨的欢迎。表演时,女舞者头包花格布帕,戴银制饰品,身着绣花衣,下身穿百褶裙,脚着花鞋;男舞者头包人字架头帕,身着苗族白色便衣,外罩黑色背褂,脚穿黑色布鞋,手执竹筒。表演动作有连接动作赶马,单人动作雪花盖顶、出门打伞、莲花扫地、观音坐莲、猛虎跳江、苏公背剑,双人动作鸡公打架等。

4. 苗族跳香舞

跳香舞,苗族祭祀舞蹈,苗语称"陇白明",俗称"吃斋糍粑舞",广泛流行于湘西土家族苗族自治州的凤凰、吉首、泸溪、花垣等地的苗族聚居区。苗族是一个能歌善舞的民族,苗族人民在每年丰收后,都会跳"跳香舞",其寓意有二:一为欢庆丰收;二为祈愿来年风调雨顺、收成大好、六畜兴旺。

明末清初,跳香舞在苗族聚居地甚是繁盛。清乾隆二十年(1755年)修订的《泸溪县志》便有:"在藤子岭延禧观右侧与各乡村都立有殿宇,祭土谷神及风雨云雷龙王等神,每年十月初旬,各村会首主持洁净坛宇,各办祭案。祭毕,举行会饮礼,长幼依次就座,欢舞散去,也是古时候报赛的意义,俗叫'调香'。"③苗族民间流传有"仡氏娘娘征南海"的传说。东汉末年,仡氏娘娘征南海得胜归来,正值秋末(即农历十月),为了庆祝胜利,苗族人民建造了"丰登殿"。同时,还举办了盛大的宴会,将香糍粑、香豆腐等分给凯旋的将士们,并举行了跳香舞会。苗族后代,每年都会在农历十月初举行跳香舞会,以此纪念仡氏娘娘征南海的胜利事迹。清乾隆十四年(1749年),泸溪县上堡乡岩头河村辛女宫立有三块沙石碑文"四×甲众××等修香殿……"由于年代久远,现仅能见年月字样,其余碑文均不可识。综上来看,跳香舞这一舞蹈形式是一种远古习俗,流传至明清两代仍旧很兴盛。

① 湖南省文化厅.湖南民族民间舞蹈集成(4)[M].长沙:湖南文艺出版社,2009:1763.
② 孙景琛.中国乐舞史料大典:杂录编[M].上海:上海音乐出版社,2015:359.
③ 湖南省文化厅.湖南民族民间舞蹈集成(4)[M].长沙:湖南文艺出版社,2009:1807.

跳香舞所用的音乐节奏有 2/4 拍和 4/4 拍两种,伴奏乐器有大锣、大鼓、长号,打击乐的节奏为:

跳香舞打击乐节奏

1= C 2/4

‖: X X | X X | X X X | X X X | X X X X |
 昌 昌 昌 昌 昌 咚 昌 昌 咚 昌 昌 咚 昌 咚

X X X X X | X X X X | X X X X | X | X :‖
昌不龙咚昌 咚昌 咚昌 咚昌 咚乙 咚昌 昌

表演时,苗老司头戴佛冠,身着红色道袍;女舞者头包帕,身着各色苗族便服;男舞者头戴佛冠,身着苗族便服。舞蹈动作有踏步晃手、转五步、修地、烧地、播种、锄草、收割、拍手、三步罡、绾巾花等。

5. 苗族接龙舞

接龙舞,又名"接村龙",苗语称"染绒"或"染绒苟",有"接路龙"之意,一般在农历二月和十月举行,主要流行于湘西的保靖、花垣、吉首、凤凰、古丈等地的苗族村寨,具有祭祀和娱乐双重属性。清《永绥厅志》载:"又有接龙一祭,与椎牛大略相同,无甚区别。综计苗乡应祭之鬼,共七十余堂,今记其可知者。接龙,用花猪、白鸡、糍粑三种以祀。"[1]说明接龙舞是一种集体舞蹈,舞者多为俊俏的青年男女,接龙途中的舞蹈动作舒展柔美,步法以"半圆场步"为主,接到龙后则在原地转三圈,舞者将手中的伞撑开表演各种动作。接龙舞的伴奏为打击乐,所用乐器有包包锣、小鼓、钹等,兼有唢呐、土长号和海螺等。表演时,男舞者身着长袍,腰间系有红色飘带,脚着黑色布鞋;女舞者身着苗族盛装,下身穿百褶裙,脚蹬绣花鞋。舞蹈动作有龙爪手、半圆步、前点步、出门接龙、拜井、龙观爪、龙翻身、龙进门、龙关门、耍龙、龙出井、龙相望、接粑粑、龙起伏等。

6. 苗族庆鼓堂

庆鼓堂是一种祭祀性舞蹈,苗语称"打鼓堕",也有称"庆油"或"过苗年",载歌载舞,主要分布在邵阳城步苗族自治县的平林、白毛坪、兰蓉、蓬洞一带。

苗族民间一直流传有庆鼓堂的祭祀活动,如在《城步县志·乾隆续志·民俗》中就有相关记载:"苗人喜欢吹葫芦丝,且跳且吹,其音乌乌,其状蝶蝶,男多以浴巾缠头,身穿五色粗布花边衣,足赤或鞋而不裹……自元朝兴起……"[2]在"庆鼓堂"中所跳的舞蹈,便以"庆鼓堂舞"命名。可以说,庆鼓堂舞是伴随着庆鼓堂这一祭祀活动产生和发展的。

庆鼓堂有"小庆"与"大庆"之分,前者每年举办一次,后者三年举办一次,一般在农历二月或十月举行。跳"庆鼓堂"旨在庆祝丰收,祈愿四季平安、五谷丰登、六畜兴旺。表演形式

[1] 丁世良,赵放.中国地方志民俗资料汇编:中南卷(上)[M].北京:北京图书馆出版社,1991:638.
[2] 湖南省文化厅.湖南民族民间舞蹈集成(4)[M].长沙:湖南文艺出版社,2009:1889.

为集体跳舞,由十二名男子共同完成,分别饰演庙师、长鼓师、迷魂师、打鼓师等角色。表演时,长鼓师和芦笙师身着黑边红布背心,下身穿青布便裤,裤脚边镶有蓝底红黄色花纹,腰间系土布花腰带,赤足。长鼓的拿法有提鼓、抱鼓、扛鼓、横鼓、握斜鼓、反握横鼓,芦笙的拿法有双夹笙、单夹笙、握笙。表演基本步法有插花步、晃步,舞蹈动作有单人动作前揉鼓、后揉鼓、挖鼓、金鸡摆头、金鸡啼、金鸡斗、金鸡啄米,双人动作有狗缠藤。常用伴奏乐器为唢呐、牛角、长号、大锣、大堂鼓、大钹等。

(三)苗族曲艺

苗族曲艺以古老话为主,古老话,苗语称"铺都哥",释义为"讲古",苗族曲种,主要流传于湘西花城、凤凰等县的苗族聚居区,现已无从考证其具体的形成期,但据凤凰艺人龙孟金的师承关系推算得知,古老话在当地流布有近三百年的历史。

苗族有本民族的语言——苗语,全国苗语语言可分为湘西方言、黔东方言、川黔滇方言三大方言区,湖南境内的苗族多讲湘西方言。苗族没有文字,除语言外,苗族人民多用苗歌(苗语称"萨")来交流感情和表达思想。苗歌有高腔和平腔两种,古老话源于平腔苗歌。吉首、古丈、花垣将古老话称为"平腔",凤凰县则称"叭咽腔"。曲调质朴、节奏自由、多用真声演唱,句首或句尾处有衬词腔节,作为歌的引腔、句前腔或句尾拖腔。调式以五声宫调式为主,兼用商、徵、羽调式。

凤凰县的叭咽腔特色鲜明,为该县吉信、山江等地独有的苗歌平腔。表演方式为同声种双人相携演唱。节奏忽紧忽松,张弛有度,曲调刚柔相济,优美动听。尤其是两妇女扶耳托腮演唱时,音韵和谐统一,独具风味。不同于古丈、花垣、吉首地区"平腔"起承转合的四句式音乐结构,凤凰县的叭咽腔首句为引腔,而其后三句为同一音乐旋律的变化反复。古老话的唱词以七字句为主,注重每句押韵,要求一韵到底,句子多为上仄下平,间或有上平下仄。

古老话的基本唱腔如下:

<center>花垣古老话平腔</center>

1= A 2/4

中速

石成业 演唱
钱诗奇 记谱

据钱诗奇20世纪80年代于花垣县采风录音记谱。

该谱例出自《中国曲艺音乐集成·湖南卷(下)》[①]

[①] 《中国曲艺音乐集成》全国编辑委员会,《中国曲艺音乐集成·湖南卷》编辑委员会.中国曲艺音乐集成:湖南卷(下)[M].北京:中国ISBN中心,2001:1174.

古老话多在婚礼等喜庆场合演唱。当主客双方对歌后,不论酒宴持续几天,最后都要请匠都(讲古人)讲唱古老话,然后再聚餐一次才散客。表演完毕,主客双方都要赠送礼物给匠都,等匠都(通常为两人)举杯一饮而尽后,其余客人方能入席。讲唱曲目多为历代匠都口传心授的长篇,所唱内容既有歌颂乾隆、嘉庆年间(1736—1820年)起义首领吴八月、石三保的,也有歌颂"革屯"①领袖梁明元、隆子雍的。经常演唱的曲目有《吃牛歌话》和《接亲嫁女歌话》②。《吃牛歌话》主要记述了苗族的迁徙历史,讲唱结合;《接亲嫁女歌话》则详细地记录了接亲嫁女的全过程以及各种事物的源本,并以新郎新娘的口吻表达对媒人和亲友的感激之情。③

匠都在不同场合所演唱的曲目相对较为固定,如在苗族青年男女的婚礼上主要朗诵《开天立地篇》和《前朝篇》中的《亲言姻语》:

Kiead Blab Hneb Lix Doub Nex
开 天 立 地

Poub Doub Niax Roub
濮 斗 娘 柔

Xib ngangx dab blab pud bangs bangs
从　前　天　上　灰　蒙　蒙,
Xib nius dab doub blud mlangd mlangd
古时地下　黑　沉　沉;
Xib ngangx dab blab dab doub jid giant
从　前　天　　地　相近,
Xib nius dab blab dab doub jid gab
古　时　天　地　相连;
Nhangs ub jex mex goud ngangx goud nqab
里　水没有　路　船　路　筏,
Dab doub jex mex goud Lix goud mel
地下没有路　驴路　马;
Dab blab jex mex nus yit
天上没有鸟飞,
Nhangs ub jex mex mloul nhanbo
里　水没有鱼　游。
Nbanl gut chad lol kiead dad blab
盘　古　才来　开　天,

① 革屯:指1935年发生的苗族人民旨在废除屯田制的起义运动。
② 《吃牛歌话》与《接亲嫁女歌话》的曲目底本是20世纪80年代由湘西土家族苗族自治州文化部门组织挖掘整理出来的。
③ 湖南省文化厅.湖南曲艺音乐集成(2)[M].长沙:湖南文艺出版社,2009:1419-1420.

Lanl hut chad lol Lix doub nex
南火才来立　地；
Dab doub chad kit mex cloub mex roub
地　下　才开始有土　有岩，
Dab blab chad kit mex hneb mex hlat
天上才开始有日　有月；
Xib ngangx mex ad gul oub leb hneb
从　前　有一十二个太阳，
Xib nius mex ad gul oub leb hlat
古时有一十二个月亮；
Jib hneb jib hmangt nis ad sheit
白天黑　夜是一样，
Jib hmangt jib hneb sat jid nianl
黑　夜　白天也不知。
Ad gul oub leb hlat blongl lol zeix bians bians
一十二个月亮出　来整　齐　齐，
Tob ghueub tob mlens
光　晶　晶　亮；
Adgul oub leb hneb blongl lol ghoud gheb ghoud
一十二个太阳出　来　鼓　眼　鼓

《开天立地篇》之《濮斗娘柔》(节选)出自《中国少数民族古籍·苗族古籍之二：古老话(1)》》[①]

亲言姻语

Liaos
问：
Teatnend sand dand rut hneb
今天　算　到好日，
Teat nend sheut daot rut nius
今日　数　得好天。
Xib ndod dand zongx　Cad nos dand nkind
滚　纱　到　机杼，搓麻到　篮。
Zaox dangb dend zheud　Njout ndut dend gieb
筑　塘　顶　坎，爬　树　到　尖。

① 湖南少数民族古籍办公室.中国少数民族古籍：苗族古籍之二：古老话(1)[M].长沙：岳麓书社，1990：1-2.

Xeud nex nzhongb bloud
站 人　 中　 堂，
Beat mex joud ub joud cheib
摆有酒水　酒 蒸；
Mongx blenx kongb dex
中　堂　空　地，
Beat mex joud noux joud jangl
摆有酒　米 酒　甜。
Jid bex beat joud　Lot bex beat nieax
桌上 摆酒，上桌 摆　肉；
Beat mex joud noux　Beat jul shanb nbeat
摆有　酒　米，摆了肝　猪。
Renx bul beat mex ned qub、bad qub ghaob hend
上座摆有伴娘、伴郎　座　椅，
Hangd bul beat mex goud shout mes lieas hend jongt
东山摆有　媒 人　　座 椅。
Blab bloud jongt jul bad jangs sead
西山　坐了师　傅歌，
Hangd bul mex jul ghaob jangs dut
下座有了师　傅话。
Zeix jul nex ncead、nex ras
齐了人才、人能，
Dand jul nex Liox、nex rut
到了人大、人好；
Zeix jul ad poub、ad niax
齐了阿爷、阿婆，
Dand jul ad nel、ad mongs
到了岳父、岳母。

《前朝篇》之《亲言姻语》（节选）出自《中国少数民族古籍·苗族古籍之二：古老话(1)》》①

又如在"跳龙"仪式上则要唱《后换篇》中的《仡索》《仡本》和《巴龙奶龙》：

仡　索

Xib nangx Kiead qand lioux jib
从前　开 天　立地，

① 湖南少数民族古籍办公室.中国少数民族古籍：苗族古籍之二：古老话(1)[M].长沙：岳麓书社，1990：79-80.

Xib nius Kiead sout yal menl
古时 开 地衙门；
Dab doub ghund Kuangb Kuangb
地 上 宽 渺 渺，
Dab blab kongb lud lud
天 上 空 荡荡；
Dab doub jex mex box doub box roub
地 下没有底土 底岩，
Dab blab jex mex box hneb box hlat
天 上没有底日底月；
Jout goud chud dab doub
九 勾 做大地，
Jad gax chud dab blab
嫁假做天 空；
Dab doub chad mex box doub box roub
地 下 才有底 土底岩，
Dab blab chad mex box hneb box hlat
天上 才有底 日底月。

《后换篇》之《仡索》（节选）出自《中国少数民族古籍·苗族古籍之二：古老话（1）》[①]

除此之外，在举行"吃牛"祭祀仪式前一晚，要朗诵《开天立地篇》《前朝篇》《后换篇》（主要有《仡戎仡夔》《仡索》《仡本》）。在丧葬仪式的"说理"环节则要朗诵《前朝篇》和《后换篇》（主要有《亲言姻语》和《说火把》）。

第四节　其他少数民族音乐

一、瑶族音乐

（一）民歌

瑶族集中分布在湘南和湘西南地区，少数部分分布在湘北地区。瑶族先民在长期的生产生活实践中，创作了大量的歌谣：有叙述历史的"古歌"；有讲述民族来历和迁徙过程的"迁徙歌"；有控诉社会和统治阶级的"苦歌"；有记录瑶族先民反抗统治阶级的"反抗斗争歌"；有

① 湖南少数民族古籍办公室.中国少数民族古籍：苗族古籍之二：古老话（1）[M].长沙：岳麓书社，1990：193.

青年男女谈情说爱的"情歌";有关于生产劳动的"生产歌";有关于丧葬习俗的"丧礼歌";有赞颂英雄人物的"颂歌";此外,还有"风俗歌""酒礼歌""盘歌"等。

<h3 style="text-align:center">唱歌精</h3>
<p style="text-align:center">(盘歌·梧州声)</p>
<p style="text-align:right">江华县</p>

[简谱略]

该谱例出自《中国民间歌曲集成·湖南卷(下)》①

(二)舞蹈

舞蹈也是瑶族人民主要的娱乐形式。瑶族舞蹈历史悠久,种类繁多。瑶族民间盛行的歌舞有长鼓舞、狮舞、伞舞、剑舞、刀舞、猴舞、赛舞、棍棒舞等。

长鼓舞是湖南境内瑶族人民的主要娱乐形式,多分布在湖南郴州、永州、邵阳、怀化、衡阳、湘西土家族苗族自治州等地,以永州为最盛。瑶族人民在唐代便有跳长鼓舞的习俗,发展至宋代更为盛行。有关长鼓舞的起源,民间流传着这样一个故事:相传瑶族始祖盘王酷爱打猎,一次上山狩猎,因追赶羚羊过急而与其一同跌落山崖,被梓木树树杈叉死。其儿女最后在梓木树下找寻到了盘王和羚羊的尸体,后将梓木树砍下制成长鼓,并剥下羚羊的皮蒙于两面,一来用于招魂,二来用于泄恨。自此,瑶族便有了长鼓舞。这一传说在南宋绍兴二年(1132年)的《十二姓瑶人进山榜文》中得到了印证,文中讲到:"(盘王)入山扑(捕)猎,被羊杈死。完(跌)落石岩枣树上,膝上儿孙逐日寻讨,克尸首,将(择)七宝洞南方安葬。"②

宋人沈辽所写的《踏瑶曲》真实地记录了瑶族人民跳长鼓舞的景象。

<p style="text-align:center">湘水东西踏盘去,青烟白雾将军树,

社中饮酒不要钱,乐神打起长腰鼓。

女儿带环着缦布,欢笑捉郎神作主,

明年二月近社时,载酒钱牛看父母。③</p>

① 《中国民间歌曲集成》全国编辑委员会.中国民间歌曲集成:湖南卷(下)[M].北京:中国ISBN中心,1994:1436-1437.
② 湖南省文化厅.湖南民族民间舞蹈集成(4)[M].长沙:湖南文艺出版社,2009:2044.
③ 董锡玖.中国舞蹈史:宋辽金西夏元部分[M].北京:文化艺术出版社,1984:71.

诗句中提及的"长腰鼓"就是长鼓舞的主要表演道具——长鼓,为了祭祀盘王,瑶族人民跳起了长鼓舞。由此,可推断出长鼓舞早在 800 多年前就在湘江一带盛行。

明清两代,有关长鼓舞的记载颇丰。顾炎武在《天下郡国利病书》说:"衡人赛盘古,今讹为盘鼓。赛之日,以木为鼓,圆径一斗余,中空两头大;四尺者,谓之长鼓,两尺者,谓之短鼓……有一巫人,以长鼓绕身而舞;又两人,复以短鼓相向而舞。"①说明了长鼓的制作方法,描述了长鼓舞表演时的情形。此外,相关记载还有"岁首祭盘瓠,击腰鼓吹笙竽为乐"②以及诗作《观瑶女歌舞》(赵有德)中的"长腰小鼓合笙簧,黄蜡梳头竹板妆。虞帝祠前歌舞罢,口中犹自唱盘王"。③

长鼓舞一直以家庭或村寨为单位组织表演,一般在农闲或节庆时节演出。表演形式有一男一女对舞、二男二女对舞、二男对舞,最为常见的是二男对舞。长鼓舞的主奏乐器为唢呐,辅以锣鼓,唢呐曲牌有[双凤朝阳][竹叶青][瑶长行][过街牌]等。

踏歌,兴起于汉代,至唐宋达到发展兴盛期,是一种集体歌舞的民间舞蹈形式。宋陆游《老学庵笔记》卷四说:"辰、沅、靖州蛮有犵狑,有犵獠,有犵榄,有犵㺜,有山猺,俗亦土著……饮酒以鼻,一饮数升,名钩藤酒,不知何物。醉则男女聚而踏歌……其歌有曰:'小娘子,叶底花,无事出来吃盏茶。'"④文中提及的辰、沅、靖州皆属今湖南省境内,有瑶族人民居住于此,他们喜爱喝钩藤酒,酒醉踏歌。

(三)曲艺

清代,资兴市的瑶族地区广泛流传有一套独具民族特色的曲艺形式——嘎堂套。嘎堂套,瑶语称"合合充充",意为"说说唱唱",是一种在瑶族传统风俗活动"调王"中演出的说唱形式。现无从考证其具体的形成期,但根据艺人盘贡兴的师承关系推算,至少已有二百余年的历史。其传承谱系如下:

表 9-1 艺人盘贡兴的师承关系

代号	姓名	艺名	生卒年	备注
一代祖师	李无名	李通一郎	1731—1829 年	
二代祖师	李英妹	李通二郎	1822—1909 年	
三代祖师	李炳荣	李通三郎	1891—1945 年	
四代法师	盘贡兴	盘通一郎	1920—	
五代传人	赵炳胜	赵法通	1937—	师承盘贡兴
	盘友庭	盘法通	1944—	师承盘贡兴
	盘幻珍		1974—	师承盘贡兴

① 韩霞.中国古代舞蹈[M].北京:中国商业出版社,2015:177.
② 孙景琛.中国乐舞史料大典·杂录编[M].上海:上海音乐出版社,2015:376.
③ [明]蒋镶.九疑山志(二种)·炎陵志[M].长沙:岳麓书社,2008:197.
④ [宋]陆游,撰;杨立英,校注.老学庵笔记[M].西安:三秦出版社,2003:125.

此外，与盘贡兴同时期的艺人还有李宝王(1923—)，艺名李法通。

嘎堂套以唱和表演动作为主，说白辅之，伴有唢呐和锣鼓乐。一男一女搭档表演，男表演者手持牙筒（即牙笏）、铜铃、牛角，女表演者拿手帕、长鼓等道具。演出时，表演者头戴青色布帽并饰以彩色丝绒做成的谷穗状花圈，身穿长袍，下身则系有花围裙。唱词以七字句为主，有少量的六字句、十字句，部分句子中间插有衬字。嘎堂套的音乐来源于低腔瑶歌，并吸收当地汉族的客家山歌和官话歌发展形成，属联曲体，常用曲调有[飞了飞][招禾魂][引调][木兰夸吧女红红][冷罗拉勒]等。经常演出的传统曲目有《织箕帽的故事》《三妹制歌制舞》《开天辟地》等。

[飞了飞]谱例：

飞了飞

盘贡兴 演唱
曹玉章 记谱

$1=G$ $\frac{4}{4}$ $\frac{2}{4}$

该谱例出自《中国曲艺志·湖南卷》①

① 中国曲艺志全国编辑委员会，《中国曲艺志·湖南卷》编辑委员会. 中国曲艺志：湖南卷[M]. 北京：新华出版社，1992：362-363.

[引调]谱例：

引调

（乐谱略）

今日 行来 几日 路（哦），身上带来 几 日 粮？今日 行来 七日 路，身 上 带 来 七 日 粮。（下略）

该谱例出自《中国曲艺志·湖南卷》①

二、白族音乐

湖南白族主要聚居在张家界桑植县的芙蓉桥、走马坪、洪家关、五里桥、汩湖、澧源、白石、淋溪河、马合口、瑞塔铺、空壳树、官地坪、多藏、桥自湾等乡镇，因此有"桑植白族"之称。桑植白族自称"白尼""白子"或"民家"，是云南白族的后裔，宋末元初迁入湖南，至今已有700余年历史。元军为了攻打南宋，招募大理白族人组成了一支"寸麳军"。忽必烈继任为大汗后，"寸麳军"遣返回云南，因交通不便，服役于"寸麳军"的钟千一、王鹏凯、谷均万一干人等的白族人便在桑植解甲归田，繁衍生息。

白族是一个能歌善舞的民族。质朴的民家人喜好以歌传情、以舞会友。白族的民间歌谣，历史悠久，种类繁多，有生产歌、风情歌、苦歌、喜歌、反抗压迫歌、情歌、盘歌、赛歌、恋歌、对歌等，最具民族特殊色的有盘歌、赛歌、对歌、恋歌、情歌。而舞蹈对于白族人来说，不仅仅是娱乐，更是审美的体现，具有娱人娱神的双重属性。

白族民间一直流传着"请七姑神"的习俗，这是一种民间音乐祭祀活动。与云南白族的"请七姑娘""青姑娘祭"同属于一类习俗，主要流传于桑植的洪家关、马合口、走马坪、麦地坪等地，举行时间为每年的农历正月十五，祭祀歌乐的场所为各个村中的某家堂屋或是闺房。活动过程中，妇女儿童分坐在两旁，一同齐唱《请七姑神词》，全曲共七段，每段歌词不同。部分歌词如下：

<p align="center">正月正，
白子生，
我请七姑玩花灯，</p>

① 中国曲艺志全国编辑委员会,《中国曲艺志·湖南卷》编辑委员会. 中国曲艺志:湖南卷[M]. 北京:新华出版社, 1992:361-362.

花灯玩得棱罗转,
棱罗树上打秋千,
秋千打得万丈高,
莫把七姑跌一跤。①

游神是湖南白族民家人的乐舞祭祀活动,白族人在迁徙至桑植后,不久,便创造了白族杖鼓舞的原始雏形,继而不断发展完善。元末明初,建立了一整套完整的舞蹈套路,这就是游神。游神有大、小游神之分,歌、舞、乐三者贯穿于始终,整个过程有请神、游神和安神三大环节。游神中,三元老师除了要唱祭祀调外,还要率领大众跳杖鼓舞。

杖鼓舞,又叫"仗鼓舞",是一种集体舞蹈,舞者为白族男性。表演时,舞者身穿民族服饰,手持舞蹈道具——仗鼓,伴随着打击乐的节奏起舞。舞者人数不定,少至六人,多则百人。表演过程中,围观者也可参与其中,如果没有鼓可以木棒或旱烟袋代之。舞至高潮,观看者们会不断发出"哦吼"的喊声,场面轰动,气氛热烈。

关于仗鼓舞的起源,当地流传有这样几种说法:其一,传说白族聚居地的山中有一条恶龙,常出山危害生灵,为还一方太平,三名木匠相邀斩杀了恶龙,并吃下龙肉。没曾想龙肉在其肚中作祟,疼痛难忍,三人合计将龙皮剥下制成长鼓,起舞消瘴,故称"瘴鼓舞",后改为"仗鼓舞"。其二,早先有三名土匠得一檀香木,在点燃取火吸烟之际,烟火冲上九霄云天,被玉皇大帝得知。玉皇大帝见三名土匠为人勤劳善良,遂封他们为凡间的大、二、三神。同时,还派遣天兵请三人上天赴宴,三人在宴会上跳起了仗鼓舞。其三,元末明初,钟姓祖先——钟千一与潘氏在桑植麦地坪成亲,四子钟仕慧有一晚外出狩猎时,看见三只山羊在吃麦子。钟仕慧把山羊赶到狮子洞内后,不见其踪影,只见洞内有三只石山羊。钟仕慧膝下有两子,大的名叫钟汉渊,小的名叫钟汉圣。两人从父亲口中得知狮子洞内有石山羊后,为得到神羊整日争吵。玉帝得知此事,赐大神羊予二弟汉圣。汉圣甚为喜悦,邀请众人一同制作仗鼓,击鼓起舞,以此来庆祝,但汉渊拒绝跳此舞。因此,现今仗鼓舞只流传在汉圣的后裔中。

桑植白族仗鼓舞的舞蹈动作有苏公背剑、魁星点斗、童子拜观音、兔儿望月、野猫戏虾、仙人挑担、河鹰展翅、五龙捧圣、双龙出洞、赶鞭捧圣、三翻身等,当中最有特色的动作当属"三翻身"。作为调换队形或变换动作的连贯性动作,"三翻身"贯穿整个舞蹈的始终。仗鼓舞的基本队形为圆形,表演时舞者面向圆心排列,手握仗鼓,随着音乐起舞。

三、壮族音乐

湖南壮族聚居在湖南永州江华瑶族自治县,非湖南本土原著民族。元末明初,由广西宾州、平乐、桂林、南宁等地迁入,距今已有600余年历史。

壮族有着丰富的歌谣,包括生产歌、盘歌、诉苦歌、颂歌、情歌等。其中盘歌的演唱形式为一问一答,所唱内容包括爱情婚姻、天文地理、生产生活等。如:

① 谷俊德.桑植白族风情[M].北京:民族出版社,2011:149.

问：

高山松柏何人种？

条条大路何人开？

条条江水何人造？

江边杨柳何人栽？

答：

高山松柏仙人种，

条条大路老班开，

条条江水龙王造，

江边杨柳水推来。

问：

什么盘脚岩上坐？

什么半岩织绫罗？

什么会打无边鼓？

什么会唱五更歌？

答：

狮子盘脚岩上坐，

蜘蛛半岩织绫罗，

雷公会打无边鼓，

公鸡会唱五更歌。①

生产歌，主要讲述壮族人民的生产过程。如《撒壳谣》：

撒一撒，

撒花生种的壳，

撒出五谷丰登的话，

让人踩，

让鸡扒。

人踩它就碎，

一片分七、八。

鸡扒它就开，

开出丰收花，

种一把得九把，

种一粒收一抓。

谢谢过往路人，

好运送我家。②

历代壮族人民都十分崇拜龙，生活的村庄多以龙字来命名，如"龙会寨""龙尾寨"等。壮

① 彭继宽.湖南少数民族文学史[M].长沙:湖南教育出版社,2001:396-397.
② 彭继宽.湖南少数民族文学史[M].长沙:湖南教育出版社,2001:397.

族人民也非常喜好"龙舞",滚珠龙便是湖南壮族的代表性舞蹈。壮族人民每年春节晚上都要舞着龙灯走村串寨,庆贺新春。

滚珠龙,不同于其他民族的"龙",滚珠龙没有完整的龙身,由11至21节龙灯构成,每节之间互不相连。龙头、龙身、龙尾都用竹篾扎成,用棉纸或丝绸裱糊,内置有蜡烛或是灯泡,风从风耳吹入,可使龙珠自动转动。此外,还有4至8盏牌灯和鲤鱼灯,牌灯上写有"五谷丰登"等字样,还绘有花草、山水等图案。舞龙时,伴有锣鼓伴奏,龙灯则在牌灯中间来回穿插,场面十分热闹。滚珠龙的基本步伐为小跑步和小跳步,舞龙的程序动作有耍四门、五湖四海、黄龙褪鳞、架桥、叠罗汉、穿灯、螺丝灯、绞麻花等。

第五节 少数民族乐器

一、侗族乐器

明清时期,侗族常用传统民族乐器有芦笙、琵琶、果吉、侗笛、土号、树皮号、木叶、竹膜管等。

芦笙,侗语称"伦"(lenc),侗族传统乐器,由古代越族的乐器龠传承而来。各地侗族芦笙有特大号芦笙(低音笙)、大号芦笙(次低音笙)、中号芦笙(中音笙)、次中号芦笙(次中音笙)、小号芦笙(高音笙)。

侗族琵琶,侗语古称"言"(yeenc),近代以来借用汉语谐音称"比巴"(bic bac),有小琵琶、中琵琶和大琵琶三种。侗族琵琶多用于侗歌伴奏,也可用于独奏或配合乐队演奏。

果吉(oh is),侗语同"戈吉""格以"等,拉弦乐器,因其形似牛腿,故而得名"牛腿琴",也称"牛巴腿"。明代以来,侗族果吉已广泛流传。果吉可分小果吉、中果吉两种。牛腿琴音色独特,能够与人声、语言密切结合,具有鲜明的民族特色和浓郁的地方风格,常用作侗族大歌、叙事歌、侗戏、侗歌剧等伴奏。

侗笛,侗语称"己"(jigx),竹制,直吹管乐器,常用在侗族"行歌坐夜"的风俗活动中,为情歌伴奏。

图9-3 传统牛腿琴①

图9-4 侗笛②

① 李勋.侗族牛腿琴音乐声学分析[J].大众文艺,2011(12):2-3.
② 曾遂今.中国乐器志:气鸣卷[M].北京:人民音乐出版社,2010:107.

唢呐，双簧振管类气鸣吹奏乐器，全世界均有分布。唐宋以来，唢呐随儒教、佛教和道教传入侗族区域。明清时期，侗族唢呐有两种使用方式：其一是与小锣、小鼓合奏，俗称"鼓吹乐"，常用在婚丧嫁娶、节日庆典及送礼、报喜等民间礼俗活动中；其二是与锣、鼓、钹等乐器合奏，多用于民间佛、道法事活动。

锣，汉族和各少数民族常用打击乐器，流传于侗族区域的锣主要有手锣、碗锣、土锣、狮子锣、三星锣等。

图 9-5　狮子锣[①]　　　　　　　图 9-6　三星锣[②]

鼓，打击乐器，侗族区域常见的鼓主要有单皮鼓、小鼓、大鼓等。

师刀，又称"令刀"，是侗族、瑶族、壮族等使用的金属质体鸣乐器。师刀是民间师公作法驱邪的法器，广泛运用于民间宗教祭祀活动，边奏边舞。

图 9-7　师刀[③]

[①] 中央民族学院少数民族文学艺术研究所.中国少数民族乐器志[M].北京：新世界出版社，1986：314.
[②] 中央民族学院少数民族文学艺术研究所.中国少数民族乐器志[M].北京：新世界出版社，1986：316.
[③] 王秀萍.中国民族乐器简编[M].北京：新华出版社，2013：28.

二、瑶族乐器

瑶族的代表性乐器有细腰鼓和长鼓。瑶族细腰鼓,又名"长鼓",鼓身细长,中间细,两端粗,两面蒙皮。明清两代文献中有不少关于细腰鼓的记载,如明王圻《三才图会》载:"广首而纤腰,两头击之,声相应和。"①清《钦定大清会典图》(1818年)载:"杖鼓,上下二面,铁圈冒革,复楦以木匡,细腰。"②

图 9-8　清代江华瑶族长鼓③

瑶族长鼓,旧称"铙鼓"或"铙鼓",明清两代统称"铙鼓",至今在部分瑶族聚居地还有称"瑶鼓"为"铙鼓"的。瑶族长鼓,外形精美,鼓身为长筒形,长约 83 厘米,多采用整块燕脂木制作而成。鼓的两端略粗,空心,蒙以山兔皮或羊皮,中间细,实心。鼓身绘有龙凤、日月、鸟兽、花草等彩色图案。有的长鼓两端和腰间还系有 8 个小铜铃。

长鼓是瑶族民间舞蹈长鼓舞的伴奏乐器和舞蹈道具,每年的 10 月 16 日,瑶族村寨都会上演长鼓舞。表演时,舞者将长鼓斜挂在腰侧,双手拍鼓,或是左手执长鼓,右手拍击,为舞蹈伴奏,边击边舞。

现藏于湖南省博物馆的清代江华瑶族长鼓,为湖南省民族事务委员会从江华瑶族自治县征集所得。乐器保存完整,主体采用整木制作而成,两端呈喇叭状,中间为圆柱形。喇叭形鼓身为空心,内置响球,蒙以皮革。鼓长 84.7 厘米,中间圆柱部分长 39 厘米,两端喇叭形鼓身长 22.8 厘米,鼓的面径为 13.2 厘米。

三、其他少数民族乐器

(一)铜牛角号

湘西土家族苗族自治州博物馆现藏的清代铜牛角号,为 1958 年 7 月 6 日从吉首县(今吉首市)废品收购站拣选所得。乐器整体呈牛角状,吹气口为莲蓬形,出气口为椭圆形,保存完整。乐器采用七节十四块铜片铸造而成,通长 58 厘米,重 0.75 千克。

(二)龙山纳溪长号

龙山纳溪长号,清代湘西苗族、土家族常用乐器。1958 年 3 月,湘西土家族苗族自治州政协将其移交至湘西土家族苗族自治州博物馆,乐器为黄铜材质,器具身细而长,前端呈喇叭状,整体由 4 节套合而成,全长 140 厘米,重为 0.65 千克。

① 文化部文学艺术研究所音乐舞蹈研究室. 中国乐器介绍[M]. 北京:人民音乐出版社,1978:72.
② 文化部文学艺术研究所音乐舞蹈研究室. 中国乐器介绍[M]. 北京:人民音乐出版社,1978:72.
③ 图片来源:高至喜,熊传薪. 中国音乐文物大系Ⅱ:湖南卷[M]. 郑州:大象出版社,2006:188.

图 9-9　铜牛角号①　　　　　　　　图 9-10　龙山纳溪长号②

（三）铜鼓

铜鼓，传统打击乐器，铜质，造型优美，它不仅是古代南方壮、瑶、苗、仫佬、侗等少数民族的常用乐器，也是祭祀、赏赐、进贡的器皿。在湖南省博物馆及衡阳市博物馆保存有不少明清两代的铜鼓，如斿旗纹铜鼓（13个），十二生肖纹铜鼓（2个），缠枝花纹铜鼓（2个），如意花纹铜鼓，角形网纹铜鼓，八宝纹铜鼓，勾连雷纹铜鼓等。

斿旗纹铜鼓，表面为灰绿色，基本保存完整，残缺一耳，现藏于湖南省博物馆。铜鼓扁矮，鼓胸略大于鼓面，鼓胸饰扁耳两对，耳上有编纹。鼓面饰有斿旗纹（主纹）、太阳纹、翎眼纹、云纹、酉字纹、乳钉纹等，太阳纹饰于鼓面中心。鼓身饰有复线角形纹、乳钉纹、栉纹、回字纹、云纹等。

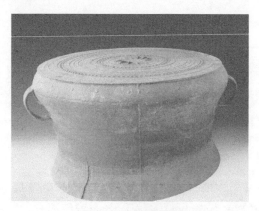 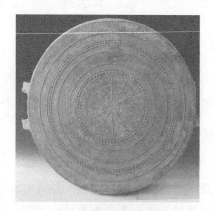

图 9-11　斿旗纹铜鼓③　　　　　　图 9-12　斿旗纹铜鼓鼓面④

① 图片来源：高至喜，熊传薪. 中国音乐文物大系Ⅱ：湖南卷[M]. 郑州：大象出版社，2006：233.
② 图片来源：高至喜，熊传薪. 中国音乐文物大系Ⅱ：湖南卷[M]. 郑州：大象出版社，2006：234.
③ 图片来源：高至喜，熊传薪. 中国音乐文物大系Ⅱ：湖南卷[M]. 郑州：大象出版社，2006：203.
④ 图片来源：高至喜，熊传薪. 中国音乐文物大系Ⅱ：湖南卷[M]. 郑州：大象出版社，2006：203.

表 9-1　斿旗纹铜鼓数据信息表

通高 26.1 厘米	面径 47.3 厘米	胸径 48.5 厘米	腰径 40.8 厘米
足径 46.0 厘米	壁厚 0.4 厘米	重量 13.5 千克	

十二生肖纹铜鼓,表面为灰绿色,鼓面略小于胸,胸部有扁耳两对。鼓面中心饰太阳纹,周边饰有十二生肖纹(主纹)、斿旗纹(主纹)、乳钉纹、云纹、酉字纹等。鼓身饰复线角形纹、雷纹、栉纹、云纹、乳钉纹等。

表 9-2　十二生肖纹铜鼓数据信息表

通高 28.5 厘米	面径 51.0 厘米	胸径 52.6 厘米	腰径 47.5 厘米
足径 51.8 厘米	壁厚 0.3 厘米	重量 20.6 千克	

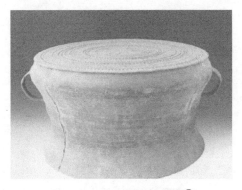

图 9-13　十二生肖纹铜鼓①

缠枝花纹铜鼓,为 20 世纪 50 年代从株洲的废铜仓库征集所得,现藏于湖南省博物馆。鼓形扁矮,鼓面小于鼓胸,鼓胸两侧饰有两对双扁耳。鼓面的主纹为缠枝花纹,中心饰太阳纹,兼有折线纹、三角纹、乳钉纹等。鼓身饰三角纹、半圆圈纹、缠枝花纹、乳钉纹等。

图 9-3　缠枝花纹铜鼓数据信息表

通高 27.5 厘米	面径 46.5 厘米	胸径 48.1 厘米
腰径 43.1 厘米	足径 47.0 厘米	

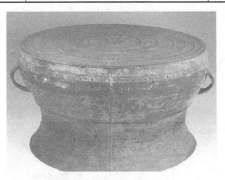

图 9-14　缠枝花纹铜鼓②

① 图片来源:高至喜,熊传薪.中国音乐文物大系Ⅱ:湖南卷[M].郑州:大象出版社,2006:197.
② 图片来源:高至喜,熊传薪.中国音乐文物大系Ⅱ:湖南卷[M].郑州:大象出版社,2006:198.

如意云纹铜鼓，表面为灰绿色。鼓面小于鼓胸，胸部有双扁耳两对。鼓面饰有太阳纹（中心）、云雷纹、符纹、乳钉纹、缠枝花纹等。胸、腰部饰有云雷纹、如意纹等，足部有三角蕉叶纹。

表 9-4　如意云纹铜鼓数据信息表

通高 28.4 厘米	面径 51.0 厘米	足径 51.4 厘米
腰径 47.6 厘米	重量 11.0 千克	

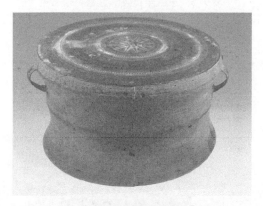

图 9-15　如意云纹铜鼓①

角形网纹铜鼓，表面为灰绿色，现藏于湖南省博物馆。器形扁矮，鼓面和鼓胸均有不同程度的破损，鼓面中心为太阳纹，周围饰有角形网纹（主纹）、乳钉纹（主纹）、云纹等。

表 9-5　角形网纹铜鼓数据信息表

通高 27.0 厘米	面径 47.4 厘米	胸径 48.5 厘米	腰径 40.0 厘米
足径 46.5 厘米	壁厚 0.4 厘米	重量 16.4 千克	

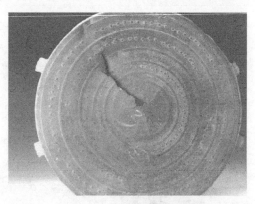

图 9-16　角形网纹铜鼓②

① 图片来源：高至喜，熊传薪. 中国音乐文物大系Ⅱ：湖南卷［M］. 郑州：大象出版社，2006：198.
② 图片来源：高至喜，熊传薪. 中国音乐文物大系Ⅱ：湖南卷［M］. 郑州：大象出版社，2006：205.

八宝纹铜鼓,表面为墨绿色,来自长沙废铜仓库,现藏于湖南博物馆。鼓面略小于鼓胸,胸部周围分布有四扁耳。鼓面中心为太阳纹,另还饰有八宝纹(主纹)、同心圆纹、菱形纹、乳钉纹、花卉纹等。鼓身则饰有复线角形纹、同心圆纹、乳钉纹等。

表 9-6　八宝纹铜鼓数据信息表

通高 25.4 厘米	面径 45.3 厘米	足径 44.3 厘米
腰径 39.0 厘米	壁厚 0.3 厘米	重量 12.2 千克

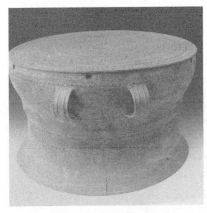

图 9-17　八宝纹铜鼓①

图 9-18　八宝纹铜鼓鼓面②

勾连雷纹铜鼓,表面为灰绿色,现藏于湖南省博物馆。器物扁矮,鼓面小于鼓胸,胸部有扁耳两对,耳上有绳纹。鼓面中心为太阳纹,十二芒,周围有雷纹、花叶纹、乳钉纹等。

表 9-7　勾连雷纹铜鼓数据信息表

通高 26.4 厘米	面径 47.3 厘米	胸径 48.5 厘米	腰径 43.0 厘米
足径 46.2 厘米	壁厚 0.3 厘米	重量 16.6 千克	

图 9-19　勾连雷纹铜鼓③

图 9-20　勾连雷纹铜鼓鼓面④

① 图片来源:高至喜,熊传薪.中国音乐文物大系Ⅱ:湖南卷[M].郑州:大象出版社,2006:200.
② 图片来源:高至喜,熊传薪.中国音乐文物大系Ⅱ:湖南卷[M].郑州:大象出版社,2006:200.
③ 图片来源:高至喜,熊传薪.中国音乐文物大系Ⅱ:湖南卷[M].郑州:大象出版社,2006:201.
④ 图片来源:高至喜,熊传薪.中国音乐文物大系Ⅱ:湖南卷[M].郑州:大象出版社,2006:201.

参考文献

[1] 伍新福.湖南通史:古代卷[M].长沙:湖南出版社,1994.

[2] 《中国民间歌曲集成·湖南卷》编辑委员会.中国民间歌曲集成:湖南卷(上)[M].北京:中国 ISBN 中心,1994.

[3] 《中国民间歌曲集成·湖南卷》编辑委员会.中国民间歌曲集成:湖南卷(下)[M].北京:中国 ISBN 中心,1994.

[4] 高至喜,熊传薪.中国音乐文物大系Ⅱ:湖南卷[M].郑州:大象出版社,2006.

[5] 王子初.中国音乐考古学[M].福州:福建教育出版社,2003.

[6] 湖南省地方志编纂委员会.湖南省志:第二十八卷 文物志[M].长沙:湖南人民出版社,1995.

[7] 陈建明.马王堆汉墓研究[M].长沙:岳麓书社,2013.

[8] 李蒲星.湖南美术史[M].长沙:湖南美术出版社,2010.

[9] 谭仲池.长沙通史:古代卷[M].长沙:湖南教育出版社,2013.

[10] 黄中骏.荆楚音乐[M].武汉:武汉出版社,2014.

[11] 王建辉,刘森淼.荆楚文化[M].沈阳:辽宁教育出版社,1998.

[12] 张伟然.湖南历史文化地理研究[M].上海:复旦大学出版社,1995.

[13] 张齐政.湖南地方历史文化与中国历史专题研究[M].长沙:中南大学出版社,2013.

[14] 赵玉燕,吴曙光.湖南民俗文化[M].长沙:湖南师范大学出版社,2010.

[15] 庚建设.湖湘文化论坛[M].长沙:湖南大学出版社,2002.

[16] 王兴国,聂荣华.湖湘文化纵横谈[M].长沙:湖南大学出版社,1996.

[17] 杜永毅.湘湖文苑:湘湖古诗五百首[M].杭州:浙江人民出版社,2006.

[18] 游俊,李汉林.湖南少数民族史[M].北京:民族出版社,2001.

[19] 袁炳昌,冯光钰.中国少数民族音乐史:上册[M].北京:中央民族大学出版社,1998.

[20] 李虹."非遗"视野下的湖南地方传统音乐文化研究[M].长沙:湖南师范大学出版社,2014.

[21] 伍新福.湖南民族关系史[M].长沙:湖南人民出版社,2010.

[22] 湖南省文化厅.湖南民族民间舞蹈集成:4[M].长沙:湖南文艺出版社,2009.

[23] 蒲亨强.长江音乐文化[M].武汉:湖北教育出版社,2006.

[24] 中共湖南省委政策研究室.湖南概况[M].[出版者不详],1984.

[25] 湖南省文物考古研究所.湖南考古漫步[M].长沙:湖南美术出版社,1999.

[26] 冯象钦,刘欣森,孟湘砥.湖南教育简史[M].长沙:岳麓书社,2004.

[27] 彭继宽.湖南少数民族文学史[M].长沙:湖南教育出版社,2001.

[28] 《湖南少数民族》编写组.湖南少数民族[M].[出版者不详],1985.

[29] 何介钧.湖南先秦考古学研究[M].长沙:岳麓书社,1996.

[30] 张学军,湖南省教育科学研究院.湖南教育大事记:远古—2000年[M].长沙:岳麓书社,2002.

[31] 湖南省少数民族古籍办公室.湖南地方志少数民族史料:上[M].长沙:岳麓书社,1991.

[32] 冯象钦,刘欣森,张楚廷,等.湖南教育史:第一卷:远古—1840[M].长沙:岳麓书社,2002.

[33] 湖南省博物馆,湖南省文物考古研究所.中国考古文物之美8:辉煌不朽汉珍宝:湖南长沙马王堆西汉墓[M].北京:文物出版社,1994.

[34] 廖静仁.天问湖南:历史之旅卷[M].长沙:湖南地图出版社,2005.

[35] 郑焱.湖湘文化之都[M].长沙:湖南文艺出版社,1997.

[36] 刘旭.湖湘文化概论[M].长沙:湖南人民出版社,2000.

[37] 颜新元.湖湘民间绘画[M].长沙:湖南美术出版社,2008.

[38] 胡彬彬,梁燕.湖湘壁画[M].长沙:湖南美术出版社,2009.

[39] 朱汉民,向桃初,王勇.湖湘文化通史:第一册:上古卷[M].长沙:岳麓书社,2015.

[40] 朱汉民,万里,陈松长.湖湘文化通史:第二册:中古卷[M].长沙:岳麓书社,2015.

[41] 陶用舒.古代湖南人才研究[M].长沙:岳麓书院,2015.

[42] 韦政通.中国哲学辞典[Z].长春:吉林出版集团有限责任公司,2009.

[43] 杜占明.中国古训辞典[Z].北京:北京燕山出版社,1992.

[44] 李修生,朱安群.四书五经辞典[Z].北京:中国文联出版社,1998.

[45] 王红旗.山海经鉴赏辞典[M].上海:上海辞书出版社,2012.

[46] [战国]吕不韦,等.吕氏春秋[M].沈阳:万卷出版公司,2017.

[47] 郑春山,李崇文.千古绝唱:中国古典文学赏析:卷2[M].北京:中国言实出版社,1999.

[48] [清]廖元度,选编;湖北省社会科学院文学研究所,校注;楚风;补校注:上[M].武汉:湖北人民出版社,1998.

[49] [汉]贾谊.新书·礼:卷六[M].北京:商务印书馆,1937.

[50] 张颢瀚.古诗词赋观止:上[M].南京:南京大学出版社,2015.

[51] 卢照邻,王勃,杨炯,等.初唐四杰诗全集[M].海口:海南出版社,1992.

[52] 王启兴.校编全唐诗:下[M].武汉:湖北人民出版社,2001.

[53] [清]彭定求,等校点.全唐诗[M].北京:中华书局,1960.

[54] [明]袁宏道.袁中郎全集:袁中朗诗集[M].上海:世界书局,1935.

[55] [宋]文天祥.文文山全集[M].上海:世界书局,1936.

[56] 欧阳予倩.中国戏曲研究资料初辑[M].北京:世界书局出版社,1956.

[57] 中国音乐研究所. 湖南音乐普查报告[M]. 北京:音乐出版社,1960.

[58] 南开大学中文系《法家诗选》编注组. 法家诗选[M]. 北京:北京教育出版社,1975.

[59] 文化部文学艺术研究所音乐舞蹈研究室. 中国乐器介绍[M]. 北京:人民音乐出版社,1978.

[60] 龙华. 湖南曲艺初探[M]. 长沙:湖南人民出版社,1979.

[61] 《中国民间歌曲集成》湖南卷编辑委员会. 湖南民间歌曲集:湘西土家族苗族自治州分册[M]. 长沙:[出版者不详],1980.

[62] 湖南省戏剧工作室. 湖南地方戏曲资料:第二册[M]. 长沙:[出版者不详],1980.

[63] 《中国民间歌曲集成》湖南卷编辑委员会. 湖南民间歌曲集:郴州地区分册[M]. 长沙:[出版者不详],1981.

[64] [明]杨慎,著;王文才,选注. 杨慎诗选[M]. 成都:四川人民出版社,1981.

[65] 舒新城. 中国近代教育史资料[M]. 北京:人民教育出版社,1962.

[66] 周贻白. 周贻白戏剧论文选[M]. 长沙:湖南人民出版社,1982.

[67] [清]王韬. 漫游随录·扶桑游记:上书太平洋逃亡海外漫游欧洲日本的记载[M]. 长沙:湖南人民出版社,1982.

[68] 湘西土家族苗族自治州党委宣传部. 湘西土家族苗族民间歌曲乐曲选[M]. 上海:上海文艺出版社,1983.

[69] 傅增湘. 藏园群书经眼录[M]. 北京:中华书局,1983.

[70] 董锡玖. 中国舞蹈史:宋辽金西夏元部分[M]. 北京:文化艺术出版社,1984.

[71] 李昌敏. 湖南木偶戏[M]. 长沙:湖南人民出版社,1984.

[72] [明]李东阳. 李东阳集:第一卷[M]. 长沙:岳麓书社,1984.

[73] 秦学人,侯作卿. 中国古典编剧理论资料汇辑[M]. 北京:中国戏剧出版社,1984.

[74] 张翅翔,归秀文. 湖南风物志[M]. 长沙:湖南人民出版社,1985.

[75] 杨金鼎,上海师范大学古籍整理研究所. 中国文化史词典[Z]. 杭州:浙江古籍出版社,1987.

[76] 贾古. 湖南民歌的分类原则与民间小戏声腔的音乐构成[M]. [出版者不详],1988.

[77] 龙华. 湖南戏曲史稿[M]. 长沙:湖南大学出版社,1988.

[78] 湖南省戏曲研究所. 湖南地方剧种志丛书:一[M]. 长沙:湖南文艺出版社,1988.

[79] 湖南省戏曲研究所. 湖南地方剧种志丛书:二[M]. 长沙:湖南文艺出版社,1989.

[80] 湖南省戏曲研究所. 湖南地方剧种志丛书:三[M]. 长沙:湖南文艺出版社,1989.

[81] 湖南省怀化地区艺术馆. 目连戏论文集[M]. [出版者不详],1989.

[82] 《中国曲艺志·湖南卷》编辑委员会. 中国曲艺志·湖南卷:未定稿·志略曲种[M]. [出版者不详],1989.

[83] 《中国戏曲志》编辑委员会. 中国戏曲志:湖南卷[M]. 北京:文化艺术出版社,1990.

[84] 丁世良,赵放. 中国地方志民俗资料汇编:中南卷:上[M]. 北京:书目文献出版社,1990.

[85] 湖南省戏曲研究所. 湖南地方剧种志丛书:四[M]. 长沙:湖南文艺出版社,1990.

[86] 湖南少数民族古籍办公室.中国少数民族古籍:苗族古籍之二古老话:1[M].长沙:岳麓书社,1990.

[87] 顾明远.教育大辞典:8[M].上海:上海教育出版社,1991.

[88] 丁世良,赵放.中国地方志民俗资料汇编:中南卷:上[M].北京:北京图书馆出版社,1991.

[89] 中国民族民间舞蹈集成编辑部.中国民族民间舞蹈集成:湖南卷:上[M].中国舞蹈出版社,1991.

[90] 中国民族民间舞蹈集成编辑部.中国民族民间舞蹈集成:湖南卷:下[M].中国舞蹈出版社,1991.

[91] 湖南省地方志编纂委员会.湖南省志:第十九卷:文化志、文化事业[M].长沙:湖南人民出版社,1991.

[92] 梅桐生.楚辞入门[M].贵阳:贵州人民出版社,1991.

[93] 湖南省戏曲研究所.湖南地方剧种志丛书:五[M].长沙:湖南文艺出版社,1992.

[94] 《中国戏曲音乐集成》编辑委员会,《中国戏曲音乐集成·湖南卷》编辑委员会.中国戏曲音乐集成:湖南卷:上[M].北京:文化艺术出版社,1992.

[95] 张月中.元曲研究资料索引[M].保定:河北大学出版社,1992.

[96] 《中国曲艺志》全国编辑委员会,《中国曲艺志·湖南卷》编辑委员会.中国曲艺志:湖南卷[M].北京:新华出版社,1992.

[97] 胡健国.巫滩与巫术[M].海口:海南出版社,1993.

[98] 濮竟成,辰溪县志编纂委员会.辰溪县志[M].北京:生活·读书·新知三联书店,1994.

[99] [元]脱脱,等撰.宋史:卷四三二—卷四九六[M].长春:吉林人民出版社,1995.

[100] 张月中,王钢.全元曲:上[M].郑州:中州古籍出版社,1996.

[101] 《中国民族民间器乐曲集成》编辑委员会,《中国民族民间器乐曲集成·湖南卷》编辑委员会.中国民族民间器乐曲集成:湖南卷:上[M].北京:中国ISBN中心,1996.

[102] 《中国民族民间器乐曲集成》编辑委员会,《中国民族民间器乐曲集成·湖南卷》编辑委员会.中国民族民间器乐曲集成:湖南卷:下[M].北京:中国ISBN中心,1996.

[103] 湘西土家族苗族自治州文化局,湘西土家族苗族自治州文联,湘西土家族苗族自治州新华书店.湘西土家族苗族自治州志丛书:文化志[M].长沙:湖南人民出版社,1996.

[104] [明]袁中道,著;步问影,校注.游居柿录[M].上海:上海远东出版社,1996.

[105] [南朝宋]范晔.后汉书[M].郑州:中州古籍出版社,1996.

[106] 尹伯康.湖南戏剧史纲[M].长沙:湖南文艺出版社,1997.

[107] [明]汤显祖,等原辑;[明]袁宏道,等评注;柯愈春,编纂.说海(4)[M].北京:人民日报出版社,1997.

[108] 戴楚洲.张家界市民族风情[M].长沙:岳麓书社,1997.

[109] 徐征,张月中,张圣洁,等.全元曲:第十卷[M].石家庄:河北教育出版社,1998.

[110] [清]谭嗣同,著;刘玉来,注析.谭嗣同诗选注[M].北京:经济日报出版社,1998.
[111] 冯祖贻,朱俊明,李双璧,等.侗族文化研究[M].贵阳:贵州人民出版社,1999.
[112] 黔东南苗族侗族自治州地方志编纂委员会.黔东南苗族侗族自治州志:民族志[M].贵阳:贵州人民出版社,2000.
[113] 湖南师范大学文学院.湖湘文化论集:上[M].长沙:湖南师范大学出版社,2000.
[114] 中国人民政治协商会议邵阳市委员会学习文史委员会.邵阳文史:第29辑[M].邵阳:[出版者不详],2001.
[115] 彭继宽.湖南少数民族文学史[M].长沙:湖南教育出版社,2001.
[116] [战国]屈原,等著;刘庆华,译注.楚辞[M].广州:广州出版社,2001.
[117] 邵钰.湖州历史文化:西吴墨韵[M].合肥:黄山书社,2001.
[118] 岳阳市地方志办公室.岳阳市志:11[M].北京:中央文献出版社,2002.
[119] 刘赵黔,欧阳觉文.花鼓戏唱腔名师指点[M].长沙:湖南电子音像出版社,2002.
[120] [宋]陆游.老学庵笔记[M].杨立英,校注.西安:三秦出版社,2003.
[121] 何本方.中国古代生活辞典[Z].沈阳:沈阳出版社,2003.
[122] 南炳文,汤纲.明史:下册[M].上海:上海人民出版社,2003.
[123] 李国强,傅伯言.赣文化通志[M].南昌:江西教育出版社,2004.
[124] 林河.林河自选集:下卷[M].长沙:湖南文艺出版社,2004.
[125] 陈建明.湖南省博物馆馆刊:第二辑[M].长沙:岳麓书社,2005.
[126] 李跃龙.湖南省地方志编纂委员会.湖南省志:第二十六卷:民俗志[M].北京:五洲传播出版社,2005.
[127] 文怀沙.屈原九歌今译[M].天津:百花文艺出版社,2005.
[128] 孟繁树.中华艺术通史:清代卷:上编[M].北京:北京师范大学出版社,2006.
[129] 苏子裕.弋阳腔发展史稿[M].北京:中国戏剧出版社,2006.
[130] 周和平.第一批国家级非物质文化遗产名录图典:上[M].北京:文化艺术出版社,2007.
[131] 《戏曲研究》编辑部.戏曲研究:第72辑[M].北京:文化艺术出版社,2007.
[132] 中国人民政治协商会议湖南省石门县委员会.神奇石门:民俗卷[M].北京:大众文艺出版社,2007.
[133] 杨民康.中国民歌与乡土社会[M].上海:上海音乐学院出版社,2008.
[134] [明]蒋鐄,纂;[清]吴绳祖,修;[清]王井琸,纂.九疑山志(二种)·炎陵志[M].长沙:岳麓书社,2008.
[135] 张介立.历代祭舜[M].北京:方志出版社,2008.
[136] 俞为民,孙蓉蓉.历代曲话汇编:新编中国古典戏曲论著集成:清代编:第4集[M].合肥:黄山书社,2008.
[137] 程华平.明清传奇编年史稿[M].济南:齐鲁书社,2008.
[138] 徐美辉.20世纪湖南音乐人才群体研究[M].长沙:湖南教育出版社,2008.
[139] 钟叔河.走向世界丛书:第一辑,Ⅰ[M].长沙:岳麓书社,2008.

[140] 居其宏.百年中国音乐史(1900—2000).长沙:岳麓书社;长沙:湖南美术出版社,2014.

[141] 樊祖荫.中国少数民族多声部民歌教程[M].北京:中央音乐学院出版社,2008.

[142] 湖南省文化厅.湖南民族民间舞蹈集成:第一辑[M].长沙:湖南文艺出版社,2009.

[143] 湖南省文化厅.湖南民族民间舞蹈集成:第二辑[M].长沙:湖南文艺出版社,2009.

[144] 湖南省文化厅.湖南民族民间舞蹈集成:第三辑[M].长沙:湖南文艺出版社,2009.

[145] 湖南省文化厅.湖南民族民间舞蹈集成:第四辑[M].长沙:湖南文艺出版社,2009.

[146] 湖南省文化厅.湖南戏曲音乐集成:第一辑[M].长沙:湖南文艺出版社,2009.

[147] 湖南省文化厅.湖南戏曲音乐集成:第二辑[M].长沙:湖南文艺出版社,2009.

[148] 湖南省文化厅.湖南曲艺音乐集成:第一辑[M].长沙:湖南文艺出版社,2009.

[149] 湖南省文化厅.湖南曲艺音乐集成:第二辑[M].长沙:湖南文艺出版社,2009.

[150] 胡红,康瑞军.中国民族民间音乐简编[M].成都:西南交通大学出版社,2009.

[151] 黄天骥,康保成.中国古代戏剧形态研究[M].郑州:河南人民出版社,2009.

[152] 朱恒夫,聂圣哲.中华艺术论丛:第9辑:中国少数民族戏剧研究专辑[M].上海:同济大学出版社,2009.

[153] 湖南省文化厅.湖南民族民间器乐曲集成:第二辑[M].长沙:湖南文艺出版社,2010.

[154] 谷俊德.桑植白族风情[M].北京:民族出版社,2011.

[155] [明]龙膺,撰;梁颂成,刘梦初,校点.龙膺集[M].长沙:岳麓书社,2011.

[156] 万里.湖湘文化辞典:第四册[M].长沙:湖南人民出版社,2011.

[157] 彭恒礼.元宵演剧习俗研究[M].广州:广东高等教育出版社,2011.

[158] 郑慧.瑶族文书档案研究[M].北京:民族出版社,2011.

[159] 蔡玉葵.石柱土家族婚俗文化探微[M].[出版者不详],2011.

[160] [清]褚人获辑撰;李梦生校点.历代笔记小说大观:坚瓠集.2[M].上海:上海古籍出版社,2012.

[161] 朱伟明.汉剧研究资料汇编(1822—1949)[M].武汉:武汉出版社,2012.

[162] [清]谭嗣同.谭嗣同集[M].长沙:岳麓书社,2012.

[163] 陈俊勉,侯碧云.守望精神家园:走近桑植非物质文化遗产[M].北京:九州出版社,2012.

[164] 金秋.中国少数民族民间舞蹈赏析:国家级非物质文化遗产名录[M].郑州:郑州大学出版社,2013.

[165] 湖南省文化厅.湖南戏曲志(简编)[M].长沙:湖南文艺出版社,2013.

[166] [清]黄周星,[清]王岱,撰.黄周星集·王岱集[M].长沙:岳麓书社,2013.

[167] 谭仲池.长沙通史:近代卷[M].长沙:湖南教育出版社,2013.

[168] 高原,朱忠元.中国古代小说戏剧研究:第9辑[M].兰州:甘肃人民出版社,2013.

[169] 包泉万,许伊莎.中国民族民间艺术读本[M].沈阳:辽宁大学出版社,2013.

[170] 陈立中.湖南方言与文化[M].北京:中国国际广播出版社,2014.

[171] 朱咏北.非遗保护与湖南花鼓戏研究[M].苏州:苏州大学出版社,2014.
[172] 吴新苗.戏曲文化[M].北京:中国经济出版社,2014.
[173] 谢柏梁.中国悲剧美学史[M].上海:上海古籍出版社,2014.
[174] 游俊.土家文化的圣殿:永顺老司城历史文化研究[M].北京:民族出版社,2014.
[175] 阚男男.朴素浑成的民间歌谣(彩图版)[M].长春:吉林出版集团有限责任公司,2014.
[176] 肖永明.湖湘文化通史:第3册:近古卷[M].长沙:岳麓书社,2015.
[177] 任中敏,卢前.元曲三百首注评[M].南京:凤凰出版社,2015.
[178] 孙文辉.蛮野寻根:湖南非物质文化遗产源流[M].长沙:岳麓书社,2015.
[179] 金秋.湖南地区少数民族民间舞 湖南地区汉族民间舞[M].北京:蓝天出版社,2015.
[180] 周元,茅慧,朱梅.中国乐舞史料大典:杂录编[M].上海:上海音乐出版社,2015.
[181] 韩霞.中国古代舞蹈[M].北京:中国商业出版社,2015.
[182] 朱咏北.非遗保护与通道侗族芦笙研究[M].苏州:苏州大学出版社,2015.
[183] 李世化.湖南人性格地图[M].北京:企业管理出版社,2015.
[184] 金秋.云南地区少数民族和江西地区汉族民间舞[M].北京:蓝天出版社,2015.
[185] 四川省社会科学院,四川省人民政府文史研究馆.国学:第2集[M].成都:四川人民出版社,2015.
[186] 王萍.中国古代小说戏剧研究:第11辑:2015[M].兰州:甘肃人民出版社,2016.
[187] 曾岸.历史·芷江:第2卷:芷江县志:上[M].北京:中国言实出版社,2016.
[188] 袁禾.中国舞蹈通史(精撰版)[M].北京:人民音乐出版社,2016.
[189] [战国]庄周.庄子[M].成都:天地出版社,2017.
[190] 中国曲艺家协会湖南分会湖南省曲艺理论研究会.湖湘曲论[M].长沙:茶馆文艺杂志社,1987.
[191] 沙市市文化局《文化志》编纂办公室.沙市文化史料[M].[出版者不详],1982.
[192] 古丈县民间文学集成办公室.中国歌谣集成:湖南卷:古丈县资料本[M].古丈:古丈县民间文学集成办公室,1988.
[193] 音乐研究编辑部.音乐研究:1958年第一期[M],北京:人民音乐出版社,1958:54-69.
[194] 波多野太郎,廖枫模.粤剧管窥[J].学术研究,1979(5):86-95.
[195] 孙金霞.楚乐初探[D].福州:福建师范大学,2005.
[196] 赵德波.时运交移,质文代变:汉代楚歌的兴盛及其文化解读[J].兰州学刊,2009(1):102-104.
[197] 李江涛.楚文化于战国秦汉时期的张扬[J].湖北美术学院学报,2008(2):24-27.
[198] 张绎如."楚声"研究述评[J].音乐研究,2013(6):106-114.
[199] 汪宗科.汉武帝时期的音乐文化研究[D].温州:温州大学,2013.
[200] 曾沙.湖南花鼓戏与民族声乐演唱的互动研究[D].齐齐哈尔:齐齐哈尔大学,2016.
[201] 谭真明.湖南花鼓戏研究[D].曲阜:曲阜师范大学,2007.

[202] 吴茂君.益阳花鼓戏的音乐研究[D].兰州:西北民族大学,2016.
[203] 陈婉.衡州花鼓戏传承与发展研究[D].乌鲁木齐:新疆师范大学,2016.
[204] 周奕含.关于衡州花鼓戏的嬗变及传承探微[J].艺术科技,2016(10):167.
[205] 洪晨,李柏慧.湖南花鼓戏的传承与保护刍议[J].黄河之声,2015(12):119-120.
[206] 蔡小艳.简述湖南汉族民歌艺术特点[D].上海:上海音乐学院,2012.
[207] 周娣.湖南民歌与湖南花鼓戏的演唱比较研究[D].北京:中央民族大学,2009.
[208] 王月明.论益阳花鼓戏音乐的艺术特色[J].中国音乐,2008(4):219-221,225.

附录一 明清戏曲表演艺术家一览表

姓名	生卒年月	籍贯	曲种	行当	师承
安启家	1848—1920	泸溪县浦市	辰河戏	花脸	杜凤林
向子泮	1848—1918	溆浦	辰河戏	鼓师	不详
石楠庭	1856—1920	辰溪县田湾	辰河戏	鼓师	熊万高
刘喜发	1857—1928	麻阳县茶溪	辰河戏	旦	不详
向景枝	1859—1928	辰溪县塘里	辰河戏	小生	不详
姚世同	1860—1912	泸溪县浦市	辰河戏	唢呐师	不详
米殿臣	1862—1933	泸溪县浦市	辰河戏	净	杜凤林
李刚泰	1863—1926	永顺保坪	辰河戏	小生	何叶恩
鲁金堂	1863—1928	永顺县长官寨	辰河戏	花脸	史棒棒儿
杨学英	1867—1952	辰溪县板桥	辰河戏	生	杨长泽
刘子焕	1870—1917	溆浦县底庄	辰河戏	花脸	刘维官
向代健	1880—1938	辰溪县杨梅坳	辰河戏	生	向梅峰
余沛清	1884—1954	辰溪县	辰河戏	花脸	不详
杨锦翠	1885—1965	黔阳县稔禾溪	辰河戏	旦	不详
文天送	1837—1897	凤凰县靖疆营	南路阳戏	丑	刘世发
陈三元	1851—1931	黔阳县岩龙乡	南路阳戏	旦	不详
杜从善	1853—1931	大庸县杜家岗	北路阳戏	旦	不详
姚老五	1857—1910	凤凰县	南路阳戏	丑	不详
刘老喜	1862—1941	凤凰县蚂蟥塘	南路阳戏	旦	田法勇
覃保元	1870—1938	今大庸市教字垭	北路阳戏	丑	不详
谭文才	1872—1952	凤凰县得胜营	南路阳戏	生 花脸	文天送 米六儿
许少凤	约生于清雍正、乾隆年间（1723—1795）	衡山祝融村	傩堂戏	生	不详
文岳君	约生于清嘉庆年间（1796—1820）	衡山梅桥村	傩堂戏	丑 净	不详
杨术生	约生于清嘉庆年间（1796—1820）	衡山南岳	傩堂戏	生 旦	不详

附录一 明清戏曲表演艺术家一览表

续表

姓名	生卒年月	籍贯	曲种	行当	师承
杨光孝	1832—1894	凤凰	傩堂戏	生	不详
胡德孝	约1826—1907	祁阳县紫冲	祁剧	生	不详
周三毛	1854—1936	零陵县	祁剧	丑	不详
易月玉	1867—1938	零陵县易家桥	祁剧	旦	不详
李玉亮	1868—1928	祁阳县	祁剧	生	不详
颜云瑞	1871—1934	祁东县孟山	祁剧	小生	不详
唐晴川	1875—1936	祁阳县潘家埠	祁剧	鼓师	刘鸿运
何三保	1877—1960	今邵东县火厂坪	祁剧	丑	不详
何翠福	1877—1952	祁东县何家冲	祁剧	小生	许方礼
唐三雄	1881—1933	祁东县荷塘坪	祁剧	花脸	尹庆香
李德轩	1882—1946	东安县井头圩	祁剧	琴师	张老六
朱文才	1884—1947	桂阳	祁剧	生	不详
刘福满	1887—1940	祁东县七星岭	祁剧	旦	徐莲香
王春生	1838—清末	邵阳县东田冲	南路邵阳花鼓戏	丑	不详
黎友廷	1879—1961	邵东县简家垅	东路邵阳花鼓戏	丑	不详
唐丁山	约1880—1942	邵东县仁丰	东路邵阳花鼓戏	丑	不详
周士绵	1857—1945	祁阳金兰桥	祁阳花鼓灯	丑	雷钵箩
石和尚	1958—1928	祁阳龙口源	祁剧花鼓灯	丑	不详
缺子婆	1861—1929	道县永明街	道县调子戏	丑	不详
李冬瑞	1863—1932	新田城东乡	新田花灯戏	丑	宋世玉
许九	1878—1938	祁阳金兰桥	祁阳花鼓灯	旦、丑	不详
李彩喜	1878—1924	道县蚣坝	道县调子戏	丑	不详
李卯喜	1880—1943	道县蚣坝	道县调子戏	乐师	不详
张保和	不详	衡阳县西乡	衡阳湘剧	净	吴顺昌
王玉祝	1856—1916	祁阳县	衡阳湘剧	净	不详
方玉伯	1862—1931	衡阳县西乡	衡阳湘剧	净	
朱瑞宝	1865—1926	衡阳县	衡阳湘剧	丑	陈昌俊
蒋寿钧	1867—1936	耒阳县	衡阳湘剧	净、丑	陈昌俊
黎才发	1870—1935	耒阳县祝台寺	衡阳湘剧	琴师	不详
谭松云	1873—1946	耒阳县十里洞	衡阳湘剧	丑	蒋寿钧
陈景佳	1873—1939	祁阳县	衡阳湘剧	丑	不详
周法柏	1877—1945	常宁县湘子坪	衡阳湘剧	旦	陈厚朋 彭静若 刘秋桂

续表

姓名	生卒年月	籍贯	曲种	行当	师承
李顺生	1880—1922	湘潭县	衡阳湘剧	生	不详
李全荣	1880—1943	茶陵县	衡阳湘剧	生	不详
熊集凤	1837—1927	汨罗长乐镇	巴陵戏	旦	不详
杨春保	1858—1930	广东花县	巴陵戏	大花	不详
钟和清	约1864—1916	汨罗云田	巴陵戏	生	不详
杨和凤	1868—1921	汨罗大湾杨	巴陵戏	生	杨元旦
胡永发	1882—1966	岳阳市马家店	巴陵戏	大花 三花	杨元池
丁爱田	1885—1946	汨罗县归义镇	巴陵戏	生	钟和清
丁云开	1875—1943	横山县白莲寺	衡州花鼓戏	旦	不详
屈传林	1878—1925	衡阳县长安乡观冲	衡州花鼓戏	丑	廖吉老爹
王朝喜	1881—1944	衡阳县高碧乡	衡州花鼓戏	乐师	王德青
萧少林	1886—1959	衡阳县富田	衡州花鼓戏	生旦净丑	唐治祥（一说罗岳林）
屈云卿	1886—1948	衡阳县长塘铺	衡州花鼓戏	文武小生	屈传林
李金富	1835—1922	常宁县罗家桥	湘昆	丑	不详
刘翠红	不详	常宁县罗家桥	湘昆	生	不详
刘翠美	不详	常宁县罗家桥	湘昆	旦	不详
周流才	不详	嘉禾县普满	湘昆	生	不详
谢金玉	1863—1944	桂阳县和平墟	湘昆	小生	雷鼎秀
刘鼎成	1865—1932	常宁县罗家桥	湘昆	小生	刘翠美 周流才
梁秦松	1866—1936	桂阳县飞仙桥	湘昆	老生	不详
蒋玉昆	1868—1925	新田县大坪头	湘昆	花脸	不详
李雷德	生于清同治年间（1862—1874）	嘉禾县	湘昆	老生	不详
侯文保	1874—1946	桂阳县古楼墟	湘昆	丑	李金富
张宏开	1876—1945	桂阳县鳌泉墟	湘昆	旦	谢金玉
萧文雄	1883—1947	桂阳县四里	湘昆	花脸	蒋玉昆
萧剑昆	1885—1961	桂阳县四里	湘剧	鼓师	胡昌福
彭福才	1815—1858	嘉禾县袁家乡大岭村	花灯戏	生旦净丑	彭如霖
郭玉燕	1824—1858	嘉禾县塘村乡	花灯戏	旦	彭福才
李昌鼓	1825—1921	嘉禾县石羔乡大坪岭	花灯戏	丑、旦	不详
胡绍元	1956—1949	嘉禾县莲荷乡石丘村	花灯戏	小生	不详

续 表

姓名	生卒年月	籍贯	曲种	行当	师承
彭长古	1860—1940	嘉禾县袁家镇大岭村	花灯戏	摇旦 鼓师	不详
李光照	1862—1933	嘉禾县石羔乡	花灯戏	旦	不详
萧盛保	约1826—1905	不详	常德汉剧	生	不详
胡春阳	不详	常德	常德汉剧	丑	不详
王金奎	1849—1917	湘西	常德汉剧	花脸	不详
蔡春生	约1856—1935	不详	常德汉剧	乐师	乐师"覃大王"
胡春凤	约1890—1957	不详	常德汉剧	男旦	胡金云
姜钟云	约生于道光年间（1821—1850）	不详	湘剧	老生	不详
吴庆茂	约1839—？	不详	湘剧	老生	不详
何文清	约1845—？	不详	湘剧	丑	不详
夏菊庆	约1847—？	不详	湘剧	大花	不详
姚春芳	约1850—？	长沙	湘剧	生	不详
周文湘	不详	江西萍乡	湘剧	小生	不详
柳介吾	约1850—	浏阳	湘剧	生	不详
李桂云	约1855—1922	长沙	湘剧	生	姜钟云
秦庆廷	约1861—？	不详	湘剧	大花	不详
李芝云	？—约1924	巴陵县(今岳阳县)	湘剧	小生	姜钟云
李春彩	约1866—1940	长沙	湘剧	旦	符瑞初
师葆云	约1870—1927	长沙	湘剧	鼓师	不详
李南开	约1870—？	浏阳	湘剧	净	周泰德
梁荣盛	约1870—？	湘潭	湘剧	老生	不详
帅福姣	1875—1924	醴陵县	湘剧	旦	不详
陈咏铭	约1875—？	浏阳	湘剧	老旦	不详
易益春	约1875—？	长沙靖港	湘剧	生	聂梅云
陈松年	约1875—？	长沙	湘剧	靠	萧庆志
粟春临	？—1939	长沙	湘剧	小生	不详
傅儒宗	1877—1962	醴陵县	湘剧	鼓师	罗泰云
胡普临	1878—1944	善化县(今长沙县)	湘剧	丑	姚春芳
徐初云	1879—1946	江西泰和县	湘剧	大花 二花	不详
言桂云	约1880—1926	长沙	湘剧	生	姚春芳
李桂云	约1880—1922	长沙	湘剧	生	姜钟云

续 表

姓名	生卒年月	籍贯	曲种	行当	师承
陈汉章	1880—?	不详	湘剧	二靠 大靠	不详
漆全姣	1880—1919	醴陵市獭嘴乡金鸡村	湘剧	旦	不详
孔清玉	1880—?	浏阳	湘剧	靠	不详
陈绍益	1882—1944	长沙东乡枫林港	湘剧	生	不详
彭凤姣	1882—1952	浏阳县	湘剧	旦	易裕福
王益禄	1885—1946	长沙	湘剧	生	不详
罗元德	1886—1955	长沙县东乡枫林港	湘剧	二花脸	姜星福
周圣溪（本名周正云）	1887—1962	长沙县	湘剧	生	不详
罗裕庭	1888—1944	宁乡县道林	湘剧	净	罗德明
欧元霞	1889—1944	浏阳	湘剧	大靠	不详
廖升耆	1890—1960	长沙	湘剧	大花	不详
小癞子	约1850—1930	不详	常德高腔	旦	黎小秋
大癞子	不详	不详	常德高腔	不详	黎小秋
余菊生	1863—1934	宁乡县	长沙花鼓戏	旦丑净	不详

附录二 明清戏剧(曲)机构一览表

序号	机构名称	本家	创办时间	曲种	班址	机构类型
1	九麟科班	不详	清乾隆末年(1785)	昆腔	长沙	科班
2	五云科班	杨巩 姚春芳	清道光后期(1841—1850)	湘剧	长沙城内化龙池康庄	科班
3	文华班	李标	清道光二十五年(1845)	常德汉剧	李标自家花园	科班
4	文化科班	不详	清咸丰年间(1851—1861)	荆河戏	澧县新洲	科班
5	小春和—老春和科班	余洪	清咸丰中期(1855年左右)	巴陵戏	汨罗大湾杨家	科班
6	泰益科班	不详	初为同治初年	湘剧	长沙	科班
7	永庆班·永字科	罗琼	清同治二年(1863)	祁剧	祁阳县沙滩桥	科班
8	福字科班	蒋姓富绅	清同治年间(1862—1874)	荆河戏	临澧县	科班
9	桂馥班·香字科	不详	清同治五年(1866)	祁剧	祁阳县大营市附近	科班
10	怀德堂	鲁文智	清咸丰年间(1851—1861)	花鼓戏 湘戏		科班
11	宝华班·玉字科	蒋旺	清光绪九年(1883)	祁剧	祁阳县文明铺	科班
12	福临科班	不详	清光绪十一年(1885)前后	湘剧	长沙	科班
13	天福班·金字科	李玉廷	清光绪十四年(1888)	常德汉剧	常德近郊河洑	科班
14	永和科班	吴云春 吴赞春 吴禄常	清光绪十二年(1886)	巴陵戏	汨罗大湾杨家	科班
15	桂华班	戴子建	大桂华:清光绪十四年(1888) 小桂华:清光绪二十年(1894)	常德汉剧		科班

续 表

序号	机构名称	本家	创办时间	曲种	班址	机构类型
16	宝利班·三字科	不详	清光绪十九年(1893)	祁剧	祁阳县赵坪铺	科班
17	清字馆	缺子婆	清光绪二十三年(1897)	道县调子戏	道县桥背街	科班
18	小天元	不祥	上宝字科:清光绪二十四年(1898) 下宝字科:清光绪二十八年(1902) 元字科:清末	常德汉剧	上宝字、下宝字科:桃源两汉港; 元字科:桃源	科班
19	祥利班·喜字科	徐某	清光绪二十五年(1899)	祁剧	祁阳县老白地宝林庵	科班
20	三元科班	姜星福	清光绪二十六年(1900)	湘剧	初为湘潭,后搬迁至长沙尚德街	科班
21	文字科班	蒋某	清光绪二十六年(1900)	祁剧	新田县大陂塘蒋家	科班
22	永升班·荣字科	不详	清光绪二十七年(1901)	祁剧	祁阳县城郊	科班
23	芝兰班·品字科	席宝田	清光绪二十九年(1903)	祁剧	东安县紫溪市	科班
24	瞿庸班	田文臣	清光绪后期(1904—1908)	常德花鼓戏	慈利县瞿庸乡	科班
25	桂升科班—庆升科班	高五 高八	清光绪后期(1905年前后)	湘剧	桂升科班:湘潭 庆升科班:株洲渌口	科班
26	同升科班	谭某 刘某	清光绪后期(1905年前后)	湘剧	攸县	科班
27	华兴科班	黄少枚	清宣统元年(1909)	湘剧	长沙织机街三元宫对门	科班
28	华字科班	陈春府 陈常玖	清宣统元年(1909)	衡阳湘剧	耒阳	科班
29	庆华班·福字科	许丁明	清宣统二年(1910)	祁剧	武冈县城外五里牌	科班
30	安庆班	张吉安	大安庆:清宣统三年(1911) 小安庆:民国二年(1913)	常德汉剧	大安庆:汉寿 小安庆:常德	科班
31	金字科班	陈常玖	清宣统三年(1911)	衡阳湘剧	耒阳	科班
32	普庆科班	不祥	不详			科班
33	福秀班	不祥	清康熙三年(1664)	高腔	长沙	戏班
34	华胜班	不详	起班年代不详 初见明代	常德高腔	常德	戏班

序号	机构名称	本家	创办时间	曲种	班址	机构类型
35	福秀班		清康熙三年(1664)	高腔	长沙	戏班
36	老仁和班		清康熙六年(1667)	高腔 昆腔	长沙	戏班
37	普庆班		清乾隆初年由北京迁入长沙	湘剧 昆腔	长沙	戏班
38	人和班		清乾隆年间(1736—1795)	巴陵戏		戏班
39	胡氏坛门			傩堂戏	沅陵县	巫坛戏班
40	楚南楚胜班	杨吉林	清嘉庆二十四年(1819)	巴陵戏	汨罗大湾杨家	戏班
41	仁和班		清道光年间(1821—1850)	湘剧		戏班
42	同庆堂·庆化班		清道光年间(1821—1850)	昆腔	戏班官店设在长沙东庆街	戏班
43	文华班	李标	清道光二十五年(1845)	常德汉剧	常德	戏班
44	覃家堂子		约清道光年间(1821—1850)	北路阳戏	大庸县	家班
45	仁和班(湘潭)		清道光、咸丰年间(1821—1861)		湘潭	
46	永和班		清同治前		湘潭十三总风筝街灵官庙	戏班
47	杨家堂子		约清咸丰初年	阳戏	凤凰县	家班
48	王家班	王春生	清咸丰十年(1860)前后	邵阳花鼓戏	邵阳	戏班
49	老天源班	不详	约清咸丰年间(1851—1861)	衡阳湘剧	衡阳	戏班
50	老吉祥班	永兴刘姓富绅刘臣相	清咸丰年间(1851—1861)	衡阳湘剧		戏班
51	祥泰班		活动于清咸丰、同治时期(1851—1874)	祁剧		戏班
52	陈兴泰班	陈兴泰	约清咸丰、同治年间(1851—1874)	岳阳花鼓戏	岳阳新墙河	戏班
53	永和班		清同治前	湘剧	湘潭十三总风筝街灵官庙	戏班

续表

序号	机构名称	本家	创办时间	曲种	班址	机构类型
54	太和班(湘潭)		清同治前	湘戏	湘潭紫南巷	戏班
55	太和班		清同治前	高腔弹腔	长沙	戏班
56	庆和班(湘潭)		清同治前	湘剧		戏班
57	庆和班		清同治初年	湘剧		戏班
58	大庆班		清同治三年(1864)	湘剧	长沙	戏班
59	土坝班	黄道开	约清道光后	长沙花鼓戏		戏班
60	泰益班		起班年代不详	湘剧		戏班
61	老天元班	不详	活跃于清咸丰、同治时期(1851—1874)	祁剧	永州	戏班
62	天元班		相传起于明代	常德汉剧		戏班
63	云龙班	李孝昆	清同治年间(1862—1874)	辰河戏	贵州铜仁	戏班
64	同福班	蒋某	清同治年间	荆河戏	临澧县	戏班
65	瑞凝班		相传起于明代	常德汉剧		戏班
66	天庆班	不详	活跃于清同治、光绪时期(1862—1908)	祁剧		戏班
67	大兴班	赵松山 赵兰山	约于清同治、光绪年间(1862—1908)	长沙花鼓戏益阳路		戏剧
68	吴茂兰班	吴茂兰	清光绪八年(1882)	岳阳花鼓戏		戏班
69	清华班	吴少云	清光绪十年(1884)	湘剧	长沙	戏班
70	天福班	李玉廷	清光绪十四年(1888)	常德汉剧	常德	戏班
71	老春华班	陈春府	清光绪十七年(1891)	衡阳湘剧	耒阳县间架桥三里冲	戏班
72	昆文秀班	萧晓秋 萧仁秋	清光绪十九年(1893)	昆腔	桂阳	戏班
73	春台班	王益吾 叶德辉	清光绪二十年(1894)前后	湘剧	长沙	戏班

续　表

序号	机构名称	本家	创办时间	曲种	班址	机构类型
74	贴万班	刘千夫	清光绪二十年（1894）前后	巴陵戏	岳阳城内刘家公馆	戏班
75	天福班	杨官福	清光绪十一年(1885)	辰河戏	洪江	戏班
76	云开班	丁云开	清光绪二十一年(1895)	衡州花鼓戏	衡山	戏班
77	老同春班	欧正春	清光绪二十五年(1899)	衡阳湘剧		戏班
78	大春台班	李雨顺	清光绪二十五年(1899)	衡阳湘剧		戏班
79	同乐班		清光绪二十六年(1900)	常德汉剧		戏班
80	得胜班	鲁文智	清光绪年间（1875—1908）	长沙花鼓戏		戏班
81	荣华班	屈毛	清光绪中叶	衡州花鼓戏	衡阳县蒸水流域（草河）	戏班
82	兴旺园		清光绪二十八年（1902）前后	邵阳花鼓戏	邵阳	戏班
83	仁寿班		清光绪三十年(1904)	湘剧	长沙	戏班
84	同春班—新舞台	叶德辉	清光绪晚年（1904—1908）	湘剧	长沙织机街同乐园	戏班
85	清和班		清光绪三十四年(1908)	荆河戏	澧县县城	戏班
86	松秀班		清光绪年间（1875—1908）	荆河戏	津市	戏班
87	仁风班	黎友廷	清光绪末年	邵阳花鼓戏东路	邵阳仁风桥	戏班
88	尧林班	李尧林	清末	岳阳花鼓戏	临湘	戏班
89	三和堂	盛阔口	清末	衡州花鼓戏		戏班
90	春华班		清光绪末年	常德汉剧		戏班
91	四喜班		清光绪初年	祁剧	永州	戏班
92	双少班	康少伯 向代健	清宣统元年(1909)	辰河戏	泸溪县浦市镇	戏班
93	大舞台—永乐班	戴某	清宣统二年(1910)	荆河戏		戏班

续 表

序号	机构名称	本家	创办时间	曲种	班址	机构类型
94	新舞台	张树生	清宣统三年（1911年）	常德花鼓戏	桃源黑溪坫	戏班
95	闲吟曲社	胡绳生	清光绪三十一年(1905)	湘剧	通太街胡家住宅五福堂	票友社
96	福寿堂		清末	湘剧	浏阳县	围鼓堂
97	长沙老郎庙		清乾隆十六年(1751)		长沙三王街三王巷	艺人奉神议事的场所
98	常德老郎庙		清乾隆、嘉庆年间（1736—1820）		五宫街大梳子巷口	

后　记

　　断断续续，或作或辍，终于写到《湖南音乐史》的跋尾之处。写作的笔法是平铺直叙，过程却是曲尽其妙。搁下笔时，我独坐在书桌前，忽然间无所适从，烦躁不安，人就如被抽去了筋骨般瘫软无力，感到那种被无望和孤独强烈压迫的无奈，如同我被抛在了一个渺无人烟的大海、一座不见鸟飞草动的孤岛，急需和人聊天、说话的感觉前所未有地袭了上来……瞥眼书桌上的一杯清茶、一部笔记本电脑，宛如空荡、荒漠的原野，木呆呆地盯着对面白墙，仿佛我在望着"渺无人烟的平原，苍茫着的平原"，内心的那种无所依附的苦痛，让我难以言说。但我却知道，这种强烈的苦痛，是长时间写作的崩溃。日光从窗外透进来，客厅半空中尘埃飞动的声音清晰可闻，宛若书中无数的乐音、器物在我发下耳语。它们自不待言，却参与了文化的传承。肉身必然化为尘土，只有文化的力量，才能够穿越时间的千万重帷幕，不断来到我们面前。曾经充实和壮大过这力量的，都将被这力量携带。所以，这些匠人，不，这些艺术家与艺术作品，已经被铭记。"思接千载，视通万里"，从历史中缓慢浮现出来的一撇一捺，绝对不仅仅是面目呆板的方块字，而是旷世之情怀，绝代之才华。文化就这样静悄悄地滋润和清洁了一颗"卑贱"心灵。所以，我愿意将千百年前那些艺术匠人视为自己的前生。我汲取于文化的，奉献于文化的，也许不会更多。但是，我要同样静笃，同样执著。这就是我撰写《湖南音乐史》的动因。

　　读史使人明智。史学之人知识之渊博，一直为人所共知，凡大师无一不是治史或兼治史之专家。我乃中平资质之人，毫无成大师之冀，但不虑驽钝，不避艰难，希望学史以补学识之薄。入门读史，便一直膺服于司马迁治史宗旨："究天人之际，通古今之变，成一家之言。"以自己的资质，"究天人之际"的事大概做不了，"通古今之变"或可勉力一为。我认为，读史至少须通两个方面作为基本功：天下大势和历代兴亡。历代兴亡更替之际，往往群雄辈出。他们兴衰起落，或成或败，看似风云变幻，又似有迹可寻。探寻决定兴亡、成败的那点"踪迹"，对我构成一种持久的牵引。这也正是历史学不衰的魅力所在。本书的探讨主要是建立在历史考察之上的。历史研究，史书编撰，基础在于史料搜集。一切历史研究的基础在于史料。但在撰写的过程中，最令我头痛和感到困难的是对史料的甄别与取舍，尤其是湖南境内少数民族文化的问题。亦如清代学者章学诚《文史通义》中所说："史所贵者义也，而所具者事也，所凭者文也。"

　　历史学给人的最大收益莫过于历史感的养成。历史感就像下围棋者的棋感，与其说是学问，不如说是修养。它是基于对历史这一凝重、雄浑、历时过程力求动态把握而磨砺出的一种眼光。它直观、深厚而又犀利，能透过纷纭的表象把握历史大势，在错综复杂的历史

运动中把握转瞬即逝的时机。这里面还须有至深的用世情怀与抱负,视史事若时事,视人之事若己之事,身在宁静书房,心系历史风云;与古人同历其难,共谋其事,才能与古人斟酌成败得失,商议治乱兴衰。如此反复揣摩,沉吟把玩,才能达于历史之智慧,然后才可以谈谋略;舍此而谈谋略,必落下乘。当然,这只是我努力的方向。《礼记·中庸》第二十章有云:"博学之,审问之,慎思之,明辨之,笃行之。"这句话阐明了为学的几个层次,学术道路无止境,我所能做到的,就是一步一个脚印地前行,探索自己心中的每一个未知。

多年来,埋首于卷帙浩繁的史籍之中,神游于广袤的神州大地,思越千年,神驰万里,让沉寂的史籍说话,让艺术的意义凸显,对湖南音乐文化的认识,比当初构想时的确有所深入。写作过程本身达到了我练历史学基本功的目的。我有自知之明且惭愧地意识到,拙著中存在诸多不尽如人意之处,这只是一个初步尝试,不妨称之为"小题大做"。在区域史研究的漫漫长路上,它不过是一个轻浅脚印而已。我今后将会对此予以进一步的完善与补充,使它成为一本既有参考价值,又有阅读趣味之书。另外,本书引用、吸收了前辈学者的相关成果以及图片资料,在此,我深表谢意!囿于资料、水平及时间所限,错谬之处肯定不少,敬请专家、读者批评指正。同时,非常感谢湖南师范大学音乐学院领导的支持;也向东南大学出版社的领导及编辑对本书出版给予的帮助和付出的辛勤,表示深深的谢忱!

<div align="right">著者:杨和平
2020 年 9 月 15 日</div>